《中国名画欣赏》

《深度文化》编委会◎编著

清华大学出版社
北京

内 容 简 介

本书精心收录了 1000 幅具有极高艺术价值、史学价值、文化价值、鉴赏价值和收藏价值的中国名画，按绘画内容分为人物画、山水画、花鸟画三章，各章按年代进行编排，包括魏晋南北朝、隋唐、五代十国、北宋、南宋、辽金、元代、明代、清代。每幅画作都标明了绘画类型、作者、创作时间、尺寸规格、收藏地点等信息，并简明扼要地讲述了画作的艺术特点，同时配有精致美观的插图，尽力展示画作的原貌。

本书适合广大国画爱好者、艺术史学者、书画收藏家以及对中国传统绘画艺术感兴趣的读者阅读，也可以作为想要深入了解中国绘画艺术的专业人士和对艺术感兴趣但缺乏专业背景的读者的阅读资料，还可以作为各大院校美术类、艺术类专业师生的辅助教材或参考用书。

本书封面贴有清华大学出版社防伪标签，无标签者不得销售。
版权所有，侵权必究。举报：010-62782989，beiqinquan@tup.tsinghua.edu.cn。

图书在版编目（CIP）数据

中国名画欣赏 /《深度文化》编委会编著 . -- 北京：清华大学出版社 , 2025.2. --ISBN 978-7-302-68353-7

Ⅰ . J212.052

中国国家版本馆 CIP 数据核字第 2025U3B462 号

责任编辑：李玉萍
封面设计：李　坤
责任校对：徐彩虹
责任印制：宋　林

出版发行：清华大学出版社
网　　址：https://www.tup.com.cn，https://www.wqxuetang.com
地　　址：北京清华大学学研大厦 A 座　　邮　　编：100084
社 总 机：010-83470000　　邮　　购：010-62786544
投稿与读者服务：010-62776969，c-service@tup.tsinghua.edu.cn
质 量 反 馈：010-62772015，zhiliang@tup.tsinghua.edu.cn

印 装 者：小森印刷（北京）有限公司
经　　销：全国新华书店
开　　本：146mm×210mm　　印　　张：17.375　　字　　数：667 千字
版　　次：2025 年 4 月第 1 版　　印　　次：2025 年 4 月第 1 次印刷
定　　价：128.00 元

产品编号：105152-01

前言

 中国画,简称"国画",是用毛笔、墨和中国画颜料在特制的纸或绢上作画,题材广泛,主要有人物、山水、花鸟等。中国画具有悠久的历史,可以追溯到数千年前。自古以来,中国画一直是中国文化和艺术的核心组成部分。

 中国画以其独特的表现方式和技巧而闻名。传统的中国画注重表现自然界的美与和谐,追求意境和气韵的把握,强调通过墨、水、笔、色等元素的运用来传达情感和思想。

 中国画具有独特的艺术哲学和审美观念,如"写意""墨韵""留白"等。中国画注重意境和笔墨的表现,强调表达内在情感和个人的艺术观点。

 中国画不仅在中国具有深厚的影响力,还对东亚地区的其他国家和地区的绘画艺术产生了深远影响。日本、韩国、越南等国家的绘画艺术均受到中国画的影响,从中汲取灵感和技巧。

 中国画也对西方艺术产生了重要影响。自18世纪起,中国的艺术品开始进入欧洲,逐渐受到欧洲艺术家的关注和重视。中国画的艺术特点,如意境、线条和构图等,对欧洲绘画的发展产生了影响,促进了东西方艺术的交流和融合。

 本书旨在为美术生、绘画爱好者、鉴赏家、收藏家等人群提供一本详尽的中国画鉴赏资料,书中精心挑选了1000幅具有较高艺术价值的中国名画,全面覆盖了从魏晋南北朝时期直至清朝的中国历史各个历史阶段,涉及200多位著名画家。通过阅读本书,读者可以深入了解中国画的发展历程,并全面认识各个时期的杰出作品,熟悉它们的艺术特点。

本书由《深度文化》编委会创作，参与编写的人员有丁念阳、阳晓瑜、陈利华、高丽秋、龚川、何海涛、贺强、胡姝婷、黄启华、黎安芝、黎琪、黎绍文、卢刚、罗于华等。对于广大艺术爱好者，以及有意了解绘画知识的青少年来说，本书是一本极具价值的艺术类读物。希望读者朋友们能够通过阅读本书，循序渐进地提高自身的艺术修养。

编　者

目录

第 1 章 | 中国画概述 8

- 中国画的历史……………………2
- 中国画的特点……………………4
- 中国画的形式……………………4
- 中国画的技法……………………6

第 2 章 | 人 物 画 9

- 顾恺之《洛神赋图》……………10
- 顾恺之《女史箴图》……………10
- 顾恺之《斫琴图》………………11
- 顾恺之《列女仁智图》…………12
- 萧绎《职贡图》…………………12
- 佚名《列女古贤图》……………13
- 杨子华《北齐校书图》…………14
- 展子虔《授经图》………………14
- 梁令瓒《五星二十八宿神形图》…15
- 韩干《神骏图》…………………15
- 韩干《圉人呈马图》……………16
- 韩干《牧马图》…………………17
- 韩干《清溪饮马图》……………17
- 阎立本《步辇图》………………18
- 阎立本《历代帝王图》…………18
- 阎立本《职贡图》………………19
- 阎立本《萧翼赚兰亭图》………20
- 吴道子《送子天王图》…………20
- 吴道子《八十七神仙卷》………21
- 卢楞伽《六尊者像》……………22
- 王维《伏生授经图》……………23
- 陈闳《八公图》…………………23
- 张萱《捣练图》…………………24
- 张萱《虢国夫人游春图》………24
- 周昉《簪花仕女图》……………25
- 周昉《挥扇仕女图》……………26
- 周昉《调琴啜茗图》……………26
- 孙位《高逸图》…………………27
- 佚名《唐人宫乐图》……………27
- 贯休《十六罗汉图》……………28
- 赵喦《八达春游图》……………29
- 赵喦《调马图》…………………29
- 李昪《货郎图》…………………30
- 耶律倍《东丹王出行图》………30
- 顾闳中《韩熙载夜宴图》………31
- 阮郜《阆苑女仙图》……………32
- 周文矩《宫中图》………………32
- 周文矩《文苑图》………………33
- 周文矩《琉璃堂人物图》………33
- 周文矩《重屏会棋图》…………34
- 佚名《卓歇图》…………………34
- 佚名《药师如来像》……………35
- 佚名《白衣观音像》……………36
- 卫贤《高士图》…………………36
- 卫贤《闸口盘车图》……………37
- 武宗元《朝元仙仗图》…………37

张择端《清明上河图》……38	赵孟頫《饮马图》……57
张择端《金明池争标图》……39	赵孟頫《浴马图》……57
李公麟《免胄图》……40	赵孟頫《秋郊饮马图》……58
李公麟《西岳降灵图》……40	赵孟頫《花溪浴马图》……58
李公麟《维摩演教图》……41	赵孟頫《红衣罗汉图》……59
李公麟《商山四皓图》与《会昌九老图》……42	任仁发《张果老见明皇图》……60
	刘贯道《元世祖出猎图》……60
赵佶等《文会图》……43	刘贯道《消夏图》……61
赵佶《听琴图》……43	何澄《归庄图》……61
王居正《纺车图》……44	王振鹏《江山胜览图》……62
苏汉臣《婴戏图》……44	王振鹏《伯牙鼓琴图》……62
李唐《晋文公复国图》……45	周朗《杜秋图》……63
李唐《采薇图》……45	赵雍《挟弹游骑图》……63
李唐《灸艾图》……46	朱玉《龙宫水府图》……64
马远《寒江独钓图》……47	王绎、倪瓒《杨竹西小像》……64
马远《晓雪山行图》……47	戴进《三顾茅庐图》……65
马远《华灯侍宴图》……48	戴进《钟馗夜游图》……65
梁楷《泼墨仙人图》……48	戴泉《松荫读碑图》……66
梁楷《右军书扇图》……49	黄济《砺剑图》……66
梁楷《三高游赏图》……49	朱瞻基《武侯高卧图》……67
刘松年《天女献花图》……50	朱瞻基《寿星图》……67
刘松年《瑶池献寿图》……50	商喜《明宣宗行乐图》……68
李嵩《货郎图》……51	商喜《关羽擒将图》……68
李嵩《市担婴戏图》……51	计盛《货郎图》……69
佚名《搜山图》……52	朱见深《一团和气图》……69
佚名《蕉荫击球图》……52	朱见深《岁朝佳兆图》……70
佚名《仙女乘鸾图》……53	刘俊《雪夜访普图》……70
钱选《卢仝煮茶图》……53	杜堇《题竹图》……71
钱选《杨贵妃上马图》……54	吕纪《南极老人像》……71
颜辉《蛤蟆仙人像》……55	倪端《聘庞图》……72
颜辉《铁拐仙人像》……55	郭诩《琵琶行图》……72
颜辉《李仙像》……56	吴伟《树下读书图》……73
赵孟頫《人骑图》……56	吴伟《武陵春图》……73

吴伟《歌舞图》……74	吴彬《普贤像》……91
张路《停琴高士图》……74	吴彬《菩萨像》……91
张路《吹箫女仙图》……75	吴彬《达摩图》……92
周臣《渔乐图》……75	曾鲸、胡宗信《吴允兆像》……92
周臣《明皇游月宫图》……76	曾鲸《葛震甫像》……93
张灵《招仙图》……76	李士达《岁朝村庆图》……93
唐寅《秋风纨扇图》……77	杨文骢《仙人村坞图》……94
唐寅《王蜀宫妓图》……77	陈洪绶《听琴图》……94
唐寅《李端端落籍图》……78	陈洪绶《晋爵图》……95
唐寅《桐阴清梦图》……78	陈洪绶《童子礼佛图》……95
唐寅《观梅图》……79	陈洪绶《升庵簪花图》……96
文徵明《惠山茶会图》……79	郑重《降龙罗汉像》……96
文徵明《东园图》……80	郑重《龙舟竞渡图》……97
文徵明《中庭步月图》……80	邵弥《贻鹤寄书图》……97
文徵明《茶具十咏图》……81	张宏《击缶图》……98
文徵明《兰亭修禊图》……81	张宏《农夫打架图》……98
文徵明《湘君湘夫人图》……82	张琦《圆信像》……99
陆治《竹林长夏图》……83	崔子忠《问道图》……99
王仲玉《陶渊明像》……83	崔子忠《云中玉女图》……100
仇英《汉宫春晓图》……84	崔子忠《苏轼留带图》……101
仇英《桃源仙境图》……84	佚名《朱瞻基斗鹌鹑图》……101
仇英《人物故事图》……85	佚名《明宣宗射猎图》……102
仇英《捣衣图》……85	佚名《十同年图》……102
徐渭《驴背吟诗图》……86	佚名《五同会图》……103
尤求《红拂图》……86	郑旼《秋林读书图》……103
尤求《品古图》……87	谢彬《探梅图》……104
宋旭《茅屋话旧图》……87	谢彬、项圣谟《朱葵石像》……104
丁云鹏《冯媛当熊图》……88	袁尚统《岁朝图》……105
丁云鹏《松泉清音》……88	袁尚统《晓关舟挤图》……105
丁云鹏《玉川煮茶图》……89	沈韶《三人像》……106
丁云鹏《三教图》……89	沈韶、恽寿平《公牧坐听松风图》……106
仇珠《女乐图》……90	方维仪《蕉石罗汉像》……107
黄宸《曲水流觞图》……90	廖大受《雪庵像》……107

禹之鼎《竹浪轩图》……108
禹之鼎《纳兰容若像》……108
禹之鼎《月波吹笛图》……109
禹之鼎《翁嵩年负土图》……109
禹之鼎、王翚《李图南听松图》……110
禹之鼎《念堂溪边独立图》……110
禹之鼎《修竹幽居图》……111
禹之鼎《张鲁翁像》……111
禹之鼎《王士禛放鹇图》……112
禹之鼎《云山烂漫图》……112
禹之鼎《仿赵千里三多图》……113
禹之鼎《蚕尾山图》……113
禹之鼎《黄山草堂图》……114
禹之鼎《移居图》……114
禹之鼎《西郊寻梅图》……115
禹之鼎《王原祁艺菊图》……115
禹之鼎《题扇图》……116
禹之鼎《芭蕉仕女图》……116
禹之鼎、恽寿平《汪懋麟像》……117
鲍嘉《李畹斯像》……117
高其佩《高岗独立图》……118
焦秉贞《历朝贤后故事图》……118
顾铭《允禧训经图》……119
冷枚《十宫词图》……119
冷枚《养正图》……120
柳遇《宋致静听松风图》……120
高凤翰《自画像》……121
唐千里《董邦达像》……121
陈枚《月曼清游图》……122
华喦《自画像》……122
华喦《寒驼残雪图》……123
华喦《钟馗秤鬼图》……123
华喦《白描仕女画》……124

张宗苍《乾隆皇帝抚琴图》……124
张宗苍等《乾隆皇帝松荫挥笔图》…125
金昆等《冰嬉图》……125
金农《人物山水图》……126
金农《自画像》……126
金农《礼佛图》……127
金农《达摩祖师像》……127
黄慎《麻姑仙像图》……128
黄慎《漱石捧砚图》……128
黄慎《商山四皓图》……129
黄慎《伯乐相马图》……129
李世倬《指画岁朝图》……130
张远《刘景荣三生图》……130
丁皋、康涛《汪可舟像》……131
傅雯《见梅图题咏》……131
樊圻《举杯对月图》……132
郎世宁等《弘历雪景行乐图》……132
郎世宁《乾隆皇帝大阅图》……133
郎世宁等《哨鹿图》……133
郎世宁等《乾隆皇帝落雁图》……134
郎世宁等《乾隆皇帝射狼图》……134
郎世宁《乾隆皇帝围猎聚餐图》……135
郎世宁等《万树园赐宴图》……135
郎世宁等《马术图》……136
郎世宁等《乾隆皇帝射猎图》……136
郎世宁《阿玉锡持矛荡寇图》……137
郎世宁《玛瑺斫阵图》……137
郎世宁《平安春信图》……138
郎世宁等《乾隆皇帝阅骏图》……138
郎世宁等《乾隆皇帝挟矢图》……139
郎世宁等《乾隆皇帝刺虎图》……139
郎世宁等《乾隆皇帝殪熊图》……140
郎世宁等《塞宴四事图》……140

郎世宁等《弘历观画图》……141	改琦《元机诗意图》……158
郎世宁《哈萨克贡马图》……142	费丹旭《陈云柯小像图》……159
郎世宁等《乾隆帝岁朝行乐图》……142	费丹旭《复庄忏绮图》……159
余省《种秋花图》……143	费丹旭《十二金钗图》……160
徐璋《石星源像》……143	费丹旭《夏仲笙像》……160
徐璋《李锴独树图》……144	任颐《葛仲华像》……161
董邦达《乾隆皇帝松荫消夏图》……144	任颐《羲之爱鹅图》……161
董邦达《三希堂记意图》……145	任颐《苏武牧羊图》……162
徐扬《端阳故事图》……145	任颐《公孙大娘舞剑图》……162
王肇基《梦楼抚琴图》……146	沙馥《芭蕉仕女图》……163
爱新觉罗·弘历《仿赵孟頫罗汉像》……146	虚谷《彭公像》……163
闵贞《采桑图》……147	喻兰《仕女清娱图》……164
闵贞《巴慰祖像》……147	汤禄名《梅竹仕女图》……164
罗聘《药根和尚像》……148	沈贞《阿桂像》……165
罗聘《锁谏图》……148	任熊《仕女消闲图》……165
罗聘《邓石如登岱图》……149	任熊《麻姑献寿图》……166
张廷彦《弘历行乐图》……149	任熊《自画像》……166
丁观鹏《乾隆皇帝洗象图》……150	佚名《康熙帝便装写字像》……167
丁观鹏《无量寿佛图》……150	佚名《康熙帝读书像》……167
丁观鹏《莲座大士像》……151	佚名《和素像》……168
姚文瀚《紫光阁赐宴图》……151	佚名《雍正帝读书像》……168
金廷标《乾隆皇帝宫中行乐图》……152	佚名《雍正帝道装像》……169
金廷标《儿童斗草图》……152	佚名《弘历采芝图》……169
金廷标《仕女簪花图》……153	佚名《乾隆帝写字像》……170
金廷标《冰戏图》……153	佚名《乾隆帝是一是二图》……170
金廷标《岩居罗汉像》……154	佚名《乾隆帝妃古装像》……171
金廷标《负担图》……154	佚名《乾隆帝元宵行乐图》……171
徐镐《张昀僧装像》……155	佚名《那彦成肖像》……172
华冠《永瑢像》……155	佚名《孝全成皇后与幼子像》……172
华冠《余世苓菽水图》……156	佚名《孝慎成皇后观莲图》……173
周恺《补衮图》……156	佚名《孝贞显皇后像》……173
丁皋《靳介人画像》……157	佚名《英嫔春贵人乘马图》……174
朱本《对镜仕女图》……157	佚名《同治帝游艺怡情图》……174
丁以诚《铁保像》……158	

第3章 山水画

张僧繇《雪山红树图》……176
展子虔《游春图》……176
李思训《江帆楼阁图》……177
李思训《宫苑图》……177
李思训《京畿瑞雪图》……178
李思训《九成避暑图》……178
李昭道《明皇幸蜀图》……179
李昭道《龙舟竞渡图》……179
王维《雪溪图》……180
王维《辋川图》……180
王维《长江积雪图》……181
王维《千岩万壑图》……182
王维《江干雪霁图》……182
杨昇《蓬莱飞雪图》……183
杨昇《画山水卷》……184
荆浩《雪景山水图》……184
荆浩《匡庐图》……185
关仝《秋山晚翠图》……185
关仝《关山行旅图》……186
关仝《山溪待渡图》……186
董源《溪岸图》……187
董源《潇湘图》……187
董源《夏山图》……188
董源《夏景山口待渡图》……188
董源《龙宿郊民图》……189
董源《洞天山堂图》……189
巨然《湖山春晓图》……190
巨然《万壑松风图》……190
巨然《秋山问道图》……191
巨然《层岩丛树图》……191
巨然《溪山兰若图》……192
巨然《山居图》……192
赵干《江行初雪图》……193
李成《读碑窠石图》……194
李成《寒林平野图》……194
李成《晴峦萧寺图》……195
李成《茂林远岫图》……195
李成《群峰霁雪图》……196
李成《乔松平远图》……196
李成《寒林骑驴图》……197
李成《寒鸦图》……197
范宽《溪山行旅图》……198
范宽《雪景寒林图》……198
范宽《雪山萧寺图》……199
范宽《临流独坐图》……199
惠崇《沙汀丛树图》……200
惠崇《溪山春晓图》……200
郭熙《早春图》……201
郭熙《幽谷图》……201
郭熙《山村图》……202
郭熙《关山春雪图》……202
郭熙《树色平远图》……203
郭熙《窠石平远图》……203
王诜《烟江叠嶂图》……204
王诜《渔村小雪图》……204
王诜《莲塘泛舟图》……205
李公麟《蜀川胜概图》……205
赵佶《雪江归棹图》……206
赵佶《溪山秋色图》……206
王希孟《千里江山图》……207
燕文贵《纳凉观瀑图》……208
燕文贵《层楼春眺图》……208

张先《十咏图》……………………209	赵孟頫《鹊华秋色图》……………226
赵士雷《湘乡小景图》……………209	赵孟頫《重江叠嶂图》……………226
祁序《江山放牧图》………………210	赵孟頫《水村图》…………………227
李唐《万壑松风图》………………210	赵孟頫《秀石疏林图》……………227
李唐《清溪渔隐图》………………211	赵孟頫《双松平远图》……………228
李唐《濠梁秋水图》………………211	黄公望《天池石壁图》……………228
李唐《秋林放犊图》………………212	黄公望《溪山雨意图》……………229
李唐《江山小景图》………………212	黄公望《富春大岭图》……………229
米友仁《远岫晴云图》……………213	黄公望《水阁清幽图》……………230
米友仁《潇湘奇观图》……………213	黄公望《九峰雪霁图》……………230
米友仁《云山墨戏图》……………214	黄公望《富春山居图》……………231
赵伯驹《江山秋色图》……………214	黄公望《九珠峰翠图》……………232
赵伯驹《蓬瀛仙馆图》……………215	黄公望《丹崖玉树图》……………232
赵伯骕《万松金阙图》……………215	黄公望《快雪时晴图》……………233
刘松年《四景山水图》……………216	吴镇《洞庭渔隐图》………………233
刘松年《秋窗读易图》……………216	吴镇《秋江渔隐图》………………234
马远《水图》………………………217	吴镇《芦花寒雁图》………………234
马远《踏歌图》……………………218	吴镇《渔父图》……………………235
夏圭《溪山清远图》………………218	吴镇《松泉图》……………………235
夏圭《西湖柳艇图》………………219	夏永《岳阳楼图》…………………236
夏圭《雪堂客话图》………………219	夏永《丰乐楼图》…………………236
夏圭《梧竹溪堂图》………………220	朱德润《秀野轩图》………………237
夏圭《烟岫林居图》………………220	倪瓒《水竹居图》…………………237
夏圭《灞桥风雪图》………………221	倪瓒《六君子图》…………………238
李嵩《西湖图》……………………221	倪瓒《渔庄秋霁图》………………238
陈清波《湖山春晓图》……………222	倪瓒《幽涧寒松图》………………239
佚名《青山白云图》………………222	倪瓒《秋亭嘉树图》………………239
佚名《深堂琴趣图》………………223	方从义《溪桥幽兴图》……………240
佚名《长桥卧波图》………………223	方从义《武夷放棹图》……………240
佚名《溪山水阁图》………………224	王蒙《太白山图》…………………241
佚名《仙山楼阁图》………………224	王蒙《夏山高隐图》………………241
钱选《幽居图》……………………225	王蒙《青卞隐居图》………………242
钱选《浮玉山居图》………………225	王蒙《夏日山居图》………………242

王蒙《春山读书图》……243	沈周《魏园雅集图》……262
王蒙《丹山瀛海图》……243	周臣《春山游骑图》……262
王蒙《秋山草堂图》……244	周臣《春泉小隐图》……263
王蒙《葛稚川移居图》……244	周臣《山水人物图》……263
胡廷晖《春山泛舟图》……245	唐寅《沛台实景图》……264
盛懋《秋江待渡图》……245	唐寅《幽人燕坐图》……264
盛懋《沧江横笛图》……246	唐寅《钱塘景物图》……265
商琦《春山图》……246	唐寅《事茗图》……265
吴致中《闲止斋图》……247	唐寅《山路松声图》……266
佚名《东山丝竹图》……247	唐寅《落霞孤鹜图》……266
王履《华山图》……248	唐寅《春山伴侣图》……267
戴进《归田祝寿图》……248	文徵明《古木苍烟图》……267
戴进《关山行旅图》……249	文徵明《古木寒泉图》……268
戴进《海水旭日图》……249	文徵明《水亭诗思图》……268
戴进《雪景山水图》……250	文徵明《浒溪草堂图》……269
戴进《山水图》……250	文徵明《桃源问津图》……269
刘珏《夏云欲雨图》……251	文徵明《溪桥策杖图》……270
夏昶《湘江风雨图》……251	文徵明《曲港归舟图》……270
杜琼《山水图》……252	叶澄《雁荡山图》……271
杜琼《为吴宽作山水图》……253	陈道复《墨笔山水图》……271
蒋嵩《山水图》……253	陈道复《山水图》……272
蒋嵩《渔舟读书图》……254	谢时臣《暮云诗意图》……272
沈周《仿董巨山水图》……255	谢时臣《策杖寻幽图》……273
沈周《溪山晚照图》……256	谢时臣《岳阳楼图》……273
沈周《仿黄公望富春山居图》……257	王问《隐宝界山图》……274
沈周《京江送别图》……257	钱榖《虎丘前山图》……274
沈周《沧州趣图》……258	钱榖《定慧禅院图》……275
沈周《为惟德作山水图》……259	文伯仁《云岩佳胜图》……275
沈周《柳荫坐钓图》……259	文伯仁《泛太湖图》……276
沈周《西山雨观图》……260	文伯仁《万壑松风图》……276
沈周《江亭避暑图》……260	仇英《玉洞仙源图》……277
沈周《秋林图》……261	仇英《临溪水阁图》……277
沈周《庐山高图》……261	仇英《桃村草堂图》……278

仇英《莲溪渔隐图》……278
仇英《归汾图》……279
宋旭《万山秋色图》……279
宋旭《林塘野兴图》……280
宋旭《城南高隐图》……280
宋旭《五岳图》……281
顾正谊《江岸长亭图》……282
蒋乾《赤壁图》……282
宋懋晋《渔村帆影图》……283
宋懋晋《山水图》……283
宋懋晋《写宋之问诗意图》……284
董其昌《洞庭空阔图》……284
董其昌《青绿山水图》……285
董其昌《高逸图》……285
董其昌《夏木垂阴图》……286
董其昌《林和靖诗意图》……286
董其昌《延陵村图》……287
董其昌《佘山游境图》……287
董其昌《赠稼轩山水图》……288
董其昌《仿巨然山水图》……288
董其昌《岚容川色图》……289
董其昌《董范合参图》……289
董其昌《关山雪霁图》……290
董其昌《墨卷传衣图》……290
董其昌《疏林远岫图》……291
董其昌《葑泾仿古图》……291
董其昌《仿倪山水图》……292
董其昌《钟贾山阴望平原村景图》……292
董其昌《林杪水步图》……293
沈士充《山楼观稼图》……293
沈士充《寒塘渔艇图》……294
沈士充《寒林浮霭图》……294
朱端《烟江远眺图》……295

李流芳《檀园墨戏图》……295
张瑞图《晴雪长松图》……296
崔子忠《藏云图》……296
倪元璐《仿米芾山水图》……297
张宏《延陵挂剑图》……297
吴彬《千岩万壑图》……298
李在《山村图》……298
李在《阔渚遥峰图》……299
吴伟《松溪渔炊图》……299
吴伟《松阴观瀑图》……300
吴伟《渔乐图》……300
王谔《江阁远眺图》……301
王谔《踏雪寻梅图》……301
张路《山雨欲来图》……302
张路《观瀑图》……302
陈宗渊《洪崖山房图》……303
程嘉燧《孤松高士图》……303
卞文瑜《一梧轩图》……304
赵左《望山垂钓图》……304
赵左《秋林图》……305
赵左《长林积雪图》……305
蓝瑛《溪桥话旧图》……306
蓝瑛《仿王蒙山水图》……306
蓝瑛《云壑藏渔图》……307
蓝瑛《白云红树图》……307
项圣谟《雨满山斋图》……308
项圣谟《雪影渔人图》……308
项圣谟《听松图》……309
项圣谟《放鹤洲图》……309
项圣谟《大树风号图》……310
陈洪绶《秋江泛艇图》……310
陈洪绶《黄流巨津图》……311
萧云从《雪岳读书图》……311

张学曾《仿北苑山水图》……312	程正揆《山水图》……328
张风《北固烟柳图》……312	弘仁《松竹幽亭图》……329
王时敏《山水图》(一)……313	弘仁《陶庵图》……329
王时敏《长白山图》……313	弘仁《黄海松石图》……330
王时敏《秋山白云图》……314	弘仁《节寿图》……330
王时敏《山水图》(二)……314	弘仁《幽亭秀木图》……331
王时敏《仿黄公望山水图》……315	弘仁《仿倪山水图》……331
王时敏《松壑高士图》……315	弘仁《西岩松雪图》……332
王时敏《落木寒泉图》……316	弘仁《疏泉洗研图》……332
王时敏《设色山水图》……316	弘仁《南冈清韵图》……333
王时敏《杜甫诗意图》……317	髡残《苍翠凌天图》……333
王时敏《仙山楼阁图》……317	髡残《仙源图》……334
王时敏《虞山惜别图》……318	髡残《禅机画趣图》……334
王时敏《山水图》(三)……318	髡残《雨洗山根图》……335
王时敏《山楼客话图》……319	髡残《层岩叠壑图》……335
王时敏《南山积翠图》……319	髡残《云洞流泉图》……336
王铎《山水图》……320	髡残《溪阁读书图》……336
王铎《溪山紫翠图》……320	髡残《垂竿图》……337
王铎《仿董源山水图》……321	查士标《秋林远岫图》……337
王鉴《四家灵气图》……321	查士标《日长山静图》……338
王鉴《九峰读书图》……322	查士标《空山结屋图》……338
王鉴《梦境图》……322	查士标《溪山放牧图》……339
王鉴《青绿山水图》……323	龚贤《清凉环翠图》……339
王鉴《仿大痴山水图》……323	龚贤《摄山栖霞图》……340
王鉴《山水图》……324	龚贤《云壑松荫图》……340
王鉴《仿叔明长松仙馆图》……324	程邃《山水图》……341
王鉴《仿梅道人溪亭山色图》……325	邹喆《山水图》……341
王鉴《远山岗峦图》……325	谢荪《青绿山水图》……342
王鉴《夏日山居图》……326	王撰《仿子久山水图》……342
王鉴《浮岚暖翠图》……326	梅清《高山流水图》……343
王鉴《烟浮远岫图》……327	梅清《黄山朱砂泉图》……343
王鉴《溪亭山色图》……327	梅清《天都峰图》……344
傅山《江深草阁图》……328	梅清《莲花峰图》……344

梅清《白龙潭图》……345	石涛《搜尽奇峰图》……361
朱耷《秋林独钓图》……345	石涛《淮扬洁秋图》……362
吴历《幽麓渔舟图》……346	石涛《对菊图》……362
吴历《兴福庵感旧图》……346	石涛《陶渊明诗意图》……363
吴历《松壑鸣琴图》……347	石涛《横塘曳履图》……363
吴历《柳村秋思图》……347	石涛《云山图》……364
吴历《横山晴霭图》……348	王原祁《仿富春山居图》……364
吴历《湖天春色图》……348	王原祁《送别诗意图》……365
吴历《拟古脱古图》……349	王原祁《溪山林屋图》……365
王翚《宿雨晓烟图》……349	王原祁《昌黎诗意图》……366
王翚《山窗读书图》……350	王原祁《仿黄公望山水图》……366
王翚《溪山红树图》……350	王原祁《仿梅道人山水图》……367
王翚《仿黄公望山水图》……351	王原祁《仿倪黄山水图》……367
王翚《岩栖高士图》……351	王原祁《仿王蒙山水图》……368
王翚《陡壑奔泉图》……352	王原祁《丹台春晓图》……368
王翚《九华秀色图》……352	王原祁《神完气足图》……369
王翚《仿巨然烟浮远岫图》……353	王原祁《仿王蒙秋山萧寺图》……369
王翚《秋山万重图》……353	王原祁《松溪仙馆图》……370
王翚《秋树昏鸦图》……354	王原祁《仿李成烟景图》……370
王翚《夏五吟梅图》……354	王原祁《仿吴镇山水图》……371
王翚《虞山枫林图》……355	王原祁《仿黄鹤山樵山水图》……371
王翚《翠微秋色图》……355	王原祁《卢鸿草堂十志图》……372
王翚《晚梧秋影图》……356	王原祁《江乡春晓图》……372
王翚《庐山白云图》……356	王原祁《江国垂纶图》……373
恽寿平《灵岩山图》……357	陈书《长松图》……373
恽寿平《富春山图》……357	禹之鼎《溪山行旅图》……374
恽寿平《高岩乔木图》……358	王敬铭《山水图》……374
恽寿平《晴川揽胜图》……358	焦秉贞《陶渊明归去来辞图》……375
恽寿平《高岩溅瀑图》……359	王翚《临赵孟頫水村图》……375
陈卓《山水楼阁图》……359	冷枚《避暑山庄图》……376
陈卓《天坛勒骑图、冶麓幽栖图》……360	高翔《山水图》（一）……376
石涛《山水清音图》……360	高翔《山水图》（二）……377
石涛《细雨虬松图》……361	陈枚《万福来朝图》……377

XIII

左栏	右栏
陈枚《山水楼阁图》……378	沈源《山水楼阁图》……390
袁江《山水楼阁图》……378	改琦《西溪探梅图》……391
袁江《观潮图》……379	李世倬《皋涂精舍图》……391
袁江《蓬莱仙岛图》……379	董邦达《静宜园二十八景图》……392
袁江《阿房宫图》……380	爱新觉罗·允禧《渔庄山舍图》……392
袁江《梁园飞雪图》……380	张若澄《兴安岭图》……393
袁江《竹苞松茂图》……381	张若澄《静宜园二十八景图》……393
袁耀《邗江胜览图》……381	张若澄《燕山八景图》……394
袁耀《山庄秋稔图》……382	徐扬《京师生春诗意图》……394
袁耀《汉宫春晓图》……382	徐扬《玉带桥诗意图》……395
袁耀《山水楼阁图》……383	徐扬《山庄清话图》……395
袁耀《竹溪高隐图》……383	谢遂《寒林楼观图》……396
袁耀《九成宫图》……384	袁枸《绿墅堂图》……396
袁耀《山水四条屏》……384	罗聘《剑阁图》……397
袁耀《蓬莱仙境图》……385	李寅《山水楼阁图》……397
袁耀《山雨欲来图》……386	李寅《红楼夜宴图》……398
袁耀《骊山避暑图》……386	李寅《仿郭忠恕山水楼阁图》……398
高凤翰《雪景山水图》……387	戴熙《忆松图》……399
华嵒《天山积雪图》……387	奚冈《岩居秋爽图》……399
张宗苍《山水图》……388	钱杜《紫琅仙馆图》……400
王愫《岩畔垂纶图》……388	任熊《十万图》……401
方琮《秋山行旅图》……389	任颐《云山策马图》……401
方琮《天保九如图》……389	佚名《盘山静夜图》……402
金农《月华图》……390	佚名《颐和园风景图》……402

第4章 花鸟画　　403

左栏	右栏
韩滉《五牛图》……404	黄筌《芳淑春禽图》……407
韩干《照夜白图》……404	黄筌《雪竹文禽图》……408
韩干《猿马图》……405	黄居寀《山鹧棘雀图》……408
徐熙《雪竹图》……405	黄居寀《竹石锦鸠图》……409
徐熙《玉堂富贵图》……406	惠崇《雁图》……409
徐熙《豆荚蜻蜓图》……406	惠崇《秋浦双鸳图》……410
黄筌《写生珍禽图》……407	崔白《寒雀图》……410

崔白《竹鸥图》…………………411
李公麟《五马图》…………………411
李公麟《临韦偃牧放图》…………412
赵昌《写生蛱蝶图》………………412
赵佶《桃鸠图》……………………413
赵佶《瑞鹤图》……………………413
赵佶《竹禽图》……………………414
赵佶《鸲鸰图》……………………414
赵佶《五色鹦鹉图》………………415
赵佶《芙蓉锦鸡图》………………415
赵佶《蜡梅山禽图》………………416
赵佶《柳鸦芦雁图》………………416
赵佶《梅花绣眼图》………………417
赵佶《枇杷山鸟图》………………417
赵佶《池塘秋晚图》………………418
赵佶《梅竹聚禽图》………………418
扬无咎《四梅图》…………………419
阎次平《四季牧牛图》……………419
李迪《枫鹰锦鸡图》………………421
李迪《红白芙蓉图》………………421
李迪《鸡雏待饲图》………………422
李迪《风雨牧归图》………………422
李迪《猎犬图》……………………423
马远《白蔷薇图》…………………423
马远《梅石溪凫图》………………424
陈容《九龙图》……………………424
陈容《云龙图》……………………425
梁楷《疏柳寒鸦图》………………425
梁楷《秋柳双鸦图》………………426
李嵩《花篮图》……………………426
林椿《果熟来禽图》………………427
林椿《葡萄草虫图》………………427
林椿《枇杷山鸟图》………………428

赵孟坚《墨兰图》…………………428
赵孟坚《水仙图》…………………429
朱绍宗《菊丛飞蝶图》……………429
法常《水墨写生图》………………429
马麟《橘绿图》……………………430
马麟《层叠冰绡图》………………431
陈居中《四羊图》…………………431
李安忠《晴春蝶戏图》……………432
马兴祖《疏荷沙鸟图》……………432
毛益《榴枝黄鸟图》………………433
佚名《霜柯竹涧图》………………433
佚名《霜柏山鸟图》………………434
佚名《秋树鸲鸰图》………………434
佚名《霜筱寒雏图》………………435
佚名《瓦雀栖枝图》………………435
佚名《乌桕文禽图》………………436
佚名《松涧山禽图》………………436
佚名《鹡鸰荷叶图》………………437
佚名《白头丛竹图》………………437
佚名《驯禽俯啄图》………………438
佚名《溪芦野鸭图》………………438
佚名《绣羽鸣春图》………………439
佚名《梅竹双鹊图》………………439
佚名《红梅孔雀图》………………440
佚名《写生草虫图》………………440
佚名《海棠蛱蝶图》………………441
佚名《青枫巨蝶图》………………441
佚名《群鱼戏藻图》………………442
佚名《荷蟹图》……………………442
佚名《蓼龟图》……………………443
张珪《神龟图》……………………443
赵霖《昭陵六骏图》………………444
李衎《修篁树石图》………………445

钱选《八花图》……445	吕纪《残荷鹰鹭图》……462
高克恭《墨竹坡石图》……446	吕纪《榴葵绶鸡图》……463
赵孟頫《二羊图》……446	吕纪《竹禽图》……463
赵孟頫《葵花图》……447	吕纪《鹰鹊图》……464
赵孟頫《幽篁戴胜图》……447	孙艾《木棉图》……464
赵孟頫《竹石幽兰图》……448	孙艾《蚕桑图》……465
赵孟頫《古木竹石图》……448	缪辅《鱼藻图》……465
任仁发《二马图》……449	徐霖《菊石野兔图》……466
任仁发《秋水凫鹭图》……449	汪肇《柳禽白鹇图》……466
吴镇《墨竹坡石图》……450	唐寅《墨梅图》……467
顾安《幽篁秀石图》……450	文徵明《漪兰竹石图》……467
柯九思《清閟阁墨竹图》……451	文徵明《枯木疏篁图》……468
倪瓒《梧竹秀石图》……451	陈淳《洛阳春色图》……468
倪瓒《竹枝图》……452	陈栝《写生游戏图》……469
王渊《桃竹锦鸡图》……452	陈道复《瓶莲图》……469
盛懋《松石图》……453	陈道复《葵石图》……470
边景昭《昭竹鹤图》……453	陈道复《梅花水仙图》……470
边景昭、王绂《竹鹤双清图》……454	陈道复《牡丹花卉图》……471
王绂《墨竹图》……455	王穀祥《花卉图》……471
孙隆《芙蓉鹅图》……455	周天球《墨兰图》……472
孙隆《雪禽梅竹图》……456	徐渭《黄甲图》……472
夏昶《墨竹图》……456	徐渭《水墨牡丹图》……473
戴进《葵石蛱蝶图》……457	徐渭《梅花蕉叶图》……473
沈周《枇杷图》……457	徐渭《水墨葡萄图》……474
沈周《辛夷墨菜图》……458	徐渭《四季花卉图》……474
沈周《乔木慈乌图》……458	周之冕《竹鸡图》……475
沈周《雏鸡图》……459	周之冕《双燕鸳鸯图》……475
林良《锦鸡图》……459	王维烈《菱塘哺雏图》……476
林良《雪景鹰雁图》……460	孙克弘《玉堂芝兰图》……476
林良《孔雀图》……460	孙克弘《耄耋图》……477
林良《芦雁图》……461	马守真《兰竹水仙图》……477
林良《雪景双雉图》……461	陈洪绶《荷花鸳鸯图》……478
吕纪《桂菊山禽图》……462	陈洪绶《梅石图》……478

米万钟《竹石菊花图》……479
王时敏《端午图》……479
邹喆《墨艾图》……480
傅山《墨荷图》……480
弘仁《松梅图》……481
虞沅《芍药八哥图》……481
朱耷《古梅图》……482
朱耷《水木清华》……482
朱耷《猫石图》……483
朱耷《杨柳浴禽图》……483
朱耷《芦雁图》……484
朱耷《枯木寒鸦图》……484
朱耷《荷石水鸟图》……485
马荃《花蝶图》……485
唐荧、恽寿平《红莲绿藻图》……486
恽寿平《双清图》……486
恽寿平《蓼汀鱼藻图》……487
恽寿平《松竹图》……487
恽寿平《桃花图》……488
石涛《梅竹图》……488
石涛《墨荷图》……489
石涛《高呼与可图》……489
石涛《竹菊图》……490
禹之鼎《桐禽图》……490
冷枚《梧桐双兔图》……491
高凤翰《荷花图》……491
高凤翰《莲塘清供图》……492
高凤翰《雪景竹石图》……492
边寿民《芦雁图》……493
边寿民《晴沙集影图》……493
蒋廷锡《芙蓉鹭鸶图》……494
蒋廷锡《塞外花卉图》……494
华喦《秋树八哥图》……495
华喦《桃潭浴鸭图》……495
华喦《八百遐龄图》……496
华喦《海棠禽兔图》……496
华喦《秋树斗禽图》……497
华喦《蔷薇山鸟图》……497
华喦《牡丹图》……498
汪士慎《梅花兰石图》……498
汪士慎《梅花图》……499
汪士慎《春风香国图》……499
汪士慎《春风三友图》……500
李鱓《松藤图》……500
李鱓《芭蕉竹石图》……501
李鱓《荷花图》……501
石海《九如图》……502
李世倬《桂花月兔图》……502
金农《墨梅图》……503
金农《玉壶春色图》……503
黄慎《荷鹭图》……504
黄慎《芦花双雁图》……504
高翔《梅花图》……505
郎世宁《百骏图》……505
郎世宁《白鹰图》……506
郎世宁《嵩献英芝图》……507
郎世宁《午瑞图》……507
郎世宁《郊原牧马图》……508
郎世宁《花鸟图》……508
艾启蒙《十骏犬图》……509
余穉《端阳景图》……509
余省《牡丹双绶图》……510
郑燮《墨笔竹石图》(一)……510
郑燮《兰花图》……511
郑燮《仿文同竹石图》……511
郑燮《竹石图》……512

XVII

郑燮《竹兰石图》……512
郑燮《墨竹图》……513
郑燮《墨笔竹石图》(二)……513
郑燮《梅竹图》……514
李方膺《潇湘风竹图》……515
李方膺《竹石图》……515
李方膺《墨笔古松图》……516
李方膺《墨梅图》……516
李方膺《游鱼图》……517
蒋溥《月中桂兔图》……517
邹一桂《桃花图》……518
邹一桂《牡丹兰蕙图》……518
罗聘《墨梅图》……519
罗聘《双色梅花图》……520
任熊《夹竹桃鸡图》……521
赵之谦《墨松图》……521
赵之谦《古柏灵芝图》……522
赵之谦《菊石雁来红图》……522
赵之谦《牡丹图》……523
爱新觉罗·载淳《管城春满图》……523
任颐《风柳群燕图》……524
任颐《棕榈鸡图》……524
任颐《桃石图》……525
任颐《芭蕉狸猫图》……525
任颐《凌霄松鼠图》……526
任颐《花荫小犬图》……527
任颐《月夜山鸡图》……527
任颐《幽鸟鸣春图》……528
虚谷《五瑞图》……528
虚谷《瓶菊图》……529
虚谷《梅鹤图》……529
虚谷《紫藤金鱼图》……530
陆恢《雄鸡图》……530
吴昌硕《紫藤图》……531
吴昌硕《荷花图》……531
吴昌硕《玉兰图》……532
吴昌硕《牡丹水仙图》……532
吴昌硕《岁朝清供图》……533

参考文献……534

第1章

中国画概述

中国画,又称国画,是我国传统造型艺术之一,也是一门典型的精英艺术。在古代中国画并无确定名称,一般称之为"丹青"。在世界美术领域中,中国画自成体系。在内容和艺术创作上,中国画体现了古人对自然、社会以及与之相关联的政治、哲学、宗教、道德、文艺等方面的认识。

中国画的历史

早期的中国画是画在缯帛上的,直到公元前1世纪发明了纸张后,缯帛渐渐被较低廉的纸张所取代。东晋时期,绘画及书法成为最受朝廷重视的艺术,而那时的作品多数由贵族及学者所绘制。当时的绘画工具是由动物毛发制成的毛笔及由松烟制成的墨水。需要指出的是,早期的中国画和宗教信仰密不可分。

六朝时期,人们开始欣赏绘画本身的美,也写下有关绘画的著作,在表达儒家思想的同时,也会追求图像的美感,并赋予作品"神仙气"。如相传是顾恺之绝世遗作的《女史箴图》和《洛神赋图》,秀骨清像、临风登仙,不食人间烟火。

隋唐五代时期的绘画艺术是中国封建社会绘画的黄金时代,涵盖了从隋代的宗教美术复兴到唐代的绘画艺术巅峰,再到五代的题材多样化和技法革新。这一时期不仅涌现了众多绘画名家,如展子虔、吴道子、张萱、周昉等,推动了人物画、山水画、花鸟画等题材的繁荣发展,还促进了绘画史论和收藏著录的兴盛,为后世绘画艺术的发展奠定了坚实的基础。

到了宋朝,对地貌的描绘开始表现得较为隐约。画家们以模糊的轮廓去表现远处的景物,而山的外形则隐没在浓雾中。绘画的重点放在表现道教及佛教中"天人合一"的境界上。在此期间,著名的画家有《清明上河图》的作者张择端及以山水画著称的夏圭等。除了以表现立体事物的手法为目标的画家外,另一些画家则以另一目的进行绘画。宋元以降,文人时代开始崛起。北宋的苏轼提出以书法融合于绘画当中,他及许多大文人等开创了文人画风尚,以苏轼、米芾为代表,逐步确立了中国画崇尚"平淡冲和"的审美情趣。从此时开始,很多画家都把绘画的重点放在如何表现物件的内在精神而不是其物质上的外表,更多地关注笔墨自身的转变与变化。例如米芾长子、宋朝大画家米友仁,发展了米芾技法,自成一家。其传世名作《云山墨戏图》,不在于其画的山像山、树像树,而在于其局部、细节,水墨横点、连点成片,虽草草而就,却不失天真。宋朝时期大多在绢上作画。

元初,以赵孟頫、高克恭等为代表的士大夫画家,提倡复古,回归唐代和北宋

传吴道子作《孔子像》(现代摹本)

时的绘画传统,并主张将书法融入画中,因此创造出重气韵、轻格律,注重主观抒情的元画风格。元画多呈现消极避世思想的隐逸山水,以及象征清高坚贞人格精神的梅、兰、竹、菊、松、石等。从此以后,中国画里的文人山水画的典范风格得以形成。元人因喜欢使用较干的笔法,所以用纸作画,除皴法外,还增多擦的效果,犹如中国书法一样。这时的构图,为了能在画面的上方题写诗句,故意留出一角,题上自己作的诗句,使诗、书、画三者融为一体,直到今天,中国画仍保有这个特色。

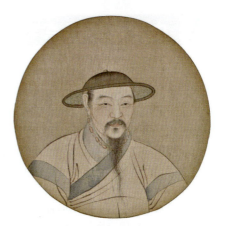

清代禹之鼎作《赵孟頫像》

明朝初期,崇尚宋代画风的画家在宫廷和民间相当普遍。明朝中期随着经济的繁荣,苏州形成"吴门画派",其中以沈周、文徵明、唐寅(唐伯虎)、仇英四家最为著名。他们的作品大多描绘了江南文人优雅闲适的生活景象。到了明朝后期,随着社会思潮的活跃,士大夫文人画更是向独抒性灵的方向发展,以画为乐、以画寄情。

到了清朝早期,奉行个人主义的画家开始出现,他们一反以往的绘画传统,追求更自由的画法。到了17世纪和18世纪前期,扬州及上海等大型商业城市因商人出资资助画家不断创新,而形成当时的"艺术中心"。18世纪后期及19世纪,中国画家接触到更多的西方绘画,其中一些画家完全舍弃中国画而追求西方画,另一些画家则力求融合两者。

自新文化运动以来,中国画家开始尝试西方画法,油画也在此时引入中国。

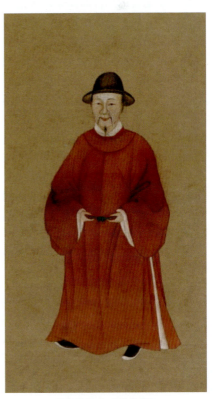

明代张灵作《唐寅像》

中国画的特点

中国画的种类丰富多样，按绘画风格可分为文人画、院体画和民俗画；按绘画发展历史则分为传统中国画与现代中国画；按绘画思维方式分为具象中国画和抽象中国画；按绘画技法则细分为工笔画、写意画、重彩画、水墨画、白描画、没骨画、敦煌壁画、内画、石版画等；按绘画内容则划分为山水画、人物画和花鸟画等。

中国画的设色（即使用颜料渲染，以形成各种美丽的色彩）可分为金碧、大小青绿、没骨、泼彩、淡彩、浅绛等几种技法。它主要运用线条和墨色的变化，通过勾、皴、点、染等手法，以及浓淡干湿、阴阳向背、虚实疏密和留白等艺术处理，来描绘物象并精心布局画面。

中国画独有的特征十分显著。传统的中国画，依据南朝谢赫的《古画品录》所论，讲究"气韵生动"，不拘泥于物体外表的形似，而更侧重于抒发画家的主观情感和意趣。中国画追求"以形写神"，力求达到一种"妙在似与不似之间"的艺术境界；同时，它也讲究笔墨的神韵，笔法上要求平、圆、留、重、变，墨法则追求"墨分五色"，即焦、浓、重、淡、清；此外，还讲究"骨法用笔"，即不严格遵循焦点透视原理，也不特别强调环境对物体光色变化的影响；在构图上，中国画注重空白的布置和物体"气势"的营造。可以说，西洋画更倾向于"再现"的艺术，而中国画则是"表现"的艺术，它所追求的是"气韵"与"境界"的展现。

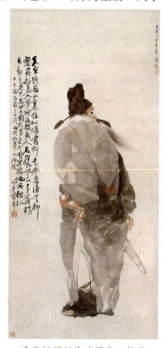

清代任颐创作的写意人物画

中国画的形式

中国画的形式丰富多样，有横、直、方、圆和扁形，也有大、小、长、短等区别，除壁画外，以下是常见的几种画幅形式。

中堂

中国旧式房屋，天花板高大，客厅中间墙壁上适宜挂上一幅巨大的字画，称为"中堂"。

条幅

条幅可横可竖，横者与匾额相类。无论是书法还是中国画，都可以设计为一个条幅，或四个条幅，甚至更多个条幅。常见的有"春夏秋冬"系列条幅，每幅分别描绘四季的花鸟或山水，四幅组成一组。

小品

小品是指体积较小的字画。可横可直，装裱之后，适宜悬挂在较小的房间，十分精致。

压境

指将画作装裱在玻璃镜框中的一种形式。这种装裱方式可以保护画作不受尘埃和潮湿的侵蚀，同时也便于观赏。压镜的作品通常用于室内装饰，因其具有较好的观赏性和保护性，适合挂于墙壁上。

卷轴

卷轴是中国画的特色，将字画装裱成条幅，下加圆木作轴，把字画卷在轴外，以便收藏。

扇面画

指画在扇子上的中国画，尤其是折扇。其内容多样，可以是山水、花鸟、人物等，形式小巧精致，便于携带和把玩。扇面不仅是艺术品，也是实用品，因为扇子在古代也是重要的纳凉工具。扇子的尺寸和形状限制了画家的创作空间，因此扇面往往更加注重意境和构图的巧妙。

册页

将字画装订成册，称为册页。册页可以折叠，每一页都是正方形，与长卷有不同之处。

长卷

将画裱成长轴一卷，称为长卷，多是横看，其画面连续不断，较册页逐张出现不同。

斗方

将小品装裱成一方尺左右的字画，称为斗方。斗方可压镜，可平裱。

屏风画

指画在屏风上的中国画。屏风是一种隔断，通常由多个扇面组成，可以展开或折叠。屏风画的内容可以是连续的，也可以是独立的，它们既可以作为室内装饰，也可以作为隔断空间的工具。屏风画通常尺寸较大，适合表现宏大的场景和复杂的构图。

中国画的技法

中国画源远流长，在长期的发展过程中逐渐形成了其特有的技法。其中，勾法作为中国画最基础的技法之一，主要指的是以笔线勾勒出物象的外轮廓，亦称描法，在工笔画中则特别称为线描。以线造型是中国传统绘画的显著特色，无论是人物画、山水画还是花鸟画，都离不开以线条来勾勒物象。古代画家将各种线描形式总结为十八种技法，称为"十八描"，这些技法作为传授线描技法的基本程式。值得注意的是，十八描不仅适用于人物画，同样也是花鸟画的基本技法。

游丝描

游丝描，又称高古游丝描，其线条运用尖圆匀齐的中锋笔尖绘出，线条起止分明，流畅自如，显得细密绵长，富有流动性。因画人物如春蚕吐丝，故又称"春蚕吐丝描"。顾恺之的《洛神赋图》和《女史箴图》中的线条，就是典型的游丝描，连绵不断、悠缓自然，节奏感非常匀和，被认为是典型的游丝描。此后，曹仲达、李公麟、赵孟頫等人的作品中也常能见到这种线条形式。这种平滑、圆润、流畅、舒展的描法，非常适合表现文人学士、贵族妇女及仕女等形象。

铁线描

铁线描以中锋圆劲之笔描绘，丝毫不见柔弱之迹，其起笔转折时稍有回顿方折之意，如同铁丝环弯，圆融中略显有刻画之痕迹。顾恺之、阎立本、李公麟、武宗元等人的作品中均有"铁线描"的特征。唐代阎立本的《历代帝王图》中，服饰的线条以中锋细笔勾勒，顿起顿收，笔势转折刚正，如锥镂石，展现出挺劲有力的感觉。这种描法体现了书法用笔中的遒劲骨力，是古代画家表现硬质衣料的重要技法。

琴弦描

琴弦描与高古游丝描同属一类描法，中锋悬腕用笔，线条比高古游丝描更为粗劲且有韧性，宛如古代弹拨乐器的丝弦。五代周文矩擅用此法，以强调柔软的丝绸质地衣纹和垂直飘摆时的姿态。行笔过程中运用中锋缓慢画出，线型平直、挺拔，旨在较写实地表现丝裙的衣褶。如张萱的《捣练图》、周昉的《挥扇仕女图》和《调琴啜茗图》中的衣纹裙带线条，正是琴弦描的典范。有时画家为了加强裙裾的重量感，会在行笔过程中用笔颤动，使线条状似莼菜，增强线条的粗细变化。

行云流水描

行云流水描宜中锋用笔，笔法流畅自如，如行云流水，活泼飞动，有起有倒。李公麟的描法最为典型，其《免胄图》中迎风招展的旗帜和士兵身上软质的罩衫，线条流畅，笔意清新，如行云流水般舒卷自如。同样，在《维摩演教图》中，人物衣纹线条行云流水，加上墨色浓淡的变化，使画中人物展现出圣洁出尘的风采。

蚂蝗描（兰叶描）

蚂蝗描，又称兰叶描，为唐代著名人物画家吴道子所创，线条粗细变化丰富，用以表现"高侧深斜，卷褶飘带之势"，是吴道子在顾恺之等人的"铁线描"的"密体"风格基础上实现的独特创造。吴道子将狂草的用笔融入人物画造型中，通过轻重提按体现线条变化，疏密随意中显其生动，犹如飘曳的兰叶，表现人物的风姿飘逸，世称"吴带当风"。

钉头鼠尾描

钉头鼠尾描的线条起笔处如铁钉之头，呈钉头状，行笔收笔则一气拖长，形如鼠尾，正所谓头秃尾尖、头重尾轻。如宋代李嵩的《货郎图》和《市担婴戏图》中的衣纹线条，即采用此法，中锋劲利，线形前肥后锐，如同钉头鼠尾。宋代武宗元的《朝元仙仗图》也运用了这种技法，用笔凝重、刚劲简放，衣纹转折流动自如，展现了线条的表现力和装饰性，所画天王、力士、仙女皆显现出人情世态。

混描

混描以淡墨皴衣纹加以浓墨混成之，故名。描绘衣服时，先用淡墨劲笔勾画出衣服的纹路轮廓，再用较深的墨色结合线面来皴染，形成墨色层次的变化。实际上要表现的已经是色块和线条之间的处理关系，而非仅仅是单纯的线条用笔问题。

橛头钉描

橛头钉描运笔刚劲有致、质朴简率、秃苍老硬，强调骨力的表现，犹如钉在地上的细木桩，和钉头鼠尾描有相近之处而显短粗。这种线描技法，在宋代已很流行，并一度成为当时画家表现文人隐士所惯用的技法程式。

曹衣描

相传曹衣描是北朝著名画家曹仲达受到当时传入的印度美术风格的影响而创造出的描法。其线条以直挺的用笔为主，质感沉着圆浑，线条细密工致，紧贴身躯，宛如刚从水中湿淋淋地走上来一样，所以又被称为"曹衣出水"，与吴道子风格的"吴带当风"相辉映，丰富了中国画的线描技法。

折芦描

这种描法所画衣纹线条起讫部分较为尖细，行笔至中间转折时由于压力增强，而形如折断的芦叶，故名。画折芦描时行笔速度不宜过快，过快易流于粗率；也不宜过慢，过慢则易笔势涩滞。在勾描的同时辅以淡墨进行渲染，一方面有利于增强衣纹的立体感；另一方面，可以缓解由于用笔激烈转折而带来的紧张生硬之感。如宋代李唐的《采薇图》。

柳叶描

这种描法所画线条状如柳叶，而略短于兰叶描，轻盈灵动、婀娜多姿。这种描法适宜于用来表现质地轻而软的衣服。

竹叶描

竹叶描由宋时墨竹画技法演变而来，因其线条状似竹叶而得名。在人物衣纹的描绘上，竹叶、柳叶、芦叶三者在外形上颇为相似，只能凭借描绘时手腕下笔的轻重、刚柔、长短等变化来加以区分。

战笔描

战笔描又称战笔水纹描，宋《宣和画谱》中有记载："周文矩，金陵句容人，……善画，行笔瘦硬战掣。"其中的"瘦硬战掣"一语，可视作战笔水纹描的原始依据。周文矩的《重屏会棋图》描绘了当时文人士大夫弈棋聚会的场景，画中人物笔法简细流利，衣纹线条展现出曲折战颤之感，与画谱上的记载相吻合。

减笔描

减笔描是一种行笔迅速、线条简约的画法。其特点在于侧锋行笔，画出的线条既概括简练又富有变化，尤其在行笔速度加快时更显笔力强劲。

枯柴描

枯柴描与减笔描在用笔上并无显著差异，只是前者更多采用渴笔（笔枯少墨）的技法，而后者则干湿并用。

蚯蚓描

这种描法要求将篆书笔法融入绘画之中，运用篆书般圆匀遒劲的笔法，以外柔内刚的线条来展现人物的衣纹。

橄榄描

橄榄描的用笔起始与结束都极为轻盈，线条头尾尖细，中间部分则沉着粗重，所绘衣纹形似橄榄果实，故而得名。

枣核描

枣核描采用尖头大笔绘制，虽与橄榄描有相似之处，但其线条节奏更为柔和，因此更显自由流畅。枣核描在运用大笔挥洒时，中间转折顿挫圆浑，线条形态呈枣核状。由于其线条转折较为剧烈，中段自然鼓起，且线条短促有力，所以枣核描更适合表现麻布等粗糙质感的衣物。

第 2 章

人物画

 人物画是以人物形象为主体的绘画通称。在中国绘画中，人物画是其中一大重要的画科，其出现的时间相较于山水画、花鸟画等更为久远。人物画大致可以分为道释画、仕女画、肖像画、风俗画以及历史故事画等几大类。人物画追求的是将人物个性刻画得逼真传神，要求气韵生动、形神兼备。其传神之法，常常将人物性格的表现寓于环境、气氛的烘托，以及身段和动态的细腻渲染之中。

顾恺之《洛神赋图》

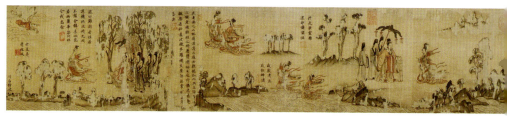

辽宁本《洛神赋图》（局部）

在现存的中国古代绘画中，《洛神赋图》被公认为第一幅改编自文学作品的画作。此画开创了中国传统绘画长卷形式的先河，被誉为"中国绘画史上的瑰宝"。此画无论从内容、艺术结构，还是从人物造型、环境描绘及笔墨表现形式来看，都无愧为中国古典绘画中的珍品之一。顾恺之将表现对象的神韵作为艺术追求的核心目标，从而将绘画境界提升至一个新的高度，使得汉代绘画重动态、重外形生动的特点发生了质变，转而重内心、重神韵。从美学的视角审视，《洛神赋图》展现了魏晋时期绘画风格从汉代古拙、雄壮的阳刚之美向婉约的阴柔之美的转变，这恰是人们审美心理和审美态度变化的反映。

类　型	绢本设色画
作　者	顾恺之（原作）/佚名（摹本）
时　间	东晋（原作）/南宋（摹本）
规　格	纵27.1厘米，横572.8厘米（摹本）
现收藏地	中国辽宁省博物馆（摹本）

顾恺之《女史箴图》

《女史箴图》以日常生活为创作题材，笔法细腻，如春蚕吐丝，形神兼备。顾恺之采用游丝描技法，赋予了画面典雅、宁静而又明丽、活泼的气质。画中线条循环婉转、均匀优美，人物衣带飘洒，栩栩如生。女史们身着宽大的衣裙，修长飘逸，每款皆配以形态各异、色彩艳丽的飘带，彰显出飘飘欲仙、雍容华贵的风范。画中人物仪态万千，细节描绘入微，笔法细劲连绵，设色典雅秀丽。画卷中的山水与人物比例，体现了"人大于山"的早期山水画特征，山石空勾不皴，反映了该时期山水画的独特风格。

类　型	绢本设色画
作　者	顾恺之（原作）/佚名（摹本）
时　间	东晋（原作）/唐代（摹本）
规　格	纵24.8厘米，横348.2厘米（摹本）
现收藏地	英国伦敦大英博物馆（摹本）

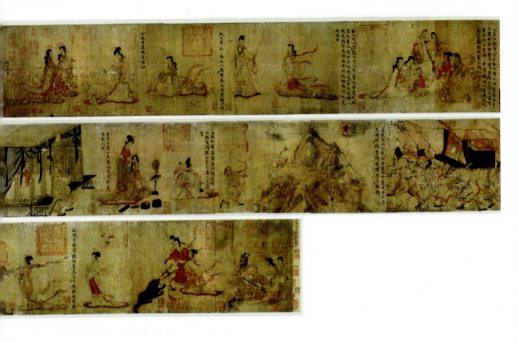

顾恺之《斫琴图》

　　《斫琴图》是中国历史上唯一一幅描绘乐器制造场景的绘画作品，生动再现了古代文人学士制作古琴的情景。画面中共有14人，各司其职：或断板、或制弦、或试琴、或旁观指导，还有侍者（或学徒）执扇或捧场。画中人物多为文人，故皆长眉修目、面容方整、表情肃穆、气宇轩昂、风度翩翩。人物衣纹线条细劲挺秀，极富艺术感染力。此画与顾恺之的其他作品相似，那如春蚕吐丝般的线条，既能精准勾勒人物形象特征，又能恰到好处地传递神韵。

类　型	绢本设色画
作　者	顾恺之（原作）/佚名（摹本）
时　间	东晋（原作）/宋代（摹本）
规　格	纵29.4厘米，横130厘米（摹本）
现收藏地	中国北京故宫博物院（摹本）

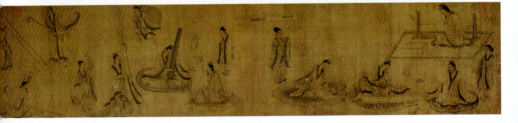

顾恺之《列女仁智图》

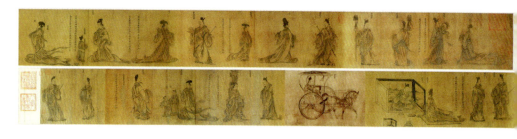

《列女仁智图》取材于汉代刘向《古列女传》第三卷《仁智传》中的人物故事，原应有15个故事，现仅存10个。画面中28个人物的布局精妙，充分展现了"神"与"势"的

类 型	绢本设色画
作 者	顾恺之（原作）/佚名（摹本）
时 间	东晋（原作）/宋代（摹本）
规 格	纵25.8厘米，横417.8厘米（摹本）
现收藏地	中国北京故宫博物院（摹本）

相互呼应，以及"气"与"风"在画面中的完美融合。从开篇首位女性人物面向左侧开始，每一组故事情节中，人物或两两对视，或三人成组，均面部相对呼应，通过眼神传递情感。如卫公身体向右行进而头部回望许穆夫人，形成生动画面联系。这种回眸顾盼的手法在画卷中多次运用，使得长达4米多的卷轴毫无割裂之感，浑然一体。

萧绎《职贡图》

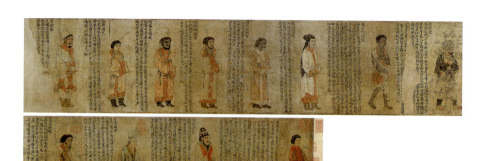

《职贡图》是中国绘画史上第一部以外域职贡人物为主题的工笔人物卷轴画，也是现存最早的职贡图作品，为后世研究绘画及历史提供了宝贵的

类　　型	绢本设色画
作　　者	萧绎（原作）/佚名（摹本）
时　　间	南朝梁（原作）/宋代（摹本）
规　　格	纵26.7厘米，横200.7厘米（摹本）
现收藏地	中国国家博物馆（摹本）

资料。在人物形象塑造上，《职贡图》延续了魏晋以来装饰性强且严谨的风格特点，既注重人物外形特征的刻画，又兼顾内在思想状态与精神气韵的表现。画中人物线条简练遒劲，以高古游丝描为主，并融入用笔的顿挫与粗细变化。衣纹构线疏落有致，已显现疏体画风之端倪。在用色方面，不事繁复渲染，而是分层次晕染，点到即止、率性洒脱，整体显得明朗简洁，更加凸显了线条的表现力。

佚名《列女古贤图》

类　　型	屏风漆画
作　　者	佚名
时　　间	北朝北魏
规　　格	纵40厘米，横20厘米（每块）
现收藏地	中国山西省博物馆、大同市博物馆

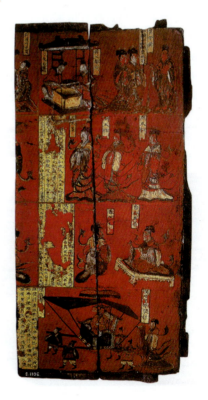

屏风漆画历史悠久，始于周代，兴盛于汉、魏、六朝时期，是封建上层社会的奢侈品。《列女古贤图》出土于山西省大同市北魏司马金龙墓，填补了北魏前期北朝绘画的空白，具有极高的考古价值。该图设色富丽堂皇，运用浓淡不一的色彩进行渲染，构图主次分明，笔法古朴凝重，视觉上具有强烈的纵深感和立体感。特别是人物衣纹采用高古游丝描法，线条飘逸流畅、自然生动。画面中女性服饰前端的长垂饰物与边缘斜出的三角图案共同构成了装饰女子袿衣的垂髾飞襳，这是当时刻画女性形象的一种独特艺术手法。

杨子华《北齐校书图》

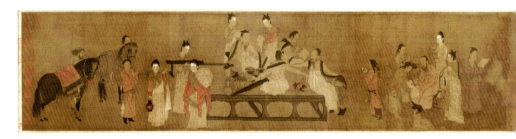

《北齐校书图》描绘的是北齐天保七年（556年），文宣帝高洋命令樊逊和冀州秀才高乾等11人负责校订国家所收藏的《五经》等史书的情景。

类 型	绢本设色画
作 者	杨子华（原作）/佚名（摹本）
时 间	北朝北齐（原作）/宋代（摹本）
规 格	纵27.6厘米，横144厘米
现收藏地	美国波士顿美术馆

画面分为三组人物，居中的是坐在榻上的四位士大夫，他们或展卷沉思、或执笔书写、或欲离席、或挽留来者，神情生动，细节描绘精微，旁边站立服侍的女侍也各具情态。此画用笔细劲流畅，设色简朴而优美。

展子虔《授经图》

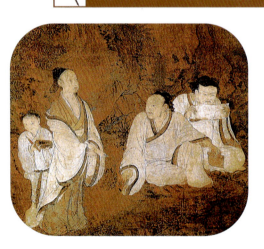

《授经图》展现了展子虔高超的人物刻画技法。所有人物造型准确，衣褶以高古游丝描法绘出，线条流畅自然；人物面部采用淡彩晕染，神态生动，背景则粗疏点染，更衬托出人物清逸飘洒的学者风范。唐代张彦远曾赞其画作"细密精致而臻丽"。

类 型	绢本设色画
作 者	展子虔
时 间	隋代
规 格	纵30.1厘米，横33.7厘米
现收藏地	中国台北故宫博物院

梁令瓒《五星二十八宿神形图》

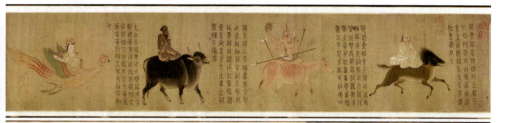

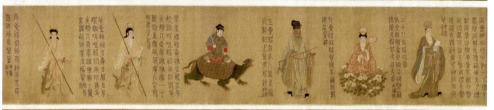

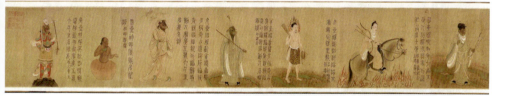

《五星二十八宿神形图》原作为上下两卷，今仅存上卷，描绘了五星和十二宿。星宿常与占卜相关联，而此画将天文、传说和世俗理念融为一体，独树一帜，形成了一种独特的艺术形式。每个星、宿各成一图，形态各异：或描绘成老人，或女像，或怪异形象。有的人物骑牛，有的手持器物，面部特征与表情也各不相同。设色以黄色为基调，辅以朱、青、绿、黑等色。衣褶、人体和兽身均采用晕染法，略具立体感。

类型	绢本设色画
作者	梁令瓒
时间	唐代
规格	纵27.5厘米，长489.7厘米
现收藏地	日本大阪市立美术馆

韩干《神骏图》

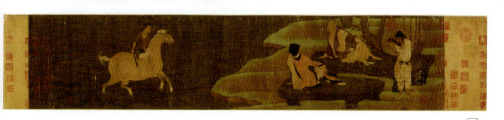

《神骏图》的主题为"支遁爱马",但韩干并未特意刻画人物的性格特征,而是将笔墨的重点聚焦于骏马之上。表面上看似强调马而非人,实则

类 型	绢本设色画
作 者	韩干
时 间	唐代
规 格	纵27.5厘米,横122厘米
现收藏地	中国辽宁省博物馆

巧妙地通过骏马的气质来侧面烘托支遁的人品、性格与情感。此画布局张弛有度,右侧景物较为密集,左侧则相对疏松。为保持画面平衡,防止重心向右偏移,韩干进行了精心的布局设计:一方面,岸上人物依据其身份与相互关系构成了稳定的三角形布局;另一方面,通过人物的眼神将画面的视觉中心聚焦于马匹,从而增强了左侧在画面上的视觉分量。韩干对马的塑造极具匠心,马匹骨肉匀称,从水面踏波而行,步伐舒缓而有力。它们既不因体态的健壮而显得笨重,也不因肥胖而掩盖了骨骼的轮廓,反而给人一种轻盈灵动之感,仿佛身轻如燕。骏马昂首翘尾,每一处骨肉都精准地展现了其皮毛的质感;毛色的过渡处理得极为细致且巧妙,令人赞叹不已。

韩干《圉人呈马图》

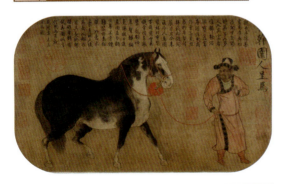

《圉人呈马图》描绘了一名牧马人牵着一匹骏马的场景。此画生动地展现了骏马的体态与神情,体现出一种准确、凝练且真实的艺术效果。牧马人的形象被刻画得威武而生动:他头戴虎皮帽,身穿胡人长袍,脸部表情透露出一种凶悍的气质;眼部的皱纹与两颊的胡须则无声地诉说着他历经的沧桑岁月。骏马则显得壮硕雄健,神采奕奕,与牧马人形成了鲜明的对比,共同构成了这幅生动而富有张力的画面。

类 型	绢本设色画
作 者	韩干
时 间	唐代
规 格	纵30.5厘米,横51.1厘米
现收藏地	美国大都会艺术博物馆

韩干《牧马图》

《牧马图》中两匹马与牧马人既无动态身姿，更无激烈争斗的场面，主题看似平平无奇，但在韩干的笔下却得到了栩栩如生的表现。整个画作的场景仿佛定格在牧马人即将跃上马背的瞬间，马镫的轻响与马缰的勒动似乎都蕴含在这静止的画面之中。在构图方面，《牧马图》同样展现出作者的独运匠心。黑马被巧妙地置于画幅前端，其雄壮气势跃然纸上；而白马则巧妙地利用黑马的背景进行布局，着笔虽不多，却通过臀部的勾勒展现其雄健之姿，眼神的描绘强调其灵动神情，尾部的点染则巧妙地赋予了画面动感。韩干用笔极为严谨，线条始终紧密贴合马匹的结构，随着肌体的起伏而流畅变化。运线的粗细、轻重，皆根据马匹不同部位的质感而灵活调整，使得每一笔都恰到好处，得心应手。

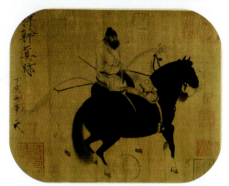

类　　型	绢本设色画
作　　者	韩干
时　　间	唐代
规　　格	纵 27.5 厘米，横 34.1 厘米
现收藏地	中国台北故宫博物院

韩干《清溪饮马图》

《清溪饮马图》是绘制在团扇上的作品。团扇，又称宫扇、纨扇，是汉族传统工艺品及艺术品，圆形有柄，寓意团圆友善、吉祥如意。在团扇上题诗作画的历史可追溯至三国时期。《清溪饮马图》中的马匹体形肥硕、态度安详、比例准确，改变了前人画马时螭颈龙体、筋骨毕露、姿态飞腾的"龙马"风格，创造了具有盛唐时代特色的新画风。

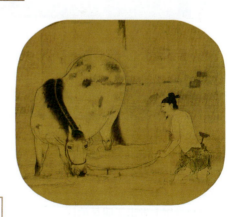

类　　型	绢本设色画
作　　者	韩干
时　　间	唐代
规　　格	纵 42 厘米，横 68 厘米
现收藏地	中国辽宁省博物馆

中国名画欣赏

阎立本《步辇图》

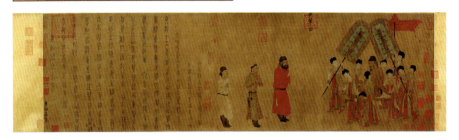

　　《步辇图》是"中国十大传世名画"之一,具有珍贵的历史价值和艺术价值。此画右半部分描绘的是在宫女簇拥下坐于步辇中的唐太宗;左侧三人,前为典礼官,中为吐蕃使者禄东赞,后为通译者。唐太宗的形象是全图的焦点。从绘画艺术的角度来看,阎立本的表现技巧已相当娴熟:衣纹器物的勾勒墨线流畅中不失坚韧,畅而不滑、顿而不滞;主要人物的神情举止栩栩如生,描绘之间更能传神写照,曲尽其妙;图像局部配以晕染技法,如人物所穿靴筒的褶皱等处,显得极具立体感;全卷设色浓重而淳净,大面积红绿色块交错安排,既富有韵律感,又呈现出鲜明的视觉效果。

类　型	绢本设色画
作　者	阎立本(原作)/佚名(摹本)
时　间	唐代(原作)/宋代(摹本)
规　格	纵38.5厘米,横129.6厘米(摹本)
现收藏地	中国北京故宫博物院(摹本)

阎立本《历代帝王图》

　　《历代帝王图》是一幅描绘历史人物肖像的杰作,自右向左精心绘制了13位帝王形象。每幅帝王图像前均配以楷书榜题文字,且每位帝王身旁都围绕着数量不等的随侍,构成了画卷中相对独立的13组人物群像,共计46人。此画在人物个性特征的刻画、线条的灵活运用以及色彩的丰富变化上,相较于前代作品,技艺水平有了显著的提升。它展现出的人物性格特征鲜明,线条的粗细变化赋予人物形象立体感,色彩则显得尤为瑰丽多彩。画家在描绘人物时,并未仅仅满足于形似,而是深入挖掘每位帝王的精神特质,进行了个性化的艺术再现。通过对眼神、嘴角及面部肌肉的细腻刻画,画家巧妙地传达出他们的心理状态、独特气质与鲜明性格。为了更加凸显主体人物,画家在帝王与侍从的身材比例及色彩运用上做出了明显的区分,这种处理手法不仅增强了画面的层次感,也隐含了画家对历史人物的个人评价。

类　型	绢本设色画
作　者	阎立本(原作)/佚名(摹本)
时　间	唐代(原作)/宋代(摹本)
规　格	纵51.3厘米,横531厘米(摹本)
现收藏地	美国波士顿美术博物馆(摹本)

第 2 章 人 物 画

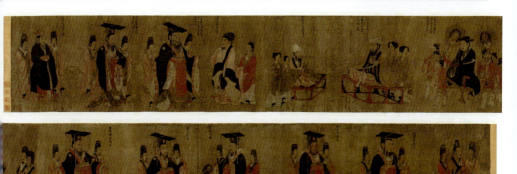

阎立本《职贡图》

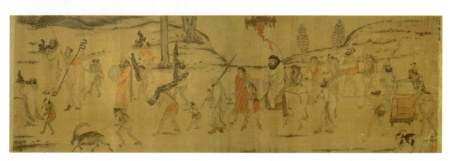

《职贡图》描绘的是唐太宗时期，罗刹国和婆利国远道而来朝贡的场景。画中共有27人，其中白衣虬髯骑白马者为罗刹国使者，身后有随从持伞执扇，抬着礼物；左边穿长袍托珊瑚、打伞盖的是婆利国使者，其随从也携带各式礼物。画中人物形态生动逼真，展现了当时绘画的高超技艺。在色彩运用上，不同版本的《职贡图》各有特色。在用笔上，阎立本之作较厚重明丽，更具感染力，充分展现了大国风范与气势。在服饰描绘上，阎立本画中的服饰较萧绎之作更为开放多样，有的角色甚至未着上衣，反映了唐代服饰的开放风气。

类　　型	绢本设色画
作　　者	阎立本
时　　间	唐代
规　　格	纵 61.5 厘米，横 191.5 厘米
现收藏地	中国台北故宫博物院

阎立本《萧翼赚兰亭图》

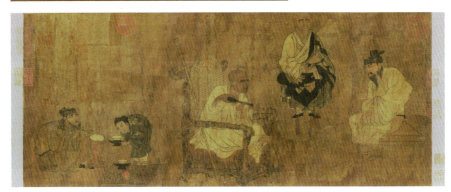

《萧翼赚兰亭图》画面简洁，若无画题提示，会误以为展现的是高僧与文士的茶会雅集场景。而实际上，它描绘的是萧翼巧妙地从辩才和尚手中

类　　型	绢本设色画
作　　者	阎立本（原作）/佚名（摹本）
时　　间	唐代（原作）/南宋（摹本）
规　　格	纵28厘米，横65厘米（摹本）
现收藏地	中国台北故宫博物院（摹本）

骗取王羲之《兰亭序》的传奇故事。画面上共绘五人，采用二主三随从的布局。其中，两位主角与一位侍者形成三角形构图，将三人的表情刻画得细腻入微，栩栩如生，神采奕奕。画中左侧，执拂尘、踞坐禅榻者乃和尚辩才；头戴幞头，与辩才对话的则是萧翼；侍僧在一旁端坐，另有执事者二人，正忙于拨炉煮茶。画家运用细劲有力的线条塑造人物形象，展现了肖像画的独特魅力。

吴道子《送子天王图》

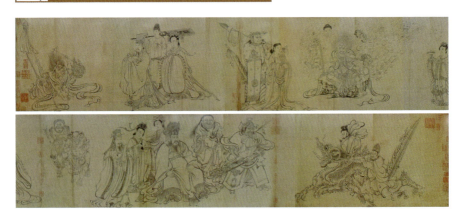

《送子天王图》不仅开创了中国宗教画本土化的新纪元,更为日后的宗教题材绘画,尤其是佛教壁画,带来了深远的影响。它的问世,标志着线

类 型	纸本墨笔画
作 者	吴道子
时 间	唐代
规 格	纵 35.5 厘米,横 338.1 厘米
现收藏地	日本大阪市立美术馆

描艺术进入了一个全新的时代:由传统的"铁线"技法,演变出更加生动的"兰叶线",至此,中国画的线描技法体系趋于完备。全图精妙地分为三个部分:第一部分展现了一位王者风范的天神端坐于中央,两侧分列着手执笏板的文臣、捧着砚台的仙女,以及仗剑持蛇、威武不凡的武将力士,他们共同面对一条被二神降伏的巨龙;第二部分描绘的是一位踞坐于巨石之上的四臂披发尊神,其身后熊熊烈火,神像形貌奇异,气势磅礴,左右两侧则是手捧瓶炉法器的天女神人;第三部分则是《释迦牟尼降生图》,生动再现了印度净饭王之子诞生的神圣故事。

吴道子《八十七神仙卷》

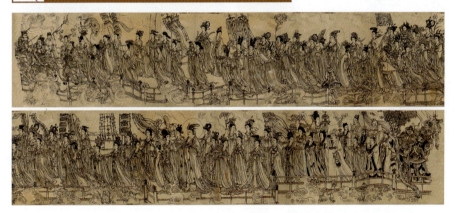

《八十七神仙卷》是中国美术史上极为罕见的经典传世之作,它代表了中国古代白描绘画艺术的巅峰,其艺术魅力足以与宋代张择端的《清明上河图》相媲美,著名画

类 型	绢本白描画
作 者	吴道子
时 间	唐代
规 格	纵 30 厘米,横 292 厘米
现收藏地	中国北京徐悲鸿纪念馆

家徐悲鸿更是赞誉此卷"足可颉颃欧洲最高贵名作"。画面中精心描绘了东华帝君、南极帝君、扶桑大帝三位主神,十位神将,七位男仙官,以及六十七位金童玉女。众神仙自天而降,列队行进,姿态各异,丰盈而优美。因场面宏大,人物比例结构精确、神情捕捉微妙,构图宏伟壮丽,线条圆润且劲健,本画被历代画家视为典范,奉为圭臬。

卢楞伽《六尊者像》

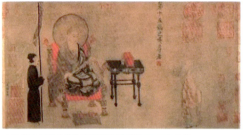
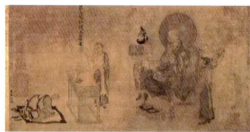
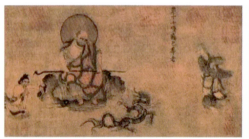
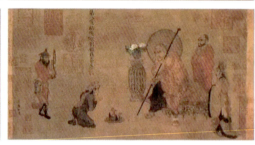
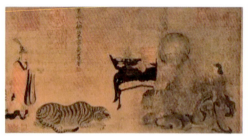
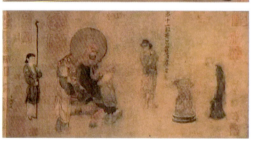

《六尊者像》描绘了六尊罗汉像，实为《十八罗汉像》系列的一部分。此画运用游丝描技法勾勒人物，特色鲜明，线条流畅，兼具力度与柔韧性，动感强烈。设色方面，虽称不上浓艳，但色彩运用恰到好处，提升了整体的艺术水平。画中人物气势恢宏且超凡脱俗，既展现了早期佛教人物的威严尊贵，又微妙地融入了世俗化的气息。其创作技法透露出古朴之风，人物形象塑造上略显夸张，虽在表现人物"神韵"方面尚有提升空间，但这一切真实反映了道释人物画自唐、五代至宋这一历史时期的发展脉络与成就。

类　型	绢本设色画
作　者	卢楞伽
时　间	唐代
规　格	纵30厘米，横53厘米（单幅）
现收藏地	中国北京故宫博物院

王维《伏生授经图》

《伏生授经图》描绘了汉代伏生传授经学的情景,是一幅精妙的人物肖像画。此画运用细劲圆韧、刚柔相济的铁线描技法,勾勒人物、案几、蒲团、竹简、纸卷等细节,线条运用极为娴熟自如。画面略从俯视角度构图,案几、笔、砚等物作为陪衬,精心绘制,而背景则巧妙留白,不着一墨,使得主题更加突出,人物形象生动,充分展现了唐代中国画在处理人物画时的独特艺术手法。

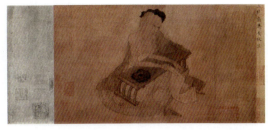

类 型	绢本设色画
作 者	王维
时 间	唐代
规 格	纵25.4厘米,横44.7厘米
现收藏地	日本大阪市立美术馆

陈闳《八公图》

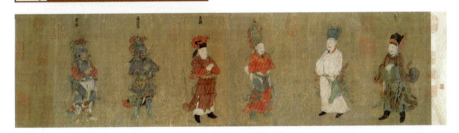

《八公图》描绘了北魏明元帝拓跋嗣"八公决政"的历史典故。"八公"意指八位北魏名臣,但遗憾的是,"八公"中两公与卷首部分已佚失,画卷现仅存六人。六人呈站立状分布,二人在左,右向而立;四人在右,左向而立,场景布局平列而富有特色。陈闳以秀劲流畅的线条,精准捕捉人物眼神的微妙变化,无论是武将的勇猛刚烈,还是文臣谋士的沉着机智,均达到了"神似"的艺术境界。画面色彩丰富浓烈,形象绚丽多彩,具有视觉冲击力,展示了大唐绘画的盛世气象。

类 型	绢本设色画
作 者	陈闳
时 间	唐代
规 格	纵25.1厘米,横82.2厘米
现收藏地	美国纳尔逊·阿特金斯艺术博物馆

中国名画欣赏

张萱《捣练图》

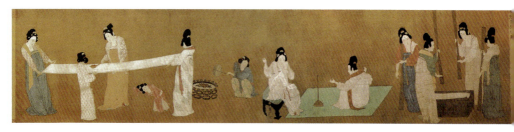

　　《捣练图》生动展现了妇女捣练缝衣的生活场景，人物间相互关系自然和谐。画面中，不同年龄、不同身份、不同分工的女性，其动作、表情各异，均精准刻画，形神兼备，色彩艳丽而不失雅致，反映了盛唐时期崇尚健康丰腴的审美风尚。画家以细劲圆浑、刚柔并济的墨线勾勒人物形象，辅以柔和鲜艳的色彩，塑造出的人物形象端庄丰腴、情态生动，完全符合张萱笔下"丰颊肥体"的特征。

类　型	绢本工笔重设色画
作　者	张萱（原作）/佚名（摹本）
时　间	唐代（原作）/宋代（摹本）
规　格	纵 37 厘米，横 145.3 厘米
现收藏地	美国波士顿美术博物馆（摹本）

张萱《虢国夫人游春图》

　　《虢国夫人游春图》着重展现人物的内心世界，通过细腻的线描和巧妙的色调运用，营造出浓艳而不失秀雅，精工而不板滞的艺术效果。全画构图疏密相间，错落有致，人与马的动势舒缓从容，完美契合"游春"的主题。画家摒弃繁复背景，仅以湿笔轻点草色，衬托人物，使得整个画面意境空灵清新。线条纤细圆润，秀劲中蕴含妩媚；设色典雅富丽，富有装饰性，格调活泼明快，洋溢着雍容、自信、乐观的盛唐气象。在张萱之前，专门描画女性的人物画并不多见，因此他的这一创举不仅具有进步意义，而且对后世产生了深远的影响。

类　型	绢本设色画
作　者	张萱（原作）/佚名（摹本）
时　间	唐代（原作）/宋代（摹本）
规　格	纵 51.8 厘米，横 148 厘米（摹本）
现收藏地	中国辽宁省博物馆（摹本）

第 2 章 人物画

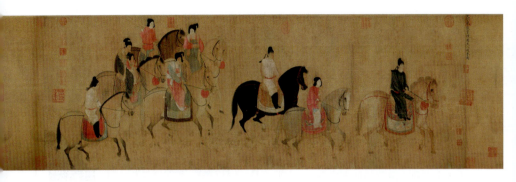

周昉《簪花仕女图》

《簪花仕女图》描绘了6位衣着艳丽的贵族妇女及其侍女在春夏之交赏花游园的景象。此画是全球范围内唯一被认定的唐代仕女画传世孤本。除了其独一无二性,其艺术价值亦极高,是典型的唐代仕女画范本,展现了唐代现实主义风格的精髓。这种仕女画风格在当时画坛极为流行,对唐末乃至后世各朝代的仕女画坛及佛教艺术均产生了深远影响。《簪花仕女图》不仅展现了浓郁的时代特色和民族气息,更是中国传统绘画史上不可或缺的重要作品。

类 型	绢本设色画
作 者	周昉
时 间	唐代
规 格	纵46厘米,横180厘米
现收藏地	中国辽宁省博物馆

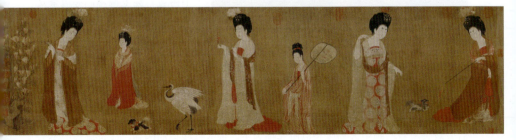

周昉《挥扇仕女图》

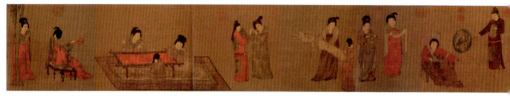

《挥扇仕女图》是一幅描绘唐代宫廷妇女生活的佳作。全卷共绘人物13人,自然分为5个段落,段落间似离还合,细腻地刻画了人物在不同场景

类 型	绢本设色画
作 者	周昉
时 间	唐代
规 格	纵33.7厘米,横204.8厘米
现收藏地	中国北京故宫博物院

下的心理状态。画家通过对嫔妃日常生活的描绘,深刻表达了她们内心的寂寞、沉闷、空虚与幽怨。画面以红色为主调,辅以青、灰、紫、绿等色,色彩丰富而和谐,冷暖色调巧妙搭配,展现了人物肌肤的细腻与衣料的华贵。衣纹线条近似铁线描,圆润秀劲,既有力度又不失柔韧性,精准地勾勒出了人物的体态。

周昉《调琴啜茗图》

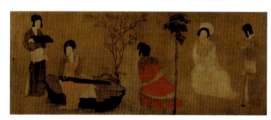

《调琴啜茗图》描绘了唐代仕女弹古琴、饮茶的优雅生活场景。全卷共绘5位仕女,中心是一位红衣仕女端坐于园中树边石凳上调琴,旁边茶女手托茶盘静候。构图虽显松散,却与人物闲适的心境相呼应。画家巧妙运用人物目光将视点聚焦于调琴者,使全幅构图呈现出外松内紧的效果。卷首与卷尾的空白略显局促,或疑为

类 型	绢本设色画
作 者	周昉
时 间	唐代
规 格	纵28厘米,横75.3厘米
现收藏地	美国纳尔逊·阿特金斯艺术博物馆

后人裁去所致。画中人物线条以游丝描为主,融入铁线描的刚劲,线条流畅中不失方硬之感。设色淡雅,衣物无繁复纹饰,更显素雅高洁。

孙位《高逸图》

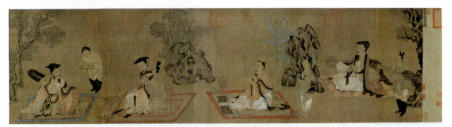

《高逸图》实为《竹林七贤图》的残卷，图中仅存四贤。在长卷式的画面上，主体人物为四名士大夫，他们分别端坐于华丽的毡毯之上，每人身旁均有一名小童侍立。孙位

类　　型	绢本设色画
作　　者	孙位
时　　间	唐代
规　　格	纵 45.2 厘米，横 168.7 厘米
现收藏地	中国上海博物馆

不仅精准地捕捉了魏晋士大夫"高逸风度"的共性特征，还细腻地刻画出了他们各自的个性差异。孙位通过对面容、体态、表情的多样化描绘，特别是对眼神的深入刻画，深刻体现了"传神写照，尽在阿堵中"的艺术精髓。画中以侍童、器皿等元素作为补充，进一步丰富了四贤的个性特征，使观者能够轻易感受到他们孤高傲世、寄情田园、不随流俗的哲学思想。在创作时孙位不仅倾注心血于人物刻画，就连画中的衬托物如蕉石等的用笔也极为讲究。蕉石以细劲的线条勾勒轮廓，随后渲染墨色，以凸显山石的质感与层次。

佚名《唐人宫乐图》

《唐人宫乐图》描绘了一群宫中女眷围绕桌案宴饮行乐的场景。图中共有十二位人物，其中十位为贵妇，她们高绾发髻，衣着华丽，姿态雍容，环案而坐。另有两名侍女站立于长案之旁，侍候左右。画面中，她们或吹奏乐器，或畅饮交谈，热闹非凡。整幅画以巨型方桌为中心，活动内容可细分为品茗、奏乐和行酒令三个部分，动静结合，亦庄亦谐，充分反映了唐代人的审美情趣，同时也为当代各学科研究者提供了宝贵的视觉文献资料。

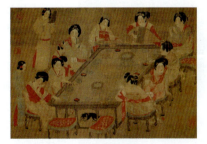

类　　型	绢本墨笔画
作　　者	佚名
时　　间	唐代
规　　格	纵 48.7 厘米，横 69.5 厘米
现收藏地	中国台北故宫博物院

贯休《十六罗汉图》

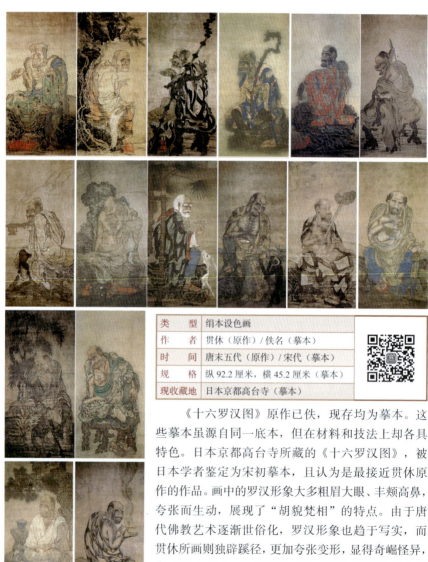

类　型	绢本设色画
作　者	贯休（原作）/佚名（摹本）
时　间	唐末五代（原作）/宋代（摹本）
规　格	纵92.2厘米，横45.2厘米（摹本）
现收藏地	日本京都高台寺（摹本）

　　《十六罗汉图》原作已佚，现存均为摹本。这些摹本虽源自同一底本，但在材料和技法上却各具特色。日本京都高台寺所藏的《十六罗汉图》，被日本学者鉴定为宋初摹本，且认为是最接近贯休原作的作品。画中的罗汉形象大多粗眉大眼、丰颊高鼻，夸张而生动，展现了"胡貌梵相"的特点。由于唐代佛教艺术逐渐世俗化，罗汉形象也趋于写实，而贯休所画则独辟蹊径，更加夸张变形，显得奇崛怪异，令人叹为观止。这幅画在创作风貌和笔墨技巧上都备受赞誉，用笔虽细却凝练遒劲，长线条连绵不断，转折圆润，富有厚重感。

赵嵒《八达春游图》

类　　型	绢本设色画
作　　者	赵嵒
时　　间	五代后梁
规　　格	纵161.9厘米，横102厘米
现收藏地	中国台北故宫博物院

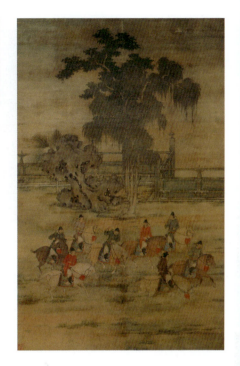

《八达春游图》描绘八位骑马的达官贵人身着红、紫、绿三色衣物，符合唐代衣冠制度。而后梁时期是依循唐制，考虑到梁太祖有八个儿子，因此可以合理推测，身为驸马的赵嵒所描绘的很可能就是这八名皇子春游的场景。画面空阔，人物情态轻松自如，与"踏青游观"的画题相得益彰。画家精心布局，使每个人物与马匹的姿态动势各不相同，马匹错落有致，形成了松紧疏密的变化，整个画面因此显得活泼生动。人物与马匹均以细劲的线条勾勒而出，流畅而舒展。敷色方面则多用矿质红、青颜料，显得浓重而稳重。

赵嵒《调马图》

类　　型	绢本设色画
作　　者	赵嵒
时　　间	五代后梁
规　　格	纵29.5厘米，横49.4厘米
现收藏地	中国上海博物馆

《调马图》描绘了一人牵马待行的场景，人物和骏马的神态都极为生动。运笔若铁线游丝般劲练而微有波磔之美。此画浑厚质实，颇具唐代绘画的中规中矩之风，同时又不失曹霸画"御马"之神采生动和韩干"肉中有骨"之笔味。整幅画以淡墨线描为主，胯靴褶线于画后略加渲染以增其层次感。

李昇《货郎图》

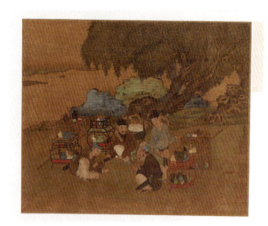

《货郎图》是一幅生动展现人物风俗的画卷。画面上货郎的货担上物品琳琅满目、不胜枚举,从锅碗盘碟、儿童玩具到瓜果糕点应有尽有。在商品流通尚不发达的古代社会里,货郎们走街串巷,为偏僻的乡村带来所需的货物和新奇见闻,他们的到来往往如同节日般热闹。李昇通过这一题材,巧妙地表现了当时市井生活的一个侧面。那些令人眼花缭乱的物品,虽然今天已有很多不明其用途,但却真实地记录了那个时代百姓的生活方式,成为民俗学家研究古代社会生活的珍贵史料。

类 型	绢本设色画
作 者	李昇
时 间	五代南唐
规 格	纵24厘米,横59厘米
现收藏地	中国北京故宫博物院

耶律倍《东丹王出行图》

耶律倍是辽太祖耶律阿保机的长子,被封为东丹王,后弃辽投奔后唐,长期居住在中原,其画风对后世产生了深远影响。《东丹王出行图》中,骏马矫健丰腴,左右顾盼,慢跑前行。东丹王端坐马背,手把缰绳,面带忧郁,若有所思,其情绪恰与其弃辽投奔后唐的处境相契合。人物及骏马的线条描绘细腻入微,赋色华丽,充分展现了宫廷绘画的独特魅力。构图布局前后照应,疏密有致,整幅画面人物与骏马的动态形成了一种行进中的韵律感。

类 型	绢本设色画
作 者	耶律倍
时 间	五代后唐
规 格	纵27.8厘米,横125.1厘米
现收藏地	美国波士顿美术博物馆

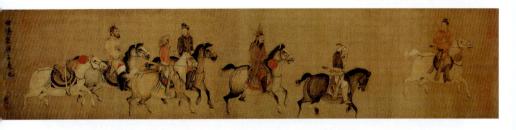

顾闳中《韩熙载夜宴图》

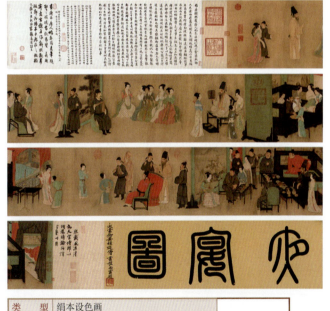

《韩熙载夜宴图》以连环长卷的形式，细腻描绘了南唐巨宦韩熙载为避免南唐后主李煜猜疑，以声色为掩护，频繁夜宴宾客、纵情嬉游的场景。此画在美术史上占据重要地位，代表了古代工笔重彩艺术的巅峰水平。全图以时间为序，分为听乐、观舞、休息、清吹、宴散五个段落，每段以屏风巧妙分隔，既相互连接又各自独立，展现了顾闳中敏锐的观察力和纯熟的表现技巧。此画在用笔、设色等方面均达到了极高的艺术成就。

类　型	绢本设色画
作　者	顾闳中（原作）/佚名（摹本）
时　间	五代南唐（原作）/宋代（摹本）
规　格	纵28.7厘米，横335.5厘米
现收藏地	中国北京故宫博物院（摹本）

阮郜《阆苑女仙图》

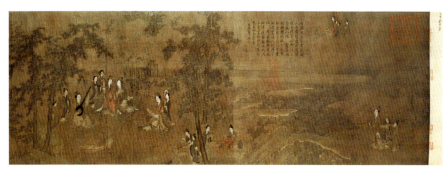

　　《阆苑女仙图》是阮郜唯一的传世之作，以西王母侍女萼绿与董双成的神仙故事为题材。此画在笔墨技法上独具匠心，画家身处唐宋人物画转型

类　型	绢本设色画
作　者	阮郜
时　间	五代南唐
规　格	纵42.7厘米，横177.2厘米
现收藏地	中国北京故宫博物院

之际，笔下人物组织趋于繁密，女仙体态纤弱，衣纹勾描细密圆转，与唐周昉时代仕女形象的丰肥及衣纹线条的方硬形成鲜明对比。树枝多呈蟹爪状，画法与李成相近。坡石以墨线勾勒，染以青绿色，水纹繁复生动，颇具唐人遗风。

周文矩《宫中图》

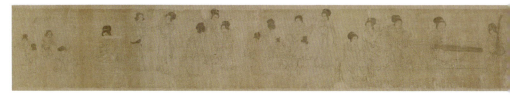

　　周文矩的《宫中图》是一幅描绘宫中妇女生活的长卷。画中宫女和童子多达81人，分为十余组，展现了丰富多样的生活场景。人物活动多样，有的对镜

类　型	绢本设色画
作　者	周文矩（原作）/佚名（摹本）
时　间	五代南唐（原作）/南宋（摹本）
规　格	纵26厘米，横145.5厘米
现收藏地	美国哈佛大学福格博物馆

梳妆，有的奏乐，有的无聊闲坐，有的盥洗，有的逗弄孩童或小狗，有的观鱼等。画中人物除儿童天真活泼外，其余多显懒散、忧郁，尤其是年长者及地位显赫者更为突出。人物安排穿插得体，疏密相间，构图富有变化，错落有致。

周文矩《文苑图》

《文苑图》描绘文人相聚的生动场景。画中人物衣冠楚楚，情态传神，面部秀润有生气。笔法简细流利，以铁线描勾勒衣着，部分人物衣饰仅勾线而无染，另两人则略加烘染敷彩。幞头用线流畅，略带颤笔，功力深厚。须髯鬓发勾画精细，淡墨渲染，显得潇洒自然。松树与石桌凳等背景元素勾、皴精细，墨色渲染略施淡彩，整体格调精致雅秀，非常适合表现当时文人的生活情景。

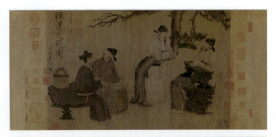

类 型	绢本设色画
作 者	周文矩
时 间	五代南唐
规 格	纵37.4厘米，横58.5厘米
现收藏地	中国北京故宫博物院

周文矩《琉璃堂人物图》

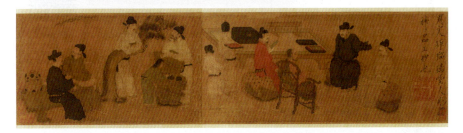

《琉璃堂人物图》描绘唐代诗人王昌龄与其诗友在江宁县丞任所琉璃堂厅前聚会吟咏的场景。此画与北京故宫博物院所藏的《文苑图》残卷（后半段）同为宋代摹本，但此画为全摹本。全图共绘11人，包括1名僧人、7名文士、3名侍者。根据人物聚散安排，画面可分为前后两部分：前半部分以僧人法慎为中心，王昌龄等文士正与之交谈，3名侍者在后捧盒侍立；后半部分则以文士构思诗文为主题。色彩淡雅，格调清逸；衣纹线描顿挫转折有力；松干针叶、桌凳乃至人物眉须、衣冠穿戴等均精工细描，笔意相连，神采飞扬，袍服衣纹尤显瘦硬颤掣之笔触意蕴，体现了画家高超的笔墨技巧。

类 型	绢本设色画
作 者	周文矩（原作）/佚名（摹本）
时 间	五代南唐（原作）/宋代（摹本）
规 格	纵31.3厘米，横126.2厘米
现收藏地	美国大都会艺术博物馆

周文矩《重屏会棋图》

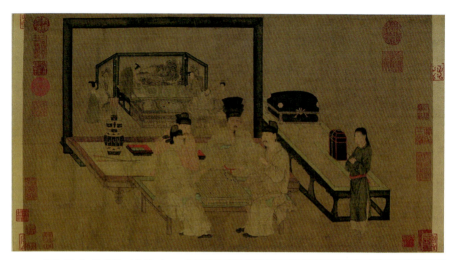

　　《重屏会棋图》描绘南唐中主李璟与其弟下棋的温馨场景。画中人物容貌写实、个性鲜明；衣纹细劲曲折，略带顿挫抖动之感。画家注重人物

类　型	绢本设色画
作　者	周文矩（原作）/佚名（摹本）
时　间	五代南唐（原作）/宋代（摹本）
规　格	纵40.2厘米，横70.5厘米
现收藏地	中国北京故宫博物院

表情神态和精神风貌的刻画，形象自然秀丽；线条瘦硬略带颤动，给人以苍劲古拙之美。此外，画家还巧妙设置了画中画，屏风上又有画面的情景，并以细致的笔法描绘了千年前的家具、服饰、器物等细节。人物比例的处理并未拘泥于现实生活中的比例关系，而是根据画面需要主观调整比例关系，体现了古代人"以大为美"的审美观念。

佚名《卓歇图》

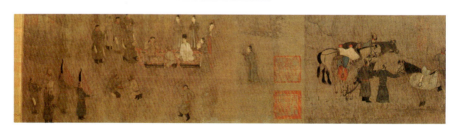

第 2 章 人 物 画

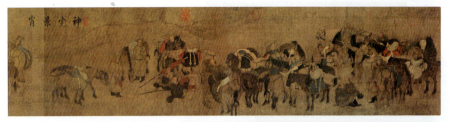

《卓歇图》描绘女真贵族在狩猎歇息时,邀请南宋使臣宴饮观舞的情景。前半部分为骑士们下马歇息的场景,马背上的猎物点缀其间,人马刚从追逐与喧闹中转入静态。而马群尽头,是乐舞场地的景象,这块巧妙地连接了歇息与乐舞两段,形成有机整体。舞蹈者在筚篥的伴奏下翩翩起舞,构成了全画的高潮,展现了画家处理大场面中人马动静、聚散的卓越艺术能力,洋溢着浓厚的北方草原民族生活气息。

类 型	绢本设色画
作 者	胡瓌(有争议)
时 间	五代
规 格	纵 33 厘米,横 256 厘米
现收藏地	中国北京故宫博物院

佚名《药师如来像》

《药师如来像》所绘为药师佛,结跏趺坐于莲花宝座之上,内着绿地红色团花僧祇支,外披红色田相袈裟。左手持药钵,右手执两股六环锡杖,背后环绕着身光与头光。背景图案中的团花以淡红、紫红、黑、绿等色彩层层晕染勾勒,增添了几分庄严与神秘。

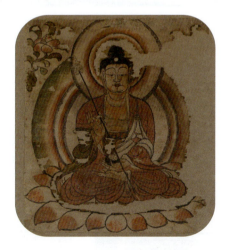

类 型	纸本设色画
作 者	佚名
时 间	五代
规 格	纵 34 厘米,横 30 厘米
现收藏地	中国北京故宫博物院

佚名《白衣观音像》

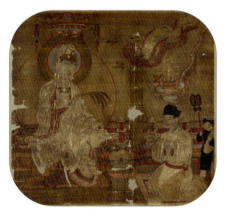

《白衣观音像》画面左侧为白衣观音，面微向右，屈腿坐于方形束腰台座上。观音头束高髻，戴化佛冠，顶披白纱，项饰璎珞，内着红色僧祇支，外穿白色田相袈裟。其面相丰满，造型已显女性化特征，右手轻执柳枝，左手下垂提净瓶搭于左膝上，跣足踏于莲花之上。观音头上部有伞形华盖，身后环绕着头光与身光，神态自然安详。六方柱形仰莲台上供养着盆花牡丹，右侧画有一男性供养人，面朝观音，跪于方毯之上，头戴幞头，身着淡黄色袍，束玉带，手持鹊尾香炉，青烟袅袅升起。其后立一侍童，梳双髻，右手持扇，左手抱包袱。此画内容丰富，结构严谨，各部分相互呼应；线条以铁线描为主，遒劲有力；敷色则以青、红、白为主调，部分头饰与飘带描金，色调富丽而浓艳。

类 型	绢本设色画
作 者	佚名
时 间	五代
规 格	纵 52 厘米，横 55.2 厘米
现收藏地	中国北京故宫博物院

卫贤《高士图》

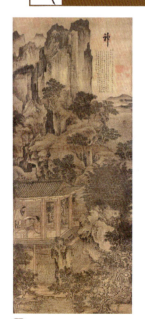

《高士图》原图共六幅，但前五幅已佚失，仅剩下一幅，描绘的是汉代隐士梁鸿与其妻孟光"相敬如宾、举案齐眉"的隐居生活。画家巧妙地将梁鸿的居所置于山环水绕的大自然之中，画面上半部分巨峰壁立、远山空茫，下半部则竹树蓊郁、溪水潺潺，人物活动于画面中部，恰为观者的视觉中心。《高士图》集山水、人物、建筑画于一体，以界画法描绘的屋舍准确而精细，山石及树木多用平笔密集皴擦，近树精心勾画，远树则勾点结合，重在以墨色由淡至深层层烘染，使得画面质感凝重，并表现出一定的透视感和纵深关系。石凹处的浓墨密点，更是画家的独创手法。水流的勾线柔和顺畅、绵密有序，恰似微波轻皱。

类 型	绢本淡设色画
作 者	卫贤
时 间	五代南唐
规 格	纵 134.5 厘米，横 52.5 厘米
现收藏地	中国北京故宫博物院

卫贤《闸口盘车图》

《闸口盘车图》不仅是宋代风俗画的重要作品,也是研究宋代建筑、机械、水利和车船等领域不可多得的资料,为后人提供了当时汴京社会生活的实证。画面左侧精心描绘了磨坊的主体建筑,右侧画了酒楼。磨坊建筑采用单檐十字歇山屋顶设计,两侧未见气窗。画家巧妙地安排了五十余个人物穿插其间,其中占画面篇幅最大、人数最多的是磨坊中忙碌的工人,他们或磨面、或扛粮、或扬簸、或净淘、或挑水、或赶车,形态各异。而在左上角望亭和右侧酒楼上,则安置了一批官吏,他们或在关卡查点,或在饮酒作乐,形成鲜明对比。整幅画无论人物、车船还是其他物象,均采用了写实的手法进行描绘。

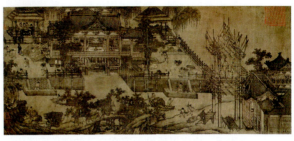

类 型	绢本水墨设色画
作 者	卫贤
时 间	五代宋初
规 格	纵 53.3 厘米,横 119.2 厘米
现收藏地	中国上海博物馆

武宗元《朝元仙仗图》

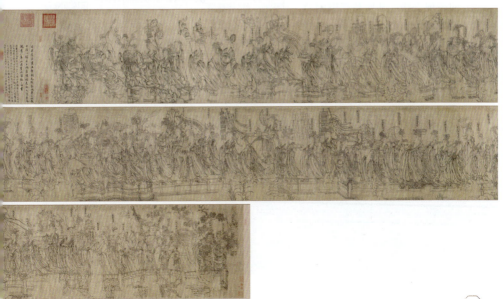

《朝元仙仗图》描绘的是道教中传说的五方帝君前往朝谒元始天尊的行列。画家运用流畅而富有韵律的长线条精心绘制此图，画中人物栩栩如生，表情丰

类 型	绢本白描画
作 者	武宗元
时 间	北宋
规 格	纵44.3厘米，横580厘米
现收藏地	不详

富多变，细腻地刻画出了不同人物的身份特质与形态差异，巧妙地展现了帝君的庄严威仪、神将的勇猛威武以及仙女的婀娜丰姿。《朝元仙仗图》堪称线条运用之巅峰的典范之一，长久以来一直是历代人物画家研习的楷模。无论是其线条勾勒的精湛技法、人物造型的独特特征、衣纹穿插的巧妙规律，还是整体人物组织构图的匠心独运，均值得后世画家在自己的创作实践中深入借鉴与灵活应用。

张择端《清明上河图》

《清明上河图》以长卷形式，运用散点透视构图法，生动地记录了中国12世纪北宋都城汴京（又称东京，今河南开封）的城市面貌和当时社会各阶层人民的生活状况，是汴京昔日繁荣景象的见证，也是北宋城市经济情况的真实写照。此画被誉为"中国十大传世名画"之一，更有"中华第一神品"之称。它不仅是伟大的现实主义绘画艺术珍品，还为我们提供了关于北宋大都市商业、手工业、民俗、建筑、交通工具等方面的第一手翔实资料，具有重要的历史文献价值。其丰富的思想内涵、独特的审美视角以及现实主义的表现手法，都使其在中国乃至世界绘画史上占据了经典之作的地位。

类 型	绢本设色画
作 者	张择端
时 间	北宋
规 格	纵24.8厘米，横528.7厘米
现收藏地	中国北京故宫博物院

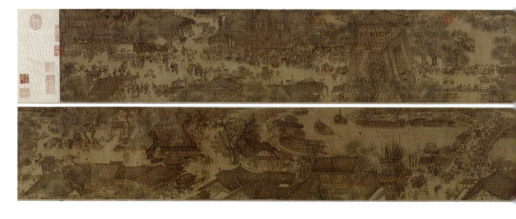

第 2 章 人物画

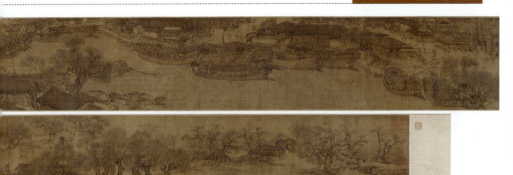

张择端《金明池争标图》

类 型	绢本设色画
作 者	张择端
时 间	北宋
规 格	纵 28.5 厘米，横 28.6 厘米
现收藏地	中国天津博物馆

《金明池争标图》描绘了金明池及其岸边的景物和人物活动。从画面下部的"池门"入园，画家以界画手法细致地描绘了"临水殿""宝津楼""棂星门""仙桥""五殿""奥屋"等主要建筑物。画面中，各龙舟左突右进的空间安排巧妙地营造出争标的激烈、刺激与紧张氛围。"仙桥"右下方的"水傀儡""水秋千""乐船"等场景则将宋代的水上百戏表演生动地呈现在观者面前。众多人物虽微小如蚁，但仔细观察可见其比例恰当、姿态各异、神情生动，极具艺术魅力。《金明池争标图》所描绘的景物与活动与宋代孟元老所撰《东京梦华录》等史料中的记载相吻合，因此具有较高的历史文献价值。

李公麟《免胄图》

《免胄图》描绘的是唐朝平定"安史之乱"的复国元勋郭子仪在泾阳免胄见回纥可汗的故事。此画在布局上紧密围绕"免胄"这一主题展开,自然形成了疏密起伏的变化,使左右的人马动态和视线都自然地集中于中间的主体人物身上。同时,画家对面部表情的刻画也极为深刻,不仅两个民族的人物形象一望便知区别,而且郭子仪的雍容大方、临危不乱的态度以及回纥可汗心悦诚服的内心世界都被极尽其妙地刻画了出来。画面上双方人物众多却因构图巧妙而不显散乱;人物形象特征各异、变化丰富避免了千人一面的单调感。全画在内容和形式上达到了高度的统一。

类　　型	纸本墨笔白描画
作　　者	李公麟
时　　间	北宋
规　　格	纵 32.3 厘米,横 223.8 厘米
现收藏地	中国台北故宫博物院

李公麟《西岳降灵图》

《西岳降灵图》描绘的是道教中五岳山神之一的"西岳大帝"下巡的场景,据传也可能为皇家大人物及其眷属出行的真实写照。从人文价值的角度来看此画生动地再现了当时大人物出行的盛大仪仗场

类　　型	纸本墨笔画
作　　者	李公麟
时　　间	北宋
规　　格	纵 26.5 厘米,横 513.7 厘米
现收藏地	中国北京故宫博物院

面。不仅有贵族及其眷属随从的庄严队列,还有市井中商人、乞丐、渔夫、耍把戏者等各色人物的生动描绘,极具历史价值。数米长的画卷宛如一部电影的开篇长镜头,从仪仗的最前端开始逐一展现斥候、鹰犬、前呼后拥的主人公、摇旗呐喊的卫士、随行的女眷子嗣以及车马用具等,一切细节用静态的画法营造出了动态的视觉效果,令人叹为观止。

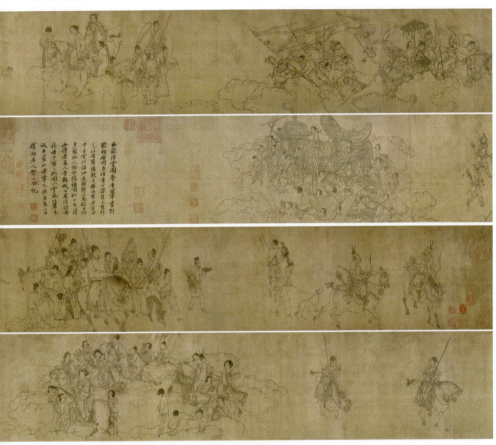

李公麟《维摩演教图》

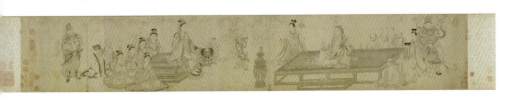

《维摩演教图》描绘了维摩诘向文殊师利宣扬佛教大乘教义的情景。维摩诘坐于榻上,面目清癯,风度文雅;对面而坐的文殊,相貌端庄,雍容自在,静坐倾听维摩诘讲话。四周陪衬着天女散花、眷属、护法等人物,也都在专心倾听。此画采用了白描手法,画中陪衬人物与主体人物相互呼应,构图的艺术性极高。

类 型	纸本墨笔画
作 者	李公麟
时 间	北宋
规 格	纵 34.6 厘米,横 207.5 厘米
现收藏地	中国北京故宫博物院

李公麟《商山四皓图》与《会昌九老图》

《商山四皓图》与《会昌九老图》合绘一卷,以白描手法分别描绘了秦末高士东园公唐秉、甪里先生周术、绮里季吴实、夏黄公崔广四人避乱隐居商山的故事,以及唐武宗会昌五年(845 年)三月二十四日,白居易等九位老人在洛阳履道坊白居易居所欢聚"尚齿"之会,醉而赋诗作画的情景。两故事原合画一体,入清宫重装时被黄绫隔水断开。"商山四皓"是中国传统人物画的重要题材,而将两者绘于一卷之上,则是宋代人的创新之举。整幅作品笔致纤弱工谨,清秀典雅。

类 型	纸本墨笔画
作 者	李公麟
时 间	北宋
规 格	纵 30.7 厘米,横 238 厘米
现收藏地	中国辽宁省博物馆

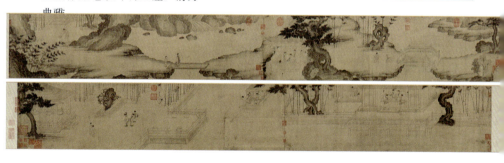

赵佶等《文会图》

《文会图》描绘的是文人学者以文会友，饮酒赋诗的场景。园林中绿草如茵，雕栏环绕，树木扶疏。九名文士围坐桌旁，树下另有二人立谈，童仆侍从共九人，人物姿态生动，展现了文人学士畅谈欢饮的雅集氛围。画中两株繁茂树木，条理分明，细腻真实，展现了画家深切的生活体验与高超的绘画技法。

类　　型	绢本设色画
作　　者	赵佶等（其宫廷画家参与创作）
时　　间	北宋
规　　格	纵184.4厘米，横123.9厘米
现收藏地	中国台北故宫博物院

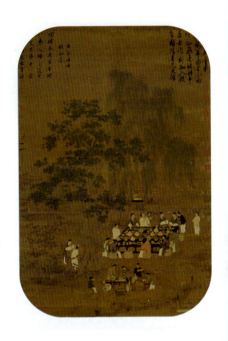

赵佶《听琴图》

《听琴图》描绘了松下抚琴赏曲的情景。画面正中一棵苍松，枝叶繁茂，凌霄花攀援而上，旁有翠竹数竿。松下抚琴人身着道袍，指法轻拢慢捻，另两人坐于下首恭听，神态各异，恭敬而专注。画面仅以松竹石简单勾勒庭院环境，却仿佛能听见悠扬的琴韵在松竹间流淌，构图凝练而平衡，人物神态刻画细腻入微。

类　　型	绢本设色画
作　　者	赵佶
时　　间	北宋
规　　格	纵147.2厘米，横51.3厘米
现收藏地	中国北京故宫博物院

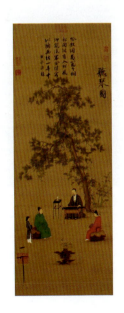

王居正《纺车图》

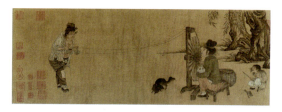

类　　型	绢本设色画
作　　者	王居正
时　　间	北宋
规　　格	纵 26.1 厘米，横 69.2 厘米
现收藏地	中国北京故宫博物院

《纺车图》描绘农村妇女的户外劳动场景。整幅画主题鲜明，构图巧妙。近景人物被两条飘浮不定的线条自然分为两组：一侧是边摇纺车边哺乳的中年妇女，周围是嬉戏的童子与狂吠的黑犬；另一侧则是弯腰伛背、双手拉线团的老媪。人物间聚散自然，神韵相通。纺车、竹筐、杌凳等物品以界画形式表现，精工写实，对研究宋代纺车工艺具有参考价值。人物衣纹用转折劲利的"战笔描"表现，线条细劲圆润，随形体变化而顿折曲转，准确塑造了人物形态与衣料质感。

苏汉臣《婴戏图》

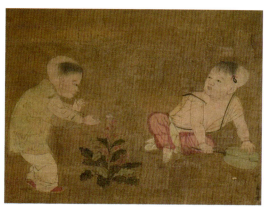

类　　型	绢本设色画
作　　者	苏汉臣
时　　间	北宋
规　　格	纵 18.2 厘米，横 22.8 厘米
现收藏地	中国天津博物馆

《婴戏图》描绘儿童游戏的画作，属于人物画范畴。因以小孩为主要对象，旨在表现童真童趣，故画面内容丰富，形态有趣。中国早有绘画婴孩的传统，至唐宋时期技巧渐趋成熟，宋代更是婴戏图创作的鼎盛时期，深受人们喜爱。苏汉臣作为北宋风俗画的代表画家之一，擅长描绘婴孩形态与神韵，用色鲜艳丰富，展现了儿童玩乐时的热闹气氛。《婴戏图》便是一幅佳作，描绘两儿童扑蝶嬉戏，构图均衡，笔致工丽，饶有趣味。

李唐《晋文公复国图》

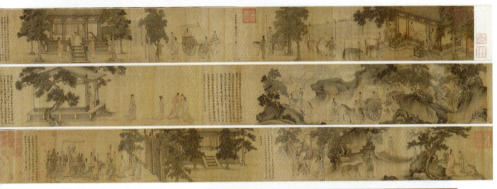

《晋文公复国图》代表了李唐前期的绘画风格。全画分为六段，采用连环绘图形式，晋文公形象多次出现，每段配以树石、车马、房屋等景物，

类 型	绢本设色画
作 者	李唐
时 间	南宋
规 格	纵29.4厘米，横827厘米
现收藏地	美国大都会艺术博物馆

并附有宋高宗赵构手书的《左传》相关章节。画中人物形象各异，文公雍容庄重，侍臣恭敬，武士威严，仕女秀雅，仆役畏怯，均刻画得生动细致。画面疏密有致，线条运用精妙，粗细、曲直、虚实、轻重变化恰到好处。画家在描绘人物服装时并未刻意追求宋代风格，而是力求复原春秋时期的服饰特征。

李唐《采薇图》

《采薇图》描绘商末伯夷、叔齐不食周粟，在首阳山饿死的故事。此画用笔精炼而又富有变化，简劲锐利，线条挺拔，轻重顿挫似有节奏，墨法枯润适中，突出了衣服的麻布质感。肌肉部分的用线较为柔和，须眉用笔精细且多变化，显得蓬松软和。在背景部分，画家用笔豪放粗简，老松主干以浓墨侧锋勾勒，细笔勾出松鳞，充分表现了老松厚重的量感和体积；柏叶点染细密，浓淡变化微妙。图中山石采用极豪迈的大斧劈皴，以不同深浅、枯润的墨色有力涂抹，展现了山石奇峭的风骨和坚硬的质感。画家对树丛中远去的河流轻描淡写，近处的山石则以焦墨浓厚勾勒，丰富了画面的空间感。

类 型	绢本水墨淡设色画
作 者	李唐
时 间	南宋
规 格	纵27.2厘米，横90.5厘米
现收藏地	中国北京故宫博物院

中国名画欣赏

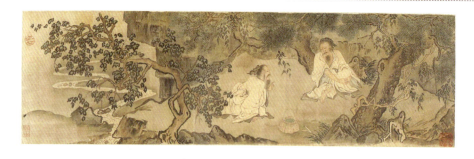

李唐《灸艾图》

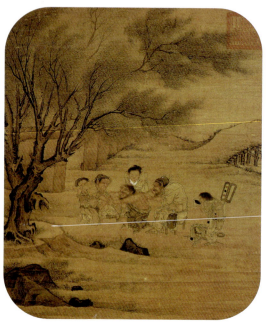

类　　型	绢本设色画
作　　者	李唐
时　　间	南宋
规　　格	纵 68.8 厘米，横 58.7 厘米
现收藏地	中国台北故宫博物院

《灸艾图》是一幅风俗人物画，描绘了走方郎中（江湖医生）为贫苦百姓医治疾病的情景，亦称《村医图》。作品通过灸艾治疗这一过程情节的朴实描绘，反映了当时乡村农民的困苦生活，具有小中见大的深刻寓意。此画不仅是宋代绘画的珍品，也是传统灸艾治病场景的真实写照，为后人了解宋代中医灸法治病提供了宝贵而形象的资料。此画艺术表现手法纤巧清秀，人物描绘用笔细劲精致，毛发晕染一丝不苟，造型特征准确生动。土坡草叶等处以细笔碎点勾勒，疏密安排错落有致。树木表现则略显粗犷，大笔挥写枝干，密点层层合成茂叶，随风势微动，增添了几分生动感。

马远《寒江独钓图》

《寒江独钓图》取材于柳宗元五言绝句"孤舟蓑笠翁,独钓寒江雪"的意境。马远以严谨的铁线描,绘一叶扁舟,上有一位老翁俯身垂钓,船旁仅以淡墨寥寥数笔勾出水纹,四周留白。画家着墨虽少,但画面并不显空,反而令人感受到江水浩渺、寒气逼人的意境。空白之处更引人遐想,是空疏寂静,还是萧条淡泊,令人回味无穷。这种境界耐人寻味,是画家心灵与自然结合的产物,艺术上则巧妙地运用了虚实结合的手法。《寒江独钓图》不仅艺术价值高,还生动刻画了南宋百姓的生存状态,让后人得以了解近千年前的垂钓文化。

类 型	绢本水墨画
作 者	马远
时 间	南宋
规 格	纵26.7厘米,横50.6厘米
现收藏地	日本东京国立博物馆

马远《晓雪山行图》

《晓雪山行图》描绘了大雪封山的清晨,在白雪皑皑的山间,一山民赶着两只身驮木炭的小毛驴,行走的情景。山民衣着单薄,弓腰缩颈,尽显雪天寒气逼人。毛驴、竹筐、木炭及人物衣纹均用干笔勾勒,并施以水墨渲染。山石则以带水墨的笔触作斧劈皴,方硬有棱角,远处山石则以水墨大笔扫出。近处树枝以焦墨勾出,横斜曲折富有变化,远处则以淡墨勾出,营造出强烈的画面空间感。

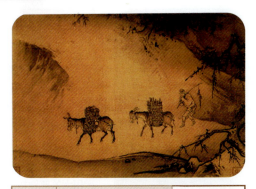

类 型	绢本水墨画
作 者	马远
时 间	南宋
规 格	纵27.6厘米,横42.9厘米
现收藏地	中国台北故宫博物院

马远《华灯侍宴图》

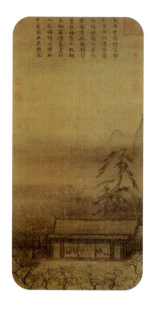

类　　型	绢本设色画
作　　者	马远
时　　间	南宋
规　　格	纵 125.6 厘米，横 46.7 厘米
现收藏地	中国台北故宫博物院

　　《华灯侍宴图》描绘了杨次山父子在上元节侍宴的盛大场面，记述了南宋宫廷的重大活动。此画以俯视角度展现华灯初上时分，官员们随皇帝宴饮观舞的情景。全景山水描写中，室内豪华与欢乐气氛相得益彰。画中隐约可见几位官员随侍皇帝于宴饮宫殿之外，乐舞宫女身姿摇曳，大殿之外的树木似乎也随着音乐起舞，姿态横生。树林由近及远，渐渐隐没于雾色之中，宫殿后矗立着几棵松树，与远处云雾中的一抹青山相映成趣。中景松树刻画瘦硬如屈铁，枝条颀长斜出，下笔严正，以雄奇简练的笔法表现了树枝的坚挺有力。

梁楷《泼墨仙人图》

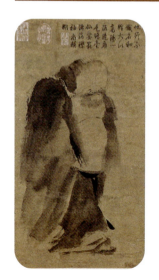

类　　型	纸本水墨画
作　　者	梁楷
时　　间	南宋
规　　格	纵 48.7 厘米，横 27.7 厘米
现收藏地	中国台北故宫博物院

　　《泼墨仙人图》描绘了一位心醉神迷的老人，目光迷离地望向远方。画家在五官描写上运用了紧凑夸张的对比手法，额头宽大占去面部三分之二面积，而五官则画得十分紧凑。笔法上，五官仅用线条简单勾勒，头发和胡须则运用大笔侧锋挥洒自如，墨色干湿、浓淡变化自然准确。《泼墨仙人图》以泼墨形式打破了中国画的纯线表现形式，其恣纵放达、淋漓酣畅的"减笔"画法对明清诸多画家的风格产生了深远影响。"减笔"风格绘画逐渐发展为独具中国文化特色的"泼墨写意"绘画形式。

梁楷《右军书扇图》

《右军书扇图》描绘了东晋大书法家王羲之为老媪书扇的故事。画家运用白描手法，人物勾线流畅细劲，衣纹转笔方峻，树木则以纵放的直笔勾皴树干，随后水墨刷染，这种画法不同于传统的皴法，显得粗放而有力，透露出南宋禅宗特有的绘画格调。

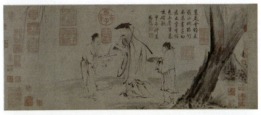

类　　型	纸本墨笔画
作　　者	梁楷（有争议）
时　　间	南宋
规　　格	纵27.9厘米，横66.2厘米
现收藏地	中国北京故宫博物院

梁楷《三高游赏图》

《三高游赏图》描绘了三位高士携一童子共同游赏的场景，人物刻画生动传神，充分展现了梁楷人物画的独特风格。画中人物面部表情刻画细致入微，而衣履则以寥寥数笔一挥而就，线条挺拔有力，生动地表现了人物年高德劭的气质。《图绘宝鉴》评价梁楷"精妙之笔，皆草草，谓之减笔"。梁楷作品的落笔看似简约，实则能精准捕捉描绘对象的主要特征，《三高游赏图》很好地体现了这一特点。

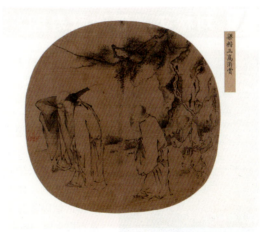

类　　型	绢本设色画
作　　者	梁楷（有争议）
时　　间	南宋
规　　格	纵25.3厘米，横26厘米
现收藏地	中国北京故宫博物院

刘松年《天女献花图》

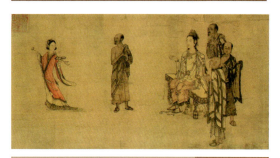

类　　型	绢本淡设色画
作　　者	刘松年
时　　间	南宋
规　　格	纵40厘米，横58厘米
现收藏地	中国台北故宫博物院

《天女献花图》描绘天女手捧花篮，边舞边散花，对面菩萨神情安逸，微笑观看；周围几位罗汉则已被天女的舞姿深深吸引，面露欣赏之色。画中，除菩萨头戴宝冠、身披璎珞，保持传统造型特点外，其余形象皆似凡尘中人脱胎而来，具有极强的写实与生动效果。画作布局疏密有致，离合有序；线条或刚劲或柔和，巧妙表现出衣衫的不同质感；设色以沉稳为主调，又以朱砂色点缀，突显了天女青春活泼的体态。整幅画面动静结合，虽不着背景，却给人以无尽的想象空间。

刘松年《瑶池献寿图》

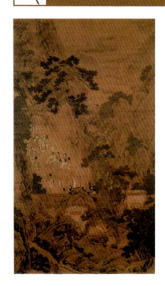

类　　型	绢本设色画
作　　者	刘松年
时　　间	南宋
规　　格	纵198.7厘米，横109.1厘米
现收藏地	中国台北故宫博物院

《瑶池献寿图》描绘了仙山楼阁的神仙世界，再现了当时上层社会做寿喜庆的盛大场面。画中人物用笔细劲畅利，神态栩栩如生。山石以刚硬的线条勾勒形体，辅以斧劈皴法，淡墨横抹，使线条更加突出而富有层次感。松树亦颇为醒目，松针先以墨笔疏疏绘出，再以草绿色点缀其间，复加勾勒，更显生机。全画构图饱满而不失丰富，人物与树石穿插自然，营造出一种幽静雅致的氛围。此画在艺术处理上的显著特点是动与静的巧妙对比，瑶池仙女们飘逸潇洒的舞姿与幽美山林的静谧形成鲜明对比，相互映衬，相得益彰。

李嵩《货郎图》

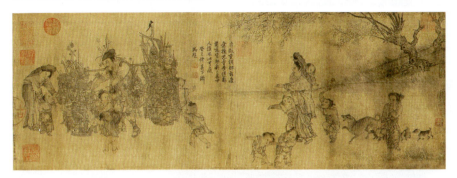

《货郎图》描绘了老货郎挑担将至村头,众多妇女儿童争相围观购买的热闹场景,深刻展现了南宋时期钱塘一带的风土人情。画

类　　型	绢本水墨设色画
作　　者	李嵩
时　　间	南宋
规　　格	纵 25.5 厘米,横 70.4 厘米
现收藏地	中国北京故宫博物院

中线条细腻雅致,货担上的物品以如丝般柔韧的笔触精细描绘,而人物的衣纹则巧妙运用颤笔,转折顿挫间恰当地展现了下层妇孺身着布衣的质朴特色。细劲的线描传神地勾勒出人物朴实的形象,将劳动人民的生活作为审美对象来描绘,这在中国古代美术发展史上具有深远的意义。

李嵩《市担婴戏图》

类　　型	绢本浅设色画
作　　者	李嵩
时　　间	南宋
规　　格	纵 25.8 厘米,横 27.6 厘米
现收藏地	中国台北故宫博物院

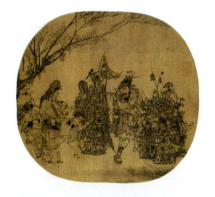

《市担婴戏图》描绘老货郎担着琳琅满目的货物,引来妇女、孩童蜂拥而上的情景。李嵩出身民间工匠,对农村生活有着深刻的观察和体会。在这幅画中,他以精准、顿挫有致的笔法,既描绘了市井小民的生动情态,又展现了乡野间浓厚的生命气息,堪称一件杰出且令人动容的小品。货郎担上的物品层次分明,各式物品、食物、玩具应有尽有,甚至细致到以文字标记货品,如"仙经""山东黄米酒""酸醋"等,足见画家之用心。同时,画家还巧妙地捕捉了孩童的天真无邪,为画面增添了无限生机。

佚名《搜山图》

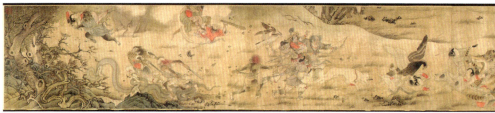
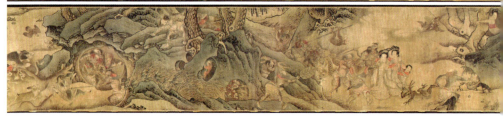

《搜山图》以民间传说二郎神搜山降魔为题材,描绘了神兵神将们耀武扬威地搜索山林中的魔怪。与同类题材作品相比,《搜山图》虽为残本,缺失主神部分,但其绘画技巧却更胜一筹。画中人物采用工笔重彩,衣纹以铁线描勾勒,刚劲有力,形象刻画生动传神。山林树木的皴法豪纵奔放,颇具南宋刘松年的风格特色。

类 型	绢本设色画
作 者	佚名
时 间	南宋
规 格	纵53.3厘米,横533厘米
现收藏地	中国北京故宫博物院

佚名《蕉荫击球图》

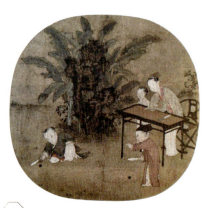

类 型	绢本设色画
作 者	佚名
时 间	南宋
规 格	纵25厘米,横24.5厘米
现收藏地	中国北京故宫博物院

《蕉荫击球图》描绘了南宋贵族庭院中的婴戏小景。庭院内奇石突兀而立,芭蕉丛茂隐现其后。石前的少妇与身旁女子正专注地观看二童子玩槌球游戏,一童子手持木拍欲击球,另一童子则急切呼喊。四人目光聚

焦于小球之上,情节生动,构思巧妙。画家巧妙地将湖石置于画心中部,以其完整性镇住画面,同时聚拢了交叠的芭蕉叶与分散的人物,避免了画面的轻浮感。湖石还巧妙地拉开了前景人物与背景芭蕉的距离,增强了画面的纵向层次感。

佚名《仙女乘鸾图》

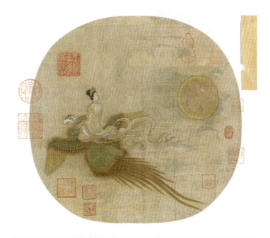

《仙女乘鸾图》描绘一只鸾凤于薄云淡雾中振翅飞鸣,其背上一仙女茫然回首望向身后的圆月。画家精准捕捉了仙女回眸瞬间的怅惘之情,使画面富含情趣与想象空间。仙女的眼神虽无形,但画家却巧妙地利用它使圆月与鸾凤之间产生内在的呼应关系,保持了画面的气脉贯通。通过描绘仙女衣带向后飘举的姿态,画家暗示了无形的风力与鸾凤疾翔的速度与动感,与静谧的圆月形成鲜明对比。仙女的造型则突破了隋唐时期仕女画的丰腴健壮体态,展现出更为合理的女性身材比例与匀称之美。

类　　型	绢本设色画
作　　者	佚名
时　　间	南宋
规　　格	纵25.3厘米,横26.2厘米
现收藏地	中国北京故宫博物院

钱选《卢仝煮茶图》

《卢仝煮茶图》以唐代诗人卢仝煮茶为题材,描绘了其好友朝廷谏议大夫孟荀送来新茶并当即烹尝的温馨场景。画中卢仝头戴纱纱帽、身着长袍席地而坐,仪表高雅、神情悠闲。他似在指点侍者烹茶之法,而侍者们则各司其职,一侍者红衣手持纨扇为茶炉扇风,另一侍者则恭敬旁立似送茶差役。画面以芭蕉、湖石点缀环境幽静宜人,透露出画家对隐逸生活的向往与追求。

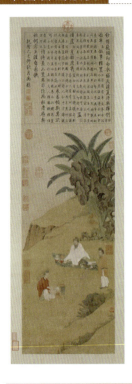

类 型	纸本设色画
作 者	钱选
时 间	元代
规 格	纵 128.7 厘米，横 37.3 厘米
现收藏地	中国台北故宫博物院

钱选《杨贵妃上马图》

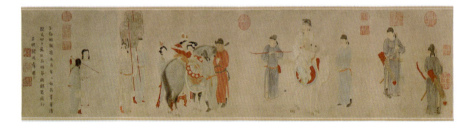

《杨贵妃上马图》描绘唐玄宗与杨贵妃准备出游的情景：唐玄宗骑马在前，回头望着杨贵妃，而杨贵妃在两侍女的协助下上马，娇态毕露。画

类 型	纸本设色画
作 者	钱选
时 间	元代
规 格	纵 29.5 厘米，横 117 厘米
现收藏地	美国弗利尔美术馆

中共绘十四人，皆身着唐装，人物身形饱满，姿态各异，刻画得栩栩如生。此画构图颇具唐代风韵，人物分组错落有致地横向排列，通过人物间的相视联系，将全画巧妙串联，宛如舞台场景再现。

颜辉《蛤蟆仙人像》

《蛤蟆仙人像》中的主人公刘海蟾,是道教南宗始祖,五代时曾任燕主刘守光之相,后因痴迷黄老之学,弃官隐居华山、终南山,终成仙去。画面上,刘海蟾坐于石上,弓身屈背,双目凝视,面色平和,右肩扛一白色蛤蟆,左手持一株蟠桃。人物造型奇异,五官鲜明,尤其眼睛刻画得细腻传神;衣纹线条动感十足,晕染自然均匀。

类　　型	绢本设色画
作　　者	颜辉
时　　间	元代
规　　格	纵 191.3 厘米,横 79.8 厘米
现收藏地	日本京都知恩寺

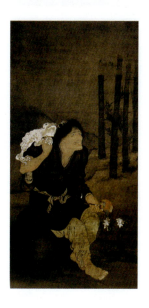

颜辉《铁拐仙人像》

《铁拐仙人像》与《蛤蟆仙人像》为一对轴画,两幅画中人物的布局构势相互呼应。《铁拐仙人像》展现的是铁拐李的形象,背景为虚幻远山,铁拐李侧身单腿盘坐于山石上,身背挂袋,腰系葫芦。他昂首凝视远方,口吐仙气,顺着气流方向可见一小人远去,似是灵魂出窍之景。

类　　型	绢本设色画
作　　者	颜辉
时　　间	元代
规　　格	纵 191.3 厘米,横 79.8 厘米
现收藏地	日本京都知恩寺

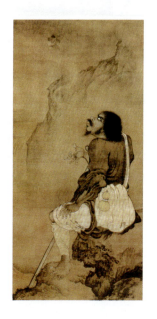

颜辉《李仙像》

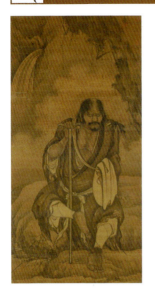

《李仙像》中铁拐李盘腿拄杖坐于大石上，披发浓须，袒胸赤足，蹙眉斜目，显露出超凡脱俗的神态。背景山崖竞秀，瀑布高悬，云雾缭绕，藤枝盘绕，更添几分仙家之气。此画笔法苍劲有力，风格雄奇，人物衣纹粗笔勾染，须发则细笔工描、浓墨烘染。

类　　型	绢本水墨画
作　　者	颜辉
时　　间	元代
规　　格	纵 146.5 厘米，横 72.5 厘米
现收藏地	中国北京故宫博物院

赵孟頫《人骑图》

《人骑图》描绘一位戴乌帽穿朱衣的人骑马徐行，人物意态闲适宁静，衣纹采用铁线描，骏马形态精准，笔墨工稳而不失生动。画家运用近似正圆弧的线条勾勒马身，与男子轻拉缰绳的坐姿共同构成稳定的三角构图，赋予画面静谧的平衡感。

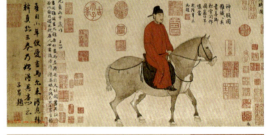

类　　型	纸本设色画
作　　者	赵孟頫
时　　间	元代
规　　格	纵 30 厘米，横 52 厘米
现收藏地	中国北京故宫博物院

赵孟頫《饮马图》

《饮马图》描绘奚官饮马的场景:一位奚官弯腰提桶,步履艰难;对面木柱上系马一匹,昂首抬腿,急切待饮。画面生动,构图简练,线条细劲圆润,稍加晕染,人物着装、神态,马匹结构与动态皆严谨简洁,透露出唐代鞍马画的优雅韵味,展现了赵孟頫"作画贵有古意。若无古意,虽工无益"的艺术追求。

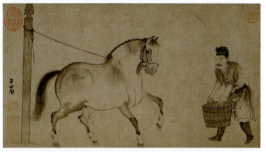

类 型	纸本水墨画
作 者	赵孟頫
时 间	元代
规 格	纵25厘米,横59.8厘米
现收藏地	中国辽宁省博物馆

赵孟頫《浴马图》

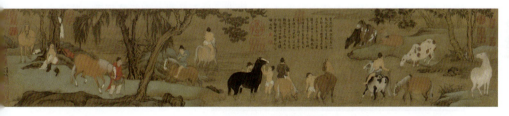

《浴马图》场面宏大,共绘马倌九人,骏马十四匹,马匹形态各异,肤色多样;人物形象俊朗,各具特色。画作为工笔着色,骏马色彩斑斓,树木坡岸勾皴染并用,苍逸中不失清润。背景青绿敷染,人物、鞍马色彩各异,设色浓润,风格清新秀丽。尤为特别的是,画中巧妙地融入了阳光感,与清澈的河水及岸边梧桐垂柳形成鲜明对比,这种表现手法在赵孟頫作品中很少见。

类 型	绢本设色画
作 者	赵孟頫
时 间	元代
规 格	纵28.1厘米,横155.5厘米
现收藏地	中国北京故宫博物院

赵孟頫《秋郊饮马图》

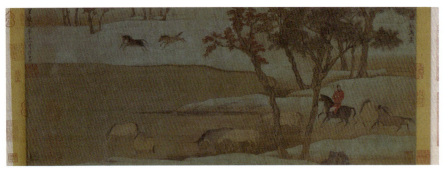

《秋郊饮马图》描绘的是初秋时节，牧马人在荒野牧马的情景。画面中有十几匹形态各异的马匹，它们体态肥硕健壮，姿态万千：有

类　　型	绢本设色画
作　　者	赵孟頫
时　　间	元代
规　　格	纵23.6厘米，横59厘米
现收藏地	中国北京故宫博物院

的在河边悠然饮水，有的相互追赶嬉戏，还有的仰头长鸣，共同构成了一幅欢快热闹的景象。岸边的树木清秀别致，河水平缓无波，完美展现了江南如诗如画的美景。赵孟頫承继前人画马传统，并凭借对马生活习性的深入观察，在创作中成功捕捉了马的神采，同时在技巧上实现了突破。画家巧妙地将书法用笔融入绘画之中，人马线描工细劲健，严谨之中蕴含隽秀之美；树木、坡石的描绘则行笔凝重，苍逸中透着清润，工细之中又不失松动与飘逸。绿岸、丹枫、红衣，设色浓郁而又不失清丽，大面积渲染，未加皴擦与点斫，色不掩笔，淳厚且富有韵致。

赵孟頫《花溪浴马图》

《花溪浴马图》布局开阔，岸边梧桐垂柳，绿荫成趣；溪水涓涓流淌，清澈透明。七匹骏马与八名马倌有序地安排在长长的画幅之中。在

类　　型	绢本设色画
作　　者	赵孟頫
时　　间	元代
规　　格	纵28.1厘米，横155.5厘米
现收藏地	美国大都会艺术博物馆

一片清幽、充满村野之趣的自然景象中，人与马悠然自得，各享其乐。画中马匹姿态各异、神态生动，有的立于水中，有的饮水吃草，还有的昂首嘶鸣。马倌们分工明确，或冲洗马身、或牵马上岸、或岸边小憩。赵孟頫以文人意笔勾线，行笔偏工，设色效法唐人的青绿和重彩，人与马勾勒精细，设色雅致，且色不掩笔。

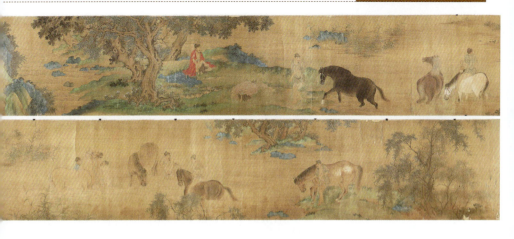

赵孟頫《红衣罗汉图》

类　　型	绢本设色画
作　　者	赵孟頫
时　　间	元代
规　　格	纵26厘米，横52厘米
现收藏地	中国辽宁省博物馆

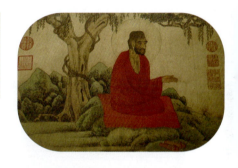

　　《红衣罗汉图》中的人物采用工笔画法，衣纹以遒劲圆畅的中锋作铁线勾描，洋红底上晕染朱砂，色彩效果既鲜艳又厚重。背景则采用"小青绿山水"的画法，地面和石头以较细而灵活的线条勾出轮廓，再以干笔侧锋做粗略的麻点皴，于浅草绿底色上薄薄地晕染一层石绿，地面凹陷处轻扫几笔淡赭色。在僧人背后，画有一棵根深叶茂、古藤缠绕的大树，其画法与染色与坡石截然不同，更显古拙而苍秀。树根、石缝以及石头与地面相接处，均以墨绿色剔画小草数丛，穿插其间，笔笔见力，起到了统一协调画面的作用。《红衣罗汉图》巧妙地将人物画与山水画的技法相结合，在色彩运用和线条变化等方面进行了大胆的尝试，充分展现了赵孟頫的艺术特长，为后人研究元代的重彩人物画提供了宝贵的资料。

中国名画欣赏

任仁发《张果老见明皇图》

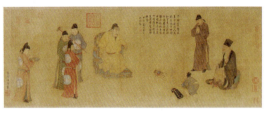

类　　型	绢本设色画
作　　者	任仁发
时　　间	元代
规　　格	纵41.5厘米，横107.3厘米
现收藏地	中国北京故宫博物院

《张果老见明皇图》作为任仁发人物故事画的代表作，描绘张果老及其弟子谒见唐明皇的故事。画面截取张果老施法术于唐明皇前的精彩片段：右侧一老者坐于绣墩上，身着青衣，双掌向上，面带微笑作言语状；身前一小童正从布袋中放出鞍辔俱全的小驴，小驴做奔跑状，瞬间动态跃然纸上。左侧一人身着黄袍、头戴幞头，坐于椅上，头略低，对所发生的一切表现出关注的神情。此人身材壮伟、面相庄严，显然是唐玄宗李隆基。其身后站立的四名侍从神情各异，为画面增添了丰富的层次感。全画设色明丽古雅，人物表情生动细腻，瞬间的动态捕捉得极为成功，小驴的奔跑构成了全画的视觉中心，将所有人的目光集中于此，增强了画面的故事性。张果老的沉着自如与唐玄宗略带惊讶的神情相得益彰，体现了元代人物画的高超艺术水平。

刘贯道《元世祖出猎图》

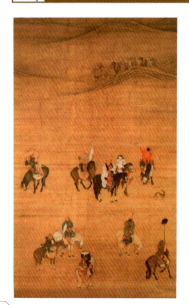

《元世祖出猎图》是一幅全景式大尺幅作品，取材于元世祖忽必烈与皇后及其侍从狩猎的情景。此画采用俯视手法，场面空旷壮观，远处沙丘间点缀的驼队增强了画面的层深效果。猎队人物聚散交叠的布局生动自然，富有狩猎场面所特有的生活气息。此画构图疏密得当、错落有致，人物互相呼应，前景、中景、远景层次分明，画面详略得当、虚实关系处理得十分成功。

类　　型	绢本设色画
作　　者	刘贯道
时　　间	元代至元十七年（1280）
规　　格	纵182.9厘米，横104.1厘米
现收藏地	中国台北故宫博物院

刘贯道《消夏图》

《消夏图》描绘一文士赤裸半身躺于卧榻之上，右手持尘拂，左手拈书卷，目视前方，若有所思。他身后置一古琴，榻后桌上陈设有书卷、砚台、茶盏等物，尽显主人风雅文士之态。榻旁立一屏风，对面两名侍女，一手执蒲扇，另一手抱一包裹——似为主人所需之物。画中人物形象以铁线描勾勒，自然真实，画面静谧而幽雅。

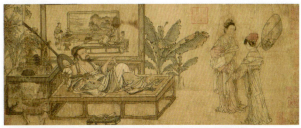

类　　型	绢本设色画
作　　者	刘贯道
时　　间	元代
规　　格	纵 29.3 厘米，横 71.2 厘米
现收藏地	美国纳尔逊·阿特金斯艺术博物馆

何澄《归庄图》

《归庄图》取材于东晋陶渊明的《归去来兮辞》，此画以山水为背景，人物巧妙穿插其间。在全景式构图中，主题人物连续出现，逐段展现了陶渊明辞官归故里的主要情节。人物线描多用方折笔法，山石树木则以枯笔焦墨勾勒，同时辅以淡墨晕染，使画面劲健中含秀润，苍莽中蕴清逸。

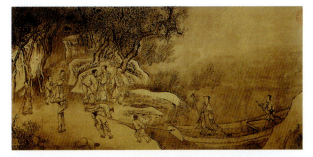

《归庄图》局部

类　　型	纸本水墨画
作　　者	何澄
时　　间	元代皇庆二年（1313）
规　　格	纵 41 厘米，横 723.8 厘米
现收藏地	中国吉林省博物院

王振鹏《江山胜览图》

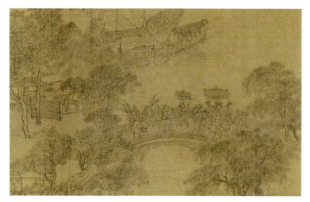

《江山胜览图》局部

类 型	绢本水墨画
作 者	王振鹏
时 间	元代至治三年（1323年）
规 格	纵48.7厘米，横950厘米
现收藏地	中国私人收藏

《江山胜览图》再现了元代温州地区的真实生活场景。画卷中绘有卷中绘两山（天台山、雁荡山）、两城（永嘉城、瑞安城）、两江（瓯江、飞云江）、两寺（圣寿禅寺、宝坛寺）、一海（东海）。描绘的是农历四月初八浴佛节前后的景象。卷中共绘有蒙古族、汉族人物1607人，建筑494幢及若干塔、桥，舟楫船只68艘，牲畜108头，鸟87只，既是研究元代当地社会政治的"百科全图"，也是研究元代绘画艺术的重要图像资料，具有极高的历史文化价值。

王振鹏《伯牙鼓琴图》

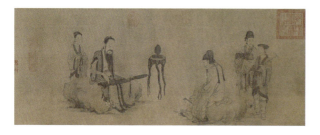

类 型	绢本水墨画
作 者	王振鹏
时 间	元代
规 格	纵31.4厘米，横92厘米
现收藏地	中国北京故宫博物院

《伯牙鼓琴图》描绘了俞伯牙与钟子期两位知心朋友之间的深厚友谊。王振鹏巧妙地继承了北宋李公麟的"白描"技法，线条挺拔有力且富有弹性，既连绵不断又富有轻重、粗细、缓急、顿挫的变化。画中部分衣帽用淡墨渲染，石块略加皴擦，这些丰富而简洁的表现手法使得画面既富有变化又含蓄内敛，明快而不失单调。

周朗《杜秋图》

《杜秋图》创作主题鲜明，无任何多余衬景，仅绘杜秋侧身沉思之态。画家运用暗喻的艺术手法，依据杜牧《杜秋娘诗》的诗意成功塑造了栩栩如生的杜秋形象。其雍容丰满的体态及身着的唐装彰显了杜秋所处的时代特色，发髻上考究的头饰透露出她的身份与地位，手中所持排箫则彰显出其深厚的文化底蕴。在技法上，此画受宋以来白描画法的影响，注重以线造型，与唐代浓彩重抹的画风有所不同，充分展现了画家对线条的深刻理解与娴熟运用。

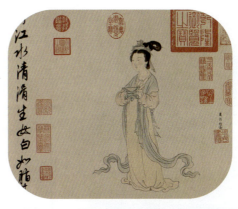

类　　型	纸本设色画
作　　者	周朗
时　　间	元代
规　　格	纵32.3厘米，横285.5厘米
现收藏地	中国北京故宫博物院

赵雍《挟弹游骑图》

《挟弹游骑图》中一乌帽朱衣人骑乘黑花马于平缓坡地上缓缓行进，手执弹弓，悠然仰望，似乎在搜寻猎物，眉目间生动传神。画中人马先以淡墨勾勒轮廓，后施色彩晕染，均匀而自然。树木则以双勾填色法绘制，工整且精细。全幅画风格古朴雅致，透露出唐人笔意。古今以游骑射猎为题材的画作虽多，但大多聚焦于射猎场面的激烈与热闹，而如《挟弹游骑图》这般描绘游猎之人闲适地搜寻猎物的作品则显得尤为珍贵，别具匠心，引人深思。赵雍独特的绘画风格在此图中得到了淋漓尽致的展现。

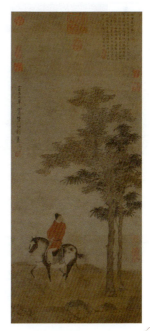

类　　型	纸本墨笔画
作　　者	赵雍
时　　间	元代至正七年（1347年）
规　　格	纵109厘米，横46.3厘米
现收藏地	中国北京故宫博物院

朱玉《龙宫水府图》

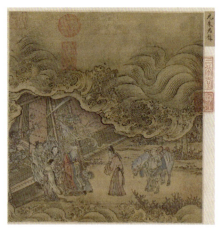

类　　型	绢本设色画
作　　者	朱玉
时　　间	元代
规　　格	纵45.6厘米，横43.3厘米
现收藏地	中国北京故宫博物院

《龙宫水府图》取材于唐人小说《柳毅传》中"柳毅传书"的情节，描绘了洞庭龙王之女饱受丈夫虐待，在泾河岸边牧羊的悲惨遭遇，以及秀才柳毅偶遇龙女，仗义为之传书，最终使龙女得救的感人故事。画家巧妙选取了柳毅下马揖见、龙王率众侍从出门迎接的一瞬，使这大不盈尺的画面充满了情节性和戏剧性。画中龙王宫阙上下翻腾起伏的海浪，柳毅的平静与龙王的恭谨成功地刻画出人物的性格和心态。而画面上端的一片空白，迷蒙苍茫，似云似雾，延展了画意，营造了意境。宫阙的描绘虽然用直尺界笔，但造型简括准确、线条粗放有力，不同于元代流行的工谨精细的白描建筑画之风。

王绎、倪瓒《杨竹西小像》

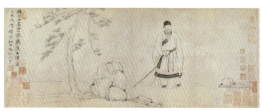

类　　型	纸本水墨画
作　　者	王绎、倪瓒
时　　间	元代至正二十三年（1363年）
规　　格	纵27.7厘米，横86.8厘米
现收藏地	中国北京故宫博物院

《杨竹西小像》是一幅元代人物肖像画的经典作品，由王绎与著名山水画家倪瓒共同绘制。画作中，一老者挂杖立于坡间，旁以松石等简单景物点缀。杨竹西即杨谦，为南宋遗民，号竹西居士，松江人。此画所绘应为杨氏归隐林泉后的晚年肖像。画中杨谦头戴乌巾，右手执杖，衣袍宽松，面相清癯而磊落有神。画作描绘精细，人物面部均以淡墨勾勒，以线为主，略施烘染，着墨不多而神情毕肖，展现出极高的艺术水平。倪瓒所补松石，笔墨枯淡而松秀，与人物相得益彰，共同构成了一幅精美的肖像画作品。

戴进《三顾茅庐图》

《三顾茅庐图》描绘的是家喻户晓的刘备"三顾茅庐"拜访诸葛亮的故事。画面中,人物的描绘生动而细致,刘备的恭敬神态、张飞的深色面庞及武夫体貌的站姿等都刻画得十分传神。人物动态掌握得非常准确。画中山石采用大斧劈皴法,松枝顾长,明显继承了南宋马远的画风,用笔简劲有力。整体画面墨色清雅,意境深远。

类　型	绢本设色画
作　者	戴进
时　间	明代
规　格	纵172.2厘米,横107厘米
现收藏地	中国北京故宫博物院

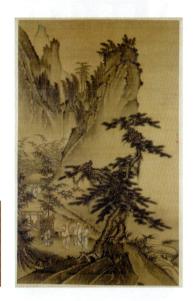

戴进《钟馗夜游图》

《钟馗夜游图》描绘了钟馗在众小鬼的拥抬下雪夜巡游的情景。四周山石披雪、草木萧瑟,透出一股寒意。此画运用"钉头鼠尾"描法,线条劲健、顿挫有力。众鬼面目狰狞,形容猥琐;而钟馗目光犀利,有威严震慑之态。背景大面积以淡墨渲染,既突出了夜色,又衬托出山石积雪的状态。

类　型	绢本设色画
作　者	戴进
时　间	明代
规　格	纵190厘米,横120.4厘米
现收藏地	中国北京故宫博物院

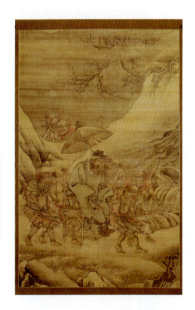

戴泉《松荫读碑图》

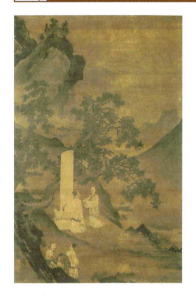

《松荫读碑图》采用南宋院体画法，绘有高山虬松及文士驻马观碑之景。虽为全景构图，但画面一边充实一边空虚，略显南宋画"一角""半边"的特色。远景高山峻岭，皆取"一角""半边"之景，以显示其渊源；近景左侧松树盘曲，二高士读碑交谈，二人牵马驻足，神态生动。山石造型不取其自然形状，更似人工雕凿而成，斧劈皴精心工整，线条勾勒方正累叠，不求突兀险峻之势，具有强烈的装饰趣味。而人物、马匹则描绘得一丝不苟，水墨晕染自然，呈现出典型的院体风貌。

类　　型	绢本设色画
作　　者	戴泉
时　　间	明代
规　　格	纵110.5厘米，横71厘米
现收藏地	中国南京博物院

黄济《砺剑图》

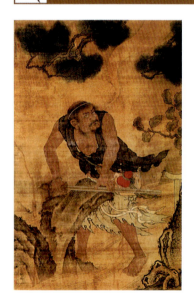

《砺剑图》描绘了八仙之一铁拐李腰挂葫芦，衣衫褴褛，赤足立于水中，双手挽宝剑在石上磨砺的情景。衣纹描写用工整流畅的铁线描和兰叶描，造型准确、个性鲜明，属于继承唐宋以来工笔传统的人物画。整幅作品用笔秀润，设色古雅，老松苍劲有力，岩石朴茂自然，人物生动传神，体现了画家在人物画和山水画上的过人艺术功力。

类　　型	绢本设色画
作　　者	黄济
时　　间	明代
规　　格	纵170.7厘米，横111厘米
现收藏地	中国北京故宫博物院

朱瞻基《武侯高卧图》

《武侯高卧图》是明宣宗朱瞻基赐予陈瑄的御作。当时陈瑄已年逾六十,明宣宗赐画给他的目的是激励他效法前贤,为国鞠躬尽瘁。此画描绘的是诸葛亮在出茅庐辅助刘备之前,于南阳隐居的形象。修竹丛下,诸葛亮袒胸露腹,头枕书匣,躺卧于草地上,神态极为安逸。此画构图饱满而不失空灵,人物采用"钉头鼠尾"法描绘,线条洗练流畅;背景则是一片竹林,笔墨潇洒,充分展示了朱瞻基高超的绘画技巧。

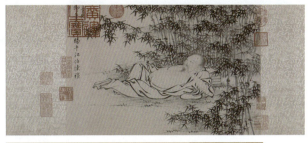

类　　型	纸本墨笔画
作　　者	朱瞻基
时　　间	明代宣德三年(1428年)
规　　格	纵 27.7 厘米,横 40.5 厘米
现收藏地	中国北京故宫博物院

朱瞻基《寿星图》

《寿星图》的画心前有受赐者夏原吉的题跋,但字迹已模糊不清。画中,寿星立于山脚溪流之旁,身形矮小却头长额高,须发皆白,身着宽衣大袍,双手交握于胸前,似在沉思,一派仙风道骨之姿。寿星的神态生动,特点鲜明,其衣纹运笔刚柔并济,山石描绘粗犷有力,这些都充分显示了明宣宗朱瞻基深厚的绘画造诣。

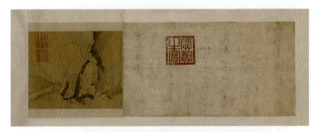

类　　型	绢本设色画
作　　者	朱瞻基
时　　间	明代
规　　格	纵 29.3 厘米,横 35.6 厘米
现收藏地	中国北京故宫博物院

商喜《明宣宗行乐图》

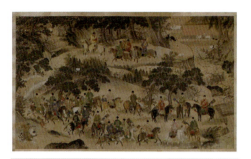

《明宣宗行乐图》展现了明代宣德皇帝出行游猎的宏大场面，人物众多且描绘得极为细致。画中，一队人马浩浩荡荡地从宫苑步入林郊，坡岗之上树木茂盛，花朵繁盛，溪水潺潺流淌，林木间飞鸟走兽成双成对，生机盎然。明宣宗位居队伍之首，身材魁梧，体态雍容，头戴黑色尖顶圆帽，身着红色窄袖衣，外罩黄色长褂，其形象略大于他人，这是古代人物画中常用的手法，旨在凸显主角的尊崇地位。随从众人面貌各异，展现了写实的笔法。此画构图严密，景物起伏错落有致，穿插安排得恰到好处，背景与人物的比例虽不完全符合自然，却恰恰体现了中国古代画家对空间概念的独特理解和艺术处理。

类　　型	绢本设色画
作　　者	商喜
时　　间	明代
规　　格	纵211厘米，横353厘米
现收藏地	中国北京故宫博物院

商喜《关羽擒将图》

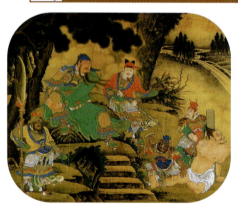

《关羽擒将图》生动描绘了三国时期大将关羽水淹七军、活捉敌将庞德的英勇故事。画中，关羽长须美髯，气宇轩昂，身穿铠甲，斜披绿袍，手抱单膝悠然坐于青松之下，神态从容自得。周仓则手持青龙偃月刀侍立一旁，威风凛凛。而庞德则被绑在木桩之上，衣衫尽褪，兀自咬牙眦目，挣扎不休，其不甘受缚的心态被刻画得淋漓尽致。此画虽为宫廷绘画，但选取的题材却是家喻户晓的历史人物关羽及其英勇事迹，描绘的情节也是人们喜闻乐见的三国故事。在题材的选择上，它与民间美术有着不谋而合之处，共同体现了人们对英雄形象普遍的崇拜心理。在画法上，人物采用工笔重彩，色彩浓艳亮丽，夺人心魄，同时吸收了民间美术的造型特点，使得人物形象特征突出，带有一定的程式化美感。画面尺幅巨大，构图宏伟壮观，充分展现了皇家艺术的豪华气派。

类　　型	绢本设色画
作　　者	商喜
时　　间	明代
规　　格	纵198厘米，横236厘米
现收藏地	中国北京故宫博物院

计盛《货郎图》

《货郎图》属于风俗画,这一题材自宋代以来十分流行。《货郎图》中,货郎衣着整洁,儿童服饰华丽,货架上的各类物品丰富多样且精致美观。计盛在画法上刻画细腻,设色浓艳,巧妙地将宋代民间货郎图中的生活气息转化为宫廷贵族的雅致氛围,因此他笔下的货郎也被赋予了"宫廷货郎"的美誉。

类　　型	绢本设色画
作　　者	计盛
时　　间	明代
规　　格	纵 192.4 厘米,横 98.7 厘米
现收藏地	中国北京故宫博物院

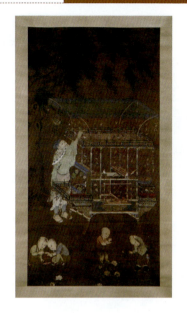

朱见深《一团和气图》

《一团和气图》看似一位笑面弥勒佛盘腿而坐,体态浑圆,但细看之下却是三人合一的巧妙构图。左侧为一着道冠的老者,右侧为一戴方巾的儒士,二人各执经卷一端,团膝相接,相对微笑;第三人则手搭两人肩上,露出光光的头顶,手捻佛珠,显然是佛教中人。作品构思绝妙,人物造型诙谐,以图像的形式深刻揭示了儒、释、道"三教合一"的深远主题思想。此画线条细劲流畅、顿挫自如,充分展示了作者娴熟的绘画技艺。

类　　型	纸本设色画
作　　者	朱见深
时　　间	明代成化元年(1465 年)
规　　格	纵 48.7 厘米,横 36 厘米
现收藏地	中国北京故宫博物院

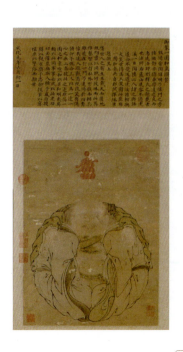

中国名画欣赏

朱见深《岁朝佳兆图》

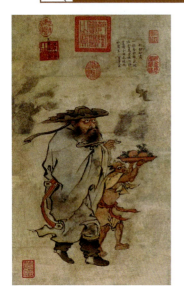

明代以前,悬挂钟馗像作为年节时的一项重要风俗活动,用以驱鬼辟邪。然而,至明清之交,此风俗逐渐转移至端午节。因此,这幅《岁朝佳兆图》可以视为一幅祈祥祝福的宫廷年画。画面中,钟馗犀利的目光紧盯着飞来的蝙蝠,一手持如意,一手轻扶在小鬼的肩头;小鬼则双手捧着盛有柿子和柏枝的托盘,寓意"百事如意"。其画法老练,衣纹勾描顿挫有力,人物造型生动夸张,充分展现了明宪宗朱见深高超的绘画技艺。

类 型	绢本设色画
作 者	朱见深
时 间	明代成化十七年(1481年)
规 格	纵59.7厘米,横35.5厘米
现收藏地	中国北京故宫博物院

刘俊《雪夜访普图》

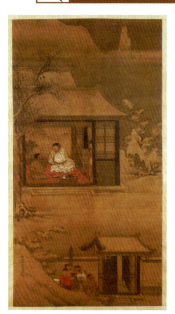

《雪夜访普图》描绘宋太祖赵匡胤雪夜探访赵普的历史故事。在宽敞的门庭、屋宇重重的枢密副使府内,前厅正中,二人围炉而坐。上首坐着的是赵匡胤,他头扎巾帽,身穿盘领窄袖袍服,腰束锦带,身材魁伟,气度不凡。其庄严的表情和侧首聆听的姿态,恰如其分地展现了他深夜访贤、商议国家大事的仪态与心境。身着便服的赵普则在下首侧坐,恭谦地侃侃而谈,细致入微地刻画出了他诚恳献策的谋臣风度。画家在精心刻画主体人物的同时,也对周围景象进行了细致的描绘。此画构图主次分明,主题突出,人物刻画精细生动,屋宇、什物结构精确,线条工整。山石树木的勾斫皴擦,既保留了宋人画的劲健之笔,又呈现出疏简之势,反映了明代院体画所展现出的独特变化。

类 型	绢本淡设色画
作 者	刘俊
时 间	明代
规 格	纵143.2厘米,横75厘米
现收藏地	中国北京故宫博物院

杜堇《题竹图》

《题竹图》是杜堇大幅作品的代表作之一。画中一文士头戴高冠,身着广袖长袍,面容萧散,长髯飘然,正执笔在竹上题诗。其左侧,一童子捧砚侍立;右侧,则有一老一幼凝神观看。背景中点缀着山石与石栏。从文士的穿着、神态以及题竹的主题来看,所描绘的应是北宋文学家苏轼的形象。画中人物衣纹简洁,多方折用笔,或起笔略顿而收笔渐轻,或起笔较轻而收笔略顿,转折处多作略顿处理,这种技法是在浙派画家戴进所创的"蚕头鼠尾描"基础上演变而来,但相较于戴进的苍劲雄放,此画更显文雅内敛。画中的翠竹挺拔,山石耸峙,前景山石以侧笔皴擦点染,笔墨酣畅,动感强烈;后景山石则用淡墨挥染,显得沉着而淋漓,主要效法了南宋院体及浙派笔法。

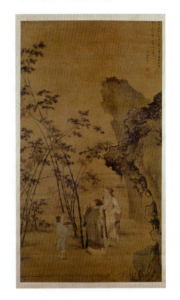

类　　型	绢本设色画
作　　者	杜堇
时　　间	明代
规　　格	纵189.5厘米,横104厘米
现收藏地	中国北京故宫博物院

吕纪《南极老人像》

《南极老人像》是吕纪唯一的传世人物画作品。画中,一位老者拱手对空,似在恭迎远客,此老者即为古代神话故事中的南极老人,亦称寿星。人物用笔工中带写,形神兼备。老人身旁伴有一只梅花鹿,鹿与"禄"同音,寓意深远。背景描绘得夜雾迷漫,圆月高悬,翠竹数株,红杏几枝,营造出一种幽静的氛围,充分展现了画家高超的花鸟画技法。

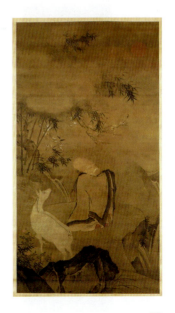

类　　型	绢本设色画
作　　者	吕纪
时　　间	明代
规　　格	纵217厘米,横114.2厘米
现收藏地	中国北京故宫博物院

倪端《聘庞图》

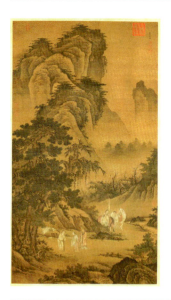

《聘庞图》取材于三国时期荆州刺史刘表聘请隐士庞德公的故事。庞德公不仅是名士庞统的叔父，还与徐庶、诸葛亮等贤达交谊深厚。画中人物描摹精细，设色妍丽；山水气势雄伟浑厚，林木郁茂清朗，共同体现了画家高超的绘画技艺。

类 型	绢本设色画
作 者	倪端
时 间	明代
规 格	纵163.8厘米，横92.4厘米
现收藏地	中国北京故宫博物院

郭诩《琵琶行图》

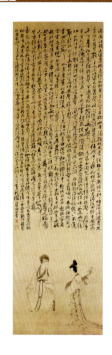

《琵琶行图》是依据《琵琶行》诗意创作的写意人物画，生动表现了白居易与歌女邂逅相逢的情景。歌女侧身而立，头绾高髻，面容清秀中暗含忧伤。她怀抱琵琶，身着曳地长裙，体态窈窕俊美。诗人则双手抚膝端坐于旁，神情专注地面向歌女，仿佛正在倾听她诉说那不幸的身世。此画构图新颖奇特，画幅三分之二的空间被《琵琶行》的诗篇占据，诗篇以行草体书写，纵向取势，参差布白，极富宽窄长短之变化。丰茂的书法墨韵与简逸的绘画笔趣形成了和谐的呼应关系，达到了艺术上的完美统一，充分展现了中国画注重诗书画相结合的艺术特色。

类 型	纸本墨笔画
作 者	郭诩
时 间	明代
规 格	纵154厘米，横46.6厘米
现收藏地	中国北京故宫博物院

吴伟《树下读书图》

《树下读书图》描绘的是传统隐逸耕读的主题，一位中年文士于耕作之余，在树下悠然读书，自得其乐。明中期以后，政治腐败加剧，科举之路充满变数，促使众多文人萌生遁世之念，向往远离尘嚣的宁静生活。吴伟因两度出入宫廷，对官场与民间均有深刻洞察，故此类题材频现其笔下。此画笔触潇洒，劲健有力，侧锋运笔，锋芒毕露。

类　　型	绢本设色画
作　　者	吴伟
时　　间	明代
规　　格	纵 168 厘米，横 105 厘米
现收藏地	中国北京故宫博物院

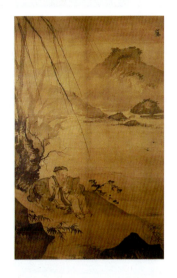

吴伟《武陵春图》

《武陵春图》中武陵春的面部与衣纹皆以细匀淡墨线条勾勒，眼眸、发髻处则施以重墨点染，独特的用墨方式不仅增添了生动的墨韵，更使画面显得清雅秀润，恰如其分地展现了女子的温婉娴静之美。吴伟还巧妙地借物言志，通过石桌上的琴、笔、砚等物品，透露出武陵春深厚的文化底蕴；而石桌旁的盆景梅花，则象征着其如梅般高洁的情操。这些富含寓意的元素，不仅丰富了画面内容，也提升了作品的艺术内涵。

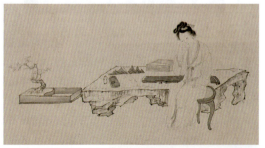

类　　型	纸本墨笔画
作　　者	吴伟
时　　间	明代
规　　格	纵 27.5 厘米，横 93.9 厘米
现收藏地	中国北京故宫博物院

吴伟《歌舞图》

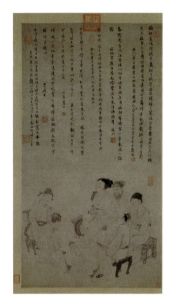

《歌舞图》真实再现了文士观赏歌舞的场景,文士与歌伎围坐,神态各异,形成鲜明对比。此画为吴伟45岁时所作,技法上与《武陵春图》相仿,属于细笔白描人物画。构图简洁,人物主体突出,无过多景致烘托,仅凭人物生动的情态与相互间的呼应,便营造出浓厚的生活情趣与诗意氛围。

类　　型	纸本墨笔画
作　　者	吴伟
时　　间	明代
规　　格	纵118.9厘米,横64.9厘米
现收藏地	中国北京故宫博物院

张路《停琴高士图》

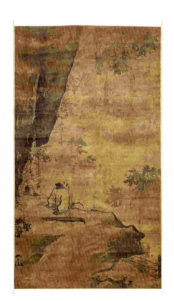

《停琴高士图》中高士独坐崖畔,琴已停而神思远扬,仿佛随山谷天籁而心驰神往。画面采用"L"形构图,布局精巧,裁剪得当,大笔侧锋挥洒自如,墨色饱满,简洁而富有张力。人物衣纹线条奔放,方折顿挫间透着疾驰浓淡的变化,是典型的"浙派"画风。整幅画面在明快中蕴含深远意境,恬淡悠然,引人遐想。

类　　型	绢本墨笔画
作　　者	张路
时　　间	明代
规　　格	纵155.5厘米,横88.7厘米
现收藏地	中国北京故宫博物院

张路《吹箫女仙图》

《吹箫女仙图》描绘了水际岸边,一位妙龄少女端坐于苍松之下,正全神贯注地吹奏箫管,悠然自得。悠扬的箫声与远处澎湃的涛声交织在一起,构成了抑扬顿挫、刚柔并济的乐章。少女身旁摆放的硕大仙桃,点明了她的仙人身份与所处的仙境,为画面平添了几分虚幻而迷人的情调。与顾恺之笔下的洛神或莫高窟唐代壁画中的仙女形象相比,此画中的少女显得别具一格:她面庞饱满,高鼻大眼,形象朴实无华,缺乏传统仙女瘦骨清癯的容貌与高逸脱俗的神态;身材敦实丰满,少了些仙风道骨的轻盈之感;身着宽大的粗布衣裳,而非飘逸欲仙的霓裳羽衣。她身上散发着浓厚的生活气息,宛如乡间女子,展现出了人间女性的自然之美。画中人物以粗细不一的笔墨精心表现,面部以中锋细笔勾勒,线条工细流畅;而衣纹用笔则奔放豪爽,线条方折顿挫,富有疾徐、浓淡的微妙变化。

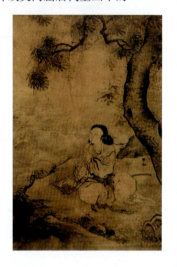

类　　型	绢本墨笔画
作　　者	张路
时　　间	明代
规　　格	纵141.3厘米,横91.8厘米
现收藏地	中国北京故宫博物院

周臣《渔乐图》

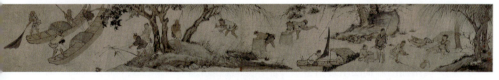

《渔乐图》描绘了江南水乡渔人作业生活的多彩场景。画家以细腻的笔触捕捉了渔人们各式各样的动作——扣鱼、撒网、垂钓、捞虾、织网等,

类　　型	纸本设色画
作　　者	周臣
时　　间	明代
规　　格	纵32厘米,横239厘米
现收藏地	中国北京故宫博物院

同时精准刻画了他们天真自然的神态,展现了他们淳朴的性情以及在生计中寻得乐趣的生活态度。整幅画面刻画入微、生动明快,不仅展现了渔家生活的真实面貌,也传达了文人心目中渔隐生活的向往与回归自然的情怀。在绘画技法上,人物以勾线塑形,薄色淡染,衣纹采用橛头钉描法,水波则以流畅的线条表现其动态美,坡石则以湿墨皴染,笔法纯熟而率性,充分体现了宋人写实的绘画风格。

中国名画欣赏

周臣《明皇游月宫图》

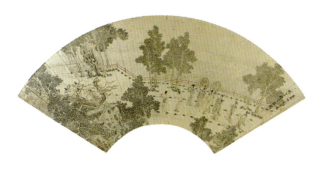

类　　型	金笺设色画
作　　者	周臣
时　　间	明代
规　　格	纵 18.6 厘米，横 50 厘米
现收藏地	中国北京故宫博物院

《明皇游月宫图》是一幅充满作者美好想象的画作，它以唐人小说中的故事为蓝本，展现了唐明皇李隆基偕同方士梦游月中宫殿的奇幻场景。全画笔法工细，承袭了南宋笔墨精妙的传统，注重人物个性的细腻展现、人物与环境的和谐融合，以及不同社会阶层人物在神态、服饰等方面的精心刻画。画中，唐明皇的高贵典雅、侍从的恭敬谦卑以及侍女的端庄优雅等气质均得到了淋漓尽致的展现。此作品是周臣众多优秀人物画中的佳作之一。

张灵《招仙图》

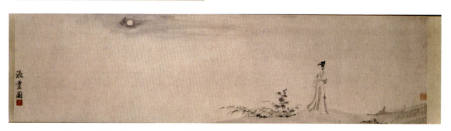

《招仙图》描绘皓月当空的桥头处，一名清丽女子低眉笼袖，悄然伫立。画家通过女子饰带微微上扬与岸边芦荻摇曳不定的姿态，巧妙地暗示出

类　　型	纸本墨笔画
作　　者	张灵
时　　间	明代
规　　格	纵 29.8 厘米，横 111.5 厘米
现收藏地	中国北京故宫博物院

晚风拂面而来的寒意。本画作运用构图上的大面积留白，烘托出画面寂寞凄凉的氛围。画中女子画法承袭了宋元以来的"白描"技法，画家以墨笔精心勾描人物面部及衣纹服饰，线条遒劲圆转，富有表现力，且轻重、缓急变化多端，展现了画家以线造型的深厚功底。此外，画家还依据所绘物象的不同，巧妙地运用了墨染法，人物头部用浓墨晕染，芦荻、芙蓉叶等则以深墨渲染，衣装饰带则施以淡墨，深浅不一的墨韵极大地增强了画面的层次感和空间感。

唐寅《秋风纨扇图》

类　　型	纸本水墨画
作　　者	唐寅
时　　间	明代
规　　格	纵 77.1 厘米，横 39.3 厘米
现收藏地	中国上海博物馆

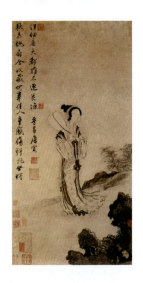

　　《秋风纨扇图》描绘了一处立有湖石的庭院，一仕女手执纨扇，侧身凝望，眉宇间透露出淡淡的幽怨与怅惘。她的衣裙在萧瑟秋风中轻轻飘动，身旁衬以双勾丛竹，更显风姿绰约。此画笔墨变化丰富，含蓄而有深意，兼工带写，人物的勾勒与湖石的渲染皆极为熟练，流畅而潇洒。全画以白描为主，用淡墨染就的衣带随风微扬，点明了秋风已至。丛竹的双勾技法运用得恰到好处，墨韵生动，色泽丰富。画中背景极为简约，仅绘坡石一角与稀疏细竹几竿，大面积空白营造出空旷萧瑟、冷漠寂寥的氛围，深刻揭示了"秋风见弃"、触目伤情的主题。冰清玉洁的美人与所露一角的几块似野兽般狰狞的顽石形成强烈的反差与对比，尽显画家写意的才能。

唐寅《王蜀宫妓图》

类　　型	绢本设色画
作　　者	唐寅
时　　间	明代
规　　格	纵 124.7 厘米，横 63.6 厘米
现收藏地	中国北京故宫博物院

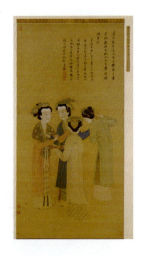

　　《王蜀宫妓图》为唐寅人物画中工笔重彩画风的代表作品，充分展示了他在造型、用笔、设色等方面的卓越技艺。画中仕女体态匀称，削肩狭背，柳眉樱髻，额、鼻、颔施以"三白"妆饰，既承袭了张萱、周昉所创"唐妆"仕女的造型特色，又融入了明代追求清秀娟美的审美风尚。四人交错而立，布局平稳有序，通过微倾的头部、略弯的立姿以及相互攀连的手臂，形成了丰富的动态变化和紧密的联系，增强了画面的生动性和形象感。设色方面，该画既展现了浓淡、冷暖色彩的强烈对比，又实现了相近色泽间的巧妙过渡与搭配，使得整体色调既丰富又和谐，浓艳中不失清雅之风。

唐寅《李端端落籍图》

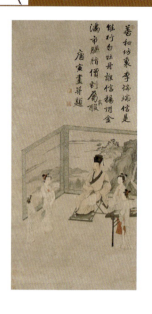

《李端端落籍图》描绘了唐代扬州名伎李端端与诗人崔涯之间的逸闻趣事。画中手持一朵白牡丹的李端端姿态文雅、从容大方，正向崔涯细细陈述着什么。李端端身后是随行的侍女。居中而坐的崔涯正凝神谛听，气质儒雅洒脱，又似乎深为李端端所折服，钦佩之情溢于言表。崔涯身边婢女，一人身着红色套裙，另一人身着白色衫裙，色彩对比鲜明，层次分明。四女环绕主人，左右上下排列，错落有致，宛如众星捧月般烘托了崔涯的主要形象和重要地位。

类　　型	纸本设色画
作　　者	唐寅
时　　间	明代
规　　格	纵 122.7 厘米，横 57.3 厘米
现收藏地	中国南京博物院

唐寅《桐阴清梦图》

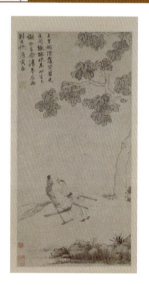

《桐阴清梦图》采用水墨白描手法，绘梧桐一株，桐阴覆盖下的坡石处，一人仰面闭目，安坐于交椅之上，神情生动自然。此画构图简洁，用笔洗练，风格洒脱，韵致清逸，实为唐寅白描人物画之佳作。诗、书、画三者相得益彰。虽未署年款，但从题诗内容可推断，此画作应是唐寅在科场案受打击后返回苏州时所作，反映了画家看破红尘、不再追求功名、选择幽居林下的心境。

类　　型	纸本水墨画
作　　者	唐寅
时　　间	明代
规　　格	纵 62 厘米，横 30.9 厘米
现收藏地	中国北京故宫博物院

唐寅《观梅图》

《观梅图》描绘了一位高士袖手立于溪桥之上，身后山崖边两株梅花含苞待放，与唐寅所题诗意相得益彰。整幅画构图汲取南宋院体风格，于险中求稳，山石树木的勾勒粗细得当，且晕染多于皴擦，清健爽利的笔致与幽静的背景共同营造了主体人物的高洁形象。人物线描细劲流畅，造型清俊儒雅，从创作风格上看，应是唐寅中年以后的作品。

类　　型	纸本淡设色画
作　　者	唐寅
时　　间	明代
规　　格	纵 108.6 厘米，横 34.5 厘米
现收藏地	中国北京故宫博物院

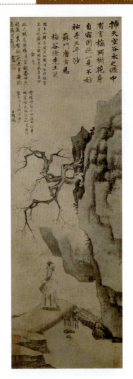

文徵明《惠山茶会图》

《惠山茶会图》采用截取式构图，巧妙突出"茶会"场景。在一片松林中，有座茅亭和泉井，诸人悠游其间，或围井而坐展卷吟哦，或漫步林间赏景交谈，或观看童子煮茶。尽管人物面相少肖像画特征，略显雷同，但动态、情致刻画却各不相同，生动自然，传达出共通的闲适与文雅气质，体

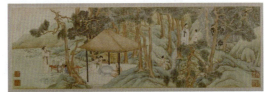

类　　型	纸本设色画
作　　者	文徵明
时　　间	明代正德十三年（1518 年）
规　　格	纵 21.9 厘米，横 67 厘米
现收藏地	中国北京故宫博物院

现了文人画家"传神胜于写形"的艺术追求。同时，青山绿树、苍松翠柏的幽雅环境，与文人士子的茶会活动相映成趣，营造出情景交融的诗意境界。

文徵明《东园图》

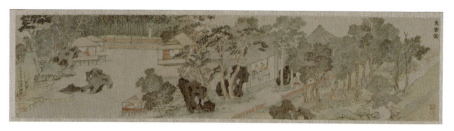

类　　型	绢本设色画
作　　者	文徵明
时　　间	明代嘉靖九年（1530年）
规　　格	纵 30.2 厘米，横 126.4 厘米
现收藏地	中国北京故宫博物院

《东园图》描绘东园雅集的情景。画中板桥横跨潺潺细流，青松翠竹遥相呼应，湖石疏置其间，碧树成荫，池水因清风吹拂而泛起层层涟漪。甬路上，两位文士边走边谈，携琴童子紧随其后；堂内四人凝神赏画，一旁小童手捧数轴书画侍立桌旁；水榭之中，对弈的两人神态悠闲安逸，整个画面洋溢着和谐与宁静的氛围。

文徵明《中庭步月图》

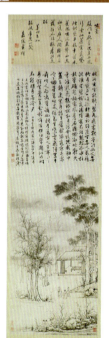

《中庭步月图》展现了文人雅集夜游的题材，画法巧妙融合"粗"与"细"之间，用笔工写兼备，墨色清淡雅逸，人物刻画古拙而有趣。尽管画中树木描绘不多，但因烘染得当，反给人以林深树密、清旷明澈之感，充分彰显了文徵明墨法之高超与精妙。

类　　型	纸本墨笔画
作　　者	文徵明
时　　间	明代嘉靖十一年（1532年）
规　　格	纵 149.6 厘米，横 50.5 厘米
现收藏地	中国南京博物院

文徵明《茶具十咏图》

《茶具十咏图》描绘了青山环抱、绿树成荫的景象,两间茅屋隐于藩篱之内。主人趺坐于室内,书卷与茶壶相伴左右;另一屋内,侍茶的童子正忙碌于煮水。从款署中得知,此画作于明嘉靖十三年谷雨前三天,时值苏州天池、虎丘等地举办茶叶品评盛会。作者因病未能亲临,却通过好友的馈赠,品评佳茗,自得其乐,此情此景不禁让人联想到唐代诗人皮日休的《茶中杂咏》与陆龟蒙的《和茶具十咏》,遂缅怀前贤唱和之雅趣,诗兴大发,亦追和了十首。画面构图饱满而不失空灵,横狭纵高间主题鲜明,笔法细劲有力,墨色淡雅清新,洋溢着浓郁的文人儒雅气质。

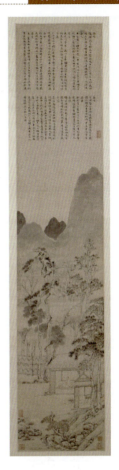

类 型	纸本墨笔画
作 者	文徵明
时 间	明代嘉靖十三年(1534年)
规 格	纵 136.1 厘米,横 26.8 厘米
现收藏地	中国北京故宫博物院

文徵明《兰亭修禊图》

《兰亭修禊图》生动再现了广为传颂的文坛佳话"兰亭修禊"。文徵明此作依据东晋王羲之《兰亭序》所述情景绘制,画面中山峦叠嶂,溪流潺潺,溪畔文士或坐或卧,随水流漂送的酒觞传递着欢聚的乐趣,众人沉醉于自然美景与诗意构思之中。水榭之上,王羲之等三人相对而坐,正细细评点已完成的诗文。林木葱郁,丛竹青翠,春色盎然,令人陶醉。山石树木采用先勾后染的技法,工致细腻,一丝不苟。人物衣纹、眉目则以简约数笔勾勒,尽显文人雅士之洒脱风采。整幅画色彩明快而丰富,以青绿为主调,山脚坡石淡施赭色渲染,既浓重又不失典雅,艳丽中更显秀润。

类 型	金笺设色画
作 者	文徵明
时 间	明代嘉靖二十一年(1542年)
规 格	纵 24.2 厘米,横 60.1 厘米
现收藏地	中国北京故宫博物院

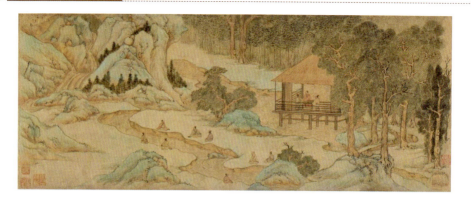

文徵明《湘君湘夫人图》

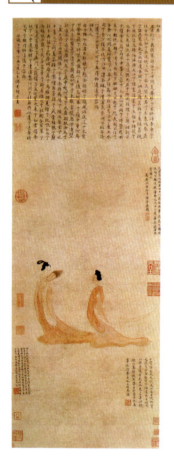

《湘君湘夫人图》作为文徵明人物画的代表作,同时也是其早期仅存的人物画佳作,具有极高的艺术价值。画面下方正中,文徵明精心绘制了两位女神形象:左侧一人手执羽扇,置于胸前,侧身回首,双目含情;右侧一人则侧身前行,目光深情地注视着对方。二位女神发髻高耸入云,衣着轻盈飘逸,长裙曳地,裙带随风轻舞,眉宇间略带忧愁,身姿曼妙,动态生动。衣纹采用高古游丝描法,线条细劲流畅,赋予人物以轻盈飘逸、超凡脱俗之感。敷色以朱磦与白粉为主,色调幽淡雅致,更添几分仙气与神韵。

类 型	纸本设色画
作 者	文徵明
时 间	明代
规 格	纵 100.8 厘米,横 35.6 厘米
现收藏地	中国北京故宫博物院

陆治《竹林长夏图》

《竹林长夏图》是陆治中年时期的佳作,细腻描绘了江南夏日的景致。在高耸的松林与茂密的竹林之下,一位高士正襟危坐于溪边,一童子侍立其旁,整个画面洋溢着清旷幽静的氛围。画家巧妙地运用松、竹、石等象征清高脱俗的元素,颂扬了文人士大夫孤高坚贞的情怀与超凡脱俗的气度。画中峰峦崖石的皴法多采用渴笔、涩笔,使得山石显得奇峭而棱角分明,用笔简约中见工细,色彩清丽脱俗,是陆治青绿设色画的代表作之一。

类 型	绢本设色画
作 者	陆治
时 间	明代嘉靖十九年(1540年)
规 格	纵176厘米,横75.3厘米
现收藏地	中国北京故宫博物院

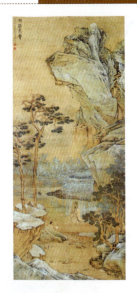

王仲玉《陶渊明像》

《陶渊明像》上部以隶书全文抄录了东晋著名诗人陶渊明的辞赋名作《归去来辞》,下部则精心绘制了陶渊明的形象。画中,陶渊明手持长卷,目光远眺,宽大的袍袖随风轻轻飘动,展现出一种潇洒飘逸的风姿。此画像采用白描技法,主要以淡墨勾勒,间或施以浓墨,五官以细线精心刻画,传神地表现了人物从容安详的神态。衣纹线条则巧妙地运用中锋与侧锋交替,呈现出婉转流畅的美感。整幅画以极简的笔法和构图,生动地展现了陶渊明辞官归隐后的愉悦心情及其作为一代名士的不凡气质。

类 型	纸本墨笔画
作 者	王仲玉
时 间	明代
规 格	纵106.8厘米,横32.5厘米
现收藏地	中国北京故宫博物院

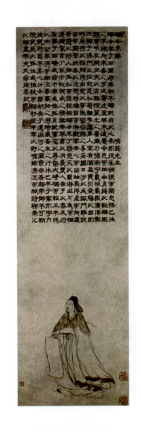

仇英《汉宫春晓图》

《汉宫春晓图》不仅是中国"十大传世名画"之一,更被誉为中国"重彩仕女第一长卷"。仇英在此画中,巧妙地将青绿山水与亭台楼阁的技法融入仕女画背景之中,极大地增强了画面的生活情趣。他成功地将古人法度与明代风格相融合,追求文人的古雅韵味,形成了独具一格的仕女画创作风格,成为明代工笔人物画的典范之作。此画对明代人物画的发展起到了挽衰振弊的重要作用,并对后来的尤求、禹之鼎等画家的画风产生了深远的影响。

类 型	绢本工笔重彩画
作 者	仇英
时 间	明代
规 格	纵30.6厘米,横574.1厘米
现收藏地	中国台北故宫博物院

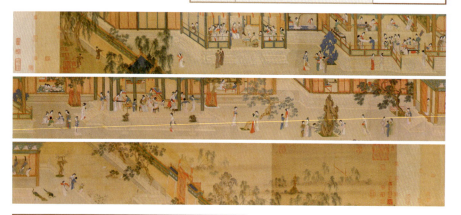

仇英《桃源仙境图》

《桃源仙境图》展现了一处远离尘嚣的隐居仙境。远处峰峦叠嶂,白云缭绕,楼阁在云雾中若隐若现,宛如仙境。近处奇松虬曲,古藤缠绕,红桃掩映,景致幽雅至极。

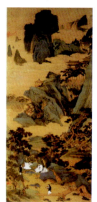

画面中,三位身着白衣之人临溪而坐,一人抚琴,一人凝神聆听,一人则倚石岩而舞,似乎完全沉浸于美妙的乐声之中。提篮的童子也被这琴声所感染,静静地站立一旁。画家通过精心描绘山水美景、人物神态及造型之美,巧妙传达了无形的乐声之美。画中的高山、泉水、白云、石矶、古木、楼阁等元素均被刻画得精丽艳逸、骨力峭劲,人物则栩栩如生,充满神采。

类 型	绢本设色画
作 者	仇英
时 间	明代
规 格	纵175厘米,横66.7厘米
现收藏地	中国天津博物馆

仇英《人物故事图》

《人物故事图》册共 10 开,内容均取材于历史故事、寓言传说、文人逸事及诗文寓意,如"子路问津""明妃出塞""贵妃晓妆""南华秋水""吹箫引凤""高山流水""竹院品古""松林六逸""浔阳琵琶""捉柳花图"等。这些题材虽常被画家描绘,但仇英在作品立意、形象塑造及笔墨表现上均展现出独特的才思与技巧,形成了鲜明的个性风格。其作品主题明确,构思精巧,不仅细腻刻画了人物活动的每一个细节,还注重环境气氛的营造与烘托,使得每一幅画页都极具观赏性和艺术价值。

类　　型	绢本设色画
作　　者	仇英
时　　间	明代
规　　格	纵 41.4 厘米,横 33.8 厘米(每开)
现收藏地	中国北京故宫博物院

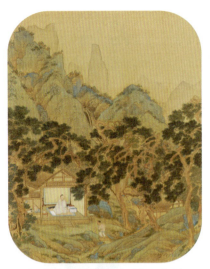

《人物故事图》第六开《高山流水》

仇英《捣衣图》

《捣衣图》是一幅的工笔白描作品,用笔精细入微,笔墨劲秀有力,充分展现了文人画的含蓄与雅致。画中树木枝叶疏朗,营造出一种闲适的意趣,树下妇人侧身而作捣衣之态,人物形象自然生动,流露出疏淡空灵的气韵。

类　　型	纸本墨笔画
作　　者	仇英
时　　间	明代
规　　格	纵 95.2 厘米,横 28 厘米
现收藏地	中国南京博物院

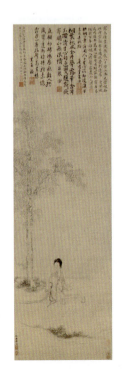

徐渭《驴背吟诗图》

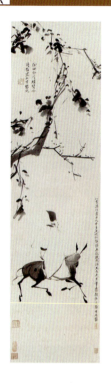

《驴背吟诗图》中老翁与驴仅以寥寥数笔便形神兼备,尤其是驴子的描绘,虽不以解剖学为准绳,却生动地展现了其踏着轻快步伐的神态,跃然纸上。背景中的树枝、藤蔓以笔点零乱之姿,巧妙地营造出秋色萧索的氛围。徐渭巧妙地运用省略手法,构建了一个空而不虚、意境深远的艺术空间。此外,以书法笔意入画是该作的另一大特色,人、驴、树、藤的画法中隐约透露出真、行、草、隶的笔意,使得整幅画作充满了生机勃勃的活力,这也是徐渭画作能够脱俗免尘、卓尔不群的关键所在。

类 型	纸本水墨画
作 者	徐渭
时 间	明代
规 格	纵112.2厘米,横30厘米
现收藏地	中国北京故宫博物院

尤求《红拂图》

《红拂图》描绘了唐代名将李靖与红拂女相遇的故事。画面构图饱满,不留天地,主要场景聚焦于中部,人物与花木、家具的比例精准。尽管画面布满了花石、树木等元素,但人物形象及活动依然突出,多达12个人物却处理得井然有序、疏密相间,主体鲜明,陪衬得当。

类 型	纸本墨笔画
作 者	尤求
时 间	明代万历三年(1575年)
规 格	纵113厘米,横46厘米
现收藏地	中国北京故宫博物院

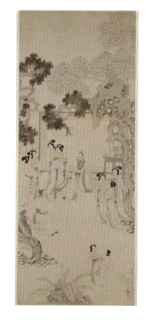

尤求《品古图》

《品古图》中,一位高士头戴礼帽、身着长袍,依案端坐,正开卷欣赏古字画。侧首四人姿态各异,或昂首凝思、或低头观画,入迷之态跃然纸上。童子们分侍左右,或捧爵而来、或持扇而立、或窃窃私语,为画面增添了浓厚的生活气息。书案左前角的茶几上摆放着瓷器、彝鼎等古玩,点明了品古的主题。园中湖石挺立,翠竹芭蕉掩映,桐树成荫,流水淙淙,共同营造出一种幽静清雅的意境,成功表现了文人雅士品玩古物的闲适生活。画中人物采用白描法,生动传神;器物、案几等则刻画工细;桐叶以水墨洇晕,丛草细线双勾,浓淡疏密恰到好处。

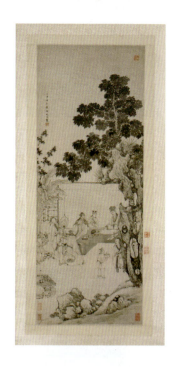

类　　型	纸本墨笔画
作　　者	尤求
时　　间	明代隆庆六年(1572年)
规　　格	纵 93.1 厘米、横 31.1 厘米
现收藏地	中国北京故宫博物院

宋旭《茅屋话旧图》

《茅屋话旧图》以篱墙茅屋、修竹嘉木、坡陀巨石为背景,描绘了两位雅士对坐攀谈的场景。画风清朗明快,构图简练而不失精致,笔墨苍劲而润泽,营造出一种高远深邃的意境。此画作于宋旭 55 岁之时,题记中流露出他对昔日在孙克弘雪居园中结社赋诗的怀旧之情,并表明此画是为旧友冯万峰所作。画面所描绘的,正是宋旭与冯万峰谈诗论道、共叙旧情的温馨场景。

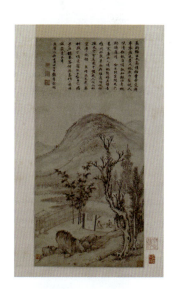

类　　型	纸本墨笔画
作　　者	宋旭
时　　间	明代万历七年(1579年)
规　　格	纵 66.8 厘米、横 32 厘米
现收藏地	中国北京故宫博物院

丁云鹏《冯媛当熊图》

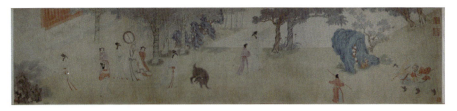

《冯媛当熊图》以翠竹、梧桐、椿树、湖石为自然背景,生动地再现了冯媛挡熊的英勇故事。据《汉书·外戚传下·冯昭仪》记载,西汉建昭年间,汉元

类　　型	纸本设色画
作　　者	丁云鹏
时　　间	明代万历十一年(1583年)
规　　格	纵 32.6 厘米,横 148.8 厘米
现收藏地	中国北京故宫博物院

帝在后宫观斗兽时,突有熊逸出圈栏欲上殿,冯婕妤挺身而出挡在熊前,保护了汉元帝的安全,展现了她的勇敢与忠诚。

丁云鹏《松泉清音图》

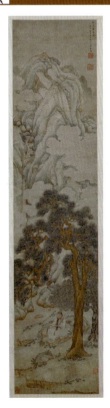

《松泉清音图》描绘远山巍峨耸立,云雾萦绕其间,溪流潺潺细语,高松虬曲苍劲,一文士停琴于岸,凝神深思。画中人物造型古朴,气质端庄而文雅,深刻体现了明朝后期文人画追求个性表达的风尚。人物衣纹采用"高古游丝描"技法,线条细劲且笔力遒劲,洋溢着古朴之美。山石与树木的勾勒与设色皆显秀润工谨,色彩明净而古雅,共同营造出一派静谧幽远的意境。

类　　型	纸本设色画
作　　者	丁云鹏
时　　间	明代万历三十四年(1606年)
规　　格	纵 143.5 厘米,横 33 厘米
现收藏地	中国北京故宫博物院

丁云鹏《玉川煮茶图》

《玉川煮茶图》描绘唐代名士卢仝煮茶的场景，是丁云鹏晚年工笔精细之作。画中卢仝身着便服，头戴幞巾，手持羽扇，悠然单腿盘坐于芭蕉树前的青石之上，背后怪石嶙峋，修竹翠绿，两仆侍立左右。卢仝全神贯注地凝视茶炉，其神情被刻画得细腻入微。画面中的花卉、竹叶、芭蕉均笔触工整，怪石之阴阳向背、纹理清晰可辨，设色清淡而冷峻，给人以葱翠欲滴、娴静幽雅之感。人物衣纹则运用飘逸的高古游丝描与清圆细劲的铁线描相结合，巧妙区分不同质地的衣料，展现了画家独到的匠心。整幅画技法多变而风格统一，人物神情生动，树石生机勃勃，笔法流畅如行云流水，超凡脱俗。

类　　型	纸本设色画
作　　者	丁云鹏
时　　间	明代万历四十年（1612年）
规　　格	纵137.3厘米，横64.4厘米
现收藏地	中国北京故宫博物院

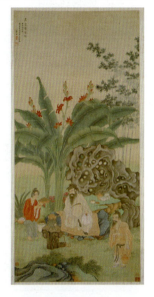

丁云鹏《三教图》

《三教图》描绘孔子、老子、释迦牟尼共聚一堂，于树下探讨玄理的情景。画中三位智者面容严肃，神情专注：孔子温文尔雅，循循善诱，正阐述见解；老子神态庄重，眼神中透露出深思与善辩；释迦牟尼则双目低垂，安详平和，紧锁的眉头显露出内心的沉思。此画反映了明代儒、道、释三教融合背景下，宗教题材绘画的世俗化趋势。画中人物脱离程式化，个性鲜明，情感丰富，融入了文人的审美情趣，其造型古拙、气质文雅，再次体现了明朝后期文人画对个性表现的追求。

类　　型	纸本设色画
作　　者	丁云鹏
时　　间	明代
规　　格	纵115.6厘米，横55.7厘米
现收藏地	中国北京故宫博物院

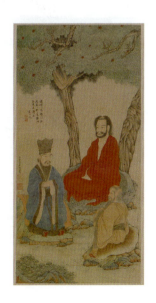

仇珠《女乐图》

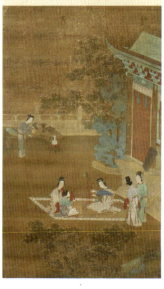

《女乐图》是一幅工笔重彩仕女画，生动描绘了贵族女子在殿宇前演奏乐器的场景。女子们各执乐器，地毯上配乐演奏，周围三位女子或侧耳倾听，或低声交谈，营造出一种"听"的动感氛围。此画不仅展现了贵族女性在演奏时的愉悦心境，也反映了她们闲适高雅的游乐生活。

类　　型	绢本设色画
作　　者	仇珠
时　　间	明代
规　　格	纵 145.5 厘米，横 85.5 厘米
现收藏地	中国北京故宫博物院

黄宸《曲水流觞图》

《曲水流觞图》局部

《曲水流觞图》描绘了王羲之在亭中观鹅，二童子侍立于侧，一童子在屏风后温酒的情景。随后，茂林修竹间，四十一名文士列坐于蜿蜒溪水两岸，饮酒赋诗，畅叙幽情。此画忠实再现了东晋永和九年王羲之等人兰亭修禊、曲水流觞的盛况，依据北宋李公麟图本绘制，但在取景布局及山石林木的画法上有所创新。

类　　型	纸本墨笔画
作　　者	黄宸
时　　间	明代万历十六年（1588年）
规　　格	纵 29.8 厘米，横 252.4 厘米
现收藏地	中国北京故宫博物院

吴彬《普贤像》

《普贤像》描绘了普贤大士结跏趺坐于白象背上,与弟子说法时的庄严场景。画中普贤头披红巾,内着白色僧衣,外披红色袈裟,双手轻持一短柄锡杖,头部微向右下低垂,与其右下站立的弟子形成亲切交流的姿态。普贤周围环绕着五位弟子,均呈立姿,他们身着不同样式、颜色的袈裟,手持各异的物品。其中,普贤右下弟子内穿青色广袖僧衣,外披袒右肩的红色袈裟,手持梵夹,似在虚心向普贤请教经文奥义;普贤身后右侧立有二弟子,一位身着白色交领僧衣,手捧圆钵,另一位则穿粉色圆领僧衣,手握锡杖;普贤左后弟子内着粉色圆领僧衣,外披袒右肩袈裟,怀抱三足凭几;普贤左前弟子则身着红色交领僧衣,正低头向一制作精细考究的青铜台上细心插花。

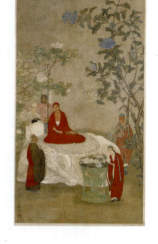

类　　型	纸本设色画
作　　者	吴彬
时　　间	明代万历三十年(1602年)
规　　格	纵 127.5 厘米,横 66.2 厘米
现收藏地	中国北京故宫博物院

吴彬《菩萨像》

《菩萨像》描绘普贤菩萨端坐于白象之上,与众弟子、信徒说法的祥和画面。人物线条圆转有力,部分人物面相略带夸张,却更显神态生动。画中花木繁茂绮丽,其枝干、花朵与叶片均以流畅的墨线勾勒,再填以浓郁的色彩,设色清丽且古雅,极富装饰效果,营造出一个平和安详的佛国世界。画中的菩萨与僧侣形象较为贴近世俗,带有"世间像"的特点,这既体现了画家细腻、高古且略带夸张的艺术风格,又展现了"居士艺术"的独特魅力。佛教信仰与日常生活的融合,佛典与艺术的相互渗透,正是晚明释道画所共有的特征。

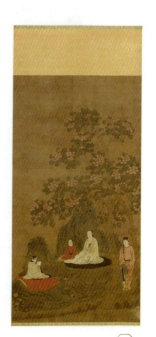

类　　型	纸本设色画
作　　者	吴彬
时　　间	明代万历三十年(1602年)
规　　格	纵 127.5 厘米,横 66.2 厘米
现收藏地	中国北京故宫博物院

吴彬《达摩图》

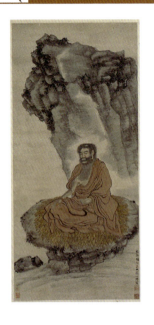

　　《达摩图》以细腻的笔触描绘了中国禅宗初祖达摩面壁参禅的深刻场景。画中达摩须发浓密,头顶有肉髻,耳垂较长,展现出梵僧的面相特征,但其眉目与鼻梁又巧妙融合了汉人的特点,非西域人的深目高鼻。达摩身着一袭红衣袈裟,袒露右胸,结跏趺坐于蒲团之上。其面目刻画精细入微,袈裟衣纹则运用朴拙粗重的笔法,融合了战笔与钉头鼠尾描的意趣。背景简洁,达摩身后斜倚一块巨石,山石轮廓以淡墨轻勾,注重水墨晕染以表现其质感,墨色深重而沉寂,与达摩面壁参禅的静谧意境相得益彰。

类　　型	纸本设色画
作　　者	吴彬
时　　间	明代
规　　格	纵118.8厘米,横53.1厘米
现收藏地	中国北京故宫博物院

曾鲸、胡宗信《吴允兆像》

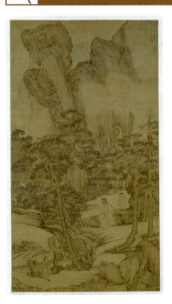

　　《吴允兆像》是曾鲸与胡宗信合作绘制的一幅具有肖像画性质的行乐图,画中的主人公为吴允兆。此画展现了吴允兆手执曲谱端坐于山石之上,沉吟思索的情景,身后有一小童陪侍左右。周围环境幽美,松林茂密,高山巍峨,泉水潺潺流淌,小路上另一小童背负书卷正向主人走来。画中人物面部烘染精细,但因年代久远及保存不当等原因,面部已略显返铅与晦暗。相比之下,二小童的描绘则较为简略,不具备强烈的肖像画特征。此作创作于曾鲸43岁之时,是其画风初步形成时期的作品。

类　　型	绢本设色画
作　　者	曾鲸、胡宗信
时　　间	明代万历三十五年(1607年)
规　　格	纵147厘米,横82厘米
现收藏地	中国北京故宫博物院

曾鲸《葛震甫像》

《葛震甫像》是曾鲸专为文人葛一龙（字震甫）所绘。画中人物须髯如缕，用笔极为细腻。面部先以淡墨勾勒轮廓，随后以赭石等色彩在鼻洼、双颊处层层晕染，巧妙展现出面部的凹凸层次，赋予其立体效果。人物双目如墨，炯炯有神，而对面部皱纹、眼袋的细腻刻画，则精准地反映了葛氏当时的年龄特征。衣纹处理则相对简约，寥寥数笔，辅以淡淡白粉，便勾勒出宽袍大袖的飘逸之感。在景物配置上，画家巧妙安排主人公倚书而坐，背景纯净，无多余景致，不经意间流露出主人公文雅高洁的气质。足下一抹朱红鞋履微露，为画面增添了一抹亮色。

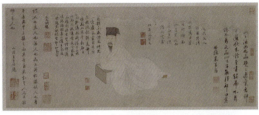

类 型	纸本设色画
作 者	曾鲸
时 间	明代
规 格	纵 32.5 厘米，横 77.5 厘米
现收藏地	中国北京故宫博物院

李士达《岁朝村庆图》

《岁朝村庆图》描绘了水村山郭的宁静与热闹，松屋柳溪相映成趣。村中人家欢声笑语，长者访友宴饮，儿童放鞭炮、敲锣打鼓，一派辞旧迎新的喜庆景象。山水松柏以苍劲滋润的笔墨绘就，人物则用笔圆润，无论老少，皆身姿各异、神态生动，每个形象都洋溢着节日的活力与动感，全无刻板之态。整幅画面洋溢着岁朝繁忙而喜庆的祥和气氛，画法严谨，笔法流畅而娴熟。

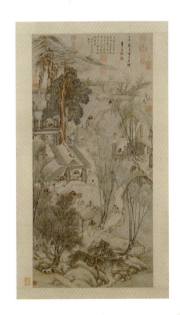

类 型	纸本设色画
作 者	李士达
时 间	明代万历四十六年（1618年）
规 格	纵 132.9 厘米，横 64 厘米
现收藏地	中国北京故宫博物院

杨文骢《仙人村坞图》

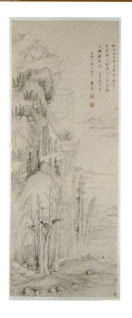

《仙人村坞图》展现了一幅深山幽居的静谧画卷,危峰断崖,坡岸嘉木葱郁,江边亭轩雅致,水泊空旷,远处零星分布着几处小岛。高士面江而坐,若有所思,整个画面以干笔淡墨为主,山石轮廓清晰勾勒,树石主体则通过干笔多次皴擦,营造出清逸幽远的氛围。右上方的题诗与画面的"L"形构图巧妙呼应,秀逸的书法与画作浑然一体,展现出超凡脱俗的意境与隽秀高雅的笔墨韵味。董其昌曾评价其山水画:"有宋人之骨力而无其结滞,有元人之风雅而无其轻佻。"

类 型	纸本墨笔画
作 者	杨文骢
时 间	明代
规 格	纵 131.8 厘米,横 51.2 厘米
现收藏地	中国北京故宫博物院

陈洪绶《听琴图》

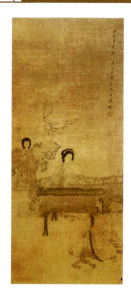

《听琴图》细腻描绘了一名端庄文弱的女子正专心抚琴的场景。优美的琴声吸引了周围人的注意,侍女们驻足聆听,生怕打扰了这动人的旋律;男子则侧耳细听,不愿错过任何一个音符。"弹"与"听"构成了这幅画的主题。画中人物形象古拙,造型准确传神,展现了画家深厚的艺术造诣与独特的笔墨魅力,是其仕女人物画的佳作之一。

类 型	绫本设色画
作 者	陈洪绶
时 间	明代
规 格	纵 112.5 厘米,横 49.5 厘米
现收藏地	中国北京故宫博物院

陈洪绶《晋爵图》

陈洪绶的《晋爵图》在素绢上精心绘制了19位人物，其中17位面向左侧，或作揖、或执礼，共同恭贺画卷左端身着红袍的男子加官晋爵。此画布局精妙，人物聚散有致，疏密相间，宾主分明，画面节奏起伏有序，开合自如。设色匀净淡雅，红袍主人公尤为醒目。人物形象夸张而不失细腻，衣纹简练而线条细劲有力，间或有方折用笔，充分展现了画家鲜明的个人风格。

类　型	绢本设色画
作　者	陈洪绶
时　间	明代
规　格	纵 24.2 厘米，横 235 厘米
现收藏地	中国北京故宫博物院

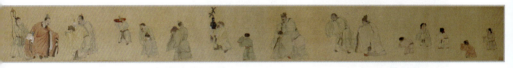

陈洪绶《童子礼佛图》

《童子礼佛图》描绘四名儿童搭建佛塔并虔诚礼佛的场景。画中，一太湖石巍然竖立，其前安放一尊雕琢细腻的佛造像及供佛所用的铜塔。佛前，两儿童正躬身拜佛，一儿童手捧鲜花欲献，另一儿童则跪着细心擦拭铜塔，各个神情专注，收敛起平日的顽皮，展现出难能可贵的庄重。尤为逗趣的是，其中一名儿童磕头时不经意间露出的胖臀，令人忍俊不禁。此画作中，太湖石以粗犷笔法勾勒，却显得玲珑剔透，轮廓线条多呈柔美弧状，既尖利又不失挺拔。佛像及人物则全以细劲流畅的线条精心绘就，层次分明，风格典雅，设色既明快又温和，技法之纯熟，使得人物形神兼备，极富生活情趣。此画不仅彰显了陈洪绶在描绘儿童方面的精湛技艺与深厚底蕴，也深刻反映了佛教信仰在民间对儿童成长的潜移默化影响。

类　型	绢本设色画
作　者	陈洪绶
时　间	明代
规　格	纵 150 厘米，横 67.3 厘米
现收藏地	中国北京故宫博物院

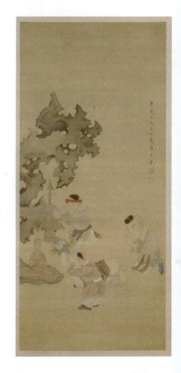

陈洪绶《升庵簪花图》

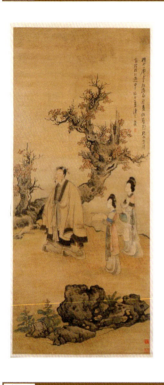

明代著名文学家杨慎,号升庵,在被贬谪至云南期间,为讥讽时政,曾醉酒后以白粉涂面,髻间插花,与学生及歌伎一同游行于市井之中。《升庵簪花图》正是描绘了这一场景。画中人物造型夸张,神态栩栩如生,线描圆劲流畅,背景中老树枯枝虬曲,更添几分主人公桀骜不驯的气质,充分展示了陈洪绶在人物画成熟阶段的高超技艺。

类　　型	绢本设色画
作　　者	陈洪绶
时　　间	明代
规　　格	纵 143.5 厘米,横 61.5 厘米
现收藏地	中国北京故宫博物院

郑重《降龙罗汉像》

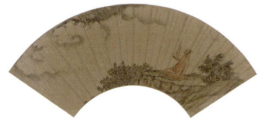

《降龙罗汉像》中,罗汉形象借鉴达摩,深目高鼻,身披红色袈裟,端坐于悬崖之畔,右手托钵,钵中水柱腾空而起,前方云层中一龙探头与罗汉对视,罗汉身后的树木枝叶随风向后飘动,更衬托出罗汉的淡定自若与神通广大。

类　　型	金笺设色画
作　　者	郑重
时　　间	明代
规　　格	纵 16 厘米,横 50 厘米
现收藏地	中国北京故宫博物院

郑重《龙舟竞渡图》

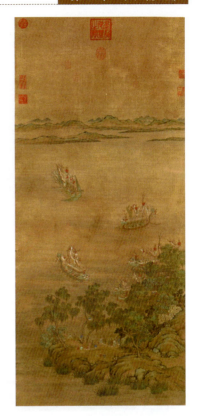

《龙舟竞渡图》细腻描绘了端午时节中国南方湖区的热闹景象。画面采用马远"一角式"构图法,观赛人群聚集于画面右下角的岸边,掩映于湖光树影之间,有人甚至骑于树干之上,以求更佳的观赛视野。大量留白营造出烟波浩渺的湖面,四只龙舟与一只凤舟正奋力挥桨竞渡,远山若隐若现。整幅画作工丽而不失活泼,继承了唐代"大小李将军"的青绿山水画风,同时融入了明代工笔绘画的灵动布局与动感表现,人物细节精致,风俗情景生动。

类　　型	绢本设色画
作　　者	郑重
时　　间	明代
规　　格	纵 129.5 厘米,横 58 厘米
现收藏地	中国北京故宫博物院

邵弥《贻鹤寄书图》

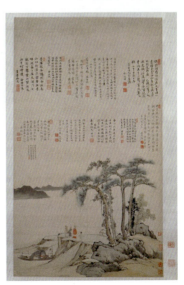

《贻鹤寄书图》以苍松、高士、水泊、溪头、断岸远渚为背景,孤舟载鹤,景致明旷而高雅。此画采用平远法构图,取景简约,笔墨清逸,设色秀雅,营造出一种清远幽静的意境。由题诗可知,此画乃画家为同乡好友褚篆所作,情感真挚,意境深远。

类　　型	纸本设色画
作　　者	邵弥
时　　间	明代崇祯十年(1637年)
规　　格	纵 87.3 厘米,横 51 厘米
现收藏地	中国北京故宫博物院

张宏《击缶图》

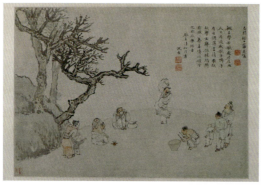

类　　型	纸本设色画
作　　者	张宏
时　　间	明代崇祯十二年（1639年）
规　　格	纵42.8厘米，横59厘米
现收藏地	中国北京故宫博物院

　　《击缶图》描绘了村边平坡上，老树之下，一人击缶，一人起舞，周围男女老少围观的场景。画作构图疏朗，用笔率意而简放，树石以阔笔草草勾勒，人物线条迅疾多变，生动展现了坐、立、蹲、行等多种动态，笔简意赅，神完气足，将乡间民众的娱乐生活刻画得活灵活现，淋漓尽致。

张宏《农夫打架图》

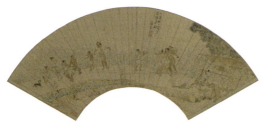

类　　型	金笺设色画
作　　者	张宏
时　　间	清代顺治四年（1647年）
规　　格	纵16.2厘米，横51厘米
现收藏地	中国北京故宫博物院

　　《农夫打架图》描绘了酷暑时节，农夫在稻田边争斗的生动场景。折扇作为明代流行的书画艺术载体，在此画中却以社会底层的农夫为主题，实属罕见。画面人物众多，情节生动，斗殴双方、劝架者、观望者以及受场面刺激狂吠的黑犬，通过"争斗"的主线紧密相连，形成一个和谐呼应的整体。尽管人物为小写意，造型略显概括，但人物形象的刻画却高度精练，神态表现细致入微，是一幅难得的富有强烈戏剧性情节的画作。

张琦《圆信像》

《圆信像》中的圆信大师，身着赭色僧服，外披红色袈裟，右手轻执拂尘，左手悠然置于腹部，端坐于椅上。他披发微髭，相貌清癯，面部轮廓清晰，凹凸感强烈，通过巧妙的用色与墨渲染，几乎不见线条痕迹，却将人物形象刻画得极为传神。值得注意的是，在"波臣派"创始人曾鲸的作品中，往往注重人物面部的精细刻画，而此幅出自"波臣派"画家之手的作品，不仅面部刻画入微，服饰、道具等细节也展现得极为精细，足见张琦在绘画领域的深厚造诣。

类 型	绢本设色画
作 者	张琦
时 间	明代崇祯十六年（1643年）
规 格	纵129.7厘米，横78.8厘米
现收藏地	中国北京故宫博物院

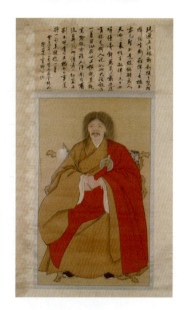

崔子忠《问道图》

《问道图》描绘一名年轻男子正向一位老者恭敬作揖行礼，老者则以手指点，似在耐心解答。崔子忠在继承顾恺之、陆探微、阎立本、吴道子等前人传统笔墨的基础上，勇于创新，尤其擅长捕捉人物微妙的表情变化。在《问道图》中，他成功地将年轻人问询时的谦卑与老者回答时的自信淡定表现得淋漓尽致。衣纹用笔圆润细劲，线条颤掣、虬折多变，既展现了衣物质地的柔软，又赋予了衣物随风轻摆的动态美。树木枝叶则以双线勾边填色，工细之中不失装饰性。

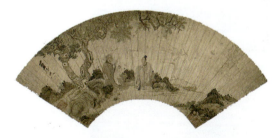

类 型	金笺设色画
作 者	崔子忠
时 间	明代
规 格	纵20.8厘米，横60.2厘米
现收藏地	中国北京故宫博物院

崔子忠《云中玉女图》

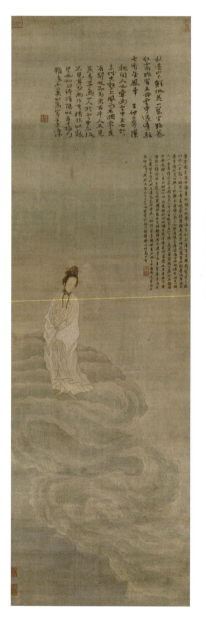

崔子忠的《云中玉女图》分为上下两部分，上半部为崔子忠的题识与高士奇的跋语，下半部则是翻腾涌动的云海。云气缭绕间，一位赤足玉女伫立其上，凝视下界，目光中既有专注也有几分超脱的倨傲。她髻上戴冠，素袍轻扬，仿佛正踏云而行。玉女的衣褶线条流畅如行云流水，既沉稳又不失清逸之美。画云之处更是别具匠心，质感十足。整幅画作惜墨如金，除玉女发冠用浓墨勾勒外，其余部分均以淡墨轻描淡写，营造出一种超凡脱俗的意境。

类　　型	纸本设色画
作　　者	崔子忠
时　　间	明代
规　　格	纵 169 厘米，横 52.9 厘米
现收藏地	中国上海博物馆

崔子忠《苏轼留带图》

《苏轼留带图》描绘了苏轼与佛印法师的逸事。寒林烟霭之中,茅屋若隐若现,苏轼与佛印法师树下对坐,言谈甚欢,人物面目清癯,古意盎然。人物服饰线条描法独特,宛如水纹波浪,行笔瘦硬而有力,疾如摆波,展现出"战动之笔"的折而不滞、颤而不散的独特韵味。树枝与山石的勾勒则用笔方整,尤其是画中最前端的山石,造型与用笔皆以方折取势,以"怪"取胜,别具一格。

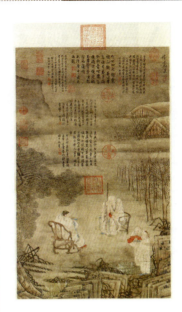

类　　型	纸本设色画
作　　者	崔子忠
时　　间	明代
规　　格	纵 81.4 厘米,横 50 厘米
现收藏地	中国台北故宫博物院

佚名《朱瞻基斗鹌鹑图》

《朱瞻基斗鹌鹑图》描绘明宣宗朱瞻基在御花园中观赏斗鹌鹑的场景,是对明代帝王宫廷生活的一次真实写照。画面中,朱瞻基居中端坐,四周环绕着宦官、侍从及童仆,各司其职。方桌上设一圆形围挡,两名宦官正专注地斗弄圈中的鹌鹑,而一旁的侍从则手捧装有备用鹌鹑的笼子。相较于民间常见的"斗蟋蟀""斗鸡"等游戏,此画别开生面,让后人得以一窥明代"斗鹌鹑"的独特风情。实际上,朱瞻基对"斗蟋蟀"的热爱更为人所知,甚至因此获得了"促织天子"的雅号。

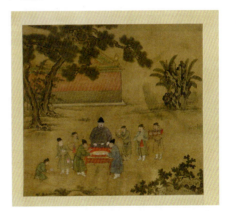

类　　型	绢本设色画
作　　者	佚名
时　　间	明代
规　　格	纵 67 厘米,横 71 厘米
现收藏地	中国北京故宫博物院

佚名《明宣宗射猎图》

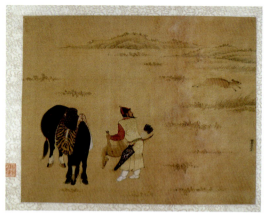

《明宣宗射猎图》是一幅写实的行乐图像,展现了明宣宗朱瞻基文武双全的风采。自幼善射的朱瞻基,在位期间对出游巡猎活动情有独钟。画中,他身着红黄相间的猎装,下马拾起刚射获的猎物,不远处一头鹿惊慌失措地窜过,引得他回首张望,而身旁的黑色骏马则悠然自得地啃食着青草。画面虽对环境的描绘着墨不多,却巧妙地传达了野外的空旷与人物的生动姿态,构图极富动感。此画采用勾线上色的工笔画法,设色上大胆运用红色与黑色形成鲜明对比,凸显了画面的主题。

类　　型	绢本设色画
作　　者	佚名
时　　间	明代
规　　格	纵 29.5 厘米,横 34.6 厘米
现收藏地	中国北京故宫博物院

佚名《十同年图》

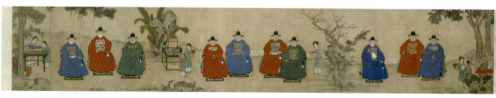

类　　型	绢本设色画
作　　者	佚名
时　　间	明代弘治十六年(1503 年)
规　　格	纵 48.5 厘米,横 257 厘米
现收藏地	中国北京故宫博物院

《十同年图》是一幅具有纪念意义的群像画,描绘了弘治十六年三月二十五日(1503 年 3 月 25 日)十位朝廷重臣聚会的场景。据卷后各人的序与跋记载,这十位大臣均为天顺八年(1464 年)的同榜进士。画面布局精妙,人物刻画栩栩如生,不仅保存了十位明朝重臣的相貌与墨迹,更为研究明朝中叶文士生活、官员服饰提供了宝贵的历史资料。十位大臣在画面上展现出的威严持重、儒雅从容的仪态,以及他们在诗文中流露出的胸无芥蒂、忠君报国的情怀,共同构成了孝宗朝修明政治的生动写照,也见证了明朝繁盛时期的辉煌。

佚名《五同会图》

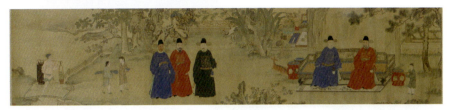

类　　型	绢本设色画
作　　者	佚名
时　　间	明代
规　　格	纵41厘米，横181厘米
现收藏地	中国北京故宫博物院

《五同会图》描绘明朝中期弘治末年，五位苏州籍高官在北京举行的雅集活动。画中人物自卷首起依次为礼部尚书吴宽、礼部侍郎李杰、南京都察院左佥都御史陈璚、吏部侍郎王鏊及太仆寺卿吴洪。画面中，五人身着官服，神态自然平和，流露出儒雅的风韵。画面以庭园为背景，刻画精细入微。仙鹤、麋鹿、松树等元素寓意吉祥延年，而琴棋书册、芭蕉竹石等则进一步烘托出文人雅士的高洁与情趣。背景后段特别留有一大块空间，描绘了具有江南情调的板桥与宽阔的江面，仿佛有意营造出江南景色，以慰藉这些身在北京的苏州籍官员的思乡之情。在画法上，五位官员的肖像或正面、或微侧，相互呼应，均先以淡墨色勾勒轮廓，用笔精细入微。尤其人物眼、鼻、唇的刻画，用笔极为讲究，成功展现了各自不同的神采与性格特征。

郑旼《秋林读书图》

《秋林读书图》描绘一棵奇松自画面右下角向左上角倾斜探出，占据中间主要画面，三棵秋树相互掩映，既丰富了画面内容，又在视觉上平衡了倾斜的松树树干。后侧峭立高耸的山峰更添一份苍劲之感，衬托出松树的挺拔与不屈。左下角，岩石小景与松树之间留白巧妙，一位高士右手持杖，左手握书立于松下，仿佛能听见其琅琅读书声回荡林间。

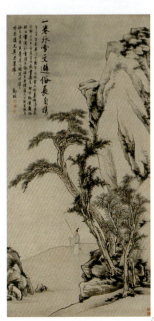

类　　型	纸本淡设色画
作　　者	郑旼
时　　间	清代
规　　格	纵135厘米，横112.5厘米
现收藏地	中国北京故宫博物院

谢彬《探梅图》

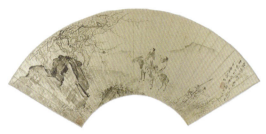

《探梅图》则描绘了高士寄情山水、郊外寻梅的雅趣。近景山石采用斧劈皴法,侧锋行笔皴擦石面,展现出宋人画风的苍劲与力度。人物刻画生动传神,简约的勾染手法便足以捕捉"探梅"时人物间交流的微妙动态,足见画家对生活观察的细致入微及在人像创作上的深厚功底。

类　　型	金笺墨笔画
作　　者	谢彬
时　　间	清代康熙十四年(1675年)
规　　格	纵18.5厘米,横55厘米
现收藏地	中国北京故宫博物院

谢彬、项圣谟《朱葵石像》

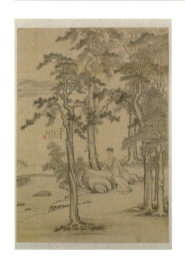

《朱葵石像》描绘朱葵石坐于松间石上,右临清澈溪水,石桥横架其上,水清山远,一派清幽景致。画中葵石先生倚石而坐的姿态,在其师曾鲸的作品中也颇为常见。谢彬在此作中注重人物面部的处理,但在用笔、用色上却与曾鲸有所不同。朱氏面部以淡墨勾勒轮廓后,再以淡墨晕染,未像谢彬其他作品那样在面部罩以脂赭色,从而呈现出一种近似白描的肖像画特色。项圣谟的补景画法精致,以墨为主,略施色彩,为整幅画面增添了几分清新之气,更好地衬托出主人公寄情山水、悠闲高逸的性格特征。这种将人物置于山水之间的肖像画风格,在明末清初极为流行。

类　　型	绢本淡设色画
作　　者	谢彬、项圣谟
时　　间	清代顺治十年(1653年)
规　　格	纵69.5厘米,横49.5厘米
现收藏地	中国北京故宫博物院

袁尚统《岁朝图》

"岁朝"即农历元旦,一元复始,万象更新。历代画家创作"岁朝图",往往寓含元旦开笔、预祝一年万事吉利的美好愿景。袁尚统的《岁朝图》便描绘了山村一隅的欢乐景象:诸多孩童在院中敲锣打鼓、放鞭炮,尽情嬉戏;而屋内,三位长者同桌对饮,边品酒边观看儿童嬉耍,一派其乐融融。画面中的树石勾勒填色后加以皴擦,远山则以花青淡淡涂染,笔法稳健苍老,画风质朴古拙,充满了浓厚的节日氛围与生活情趣。

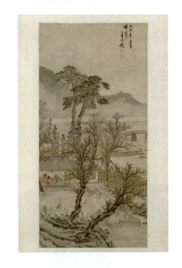

类　　型	纸本设色画
作　　者	袁尚统
时　　间	清代顺治十三年(1656年)
规　　格	纵107.8厘米,横52.2厘米
现收藏地	中国北京故宫博物院

袁尚统《晓关舟挤图》

《晓关舟挤图》描绘了狭窄水道门口群舟争渡的热闹场景。晨雾缭绕的苏州阊门,一艘显贵的官船正欲出城,却与急于进城谋生的四乡小贩的群舟在狭窄水道中争道而行。官宦站立船头,颐指气使,喝令群民让路,但众商贩不甘示弱,与之针锋相对,互不相让,使得狭窄的水门一时拥堵不堪。远处,仍有小舟不断向阊门驶近。官船虽大却势单力薄,群舟虽小却众志成城。画中人物形态各异,深刻体现了画家对权贵仗势欺人的不屑以及对百姓身处困境的深切理解与同情。此画取材于生活实景,构思巧妙,尤其是在处理苏州阊门近景与局部画面的空间关系上,展现了画家高超的技艺。

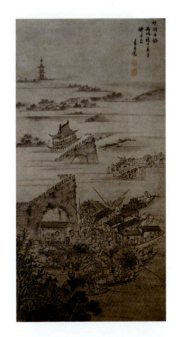

类　　型	纸本设色画
作　　者	袁尚统
时　　间	清代
规　　格	纵114.5厘米,横60厘米
现收藏地	中国北京故宫博物院

沈韶《三人像》

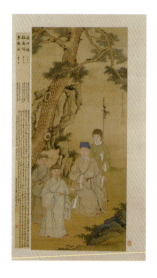

《三人像》描绘明末嘉定三位著名文人的画像，即画家唐时升、程嘉燧、李流芳。画面中，松石之下，一老者安坐于椅上，身后一小童执竿侍立，竿上挂着灵芝，寓意长寿。老者右侧，两位年纪稍轻的文士并立，前者右手执如意，左手自然下垂，头戴乌巾，面相庄严；后者则双手笼袖而立，显得沉稳内敛。三位主要人物的面部刻画细腻入微，衣着均为袍服朱履，典型的明代末期文人装束。画中的松石、灵芝、如意等元素，共同构成了这幅具有寿意画含义的作品。据考证，画中坐者为唐时升，前立者为李流芳，后立者为程嘉燧。

类 型	绢本设色画
作 者	沈韶
时 间	清代康熙元年（1662年）
规 格	纵115.8厘米，横50.5厘米
现收藏地	中国北京故宫博物院

沈韶、恽寿平《公牧坐听松风图》

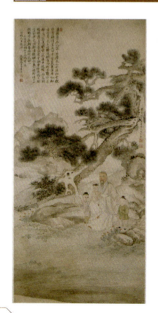

《公牧坐听松风图》由沈韶绘制人物肖像，恽寿平则负责补绘山水树石。画面中，一老者怀抱小童坐于松下石上，身旁另有两小童侍立，身后一株屈虬古松斜倚于画面之中。老者与孩童们似乎正沉浸在静听松风的雅趣之中。此画虽以表现文人雅逸之态为主，但也不乏世俗生活的温馨与趣味。老者身着白袍朱履，头戴儒巾，面容慈善而庄重，颇具风采。三名小童的刻画虽略显脸谱化，但其顽皮之态仍栩栩如生，特别是怀中小儿手持拨浪鼓玩耍的场景，更是为整幅画增添了几分生动与活力。

类 型	纸本设色画
作 者	沈韶、恽寿平
时 间	清代康熙二十年（1681年）
规 格	纵128厘米，横59.3厘米
现收藏地	中国北京故宫博物院

方维仪《蕉石罗汉像》

《蕉石罗汉像》是闺阁画家方维仪 78 岁高龄时的画作。画面中,两位罗汉静坐于蕉荫下的奇石之上,芭蕉与石头的搭配,一虚一实,富含禅意。芭蕉因空心而常被用来比喻身心虚幻不实,而石头在文人画中则象征坚贞不屈。此画线条简劲流畅又不失清秀柔和之美,墨色清淡雅致,与画家温婉的女性气质相得益彰。

类　　型	纸本水墨画
作　　者	方维仪
时　　间	清代康熙元年(1662 年)
规　　格	纵 65 厘米,横 29.3 厘米
现收藏地	中国北京故宫博物院

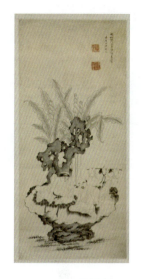

廖大受《雪庵像》

《雪庵像》描绘了一位手持竹杖站立的老者,画面简洁明快,无多余衬景。此画在表现形式上与曾鲸的作品有许多相似之处,如人物安排于画面偏下部、不加衬景与道具等。画家对人物面部的刻画尤为精细传神,采用了曾鲸画法的精髓,使得人物形象栩栩如生。因此,《雪庵像》也被视为"波臣派"肖像画的代表性作品之一。

类　　型	纸本设色画
作　　者	廖大受
时　　间	清代康熙三年(1664 年)
规　　格	纵 115 厘米,横 26 厘米
现收藏地	中国北京故宫博物院

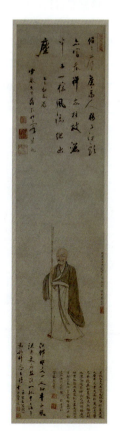

禹之鼎《竹浪轩图》

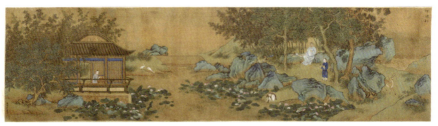

类　　型	绢本设色画
作　　者	禹之鼎
时　　间	清代康熙十五年（1676年）
规　　格	纵38.4厘米，横148厘米
现收藏地	中国北京故宫博物院

　　《竹浪轩图》的主人公名元揆，字树圃。画中水榭临岸而建，竹帘半卷，屋外风起萧萧，翠竹环绕其间，池塘中荷花盛开，游鱼嬉戏于水，池畔两只白鹭悠然自得，山石后小鹿躲藏窥探。元揆静坐于竹荫嘉木之下，自斟自饮，吟诗作对，旁有小童在池边洗砚，整幅画传递出"正是荷静纳凉时"的闲适意境。此画构图精细，繁密而不失严整，工笔重彩，设色浓艳而不俗，竹树以双勾填色法绘制，人物面部则用墨笔精心勾勒，淡色晕染，衣纹处理多方折，尽显细腻。

禹之鼎《纳兰容若像》

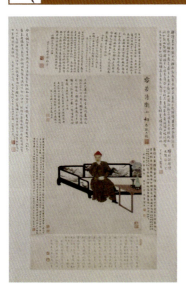

　　《纳兰容若像》中纳兰容若端坐于榻上，身着侍卫官服，圆脸髭须，应是其中进士后任职期间的形象。人物神态悠然自得，左手持白玉盏，右手自然弯曲作捻须状。面前几案上置有瓷瓶、铜觚等物，所绘场景充满了典型的文人博古情趣。床榻之栏板采用天然大理石板，其纹理宛如自然的山水画卷，家具则展现明代样式，简洁明快，古色古香，共同衬托出主人公高雅的情致和尚古情怀。这种以景衬人的手法在古代肖像画中屡见不鲜，禹之鼎的运用尤为精妙。

类　　型	纸本设色画
作　　者	禹之鼎
时　　间	清代康熙二十四年（1685年）
规　　格	纵59.5厘米，横36.4厘米
现收藏地	中国北京故宫博物院

禹之鼎《月波吹笛图》

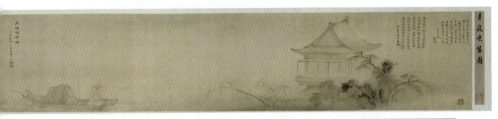

《月波吹笛图》画面平淡恬静，却暗含深意。卷首展现的是巍峨的月波楼，即浙江嘉兴著名的烟雨楼。画中人物朱昆田，其家乡正位于浙江嘉兴。

类 型	绢本设色画
作 者	禹之鼎
时 间	清代康熙二十七年（1688年）
规 格	纵26.4厘米，横144厘米
现收藏地	中国北京故宫博物院

夜色深沉，月色幽淡，水波荡漾，四周嘉树垂柳掩映。朱昆田身着布衣，头戴斗笠，渔翁装扮，坐于扁舟船尾之上独自吹笛，神情专注。此画不仅表现了朱昆田吹笛打鱼的闲情逸致，更寄托了他的思乡之情，独特的意境生动地传达出他恋乡思归的隐逸心绪。

禹之鼎《翁嵩年负土图》

《翁嵩年负土图》描绘了翁嵩年带领仆人为亡故亲人负土建坟的场景。画中翁嵩年头戴方巾，神情肃穆，腰缠麻绳，右手拄杖，侧立桥头，遥指前方，面向两仆似在叮嘱。背景绿树成荫，荒草萋萋，小桥流水，营造出一片偏僻而雅静的氛围。画中主要人物面部以淡墨晕染，再渲赭色，栩栩如生，

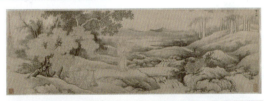

类 型	纸本淡设色画
作 者	禹之鼎
时 间	清代康熙三十六年（1697年）
规 格	纵41.8厘米，横128.8厘米
现收藏地	中国北京故宫博物院

形神兼备。衣纹则采用"兰叶描"技法，显得潇洒飘逸。仆人形象仅用几笔勾勒，衣纹和裸露的腿部线条遒劲粗放，具有"钉头鼠尾描"的笔意，生动展现了人物的动态。此画构图匠心独运，以次衬主，静态中蕴含动势，背景荒肃寂静，凸显了主人公优雅的气度和忧伤的心境。

禹之鼎、王翚《李图南听松图》

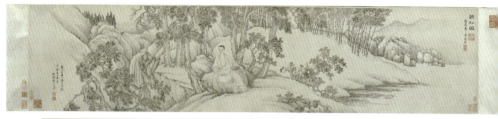

类　　型	纸本设色画
作　　者	禹之鼎、王翚
时　　间	清代康熙三十六年（1697年）
规　　格	纵30.8厘米，横133.3厘米
现收藏地	中国北京故宫博物院

　　《李图南听松图》中人物由禹之鼎绘制，山水补景则由王翚完成。画中山水清逸，玉树临风，湖山幽远。李图南坐于树下石上，神态安详宁静。此画主要采用白描手法，仅在人物面部略施淡彩烘染，衣纹用笔流畅，极好地表现了丝织品的质感。王翚补绘的山水笔墨松秀、布局和谐，既突出了山水清逸之美，又恰当地展现了人物寄情山水的文人气质。画中人物与王翚的水墨山水相互映衬，相得益彰，整幅画作洋溢着清逸之气。两位大师之笔的融合，构成了一幅古代肖像画的艺术精品。

禹之鼎《念堂溪边独立图》

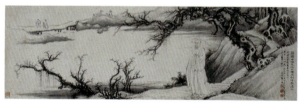

类　　型	纸本墨笔画
作　　者	禹之鼎
时　　间	清代康熙三十七年（1698年）
规　　格	纵29.9厘米，横95.7厘米
现收藏地	中国北京故宫博物院

　　《念堂溪边独立图》中，立于溪边的男子名乔崇修，字念堂，出自当地望族，书香世家。画中依据苏东坡《纵笔三首》中"溪边古路三岔口，独立斜阳数过人"的诗意，描绘了古木参天、苍虬盘绕的景象，念堂则独自立于溪边。近景中，乔崇修身着布衣长袍，头戴斗笠，伫立于岸边，神态悠然自得，展现出一种超然物外的情怀；远处，小桥之上各色行人往来不绝。画中肖像以白描手法为主，衣纹线条潇洒飘逸；背景树木则以清润的墨色勾勒，营造出清远的意境。

禹之鼎《修竹幽居图》

《修竹幽居图》描绘一幅水天空旷、修竹成林的幽静画面。桃花掩映中,奇石耸立,围栏内亭轩幽静,主人斜倚竹椅,桌上茶壶静放,小童侍立于后。此画房屋、栏杆用笔精细,山石、树木则以墨线勾勒轮廓后,施以石青、石绿等色渲染,红叶点缀,赭黄染顶,竹子则以竖笔绘干,细笔写叶。画面布局疏密得当,写意与工笔相结合,笔法轻灵洒脱又不失严谨,设色清雅而鲜丽,营造出一种悠远闲淡的意境,妙趣盎然。

类　　型	纸本设色画
作　　者	禹之鼎
时　　间	清代康熙三十八年（1699 年）
规　　格	纵 26.4 厘米，横 30.9 厘米
现收藏地	中国北京故宫博物院

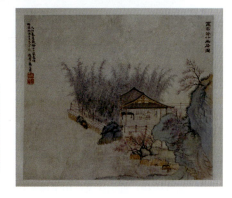

禹之鼎《张鲁翁像》

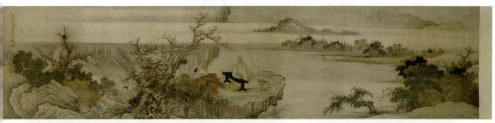

类　　型	绢本设色画
作　　者	禹之鼎
时　　间	清代康熙三十九年（1700 年）
规　　格	纵 49.7 厘米，横 212.3 厘米
现收藏地	中国北京故宫博物院

《张鲁翁像》中主人公的五官轮廓以淡墨勾勒,略施墨染后赋以色彩,衣纹则采用吴道子的"兰叶描"技法,轻重变化自然,形神兼备,栩栩如生。禹之鼎在绘制此像时,不仅注重人物形神的刻画,还巧妙利用环境描绘来烘托人物的特定性格。据禹氏亲笔题款所述,此画以唐代诗人李颀《东京寄万楚》中"了然潭上月,适我胸中机"的意境为背景,画中明月高悬,水流潺潺,营造出一种清寂幽然的环境,恰如其分地反映了像主淡泊宁静的心境。

中国名画欣赏

禹之鼎《王士禛放鹇图》

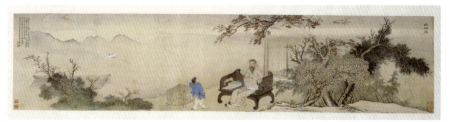

类　　型	绢本设色画
作　　者	禹之鼎
时　　间	清代康熙三十九年（1700年）
规　　格	纵26.1厘米，横110.7厘米
现收藏地	中国北京故宫博物院

《王士禛放鹇图》是禹之鼎晚年人物肖像画的精品之作，展现了清代著名文人王士禛因久居京师而思念故里，遂放鹇出笼的动人情节。画中，王士禛静坐于庭前椅榻之上，手执书卷，陷入沉思，面前一小童正欲打开笼门，释放白鹇。画面云气缭绕，远山迷蒙，山下屋宇若隐若现于云气之间，营造出一派空阔清幽的景象，恰到好处地传达了主人公身居高位却心怀故土、渴望摆脱束缚的内心世界。画作情景交融，将王氏诗中的意境与内在情感通过绘画艺术完美地展现出来，诗情画意，极具感染力。

禹之鼎《云山烂漫图》

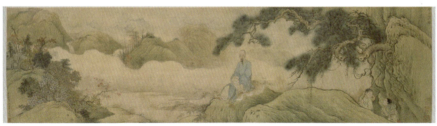

类　　型	绢本设色画
作　　者	禹之鼎
时　　间	清代康熙四十年（1701年）
规　　格	纵43.4厘米，横162厘米
现收藏地	中国北京故宫博物院

《云山烂漫图》描绘了界陶先生朱宬坐于山间坡石之上，豹皮为席，神情凝重，眺望群山的场景。其身后苍松挺立，枝叶繁茂，彰显了朱宬虚怀若谷、宁静致远的境界。画家精准捕捉了朱宬面部"老目神浅，皱纹褶多"的特征，刻画入微。衣纹画法融合了吴道子的"兰叶描"与李公麟的"行云流水描"，既表现了衣物的质感，又透露出朱宬的儒雅风范。其山水画风格受明代蓝瑛影响，清简秀润，兼工带写，展现了高超的艺术造诣。

禹之鼎《仿赵千里三多图》

南宋画家赵伯驹（字千里）以青绿山水而闻名，《仿赵千里三多图》山水的画法主要仿自赵氏。画作中山石轮廓分明，填以石青、石绿等鲜艳色彩；树木、竹丛则以双勾填色法绘制，松叶则用墨笔勾勒；水草、桃花则轻盈点缀，增添了几分生动与灵气。人物则以淡墨勾勒轮廓，施以淡雅色彩，衣纹采用兰叶描法，更显飘逸。全画构图繁而不乱，虚实相生，用笔工写结合，灵活洒脱，设色雅丽，营造出一个高雅、闲适且充满生机与意趣的艺术世界。

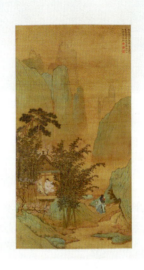

类 型	绢本设色画
作 者	禹之鼎
时 间	清代康熙四十一年（1702年）
规 格	纵78厘米，横41厘米
现收藏地	中国北京故宫博物院

禹之鼎《蚕尾山图》

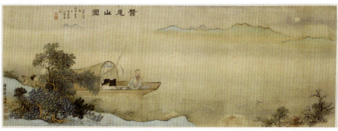

《蚕尾山图》是禹之鼎为王士禛精心创作的一幅画像。王士禛因廉洁奉公且诗名远播，深得文人墨客的推崇，故而禹之鼎多次为其挥毫泼墨。蚕尾山，这座位于山东泰安东平湖上的小山，以其绮丽风光素有"小洞庭"之美誉。王士禛曾多次游历东平湖，对那里的湖光山

类 型	绢本设色画
作 者	禹之鼎
时 间	清代康熙四十一年（1702年）
规 格	纵26.7厘米，横73.7厘米
现收藏地	中国北京故宫博物院

色情有独钟，乃至将南海之行及后续数年的诗文汇集成册，并以蚕尾山之名命名为《蚕尾集》。画中的东平湖被赋予了无尽的诗意，湖面波光粼粼，几只飞鸟轻盈掠过水面，远处的蚕尾山在月光的沐浴下更显蜿蜒绵长。王士禛悠然坐于船尾，沉醉于东平湖的旖旎风光之中。船舱内，几案上散落着诗人随身携带的书卷，这些细节巧妙地揭示了主人公的身份与性情。

禹之鼎《黄山草堂图》

类　　型	纸本设色画
作　　者	禹之鼎
时　　间	清代康熙四十一年（1702 年）
规　　格	纵 40.3 厘米，横 131.8 厘米
现收藏地	中国北京故宫博物院

《黄山草堂图》中的主人公田广运，是江南泰州（为扬州一带）人士。画家以淡墨细勾其五官，再以胭脂色轻染两颊，将人物置于江南园林的精致背景之中，融端庄、含蓄、幽静、雅致于一体，尽显其"不俗"与"大雅"的文秀气质。画家凭借对江南园林的深刻理解，于有限尺幅间巧妙营造出四季更迭之美景：暮冬初春，梅花傲放，清香袭人；阳春三月，玉兰满树，暗香浮动；八月清秋，海棠娇艳，美不胜收。园中嘉树葱郁，翠竹萧萧，一花一木皆显生机。青砖黛瓦，静听雨声；红栏水榭，鱼戏其中；粉墙洞门，月光穿隙。太湖石风骨俊秀，黄石堆砌，营造出"天池"之畔云雾缭绕的仙境之感。

禹之鼎《移居图》

类　　型	绢本设色画
作　　者	禹之鼎
时　　间	清代康熙四十三年（1704 年）
规　　格	纵 42.5 厘米，横 232.8 厘米
现收藏地	中国北京故宫博物院

《移居图》中，送行人临岸伫立，面带温和笑意；出行人则立于船头，面容消瘦而坚毅，神色间流露出一丝惆怅。画家以墨骨法精准刻画人物面部，赋予其凹凸感，再以赭色晕染，使人物形象栩栩如生，气血精神跃然纸上。童仆们的面部则采用较为传统的勾勒晕染技法，显得水润有余而立体感稍逊，恰到好处地展现了他们朴实无华与稚嫩活泼的神态。人物衣纹线条的描绘亦因角色而异，各具特色。树木采用北宋郭熙的"蟹爪"枝技法，牛马则带有唐风古韵。整幅画面冷瑟静谧，恰如其分地烘托了离别送行的温馨与感伤。行船、马车上的美酒、书籍、酒葫芦、弓箭等细节安排巧妙，为画面增添了鲜活的生活气息，同时也展现了文人儒士高逸洒脱的风范。

禹之鼎《西郊寻梅图》

《西郊寻梅图》是根据南宋诗人陆游《西郊寻梅》诗意精心创作而成。画中主角正是款题中所提的"履中先生"——满洲镶白旗人达礼,其父鄂海曾任湖广、川陕总督之职。画面上,白雪皑皑之中梅花竞相绽放,景致清旷而高远。达礼头戴帻巾,身着红袍,傲然立于板桥之上,侍从牵马紧随其后,一派闲适自在之态,尽显主人公对梅花的深深喜爱与欣赏之情。此画人物肖像刻画工整细腻,衣纹采用兰叶描技法,流畅而富有动感;梅与石的描绘则借鉴了马和之首创的"蚂蟥描"笔法,简逸而不失灵动。设色方面更是别具匠心,白梅、白雪、白马与人物的红袍相互映衬,色调明快而和谐,给人以清新脱俗、洁净无尘之感,完美诠释了主人公寻梅之雅兴与情怀。

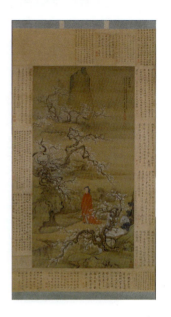

类　　型	绢本设色画
作　　者	禹之鼎
时　　间	清代康熙四十八年(1709年)
规　　格	纵 129.8 厘米,横 66.3 厘米
现收藏地	中国北京故宫博物院

禹之鼎《王原祁艺菊图》

《王原祁艺菊图》是禹之鼎在京城担任鸿胪寺序班、供奉畅春园期间,为王原祁精心绘制的一幅肖像画。画面生动展现了王原祁于庭院中品茗赏菊的闲适场景,以凸显其独特的文人雅趣。画中的王原祁面蓄浓须,体态微胖,约五十岁,他手持茶杯,端坐于榻几之上,

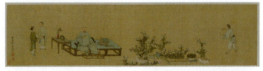

类　　型	绢本设色画
作　　者	禹之鼎
时　　间	清代
规　　格	纵 32.4 厘米,横 136.4 厘米
现收藏地	中国北京故宫博物院

目光专注地欣赏着面前的丛丛秋菊,举止间流露出一种稳重大方而又雍容高贵的气质。画中陈设简洁雅致,桌榻设色典雅,书册画卷摆放得井然有序,精心培育的盆菊更是点缀其间,这些细节无不彰显出主人公的爱好与雅兴。画家巧妙地突出了主人公与艺菊的主题,留白处理得当,给予观者无限的想象空间。此外,画面中对人物细节的深刻刻画,如王原祁的凝神遐想,以及书童谨慎低语的神态,营造出一种静谧幽雅的氛围,增强了作品的感染力。

禹之鼎《题扇图》

《题扇图》是禹之鼎寓居京城时所创,从画风推测,应为其早年摹习诸家技法时期的作品。此画取材于"羲之题扇赠老姥"的典故,讲述了书圣王羲之体恤乡间老妇,为其所售之扇题字,终使扇价倍增的温馨故事。画面以青绿设色为主,石崖高耸,古松挺立,寓意"益寿延年"。王羲之端坐于石桌旁挥毫泼墨,老妇则满含期待地立于一旁,童仆则在溪边洗砚,整个画面主题鲜明,生动自然。山水与人物的描绘均极为精细,设色艳丽明快,透露出南宋院体画工整严谨的艺术风格。

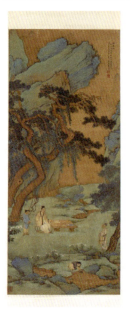

类　　型	绢本设色画
作　　者	禹之鼎
时　　间	清代
规　　格	纵132厘米,横55.8厘米
现收藏地	中国北京故宫博物院

禹之鼎《芭蕉仕女图》

《芭蕉仕女图》描绘了一位女子侧身坐于芭蕉树下,举目远眺,神情若有所思。生机勃勃的芭蕉与四周的蔓草共同构建了一个淡雅清幽的自然环境。此画系禹之鼎应红兰主人之邀,仿效明代泼墨大写意画家徐渭的笔意所作。徐渭以其运笔豪放、施墨酣畅著称,与禹之鼎惯用的细笔勾勒、色彩烘染的画风大相径庭。然而,禹之鼎凭借其深厚的绘画功底,成功地将这两种截然不同的艺术风格融为一体,使得此画既具有徐渭的水墨情趣,又不失其个人独特的笔墨韵味。

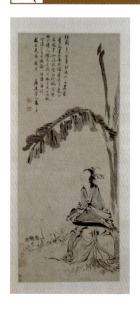

类　　型	纸本墨笔画
作　　者	禹之鼎
时　　间	清代
规　　格	纵87.5厘米,横35.7厘米
现收藏地	中国北京故宫博物院

第 2 章 人物画

禹之鼎、恽寿平《汪懋麟像》

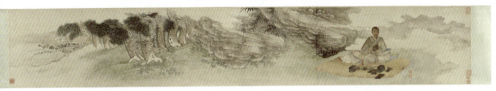

类　型	纸本设色画
作　者	禹之鼎、恽寿平
时　间	清代
规　格	纵 30.8 厘米，横 185.6 厘米
现收藏地	中国北京故宫博物院

　　《汪懋麟像》由禹之鼎主笔绘制人物，恽寿平则负责补绘背景。画卷起始处，淡淡云烟缭绕，清代文学家汪懋麟席地而坐，正把玩着自己珍藏的砚台，身旁书卷相伴，尽显其高雅脱俗的文人气质。画面背景中，山间青草如茵，碧松苍翠，丛竹点缀于石间，远处溪水潺潺，清音袅袅。画家通过精心构图，营造出一处清幽宜人的隐居之所，深刻烘托出汪懋麟向往山林、寄情诗文的超脱心境。

鲍嘉《李畹斯像》

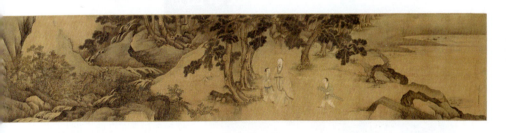

类　型	绢本设色画
作　者	鲍嘉
时　间	清代康熙三十七年（1698 年）
规　格	纵 37.5 厘米，横 174 厘米
现收藏地	中国北京故宫博物院

　　《李畹斯像》描绘李璞（字翰如，一字畹斯）携童仆游历山水的情景。画卷开篇即是一池碧水，坡岸之上松林茂密，山间溪流潺潺，一派生机勃勃的景象。李璞身着袍服，头戴幞巾，足蹬朱履，一副典型的文人装扮。他身旁跟随着两位小童，一童手提书箱、肩背包袱，另一童则怀抱琴囊紧随其后。李璞面目慈祥，画法精细入微；而小童的描绘则相对简约，不追求肖像画的精细度，从而有效地突出了主要人物的形象，这种手法在中国古代肖像画中颇为常见。至于"鲍嘉"的提及，可能是笔误或混淆，因文中主要讨论的是禹之鼎及其作品，故此处应忽略不计。通过这幅画作，我们可以一窥禹之鼎肖像画的艺术风格与独特魅力。

高其佩《高岗独立图》

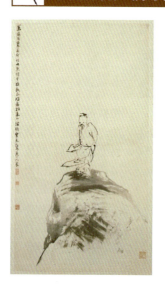

《高岗独立图》是高其佩"指画"艺术的代表作,展现了指画独特的艺术魅力。所谓"指画",即以手指蘸墨或色代替毛笔作画,用指尖、指甲、指背、掌沿等不同部位着纸,画出不同质感的线条,既保持了毛笔画的传统韵致,又有简约、刚健的特殊风格,从而能得心应手地表现物象。画中的人物与山石均是高其佩以指画技法精心勾勒与皴擦点染而成,线条飞动飘逸,点染灵活多变,极富意趣与表现力。

类　　型	纸本墨笔画
作　　者	高其佩
时　　间	清代
规　　格	纵70.9厘米,横38.3厘米
现收藏地	中国北京故宫博物院

焦秉贞《历朝贤后故事图》

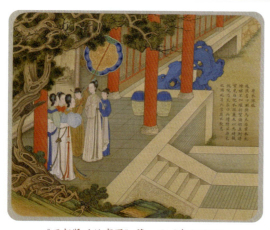

《历朝贤后故事图》第一开《身衣练服》

《历朝贤后故事图》共12开,题材广泛取自历代德行可嘉的皇后、太后故事,人物涵盖西周文王之母太任、西周武王之母太姒、东汉明帝明德马皇后、东汉和帝和熹邓皇后、北宋仁宗慈圣光献曹皇后、北宋英宗宣仁高皇后、明仁宗诚孝昭皇后等。焦秉贞所绘仕女形象温婉柔弱,设色浓丽而富有装饰性。画中的建筑物则创新地采用了西方焦点透视法,与中国传统界画技法大相径庭。每幅画的题词均为梁诗正所书,内容为弘历在皇子时期针对这些皇后、太后事迹所作的诗句,既记录了她们的事迹,也表达了对她们的评价。

类　　型	绢本设色画
作　　者	焦秉贞
时　　间	清代
规　　格	纵30.8厘米,横37.4厘米(每开)
现收藏地	中国北京故宫博物院

第2章 人物画

顾铭《允禧训经图》

《允禧训经图》描绘了允禧（康熙帝第二十一子）亲自督导儿子读书的场景。画面中，允禧手持书卷，教态认真；福晋携子坐于一侧，小儿顽皮，似欲挣脱母怀去逗弄堂前嬉戏的小猫，尽显孩童天真烂漫。允禧夫妇非但未显愠色，反而一同望向小猫，这一幕温馨和谐，展现了家庭教育的天伦之乐。侍童捧书、侍女供水等细节巧妙点缀，更添合家欢聚的温馨氛围，充满了浓厚的生活气息。画中主要人物肖像运用"墨骨法"，增强了立体感和写实性；而侍从面部则采用较为简化的"单涂法"，以此手法区分主次，体现了画家在技法运用上的独具匠心。

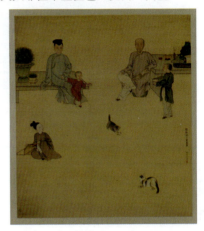

类　型	绢本设色画
作　者	顾铭
时　间	清代
规　格	纵71.8厘米，横63厘米
现收藏地	中国北京故宫博物院

冷枚《十宫词图》

《十宫词图》由十幅画面组成，每幅均讲述了历代贤德后妃或贵族女子的故事。题词为梁诗正所书，内容为弘历在承继帝位前，即雍正十三年（1735年）针对这些故事所作的诗句，与画面相得益彰，互为补充。由于图册聚焦于宫廷生活，每幅画面均涉及宫廷建筑的描绘。然而，由于冷枚作为宫廷画工，可能受限于对前代建筑知识的直接了解，加之历史人物画强调"成教化，助人伦"的政治功能，使得这些作为背景的宫廷建筑更多地呈现出装饰性与程式化特点，未能充分展现不同时代的建筑特色。

《十宫词图》第一开

类　型	绢本设色画
作　者	冷枚
时　间	清代
规　格	纵33.1厘米，横29.3厘米（每开）
现收藏地	中国北京故宫博物院

中国名画欣赏

冷枚《养正图》

《养正图》，又称《圣功图》，是一幅具有启蒙教育意义的画作，明清两代均有创作。此套册页共10开，均展现历代贤明君主的故事。每开题词由张若霭撰写，详细叙述了对应的故事情节，与画面内容相辅相成，共同实现了以史为鉴、以图育人的教育目的。尽管此系列作品以人物画为主，但背景中的楼阁宫阙占据了显著位置，显示出西方绘画技法对画家创作的深刻影响。在建筑物的描绘上，画家巧妙地运用了焦点透视法，并通过设色的深浅晕染来表现构件的明暗关系，从而增强了建筑的立体感和空间感。

《养正图》第十开

类　　型	绢本设色画
作　　者	冷枚
时　　间	清代
规　　格	纵32.2厘米，横42.3厘米（每开）
现收藏地	中国北京故宫博物院

柳遇《宋致静听松风图》

《宋致静听松风图》中宋致头戴纱帽，身着长衫，临溪倚石侧坐，神情端凝。身后古松挺拔参天，枝繁叶茂，与怪石嶙峋、小草幽篁、潺潺溪水形成鲜明的高矮、动静对比，营造出极强的视觉效果，强化了人物的宁静祥和，深刻烘托了"听松"的主题。画中人物采用勾填法表现，面部略加晕染，衣纹飘逸流畅，线条简洁明快，形象栩栩如生，凸显了主人公朴实无华的个性与平和自然的心态。

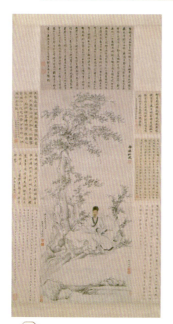

类　　型	纸本设色画
作　　者	柳遇
时　　间	清代康熙三十九年（1700年）
规　　格	纵102厘米，横44.6厘米
现收藏地	中国北京故宫博物院

高凤翰《自画像》

《自画像》创作于雍正五年（1727年），画家年届四十五。此画构图新颖别致，以仰视角度截取山崖一隅，江水自远及近铺展画面，气势磅礴，赋予景物高远与深远之感，巧妙烘托主题。画中，高凤翰身着白衫，头戴斗笠，侧身倚石坐于断壁悬崖之巅，崖上松柏苍劲，崖下波涛汹涌，巨石突兀出水面，长空中孤鹤翩然而至，画家俯瞰水面，似引发无限遐思。高凤翰的自画像极为写实，据记载，他长眉广额，身躯魁梧，留有美髯，曾自署"髯高"。

类　　型	绢本设色画
作　　者	高凤翰
时　　间	清代雍正五年（1727年）
规　　格	纵106厘米，横53.4厘米
现收藏地	中国北京故宫博物院

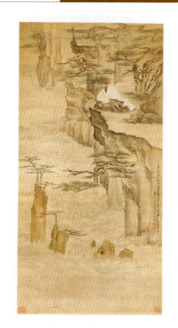

唐千里《董邦达像》

《董邦达像》描绘董邦达于寒舍中依窗而坐，手持书卷的情景。画法上，用笔精细入微，人物五官刻画生动，神态栩栩如生。背景中树石、茅舍、溪流等景物荒寒幽静，描绘真切自然，展现了董邦达在清贫环境中勤奋读书的高尚情操。此画作于雍正十年（1732年），时董邦达三十四岁，尚未及第。

类　　型	绢本设色画
作　　者	唐千里
时　　间	清代雍正十年（1732年）
规　　格	纵93.8厘米，横68.4厘米
现收藏地	中国北京故宫博物院

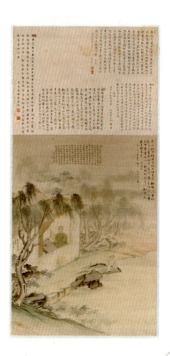

陈枚《月曼清游图》

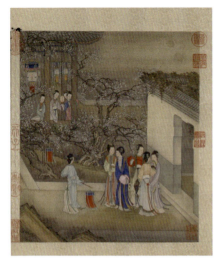

《月曼清游图》第一开

《月曼清游图》共12开，细腻描绘了宫廷嫔妃一年十二个月中的深宫生活。画家在人物创作上，审美取向有别于唐代张萱、周昉笔下丰腴的嫔妃形象，转而以明代唐寅、仇英的仕女画为典范，追求秀润飘逸的韵味。画家运用工细流畅的线条与亮丽鲜活的色彩，将嫔妃们塑造得身材修长、体态轻盈，展现出"倚风娇无力"的柔美之姿。她们或三五成群漫步于界画精致的亭台楼阁间，或轻倚细笔勾染的花石之下，画面生动和谐。技法上，此画人物造型精准，笔致工细严谨，深受宋代院体画风影响。

类　　型	绢本设色画
作　　者	陈枚
时　　间	清代乾隆三年（1738年）
规　　格	纵37厘米，横31.8厘米（每开）
现收藏地	中国北京故宫博物院

华嵒《自画像》

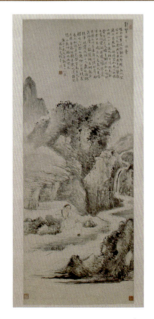

《自画像》为华嵒即兴之作，捕捉了暑夏时节华嵒身着夏衫，半敞衣襟，悠然自得于林泉之间的情景。他倚石盘膝而坐，临泉凝视，左手轻拈胡须，右手抚石，神态悠闲。背后山石巍峨，深青色的古藤缠绕峰峦，远处瀑布飞流直下，汇入溪流。画中人物肖像既写实又富含写意韵味，造型略带夸张，线条简练洒脱，笔调疏朗，洋溢着浓厚的文人意趣，展现出雅俗共赏的独特艺术风格。

类　　型	纸本设色画
作　　者	华嵒
时　　间	清代雍正五年（1727年）
规　　格	纵130.5厘米，横50.7厘米
现收藏地	中国北京故宫博物院

华嵒《寒驼残雪图》

《寒驼残雪图》描绘了一幅天寒地冻、晓月高悬的雪夜景象，一旅者与驼露宿于山路之上。画面巧妙运用对角线构图，右下为画面主体——人与驼。雪山脚下，寒林枯树旁，一头枯瘦的双峰驼正低头啃食积雪，帐篷内一人向外张望。画家以数笔勾勒出帐篷的轮廓，人物高鼻深目、卷发浓须，颇具西域风情；骆驼则以线条勾勒后略加晕染，骨骼隐约可见，双目圆睁，神情专注，展现了华嵒减笔画的深厚造诣。左上方，淡墨晕染出雪夜的阴霾，浓墨勾勒出一弯残月与孤雁，与下部留白表现的残雪形成鲜明对比，视觉冲击力强烈，彰显了华嵒高超的画面掌控能力与文人的审美情趣。

类　　型	纸本设色画
作　　者	华嵒
时　　间	清代乾隆十一年（1746年）
规　　格	纵139.7厘米，横58.4厘米
现收藏地	中国北京故宫博物院

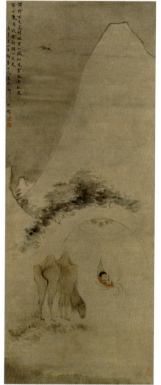

华嵒《钟馗秤鬼图》

《钟馗秤鬼图》描绘了"钟馗秤鬼"的故事，钟馗气质儒雅刚正，而被绑缚称量的小鬼则显得丑陋惊恐，两者之间形成了鲜明的对比，从而突出了以正压邪的主旨。场景中所绘人物皆刻画得细腻入微，面部神情尤为精致，极好地展现了正、邪人物截然不同的心理特征。此画笔墨苍劲秀逸、气韵生动，堪称华嵒晚年人物画的佳作。

类　　型	纸本设色画
作　　者	华嵒
时　　间	清代乾隆十七年（1752年）
规　　格	纵137厘米，横66.8厘米
现收藏地	中国北京故宫博物院

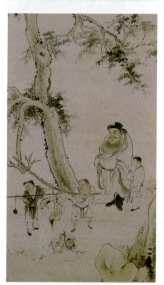

华嵒《白描仕女画》

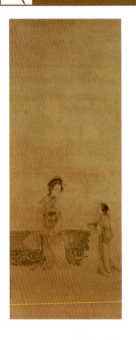

《白描仕女画》是华嵒早期仕女画的代表作。画作中,一端庄文弱的女子低头垂目,双手笼袖,侧身坐于藤木绣榻之上。侍女手捧书函正急步上前。此画属于小景致人物画,没有繁复的情节和深刻的创作思想,而是侧重于展现女性的外在形象美。构图巧妙,画幅上半部分留白,无一丝笔墨涂抹,人物及题款均置于下半部。大面积的空白位于人物上方,既扩展了人物上部的空间,又以"此时无声胜有声"的意境丰富了画面。此外,上半部分的空旷与细笔白描人物的简洁笔风相得益彰,有助于更好地突出主体人物。

类 型	绢本墨笔画
作 者	华嵒
时 间	清代
规 格	纵82厘米,横32.2厘米
现收藏地	中国北京故宫博物院

张宗苍《乾隆皇帝抚琴图》

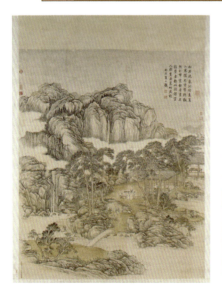

乾隆帝自幼受汉满文化的熏陶,拥有深厚的文化底蕴。他对汉族文人所追求的种种理想境界极为向往,因此谕令宫廷画家创作了多幅表现其儒雅生活的作品,如"春日松下品茶""盛夏观荷纳凉""秋季熏香抚琴""冬季赏雪吟诗"及"集雪烹茶"等,其中既有他亲历的行乐活动,也有他理想中的行乐状态。《乾隆皇帝抚琴图》便是他谕令宫廷画家张宗苍创作的,表现了乾隆帝远离尘嚣,于山野之中悠然自得的臆想之境。

类 型	纸本水墨画
作 者	张宗苍
时 间	清代乾隆十八年(1753年)
规 格	纵194厘米,横159厘米
现收藏地	中国北京故宫博物院

张宗苍等《乾隆皇帝松荫挥笔图》

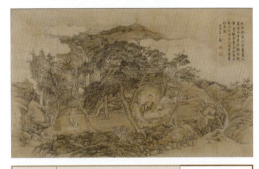

《乾隆皇帝松荫挥笔图》描绘了乾隆帝一身文士装扮，提笔创作的形象。乾隆帝因喜爱写诗作文，常谕令宫廷画家绘制其在创作时的儒雅形象，此画便是其中之一。画中乾隆帝的画像写实逼真，其冥思苦想的表情刻画得传神生动。山石连皴带染，以不规则的墨点作苔点，既显厚重之力，又不失灵动之美。挺拔的松树以劲健有力、娴熟的笔法表现，营造出满目苍翠的神仙之境，与乾隆帝洒脱高逸的文人形象相得益彰。

类　　型	纸本水墨画
作　　者	张宗苍等
时　　间	清代乾隆十八年（1753年）
规　　格	纵96.2厘米，横156厘米
现收藏地	中国北京故宫博物院

金昆等《冰嬉图》

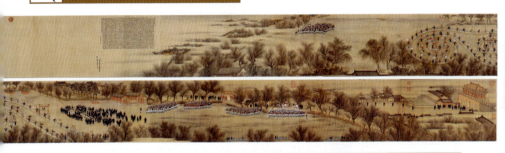

冰嬉是一种具有节令特色的体育活动。清代宫廷有冬季冰嬉的习俗，并将其视为"国俗"。《冰嬉图》所描绘的冰嬉地点应为金鳌玉蝀桥（即今北海桥）之南的水面，表演的是"转龙射球"项目。画面右侧，众人簇拥着皇帝华丽的冰床。冰场上，旗手与射手间隔排列，盘旋曲折地滑行于冰上，远望之，宛如蜿蜒的龙形。在接近御座处，设有一旌门，上悬一球，称为"天球"。转龙队伍滑至此处时，纷纷射箭，中者将有赏。此外，滑行队伍中还有舞刀、叠罗汉及花样滑冰等各项杂技表演，表演者的各种姿态让凛冽的寒冬充满了生机。画中尽展西苑内的远近亭台楼阁，雾霭掩映的房屋和挂霜的树枝表明此时正值北方严冬。

类　　型	绢本设色画
作　　者	金昆、程志道、福隆安等
时　　间	清代
规　　格	纵35厘米，横578.8厘米
现收藏地	中国北京故宫博物院

中国名画欣赏

金农《人物山水图》

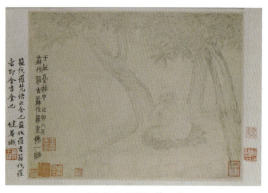

《人物山水图》第一开

《人物山水图》共12开，分别绘制佛像、山水、人物故事等。其用笔灵活且古拙，山石以意笔挥洒，淡墨轻染，岸柳、杂树、芭蕉则采用勾点夹叶法，而钱荷则以卧笔横点绘之。佛像、人物、山鬼等用笔滞涩朴拙，极富韵味。全画笔法生拙奇奥，设色清秀淡雅，意境幽深，为金农山水人物画的代表作品。

类　　型	纸本墨笔画、纸本设色画
作　　者	金农
时　　间	清代乾隆二十四年（1759年）
规　　格	纵24.3厘米，横31.2厘米（每开）
现收藏地	中国北京故宫博物院

金农《自画像》

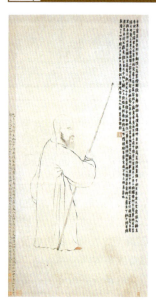

《自画像》是"扬州八怪"之一金农73岁时的自画像。画中老者身着布衣，持杖侧身而立，姿态笃定，神情超然物外。其头部画法较为写实，具有肖像画的鲜明特征，浓密的长髯、细细的发辫、矍铄的双目，真实传神地展现了金农本人奇倔傲世的性格特征。画中人物的体貌虽不求形似，却极尽夸张，带有漫画般的趣味，这是文人画家逸笔风格的肖像画。画家以焦墨渴笔勾勒人物形象，线条生拙简朴，脱胎于南宋马和之的"兰叶描"，与题款及诗文的"漆书"共同体现出生涩拙朴、奇绝脱俗的艺术风格。

类　　型	纸本墨笔画
作　　者	金农
时　　间	清代乾隆二十五年（1760年）
规　　格	纵131.3厘米，横59.1厘米
现收藏地	中国北京故宫博物院

金农《礼佛图》

《礼佛图》描绘了一居士于室内长跪蒲团之上,双手合十,前方圆案上供奉着佛像、香炉、经册,屋外双树环绕。人物衣纹用线简劲流畅而略带虬曲之美,屋舍及屋外双树则以朴拙厚重的笔触绘就,透露出金石笔意。"礼佛图"作为宋元以来常见的题材,与藩王礼佛、龙王礼佛等宗教义涵较强的题材不同,居士礼佛更注重表现个人的宗教情感与内心体验。金农晚年静心事佛,此画融入了他个人的宗教体验和深切情感,生拙的笔意与富有层次的水墨相结合,营造出一种静谧而深远的禅意。

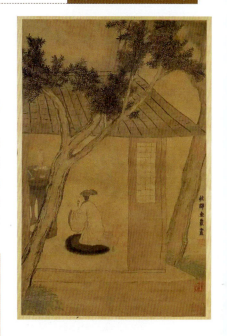

类　　型	绢本设色画
作　　者	金农
时　　间	清代
规　　格	纵 91.6 厘米,横 57.2 厘米
现收藏地	中国北京故宫博物院

金农《达摩祖师像》

《达摩祖师像》描绘了达摩祖师倚靠于菩提树下,身着朱砂色僧袍,造型奇古夸张,神情怡然自得。线条古拙凝练,以淡墨干笔勾勒而成,起笔及转折处墨色稍浓,头则以焦墨散开毛笔末梢刷出,形象自然鲜明,尤为传神。菩提树的纹理先以淡墨干笔勾画,局部再以横向短线条点画,树叶均先勾其形,后以赭石晕染,再用焦墨勾出叶脉,风格独特,实属难得。无论是达摩祖师还是背景中的菩提树,均体现了金农古朴简练、别具一格的典型画风。

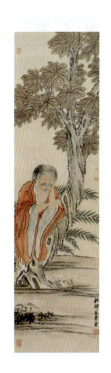

类　　型	纸本设色画
作　　者	金农
时　　间	清代
规　　格	纵 108 厘米,横 29 厘米
现收藏地	中国私人收藏

黄慎《麻姑仙像图》

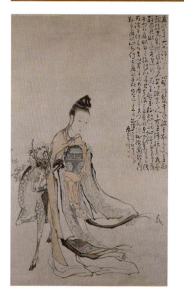

黄慎以画人物著称,且风格独树一帜。在其粗犷的笔墨之下,即便是仙道人物也平添了几分豪放不羁的气质。《麻姑仙像图》便充分展现了黄慎描绘人物的典型风格,他以草书笔法画衣纹,运笔迅疾,线条恣纵奔放,特点鲜明。而人物的面部则用笔纤秀细腻,突出了女仙的柔美之态。

类 型	纸本设色画
作 者	黄慎
时 间	清代乾隆十一年(1746年)
规 格	纵176厘米,横105.3厘米
现收藏地	中国北京故宫博物院

黄慎《漱石捧砚图》

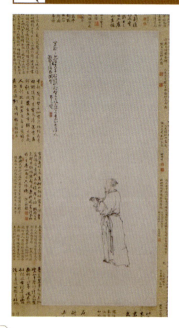

《漱石捧砚图》描绘了当时文园冈社社长漱石捧砚侧身而立的形象。此画无繁复背景衬托,仅以人物与款识构成简单而富有意境的构图。人物比例精准,设色淡雅清新,头部以淡墨勾勒轮廓,髯须则以干笔描绘,面部施以淡赭色烘染,笔简意赅,生动传神。衣纹迅疾流畅且富有节奏感,用笔枯劲顿挫有致,以草书笔法画衣纹是黄慎的独创技法,自成一派。此画是他六十七岁左右在扬州结社雅集时的即兴之作,亦是其画风成熟时期的佳作。

类 型	纸本设色画
作 者	黄慎
时 间	清代乾隆十九年(1754年)
规 格	纵85.2厘米,横35.8厘米
现收藏地	中国北京故宫博物院

黄慎《商山四皓图》

《商山四皓图》描绘的是秦末时期东园公、绮里季、夏黄公、甪里先生四人隐居于商山（今陕西省商洛市东南）的故事。画中峰峦叠嶂、飞瀑流泉，意境幽远而雅致。人物分布错落有致，形貌神态生动自然，笔墨奔放而不失法度，实为黄慎晚年之佳作。

类　型	纸本设色画
作　者	黄慎
时　间	清代乾隆二十六年（1761年）
规　格	纵120.2厘米，横68.3厘米
现收藏地	中国北京故宫博物院

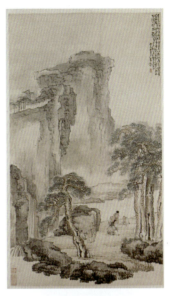

黄慎《伯乐相马图》

《伯乐相马图》描绘了伯乐相马的历史场景，画面左上自题："南骏已负王良御，一顾应逢伯乐鸣。"伯乐，相传为秦穆公时期人，姓孙名阳，以善于相马著称。唐代韩愈《杂说》有云："世有伯乐，然后有千里马。千里马常有，而伯乐不常有。"题中巧妙引用了"王良驾车"之典故，王良乃战国时赵国著名车夫，其驾车技艺无人能及。《伯乐相马图》中人马比例协调，线条流畅洗练，树干描绘笔势苍劲有力。画家以精准的笔墨、生动的画面，向观者传达了这一古老成语故事的深远寓意。

类　型	纸本设色画
作　者	黄慎
时　间	清代
规　格	纵211厘米，横61厘米
现收藏地	中国北京故宫博物院

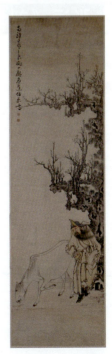

中国名画欣赏

李世倬《指画岁朝图》

中国传统的农历春节,作为一年之始,故被称为"岁首"。《指画岁朝图》生动描绘了童子手捧花瓶向手持如意的老者献礼的情景,寓意着新岁伊始,吉祥如意的美好愿景。整幅画作全以手指蘸墨绘就,展现出一种独特的苍茫古雅之趣。

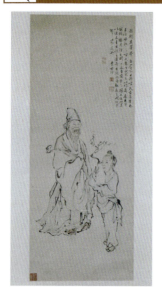

类　　型	纸本设色画
作　　者	李世倬
时　　间	清代
规　　格	纵104.5厘米,横46.3厘米
现收藏地	中国北京故宫博物院

张远《刘景荣三生图》

《刘景荣三生图》虽为肖像画,却富含深刻的故事性。画作采用三段式构图,巧妙展现了主人公刘景荣的前世、今生与来世,深刻体现了其浓厚的佛教信仰。画家将主人公置于画面中部,着重表现其当世形象,衣饰华丽,仪仗威严,面部刻画细腻入微,表情生动传神。主人公形象高大,与身旁仆从形成鲜明对比,这一布局充分继承了中国古代肖像画突出主要人物的传统技法。画面下部的老僧神态安详,呈现苦行僧的风貌,而上部的两位年轻僧人则与之形成对比。此三人的画法虽非传统肖像画风格,却与整体构图和谐相融。画家巧妙运用云气隔开三段内容,使画面既似一幅完整的人物山水画,又蕴含丰富的叙事性,引人深思。

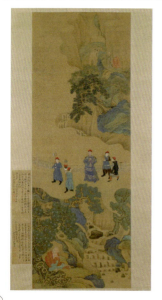

类　　型	绢本设色画
作　　者	张远
时　　间	清代
规　　格	纵169.3厘米,横61.7厘米
现收藏地	中国北京故宫博物院

丁皋、康涛《汪可舟像》

《汪可舟像》由丁皋精心绘制头像部分,再由康涛补绘僧服,共同完成了这幅佳作。此画捕捉了汪可舟56岁时的半身形象,髭发微须,面相庄重,双目炯炯有神。整个头像画法精细入微,用色柔和而不失层次,渲染得宜,极富立体感,堪称丁皋肖像画中的精品。汪可舟对此画珍爱有加,多次题跋品鉴,并在游历过程中随身携带,因此吸引了众多文人雅士纷纷题赠留念。

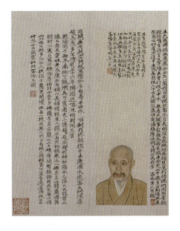

类　　型	纸本设色画
作　　者	丁皋、康涛
时　　间	清代乾隆二十一年(1756年)
规　　格	纵21.6厘米,横6.4厘米
现收藏地	中国北京故宫博物院

傅雯《见梅图题咏》

《见梅图题咏》是一幅指画作品,即以手指代替传统画笔绘制的画作。用手指作画的历史悠久,张彦远在《历代名画记》中便有唐代张璪用指作画的记载。然而,"指画"这一画科真正得以命名并确立,则归功于高其佩的贡献。傅雯作为高其佩的弟子,深得指画精髓。《见梅图题咏》构图简练、造型准确,线条柔韧流畅,雄秀之气浑然天成。水墨挥洒自如,干湿、浓淡变化丰富,墨气酣畅淋漓,无需过多渲染,便极好地传达了"十月先开岭上梅"的诗意。

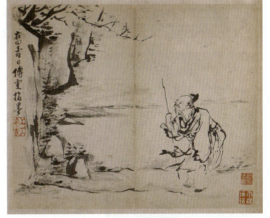

类　　型	纸本墨笔画
作　　者	傅雯
时　　间	清代乾隆二十二年(1757年)
规　　格	纵24厘米,横29.5厘米
现收藏地	中国北京故宫博物院

中国名画欣赏

樊圻《举杯对月图》

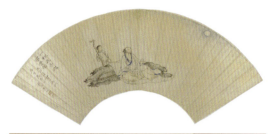

类　　型	金笺设色画
作　　者	樊圻
时　　间	清代乾隆三十年（1765年）
规　　格	纵16.3厘米，横51.4厘米
现收藏地	中国北京故宫博物院

《举杯对月图》描绘了一位高士举杯望月、洒脱不羁的场景。构图简洁明快，创作主题一目了然。画家运用不同的笔法精细刻画每一物象，人物则以白描造型，流畅的线条准确勾勒出童子与高士的站姿与坐姿，特别是高士衣带飘飘、超凡脱俗的隽雅气质，表现得尤为生动传神。横卧的山石以墨晕为主，深浅不一的墨色不仅展现了石材厚重的体积与坚硬的质感，更在画面中起到了稳定画面、丰富层次的作用。整体而言，这幅画以不同的笔墨手法，与高士以酒为乐、超然物外的情调相得益彰，吟咏出"一杯在手，世事等闲"的深远诗意。

郎世宁等《弘历雪景行乐图》

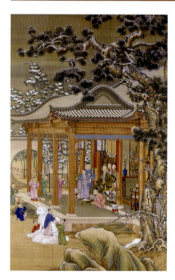

《弘历雪景行乐图》由郎世宁与当时几位著名的中国宫廷画家共同创作，描绘了乾隆帝与众多皇子在新年之际于宫苑中赏雪的温馨场景。从技法上看，画中人物由郎世宁绘制，其细腻的笔触展现了海西画法的写实风格与逼真效果；而屋宇、树石等背景则由中国画家补绘，使得画面在审美情调与意境营造上保持了中国的传统韵味。这种中西合璧的尝试，非但没有丝毫生硬牵强之感，反而让画面更显和谐统一，反映了宫廷建筑画"中西合璧"的新风尚。

类　　型	绢本设色画
作　　者	郎世宁等
时　　间	清代乾隆三年（1738年）
规　　格	纵486厘米，横378厘米
现收藏地	中国北京故宫博物院

郎世宁《乾隆皇帝大阅图》

《乾隆皇帝大阅图》是郎世宁为乾隆帝 29 岁时的戎装像所绘制的盛年佳作。尽管此时郎世宁对中国传统绘画尚处于学习阶段，但他巧妙地运用中国传统绘画工具和材料，结合西方细笔油画的艺术表现手法，创作出这幅具有独特风格的画作。画中减弱了对景物、人马的素描手法，采用平光处理明暗关系，线条在勾勒出清晰轮廓后几乎被色彩所融合。天空中云彩的画法完全出自西方绘画技法，近景的草叶则近乎西方的静物写生，而远山结构则保留了清宫写实山水的一些传统元素。整幅画作展现了郎世宁在中西绘画融合方面的卓越才华。

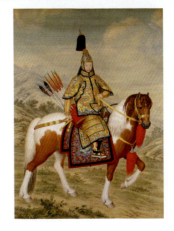

类　　型	绢本设色画
作　　者	郎世宁
时　　间	清代乾隆四年（1739 年）
规　　格	纵 332.5 厘米，横 232 厘米
现收藏地	中国北京故宫博物院

郎世宁等《哨鹿图》

《哨鹿图》是乾隆帝赴木兰围场行围（即打猎）的实况记录。画面中，乾隆帝及近景的主要人物，均展现出西方肖像画的特点，显然是写生的杰作。衣物、马匹刻画精细，立体感强烈，而明暗对比却处理得相当柔和，与背景中纯粹中国山水画风格的山树和谐统一，增添了画面的深远与和谐之美。大队人马行进中的气氛生动逼真，远近人物比例得当，更强化了画面的空间深度。

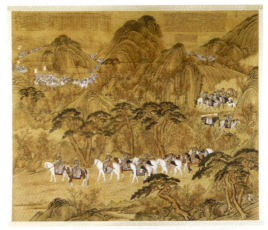

类　　型	绢本设色画
作　　者	郎世宁等
时　　间	清代乾隆六年（1741 年）
规　　格	纵 267.5 厘米，横 319 厘米
现收藏地	中国北京故宫博物院

郎世宁等《乾隆皇帝落雁图》

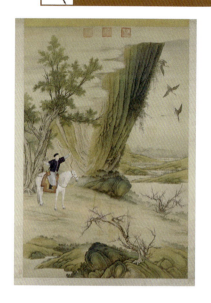

《乾隆皇帝落雁图》描绘了乾隆帝在悬崖石壁间弯弓射雁的英姿,展现了其非凡的反应速度和精准的骑射技能。画中乾隆帝的肖像、白马及大雁均由郎世宁精心绘制,笔法细腻,造型精准。特别是大雁中箭后下滑的动态,以及乾隆帝射箭后手部的微妙变化,都被捕捉得恰到好处,体现了画家敏锐的观察力和卓越的表现力。背景中的山石、树木及溪流则由中国画家操刀,笔墨严谨,点染自如,富有宋元古韵,与高大的石壁、树木、曲水共同构建了一个清幽静谧的狩猎场景。

类 型	绢本设色画
作 者	郎世宁等
时 间	清代乾隆七年(1742年)
规 格	纵259厘米,横171.6厘米
现收藏地	中国北京故宫博物院

郎世宁等《乾隆皇帝射狼图》

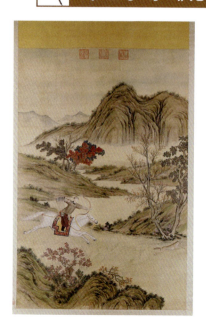

《乾隆皇帝射狼图》描绘在层林尽染的围场中,乾隆帝独自策马疾驰,追捕一只逃命的狼的场景。全画动感十足,生机勃勃。郎世宁以其细腻的笔触,将乾隆帝自信的神态和拉弓搭箭的英姿刻画得淋漓尽致。尽管箭尚未离弦,但紧张的气氛和狼的厄运已跃然纸上。而中国宫廷画家所绘的山石树木,则巧妙运用了"散点透视"法,将高远、平远、深远融为一体,为这场猎杀大戏搭建了一个开阔的舞台。

类 型	绢本设色画
作 者	郎世宁等
时 间	清代乾隆七年(1742年)
规 格	纵259厘米,横172厘米
现收藏地	中国北京故宫博物院

郎世宁《乾隆皇帝围猎聚餐图》

《乾隆皇帝围猎聚餐图》构思巧妙,盘膝而坐的乾隆帝虽非高大威猛之姿,也未居画面正中,但身后明亮的明黄色宝帐与高耸的山峦交相辉映,加之侍从官兵"八"字形分布的巧妙布局,使乾隆帝自然而然地成为全画的视觉焦点,凸显了其不怒自威的皇权威严。

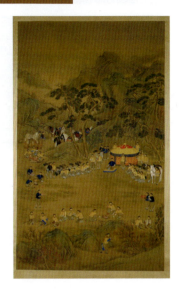

类 型	绢本设色画
作 者	郎世宁
时 间	清代乾隆十四年(1749年)
规 格	纵317.5厘米,横190厘米
现收藏地	中国北京故宫博物院

郎世宁等《万树园赐宴图》

《万树园赐宴图》描绘了乾隆帝在承德避暑山庄万树园内,宴请蒙古族首领的盛大场景。画中,乾隆帝乘坐由16名太监抬行的肩舆,在文武官员的簇拥下缓缓步入宴会场地;而蒙古族首领则恭敬地跪迎圣驾。画面中,包括皇帝、重要官员及蒙古族首领在内的四十余位人物,均具备鲜明的肖像特征,个性突出,栩栩如生,显然是画家在细致写生的基础上精心创作的成果。

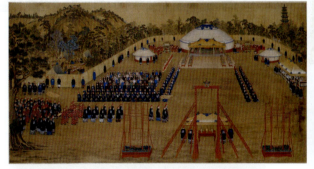

类 型	绢本设色画
作 者	郎世宁等
时 间	清代乾隆十九年(1754年)
规 格	纵221.2厘米,横419.6厘米
现收藏地	中国北京故宫博物院

中国名画欣赏

郎世宁等《马术图》

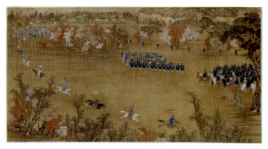

类　　型	绢本设色画
作　　者	郎世宁等
时　　间	清代乾隆十九年（1754年）
规　　格	纵223.4厘米，横426.2厘米
现收藏地	中国北京故宫博物院

　　《马术图》与《万树园赐宴图》同为宏幅巨制，展现了众多人物，但经画家精心布局，画面显得动静相宜、繁而不乱，主要人物得以凸显。画家并未刻意将乾隆帝画得高大或置于画面中心，而是通过描绘其骑乘花马位于王公大臣锥形队列之首，或端坐于众人抬举的肩舆之上，巧妙地展现了乾隆帝的威严与震慑力，使其成为画面无可争议的主角。

郎世宁等《乾隆皇帝射猎图》

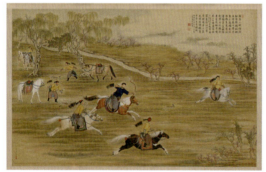

类　　型	绢本设色画
作　　者	郎世宁等
时　　间	清代乾隆二十年（1755年）
规　　格	纵115厘米，横181.4厘米
现收藏地	中国北京故宫博物院

　　《乾隆皇帝射猎图》生动再现了乾隆帝与亲王、大臣在南苑猎场追捕野兔的紧张瞬间。画家精准捕捉了骑在骏马上的人物之精悍与野兔狂奔逃命之态，成功传达了乾隆帝娴熟的骑技和尚武精神。据乾隆帝的御制诗记载，此次狩猎他"是日凡中八兔"，战绩斐然。从技法上看，乾隆帝及其骏马的描绘应出自郎世宁之手，而山石、树木等背景则由中国宫廷画家精心绘制。

郎世宁《阿玉锡持矛荡寇图》

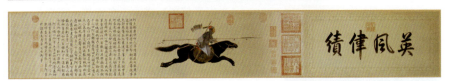

《阿玉锡持矛荡寇图》的主人公阿玉锡,原为蒙古勇士,于雍正年间归顺清朝。1755年,他参与平定伊犁准噶尔叛乱,立下赫赫战功。凯旋后,

类 型	纸本设色画
作 者	郎世宁
时 间	清代乾隆二十年(1755年)
规 格	纵27.1厘米、横104.4厘米
现收藏地	中国台北故宫博物院

乾隆帝亲自接见并勉励他,更命画家郎世宁为其绘制肖像以表彰功勋。郎世宁以其擅长的写实技法,细腻地刻画了阿玉锡坚毅勇敢、戎装持矛、跃马冲锋的英姿。画面中的马匹仿佛脱离地面,奔腾向前,既展现了速度感,又凝固了瞬间之美,极具动感。

郎世宁《玛瑺斫阵图》

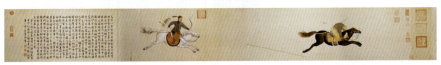

《玛瑺斫阵图》中人物与马匹的造型精准,物象栩栩如生,描绘细腻入微。人物与马匹的比例结构严谨,姿态与动态均合乎法度,充分展示了郎

类 型	纸本设色画
作 者	郎世宁
时 间	清代乾隆二十四年(1759年)
规 格	纵38.4厘米、横285.9厘米
现收藏地	中国台北故宫博物院

世宁深厚的绘画功底。此外,郎世宁还巧妙运用光影原理,增强了画面的立体感,使马匹皮毛的质感得以生动呈现。同时,画面中也不乏中国传统绘画手法的运用,如马匹阴影的处理便采用了中国传统渲染技法。整幅画作设色淡雅、用笔精细、线条清劲,是一幅难得的艺术作品。

郎世宁《平安春信图》

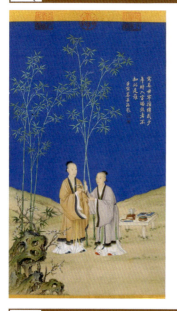

《平安春信图》描绘了在青竹、寒梅与湖石点缀的田园风光中,两位身着汉服的男子正以梅枝相赠,其举止典雅高贵,与周遭环境和谐共生,情景交融间更添画意。据乾隆帝晚年所题"写真世宁擅,缋我少年时"可知,此画实为乾隆帝弘历年轻时的肖像。画中唇上无须、脚踏红鞋者,正是少年时期的弘历。画家虽未在画幅上署名,但依据乾隆帝的题诗可断定,此画像出自郎世宁之手。

类 型	纸本设色画
作 者	郎世宁
时 间	清代乾隆四十七年(1782年)
规 格	纵 68.8 厘米,横 40.8 厘米
现收藏地	中国北京故宫博物院

郎世宁等《乾隆皇帝阅骏图》

类 型	纸本设色画
作 者	郎世宁等
时 间	清代
规 格	纵 134.1 厘米,横 138.2 厘米
现收藏地	中国北京故宫博物院

《乾隆皇帝阅骏图》描绘年约四十岁的乾隆帝,身着休闲的高士服饰,于雕梁画栋的游亭内悠然品茶赏马的场景。郎世宁笔下的马匹,无论是依据真马写生还是凭借自身观察创作,皆形神兼备,这得益于他深厚的西洋解剖学知识和坚实的素描功底。而画中繁茂的树木、陡峭的山峦则由中国宫廷画家绘制,它们与开阔的水域、苍茫的远山相映成趣,展现了夏季郊野的幽静与湿润,营造出疏密有致的节奏感。从画风推测,背景的山石很可能出自中国宫廷画家金廷标之手。

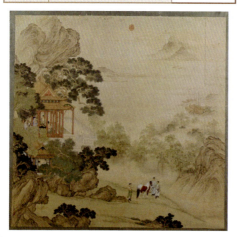

郎世宁等《乾隆皇帝挟矢图》

《乾隆皇帝挟矢图》是乾隆帝下谕宫廷画家创作的巡狩系列作品之一。画面中的乾隆帝年三十余岁，骑于马上，独自把玩御用箭矢，尽显英武之气。乾隆帝的肖像及白马由擅长写实的郎世宁精心绘制，他巧妙融合了中国绘画的晕染技法与西洋画的光影效果，通过光影的明暗变化，以细腻的色彩层次，真实展现了马匹的体积感、肌肉线条及皮毛质感。背景的山石树木则由中国画家绘制，开阔的水域、清丽多姿的树木与乾隆帝的赏箭姿态相得益彰，构成了一幅"中西合璧"的艺术佳作。

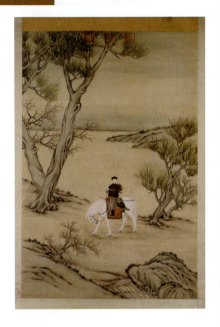

类　　型	绢本设色画
作　　者	郎世宁等
时　　间	清代
规　　格	纵259厘米，横172.2厘米
现收藏地	中国北京故宫博物院

郎世宁等《乾隆皇帝刺虎图》

《乾隆皇帝刺虎图》描绘了三十余岁的乾隆帝与侍卫手持长戟，大步向前欲刺猛虎的惊险瞬间。画家运用对比手法，通过猛虎在乾隆帝威严下止步不前的惊恐之态，凸显了乾隆帝临危不惧的帝王气概。为衬托乾隆帝的高大形象，画家特意将猛虎画得较小且显得虚弱，形成鲜明对比。整幅作品笔法细腻，精准捕捉了不同人物的身份特征与心理状态。

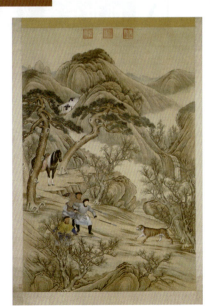

类　　型	绢本设色画
作　　者	郎世宁等
时　　间	清代
规　　格	纵258.5厘米，横171.9厘米
现收藏地	中国北京故宫博物院

郎世宁等《乾隆皇帝殪熊图》

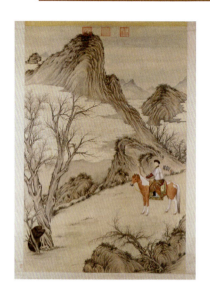

《乾隆皇帝殪熊图》描绘了三十余岁的乾隆帝在山野间与黑熊不期而遇的场景。画家通过描绘乾隆帝独自面对黑熊时的无畏与从容,以及黑熊在树后畏缩不前的紧张神态,展现了乾隆帝非凡的勇气和帝王风范。画中乾隆帝及其坐骑由郎世宁绘制,其写实技巧令人赞叹;而黑熊及背景的山石树木则由中国宫廷画家完成,两者相得益彰。画面中飘荡的迷蒙浮云不仅拓展了画面的空间感,还以其轻盈柔美之姿,为这场生死较量平添了几分安宁与和谐。

类 型	绢本设色画
作 者	郎世宁等
时 间	清代
规 格	纵259厘米,横171.6厘米
现收藏地	中国北京故宫博物院

郎世宁等《塞宴四事图》

《塞宴四事图》描绘了乾隆帝与少数民族首领共赏表演的场景。这幅气势磅礴的画面,通过众多细腻的描绘,为观者提供了丰富且直观的历史

类 型	绢本设色画
作 者	郎世宁等
时 间	清代
规 格	纵312厘米,横554厘米
现收藏地	中国北京故宫博物院

信息,其历史价值不言而喻。就艺术层面而言,该画承袭了乾隆年间宫廷绘画的传统,即中外画家合作完成。画中乾隆帝及重要嫔妃的肖像,由郎世宁以逼真细腻的笔触绘制,而其余的山川丛林、营帐伞盖、驼马牛羊等背景则出自中国画家之手。这幅画气势恢宏且刻画入微,是不可多得的历史场景再现巨制。

第2章 人物画

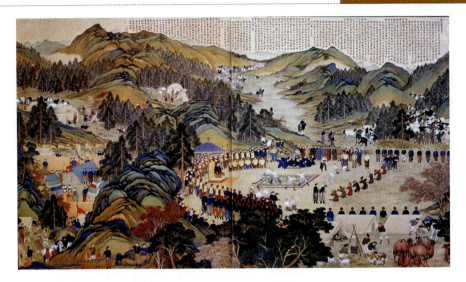

郎世宁等《弘历观画图》

《弘历观画图》中乾隆帝的肖像由擅长写实的郎世宁精心绘制。他运用解剖学知识，融合西洋绘画技法，将人物面部表情展现得细腻清晰，五官层次分明，立体感强。而乾隆帝的服饰，则由中国画家采用传统"战笔描"技法表现，衣纹线条流畅而富有动感。画中的小童、房舍、树木等元素，同样是中国画家们的杰作。这幅作品巧妙地融合了东、西方绘画艺术风格，丰富了宫廷绘画的表现形式，成为乾隆朝宫廷绘画的一大亮点。

类 型	纸本设色画
作 者	郎世宁等
时 间	清代
规 格	纵136.4厘米，横62厘米
现收藏地	中国北京故宫博物院

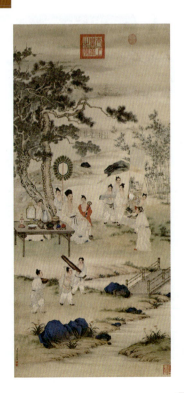

郎世宁《哈萨克贡马图》

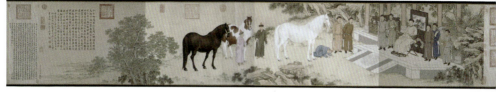

《哈萨克贡马图》描绘萨克人向乾隆帝献贡马的场景，画家们巧妙地运用了不同的绘画技法。岩石、树木、青苔等景物，以水墨线条勾勒，着色错落有致，彰显了中国画的韵味。而人物面部则采用细腻对比的笔法，营造出棱光效果，这是西方绘画中常见的技巧。在马匹的描绘上，画家们遵循了西方现实主义手法，马身立体感十足，色彩过渡自然流畅。

类 型	纸本水墨浅设色画
作 者	郎世宁
时 间	清代
规 格	纵45.5厘米，横269厘米
现收藏地	法国吉美博物馆

郎世宁等《乾隆帝岁朝行乐图》

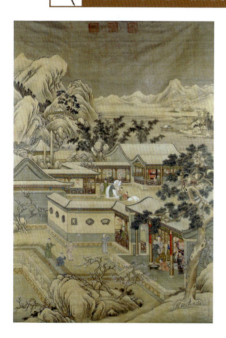

《乾隆帝岁朝行乐图》描绘的是乾隆帝与皇族子弟在庭院中欢度岁朝的温馨场景。乾隆帝慈祥的目光和温柔的举止，让人感受到他作为普通家长的一面，画面洋溢着浓浓的爱意与温情。这幅画也是中外画家合作的成果，郎世宁负责乾隆帝的肖像，而沈源、周鲲、丁观鹏等中国画家则负责小童、房舍、树木等元素的绘制。这幅作品成功地将中西方绘画艺术在皇权背景下融合，既渲染了皇家岁朝的喜庆氛围，又展现了乾隆帝与皇子们之间的深厚亲情。

类 型	绢本设色画
作 者	郎世宁等
时 间	清代
规 格	纵305厘米，横206厘米
现收藏地	中国北京故宫博物院

余省《种秋花图》

《种秋花图》采用全景式构图，生动地描绘了课童种植秋花的场景。画面上半部以远山和绿树为背景，营造出秋高气爽的氛围；下半部则聚焦于种秋花的主题，童子们或种植、或培土、或浇水，忙得不亦乐乎。画中秋卉缤纷多彩，蜂蝶萦绕其间，整个画面生动活泼、色彩艳丽，令人赏心悦目。这幅画展现了太平盛世下百姓安居乐业的生活状态。

类　　型	纸本设色画
作　　者	余省
时　　间	清代乾隆十一年（1746年）
规　　格	纵165.8厘米，横93.7厘米
现收藏地	中国北京故宫博物院

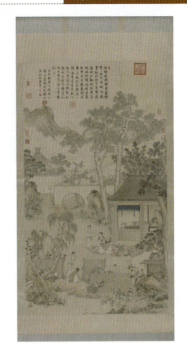

徐璋《石星源像》

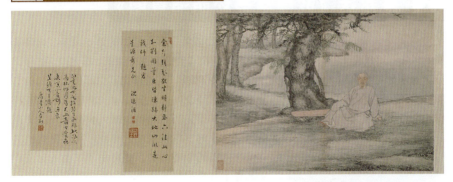

《石星源像》描绘的是一位老者静坐于湖边大树下的情景。他左手踞地，右手轻置膝上，身旁树根处摆放着一张古琴。丛树环绕间，老树枯枝与

类　　型	纸本设色画
作　　者	徐璋
时　　间	清代乾隆二十年（1755年）
规　　格	纵42厘米，横58.5厘米
现收藏地	中国北京故宫博物院

新绿相映成趣，为画面增添了几分生机与雅致。画中人物面部刻画精细入微，衣纹用笔简练而富有表现力。树木山水的画法亦极为精到，充分展现了画家多方面的艺术才华。

徐璋《李锴独树图》

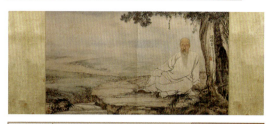

类　　型	纸本设色画
作　　者	徐璋
时　　间	清代乾隆十五年（1750年）
规　　格	纵33.7厘米，横56.5厘米
现收藏地	中国北京故宫博物院

《李锴独树图》描绘了一位老者（即晚年的李锴）静坐于树荫之下，左手撑地，右手轻抚膝盖，面部皱纹深刻，一缕银须随风轻扬于下颔，尽显老态龙钟之态。画中环境清幽雅致，老人背靠大树，面对潺潺流水，远景开阔无垠，勾勒出一幅悠然自得、闲适恬淡的生活画卷。李锴晚年隐居于盘山，其居所前有一棵他极为钟爱的大树，他曾以"独树老夫家"之句自喻，表达了他孤高自许、超然物外的生活哲学。画家巧妙地将主人公与这株独树置于画面右侧，左侧则留白，仅绘一条细溪与无垠天际，营造出一种空旷深远的意境，恰如其分地衬托出主人公的隐居生活。画家对人物面部表情的刻画尤为细致，以细腻的笔触、柔和的色彩及多层次的皴染，将老人的沧桑与智慧展现得淋漓尽致，栩栩如生。

董邦达《乾隆皇帝松荫消夏图》

《乾隆皇帝松荫消夏图》展现了一幅崇山峻岭、溪水潺潺的郊外风光，乾隆帝身着汉服，悠然坐于石案之旁，目光温柔地注视着童子烹茶的情景。石案上，茶杯、弦琴及书册错落有致，不仅彰显了他对茶道的热爱，更透露出其深厚的文化底蕴与艺术修养。画家匠心独运，并未将乾隆帝刻画得高大威猛，而是巧妙地将他融入自然山水之中，通过山环水抱、苍松翠柏的环绕，自然而然地将其置于画面的中心位置，既突出了其个人形象，又彰显了其至高无上的皇权地位。画中山石结构繁复多变，笔法尖峭有力，皴法松秀自然，既承袭了元人绘画的遗风，又兼具宋人笔墨的工细，成功营造出一种世外桃源般的清幽雅静氛围。

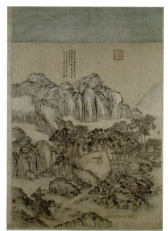

类　　型	纸本水墨画
作　　者	董邦达
时　　间	清代乾隆九年（1744年）
规　　格	纵193.5厘米，横158厘米
现收藏地	中国北京故宫博物院

董邦达《三希堂记意图》

《三希堂记意图》以人物故事为题材，巧妙地将山水、楼阁融入画面作为环境衬托。此画以水墨为主调，略施淡彩，笔墨清朗明快，儒雅含蓄，透露出浓厚的文人画气息。画中所描绘的是王氏父子间的一则佳话：王献之年幼时学书极为勤奋专注，王羲之曾试图从背后抽走其手中之笔而未果，因而称赞其握笔有力。画面中，王献之神态专注，伏案疾书；王羲之则立于其后，欲提笔相试，人物生动传神，情节性极强。

类　　型	纸本设色画
作　　者	董邦达
时　　间	清代乾隆十一年（1746年）
规　　格	纵201.5厘米，横154厘米
现收藏地	中国北京故宫博物院

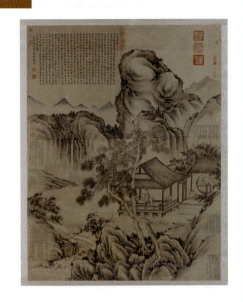

徐扬《端阳故事图》

《端阳故事图》共8开，每开均精心描绘了端阳节期间丰富多彩的民俗活动，全面展现了历代各地独特的节日风俗习惯。每开作品均以隶书题写画名，并配以行书注释，便于观者深入理解画面所蕴含的深厚文化内涵。此图册构图精巧细致、人物造型俊逸生动、线条流畅有力、色彩明丽而不失典雅，充分展示了画家精湛的写实技艺以及乾隆朝宫廷绘画工整清丽、细腻入微的艺术风格。

类　　型	绢本设色画
作　　者	徐扬
时　　间	清代
规　　格	纵20.7厘米，横18.2厘米（每开）
现收藏地	中国北京故宫博物院

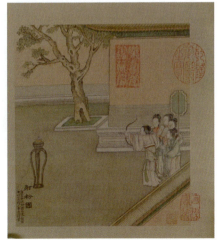

《端阳故事图》第一开《射粉团》

王肇基《梦楼抚琴图》

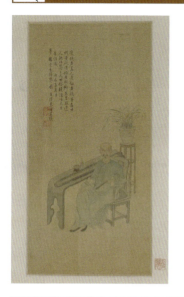

《梦楼抚琴图》描绘了清代诗人、书法家王文治（字禹卿，号梦楼）的室内形象。他手持折扇，神情淡然地端坐于木椅之上，身旁条案上摆放着古琴与袅袅生烟的香炉，背后花架上则盛开着一盆兰花。尽管画中景物不多，但这些元素高低错落的布置，不仅丰富了画面的空间层次，更映衬出王文治如幽兰般高洁的君子品格与深厚的文化底蕴。

类　　型	绢本设色画
作　　者	王肇基
时　　间	清代乾隆二十五年（1760年）
规　　格	纵54厘米，横26.4厘米
现收藏地	中国北京故宫博物院

爱新觉罗·弘历《仿赵孟頫罗汉像》

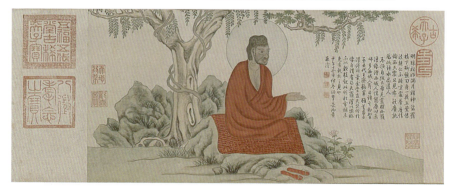

《仿赵孟頫罗汉像》是爱新觉罗·弘历（乾隆帝）仿照赵孟頫大德八年（1304年）所作《红衣罗汉像》而绘。赵孟頫原画曾珍藏于内府，并附有

类　　型	纸本设色画
作　　者	爱新觉罗·弘历
时　　间	清代乾隆二十七年（1762年）
规　　格	纵26.2厘米，横52厘米
现收藏地	中国北京故宫博物院

乾隆二十二年御题。此画在人物动态神情、树石布局及笔法风格上均严格遵循原作，展现出精工细腻的笔法与古雅和谐的设色。

闵贞《采桑图》

类　　型	纸本墨笔画
作　　者	闵贞
时　　间	清代
规　　格	纵 123.8 厘米，横 52 厘米
现收藏地	中国北京故宫博物院

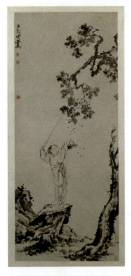

《采桑图》细致刻画了一位娇小女子于高大桑树下采桑的情景。她仰头凝视桑叶，手持长杆不停击打，同时以竹篮承接落叶。人物全身奋力向上，姿态自然流畅，眼手配合默契，动作连贯，展现了画家敏锐的观察力与坚实的写实功底。画面布局巧妙，画家通过省略冗余背景，并利用女子脚下的巨石巧妙地将人物置于画面中心，既引人注目，又在构图上起到承上启下的作用。女子打桑叶的动态将桑树与山石、土坡自然相连，形成长方形结构，物象间气韵生动，令简约的构图显得饱满并具有完整性。

闵贞《巴慰祖像》

类　　型	纸本设色画
作　　者	闵贞
时　　间	清代
规　　格	纵 103.5 厘米，横 31.6 厘米
现收藏地	中国北京故宫博物院

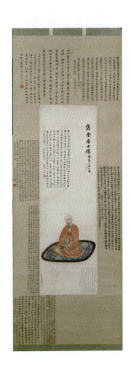

《巴慰祖像》描绘的是年约五旬的巴慰祖，身着青衫外披红袍，端坐于蓝底黄花蒲垫上，神态安详而略显疲惫，面容清癯，目光炯炯，透露出作画时巴慰祖的身体状况。画家采用写实手法，精细入微，人物面部借鉴"波臣派"技法，细笔勾勒，淡彩晕染，阴影处理得当，立体感强。画家巧妙运用色彩展现人物性格，面部轮廓清晰，衣纹用笔劲健，转折处略见顿挫，敷色考究，整体画面古朴典雅，形式与内容和谐统一，人物形象栩栩如生。

中国名画欣赏

罗聘《药根和尚像》

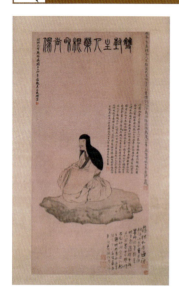

《药根和尚像》描绘药根和尚的跌坐姿态。他身着僧袍,端坐于巨石之上,微须,头戴风帽,双手拢于宽袖之中。人物形象生动,造型奇古,线条简朴有力,笔墨运用娴熟,充分展现了罗聘在佛像画领域的独特风貌。

类　　型	纸本墨笔画
作　　者	罗聘
时　　间	清代
规　　格	纵 120.8 厘米,横 59 厘米
现收藏地	中国北京故宫博物院

罗聘《锁谏图》

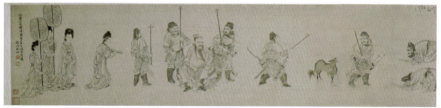

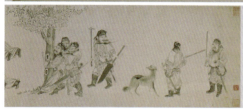

《锁谏图》全卷通过对紧张氛围的营造与人物形神的深刻描绘,牢牢抓住了观者的视线,彰显了画家独到的艺术构思。在技法上,画家以细笔勾勒人物轮廓,须发刻画入微,面部以淡墨表现起伏变化,服饰线条勾画顿挫转折,富有拙涩古朴之美,充分展现了罗聘在笔墨运用上的高超技法。

类　　型	纸本墨笔画
作　　者	罗聘
时　　间	清代
规　　格	纵 32 厘米,横 208 厘米
现收藏地	中国北京故宫博物院

罗聘《邓石如登岱图》

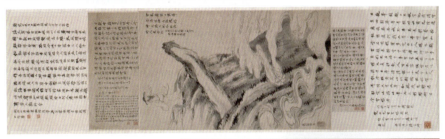

　　《邓石如登岱图》中画山用笔挥洒自如，淡墨皴染间巧妙点缀以浓墨苔点，流云与突兀的岩石相互映衬，赋予山峰以生动的动势。人物描绘则蕴含金农笔意，头部比例略大，虽略显夸张，但刻画极为精细，人物神态的沉稳与周围景物的动势形成鲜明对比，凸显了人物的气韵与心境，展现了画家精湛的绘画技艺。

类　　型	纸本墨笔画
作　　者	罗聘
时　　间	清代
规　　格	纵 83.5 厘米，横 51.1 厘米
现收藏地	中国北京故宫博物院

张廷彦《弘历行乐图》

　　《弘历行乐图》描绘了乾隆帝在园林中悠然自得的场景。深秋时节，庭院内林木依旧繁茂，色彩斑斓。中年乾隆皇帝闲适地坐于廊下，静赏庭中景致，面容若有所思。桌案上已备好纸砚，一旁童子侍立，一手执拂尘，另一童子则手捧书册而来。画中楼阁桥梁以直尺界笔精心描绘，巧妙融合了明代仇英的传统建筑画技法与西方绘画透视法，使得画面既工致细腻又不失灵动。

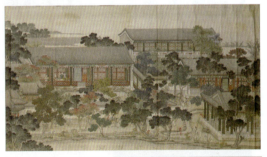

类　　型	绢本设色画
作　　者	张廷彦
时　　间	清代
规　　格	纵 119.1 厘米，横 213 厘米
现收藏地	中国北京故宫博物院

丁观鹏《乾隆皇帝洗象图》

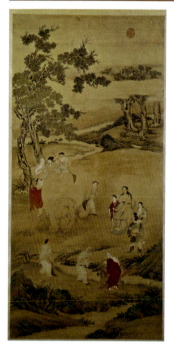

《乾隆皇帝洗象图》中乾隆帝扮作普贤菩萨之姿,静观众人为其坐骑大象清洗身体。大象则舒适地扭头望向乾隆帝,流露出感激之情。此画布局巧妙,以蜿蜒的曲水为纽带,将树石、花草巧妙串联,同时汇聚众多人物,突出了乾隆帝的中心地位。人物衣纹线条瘦挺而富有颤动感,曲转顿挫间展现动态之美,不仅丰富了视觉层次,也精准捕捉了不同状态下人物的体态变化。全画色彩艳丽,装饰性强,彰显了宫廷绘画的高贵与典雅。

类　　型	纸本设色画
作　　者	丁观鹏
时　　间	清代乾隆十五年(1750年)
规　　格	纵132.3厘米,横62.5厘米
现收藏地	中国北京故宫博物院

丁观鹏《无量寿佛图》

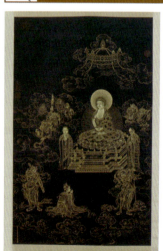

《无量寿佛图》描绘佛祖如来显圣世间的神圣场景。画面中,佛祖神态庄严,四大金刚、迦叶、阿难、哼哈二将等宗教人物环绕其侧,更有女信徒合掌跪拜,虔诚祈福。画家以深厚的艺术功底,生动描绘了"人与神相通相连"的崇高境界,营造出一种庄严而祥和的氛围。技法上,采用"勾勒填金"的传统工艺,以泥金绘于瓷青纸上,使画面色彩深邃而雅致。用笔精细,线条细劲圆转,流畅自然,尤其是以"钉头鼠尾描"表现的衣纹,既规整又显洒脱。

类　　型	瓷青纸金画
作　　者	丁观鹏
时　　间	清代乾隆二十六年(1761年)
规　　格	纵99.3厘米,横61.9厘米
现收藏地	中国北京故宫博物院

丁观鹏《莲座大士像》

《莲座大士像》描绘一位身着白衣的观世音菩萨,菩萨面朝右侧,以四分之三侧面端坐于莲花宝座之上。其身后,火焰背光熊熊燃烧,周围环绕着一圈百花圆光,圆光中央上方还巧妙嵌入了一个"寿"字图纹。整幅画作无复杂背景,仅以矿物质颜料石青平涂,使得画面呈现出一种超凡脱俗的富丽与华贵。

类　　型	绢本设色画
作　　者	丁观鹏
时　　间	清代
规　　格	纵124.9厘米,横66.1厘米
现收藏地	中国北京故宫博物院

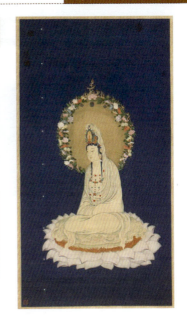

姚文瀚《紫光阁赐宴图》

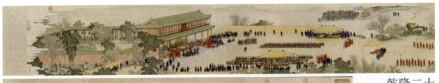

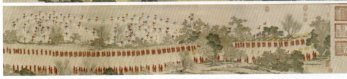

类　　型	绢本设色画
作　　者	姚文瀚
时　　间	清代乾隆二十六年(1761年)
规　　格	纵45.7厘米,横486.5厘米
现收藏地	中国北京故宫博物院

乾隆二十五年(1760年),紫光阁修缮完毕,乾隆帝下旨将平定准部、回部的百名功臣画像张挂于四壁。次年正月,乾隆帝又在此地设宴庆功,王公贵族、文武大臣、蒙古族首领以及参与西征的将士百余人共襄盛举。《紫光阁赐宴图》生动地描绘了这场宴庆的宏大场景。画作中,建筑巧妙地融合了西洋绘画技法与中国画传统的手卷形式。位于中南海内的紫光阁,始建于明代,至清代则成为皇帝阅射和举行武举殿试的场所。乾隆年间重修后,至今仍保持着当年的风貌。将画作中的建筑与紫光阁实景相对照,别有一番趣味。

金廷标《乾隆皇帝宫中行乐图》

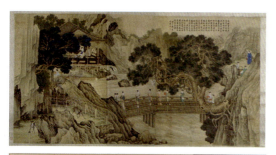

类　　型	绢本设色画
作　　者	金廷标
时　　间	清代乾隆二十八年（1763年）
规　　格	纵168厘米，横320厘米
现收藏地	中国北京故宫博物院

　　《乾隆皇帝宫中行乐图》中的乾隆皇帝形象兼具肖像画特征，笔法细腻入微，情态生动传神。宫女们则以细劲流畅的线条勾勒，展现出她们风姿绰约、楚楚动人的体态。树木刻画得工整精妙，每一笔都一丝不苟，透露出宋画的严谨与韵味。山石则多用侧锋皴擦，表现出其峭拔的风骨与坚硬的质感。此画内容丰富，物象繁多，且以不同的笔墨技法表现，充分展示了金廷标在山水、人物及肖像画创作上的深厚造诣。

金廷标《儿童斗草图》

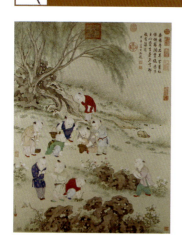

　　金廷标，清乾隆时期的著名宫廷画家，以人物画著称。他的作品中的风俗人物朴实自然，贴近生活，情态生动，令人倍感亲切。《儿童斗草图》便是一例，生动描绘了端午节时儿童们斗草游戏的场景，既有文斗的雅趣，也有武斗的活泼。

类　　型	纸本设色画
作　　者	金廷标
时　　间	清代
规　　格	纵105.3厘米，横79.5厘米
现收藏地	中国北京故宫博物院

金廷标《仕女簪花图》

《仕女簪花图》中的女子杏脸桃腮，皓齿朱唇，身段婀娜，曲线优美，在体虚力弱中透露出娇柔典雅的气质，展现了清代仕女画清新俊秀的时代风貌。人物衣纹用笔顿挫转折，线条遒劲有力，与以界画方式精细描绘的家具及室内装饰物形成鲜明对比，既统一又富有变化，充分表现了不同物象的质感。此画构图巧妙，近景为簪花女子的全身像，中景是若隐若现的理书侍女，远景则是含烟带雾的翠竹一隅，通过近、中、远三景的自然过渡，增强了画面的立体感和纵深效果，使有限的画面展现出无限的空间感。

类　　型	绢本设色画
作　　者	金廷标
时　　间	清代
规　　格	纵223厘米，横130.5厘米
现收藏地	中国北京故宫博物院

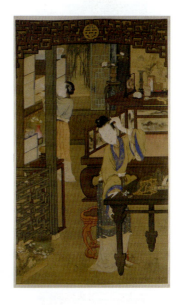

金廷标《冰戏图》

《冰戏图》描绘一群儿童在冰面上嬉戏的情景。尽管冬季寒风凛冽、景物单调，但对于活泼好动的孩子们来说，这依然是游戏的天堂。画面中，十个小伙伴聚集在结冰的池塘旁，胆大的几个已踏上冰面，却因冰面太滑而频频摔倒，其中一个更是仰面朝天，努力挣扎着想要站起。岸上的孩子们则嬉笑着，跃跃欲试，整个场景充满了童趣与欢乐。

类　　型	纸本设色画
作　　者	金廷标
时　　间	清代
规　　格	纵121厘米，横64.8厘米
现收藏地	中国北京故宫博物院

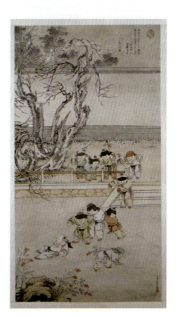

金廷标《岩居罗汉像》

《岩居罗汉像》中罗汉眉目清秀,披发,戴耳环,臂腕佩钏、镯,身着袒右式袈裟,自在而坐,手捧如意,系模仿菩萨之形象。罗汉与童子衣纹分别运用了蚯蚓纹、钉头鼠尾描,造型工整,设色清雅。

类 型	纸本设色画
作 者	金廷标
时 间	清代
规 格	纵 99.5 厘米,横 53.2 厘米
现收藏地	中国北京故宫博物院

金廷标《负担图》

《负担图》描绘樵夫负担归家叩门之景。整幅画作生活气息浓郁,展现了太平盛世百姓安居乐业的美好情景。人物造型生动传神,笔法细腻工整,设色清丽而雅致,带有典型的宫廷绘画特征。

类 型	纸本设色画
作 者	金廷标
时 间	清代
规 格	纵 140.9 厘米,横 55.5 厘米
现收藏地	中国北京故宫博物院

徐镐《张昀僧装像》

类　　型	绢本设色画
作　　者	徐镐
时　　间	清代乾隆四十年（1775年）
规　　格	纵61.2厘米，横43.2厘米
现收藏地	中国北京故宫博物院

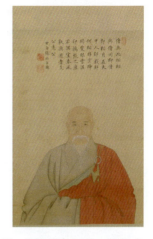

　　《张昀僧装像》是徐镐为同乡画家张昀所绘的肖像画。画中为一老者半身像，老者双手笼于袖中，身着僧服，头顶无发，胡须皆白，双目平视，神态安详庄重。其画法精工，先以墨笔勾勒轮廓，再调色渲染，使人物面部具有凹凸感，但光感不甚明显，仍是中国传统肖像画技法。灰色的袍服和红色的袈裟则采用平涂的方法处理，衣纹线条细劲，颇具表现力。

　　作为徐璋之子，徐镐很好地继承了"波臣派"肖像画的表现技法，在构图上更是力求传统，不设衬景道具，以突出人物面部的表现为主，堪称"波臣派"余绪中的佼佼者。

华冠《永瑢像》

类　　型	纸本设色画
作　　者	华冠
时　　间	清代乾隆五十年（1785年）
规　　格	纵115.8厘米，横47.6厘米
现收藏地	中国北京故宫博物院

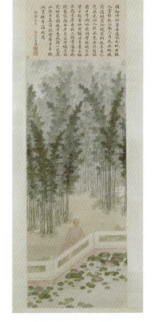

　　《永瑢像》为配景人物肖像画。主人公永瑢精神饱满地临池而坐，其眼前是"逐浪丝阴去，迎风带影来"的碧水荷塘，身后是一派欣欣向荣的茂密竹林。翠竹与清荷相映成趣，点染出六月天清丽的景致，也暗喻了永瑢的"君子"品质。画中竹林占据了画幅的上半部，竹干用笔圆劲工整，富有弹性的线条准确地刻画出竹的柔韧与秀美，竹叶以嫩绿色直接晕染，叶片重叠错落、繁而不乱，其前重后淡的设色既丰富了色阶的层次变化，又增强了画面由近及远的空间感。画中人物以中国传统肖像画写真法勾描，面部先以淡赭色线条造型，绘出骨骼轮廓，再用赭色平涂表现肤色，最后以重墨描眉画眼，点提人物神韵。

华冠《余世苓菽水图》

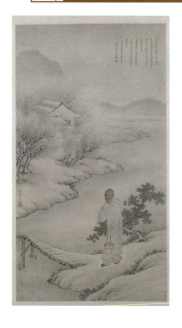

《余世苓菽水图》是华冠在余世苓36岁时为其绘制的肖像画。华冠并未将其画成正襟危坐的标准像，而是将其置身于日常生活的环境中，描绘他在冰天雪地的户外身穿单衣、足着草履、肩扛手提菽水急行赶路的情景。菽水原指豆子和水，意为粗茶淡饭，后引申为晚辈对长辈的供养。画中远山、近水及坡地运用"有限中出无限，无画处成妙境"的表现技法，以不露笔痕的淡墨轻染，令画作荒寒之气顿生，不仅准确地表现了寒冬恶劣的气候环境，而且暗示出余世苓在艰苦的生活条件下尽心孝敬父母的高逸人品。人物面部先以淡色晕染，后以重墨点画眉眼，将余世苓充满睿智的神态表现得惟妙惟肖，显示出画家深厚的人像写真功底。

类　　型	纸本设色画
作　　者	华冠
时　　间	清代乾隆五十六年（1791年）
规　　格	纵90.2厘米，横49.1厘米
现收藏地	中国北京故宫博物院

周恺《补衮图》

《补衮图》描绘一位女子端坐于方凳上，正神态专注地精心绣制龙纹衣装。女子头戴闪亮的簪钗，身着交领淡蓝色上衣和白底方格纹长裙，一袭蓝色霞帔飘曳垂地。

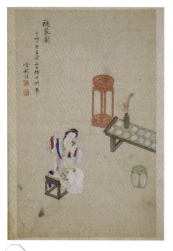

其面容蛾眉杏眼，樱口桃腮，秀丽姣美。身边的几、案、插瓶、绣墩等刻画细微，极具富丽之气。在传统文化中，《补衮图》寓意补救规谏帝王的过失。但周恺着意刻画人物的皓腕纤指，对细节的描绘尤为精心，展现了女子手指的灵巧和动感。此画设色爽丽明快而又自然和谐，一位端庄娴雅、秀外慧中的女子形象跃然纸上，富有浓厚的生活气息。

类　　型	绢本设色画
作　　者	周恺
时　　间	清代
规　　格	纵27.9厘米，横17.5厘米
现收藏地	中国北京故宫博物院

丁皋《靳介人画像》

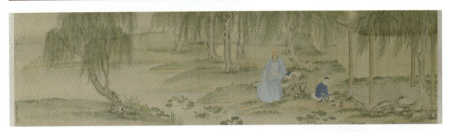

《靳介人画像》描绘的是暮春景象,茅亭掩映于绿柳之中,水渚之上荷花初绽,一士人左手执卷,右手扶膝,正襟危坐于岸边石凳上,身旁石几

类 型	绢本设色画
作 者	丁皋
时 间	清代
规 格	纵 36 厘米,横 131.8 厘米
现收藏地	中国北京故宫博物院

上摆放着书函、茗盏等物,一小童执扇对炉烹茶。环境清新雅逸,生动地描绘了文人雅士闲适的生活情景。画中人物的表现手法与"波臣派"风格略有不同,面部多采用平涂而皴染较少,显得较为平实,但眉宇间仍神气盎然,不失为传神佳作。在"波臣派"作品中,将人物置于山水间的肖像画多为合作之画,常有喧宾夺主或人景布置不和谐之处,而此画情景交融,将人物完美融入景物之中,通过环境衬托出人物的清逸品质,无疑是一件成功之作。

朱本《对镜仕女图》

《对镜仕女图》是朱本 46 岁时所作,描绘了闺阁女子晨起梳妆的场景。人物形象写实,举止生动自然,尤其是女子照镜时瞻前顾后的神态被刻画得极为传神有趣,成功地展现了女性日常生活的一个温馨侧面。人物的衣纹线条以中锋行笔,圆润流畅,生动地表现了衣料的柔软质地及衣袍的肥大,以此衬托出女子小巧可人的身躯。

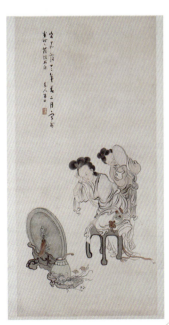

类 型	纸本设色画
作 者	朱本
时 间	清代嘉庆十二年(1807 年)
规 格	纵 109.9 厘米,横 51.6 厘米
现收藏地	中国北京故宫博物院

丁以诚《铁保像》

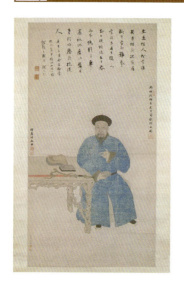

《铁保像》描绘了清代著名书法家铁保的坐像。铁保身着蓝袍黑履,头戴冠帽,左手自然弯曲作捻髯状,右臂倚案,手持砚瓦,面相端严,双目炯炯有神。人物右侧的木案上摆放着两块砚瓦、一柄宝剑。此画沿袭了"波臣派"传统的构图方法,以人物为主,巧妙地配以衬景,以烘托主人公的身份和性格特点。画中以砚、剑二物巧妙地表现了这位满族官员、书法家的独特气质。此外,边角上小楷字的落款格式也是"波臣派"画家常用的,同时也是古代肖像画中常见的格式。

类　　型	纸本设色画
作　　者	丁以诚
时　　间	清代嘉庆十五年(1810年)
规　　格	纵126.7厘米,横67.4厘米
现收藏地	中国北京故宫博物院

改琦《元机诗意图》

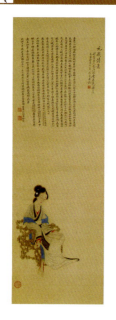

类　　型	绢本设色画
作　　者	改琦
时　　间	清代道光五年(1825年)
规　　格	纵99厘米,横32厘米
现收藏地	中国北京故宫博物院

《元机诗意图》描绘了唐代女道士鱼玄机(因避康熙皇帝玄烨讳而被清朝人改称元机)手展诗卷、侧身坐于藤瘿椅上的情景。她身形单薄,面容憔悴,双目中隐隐流露出一丝矜持与凄凉的怨情,这正是清代文人画家所刻意追求的女性"清淑静逸"之美。画家以轻柔简练的笔触,用浅淡的墨线勾勒出婉转工细的线条,并在衣纹的勾线处施以淡彩罩染,使线条更显柔和淡润。同时,画家注重色彩的运用,画面以冷色调为主,鱼玄机身着月白色上衣和白色长裙,其领口、袖口和腰际的饰带及双臂所挽的宝蓝色披肩均为冷色,

素雅的设色营造出凝重的氛围。为了丰富画面色彩并体现鱼玄机作为青年女性的爱美之心,画家巧妙地将她内衬的衣领及袖口处染成暖色调的红色,在冷暖色调的相互映衬中,进一步渲染出鱼玄机忧郁神伤的情态。

费丹旭《陈云柯小像图》

《陈云柯小像图》描绘了须髯垂髫、笑容可掬的陈云柯坐于平石之上,左右以竹、石相伴。人物的面部采用传统方式表现,线条勾勒精细,淡彩渲染得当,刻画细腻入微。衣纹则以线条为骨,古拙而流畅。画中坚硬的山石以湿墨皴擦出形,秀挺的青竹则以浓淡墨相衬晕染,显得朦胧而富有层次。石与竹不仅烘托出陈云柯的中心位置,更以物托志,表现出他高致朗逸的内在情怀。

类　型	纸本设色画
作　者	费丹旭
时　间	清代道光十三年(1833年)
规　格	纵85厘米,横59.5厘米
现收藏地	中国北京故宫博物院

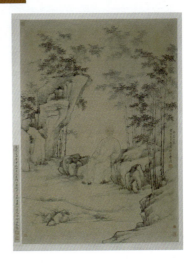

费丹旭《复庄忏绮图》

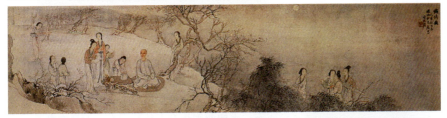

《复庄忏绮图》描绘了姚燮与其侍姬曾经的生活场景。画面中央端坐于蒲团之上者为姚燮,他怡然微笑,似有所悟。周围环绕着12名侍姬,她们

类　型	纸本设色画
作　者	费丹旭
时　间	清代道光十九年(1839年)
规　格	纵31厘米,横128.6厘米
现收藏地	中国北京故宫博物院

神形各异、仪态万千。整幅作品格调淡雅,画家对姚燮的面部进行了细致的刻画,以淡墨勾勒轮廓,再以赭色烘染,力求表现出其面部的明暗凹凸感,增强了肖像的写实效果。画中的仕女则以细劲灵活的线条和淡雅的设色来表现,虽不追求严格的写实性,却充分展现了画家创作仕女画的独特风貌。

费丹旭《十二金钗图》

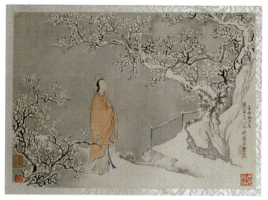

《十二金钗图·熙凤踏雪》

类　　型	绢本设色画
作　　者	费丹旭
时　　间	清代道光二十一年（1841年）
规　　格	纵20.3厘米，横27.7厘米（每开）
现收藏地	中国北京故宫博物院

《十二金钗图》共12开，每开绘制一位人物，她们行游于山石、树木、房舍之间。画家依据小说《红楼梦》的描写及自身对作品的理解，精心描绘出不同人物的年龄、身份、行为特征及其精神气质。画中人物虽未直接标识姓名，但观者可通过画面细节得以确认。画中以没骨法绘制的点景山石、树木，简洁而富有表现力，构筑出特定的人物活动环境，有助于深刻揭示人物内在的精神情感，同时使画面更加饱满且充满情趣。所绘人物均为典型的晚清仕女画形象，符合当时仕女画的审美风尚，拥有鸭蛋脸、柳叶眉、鼻若悬胆、口似樱桃的容貌特征，并以朱红点唇增添了几分妩媚。画中部分人物的面容、衣裙上可见斑驳的黑污色，这是由于画家所用白粉内含金属成分，在氧化作用下产生的返铅现象所致。

费丹旭《夏仲笙像》

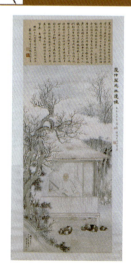

《夏仲笙像》描绘了夏仲笙坐于水榭之中，展卷小憩的读书场景。人物面部以淡彩晕染，刻画细腻入微，传神地展现了夏仲笙沉思忧虑的神态。水榭两侧绘有青竹与秀木，不仅丰富了画面内容，使构图更为饱满，还与水榭、白云、清溪等元素共同营造出一种诗情画意的环境氛围，映衬出夏仲笙儒雅的生活情趣。

类　　型	纸本设色画
作　　者	费丹旭
时　　间	清代道光二十八年（1848年）
规　　格	纵106.7厘米，横50.8厘米
现收藏地	中国北京故宫博物院

任颐《葛仲华像》

《葛仲华像》以淡设色绘制葛仲华全身立像。主人公身着长衫,右手轻握淡青小花一枝于胸前,神态淡然自若。衣纹采用"钉头鼠尾描"技法,刚柔并济,飘洒自如,富有韵律感,使得静态的人物仿佛蕴含着动态之美。人物面部施以淡赭色并略加晕染,色调间微妙的明暗对比增强了面部的立体感。

类　　型	纸本淡设色画
作　　者	任颐
时　　间	清代同治十二年(1873年)
规　　格	纵118.6厘米,横60.3厘米
现收藏地	中国北京故宫博物院

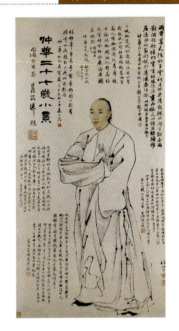

任颐《羲之爱鹅图》

《羲之爱鹅图》描绘了晋代书法家王羲之与童子在桥上观赏鹅群的场景。"羲之爱鹅"的典故源自《晋书·王羲之传》,讲述了王羲之曾为道士书写《道德经》以换取群鹅的故事。任颐曾创作多幅以人禽和谐共处为主题的《羲之爱鹅图》,此幅为其代表作之一。全画构思精巧,鹅群半遮半掩地浮于水面,并非画面焦点,而是通过王羲之专注的目光引导观者注意,从而生动诠释了"羲之爱鹅"的创作主旨。

类　　型	纸本设色画
作　　者	任颐
时　　间	清代光绪十六年(1890年)
规　　格	纵136.2厘米,横66.7厘米
现收藏地	中国北京故宫博物院

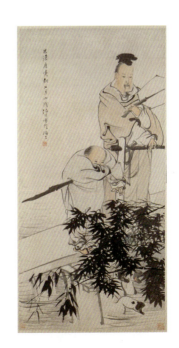

任颐《苏武牧羊图》

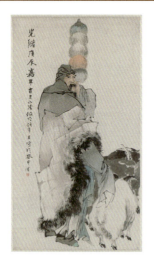

《苏武牧羊图》中苏武手持汉节,坚如磐石般屹立于画面中心,双目望向画外远方,似乎在遥望故国,目光中透露出坚定与自信,充分展现了他不屈不挠的爱国精神。画中人物造型比例精准,既保留了陈洪绶描绘人物奇古伟岸的技法特色,又巧妙融合了西洋画速写、素描的技法元素,线条凝练有力,与主题相得益彰。色墨渲染和谐统一,特别是羊群部分运用写意手法,在黑、白、灰的墨色变化中精准捕捉羊群形态,同时生动描绘了群羊因寒冷而相互依偎的情景,以此衬托环境的严酷,进一步凸显了苏武不畏艰难、坚韧不拔的高尚品质。

类 型	纸本设色画
作 者	任颐
时 间	清代
规 格	纵149.5厘米,横81厘米
现收藏地	中国北京故宫博物院

任颐《公孙大娘舞剑图》

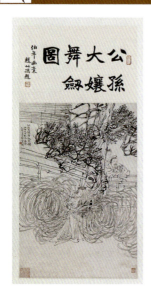

《公孙大娘舞剑图》描绘了唐代著名教坊舞伎公孙大娘舞剑的壮观场景。公孙大娘活动于开元年间,以剑舞绝技闻名遐迩。相传她的舞剑曾给予怀素、张旭等书法家以灵感,促进了狂草书风的形成。此画线条劲健有力,墨色枯润浓淡运用自如,既承袭了明末陈洪绶的笔法精髓,又展现出任颐独特的艺术风格,是其精心构思与创作的佳作。

类 型	纸本墨笔画
作 者	任颐
时 间	清代
规 格	纵41.9厘米,横28厘米
现收藏地	中国北京故宫博物院

沙馥《芭蕉仕女图》

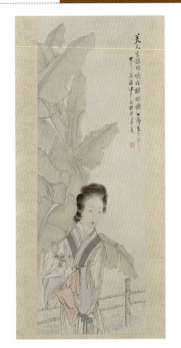

《芭蕉仕女图》是沙馥仿改琦画风而作的写意仕女画。图中女子手持花枝,立于芭蕉树前,仪态万千,仿佛闻香自醉。其高耸的发髻,先以浓淡墨反复晕染,再以重墨精细绘出根根发丝,这种线与面结合的技法,生动展现了女子头发的浓密与柔顺。仕女面形为瓜子脸,面部施以不着痕迹的浅红色晕染,既突出了肌肤的光滑细嫩,又巧妙表现了五官结构的明暗变化。其眉目间流露出的矜持与凄凉,恰与晚清文人画家在仕女画中追求的"清淑静逸"之境相契合,彰显了鲜明的时代特征。

类　　型	纸本设色画
作　　者	沙馥
时　　间	清代光绪二十年(1894年)
规　　格	纵92厘米,横31厘米
现收藏地	中国北京故宫博物院

虚谷《彭公像》

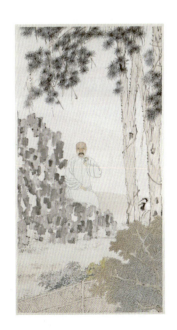

《彭公像》绘彭公手执菊花,倚石而坐的正面形象。人物五官刻画细腻入微,富有立体感,尽显"人淡如菊"的儒雅气质。湖石堆砌,或留白以显空灵,或以浓淡墨晕染,展现出湖石"皱、漏、瘦、透"的自然之美。画中双松挺拔,白鹤悠然漫步,丛菊盛开,秋树葱郁,均以工整细腻的笔致精心点染,与湖石的写意笔法形成鲜明对比,彰显了画家既能挥洒自如,又擅长工笔重彩的全面技法。

类　　型	纸本设色画
作　　者	虚谷
时　　间	清代
规　　格	纵125.2厘米,横63.6厘米
现收藏地	中国北京故宫博物院

中国名画欣赏

喻兰《仕女清娱图》

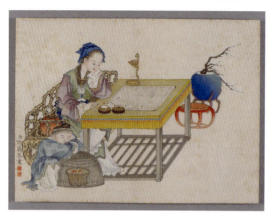

《仕女清娱图·自弈》

类　　型	纸本设色画
作　　者	喻兰
时　　间	清代
规　　格	纵17厘米，横22.7厘米（每开）
现收藏地	中国北京故宫博物院

《仕女清娱图》共8开，从图中精美的器皿、工巧的家具及华丽的服饰可窥见画家所描绘的是富贵人家的女子生活。通过女子在室内品茗、吹箫、梳妆、投壶、阅书、舞剑、观鹤、自弈等娱乐活动，展现了她们优越的生活环境不仅确保了衣食无忧，更提供了丰富的休闲条件，从而培养了多方面的修养。画中人物面部轮廓以中锋行笔，淡赭勾勒，线条工细流畅；五官结构在传统线描基础上融入西方明暗法、解剖学等绘画技巧，以赭色烘染，层次分明，立体感强。衣纹用笔深受明代"浙派"影响，线条如金钩铁画，遒劲爽利，富有方折、顿挫、疾徐之变，其方硬之美与人物面部的娇美形成鲜明对比，更衬托出女性肌肤的细腻与光滑。

汤禄名《梅竹仕女图》

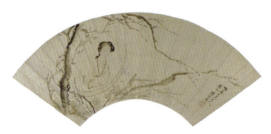

类　　型	金笺设色画
作　　者	汤禄名
时　　间	清代
规　　格	纵17.8厘米，横52.5厘米
现收藏地	中国北京故宫博物院

《梅竹仕女图》以闺阁女子倚窗赏梅的小景入画。画家笔墨娴熟，线条婉转流畅，墨色浓淡相宜，设色淡雅清新，生动表现了女子明媚秀雅的神态。女子细眉小眼、瓜子脸型以及瘦体溜肩的体态，正是晚清时期仕女画的典型风貌。

沈贞《阿桂像》

《阿桂像》原名《大学士一等诚谋英勇公阿桂像》。乾隆帝为表彰平定金川的阿桂等功臣，于乾隆四十二年初夏（1777年）在西苑紫光阁设宴款待西征将士，并赐赏物。对军功卓著者，更令宫廷画家郎世宁等人为其绘制肖像。画成后，乾隆帝亲自为指挥战斗的定西将军阿桂等人撰写赞文，并将画像悬挂于紫光阁内以昭彰武功。《阿桂像》是光绪朝宫廷画家沈贞根据紫光阁内阿桂画像绘制的摹本。画家以精细入微的笔法、准确生动的造型，形神兼备地刻画出阿桂既儒雅睿智又不失骁勇顽强的将军形象。

类　型	绢本设色画
作　者	沈贞
时　间	清代
规　格	纵162.2厘米，横109.1厘米
现收藏地	中国北京故宫博物院

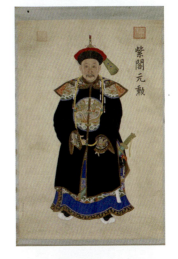

任熊《仕女消闲图》

类　型	纸本设色画
作　者	任熊
时　间	清代
规　格	纵100.2厘米，横30.9厘米
现收藏地	中国北京故宫博物院

《仕女消闲图》描绘了一株寒梅，枝干纵横交错间，花朵竞相绽放。一位仕女迎着凛冽寒风，寻梅而来。梅树以没骨法表现，枝干运用浓淡相宜的墨笔绘就，花瓣则以白粉轻点，虽看似随意不拘物理，却赋予画面鲜活的灵动之气。仕女的画法承袭了改琦、费丹旭的笔墨精髓，眉目间流露出淡淡的闺中幽怨，体态轻盈中透露出几分病弱之美。衣纹线条圆润流畅，组织有序，外轮廓线紧贴身形，内轮廓线转折自然，生动展现了仕女紧裹衣袍、趋步而行的动态美。设色方面，画面清丽淡雅，无强烈冷暖色调对比，简洁纯净的色彩恰到好处地烘托出雅逸清幽的消闲氛围。

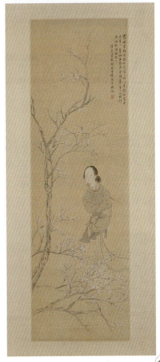

任熊《麻姑献寿图》

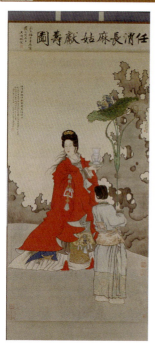

《麻姑献寿图》中麻姑身着红披风,形象古朴静穆,仪态端庄,彻底颠覆了清朝中期以来费丹旭、改琦等人笔下纤弱多病的仕女形象,展现出一种健康清新的美感,令人眼前一亮。画中设色艳丽而华贵,富有装饰性,线条顿挫刚劲,极富表现力,与麻姑的形象相得益彰,堪称任熊仕女画中的佳作。

类　　型	绢本设色画
作　　者	任熊
时　　间	清代
规　　格	纵162.3厘米,横86.2厘米
现收藏地	中国北京故宫博物院

任熊《自画像》

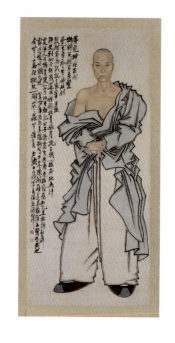

《自画像》虽无年款,但从画像分析,任熊应正值三十余岁的壮年。画面中的他面露沉思,袒露右肩,不修边幅的装束展现出一种绿林好汉般的豪迈气质,与传统文人画像的格调大相径庭。画中衣纹线条如银钩铁画,不仅与主人公坚毅勇猛的形象高度契合,更烘托出其内在的阳刚之气,增强了作品的感染力。

类　　型	纸本设色画
作　　者	任熊
时　　间	清代
规　　格	纵177.4厘米,横78.5厘米
现收藏地	中国北京故宫博物院

佚名《康熙帝便装写字像》

《康熙帝便装写字像》中康熙帝身着便装，左手轻按方桌上的宣纸，右手提笔欲书，身后屏风上的墨龙图案彰显其王者之尊。值得注意的是，画中方桌采用中国传统透视技法描绘，而屏风座则运用了西方焦点透视法，两者并置产生了微妙的矛盾感，透露出此画创作于西风东渐初期，出自一位既学习西方画法又未完全掌握其透视原理的宫廷画家之手。

类 型	绢本设色画
作 者	佚名
时 间	清代
规 格	纵50.5厘米，横31.9厘米
现收藏地	中国北京故宫博物院

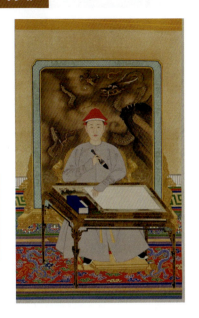

佚名《康熙帝读书像》

《康熙帝读书像》描绘康熙帝勤勉苦读的一面。他盘腿端坐，凝神静思，身后书卷盈壁，排列有序，反映出其学识渊博、好学不倦。此画在技法上明显受到欧洲绘画影响，如人物面部的渲染、衣物褶皱的处理均采用色彩明暗变化而非传统线条勾勒，同时书架的透视与阴影表现也运用了欧洲绘画技法。这不仅是中西绘画技法融合的尝试，也是中西文化交流的重要例证。

类 型	绢本设色画
作 者	佚名
时 间	清代
规 格	纵138厘米，横106.5厘米
现收藏地	中国北京故宫博物院

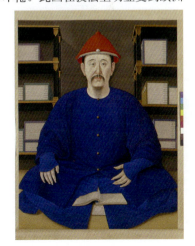

佚名《和素像》

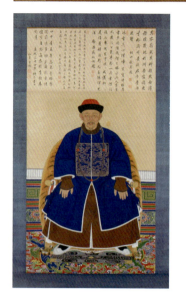

《和素像》描绘的是和素45岁时的朝服坐像，面色微赤，高颧留须，神态蔼然，目光沉静，举止端庄，生动再现了其儒雅严谨的性格特征。画作虽无作者款识，但诗堂上留有张英、励杜讷、孙宝宪及和素本人的题记，为作品增添了更多历史与文化价值。

类　型	绢本设色画
作　者	佚名
时　间	清代康熙三十四年（1695年）
规　格	纵159.2厘米，横115厘米
现收藏地	中国北京故宫博物院

佚名《雍正帝读书像》

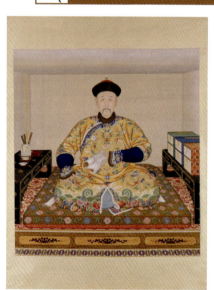

《雍正帝读书像》描绘雍正帝端坐于锦垫之上，手捧书卷，默默沉思，仿佛在深味书中精髓。此类读书坐像的构图模式，最早可追溯至康熙时期，并作为一种固定的艺术表现形式，一直延续至晚清。在北京故宫博物院的清代宫廷绘画藏品中，雍正帝、乾隆帝、嘉庆帝、道光帝、同治帝等皇帝的构图相似肖像均有留存。

类　型	绢本设色画
作　者	佚名
时　间	清代
规　格	纵171.3厘米，横156.5厘米
现收藏地	中国北京故宫博物院

佚名《雍正帝道装像》

《雍正帝道装像》是《雍正帝行乐图》系列中的一开册页。画中雍正帝身着道袍,立于岸边巨石之上,左手轻挥麈尾,右手合十,口中似在诵经祈福。此时,波涛汹涌,一条蛟龙猛然跃出水面,张牙舞爪,场面蔚为壮观。雍正帝命宫廷画家将自己描绘为道士形象,这无疑揭示了他与道教之间深厚的渊源。

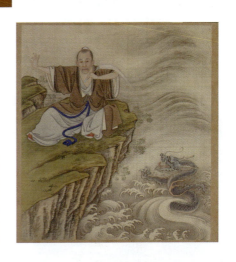

类 型	绢本设色画
作 者	佚名
时 间	清代
规 格	纵 34.9 厘米,横 31 厘米
现收藏地	中国北京故宫博物院

佚名《弘历采芝图》

《弘历采芝图》中一位身着汉族服饰的青年男子,一手执如意,一手轻抚梅花鹿,神情恬淡自若。其旁,一位眉清目秀、面如瓜子的少年手提篮筐与锄头,与青年男子颇有几分神似。根据画中弘历(即乾隆帝)的题诗落款推测,此画应为乾隆帝青年时期与其弟子的形象写照。画中人物采用白描法勾勒,面部以淡墨轻描,衣纹则以浓墨勾勒,线条在轻重虚实、刚柔并济中变化,精准地刻画出人物的不同体态与相貌特征,展现了画家深厚的以线塑形功底。

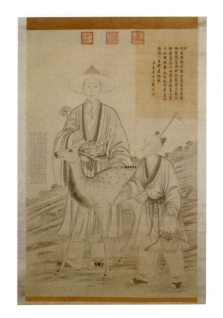

类 型	纸本水墨画
作 者	佚名
时 间	清代雍正十一年(1733 年)
规 格	纵 204 厘米,横 131 厘米
现收藏地	中国北京故宫博物院

佚名《乾隆帝写字像》

《乾隆帝写字像》描绘了乾隆帝在书房内的场景。室内，乾隆帝身着一袭汉服，一手轻拈胡须，一手执着毛笔，似乎正沉浸在深深的思考之中。窗外，梅与竹在春风的轻拂下，生机勃勃，它们不仅拓宽了画面的空间感，更为这雅致的书斋增添了几分幽静与高洁之气。此画虽未署上作者的名款印鉴，但根据画风及绘画技艺推断，人物面部的描绘应出自西洋画家郎世宁之手，他采用了纯粹的西洋技法，以色彩塑

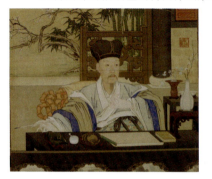

造形体，弱化了传统线条的勾勒，强调了人体解剖结构的精准与立体感的营造。而画中人物的服饰以及作为衬托的竹梅、文房四宝、家具等，则明显带有中国画家金廷标的笔墨特色，画风工细严谨，多运用中锋行笔勾勒，线条中富含顿挫、提按的变化，展现出中国传统绘画的精髓。

类　　型	绢本设色画
作　　者	佚名
时　　间	清代
规　　格	纵 100.2 厘米，横 95.7 厘米
现收藏地	中国北京故宫博物院

佚名《乾隆帝是一是二图》

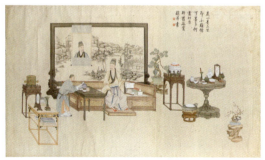

《乾隆帝是一是二图》描绘乾隆帝身着汉人服饰，端坐于榻上，正细细鉴赏皇家珍藏的各式器物。其身后，一幅山水画屏风点缀着室内环境，引人注目的是，屏风上悬挂着一幅与榻上乾隆帝面容一模一样的画像。此画构图巧妙，仿自清宫旧藏的一册宋人册页，乾隆帝对此类新颖构图颇为赞赏，因此特命宫廷画家创作了五幅类似作品，将宋人册页中的文士形象替换为自己的肖像。这种画中画的形式，在西洋画中实属罕见，在中国历代皇帝

类　　型	纸本设色画
作　　者	佚名
时　　间	清代
规　　格	纵 118 厘米，横 61.2 厘米
现收藏地	中国北京故宫博物院

中，也唯有乾隆帝一人尝试。画中乾隆帝的肖像，具备肖像画的精髓，面部刻画细腻入微，传神地展现了他睿智而自信的神态。

佚名《乾隆帝妃古装像》

类　　型	绢本设色画
作　　者	佚名
时　　间	清代
规　　格	纵 101 厘米，横 97.2 厘米
现收藏地	中国北京故宫博物院

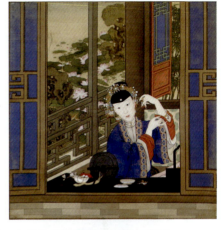

《乾隆帝妃古装像》描绘乾隆帝的妃子对镜梳妆的场景。她全神贯注地凝视着铜镜中的自己，细心地将金钗插入发间。妃子对妆容的精心打理，不仅体现了她对美的追求，更是其女德修养的重要体现。她亲自插戴，每一个动作都显得那么一丝不苟。妃子身着一袭蓝底华服，其上镶嵌着精致的花边与描金的团花纹样，无不彰显出宫中女性服装的精湛工艺与华丽非凡，完美体现了皇家的高贵与典雅。此画虽未署名，但从技法上分析，人物的面部很可能由西洋画家郎世宁绘制，而服饰及环境则由中国宫廷画家金廷标等人共同完成。

佚名《乾隆帝元宵行乐图》

《乾隆帝元宵行乐图》描绘了乾隆帝与皇族子弟在宫苑内共庆元宵佳节的场景。乾隆帝端坐于楼阁之上，安详地注视着下方的庆典活动。此画虽未署名，但从技法上分析，画中人物肖像很可能出自郎世宁之手。他巧妙地将西洋肖像画技法与中国传统"写真"技法相融合，生动地刻画出不同人物的体态与神情。而画中的屋宇、树石等背景，则由中国画家以传统的山水画、界画技法精心绘制，不仅渲染出元宵节的喜庆氛围，也展现了乾隆帝与家人间温馨和睦的亲情场景。

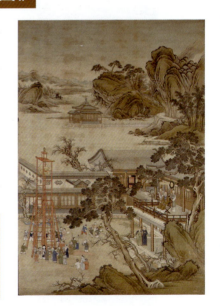

类　　型	绢本设色画
作　　者	佚名
时　　间	清代
规　　格	纵 302 厘米，横 204.3 厘米
现收藏地	中国北京故宫博物院

佚名《那彦成肖像》

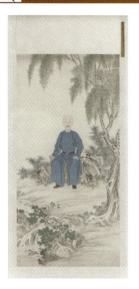

《那彦成肖像》是清朝大臣那彦成（1763—1833）的遗像。画中的那彦成身着便服，正襟危坐于石上，两手扶膝，面容清癯而坚毅，目光凝视前方，应是其任职期间的真实写照。人物面部刻画精细入微，凸凹有致；衣纹洗练而准确，充分反映了当时肖像画的基本特色。此画作为晚清名臣的暮年留影，具有较高的历史价值。

类 型	绢本设色画
作 者	佚名
时 间	清代
规 格	纵127厘米，横61.2厘米
现收藏地	中国北京故宫博物院

佚名《孝全成皇后与幼子像》

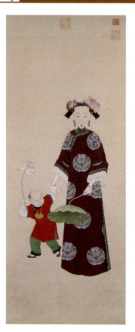

《孝全成皇后与幼子像》是一幅温馨感人的宫廷生活画卷。画中清宣宗（道光皇帝）的孝全成皇后正陪伴着小皇子（即后来的咸丰帝）嬉戏玩耍，展现了内廷嫔妃日常生活的真实面貌。画面设色明快、笔法细腻；人物线条流畅自然；皇后的端庄贤淑、服饰的华丽考究以及小皇子的顽皮可爱均被生动呈现于尺幅之间，让人在平易中感受到皇室独有的尊贵与温情。

类 型	纸本设色画
作 者	佚名
时 间	清代
规 格	纵184厘米，横72.2厘米
现收藏地	中国北京故宫博物院

佚名《孝慎成皇后观莲图》

《孝慎成皇后观莲图》描绘夏日庭院的宁静美景。岸上，微风轻拂柳枝；池中，红白两色的荷花竞相绽放，鸳鸯在水中悠然游弋。清宣宗（道光皇帝）的孝慎成皇后身着便装，手持折扇，以时令鲜花点缀发间，眉形细长柔美，下唇轻点朱红，完美展现了清宫女子的典型妆容。画中的荷花不仅是自然之美的写照，更寓意着画中人物的高洁品格；而成双成对的鸳鸯，则寄托了宫中女性对美好情感生活的向往与祈愿。

类　　型	纸本设色画
作　　者	佚名
时　　间	清代
规　　格	纵157.5厘米，横89.5厘米
现收藏地	中国北京故宫博物院

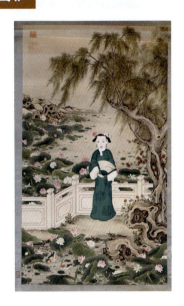

佚名《孝贞显皇后像》

孝贞显皇后，作为清朝咸丰帝的第二位皇后，出身于广西右江道钮祜禄·穆扬阿之家。因孝德皇后在咸丰帝即位前已逝，钮祜禄氏于咸丰二年十月被册立为皇后。《孝贞显皇后像》捕捉了孝贞显皇后年轻时静坐庭院的优雅瞬间。画面工整精细，衣冠服饰的刻画真实生动，尽显皇家风范，为后人了解孝贞显皇后年轻时的风貌提供了宝贵的视觉资料。

类　　型	绢本设色画
作　　者	佚名
时　　间	清代
规　　格	纵169.5厘米，横90.3厘米
现收藏地	中国北京故宫博物院

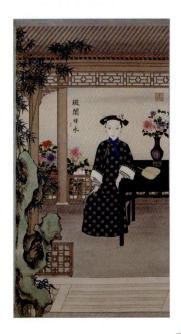

佚名《英嫔春贵人乘马图》

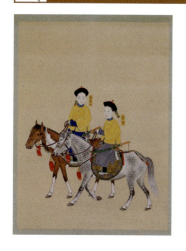

《英嫔春贵人乘马图》描绘咸丰皇帝时期英嫔与春贵人戎装骑马的飒爽英姿。画中,两人头戴顶戴双眼花翎暖帽,身披黄马褂,腰悬弯刀,安坐于马上,悠然自得。此画出自清朝晚期宫廷画师之手,设色鲜艳华丽,具有鲜明的晚清宫廷绘画特色。英嫔,伊尔根觉罗氏,初赐号为英贵人,后于咸丰二年十一月晋升为英嫔;而春贵人,疑为璷常在,其具体晋升时间则史籍无载。从这幅画中,我们可以推测,在英嫔晋升为嫔的同时,春贵人也获得了相应的晋封。

类 型	纸本设色画
作 者	佚名
时 间	清代
规 格	纵76厘米,横56厘米
现收藏地	中国北京故宫博物院

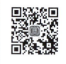

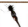 佚名《同治帝游艺怡情图》

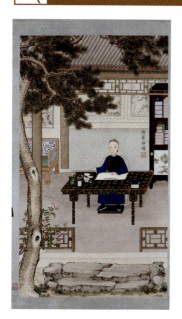

《同治帝游艺怡情图》以细腻的笔触描绘了年轻的同治帝身着便服、伏案书写的场景。画中的同治帝约14岁的年纪,脸上洋溢着天真烂漫的笑容。除了人物本身外,画中还精心布置了丰富的宫廷陈设,如鹿角椅、描金黑漆桌、笔墨纸砚、书柜等,这些细节不仅反映了晚清宫廷的奢华生活,更为后人研究晚清宫廷原状陈设提供了重要的参考依据。

类 型	纸本设色画
作 者	佚名
时 间	清代
规 格	纵147.5厘米,横84厘米
现收藏地	中国北京故宫博物院

第 3 章

山水画

 山水画是以山川自然景观为主要描绘对象的中国画。山水画形成于魏晋南北朝时期，但当时尚未从人物画中完全分离，隋唐时独立，五代、北宋时趋于成熟，成为中国画的重要画科。山水画在传统上按画法风格可分为青绿山水、金碧山水、水墨山水、浅绛山水、小青绿山水、没骨山水等。

张僧繇《雪山红树图》

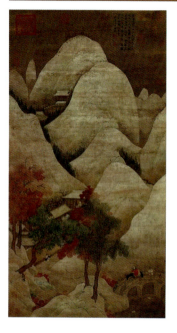

《雪山红树图》是一幅典型的山水画作，它以银白的雪霁山色与红树绿叶的鲜明对比为特色，画中山峰被大雪覆盖，山斋中有人凭栏远眺，溪桥上则有人骑驴而来。画家以淡墨勾勒物象轮廓，舍弃了传统的皴法技巧，转而敷以青绿、朱红、白粉等鲜艳色彩，使得画面色彩明快而富有层次感。画中的山体呈现出圆弧状的造型特征，这种重复出现的造型不仅增强了画面的视觉冲击力，更赋予了一种古朴而又不失生动的艺术美感。虽然关于此画是否为南朝画家张僧繇的真迹存在争议，但它无疑为研究南朝绘画及张僧繇的艺术风格提供了宝贵的实物资料。

类　型	绢本设色画
作　者	张僧繇（有争议）
时　间	南朝梁（也有说法为晚明仿作）
规　格	纵118厘米，横60.8厘米
现收藏地	中国台北故宫博物院

展子虔《游春图》

《游春图》作为展子虔唯一传世的代表作，其存在对中国乃至世界绘画史、艺术史均具有极其重要的价值。在《游春图》问世之前，中国早期的山水画常呈现"人大于山，水不容泛"的特点。而《游春图》则突破了这一局限，整幅画作无处不展现出一种深邃的空间美感，人物与山水的布局疏密有致，生动呈现了自然界的交替、更迭与层叠。此画标志着中国山水画即将迈入成熟期，

类　型	绢本设色画
作　者	展子虔
时　间	隋代
规　格	纵43厘米，横80.5厘米
现收藏地	中国北京故宫博物院

展子虔在山水画领域的卓越成就及其独特的绘画技法，直接为唐代画家李思训、李昭道父子开创"金碧山水"一派奠定了基础。

李思训《江帆楼阁图》

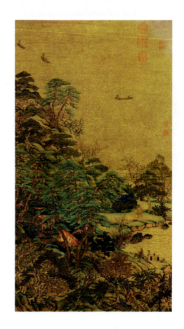

《江帆楼阁图》描绘的是春日游赏的场景，是李思训融合"青绿山水"与"金碧山水"技法创作的国画山水佳作。画中山川、树木、江水与游人和谐共生，江上轻舟荡漾，山间林木葱郁，游人往来其间。远景江水波光粼粼，扁舟点点；近景树木苍翠，楼阁庭院半隐半现，坡岸上人影攒动。其意境深远而奇特，笔触遒劲有力，风格峻峭，色彩既均匀又典雅，整体画风精密严谨，意境高远，笔力刚健，色彩丰富多变，别具一格。

类 型	绢本设色画
作 者	李思训
时 间	唐代
规 格	纵 101.9 厘米，横 54.7 厘米
现收藏地	中国台北故宫博物院

李思训《宫苑图》

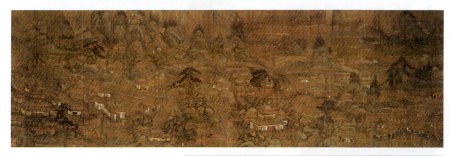

《宫苑图》描绘了古代宫苑中的夏日风光，宫殿楼台、屋舍舟车纤毫毕现，山石以细笔勾勒，略施皴擦，重以青绿敷色，同时大量运用金线勾勒建筑轮廓与水波纹理，显得辉煌灿烂，极具装饰性。画中笔法细腻入微，尤其是对建筑物及人物的刻画更是精微周到。敷色鲜艳多彩，在冷色调的基调中，朱砂、粉色等色彩更显耀眼，加之金线的点缀，使画面洋溢着金碧辉煌的宫廷气息。

类 型	绢本设色画
作 者	李思训（有争议）
时 间	唐代（也有说法为南宋仿作）
规 格	纵 23.9 厘米，横 77.2 厘米
现收藏地	中国北京故宫博物院

李思训《京畿瑞雪图》

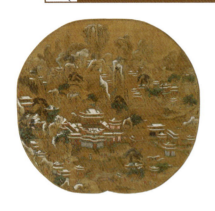

《京畿瑞雪图》描绘雪景楼阁,山水施以青绿重彩,画风古朴,明显承袭了李思训父子"金碧山水"的传统,与故宫所藏的另两件传为唐人所作的楼阁作品《宫苑图》《九成避暑图》风格相近,且均曾被误题为李思训所作。这三幅作品在清代以前均无相关著录,亦缺乏早期收藏印记与题跋作为断代的直接证据,且目前尚无公认的唐代同类作品可供比对,因此其时代归属在学术界一直存在争议。

类 型	绢本设色画
作 者	李思训(有争议)
时 间	唐代(也有说法为南宋仿作)
规 格	纵 42.7 厘米、横 45.2 厘米
现收藏地	中国北京故宫博物院

李思训《九成避暑图》

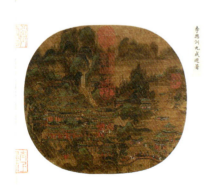

《九成避暑图》描绘的是贵族在九成宫休闲娱乐的场景,全画以青绿为主色调,辅以朱红点缀殿阁与人物,画面生动活泼。外部景致峰峦叠翠,林木葱茏,更有涧水潺潺、飞瀑流泉、青溪拱桥、游船画舫,整体意境与内容极为丰富,充满想象力。

类 型	绢本设色画
作 者	李思训(有争议)
时 间	唐代(也有说法为南宋仿作)
规 格	纵 28.5 厘米、横 31.6 厘米
现收藏地	中国北京故宫博物院

李昭道《明皇幸蜀图》

《明皇幸蜀图》鲜明体现了"二李"画派的典型风格与时代特征,是反映唐代山水画风貌的重要传世之作。此画以"唐玄宗避难入蜀"为题材,画家巧妙地避开了唐玄宗逃难时的狼狈形象,转而将其描绘为一派帝王游春行乐的景象,故又名《春山行旅图》。画家巧妙地将负责行李的侍从置于画面中心,人马休憩的场景生动有趣,而将骑马过桥的唐玄宗及其嫔妃、随从置于画面右侧,营造出一种轻松愉悦的氛围,巧妙地回避了历史的严酷现实。

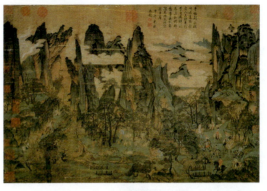

类　型	绢本设色画
作　者	李昭道
时　间	唐代
规　格	纵55.9厘米,横81厘米
现收藏地	中国台北故宫博物院

李昭道《龙舟竞渡图》

《龙舟竞渡图》是一幅典型的青绿山水佳作,画中巧妙运用的石青、石绿色彩,历经岁月而更显清新。依据画中所细致描绘的建筑风貌,不难判断画中场景乃宫廷欢度端午佳节的热闹场面。华丽的宫廷楼阁优雅地坐落于画面右下角,湖面则以留白艺术巧妙展现,远景则是连绵的青绿色山峦,层次分明。画面中,人物虽小却栩栩如生,龙舟更是描绘得栩栩如生,展现出灵动飘逸之美。

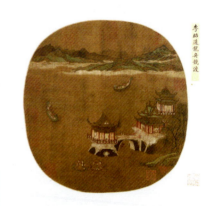

类　型	绢本设色画
作　者	李昭道
时　间	唐代
规　格	纵28.5厘米,横29.7厘米
现收藏地	中国北京故宫博物院

王维《雪溪图》

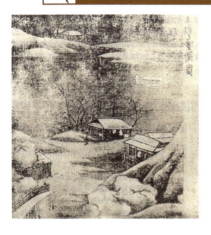

类　　型	绢本墨笔画
作　　者	王维
时　　间	唐代
规　　格	纵 36.6 厘米，横 30 厘米
现收藏地	中国台北故宫博物院

《雪溪图》是一幅描绘乡村雪景的小品。古朴、纯真、素雅，是这幅画给予观者的第一印象。画面精心布局为近景、中景、远景三段，层次分明。近景为一座左下方轻披薄雪的木拱桥，引领观者步入银装素裹的世界；中景则是横贯画卷中部的冰封大河，水面宁静无波；远景则是河对岸的雪坡、树木与房舍，它们静静地躺在白雪覆盖之下，若隐若现，增添了画面的深远感。整个画面白雪皑皑，江村、寒树、野水孤舟，共同营造出一种寂静而空旷的意境。

王维《辋川图》

《辋川图》是王维所创的单幅壁画，原作虽已不存，但幸有历代摹本流传于世。此画精心绘制了辋川的二十处胜景，如孟城坳、华子冈、文杏馆、斤竹岭、鹿柴、木兰柴、茱萸泮、宫槐陌、临湖亭、南垞、欹湖、柳浪、栾家濑、金屑泉、白石滩、北垞、竹里馆、辛夷坞、漆园、椒园等，以别墅为中心向外延展，展现了丰富的自然与人文景观。《辋川图》不仅开启了后世诗画并重的艺术先河，更在韩国获得了极高的赞誉，深刻影响了韩国古代文人山水画与山水田园诗的创作。在评价中国文人山水画时，韩国文人往往将《辋川图》视为最高的境界或标准。

类　　型	壁画（原作）/绢本水墨淡设色画（摹本）
作　　者	王维（原作）/郭忠恕（摹本）
时　　间	唐代（原作）/宋代（摹本）
规　　格	纵 29.9 厘米，横 480.7 厘米（摹本）
现收藏地	美国西雅图美术馆

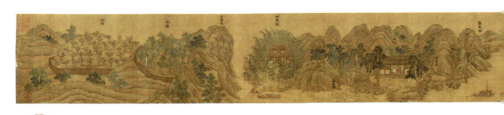

第3章 山水画

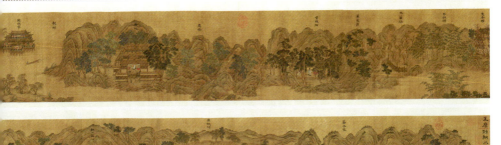

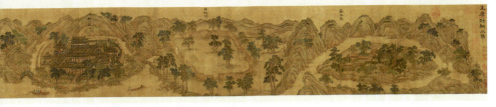

王维《长江积雪图》

《长江积雪图》以宏大的笔触描绘了长江之上,两岸群山连绵,枯树寒林,村庄房舍,以及落雁平滩,均沉浸于茫茫雪海之中。此画虽题有"王右丞长江积雪图无上神品"之誉,但其真伪尚存争议,有观点认为此乃宋人仿王维画风之作。

类　型	绢本设色画
作　者	王维(有争议)
时　间	唐代(也有说法为宋代仿作)
规　格	纵28.8厘米,横449.3厘米
现收藏地	美国檀香山艺术学院

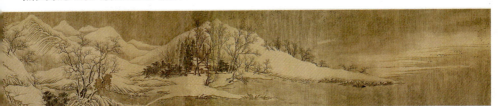

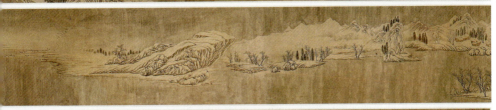

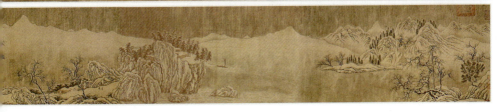

王维《千岩万壑图》

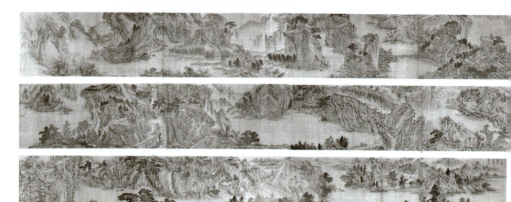

《千岩万壑图卷》描绘千岩竞秀、万壑争流的壮丽景象,正如苏轼所赞:"味摩诘之诗,诗中有画;观摩诘之画,画中有诗。"该画署有"开元

类 型	绢本设色画
作 者	王维(有争议)
时 间	唐代(也有说法为宋代仿作)
规 格	纵 31.5 厘米,横 705.9 厘米
现收藏地	中国台北故宫博物院

二十四年(736年)太原王维制",然其作者归属至今仍有不同声音,有专家根据树的画法与山的皴法,认为其更接近于宋代及以后的作品,故有人断定为宋人仿制,但技艺高超。

王维《江干雪霁图》

《江干雪霁图》中建筑简约而不失雅致,山石线条流畅自然,未施着色渲染,仅以墨色浓淡留给观者无限的想象空间。此作已完全脱离其他画派的影响,笔法简练而意境深远。与"青绿山水"派李思训、李昭道严谨的线条勾斫相比,王维的山水画更注重墨韵与笔意的融合,以视觉上的简化营造出清奇、静谧、悠远的诗意境界。其画作看似随意而简练,实则凝聚了王维数十年书法功底的深厚底蕴,寥寥数笔便能随心所欲地表达深邃意境,创造出常人难以企及的情境与意蕴。

类 型	绢本水墨画
作 者	王维
时 间	唐代
规 格	纵 31.3 厘米,横 207.3 厘米
现收藏地	日本京都高桐院

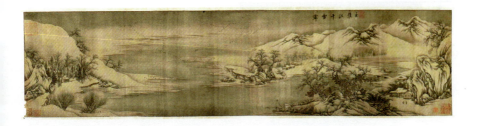

杨升《蓬莱飞雪图》

《蓬莱飞雪图》作为没骨山水画的典范之作，其独特之处在于将运笔与设色融为一体，摒弃了传统的勾轮廓、打底稿步骤，直接以彩笔挥洒，创造出一种全新的艺术风格。这种画法不仅打破了前人的"勾花点叶"传统，更以其独特的艺术魅力引领了时代风尚。柯九思曾题诗赞美此画："仙山一夕遍琼瑶，万木森森长玉苗，处处楼台相掩映，素娥白鹤正逍遥。"生动描绘了画中的仙境之美。

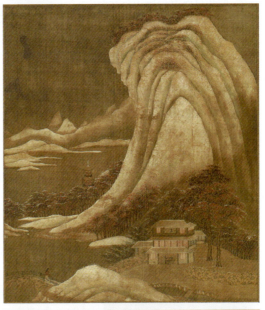

类 型	绢本设色画
作 者	杨升
时 间	唐代
规 格	纵35厘米，横30厘米
现收藏地	中国北京故宫博物院

杨升《画山水卷》

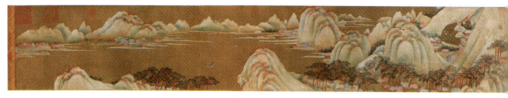

　　《画山水卷》的作者归属至今仍存争议，卷后题跋认为此画展现了唐代画家杨升"没骨法"的独特风格。《画山水卷》所用绢质较为粗犷，山石造型或呈对称的圆弧形，或显古拙的锥形，巧妙融合勾勒与青绿重设色法，树石、屋宇布局规整，富有强烈的装饰性。

类　型	绢本设色画
作　者	杨升（有争议）
时　间	唐代
规　格	纵 30.3 厘米，横 184.2 厘米
现收藏地	中国台北故宫博物院

荆浩《雪景山水图》

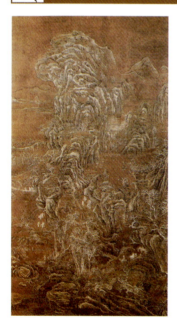

　　《雪景山水图》描绘雪中的山水景致，包括层峦叠嶂、潺潺河流、静泊小船、温馨屋舍以及行旅之人。画面视角由近及远，首先映入眼帘的是重峦叠嶂，山间小路蜿蜒而上，位于画面右侧。小路左侧，一条河流静静流淌。近岸处，小船停泊；稍远处，小桥横跨河面，屋舍散落其间。屋舍之后，高山连绵，白雪皑皑，山脊隐现，树木在雪中若隐若现。

类　型	绢本设色画
作　者	荆浩
时　间	五代后梁
规　格	纵 138.3 厘米，横 75.5 厘米
现收藏地	美国纳尔逊·阿特金斯艺术博物馆

第3章 山水画

 荆浩《匡庐图》

类　　型	绢本墨笔画
作　　者	荆浩
时　　间	五代后梁
规　　格	纵 185.8 厘米，横 106.8 厘米
现收藏地	中国台北故宫博物院

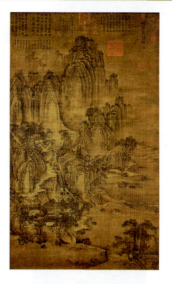

《匡庐图》所绘山水究竟是太行山还是庐山，尚存争议。但普遍认为，《匡庐图》是中国水墨山水画初创期的代表作品，其重要意义在于开创了可望、可行、可游、可居的全景式山水画新格局，并以超越常识与经验的宏大叙事结构，将意、象、形、色巧妙融入含蓄的笔墨"图式"之中。《匡庐图》在技法上，勾、皴、染法并用，尤其皴法的创新，是荆浩对山水画艺术的重要贡献。画家以中锋勾勒山石，边缘清晰如削；山头和暗部则用小斧劈皴法，辅以淡墨多层晕染，强化了画面的立体感和厚重感。在墨色运用上，画家注重浓淡、黑白的对比，营造出丰富的视觉效果。

 关仝《秋山晚翠图》

《秋山晚翠图》描绘中国北方风光，深谷云林，气势磅礴，透露出浓厚的山村生活气息。画面中山石轮廓线条粗细断续，皴法以短侧笔为主，石体质感坚凝，皴染结合，独具一格。画面中未见亭台楼阁，仅中部右侧山坡有曲栏伸出画外，引人遐想。旁侧塔形松树层次清晰，带有唐代遗风。整幅作品用笔苍劲自然，无论是陡峭山壁还是临水岩石，都以直率粗放的线条展现出雄伟磅礴的气势。

类　　型	绢本水墨淡设色画
作　　者	关仝
时　　间	五代后梁
规　　格	纵 140.5 厘米，横 57.3 厘米
现收藏地	中国台北故宫博物院

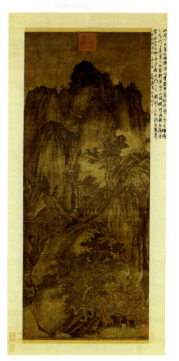

关仝《关山行旅图》

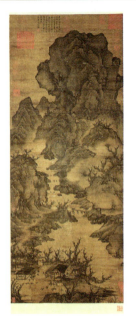

《关山行旅图》描绘了人物的行旅场景,还蕴含了一定的叙事性。画面中山川雄奇,同时反映了百姓生活的艰辛。一条河流自左向右斜下流淌,将画面自然分割成"Z"字形结构,巧妙融合高远法与平远法。河流右侧,山峦起伏,以高远法向上延伸出巨峰,高耸入云,形如云卷,展现了关陇山川的独特风貌。山间树木空枝无叶或有枝无干,关仝用笔简劲老辣,富有节奏感,体现了"以书入画"的艺术理念。山石先勾勒后皴擦,采用"点子皴"或"短条子皴",笔法缜密,再以淡墨层层渲染,使画面显得凝重而硬朗。

类　　型	绢本水墨画
作　　者	关仝
时　　间	五代后梁
规　　格	纵144.4厘米,横56.8厘米
现收藏地	中国台北故宫博物院

关仝《山溪待渡图》

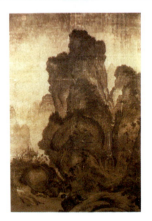

类　　型	绢本水墨画
作　　者	关仝
时　　间	五代后梁
规　　格	纵156.6厘米,横99.6厘米
现收藏地	中国台北故宫博物院

《山溪待渡图》是一幅气势磅礴的全景山水画,具有鲜明的北方特色。作品以写实手法展现大自然的壮丽景色,表达了作者对自然的崇敬与对生活的热爱。画面以山和溪为核心,主峰高耸于山体正面,两峰环抱,山势直立,构图稳定。画家巧妙地将厚重景物置于画面右侧和下部,左侧则以突兀大石为界,与上方远山和下方溪水形成的淡色块形成对比,既保持了画面的均衡,又增添了险峻之感。近处的平坂则作为山岩的基座,使整个画面更加和谐统一。

董源《溪岸图》

《溪岸图》构图雄伟、笔法严谨,兼具北方画派的气度与南方画派的温润,是董源从唐人山水向南方水墨山水过渡时期的杰作。此画细腻描绘了江南溪岸风光,上半部两座山峰遥相呼应,峰间远山朦胧,山溪自远而近穿壑而出,汇成宽阔溪流。溪岸左侧点缀楼台水榭,幽人雅士正悠然观赏溪景。左侧山中更有清泉飞瀑注入大溪,画面最下方溪岸坡冈上杂树丛生,挺拔耸立。中景与远景山峦上,丛林茂密,草木葱郁。整幅画作巧妙地将细致的笔线融入丰富的墨色变化中,营造出江南特有的风雨景致。

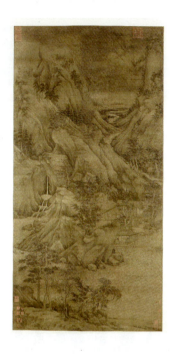

类　　型	绢本设色画
作　　者	董源
时　　间	五代南唐
规　　格	纵220.3厘米,横109.2厘米
现收藏地	美国大都会艺术博物馆

董源《潇湘图》

《潇湘图》被誉为"南派"山水的开山之作,也是中国山水画史上的代表性作品之一。画中湖光山色交相辉映,山势平缓连绵,大量运用"披麻皴"技法,并辅以墨点描绘植被,营造出平远开阔的空间感,尽显江南山水的迷蒙之美。山水间穿插人物与渔舟,色彩鲜明,生机勃勃,为幽静的山林增添了无限生机。

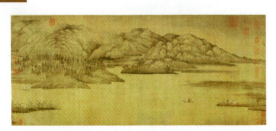

类　　型	绢本设色画
作　　者	董源
时　　间	五代南唐
规　　格	纵50厘米,横141.4厘米
现收藏地	中国北京故宫博物院

董源《夏山图》

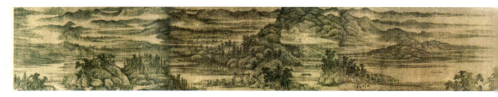

《夏山图》原名已佚,明代董其昌据《宣和画谱》记载定名。此画展现了江南夏日峰峦叠翠、云雾缭绕、林木葱郁的自然风光,画中山民与家畜辛勤劳作,洋溢着浓厚的生活气息。董源以轻柔淡雅的笔墨,勾勒出不具棱角的山坡,通过干湿相宜的皴擦渲染,再点缀以苔点,使远山与林木融为一体,郁郁葱葱;水墨中略施花青,更显素雅清新,完美捕捉了江南湿润气候下的朦胧景致。

类　　型	绢本水墨淡设色画
作　　者	董源
时　　间	五代南唐
规　　格	纵49.4厘米,横313.2厘米
现收藏地	中国上海博物馆

董源《夏景山口待渡图》

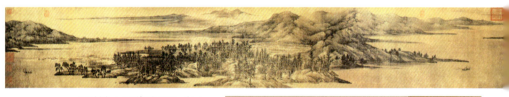

《夏景山口待渡图》中山势重叠而缓平绵长,植被丰茂,水汽蒸腾,宛如江南夏日实景。画面起首处水面辽阔,扁舟若隐若现;中景山峦重叠,林木疏朗挺拔,竹丛穿插其间,茅屋时隐时现;卷末则描绘渡船未至,官客静待的场景,点明主题。整幅画构思精巧,设色淡雅,冈峦清润,林木秀密,技法上主以"披麻皴",辅以苔点,色彩淡雅,尽显江南山水之美。此画在用笔上虽看似随意,实则物象与笔法相得益彰,体现了董源对山水画笔墨与意境分离的独到理解,对后世"米氏云山"等画风产生了深远影响。

类　　型	绢本淡设色画
作　　者	董源
时　　间	五代南唐
规　　格	纵50厘米,横320厘米
现收藏地	中国辽宁省博物馆

董源《龙宿郊民图》

类 型	绢本设色画
作 者	董源
时 间	五代南唐
规 格	纵 156 厘米，横 160 厘米
现收藏地	中国台北故宫博物院

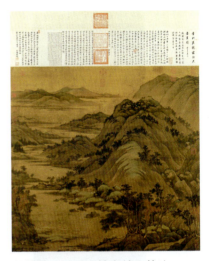

《龙宿郊民图》以两重大山为主体，向画面深处延伸，左侧浩渺长江同样流向远方，赋予画面深邃之感。董源在色彩运用上独具匠心，巧妙融合墨色与青绿，两者相得益彰，互不干扰。他以墨笔勾勒渲染后，又在坡面峰峦等处轻敷青绿，营造出郁郁葱葱、草木茂盛的自然景象。从技法上看，此画汲取了李思训、王维两家之长，既继承了王维注重用笔的传统，开启了南派山水笔墨表现的先河；又在着色上继承了李思训"青绿山水"的精髓，通过"披麻皴"技法的运用，拓宽了青绿山水的表现领域。

董源《洞天山堂图》

《洞天山堂图》描绘了一幅山谷间白云缭绕、涧水清澈、林木摇曳、楼台隐现的幽深雅静的景象，与画幅所题"洞天山堂"四字相得益彰。此画用笔坚实有力，用墨浓重而不失层次，山石以长皴短点相结合，复加浓墨渲染，展现出一种浑厚苍郁的气韵。尽管画作无款识，清初王铎题为董源所作，不知依据为何。

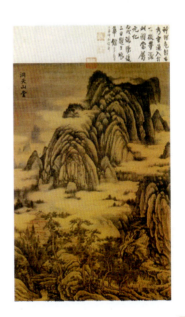

类 型	绢本设色画
作 者	董源（有争议）
时 间	五代南唐（也有说法为金代仿作）
规 格	纵 183.2 厘米，横 121.2 厘米
现收藏地	中国台北故宫博物院

巨然《湖山春晓图》

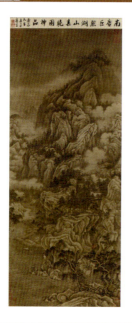

《湖山春晓图》是一幅气势恢宏的巨制，展现了高山的雄伟与幽静之美。画中江南湖山风光旖旎，山色迤逦平远，既显傲远凝重，又不失怡然秀丽。山峦间点缀着几间房屋，仿佛矗立于仙境之中。画中共绘七人，或行色匆匆赶路，或嬉戏于水边，或悠闲倚床小憩，山势的雄伟与生活的安逸在画中自然流露。山峦描绘略呈锥体之状，层次分明，近景与中景构成画面主体，远景则只见缥缈的山头。林麓间、峰峦上遍布着俗称"卵石"或"矾头"的群石，增添了几分生动与趣味。

类　　型	绢本墨笔画
作　　者	巨然
时　　间	五代南唐
规　　格	纵223厘米，横87厘米
现收藏地	美国大都会艺术博物馆

巨然《万壑松风图》

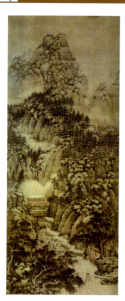

《万壑松风图》描绘了江南烟岚缭绕、松涛阵阵的景象。画中矾头重叠，深谷中清泉潺潺，溪畔浓荫蔽日。沿曲折山脊，松林密布，"丰"字形松树随风轻摆，仿佛能让观者感受到湿润凉风的拂面。沟壑间云雾缭绕，缓缓升腾，更添几分神秘。山瀑之下，水磨磨坊与木桥相映成趣，为这世外桃源增添了几分人间烟火气。此图构图独特，虽取全景而不刻意突出主峰，松林环绕将峰顶自然联结，近、中、远三景层次分明，笔墨沉厚浑朴又不失腴润秀雅，天趣盎然。

类　　型	绢本水墨画
作　　者	巨然
时　　间	五代南唐
规　　格	纵200.1厘米，横77.6厘米
现收藏地	中国上海博物馆

巨然《秋山问道图》

《秋山问道图》是一幅秋景山水画佳作。主峰高耸,几欲出画,栉状山峦重重叠叠,结构清晰,层次分明。山峰石少土多,给人以温和厚重之感,与北方画派坚硬雄强的画风迥异。画中中部谷地密林间,茅屋数间若隐若现,小径蜿蜒其间,曲径通幽。透过柴扉,可见两老者相对而坐,似在论道,明净的山色更衬托出高士的风采。画面下段,坡岸逶迤,树木婀娜,水边蒲草随风轻摆,秋高气爽之感油然而生。整幅画幽深润朗,宁静安详,平和之美跃然纸上。

类　型	绢本墨笔画
作　者	巨然
时　间	五代南唐
规　格	纵 165.2 厘米、横 77.2 厘米
现收藏地	中国台北故宫博物院

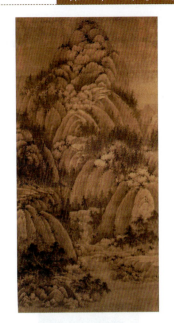

巨然《层岩丛树图》

类　型	绢本墨笔画
作　者	巨然
时　间	五代南唐
规　格	纵 144.1 厘米、横 55.4 厘米
现收藏地	中国台北故宫博物院

《层岩丛树图》描绘了江南雨后山林烟岚缭绕的自然美景。画中峰峦耸立,丛林茂密,山路蜿蜒,处处弥漫着清新潮湿的气息。巨然以其独特的画法,营造出一种秀逸、静寂、朦胧的意境,此画堪称山水画之代表。画面山峰分为三层,近景与中景为主体,远景则为缥缈的山头,双峰相叠的构图增强了主峰的气势。

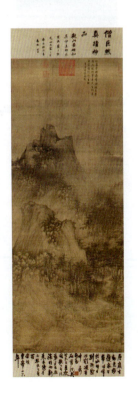

巨然《溪山兰若图》

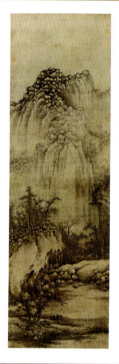

《溪山兰若图》尺幅较高,整体布局呈扭动向上之势,已初具北宋全景式山水画的雏形。画面上部山峦高耸入云,山头点缀着矾头状的卵石,下部冈阜林木葱郁,楼阁屋宇掩映其间,前部坡岸溪水潺潺,营造出静谧的氛围。画幅右上方有"巨五"编号,表明其为六幅通景屏风中的第五幅,仅为大幅山水之片段。

类　　型	绢本墨笔画
作　　者	巨然
时　　间	五代南唐
规　　格	纵 185.4 厘米,横 57.6 厘米
现收藏地	美国克利夫兰博物馆

巨然《山居图》

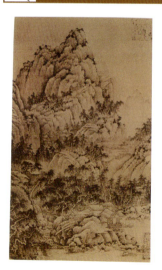

《山居图》是巨然描绘江南湿润山色的佳作,其画法与《秋山问道图》相似,苍劲有力,笔墨厚重。画中层峦叠翠,叶茂林森,奇峰崛起,烟林清旷,意境深远。技法上,以干擦为主,略施烘染,气韵生动,运笔自然,给人以山似梦雾、石如云动之感。此画虽无落款及历代著录,但右上钤有"天历之宝"大印,右下有明纪察司半印,足见其曾为元、明内府珍藏。20世纪初流传至日本后,便鲜少公开展出。

类　　型	绢本水墨画
作　　者	巨然
时　　间	五代南唐
规　　格	纵 67.5 厘米,横 40.5 厘米
现收藏地	日本大阪

赵干《江行初雪图》

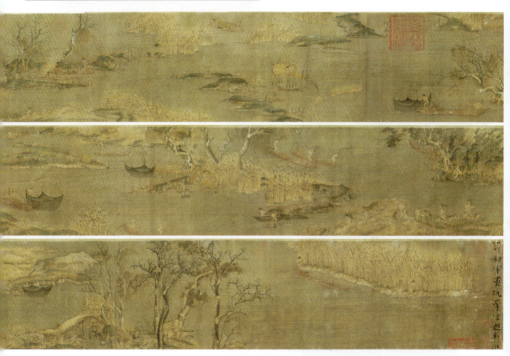

类　　型	绢本水墨设色画
作　　者	赵干
时　　间	五代南唐
规　　格	纵 25.9 厘米，横 376.5 厘米
现收藏地	中国台北故宫博物院

　　《江行初雪图》是少数流传有序、极为可靠的五代绘画作品之一，它可作为断代的标志，因此弥足珍贵。此画细致描绘了长江沿岸渔村初雪的景象：天色清寒，苇丛树林，江岸小桥，皆被初雪覆盖，呈现一片银白；寒风中，江水泛起微波；渔人冒寒捕鱼，骑驴者瑟缩前行，生动展现了江南初冬渔民与旅人的生活状态。全卷人物神态栩栩如生，刻画精准，鱼鳞般的水纹以尖细流利的线条绘就，细致入微。绘坡石及树木则多用笔简劲老硬，技法与墨染浑然一体，展现出清刚利畅的审美情趣。天空部分采用洒粉法，轻盈飘舞的飞雪跃然纸上，技法尤为别致。

李成《读碑窠石图》

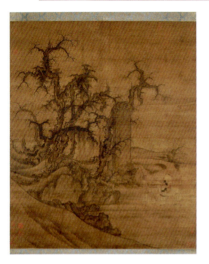

《读碑窠石图》是一幅双拼绢绘制的大幅山水画,展现冬日田野景象,一位骑骡的老人正驻足于古碑前研读碑文,近处坡陀起伏,寒树木叶尽脱。此画取景精炼,以枯树、石碑和人物为核心,营造出荒寒冷寂的氛围。树枝以细线勾勒后墨染,枝干呈"蟹爪"状,纵横交错,尽显苍劲。坡石则以侧笔绘就,圆润少皴擦,形成了后世所称的"卷云皴"。枯树与石碑的组合,加深了画面的幽凄之感,似乎在追忆遥远历史中的辉煌与繁华。

类 型	绢本墨色画
作 者	李成
时 间	五代
规 格	纵126.3厘米,横104.9厘米
现收藏地	日本大阪市立美术馆

李成《寒林平野图》

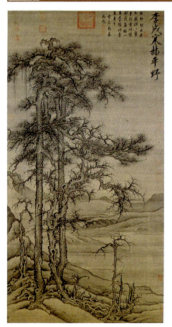

《寒林平野图》描绘了隆冬时节萧瑟的平野景象,长松挺立,古柏虬曲,枝干交错,老根盘踞,河道曲折如冰封,烟霭弥漫至天边。这正是李成擅长表现的场景,画中的树枝,无论粗细,均呈现优雅的弧曲形,充分发挥了线条的力度美。

类 型	绢本设色画
作 者	李成
时 间	五代
规 格	纵120厘米,横70.2厘米
现收藏地	中国台北故宫博物院

李成《晴峦萧寺图》

《晴峦萧寺图》描绘了一幅山寺相映成趣的画面。画中高峰重叠，左右山峰低矮淡远，中间楼阁突出；萧寺下及右侧数座小山冈，树木葱郁；画卷下方，山泉水汇聚成溪，一木桥横跨其上，山脚亭馆错落，人群往来。前景巨石突兀，形态各异。整幅画作笔法老练，用墨层次分明，构图自然开合，节奏明快，气势雄浑，令人仿佛置身其中。

类 型	绢本淡设色画
作 者	李成
时 间	五代
规 格	纵 111.4 厘米，横 56 厘米
现收藏地	美国纳尔逊·阿特金斯艺术博物馆

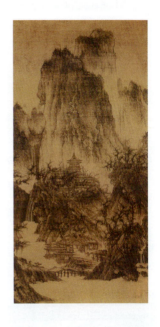

李成《茂林远岫图》

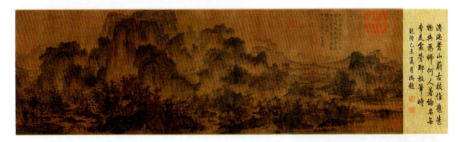

《茂林远岫图》描绘了夏日山水之美，峰峦叠翠，奇峰矗立，远山奇崛，空远清旷。近处轻舟泊岸，行人车马穿梭；中景山谷间殿阁隐现，塔影绰绰，飞瀑流泉，声如可闻。整幅作品以"寓闹于静"的手法，展现了夏日山水的宁静与生机。技法上，刻画细腻，神形兼备；构图上，"三远"法并用，主次疏密安排得当，充分展现了北宋山水画的典型风貌。

类 型	绢本水墨画
作 者	李成
时 间	五代
规 格	纵 45.2 厘米，横 143.2 厘米
现收藏地	中国辽宁省博物馆

李成《群峰霁雪图》

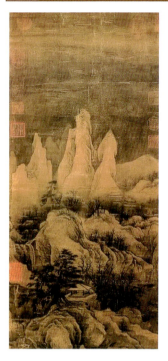

《群峰霁雪图》描绘了山高雪密、瀑布寒泉的壮丽景象，山坡上一亭翼然独立。李成擅长以淡墨涂抹雪景，峰峦林层、水石幽涧、树木萧疏，皆得其妙。图左飘绫上，有清代高士奇题诗："毫端师造化，画史重营丘。"画上更钤有乾隆、嘉庆、宣统等皇家印章，足见其珍贵。

类　　型	绢本淡设色画
作　　者	李成
时　　间	五代
规　　格	纵77.3厘米，横31.6厘米
现收藏地	中国台北故宫博物院

李成《乔松平远图》

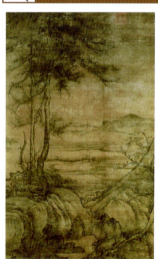

《乔松平远图》描绘了近处坡陀之上挺立的两株苍松，主干遒劲，枝丫奇特。树下坡岩交错，石间山泉细流潺潺，远山连绵，隐于迷蒙之中。此画承袭了李成的"寒林平远"模式，于左坡添上数株高松，以平远手法展现华北黄土平原的辽阔景致，被誉为"千里之远"的典范。

类　　型	绢本墨笔画
作　　者	李成
时　　间	五代
规　　格	纵205.5厘米，横126.1厘米
现收藏地	日本澄怀堂文库

李成《寒林骑驴图》

《寒林骑驴图》描绘了文人骑驴缓行于郊野之景,前后童仆相随,画面和谐。画中古松挺拔,有凌云之志,其间点缀枯树与寒溪,平添几分意趣。老松的描绘勾皴并用,细腻入微,笔势苍劲有力。山石则仅侧面作皴,上部巧妙留白并以白色稍加渲染,巧妙展现了白雪覆盖的静谧景象。整幅画面气象萧瑟,境界幽远深邃。诗堂处,张大千题字"大风堂供养天下第一李成画"。

类　　型	绢本淡设色画
作　　者	李成
时　　间	五代
规　　格	纵 162 厘米,横 100.4 厘米
现收藏地	美国大都会艺术博物馆

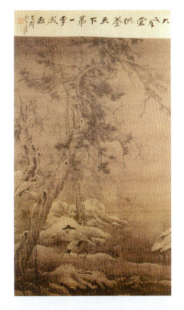

李成《寒鸦图》

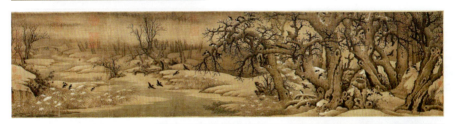

《寒鸦图》描绘了冬日雪后,塘林木间群鸦翔集、鸣噪不休的生动场景,寓含深意于山水之间。赵孟頫对此画

类　　型	绢本水墨画
作　　者	李成(有争议)
时　　间	五代(也有说法为南宋初期画院之作)
规　　格	纵 21.7 厘米,横 117.2 厘米
现收藏地	中国辽宁省博物馆

评价甚高,称其"林深雪积,寒气逼人,群乌翔集,有饥冻哀鸣之态,亦可谓能矣",充分认可了画家的构思与技巧。

范宽《溪山行旅图》

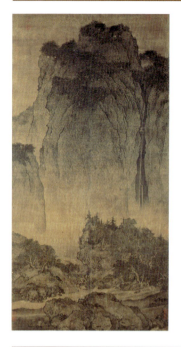

《溪山行旅图》描绘了典型的北国风光。画面中央，巍峨山体高耸入云，气势磅礴。山顶丛林茂密，山谷深处一瀑如丝，飞流直下。山脚下，巨石嶙峋，林木挺拔。前景中，溪水潺潺，一队商旅沿溪行进，为幽静的山林古道增添了几分生气。树叶间隐约可见"范宽"二字题款，证明了画作的归属。

类　　型	绢本墨笔画
作　　者	范宽
时　　间	北宋
规　　格	纵206.3厘米，横103.3厘米
现收藏地	中国台北故宫博物院

范宽《雪景寒林图》

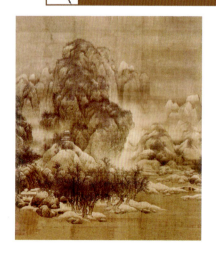

类　　型	绢本水墨画
作　　者	范宽（有争议）
时　　间	北宋
规　　格	纵193.5厘米，横160.3厘米
现收藏地	中国天津博物馆

《雪景寒林图》描绘了北方雪山的壮美景象。画中雪峰耸立，山势巍峨，白雪覆盖。深谷寒林间，萧寺若隐若现，流水无波，云气缭绕于峰峦沟壑之间。范宽以粗壮的线条勾勒山石、林树，结实严紧；用细密的"雨点皴"表现山石的质感，皴擦烘染时留出坡石、山顶的空白，以强化雪意。整幅画作笔墨浓重润泽，层次分明，令人叹为观止。

范宽《雪山萧寺图》

《雪山萧寺图》是范宽雪中山水的代表作，其构图独具匠心。画中山石树木直逼眼前，不留余地，让人仿佛能感受到一股寒气扑面而来。群山簇拥直插云霄，深沟密林中隐藏着萧寺的踪迹。丛岩叠嶂间，"溪出深虚，水若有声"。由近及远堆叠的山峦"折落有势"，山下寒树苍劲如铁帚般挺立，展现了范宽"写山真骨""与山传神"的高超技艺。

类　型	绢本淡设色画
作　者	范宽
时　间	北宋
规　格	纵182.4厘米，横108.2厘米
现收藏地	中国台北故宫博物院

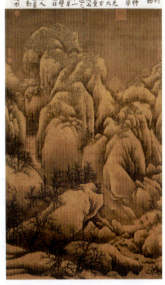

范宽《临流独坐图》

《临流独坐图》描绘了一幅崇山峻岭间的山野景致。画中溪流飞瀑、楼阁寺观点缀其间，气势恢宏。云烟缭绕之中，近岸秋林旁的老屋内，一老叟临流抚琴，悠然自得。此画继承了北宋雄伟山水的传统布局：主山雄踞画幅中央上端，两侧次峰罗列；溪谷、河流、桥梁、云烟等元素共同营造出深远而广阔的空间感。临流独坐的士人虽小却醒目，点明了画作的主题，同时也体现了北宋绘画中人与自然和谐共生的自然观。

类　型	绢本淡设色画
作　者	范宽
时　间	北宋
规　格	纵166.1厘米，横106.3厘米
现收藏地	中国台北故宫博物院

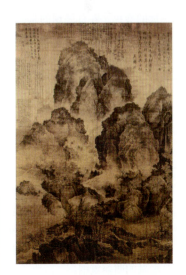

惠崇《沙汀丛树图》

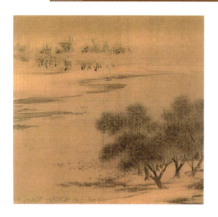

《沙汀丛树图》源自《唐宋元集绘册》，经明末清初著名藏书家、文学家梁清标鉴定为惠崇所作。此画捕捉了早春时节郊野沿河的清新景致：河塘中水草轻浮水面，林木间烟雾缭绕，溪水清澈见底，充满了抒情的诗意与生机。

类　　型	绢本设色画
作　　者	惠崇
时　　间	北宋
规　　格	纵24厘米，横25厘米
现收藏地	中国辽宁省博物馆

惠崇《溪山春晓图》

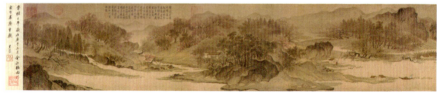

《溪山春晓图》描绘江南平远的春色。卷首展现的是蜿蜒山溪，水面上悠然漂浮着四叶扁舟，水中水禽嬉戏，热闹非凡。对岸柳树依依、桃树灼灼与各式杂树交相辉映，水边丛草嫩绿，远山层峦叠嶂，若隐若现。画面左半偏中位置巧妙伸出一座山岗与渚滩，卷末则是自山中潺潺流出的溪水，

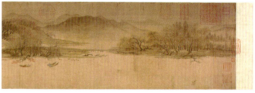

类　　型	绢本设色画
作　　者	惠崇
时　　间	北宋
规　　格	纵24.5厘米，横185.5厘米
现收藏地	中国北京故宫博物院

溪水之左延展为平缓的坡地，坡上绿柳红桃与各类杂树竞相绽放，一片春意盎然。此画布局虽取平远之意，但崇山叠岭间云气缭绕，更显境界深邃幽远，河流、湖水与云气交织成一片，营造出空灵邈远的意境。笔法温和平淡，近山、林木勾皴结合，山石则多以染法随形赋彩，浓淡相宜。敷色简淡而不失鲜明，极大地增强了画面春日融融的明丽氛围。

郭熙《早春图》

《早春图》描绘早春时节山中的勃勃生机：冬寒已去，春意渐浓，山间薄雾缭绕，预示着春天的到来。远处山峰挺拔，气势磅礴；近处圆岗层叠，山石嶙峋；山间清泉潺潺，汇入河谷，桥路楼观掩映于绿树丛中。水边、山间的人们活动频繁，为大自然平添了几分生动与活力。山石间林木葱郁，或挺拔或倾斜，或疏朗或茂密，形态万千。树干用笔灵活多变，树枝上点缀着如鹰爪、蟹爪般的小枝，更显生动。《早春图》巧妙运用全景式高远、平远、深远相结合的构图，集中展现初春时北方高山大壑的雄伟与宁谧，营造出一种生机勃勃而又宁静和谐的氛围。

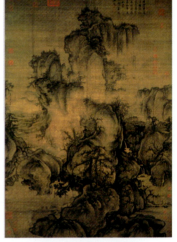

类　　型	绢本设色画
作　　者	郭熙
时　　间	北宋熙宁五年（1072 年）
规　　格	纵 158.3 厘米，横 108.1 厘米
现收藏地	中国台北故宫博物院

郭熙《幽谷图》

《幽谷图》以雪后山谷为题材，描绘了崖壁陡立、峡谷幽深的景象。岸壁上几株老树不畏严寒，顽强地伸展着枝杈；山上巨石嶙峋，突兀耸立，给人以苍凉之感。整幅画虽笔墨不多，却通过局部景致深刻表达了高旷的意境，充分展现了郭熙清新优雅的艺术风格。

类　　型	绢本墨笔画
作　　者	郭熙
时　　间	北宋
规　　格	纵 168 厘米，横 53.6 厘米
现收藏地	中国上海博物馆

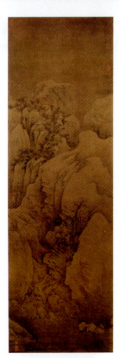

郭熙《山村图》

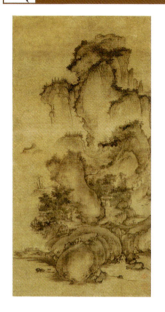

《山村图》巧妙地将夏季山野风景与村落隐居生活融为一体。画面正中矗立着峥嵘巍峨的巨峰,山势奇险,于烟霭中若隐若现。山下峡谷由两山夹峙而成,下部平坦处散布着山庄与亭阁,山麓浅沙平岸停泊着渔船。山水间点缀着乘轿的士大夫与朴素的渔夫山民,虽寥寥数笔,却生动传神地刻画出人物的神情动态。整幅作品山势险峻,气势恢宏,细节之处描写入微,村落与人物栩栩如生。此画虽无款识,但卷云状的山石与壮健的笔墨正是郭熙的典型风格,展现了"夏山苍翠而如滴"的壮丽风貌。

类　　型	绢本淡设色画
作　　者	郭熙
时　　间	北宋
规　　格	纵 109.8 厘米,横 54.2 厘米
现收藏地	中国南京大学历史系

郭熙《关山春雪图》

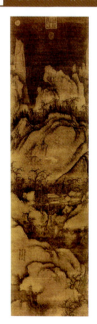

《关山春雪图》以立幅形式展现深山春雪过后的绝美景色。画卷上部雪山巍峨壮观,巨大的山体覆盖画面上部,起伏雄伟的山峰上树木葱郁。山腰间几间屋舍错落有致,画家以工笔画法细致描绘屋舍细节,与粗犷的群山形成鲜明对比。小屋旁溪水潺潺流淌、水磨欢快旋转,为静谧的雪山增添了几分生气与活力。画作中雪景山石皴法简练而有力,树木与楼阁则画得细密精致,形成了鲜明的对比效果,增强了"雪"的意境与美感。

类　　型	绢本淡设色画
作　　者	郭熙
时　　间	北宋
规　　格	纵 197.1 厘米,横 51.2 厘米
现收藏地	中国台北故宫博物院

郭熙《树色平远图》

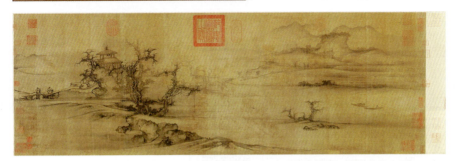

　　《树色平远图》描绘的是河流两岸树色平远的景色。画中之景以河为界，可分为前后两部分。前景绘有河流近岸的平地坡石，其上生长着古树数丛，枝干盘曲伸张，树上枯藤缠绕，垂蔓轻点水面。开卷处展现远山野水，接着是陂陀老树，冈阜上筑有凉亭，成为文人雅士诗酒嘉会的理想之地。此画作采用平远布局，构景简洁而开阔，均衡而富有变化，墨色浓淡变化丰富而微妙，所造之境具体而真实。

类　型	绢本墨笔画
作　者	郭熙
时　间	北宋
规　格	纵 32.4 厘米，横 104.8 厘米
现收藏地	美国大都会艺术博物馆

郭熙《窠石平远图》

　　《窠石平远图》展现了深秋旷野的宁静景象，一条曲折的小河将平坡分割，坡旁巨石嶙峋，水中倒映，坡上树木葱郁，枯枝虬曲如蟹爪，完美展现了北宋山水画中圆曲坚挺的线条美。此画营造出一种山河明净、苍茫远阔的意境，让人感受到自然的雄浑与岁月的沉淀。

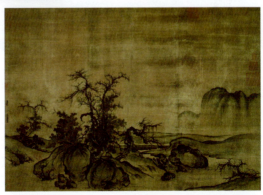

类　型	绢本设色画
作　者	郭熙
时　间	北宋
规　格	纵 120.8 厘米，横 167.7 厘米
现收藏地	中国北京故宫博物院

王诜《烟江叠嶂图》

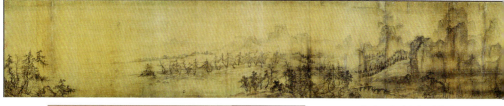

类　　型	绢本设色画
作　　者	王诜
时　　间	北宋元丰七年（1084年）
规　　格	纵45.2厘米，横166厘米
现收藏地	中国上海博物馆

《烟江叠嶂图》描绘了崇山峻岭耸立于烟雾缭绕、浩渺无垠的大江之上，江面的空灵与山峦的雄伟形成鲜明对比。画面中奇峰耸立、溪瀑奔流、云气缭绕、草木葱茏，生机勃勃。画家运用墨笔皴擦山石树木，再以青绿重彩渲染，既具李成的清雅之风，又不失李思训的富丽堂皇。

王诜《渔村小雪图》

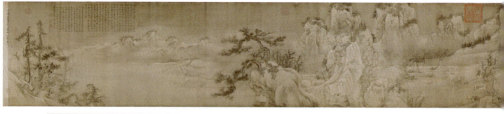

类　　型	绢本设色画
作　　者	王诜
时　　间	北宋
规　　格	纵44.5厘米，横219.5厘米
现收藏地	中国北京故宫博物院

《渔村小雪图》以冬季小雪初晴的渔村山林为题材，雪山青松、溪岸渔艇、峰回路转，构成了一幅意境萧索而又空灵静寂的画面。尽管画中展现了渔夫劳作的艰辛，但更深的是文人墨客向往山林隐逸生活的情怀。王诜在此画中师法李成而自成一格，山石勾皴采用侧锋短笔，边缘轮廓运用"破墨法"，墨色轻淡自然。寒林长松则以中锋浓墨描绘，突显其坚韧不拔之姿。画家巧妙运用留白与白粉表现积雪，又以金粉点缀树头苇尖，模拟雪后阳光，将唐以来"金碧山水"的画法融入水墨之中，展现了独特的艺术创造力。

王诜《莲塘泛舟图》

类　　型	绢本设色画
作　　者	王诜（有争议）
时　　间	北宋（也有说法为南宋仿作）
规　　格	纵 24.3 厘米，横 25.8 厘米
现收藏地	中国北京故宫博物院

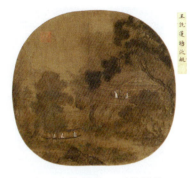

　　《莲塘泛舟图》描绘长松密林和水边的楼阁。水阁内，两位女子，一位执扇闲坐，另一位凭栏眺望；坡下莲塘处，还有一位女子泛舟而来。画中的水阁用细笔勾勒，刻画细致入微，设色淡雅，虽尺寸不大，却美轮美奂。此画的高超写实风格继承了北宋画院的传统，而莲塘的朦胧与空灵又增添了画面亦真亦幻的效果。

李公麟《蜀川胜概图》

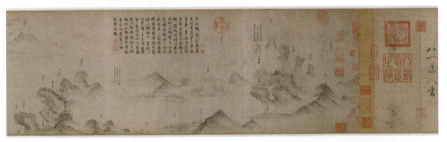

《蜀川胜概图》（局部）

类　　型	绢本设色画
作　　者	李公麟
时　　间	北宋
规　　格	纵 32.2 厘米，横 746.5 厘米
现收藏地	美国弗瑞尔美术馆

　　《蜀川胜概图》亦称《蜀川图卷》或《蜀江胜概图》，所绘内容为宋代川峡四路（今四川省、重庆市）的著名山岳、河流及城池风貌，且对宋代地理名称有详尽标注，因此不仅具备极高的艺术价值，还兼具重要的历史研究价值。

中国名画欣赏

赵佶《雪江归棹图》

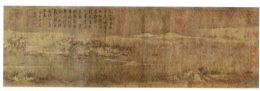
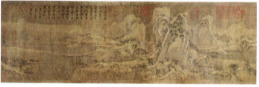

类　　型	绢本设色画
作　　者	赵佶
时　　间	北宋
规　　格	纵30.3厘米，横190.8厘米
现收藏地	中国北京故宫博物院

《雪江归棹图》描绘北方的江山雪景，构图开阔平远，近实远虚，主体山势十分鲜明突出。中景和远景的群山层层推进，自然映带。画中的点景人物展现了渔夫、船家的江上生活，如归棹、泊舟、捕鱼、背纤等。村舍、桥梁和栈道散落于山脚，行旅、仆童和樵夫等穿梭其间。远处宫观隐现，雪色迷茫，寒气袭人。整幅画不施色彩，仅以细碎的笔触勾勒、点皴山石，淡墨渲染江天，映衬出皑皑雪峰。

赵佶《溪山秋色图》

《溪山秋色图》中的景物主要集中在左侧下方，远处群山林立，在烟云弥漫中隐约可见；中间被云雾所笼罩，仅露出山头，似在云雾中飘逸；近处右下方是一片宽阔的水面，左下方有渔舟在缓缓行进，山脚下和堤岸林木葱郁。画面下方不留空白，上方留有天空。画法上用笔潇洒、点染苍润，展现了当时画院中的另一种风格。整幅画中天空留白较大，采用鸟瞰法取景，表现出无限辽阔深远的意境。

类　　型	纸本设色画
作　　者	赵佶
时　　间	北宋
规　　格	纵97厘米，横53厘米
现收藏地	中国台北故宫博物院

王希孟《千里江山图》

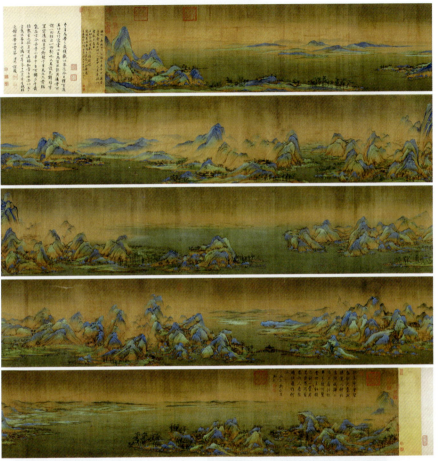

类　型	绢本设色画
作　者	王希孟
时　间	北宋
规　格	纵 51.5 厘米，横 1191.5 厘米
现收藏地	中国北京故宫博物院

　　《千里江山图》是宋代"青绿山水"画中的杰出代表作，位列"中国十大传世名画"之一。此画以长卷形式展现，植根传统，画面细腻入微，展现了烟波浩渺的江河与层峦叠嶂的群山，共同编织成一幅动人的江南山水画卷。其间，渔村野市、水榭亭台、茅庵草舍、水磨长桥等静景与捕鱼、驶船、游玩、赶集等动景交织，动静相宜，恰到好处。人物刻画精细，栩栩如生，飞鸟轻点即现展翅翱翔之姿。

燕文贵《纳凉观瀑图》

《纳凉观瀑图》描绘一湾清溪旁,水阁掩映于郁郁葱葱的翠树秀竹之中,背景峭壁嶙峋,飞瀑如练,溪流激石,清波荡漾,洋溢着夏日大自然的勃勃生机。水阁内,一高士白衣袒胸,踞席而坐,凝视流水,若有所思。此画未用界尺,粗笔徒手绘制水榭,人物、树石、建筑皆显生拙之趣,洋溢着浓厚的文人画气息,是"意笔楼阁"的早期佳作。

类 型	绢本设色画
作 者	燕文贵
时 间	北宋
规 格	纵 24 厘米,横 24.9 厘米
现收藏地	中国北京故宫博物院

燕文贵《层楼春眺图》

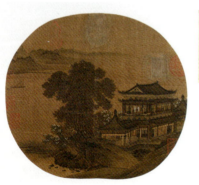

《层楼春眺图》中崇楼以细笔勾勒,玲珑精致,远山春意盎然,却又在明媚中透出一丝淡淡的清寂。楼上一妇人携侍女凭栏远眺碧波中的归帆,虽主体为无生命之建筑物,但整幅画面却流露出淡淡的"春怨"气息,展现了画家高超的借物言情技巧。

类 型	绢本设色画
作 者	燕文贵(有争议)
时 间	北宋(也有说法为南宋仿作)
规 格	纵 23.7 厘米,横 26.4 厘米
现收藏地	中国北京故宫博物院

张先《十咏图》

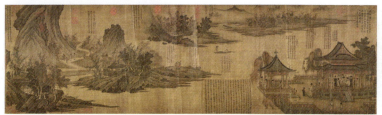

类　型	绢本淡设色画
作　者	张先
时　间	北宋熙宁五年（1072 年）
规　格	纵 52 厘米，横 125.4 厘米
现收藏地	中国北京故宫博物院

《十咏图》是一幅山水人物画，画卷开首便是吴兴南园一角，主体建筑是一座重檐歇山顶的楼阁，周围小亭栏杆回环曲折，花草树木掩映，庭中有鹤，亭角有花，环境幽雅而气象恢宏。楼阁内，马太守正陪两位老者对坐下棋；小亭内，两位老者手扶栏杆，一边赏景、一边闲谈；另外两位老者或携琴或曳杖，从容而来。此外还有童仆衙役陪伴侍候。这是一次风流儒雅的集会，轻松愉快，表现出一派太平盛世的景象。

赵士雷《湘乡小景图》

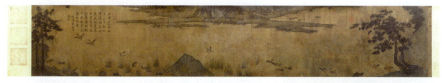

类　型	绢本设色画
作　者	赵士雷
时　间	北宋
规　格	纵 43.2 厘米，横 233.5 厘米
现收藏地	中国北京故宫博物院

《湘乡小景图》采用开阔的平远式构图，远景中汀渚曲折、垂柳浓荫，呈现出仲夏的景象；中景是辽阔的水面，有白鹭、野鸭、鸳鸯等水禽嬉戏波间，富有情趣；近景则是高大的苍松，枝繁叶茂，充满生机。画中树木运用宋人普遍使用的"夹叶法"表现，茂密的树叶以笔法工整的双勾填色，枝叶相互叠加，既富有层次感又不显琐碎。此画所绘的湖岸小景致虽没有李唐、范宽高远式取景的壮美，但也不乏田园诗般的意境。

祁序《江山放牧图》

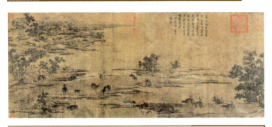

类　　型	绢本设色画
作　　者	祁序
时　　间	北宋
规　　格	纵47.3厘米，横115.6厘米
现收藏地	中国北京故宫博物院

《江山放牧图》描绘了初春时节，牧童们在湖泽坡岸间牧牛的温馨场景，是典型的宋代风俗小品画。画中牛只形态各异，或低头饮水，或昂首举目，或扭身顾盼，或侧身前行，皆生动有趣，体现了画家精湛的笔墨技艺与造型能力。画中树木承袭宋人李唐粗简之风，树干粗犷勾勒，润墨皴擦，展现出苍劲之美；树叶则采用细腻的"夹叶法"，中锋行笔，圆润工整，赋予树木丰润华滋之韵。堤岸坡石的表现亦别具匠心，曲折墨线勾勒，石绿色晕染坡面，亮丽色彩既丰富了画面，又增添了春回大地的勃勃生机。

李唐《万壑松风图》

《万壑松风图》通过远景山水与局部山水的巧妙结合，开创了简括画的先河，对南宋初期山水画的发展起到了开创性的作用。它与郭熙的《早春图》、范宽的《溪山行旅图》并称为"宋画之三大精品"。《万壑松风图》中，山峰巍峨耸立，山石嶙峋，峭壁悬崖间有飞瀑鸣泉，山腰白云缭绕，清岚浮动。深山中，幽僻崖谷间，奔泉与郁松相映成趣，衬托出山峰高耸、山石嶙峋。构图上，大胆裁剪提炼，空间感强烈，层次分明。双峰交错，堂堂正正，厚重而拙实，营造出浑厚大气的"万壑松风"之境。

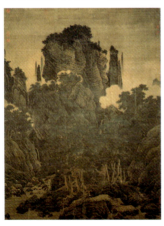

类　　型	绢本设色画
作　　者	李唐
时　　间	南宋
规　　格	纵188.7厘米，横139.8厘米
现收藏地	中国台北故宫博物院

李唐《清溪渔隐图》

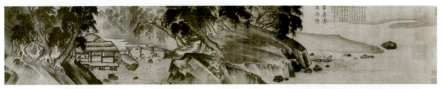

类　　型	绢本水墨画
作　　者	李唐
时　　间	南宋
规　　格	纵 25.2 厘米，横 144.7 厘米
现收藏地	中国台北故宫博物院

《清溪渔隐图》捕捉了夏雨初霁后渔村的宁静景致。笔墨精炼，删繁就简，水墨交融。山石以大笔侧锋横扫，运用大斧劈皴法，笔墨酣畅，气势磅礴。树干则以阔笔湿墨绘就，树叶则摒弃双勾，改为大笔点染，水墨淋漓，营造出湿润浑厚的氛围。平滩沙渚远岸，淡墨渲染，几无笔痕。溪流与水纹则以中锋细劲勾勒，灵动自然。人物虽为点景，却以重墨数笔勾勒，形神兼备，精神焕发。板桥、渔舟与屋宇则以重笔焦墨精心刻画。

李唐《濠梁秋水图》

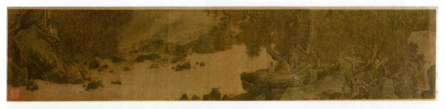

类　　型	绢本设色画
作　　者	李唐
时　　间	南宋
规　　格	纵 24 厘米，横 114.5 厘米
现收藏地	中国天津博物馆

《濠梁秋水图》展现了安徽凤阳县濠水、濮水一带的秋日风光。画面中，数株大树繁茂占据主体，采用"夹叶法"描绘，淡赭设色，秋意盎然。大石运用斧劈皴，勾勒劲健，结构严谨，苍劲有力，质感鲜明，并以青绿罩染增添色彩。左侧飞泉直泻，落叶点点，更显秋意浓重。李唐对秋水的刻画尤为精妙，山石刚硬与水波柔和形成鲜明对比，整幅画面洋溢着深秋的气息。庄子与惠子坐于岸边，衣着古朴，衣纹简练而精神矍铄，一正一侧交谈，与《采薇图》中伯夷、叔齐的表现有异曲同工之妙。

李唐《秋林放犊图》

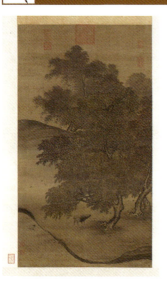

《秋林放犊图》构图简约,摒弃了北宋全景式大山大水的构图方式,将视线聚焦于树林与牛犊之上,以诗意的手法展现秋林放犊的场景,生活气息浓厚,令人仿佛身临其境。树干、树叶采用双勾填色法,用笔粗壮有力,树叶虽繁而不乱,密集而不压抑。远树淡墨点染,疏密有致。孩童与牛犊神形兼备,栩栩如生。

类 型	绢本设色画
作 者	李唐
时 间	南宋
规 格	纵 96.3 厘米,横 53.2 厘米
现收藏地	中国北京故宫博物院

李唐《江山小景图》

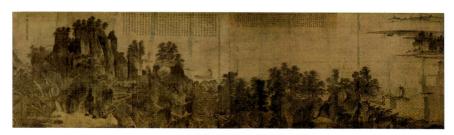

《江山小景图》在技法上延续了李唐宣和画院时期的"青绿山水"风格,但有所创新。山石以浓重劲健的细线勾勒,辅以小斧劈皴,但运用得更为随意、放松,注重画面的整体性与抒情性。树木以轻松快速的横笔绘就,溪水画法亦显轻松自由,根据水势简约勾勒,鱼鳞纹水波用笔灵活,无拘谨之感。

类 型	绢本设色画
作 者	李唐
时 间	南宋
规 格	纵 49.7 厘米,横 186.7 厘米
现收藏地	中国台北故宫博物院

米友仁《远岫晴云图》

类　　型	纸本水墨设色画
作　　者	米友仁
时　　间	南宋绍兴四年（1134年）
规　　格	纵 24.7 厘米，横 28.6 厘米
现收藏地	日本大阪市立美术馆

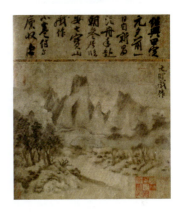

　　《远岫晴云图》描绘了烟雨朦胧的自然风光，远山朦胧，近树疏淡，溪流潺潺。画面左下角的小丛树与对岸云气缭绕的疏林相映成趣，远处山峦尖锐如削。在笔墨上，此画注重墨法的运用，以点代线、积点成面，表现云山雾景，少用线条，或以淡墨渍染，或以浓墨破之，焦墨、浓墨点簇山头，树干多以墨色一笔成形，山脚坡岸则以墨笔横扫，通过墨色深浅变化展现景物造型与空间层次。

米友仁《潇湘奇观图》

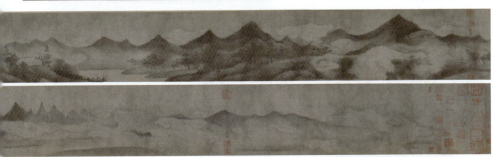

类　　型	纸本水墨画
作　　者	米友仁
时　　间	南宋
规　　格	纵 19.8 厘米，横 289 厘米
现收藏地	中国北京故宫博物院

　　《潇湘奇观图》中峰峦叠嶂，云雾缭绕于山间，层林被轻雾笼罩，显得格外朦胧缥缈。画面左下角，山腰树丛之后隐约露出一间房舍。此画精妙地运用了泼墨与破墨技法，依赖水墨的晕染来塑造景致，极少使用线条勾勒，浓淡相宜、虚实交错的墨色使得景致若隐若现，变幻莫测，既迷蒙又充满变化。米友仁尤为注重笔法，以大笔触的遒劲之力泼洒水墨，墨随笔转，其间夹杂着纵点、横点、落茄点及不规则的破笔点，同时也不乏连勾带擦的细腻线条。笔与墨的完美结合，赋予了"米氏云山"既滋润又沉郁的独特韵味。

米友仁《云山墨戏图》

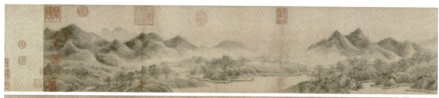
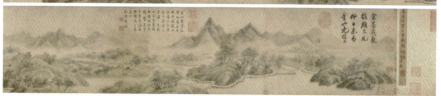

《云山墨戏图》展现了沿江的旖旎风光,近岸小径蜿蜒,板桥相连,远望峰峦叠翠,云烟缭绕,溪流潺潺,林木葱郁,屋舍若隐若现。

类 型	纸本墨笔画
作 者	米友仁
时 间	南宋
规 格	纵21.4厘米,横195.8厘米
现收藏地	中国北京故宫博物院

整幅作品典型地运用了"米氏云山"的画法,先以淡墨晕染山峦坡渚,再以大小不一的横向墨点反复点染山头、山脊,营造出江南风光特有的润泽与雾气蒙蒙的视觉效果。

赵伯驹《江山秋色图》

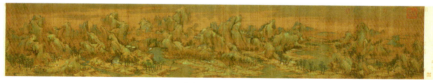

《江山秋色图》中绘有青山碧水、殿宇村舍,栈道、桥梁穿插其间,还有苍松翠柏,茂林修竹,移步换景,令人赏心悦目。

类 型	绢本设色画
作 者	赵伯驹
时 间	南宋
规 格	纵55.6厘米,横323.2厘米
现收藏地	中国北京故宫博物院

山石采用了小斧劈皴法,并施以青绿重彩;树木、建筑刻画细腻精谨,点景人物描绘细致入微。整幅作品布局宏大、细节丰富,色彩浓丽而不失清雅,刻画精细而不琐碎,具有宋代画院的气派。

赵伯驹《蓬瀛仙馆图》

《蓬瀛仙馆图》是一幅宛如仙境般的画作。屋宇、远山、溪水、奇石异木与各式陈设相映成趣，正如乾隆所题："参差仙馆类蓬瀛，临水依山风物清。可望而不可即之处，画家别有寄深情。"画中楼台参差错落，亭榭栉比鳞次，曲槛回廊布局精巧。整幅画作布局繁复而法度谨严，透视比例准确无误。在处理建筑主体与周围环境气氛的关系上，较北宋画家更进一步，体现了南宋楼阁画家在构图与技法上的创新发展。

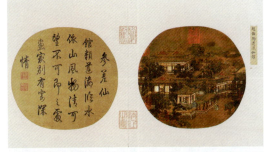

类　型	绢本设色画
作　者	赵伯驹
时　间	南宋
规　格	纵 26.4 厘米，横 27.9 厘米
现收藏地	中国北京故宫博物院

赵伯骕《万松金阙图》

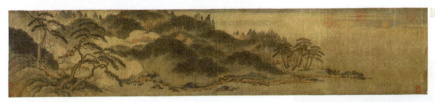

类　型	绢本设色画
作　者	赵伯骕
时　间	南宋
规　格	纵 27.7 厘米，横 136 厘米
现收藏地	中国北京故宫博物院

《万松金阙图》描绘江南湖畔的松岭和楼阁，属于"青绿山水"。笔法清细繁复，格调柔丽雅洁，展现出南宋皇家贵族新的审美情趣。此画的出现标志着宋代山水画的表现对象从北方雄浑的山川转移到江南的青山绿水。此画无作者款印，后纸有元代赵孟𫖯的题跋，称之为"赵伯骕真笔"。

刘松年《四景山水图》

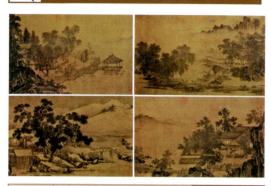

《四景山水图》共四段，分别描绘当时杭州春、夏、秋、冬四时的景象。此画布置严谨，笔法苍劲，墨色润泽，设色典雅。通过对不同季节的描绘，使人感受到不同的情调。此画不仅体现了南宋杭州西湖边富裕家庭的庭院布置与设施，以及木格子窗的运用，也体现了园林家凭借西湖的奇峰秀峦、烟柳画桥在园林设计上"因其自然，铺以雅趣"，形成山水风光与建筑空间交融的风格。它是建筑史和园林史讲到南宋时必引用的形象资料，在宋代山水画中占有重要地位，对当时和后世都有广泛的影响。

类　　型	绢本设色画
作　　者	刘松年
时　　间	南宋
规　　格	纵40厘米，横69厘米（单段）
现收藏地	中国北京故宫博物院

刘松年《秋窗读易图》

《秋窗读易图》笔墨工致严谨、气格宁静雅逸，具有宫廷的富贵气息，是刘松年细腻、典雅画风的杰出代表作。画面展现的是读书的场景：水畔树石掩映之下，

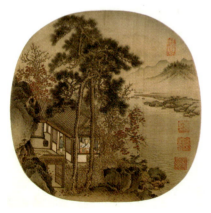

书斋门窗敞开，主人在窗前展卷沉思，一书童在门外侍立。景色清幽，主人儒雅，童子恭敬，各尽其态。房屋、院落、树木、篱笆墙，都是精细描绘，一丝不苟，将秋天的氛围渲染得恰到好处。湖光水色之外，更有远景的山石隐现。山石先用健朗的线条勾勒轮廓，然后施以斧劈皴，精巧而有力，青绿设色，杂树采用夹叶法。

类　　型	绢本设色画
作　　者	刘松年
时　　间	南宋
规　　格	纵26厘米，横26厘米
现收藏地	中国辽宁省博物馆

马远《水图》

《水图》由 12 册页成卷,除了第一页残缺半幅而无图名外,其余图名分别是:"洞庭风细""层波叠浪""寒塘清浅""长江万顷""黄河逆流""秋水回波""云生沧海""湖光潋滟""云舒浪卷""晓日烘山""细浪漂漂"。这 12 幅作品专门画水,通过描绘水的不同姿态,表现出不同的意境和情趣。笔法变化多端,手法因景因情而异,表现得尽善尽美,尽得画水之理。马远以前"水"的画作多无生趣,前人只大致勾勒出水的形态便草草了事,始终没有把山水画中的"水"重视起来,而马远给"水"的形象作了总结,并创造出了马氏"水图",特别是"浪花"的形象,为中国山水画中"水"形象的创造开辟了一条新的道路。

类 型	绢本淡设色画
作 者	马远
时 间	南宋
规 格	纵 26.8 厘米,横 20.7 厘米(第 1 页);纵 26.8 厘米,横 41.6 厘米(后 11 页)
现收藏地	中国北京故宫博物院

马远《踏歌图》

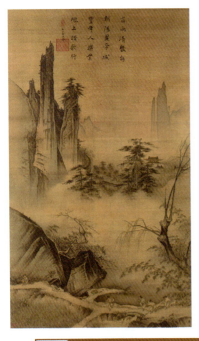

《踏歌图》近处有田垄溪桥,巨石位于左角,疏柳翠竹,有几个老农在垄上边歌边舞。远处高峰耸立,宫阙隐现,朝霞一抹。整幅画气氛欢快、清旷,形象地表达了"丰年人乐业,垄上踏歌行"的诗意。在具体画法上,用笔苍劲而简略,大斧劈皴极其干净利索,正是院体的典型特色。树木的枝干有下偃之势,这是马远个人的创造。从总体上来说,《踏歌图》虽然不是边角之景,但在具体处理上,已经融入了边角之景的法则,所以并不以雄伟见长,而是以清新取胜。尤其是瘦削的远峰,宛如水石盆景,灵动轻盈,绝无北宋山水画那种迫人心脾的压倒气势。

类　　型	绢本设色画
作　　者	马远
时　　间	南宋
规　　格	纵 192.5 厘米,横 111 厘米
现收藏地	中国北京故宫博物院

夏圭《溪山清远图》

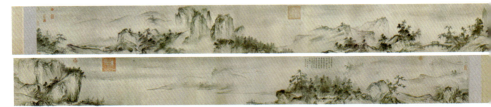

《溪山清远图》描绘江南晴日的湖山景色,画中有群峰、山石、茂林、楼阁、长桥、村舍、茅亭、渔舟、远帆,勾笔虽简,但形象真实。与此同时,

类　　型	纸本水墨画
作　　者	夏圭(有争议)
时　　间	南宋(也有说法为明代仿作)
规　　格	纵 46.5 厘米,横 889.1 厘米
现收藏地	中国台北故宫博物院

景物变化甚多,时而山峰突起,时而江流蜿蜒,不一而足,但各景物设置疏密得当、空灵毓秀,富有节奏感和韵律感,达到了所谓的"疏可驰马,密不通风"的境地。画中山石用秃笔中锋勾廓,凝重而爽利,顺势以"侧锋皴","大、小斧劈皴",间以"刮铁皴""钉头鼠尾皴"等,再加点笔。

夏圭《西湖柳艇图》

类　　型	绢本浅设色画
作　　者	夏圭
时　　间	南宋
规　　格	纵 107.2 厘米，横 59.3 厘米
现收藏地	中国台北故宫博物院

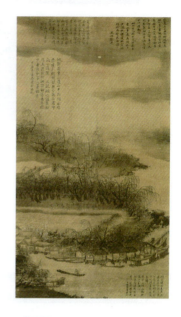

《西湖柳艇图》是夏圭少有的几幅挂轴作品之一，描绘西湖中的柳树、长堤、水榭、湖舍、画舫和游客，画面风轻云淡，水墨氤氲，构图丰满，笔墨精谨。远处的人物也没有采用其他山水画中点景人物那样常见的简率笔法，而是刻画得栩栩如生，极为精妙，笔调沉着含蓄、明媚秀润。

夏圭《雪堂客话图》

类　　型	纸本设色画
作　　者	夏圭
时　　间	南宋
规　　格	纵 28.2 厘米，横 29.5 厘米
现收藏地	中国北京故宫博物院

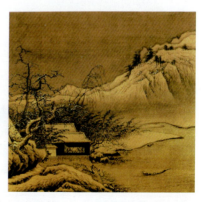

《雪堂客话图》描绘雪后欲融未化时的景色，体现了冬季沉寂的大自然所蕴藏的勃勃生机。远景用劲利方折的线条勾勒出远山一角的轮廓和纹理脉络，少皴多染，巧妙展现其阴阳向背和层次变化。坡脚隐没于淡墨晕染的烟岚雾霭之中。画面左下方的景物构成了画面的主体，山石在运用斧劈皴后用淡墨加染，生长在岩隙之中的两株老树，前后错落，如双龙对舞。水岸边，有一水榭掩映于杂树丛中，轩窗大开，清气袭来。屋内两人正在对坐弈棋，虽只对其圈脸勾衣，寥寥数笔，却将人物对弈时凝神专注的神情生动地表现了出来。远处山顶与近处枝杈之上有未融化的积雪零星点缀。画面右下角为细波荡漾的湖面一隅，一叶小舟漂于湖面之上。画面左上角留出的天空，杳渺无际，把观者引入深远渺茫、意蕴悠长的境界。

夏圭《梧竹溪堂图》

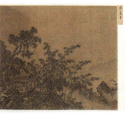

类　　型	绢本设色画
作　　者	夏圭
时　　间	南宋
规　　格	纵23厘米，横26厘米
现收藏地	中国北京故宫博物院

《梧竹溪堂图》画面简明地分成虚实两块，正是典型的"夏半边"构图。画中树木枝干曲折多弯，也与马远绘树法相同。唯其用笔苍润含蓄，不似马远瘦硬刚劲，这大概与夏圭好用秃笔有关。建筑物也是用毛笔信手勾勒出来的，透视、比例都很合理，虽不及马远的界画法工细，却也别有韵味。若再细看，不难发现房柱、栏杆之类建筑构件是以较严谨、沉稳的线条组成，画屋顶茅草的线条则显得疏松、随意，这一细节透露出作者在信手勾勒时也很讲究分寸。

夏圭《烟岫林居图》

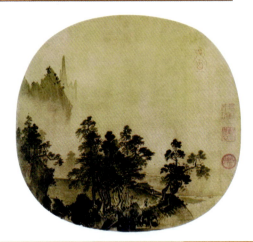

类　　型	绢本水墨画
作　　者	夏圭
时　　间	南宋
规　　格	纵25厘米，横26.1厘米
现收藏地	中国北京故宫博物院

《烟岫林居图》以近、远景的布置整幅画作的气势与格局。远景轻盈淡雅，一片空漾，在云雾掩映间现出突兀的山峰；山峰偏左，让出画面右边的空间，使人有云天苍茫、辽阔无际之感。中景平湖河道若隐若现，似有似无。近景则笔健墨浓，是画家着意描绘的对象。临河斜岸树木茂盛，木桥接岸，一人弓背持杖漫步于林间小路，岸左又有长满树木山石的一角。画中树干用双勾，浓墨攒笔随意点染树叶，用笔虽简，却意趣横生。远山及坡石很少用笔皴擦，主要以浓、淡墨晕染，把山石的立体质感和烟云变幻莫测的动态表现得恰到好处。

夏圭《灞桥风雪图》

类　型	绢本设色画
作　者	夏圭
时　间	南宋
规　格	纵 91.3 厘米，横 30.1 厘米
现收藏地	中国南京博物院

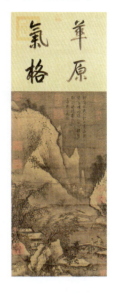

《灞桥风雪图》以侧锋卧笔、粗简线条、一次皴染的技法，描绘灞桥一带山野悬岩中树木凋零、风雪弥漫、寒气逼人的环境。画面远景的大山之中有深林回绕的古刹。中景是一条冰雪纷飞中的大河，流水曲折回环而流经灞桥，天地间的水汽与飞雪融合在一起。近景，一位老者骑在驴背上低首沉思，步履蹒跚地通过灞桥。水墨淋漓的画面上，在那一瞬间表现出的落魄与凄凉，使得画面充满了萧瑟、悲凉之感。

李嵩《西湖图》

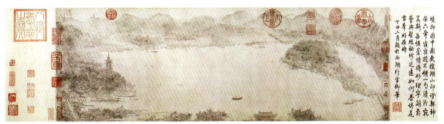

类　型	纸本水墨画
作　者	李嵩（有争议）
时　间	南宋
规　格	纵 27 厘米，横 80.7 厘米
现收藏地	中国上海博物馆

《西湖图》以纸本水墨绘制西湖全景，画中心突出明净湖水，四围群山环绕，雷峰塔、孤山、双峰插云、断桥诸名胜皆隐隐现于烟锁雾迷之中，画风上与马远、夏圭不同，自出机杼。整幅画工笔和写意兼用，墨色清淡洗练，并充分发挥渲染功能，使湖上晨霭晓雾和旖旎春光跃然纸上。

陈清波《湖山春晓图》

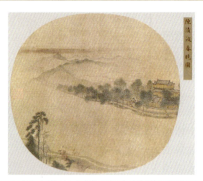

类　　型	绢本设色画
作　　者	陈清波
时　　间	南宋
规　　格	纵 25 厘米，横 26.7 厘米
现收藏地	中国北京故宫博物院

《湖山春晓图》以平远法绘春山平湖。湖堤一边是掩映在绿树丛中的深院崇楼，湖对岸小路上一人骑马远行，执鞭回望崇楼，二仆负伞荷担相随，湖阔天高，远山如带。画中人物或许是踏青、出行、省亲、远宦，耐人寻味。楼阁虽以粗笔画出，但飞檐户牖洗练而不失准确。简括明了的线条、大片空白的院体格式与清新淡雅的色调使画面在含蓄蕴藉之中充满了春天的明媚。

佚名《青山白云图》

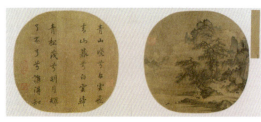

类　　型	绢本设色画
作　　者	佚名
时　　间	南宋
规　　格	纵 22.9 厘米，横 23.9 厘米
现收藏地	中国北京故宫博物院

《青山白云图》描绘高山流水、白云明月，古松下团瓢前一老者坐看山间风起云涌。画面似写唐代王维五言诗《终南别业》中诗句"行到水穷处，坐看云起时"的诗意。此诗在北宋郭熙的画学论著《林泉高致》中被录入"画意"一节，作为可资入画的题目。从此作的画法来看，亦是师法郭熙一派山水画法，山石兼皴带染，松枝作"蟹爪"形，空中用淡墨晕染出明月一轮，山间白云以墨线勾廓，外围施淡墨晕染，极好地表现出云层的体积感。对幅题诗为宋高宗吴皇后手笔，可知此画应创作于南宋初年。

佚名《深堂琴趣图》

《深堂琴趣图》描绘山斋数楹,葱郁树木掩映其间,一人悠然坐于堂中抚琴,二鹤在琴声中闲步。远山一带,巨壑空茫。画中建筑用笔粗犷深厚,轻刻画、重意境,形象概括精炼,细部虽简化而不失准确与真实。整幅画面清新明净的情境赋予作为绘画主体的建筑含蓄而富有想象的空间,使之呈现诗一般和谐浑融的意境。

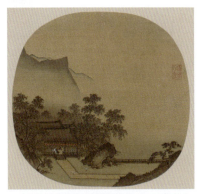

类　　型	绢本设色画
作　　者	佚名
时　　间	南宋
规　　格	纵 23.6 厘米,横 24.9 厘米
现收藏地	中国北京故宫博物院

佚名《长桥卧波图》

《长桥卧波图》中高架于平湖之上的木桥刻画精微,与波澜不惊的水纹相映成趣。画面大片的空白使得作品既显坚实又具空灵之美,虚实相生的艺术手法给予观者"无画处皆成妙境"的想象空间。

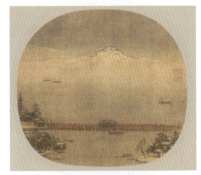

类　　型	绢本设色画
作　　者	佚名
时　　间	南宋
规　　格	纵 23.9 厘米,横 26.3 厘米
现收藏地	中国北京故宫博物院

中国名画欣赏

佚名《溪山水阁图》

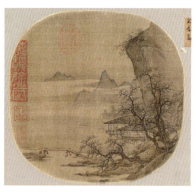

类　　型	绢本设色画
作　　者	佚名
时　　间	南宋
规　　格	纵24.2厘米，横24.7厘米
现收藏地	中国北京故宫博物院

　　《溪山水阁图》描绘溪水潺潺、寒林萧瑟，峭壁危岩，以及远山空蒙、白云缭绕的景象，溪前敞榭虽只以粗笔界尺寥寥勾勒，但造型准确、结构清晰。近景徒手意笔写板桥，颇有野趣。榭中人物凭栏远眺，在湖光山色映衬下，画面清秀明净而略显空寂。山石用斧劈皴，树木略施拖枝，带有马远的风格，是宋人册页中粗笔楼阁的代表作品。本幅画的款署"李嵩"为后世所添。

佚名《仙山楼阁图》

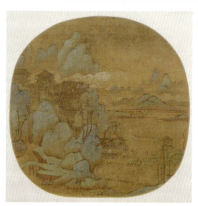

类　　型	绢本设色画
作　　者	佚名
时　　间	南宋
规　　格	纵23厘米，横23.4厘米
现收藏地	中国北京故宫博物院

　　《仙山楼阁图》以青绿重色描绘山水、建筑，左半部山石层层叠起，楼台殿阁自山脚下湖水边随着山势逶迤推高，直至半山。右半部水面荷叶点点，远山屏立，朵朵祥云缥缈其间。山石空勾填色，线条工细，不用皴法，摹拟赵伯驹、赵伯骕兄弟风格，承续了唐人传统。画面明丽润泽，给人以清新之感。

钱选《幽居图》

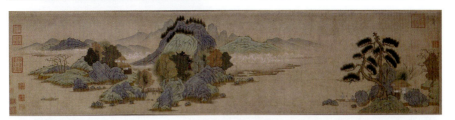

　　《幽居图》是钱选所绘的"青绿山水"画作之一。画中湖光山色静谧幽淡，展卷之始见三五秀石零落坡边岸角，青松虬曲其上，村居掩映树石之

类　　型	纸本设色画
作　　者	钱选
时　　间	元代
规　　格	纵 27 厘米，横 115.9 厘米
现收藏地	中国北京故宫博物院

间，一叶小艇驶向水平如镜的湖中，对岸碧峰起伏，参差错落，楼阁为茂林所环抱，茅舍隐现丛树兀石之后，幽居之景、之境、之情、之趣现于纸上。其画山石树木皆用方折的线条勾出轮廓，不作皴法，敷以青、绿、赭等色，山脚处略施金粉，使整幅画呈现古拙秀逸之气。

钱选《浮玉山居图》

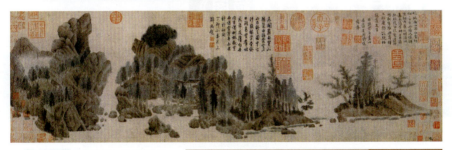

　　《浮玉山居图》是钱选为山居霅川浮玉山的写景所作。画作中山峦分三组，山势峻峭。湖上烟雾蒙蒙，山坳白云缭绕，更有用简笔点缀的茅舍、渡舟、

类　　型	纸本设色画
作　　者	钱选
时　　间	元代
规　　格	纵 29.6 厘米，横 98.7 厘米
现收藏地	中国上海博物馆

小桥、老翁，一派江南水乡清润秀妍的景色。全卷笔意冲淡，画意静穆，用笔工整而不呆板。

赵孟頫《鹊华秋色图》

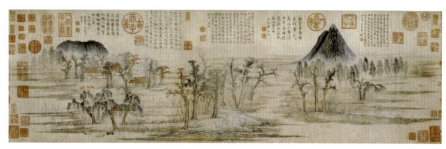

《鹊华秋色图》描绘的是济南东北华不注山和鹊山一带的秋景，采用平远构图，以多种色彩调和渲染，虚实相生，笔法潇洒，富有节奏感。在《鹊华秋色图》中，赵孟頫以精湛的笔墨功力诠释了即达放逸的山水意境，不仅丰富了文人山水画的表现手段和内涵，更初步确立了元代山水画坛"清远自然"的整体风格和"蕴藉典雅"的审美格调，为后世的中国山水画创作奠定了基础。

类　型	纸本水墨设色画
作　者	赵孟頫
时　间	元代元贞元年（1295年）
规　格	纵28.4厘米，横90.2厘米
现收藏地	中国台北故宫博物院

赵孟頫《重江叠嶂图》

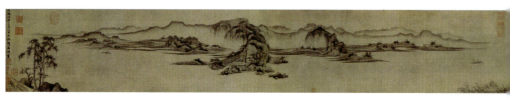

《重江叠嶂图》描绘江水辽阔绵延，群山重叠逶迤，舟楫往来江中的景象，画境清旷。山石的形态、皴染的方法、乔松和虬曲的"蟹爪"形枯枝，一目了然即知画家采用的是李成、郭熙的山水画程式。但略带乾笔的勾皴，简逸的笔法又透着画家的新意，已不是对李成、郭熙画风的简单模仿和重复。

类　型	纸本墨笔画
作　者	赵孟頫
时　间	元代大德七年（1303年）
规　格	纵28.4厘米，横176.4厘米
现收藏地	中国台北故宫博物院

赵孟頫《水村图》

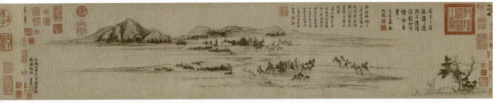

类　　型	纸本水墨画
作　　者	赵孟頫
时　　间	元代
规　　格	纵 24.9 厘米，横 120.5 厘米
现收藏地	中国北京故宫博物院

《水村图》是赵孟頫为隐居在江南的友人钱德钧（即钱仲鼎，号水村居士）所画，当时赵孟頫已经 48 岁，绘画风格日臻成熟，逐渐摆脱了早期学习唐宋各家的模仿痕迹，将各种绘画技法融会贯通，慢慢形成了自己的风格。赵孟頫创作《水村图》时心情放松，不具体强求客观景物的表象，而是着力于写意抒情。画作中农舍三五处，竹林六七丛，天高水阔，空气澄明；山不高而有势，水不深而浩渺，一派安静闲逸的桃源情调，寄托了画家渴望摆脱宦海烦恼、追求淡泊宁静的自由生活情趣。

赵孟頫《秀石疏林图》

《秀石疏林图》描绘古木新篁生于平坡秀石之间，以飞白法画石，以篆书法绘树，纯用水墨表现，是画家"书画同源"之理论在绘画实践中的具体体现。整幅画巨石疏空、竹叶秀润、枯木荒简，自成一股浑然天成的文人清气。在画作多变的笔法中，可窥见画家的情感特质，看那兰花似乎被

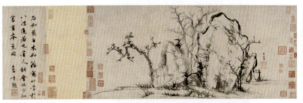

类　　型	纸本墨笔画
作　　者	赵孟頫
时　　间	元代
规　　格	纵 27.5 厘米，横 62.8 厘米
现收藏地	中国北京故宫博物院

雨水或露水浸透，晶莹洁润，异常可爱。石头虽是以急促而宽博的飞白线条勾出，但由于转折力度弱，加之淡墨多，故萧散而不苍涩，仍显得玲珑剔透。整幅画如散花天女，珠玉环佩，玲玲作响，体现了画家对自然纯洁生灵的深挚之爱和对秀美的追求。

赵孟頫《双松平远图》

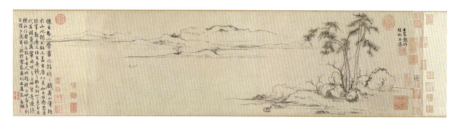

《双松平远图》中双松的画法稍工整，山石则以带有飞白松动笔触勾勒，略皴而无染。虽略存李郭画风之形，但简括异常，实属新体。画中近景画苍松立于怪石枯木之中，远景写平坡矮山。写山石空勾轮廓，不加皴染，间有飞白。画双松则用细笔双勾，简约古雅。

类 型	纸本墨笔画
作 者	赵孟頫
时 间	元代
规 格	纵 26.7 厘米，横 107.3 厘米
现收藏地	美国大都会艺术博物馆

黄公望《天池石壁图》

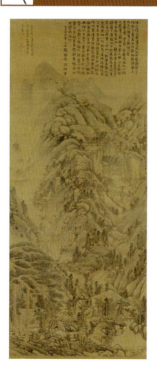

《天池石壁图》描绘苏州以西 30 里的天池山胜景。左下三棵巨松高耸，杂树林立，茅屋隐约其间。隔溪一座大山拔地而起，层层盘桓向上。至右中，一池四边石壁陡立，桥阁筑于池中，飞瀑直下，此乃点题之笔也。构图繁复，但用以勾画的线条和皴笔则十分简略。大山通体以赭石铺底，然后以墨青、墨绿层层烘染出高低、远近之层次。

类 型	绢本设色画
作 者	黄公望
时 间	元代至正元年（1341 年）
规 格	纵 139.4 厘米，横 57.3 厘米
现收藏地	中国北京故宫博物院

黄公望《溪山雨意图》

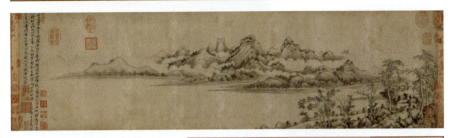

《溪山雨意图》描绘的是黄公望笔下常见的江南景象。画中景象烟雨空蒙,笔法多样,代表了文人画高度成熟时期的审美需要,是宋元之后文人绘画的主流风格。整幅画卷空无一人,山水则似真非真,有恬淡、简远、空灵寂静之意境,表达了画家寄情山水,抒胸中逸趣之理想审美境界。

类 型	纸本墨笔画
作 者	黄公望
时 间	元代至正四年(1344年)
规 格	纵26.9厘米,横106.5厘米
现收藏地	中国国家博物馆

黄公望《富春大岭图》

《富春大岭图》是黄公望往来松江时应邵亨贞的邀请而创作的作品,他将晚年隐居之地富春江一带的景色描绘下来赠予对方。画中的富春山重峦叠嶂,山巅晓雾迷遮,若隐若现。此画笔墨简括、布局雄奇,具有明显的荆浩、关仝的笔墨遗意,显然掺入了荆浩、关仝的笔法,并有意识地与董源、巨然的笔墨意境加以融合,用笔方圆兼备,山石稍作皴擦。

类 型	纸本水墨画
作 者	黄公望
时 间	元代至正七年(1347年)
规 格	纵74厘米,横36厘米
现收藏地	中国南京博物院

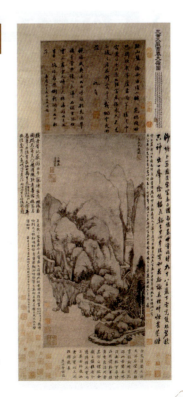

黄公望《水阁清幽图》

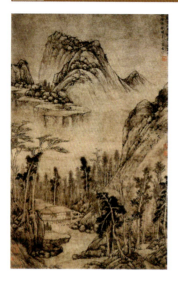

《水阁清幽图》描绘深山隐居之景,景物以云气相隔,可分为远、近两部分。近景描绘山间溪流从远处密林中涓涓而来,溪流两岸,坡石层叠、树木成林,茂盛葱郁,山谷之间,云气弥漫;远景中一主峰耸立,两旁低峰回护,前伸的山顶平台,使远近之景相互呼应。其笔法与黄公望其他典型作品有所不同,除山石轮廓及房屋树木多以勾勒点染法之外,山石纹理则多用拖擦的笔法,从而给画面增添了一种舒旷洒落的气质。

类　　型	纸本水墨画
作　　者	黄公望
时　　间	元代至正九年(1349年)
规　　格	纵104.7厘米,横67厘米
现收藏地	中国南京博物院

黄公望《九峰雪霁图》

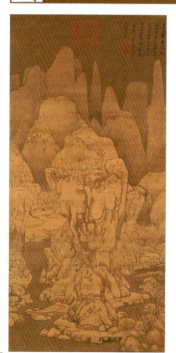

《九峰雪霁图》描绘隆冬腊月时的山中景色。画中群峰突起、高耸入云,山上一片苍茫之象,皑皑的白雪覆盖着整座山体,山上的枯树显得萧瑟清冷。画家用细笔勾描山间的小树,山峦用空勾,再用淡墨渍染;浓墨渲染出水和天空,更加衬托出了大雪初霁的山间景色。此画作构图新颖别致,风格雄奇。

类　　型	纸本墨笔画
作　　者	黄公望
时　　间	元代至正九年(1349年)
规　　格	纵117厘米,横55.5厘米
现收藏地	中国北京故宫博物院

黄公望《富春山居图》

《富春山居图》为"中国十大传世名画"之一,被誉为"画中之兰亭",属于国宝级文物。此画是黄公望为师弟郑樗(无用师)所绘,几经易手,并因"焚画殉葬"而身首两段。较长的后段称《无用师卷》,前段称《剩山图》。《富春山居图》以长卷的形式,描绘富春江两岸初秋时节的秀丽景色,峰峦叠翠,松石挺秀,云山烟树,沙汀村舍,布局疏密有致,变幻无穷,以清润的笔墨、简远的意境,把浩渺连绵的江南山水表现得淋漓尽致,达到了"山川浑厚,草木华滋"的境界。

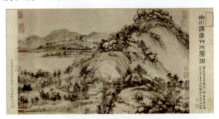

《剩山图》

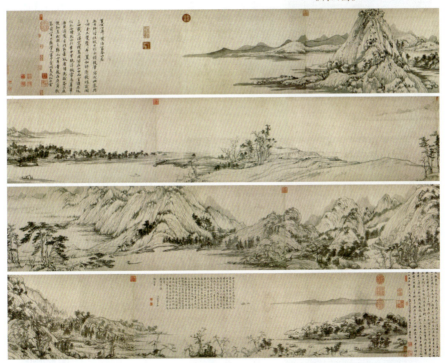

《无用师卷》

类　　型	纸本水墨画
作　　者	黄公望
时　　间	元代至正十年(1350年)
规　　格	纵 31.8 厘米,横 51.4 厘米(前段)/ 纵 33 厘米,横 636.9 厘米(后段)
现收藏地	中国浙江省博物馆(前段)/ 中国台北故宫博物院(后段)

黄公望《九珠峰翠图》

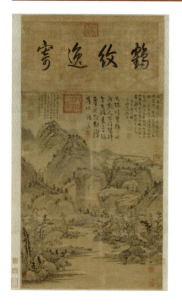

《九珠峰翠图》以元代文人杨维祯寓居之"九峰三泖"的九峰为背景,画中树木的造型及山石的皴法,与《富春山居图》皆有关联相似之处。画山石以"披麻皴"法为主,长短兼施,淡墨勾勒再用浓墨逐层醒破,由于画在绫本上,受其纹理之影响,笔墨之韵味显得较为独特。但山石、树木皆加螺青染色,用笔特擅长中锋,雄健而刚劲,笔调变化丰富,将山石点染得苍莽秀逸。

类　　型	绫本水墨画
作　　者	黄公望
时　　间	元代
规　　格	纵 79.6 厘米,横 58.5 厘米
现收藏地	中国台北故宫博物院

黄公望《丹崖玉树图》

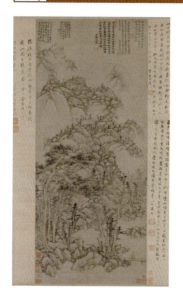

《丹崖玉树图》是黄公望晚年的作品,是其浅绛山水的代表作。画中山峦重叠,高松杂树遍布于窠石坡岸之上,梵寺仙观掩映于山石林木之中,若隐若现,点缀左右。山下林木葱郁,坡石相间,一位老者正策杖徐行,溪桥横卧,净水流深,一派幽远浑融的景象。此画作于纸本之上,充分发挥了笔墨融合的韵味,笔法疏松苍秀,点染随意,设色淡雅,潇洒自如。

类　　型	纸本设色画
作　　者	黄公望
时　　间	元代
规　　格	纵 101.3 厘米,横 43.8 厘米
现收藏地	中国北京故宫博物院

黄公望《快雪时晴图》

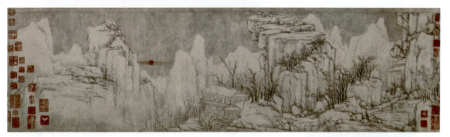

类 型	纸本设色画
作 者	黄公望
时 间	元代
规 格	纵 29.7 厘米，横 104.6 厘米
现收藏地	中国北京故宫博物院

《快雪时晴图》描绘雪霁后的山中之景，其中除一轮寒冬红日外，全以墨色画成。高山上留有积雪，天边处有一轮红日，横带一抹红霞，生动表现出雪后初晴时明朗秀美的景象。此画用笔单纯而疏秀，洁净洗练。运用柔润的线条构建了宏大的山石结构，并且使之稳固清晰。《快雪时晴图》最早源自东晋书法家王羲之的书法作品《快雪时晴帖》，自黄公望根据书法意境创作出《快雪时晴图》后，历代画家都喜欢将"快雪时晴"作为经典绘画的意境进行创作。

吴镇《洞庭渔隐图》

《洞庭渔隐图》描绘嘉兴东洞庭的湖山景色，画中三株松柏，两株松树挺立昂扬，一株柏树则几乎仆地，缠满藤蔓，水面平静无波，一叶扁舟漂荡其间，远望是连绵的山坡，充分发挥水墨氤氲的特性，画出了江南水滨的静美幽澹，表达了画家宁静淡泊的心境，具有一种典雅的韵致。此画作墨色苍润，山石、树木、枝叶都注意到了墨色浓淡的交替运用，借以表现层次关系，并突出主要物象。

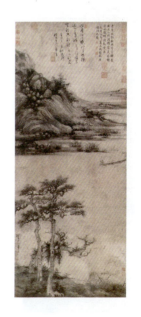

类 型	纸本水墨画
作 者	吴镇
时 间	元代至正元年（1341 年）
规 格	纵 146.4 厘米，横 58.6 厘米
现收藏地	中国台北故宫博物院

吴镇《秋江渔隐图》

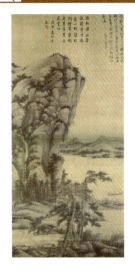

吴镇在山水画创作中常常以"渔隐"为主题，表明了他对与世无争、自由逍遥生活的向往。这与他性情孤傲，是一位名副其实的隐者息息相关。《秋江渔隐图》整幅画面的意境安静幽远，一派悠闲情调。此画纯以水墨为之，描绘细致，多用渴墨，而有润泽之感。画山石坡岸以秃笔中锋勾勒外廓，多用"长披麻皴"，墨法干湿并重，间用"斧劈皴"，显得自然而劲爽。山头苔点用重墨大点醒出，状如瓜子，兼施介字点，又以介字点树叶。

类　　型	绢本水墨画
作　　者	吴镇
时　　间	元代
规　　格	纵 189.1 厘米，横 88.5 厘米
现收藏地	中国台北故宫博物院

吴镇《芦花寒雁图》

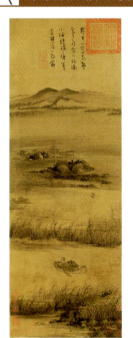

《芦花寒雁图》以平远法绘秋日水滨景色，水面微波荡漾，蒹葭苍苍，一双芦雁振翅飞起，渔父于舟头仰首凝视。画面空灵寒寂，形成了平淡清远的境界。画中以平行置景的手法表现空阔无际的水泊，以浓淡变化的水墨表现远近层次，平中见奇。

类　　型	绢本墨笔画
作　　者	吴镇
时　　间	元代
规　　格	纵 83.3 厘米，横 27.8 厘米
现收藏地	中国北京故宫博物院

吴镇《渔父图》

类　　型	绢本墨笔画
作　　者	吴镇
时　　间	元代
规　　格	纵 84.7 厘米，横 29.7 厘米
现收藏地	中国北京故宫博物院

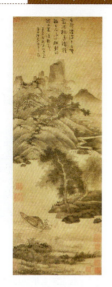

《渔父图》的远景中，诸峰峭拔而立，绵延起伏；中景的坡石渐缓，老树从中间斜逸而出，枝干虬曲，树叶繁茂。一道幽泉从远山蜿蜒而来，流水潺潺，汇入江中；近景的江面上，一渔父泛舟其上，他手扶桨，一手执鱼竿，怡然自得地坐在船沿上垂钓。渔船两边沙碛点点，草木茂盛，随风飘荡。《渔父图》无论远景还是近景，都仿佛沐浴在水中，给人以"墨气淋漓，幛犹湿"之感。但由于渔船与渔父皆以细笔勾出，与湿笔大点大染的山石树木形成鲜明的线面对比，因而画面充溢的湿重之气并没有使人产生闷塞之感。此外，《渔父图》用笔苍劲有力，诗与画交相辉映，形成迷蒙幽深、自由无限的艺术境界。

吴镇《松泉图》

《松泉图》中飞泉倒垂而下，从山间倾泻而出，直入山下，宛如一条白色锦带铺在山坡之上。山泉旁有一棵形态怪异的松树，树干粗壮，树枝盘曲，其中有枝倒垂而下，悬于山泉上。从山泉底部望去，可以看见对面近山上杂树丛生。此画用笔坚实，尤其是那种苍茫荒率的画风，更表现出松泉"一高一逸"的精神。

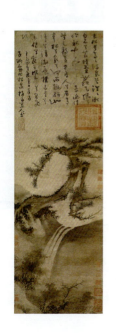

类　　型	纸本水墨画
作　　者	吴镇
时　　间	元代至元四年（1338 年）
规　　格	纵 105.3 厘米，横 31.7 厘米
现收藏地	中国南京博物院

夏永《岳阳楼图》

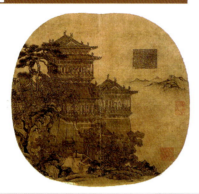

类　　型	绢本墨笔画
作　　者	夏永
时　　间	元代至正七年（1347年）
规　　格	纵 25.2 厘米，横 25.8 厘米
现收藏地	中国北京故宫博物院

《岳阳楼图》采用虚实相对的对角线构图，高三层的岳阳楼被安排在画幅的左侧，而右侧则留下一片空白，巨壑空茫，远山一带，取孟浩然"气蒸云梦泽，波撼岳阳城"诗意。整幅笔法秀劲细密，巧妙地把直线、横线、斜线、弧线等各种线条有机地结合，通过轮廓的轻重、线条的疏密，清楚地交代出楼阁远近、纵深的层次感和"向背分明"的体积感，比例构造准确合度。飞檐、梁柱、斗拱、围栏等细节描写具体而精致，让观者有身临其境之感。舍弃设色而纯用白描的表现手法，使得画面虽千变万化却不显阻滞拥塞，盈尺之间，明洁素雅，美轮美奂。

夏永《丰乐楼图》

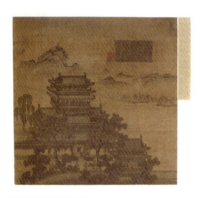

类　　型	绢本墨笔画
作　　者	夏永
时　　间	元代
规　　格	纵 25.8 厘米，横 25.8 厘米
现收藏地	中国北京故宫博物院

《丰乐楼图》采用对角构图法，用水墨界画殿阁山水，线条纤如毫发，背景远山平缓润泽，开阔的水面与依依杨柳恰到好处地衬托出建筑处于江南的环境。展观其作品，方寸之间细入毫芒，画家再现了宏大建筑的整体和细部，技艺精湛超凡，令人叹服。丰乐楼为南宋都城临安著名的大酒楼之一，如今已不复存在。夏永极度写实的画风以及右上角以"小如蚁目"的蝇头小楷题写的 31 行"十里挚平丰乐楼"长题，这无疑成为今天了解这座在宋代杭州曾颇负盛名的楼阁的重要史料。

朱德润《秀野轩图》

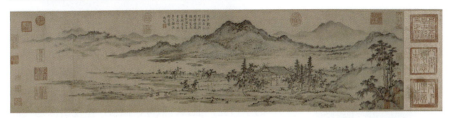

类　　型	纸本水墨淡设色画
作　　者	朱德润
时　　间	元代至正二十四年（1364年）
规　　格	纵28.3厘米，横210厘米
现收藏地	中国北京故宫博物院

《秀野轩图》描绘江南山水的平远之景，山林间有文人对坐于书斋中，笔法粗放纵逸，墨色简洁，有苍茫之意。画家大胆地将北宋李成、郭熙描绘北方山水的笔墨转化为表现江南风物的造型语言，并融入了文人儒雅秀逸的审美意趣。画中的书斋名为"秀野轩"，将文人的书斋和活动绘于佳山秀水中，是这一时期新出现的山水画题材，直接影响了元末明初早期吴派山水画的审美取向。

倪瓒《水竹居图》

《水竹居图》是倪瓒内心寻求排遣与解脱的写照，画中自题的诗句更是道出了画家的隐居思想，是倪瓒的"自娱"与"适兴"之作。此画作是画家根据友人叙述，景州城东有水竹胜景，依想象图绘坡石、树木、茅屋等景象。在题诗中画家想象了在此隐居，与琴诗为伴的理想生活。画中笔墨沉实，赋形具体，山色苍翠，画法谨严，运笔圆滑苍劲，略有董源、巨然遗法。

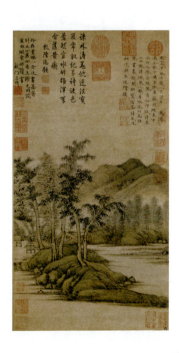

类　　型	纸本设色画
作　　者	倪瓒
时　　间	元代至正三年（1343年）
规　　格	纵55.5厘米，横28.2厘米
现收藏地	中国国家博物馆

倪瓒《六君子图》

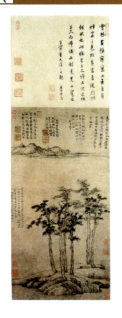

《六君子图》描绘六棵挺拔的树木列植于江边陂陀上的景象。六棵树木分别为松、柏、樟、槐、楠、榆,各有其象征意义。此画采用三段式构图,即远山、湖水、丘石树木。近处是六棵树木在丘石之间顽强地生长着,中间占据画面大部分空间的空白处,似云、似雾、似水,体现出深远幽静的气韵,再加上画面顶端的一抹远山,更显意境悠长。

类　　型	纸本水墨画
作　　者	倪瓒
时　　间	元代至正五年(1345年)
规　　格	纵61.9厘米,横33.3厘米
现收藏地	中国上海博物馆

倪瓒《渔庄秋霁图》

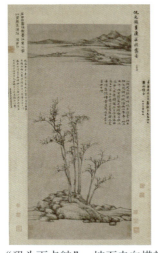

类　　型	纸本水墨画
作　　者	倪瓒
时　　间	元代
规　　格	纵96.1厘米,横46.1厘米
现收藏地	中国上海博物馆

《渔庄秋霁图》描绘的是江南渔村的秋景。近处为山石陂陀,树木四五株,无交错与盘曲,树干挺劲,枝叶秀丽,四面生枝,参差有致。中幅为水平如镜的湖面,毫无波纹,湖光山色一片空明。近景坡石呈横势,与纵向的树木构成纵横交错的格局;远处彼岸的山峦,两层岗峦透迤,在烟雾的笼罩下,只露出半截山头,或隐或现。从此画作的风格来看,其山水画法借鉴了董源的"矾头雨点皴",坡石走向横势,石上横施披麻,皴法清逸。由董源的山水画平远,又结合江南太湖一带的岩石,变化其法,创新折带皴,别具新意。树木喜作枯枝,以枯笔擦之,墨色浓淡、干湿富有变化,显得滋润浑厚。

倪瓒《幽涧寒松图》

《幽涧寒松图》是倪瓒为友人周逊学所作,既为友人赠别,更是劝友人"罢"征路,"息"仕途,含有强烈的"招隐之意"。此画以平远画溪涧幽谷,山石依次渐远,二株松树挺立于杳无人迹的涧底寒泉,意境荒寒,超然出尘,似乎暗寓着仕途的险恶和归隐的自得。构图没有使用常见的"一河两岸"两段式章法,但画幅上方和其大多数作品一样,留出大片空白,让观者分不清哪里是水、哪里是天。山石墨色清淡,笔法秀峭,渴笔侧锋作折带皴,干净利落而富有变化。松树取萧疏之态,笔力劲拔。

类　　型	纸本水墨画
作　　者	倪瓒
时　　间	元代
规　　格	纵59.7厘米,横50.4厘米
现收藏地	中国北京故宫博物院

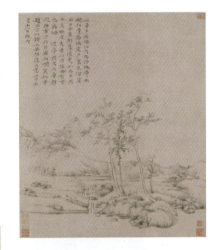

倪瓒《秋亭嘉树图》

《秋亭嘉树图》描绘有平坡远岫,草亭嘉树,广阔的江面上露出汀渚一角,幽静雅洁,仿佛笼罩在一片月色之中。画面采用三段式构图,用笔尖峭秀逸,树干皆双勾,稍事皴染,树叶点法富有变化。墨色较为干淡,仅以浓墨点苔,提出精神,为沉寂的画面融入了些许生气。

类　　型	纸本墨笔画
作　　者	倪瓒
时　　间	元代
规　　格	纵114厘米,横34.3厘米
现收藏地	中国北京故宫博物院

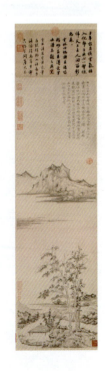

方从义《溪桥幽兴图》

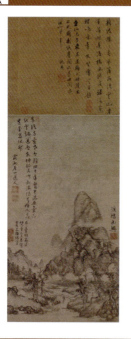

《溪桥幽兴图》描绘山水之间的景色,高山被云雾缭绕,溪水从山间流淌而下,草桥横架其上,一人拄杖前行,远山在云雾中若隐若现,茅舍隐藏在林木之中,整个画面洋溢着清幽静谧的意境。笔墨运用酣畅淋漓,多采用染法,用笔以横向为主。树木的点染笔触疏密有度,利用墨色的浓淡来表现远近关系。画中的景物主要集中在画面下部,而上部留白较多,增加了画面的深邃与幽远感。

类　　型	纸本水墨画
作　　者	方从义
时　　间	元代延祐六年(1319年)
规　　格	纵63.3厘米,横35厘米
现收藏地	中国北京故宫博物院

方从义《武夷放棹图》

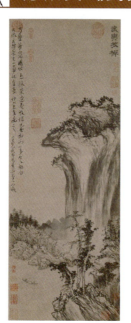

《武夷放棹图》是方从义为友人周敬董所作,描绘武夷山的景色。画面右侧一座高峰耸立,山下水面上一艘小舟缓缓划行,岸边奇石嶙峋,林木丛生。笔墨浓重而润泽,山体采用纵向长线条的皴法,以增强山势的陡峭与高耸感。布局独特,笔法变化多端,融合了传统技法,展现出别具一格的艺术风格。

类　　型	纸本水墨画
作　　者	方从义
时　　间	元代至正十九年(1359年)
规　　格	纵74.4厘米,横27.8厘米
现收藏地	中国北京故宫博物院

王蒙《太白山图》

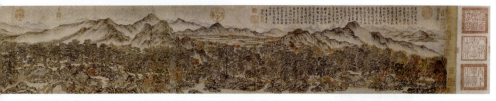

类 型	纸本设色画
作 者	王蒙
时 间	元代
规 格	纵28厘米,横238.2厘米
现收藏地	中国辽宁省博物馆

《太白山图》创作于1359年至1365年间,是王蒙访问浙江太白山天童寺时,为感谢僧人左菴的热情款待而作,属于王蒙中期的代表作。此画描绘天童寺周边的景色,特别是寺庙前绵延20里的松林,松林茂密苍郁,寺庙楼阁和草堂屋舍在其中若隐若现。整幅画近景是青松夹道,人物在画中穿梭;远景则是山峦起伏,屋宇与良田交错分布。画面色彩丰富,山青叶红,呈现出一幅秋天的山间田园风光。画中最后描绘的是天童寺,古寺坐落在山谷中,僧人在松林和庙宇间悠然自得,写实性较强,画面内容与今日实景仍相对应。

王蒙《夏山高隐图》

《夏山高隐图》代表了王蒙成熟时期的典型风格,既模仿了五代董源、巨然的山水画风格,又融入了自己的创新。此画采用了工笔与写意相结合的笔法,山峦使用了"解索皴",浓墨点苔,使画面秀润而明净;树木的勾染恰到好处,叶子采用了"积墨法"与"勾叶法"相结合的技巧,细致入微,墨色淳厚。构图繁密而层次分明,画面虽满却不显拥挤,展现出一种深秀之感。整幅画气势恢宏,秀润可爱,通过对墨色和水分的精准控制,画面呈现出南方山水特有的明秀与清润。构图的缜密,高远与深远的结合,营造出一种静谧、宜居宜游的氛围。

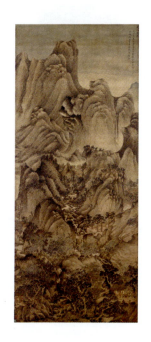

类 型	绢本设色画
作 者	王蒙
时 间	元代至正二十五年(1365年)
规 格	纵149厘米,横63.5厘米
现收藏地	中国北京故宫博物院

王蒙《青卞隐居图》

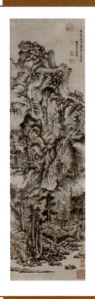

《青卞隐居图》描绘画家故乡卞山的苍茫景色，山上树木茂盛，溪流曲折，景色清幽，隐士居住其中。画法上先以淡墨勾勒皴法，再施以浓墨，最后用焦墨皴擦，使画面既不迫塞，又充满元气与气势，创造了线条繁复、点染密集、苍茫深厚的新风格。这幅画以其精细的笔墨技巧、复杂的空间分割和丰富的意境创造，成为王蒙传世山水画中的代表作，并对后世尤其是明清及现代山水画产生了深远的影响。

类　　型	纸本水墨画
作　　者	王蒙
时　　间	元代至正二十六年（1366年）
规　　格	纵140.6厘米，横42.2厘米
现收藏地	中国上海博物馆

王蒙《夏日山居图》

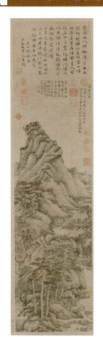

《夏日山居图》描绘长松高岭和山中的人家。画中半敞的房舍里，一位妇女似乎正抱着婴儿在屋内踱步，哄婴儿入睡，充满了生活情趣。尽管王蒙的作品多描写隐士的生活，但往往也蕴含着世俗的生活情趣，反映了画家对世俗情感的关注。画中的山体采用了细密而短促的"牛毛皴"，在凸起和边缘部分用笔少而墨色淡，在凹处和深暗处则用笔多而墨色浓，以此表现出山峦的层次感和立体感。松树以淡墨勾勒外形，偶尔用重墨加以强调，树身采用干笔圈皴，松针先用淡墨画出，再施以浓重的焦墨，使层次分明，更显得清峭挺拔。山间的丛树用焦墨侧锋点染，与山体的皴染相融合，相辅相成，增添了夏日青山的浑厚。

类　　型	纸本墨笔画
作　　者	王蒙
时　　间	元代至正二十八年（1368年）
规　　格	纵118.4厘米，横36.5厘米
现收藏地	中国北京故宫博物院

王蒙《春山读书图》

《春山读书图》描绘崇山峻岭的景色，山石高耸，植物丰密。在山脚下，古松参天，枝叶茂盛，树下有几间屋舍临溪而建，堂中的人士正在专心读书。水阁窗边有人倚栏远眺，呈现出一派春光明媚的景象。此画的构图缜密，山石采用了披麻皴和解索皴法，间或使用破笔和渴笔点苔。树干的用笔古朴而灵活，以淡赭色略润树身及茅屋，显得十分雅致。

类　　型	纸本水墨画
作　　者	王蒙
时　　间	元代
规　　格	长 132.4 厘米，宽 55.5 厘米
现收藏地	中国上海博物馆

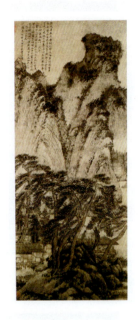

王蒙《丹山瀛海图》

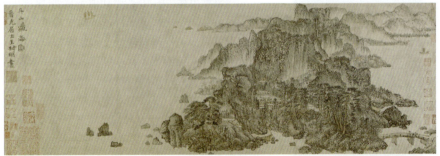

类　　型	纸本设色画
作　　者	王蒙
时　　间	元代
规　　格	纵 28.5 厘米，横 80 厘米
现收藏地	中国上海博物馆

《丹山瀛海图》描绘雄奇而空灵的山海景致。画中峰峦连绵，海水辽阔，峰间楼宇若隐若现，峰下洲岛星罗棋布，海上帆影点点。全画的疏密对比鲜明，笔法独具特色，景色瑰丽而奇伟，体现了元代密体山水画的审美风格，同时也展现了画家丰富多彩的精神世界，因此被视为王蒙别具一格的作品。

王蒙《秋山草堂图》

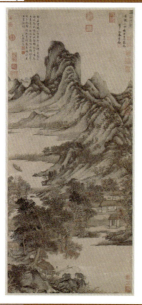

《秋山草堂图》描绘秋天的山水景色，岸边芦荻在风中摇曳，草亭前有人正在捕鱼；秋山中的林木茂密，红叶绚烂，茅屋草堂隐现其中，茅屋中有村妇劳作、稚童嬉戏，草堂上有高士坐在榻上阅读，呈现出一派宁静祥和的生活场景。画面从近景的树木过渡到中景的村舍，再到远景的群山，体现了郭熙笔下的"平远、深远"意境。远山远水以淡雅的笔墨描绘，使画面显得开阔而广袤，一望无际，与黄公望提倡的"阔远"气势相似，同时也具有赵孟頫的古厚风格。

类　　型	纸本设色画
作　　者	王蒙
时　　间	元代
规　　格	纵 123.3 厘米，横 54.8 厘米
现收藏地	中国台北故宫博物院

王蒙《葛稚川移居图》

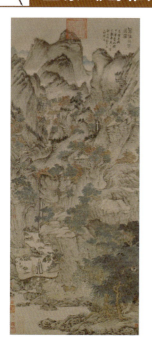

《葛稚川移居图》描绘晋代道士葛洪（字稚川）携家眷移居罗浮山修道的情景。画中葛洪手持羽扇，身着道服，神态安详，正回首眺望；身后的老妻骑在牛上抱着孩子，一位仆人牵着牛跟随。此画以山水为背景，崇山峻岭、飞瀑流泉、丹柯碧树、溪潭草桥，与画中人物共同构成了一幅秀丽严谨的山水人物画。全画构图繁复但层次分明，飞瀑和山径引导观者视线深入，使画面气脉贯通，虽满却不显拥挤。画家对重山复岭、飞瀑流泉的细致勾勒，以及对丹柯碧树的双勾填色，都展现了其精湛的技艺。画中人物虽小，但形神兼备，生动传神。

类　　型	纸本设色画
作　　者	王蒙
时　　间	元代
规　　格	纵 139 厘米，横 58 厘米
现收藏地	中国北京故宫博物院

胡廷晖《春山泛舟图》

　　《春山泛舟图》构图繁密，洋溢着春和景明的气象。画中布局融合了高远、深远、平远之法，描绘崇山峻岭，山势高耸入云，山间飞瀑流泉，松木葱郁，屋宇台阁精工富丽，人物往来其间。山脚下，溪桥潭水，波光粼粼，三两人泛舟赏景。此画保留了唐代"青绿山水"的古法较多，与赵孟頫追求"古意"的画风不同，对于鉴别元代早期山水画具有重要的价值。

类　　型	绢本设色画
作　　者	胡廷晖
时　　间	元代
规　　格	纵143厘米，横55.5厘米
现收藏地	中国北京故宫博物院

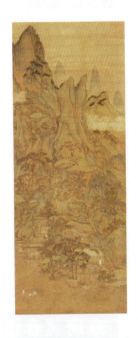

盛懋《秋江待渡图》

　　《秋江待渡图》采用两段式深远构图法，画近树繁茂，远山起伏，中间澄江如练，芦雁惊飞，风吹树梢，营造出一派清秋气氛。岸上一年老儒者携书童坐地待渡，江中一舟载客摇橹而来，意境清幽。此画作的画法略近董源，用笔疏简尖硬。

类　　型	纸本墨笔画
作　　者	盛懋
时　　间	元代至正十一年（1351年）
规　　格	纵112.5厘米，横46.3厘米
现收藏地	中国北京故宫博物院

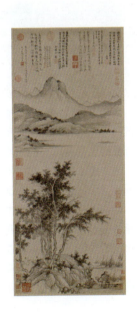

中国名画欣赏

盛懋《沧江横笛图》

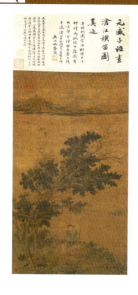

《沧江横笛图》描绘的是江畔秋景。画面远处烟波浩渺、青山绵延，展现出江南山水的平淡幽远。近处岸边斜伸出几棵大树，阵风吹过，落叶萧瑟，惊起的雀鸟或飞或栖，自在悠然。树下渔人临风横笛，神情专注。画中用笔技法纯熟精整，讲究虚实相兼的变化，人物形象刻画细致入微，生动传神。画面设色清丽，风格偏于苍秀工巧，较多地继承了宋代山水画的特点，同时也受到元代文人画的一些影响。

类　　型	绢本设色画
作　　者	盛懋
时　　间	元代至正十一年（1351年）
规　　格	纵85厘米，横46.8厘米
现收藏地	中国南京博物院

商琦《春山图》

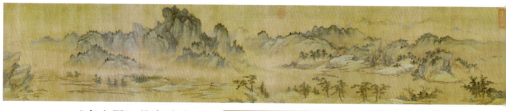

《春山图》是商琦唯一存世的署款画作，是一幅形式美与意韵美高度统一的山水佳作。画中所绘物象众多，展现了画家全面的技法和造型能

类　　型	绢本设色画
作　　者	商琦
时　　间	元代
规　　格	纵39.6厘米，横214.5厘米
现收藏地	中国北京故宫博物院

力。近景山石刻画细致，先以浓墨勾轮廓，然后以汁绿晕染石面，既展现出岩石的纹理结构，更洋溢出山川间的春意。远景群峰以浓淡墨或花青晕染为主，烘托出雄伟壮阔的气势。点景树木苍郁深秀，笔法变化丰富，近树以干、湿笔双勾树干和树叶，画法工整，近似南宋院体绘画风格；远树或以侧锋横点、或以中锋竖点，只具树貌不具树形。近树、远树虽形态各异，但共同妆点出春之景象。

吴致中《闲止斋图》

《闲止斋图》是吴致中为其族人吴彦能所绘的山间别墅"闲止斋"景致。此画采用平远式构图,将近景、中景、远景有机地结合起来。画面近处高树耸立于湖畔,"闲止斋"掩映于林木间。对江平沙曲岸、远岫遥岭,生动地描绘出元代文人理想中的山林野趣。全画笔墨简练,从勾皴点染之间营造出清幽雅静的氛围。山石的画法用"卷云皴",明显地看出受到北宋郭熙绘画技法的影响。吴致中存世作品极少,《闲止斋图》是了解其画风的重要实物资料。

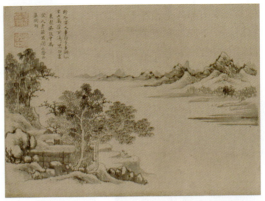

类　型	纸本水墨画
作　者	吴致中
时　间	元代
规　格	纵 21.8 厘米、横 31.9 厘米
现收藏地	中国北京故宫博物院

佚名《东山丝竹图》

《东山丝竹图》描绘东晋谢安"东山丝竹"的故事。画中崇山峻岭,连绵不绝,云雾缭绕,溪流蜿蜒于山间。下部绘有庭院,华屋数楹,院中仕女多抱管弦乐器,院外主人正携仆恭迎远来的贵宾。全幅画表现了谢安迎客于东山、丝竹管弦高奏的情节,动态鲜明,仿佛有乐声流溢而出。山水佳景清逸幽雅,衬托出主人高逸的情怀。画中人物刻画细腻,画法接近元末盛懋一路,具体作者不得而知。

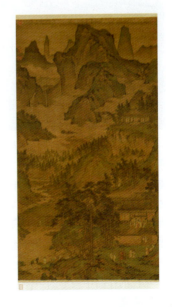

类　型	绢本设色画
作　者	佚名
时　间	元代
规　格	纵 188.5 厘米、横 103.3 厘米
现收藏地	中国北京故宫博物院

王履《华山图》

《华山图》是王履于洪武十六年（1383年）游览华山后，潜心构思半年多时间始画成。全册各开意境或险峻、或幽深、或苍茫、或清旷，将华山的佳景胜迹表现得淋漓尽致。王履在《华山图》序中系统地论述了其绘画主张，其中"我师心，心师目，目师华山"的"师法造化"的见解和"以形写意"的观点，对后世山水画理论影响深远。此册图页40幅，另有自作记、跋、诗叙、图叙共66幅，合成一册。北京故宫博物院藏有图页29幅，其余藏于上海博物馆。每幅一景，每景均有精妙的描绘。

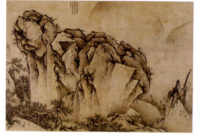

《华山图》第一开

类　　型	纸本设色画、纸本墨笔画
作　　者	王履
时　　间	明代洪武十六年（1383年）
规　　格	纵34.5厘米，横50.5厘米（每开）
现收藏地	中国北京故宫博物院、上海博物馆

戴进《归田祝寿图》

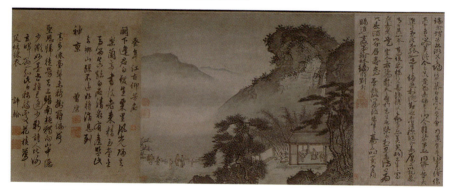

《归田祝寿图》是戴进为明初书法家端木智祝寿所画。画面中一所宽敞的厅堂坐落于苍松翠竹之间，主人居中而坐，祝寿者纷纷而至。院落之后有

类　　型	绢本设色画
作　　者	戴进
时　　间	明代永乐五年（1407年）
规　　格	纵40厘米，横50.3厘米
现收藏地	中国北京故宫博物院

高岭飞瀑，远山隐现。画中景物集中于一侧，明显延续了南宋马远、夏圭"一角半边式"的构图。笔墨写意，皴笔简短劲健。人物勾画简括，略具形态。此画是戴进已知创作年代的作品中最早的一件，对于了解戴进早年的经历、交际及其早期的绘画风格颇有意义。

戴进《关山行旅图》

　　《关山行旅图》是戴进仿宋院体的典型代表作。其画法师承南宋李唐、马远，但用笔疏爽，略带写意笔法，别具风格。近景作一山脚，几株劲松屈曲盘桓，枝叶茂盛。几头毛驴款款走来，情态传神。画家在近景的处理上也和马远的"一角之景"十分相似。远山叠翠，用淡墨写出，近浓远淡，使作品层次富有深度。山顶之树信笔点写，生动自然。整幅作品颇具马远、夏圭遗风，但工细之中又见豪放，画面神清气爽、秀逸典雅。

类　　型	纸本设色画
作　　者	戴进
时　　间	明代
规　　格	纵61.8厘米，横29.7厘米
现收藏地	中国北京故宫博物院

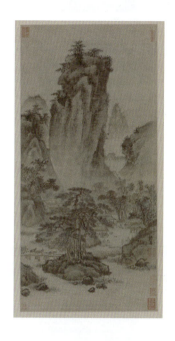

戴进《海水旭日图》

类　　型	绢本设色画
作　　者	戴进
时　　间	明代
规　　格	纵24厘米，横156厘米
现收藏地	中国北京故宫博物院

　　《海水旭日图》描绘海上日出的景象，茫茫海水一望无涯，一轮旭日从天边冉冉升起，云蒸霞蔚。整幅画面虽景物简洁，却具有气象万千的气势。戴进的籍贯为浙江钱塘，濒临东海，他对海边的景色有真切的感受。此画带有写生的意味，并不强调笔墨的特色。

戴进《雪景山水图》

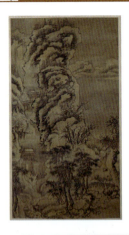

《雪景山水图》延续了北宋李成、郭熙等人创立的"雪景寒林"以及"行旅"的主题,布景险峻,构图紧密。用笔粗犷纵逸,笔法多变,皴擦点染不拘一格,笔画具有强烈的动感,山形皆有动势,表现了北国山林风雪凛冽的豪迈气势。

类　　型	绢本设色画
作　　者	戴进
时　　间	明代
规　　格	纵144.2厘米,横78.1厘米
现收藏地	中国北京故宫博物院

戴进《山水图》

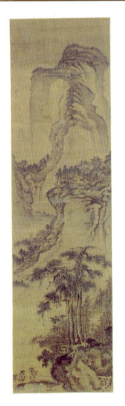

《山水图》以高远构图,表现了蜿蜒危耸的峰峦间陡峭的壑谷和飞瀑,巉岩上的高阁,山脚溪桥上二人交谈而过,茅舍掩映在长松秋树之中。此画通过浓重的墨色和刚健的用笔,重点表现山水的宏伟气势,以及人物与自然景物的和谐,发展了南宋马远、夏圭山水画的创作技法,呈现出戴进晚年沉雄清劲的典型个人风貌。

类　　型	绢本设色画
作　　者	戴进
时　　间	明代
规　　格	纵102.5厘米,横27.4厘米
现收藏地	中国北京故宫博物院

刘珏《夏云欲雨图》

《夏云欲雨图》布局饱满，山峦占据了大半画面，气势逼人，山体几乎全用"长披麻皴"，增加了画面的动感。右侧的浓云以细笔勾勒轮廓，淡墨渲染，生动地刻画出云朵急速翻滚变化的姿态。蜿蜒的山体、盘旋的山径、翻转的云朵、流动的瀑布、溅起的浪花，共同营造出深山中风云激荡、大雨欲来之势。画面最具静感的是右下角的木桥，平直的线条，两侧的栏杆，皆增加了桥体的稳定感，而这些则更加衬托出整幅画面的撼人之气。该作品画风沉郁清壮，用墨朴茂湿润，主要仿自元代吴镇，而清丽秀润之笔法则与吴镇的厚重粗犷有所区别。

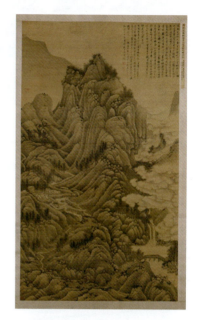

类　　型	绢本墨笔画
作　　者	刘珏
时　　间	明代
规　　格	纵165.7厘米，横95厘米
现收藏地	中国北京故宫博物院

夏昶《湘江风雨图》

《湘江风雨图》中竹林随湘江两岸景致的变化而隐现，起自淡阔的沙洲，之后是平缓的坡地，继而是坚硬的岩石，又入清冷的江水，然后是壁立的山崖，最后经急湍飞瀑、汩汩溪流而入山，竹树或整或零、或疏或密，老干新枝，各尽其态。画家充分利用了长卷的广度精心描绘出一种起伏张弛的流动性和情节性，实际上是传统墨竹与水墨长卷的结合。夏昶画竹，强调气韵，主张"一气呵成"，"画巨幅尤须如此"，此卷竹叶落墨即是，不见复笔，山石以"斧劈皴法"大笔侧锋挥扫而成，从首至尾，气脉连贯飞动。

类　　型	纸本墨笔画
作　　者	夏昶
时　　间	明代正统十四年（1449年）
规　　格	纵35厘米，横1206厘米
现收藏地	中国北京故宫博物院

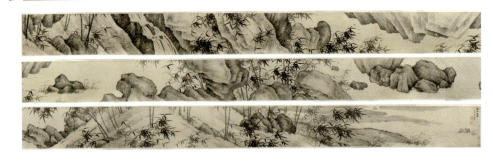

杜琼《山水图》

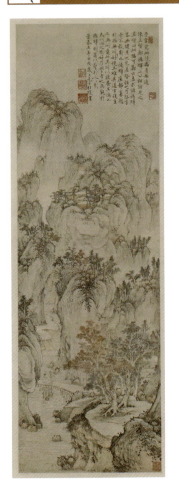

《山水图》中山峰耸峙,层峦叠嶂,弯曲的河流将画面中下部的山峰隔为两段,画面右下方山谷林木间有山庄草亭,一文士正在草亭中读书;桥上有一拄杖文士携童子向山庄走来。此画构图饱满,山石用圆润细密的"披麻皴",浓墨点苔,为画家仿元代王蒙风格而出新意的代表作之一。

类　　型	纸本设色画
作　　者	杜琼
时　　间	明代景泰五年(1454年)
规　　格	纵 122.4 厘米、横 38.9 厘米
现收藏地	中国北京故宫博物院

杜琼《为吴宽作山水图》

《为吴宽作山水图》描绘深山幽谷,溪桥流水的潺潺、林木葱郁点缀的草屋,营造出极为深远而悠长的意境。构图饱满繁密,用笔秀润苍劲,画风缜密清逸,格调高远古朴,意境深邃且淡泊宁静。此画的构图取景与画家所著的《杜东原杂著》所述延缘亭情形颇相似,明代著名书法家吴宽曾为画家作《重建延缘亭记》,由此推测,此画很有可能是描绘此亭之景,并以此相赠吴氏。

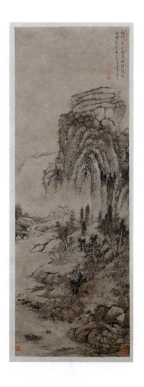

类　　型	纸本墨笔画
作　　者	杜琼
时　　间	明代成化八年(1472年)
规　　格	纵108.2厘米,横38.2厘米
现收藏地	中国北京故宫博物院

蒋嵩《山水图》

《山水图》是一幅绘其意不绘其形的画作。远景的峰峦岭岫没有被具体地刻画,仅用淡墨晕染山头,勾勒出大体的形貌。中景的平湖静水则不着一笔,完全靠远景的山与近景河岸的夹衬暗示出来。近景枯荣相伴的杂木,以浓淡墨直接点染叶片,运笔洒脱,墨气淋漓。平坡处相向交谈的高士不见眉目的刻画,仅略具形态。简约的构图和概括的表现技法,没有令画作失去画意,蒋嵩巧妙地运用虚实映照、黑白相衬和以简胜繁的艺术手法,吟唱出一曲烟云浩渺、葱郁深秀、意境空旷而不荒凉的山水清音。

类　　型	金笺墨笔画
作　　者	蒋嵩
时　　间	明代
规　　格	纵17厘米,横51.2厘米
现收藏地	中国北京故宫博物院

中国名画欣赏

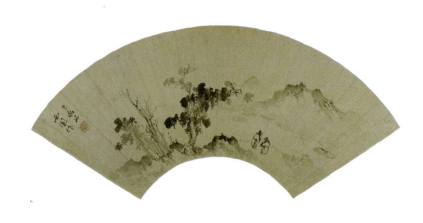

蒋嵩《渔舟读书图》

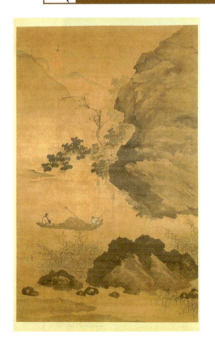

　　《渔舟读书图》用简练概括的手法，表现了群山绕湖、轻舟横渡的清旷之景。湖面上一条篷船荡漾，船尾一人静坐读书，船头渔夫用力撑篙，钓竿斜插于船上，表现了文人士大夫闲适安逸的生活情趣。在画法风格上，山石虽有"斧劈皴"的痕迹，但不像马远、夏圭那样坚硬外露，而是落笔草草，水墨晕染浓淡相宜。

类　型	绢本设色画
作　者	蒋嵩
时　间	明代
规　格	纵171厘米，横107.5厘米
现收藏地	中国北京故宫博物院

沈周《仿董巨山水图》

《仿董巨山水图》是沈周 47 岁时为友人民度所作。此画在狭长的尺幅中创作了长林巨壑之景,近处松石陂陀,中间有较大面积的湖水,水面上二人乘小舟垂钓,一座桥从画外延伸至山脚下的对岸,桥上一文士策杖而行,岸上有茅亭屋舍。再往上山势连绵,景致层层深入,中间一条"S"形的山谷使两边的山峰在狭长的构图中并不显得拥挤,凸显了山峰的高远和深远特点。画中皴笔短促繁密、圆润松秀,用笔注重层层渲染,笔锋内敛,具有外柔内刚的特点。该画在构图、笔墨上受到"董巨"的影响,但画家融合古人笔意而又有自己的特点,用笔颇为苍润醇厚。此外,策杖归来、舟上垂钓均为当时吴门文士生活的真实写照。

类　型	纸本墨笔画
作　者	沈周
时　间	明代成化九年（1473 年）
规　格	纵 163.4 厘米，横 37 厘米
现收藏地	中国北京故宫博物院

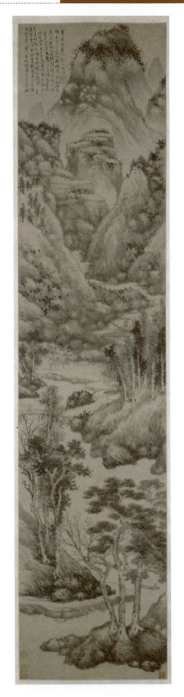

沈周《溪山晚照图》

《溪山晚照图》描绘夏日溪山晚照的情景。画中上部远景绘有崇山高瀑,下部近景为陂陀疏树,中段有溪水相隔。山石均以淡墨中锋用笔、浓墨点苔,长条而带波折的皴法是从"披麻皴"中演化而来,山石在墨笔的皴染下呈现出一定的体积感。此画三段式的构图、枯淡的笔墨和淡雅冷峻的意境都体现了倪瓒遗韵。

类　　型	纸本墨笔画
作　　者	沈周
时　　间	明代成化二十一年(1485年)
规　　格	纵159厘米,横32.8厘米
现收藏地	中国北京故宫博物院

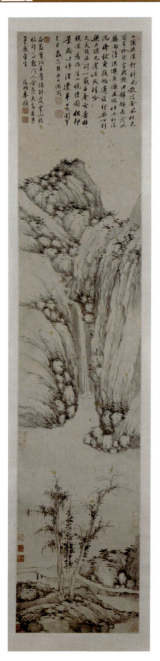

沈周《仿黄公望富春山居图》

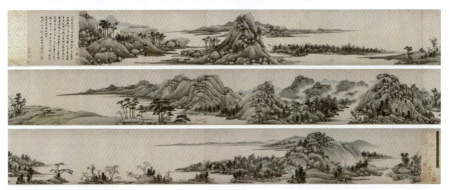

类　型	纸本设色画
作　者	沈周
时　间	明代成化二十三年（1487年）
规　格	纵36.8厘米，横855厘米
现收藏地	中国北京故宫博物院

《仿黄公望富春山居图》是沈周背临黄公望《富春山居图》之作。画中坡岗起伏，景物疏朗，布局开合有度，用笔方圆兼顾、刚柔并济，结合了"披麻皴法"与"矾头皴法"，对原作的临摹达到了形神兼备的境界，而笔法间又流露出沈周自己的个人特色。黄公望的《富春山居图》后被焚毁作两段，分别辗转流传。沈周此幅临作基本上保留了原作被毁以前的面貌，故这幅作品除具有本身的艺术价值之外，还具有重现黄氏原作的重要意义。

沈周《京江送别图》

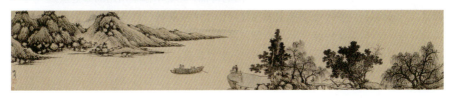

类　型	纸本设色画
作　者	沈周
时　间	明代弘治四年（1491年）
规　格	纵28厘米，横159厘米
现收藏地	中国北京故宫博物院

《京江送别图》描绘的是沈周等人在京江送别叙州太守吴愈赴任的情景。吴愈是沈周的朋友，文徵明的岳丈，曾任叙州太守，叙州地处今天四川宜宾。画面中主人乘舟远去，众人在岸边长揖作别。此时江南正是杨柳葱郁、山桃烂漫、风光无限之时。画家借描绘江南秀色流露出依依惜别之情，寄情于景，情景交融。远山以粗笔"披麻皴法"画出，墨色浓重滋润，线条苍秀，反映出沈周成熟的画风。

沈周《沧州趣图》

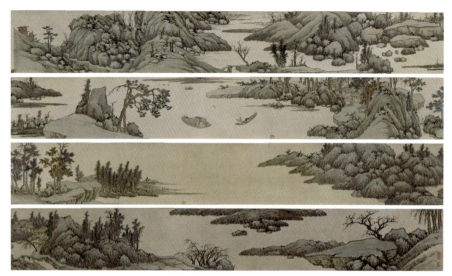

《沧州趣图》采用平远布局，主要撷取江南水乡的景致，山丘逶迤，水面浩渺，坡岸伸展，杂树成林，展现出南方山川的秀丽风光，同时又融入了

类 型	纸本设色画
作 者	沈周
时 间	明代
规 格	纵30.1厘米，横400.2厘米
现收藏地	中国北京故宫博物院

北方山峦的雄阔之势。积叠的山石多尖峻的棱角，显得坚硬凝重，坡岸、平台亦转折尖直，棱角分明，其质地多呈北方石山的特征，无疑增添了山川的雄健宏阔气势。画法源自董源、巨然，运用善于表现江南山水的披麻皴、点苔、圆润中锋和水墨渲染等技法，然运笔于中锋中时见外笔、侧锋，转折粗重，平台轮廓多整饬线条，细劲有力；披麻皴也变为研拂式的短笔皴，率意凝重；点苔亦墨深笔厚，圆横交错。

沈周《为惟德作山水图》

《为惟德作山水图》描绘湖山景物,远峰层峦叠翠,近渚清幽雅致,岸边溪畔杂木丛生,点缀其中,静谧的山水间悄无人烟,更加突出了秋景高爽清旷的意境。在创作上,体现了沈周对于黄公望、倪瓒山水皴染技法的继承,笔笔中锋,朴厚苍浑,运转沉稳,收放有度,点苔和树木枝叶全以行书笔法为之,体现了画家深厚的书法涵养和艺术表现力。

类　型	纸本墨笔画
作　者	沈周
时　间	明代
规　格	纵 103 厘米,横 40.5 厘米
现收藏地	中国北京故宫博物院

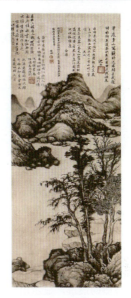

沈周《柳荫坐钓图》

《柳荫坐钓图》表现了沈周晚年的典型面貌。画中岩崖危耸、春湖柳溪,湖边老翁垂纶,神态安逸。整幅画布景自然、用笔苍润,设色以浅绛、花青为主,清淡秀冶,兼得天趣与人意之美。画上自题五绝诗:"树根容我坐,八座未云安。芸屦春泥湿,荷衣晓露干。"

类　型	绫本设色画
作　者	沈周
时　间	明代
规　格	纵 136.3 厘米,横 23.6 厘米
现收藏地	中国北京故宫博物院

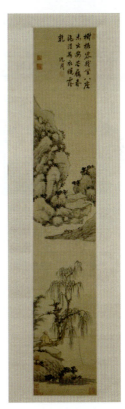

中国名画欣赏

沈周《西山雨观图》

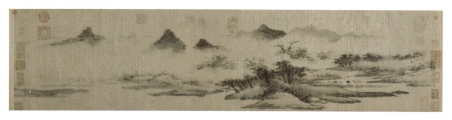

《西山雨观图》描绘苏州西山烟云变化、雨霁烟消的景色。沈周仿南宋书画家米友仁的笔法,描绘峰峦连绵起伏,山间云雾出没,林木层叠,村

类 型	纸本墨笔画
作 者	沈周
时 间	明代
规 格	纵25.2厘米,横105.8厘米
现收藏地	中国北京故宫博物院

庄、湖泊、小桥被笼罩在烟霭之中。山石和草木均用水墨点成,浑然一体,不见线条及皴擦的痕迹,显示出画家高超的绘画水平和独到的审美韵味。

沈周《江亭避暑图》

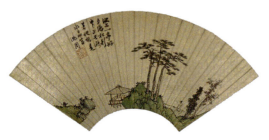

类 型	金笺设色画
作 者	沈周
时 间	明代
规 格	纵18厘米,横46厘米
现收藏地	中国北京故宫博物院

《江亭避暑图》是一幅笔笔紧贴诗意的画作。扇页有画家题诗:"池上一亭好,夕阳松影中。正无避暑地,认是水晶宫。"画作绘夕阳下,高士策杖至江亭避暑的小景。扇面构图为左右开合式,设色以绿色为主,其青翠明洁的色调与简约的景致相呼应。清爽、平淡的审美意趣与消除烦躁求得清凉的避暑主题相契合,烘托出远离世俗、寻幽独行的高士其清逸雅淡的心境。

沈周《秋林图》

《秋林图》描绘树叶飘零的深秋时节,高士策杖独行的情景。纵观沈周作品,其有粗、细两种画风,细笔略似王蒙,粗笔近似吴镇。此画属于沈周晚年的粗笔风格。在创作上,画家以擅长的中锋、润墨点染物象,具有圆深挺健的视觉效果,令画面不因构图的简约而显得单薄,同时也通过该小品之作表现出笔墨浑厚的特点。

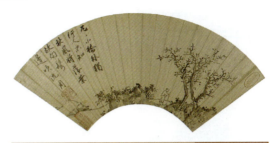

类　　型	金笺墨笔画
作　　者	沈周
时　　间	明代
规　　格	纵 16.2 厘米,横 45.5 厘米
现收藏地	中国北京故宫博物院

沈周《庐山高图》

《庐山高图》描绘的是庐山景色,画中有白云、杂树、石阶、小路及人物等。这幅画作在技法上借鉴元代画家王蒙的笔意,笔法稳健、气势雄浑,具有强烈的节奏感和力量感。山峰多用"解索皴",皴染厚重灵动;中段山峦则用"折带皴",皴笔精细,墨色较淡,表现出崖壁的险峻。左边崖壁先匀后皴,墨色较重,并以焦墨密点,显得苍郁幽深。

类　　型	纸本浅设色画
作　　者	沈周
时　　间	明代
规　　格	纵 193.8 厘米,横 98.1 厘米
现收藏地	中国台北故宫博物院

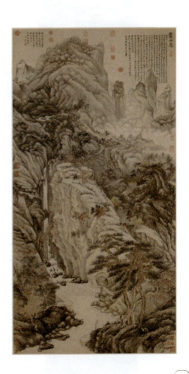

沈周《魏园雅集图》

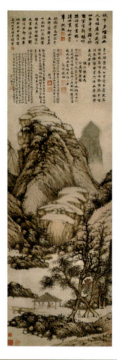

沈周的山水画在表现形式上呈现早年细、晚年粗的特点，《魏园雅集图》的画风正处于由细变粗的时期，是其画风转变期的作品。此画主要沿袭董源、巨然的画风，辅以黄公望式的平台构图，布局实中有虚，有疏朗之感。从画中可以明显看出画家对块面因素的苦心经营：山石施以"披麻皴"，显得粗犷有力；皴笔的疏密变化，加强了画面的黑白对比。尤其是画面中间那块留白较多、向右上方层层叠加的石坡将四周较暗的部分撑开，形成一种张力。在描绘山体的局部层次上，沈周采用视点移动的方法。这是其绘画时的惯用手法，在《庐山高图》中也有采用。《魏园雅集图》中，沈周取法王蒙，以浓墨点苔，用墨浓淡相间。

类　　型	纸本设色画
作　　者	沈周
时　　间	明代
规　　格	纵 145.5 厘米，横 47.5 厘米
现收藏地	中国辽宁省博物馆

周臣《春山游骑图》

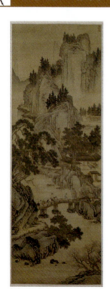

《春山游骑图》以传统的春山行旅为题材，描绘高山石崖险峻陡峭，楼阁房舍掩映其间，错落有致。近景山溪岸边春花几树，山溪湍流，小桥流水，主仆一行三人正在过桥。山上苍松浓郁，遒劲多姿。舍后绿树成荫，展现出一派春机昂然的景象。画家在全景式的构图中突出前景，着意表现春山、游骑、桃花、虬松，以此点明题意。此画构图繁复而不失明旷，稳健周密，雄中寓秀，密中呈疏；设色清妍秀丽，笔法劲健明秀；人物用细线淡色，笔意流畅。

类　　型	绢本设色画
作　　者	周臣
时　　间	明代
规　　格	纵 185.1 厘米，横 64 厘米
现收藏地	中国北京故宫博物院

周臣《春泉小隐图》

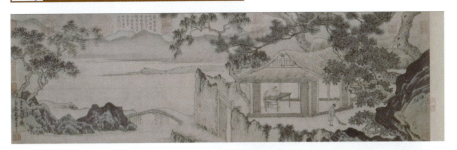

　　《春泉小隐图》是周臣为一位裴姓,号春泉的文人所作。画面以裴君的草堂为中心展开,草堂轩敞明亮、陈设简洁,堂外古松盘曲。主人正伏案小憩,堂外一童子持帚清扫,体现出娴雅出尘之趣。其后,板桥连岸,春水潺潺,远处青山逶迤,平湖无涯。中国画中往往绘文人隐士昼眠以示对外界的漠不关心,暗示他们与做官者有不同的享受,宣扬自我解脱、自我慰藉的处世哲学。画家巧妙地突出近景的板桥流水,以示"春泉"之意,又以假寐表示"小隐",点明主题。

类　型	纸本设色画
作　者	周臣
时　间	明代
规　格	纵26.3厘米,横85.5厘米
现收藏地	中国北京故宫博物院

周臣《山水人物图》

　　《山水人物图》的远景为峰峦石壁,近景为高士草堂闲坐。画风承袭了南宋的"院体"传统。山石以劲爽粗健的线条勾勒和侧锋刚劲的"斧劈皴"皴法,人物虽小如寸豆,但却真实具体、各尽其态,给清幽静寂的山野增添了高古的格调。

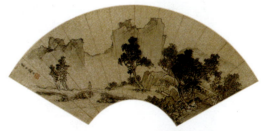

类　型	金笺墨笔画
作　者	周臣
时　间	明代
规　格	纵20厘米,横54厘米
现收藏地	中国北京故宫博物院

唐寅《沛台实景图》

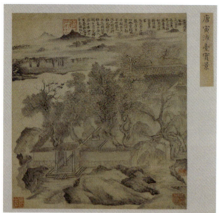

《沛台实景图》纯用水墨，完全是纪实写生之作。庭院屋舍结构清晰，颇具透视感。各种树木相间杂，多用空勾夹叶，繁而不乱。近景坡石用细笔长皴，微作晕染，工劲中兼有细秀圆润，是唐寅较富有特色的山石画法。远景一角山林，雾气沉沉，墨色湿润，与近景相比，虽有近大远小的区别，但在空间位置上却有很大的随意性，反映了中国古代画家对空间处理的独特理解。整幅作品融宋代院体技巧与元人笔墨韵味为一体，呈现出劲峭而又不失秀雅的品貌。

类　　型	绢本水墨画
作　　者	唐寅
时　　间	明代正德元年（1506）
规　　格	纵 26.2 厘米，横 23.9 厘米
现收藏地	中国北京故宫博物院

唐寅《幽人燕坐图》

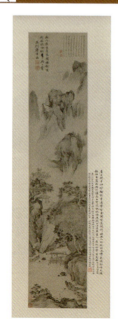

《幽人燕坐图》中云峰缥缈，涧壑丛竹，水阁中一人静坐，旁设书籍、茶具，似有所待。溪流边一人拄杖独立，远眺山色。画法上多用干笔细皴描绘树石人物，笔致坚劲，刻画精微，风格缜密秀润，反映出唐寅善于以早年师从周臣学习的宋"院体"山水技法来表现和传达文人画清雅幽澹的功力。

类　　型	纸本墨笔画
作　　者	唐寅
时　　间	明代
规　　格	纵 120.3 厘米，横 25.8 厘米
现收藏地	中国北京故宫博物院

唐寅《钱塘景物图》

《钱塘景物图》描绘崇山、栈道、游骑翩翩,草阁中游人独坐,江中的渔舟游弋。山石、树木的画法取自南宋李唐、夏圭,用笔方硬细峭,刻画精到,点景人物形态自然、风格细秀,显示了唐寅早年遵循南宋"院体"风格的绘画功底。此画在流传过程中曾遭受损坏,唐寅题诗的顶端部分"钱""寄""船"字均为后世所补全。

类　　型	绢本设色画
作　　者	唐寅
时　　间	明代
规　　格	纵 71.4 厘米,横 37.2 厘米
现收藏地	中国北京故宫博物院

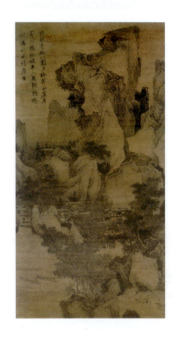

唐寅《事茗图》

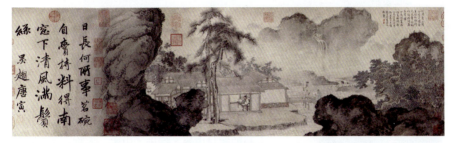

类　　型	纸本设色画
作　　者	唐寅
时　　间	明代
规　　格	纵 31.1 厘米,横 105.8 厘米
现收藏地	中国北京故宫博物院

《事茗图》的布局别出心裁,虚实相生,层次分明。近景中巨石侧立,墨色浓黑,皴擦细腻,凹凸清晰可辨。屋舍、坡岸淡雅清润,屋中主人临窗品茗,描绘出幽静宜人的理想化生活环境。透过画面,似可听到潺潺的流水、闻到淡淡的茶香。

唐寅《山路松声图》

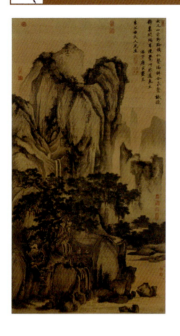

《山路松声图》描绘一座高耸的山峰,一汪泉水从山腰处流下,汇入清澈见底的河中。泉水边是郁郁葱葱的松林,藤蔓环绕在曲折的枝干上。山脚下有一座小桥横跨河水,桥上一老者仰着头,似乎在倾听泉声,又好像在欣赏阵阵松涛,其后有一少年抱着琴跟随。画面右上角唐寅自题云:"女几山前野路横,松声偏解合泉声。试从静里闲倾耳,便觉冲然道气生。治下唐寅画呈李父母大人先生。"此画表达了唐寅对与世无争、闲淡自然隐居生活的向往。

类　　型	绢本设色画
作　　者	唐寅
时　　间	明代
规　　格	纵194.5厘米,横102.8厘米
现收藏地	中国台北故宫博物院

唐寅《落霞孤鹜图》

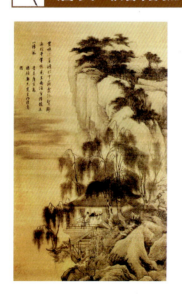

《落霞孤鹜图》是唐寅山水画的知名代表作,描绘的是高岭峻柳,水阁临江,有一人正坐在阁中,观赏落霞孤鹜,一书童相伴其后,整幅画的境界沉静,蕴含文人画的气质。《落霞孤鹜图》对传统绘画具有重大贡献,既弘扬了文人画的传统,又加强了诗、书、画的有机结合,深化了文人画的题材内容,促进了山水、人物、花鸟各科的全面发展,加强了文人画自我表现意识等,均给后世带来深远影响。

类　　型	绢本设色画
作　　者	唐寅
时　　间	明代
规　　格	纵189.1厘米,横105.4厘米
现收藏地	中国上海博物馆

唐寅《春山伴侣图》

《春山伴侣图》虽是唐寅失意之时所作,但情感表达却达到非常饱和的状态。一方面借着绘画来表达自己对画中美好生活的期盼,以自慰。另一方面则透露出对现实生活状态的不满。此画远处为峦山叠嶂,有的山峰矗立,如利剑穿天,被缭绕的迷雾掩映。中景为山腰,除长有几株树木,其余均为灌木丛生,较为齐整地排列。近处为成片的岩石,岩石上的几株松树,树根粗壮而盘回。近景右侧山石上画有一屋宇,屋内端坐二人,其中一老者身着淡红色衣袍。

类　型	纸本水墨画
作　者	唐寅
时　间	明代
规　格	纵81.7厘米,横43.7厘米
现收藏地	中国上海博物馆

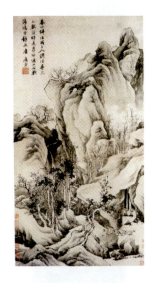

文徵明《古木苍烟图》

《古木苍烟图》为文徵明仿倪瓒画法之作。近处古木扶疏,中景山峦中流泉逶迤,下有居室三间却无人影,一派冷寂气象,颇得倪画精神。此作画法虽仿自倪瓒,却有文徵明自己的意趣,特别是用笔趋向中锋、山石造型趋向圆形,淡化了倪画峭拔之趣,而近似黄公望的画法。

类　型	纸本墨笔画
作　者	文徵明
时　间	明代嘉靖九年(1530年)
规　格	纵81.5厘米,横30.5厘米
现收藏地	中国南京博物院

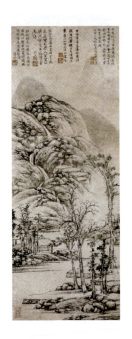

文徵明《古木寒泉图》

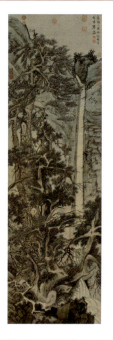

《古木寒泉图》画面下部描绘的是一株苍老古拙的柏树,树干扭曲,枝杈纵横交错,树叶略显稀疏,给人以凄凉之感,使观者联想到一位老儒依杖而立,贫困至极的形象。古柏后的两株古松苍劲挺拔,树干粗壮,顶端枝杈遒劲曲折,分外繁茂,似学成志满的才子正高瞻远眺。这种形态迥异的松与柏的对比,较好地表现了境遇不同的两种人之间的差异。松柏背景描绘一片山峦,山间一条飞瀑从天而降,表现出高远流长之意。此作充分表达了画家的意志,氛围雅致,不怒不怨,没有半点柔弱的姿态,颇具个性色彩。

类　　型	绢本设色画
作　　者	文徵明
时　　间	明代嘉靖二十八年(1549年)
规　　格	纵94.1厘米,横59.3厘米
现收藏地	中国台北故宫博物院

文徵明《水亭诗思图》

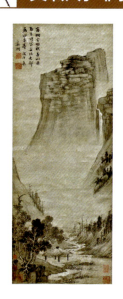

《水亭诗思图》远景是一座突兀的山峰,形状奇特,犹如倚天一柱,孤高耸立,山顶上巨石错落交叠,又如一个高台,让人想登高放歌。山腰与两侧的山峰都笼罩在缥缈的云雾之中,山因雨润而青翠,云因出岫而流连。画面下方,群山环抱之中,一条小溪蜿蜒曲折,如柳宗元笔下"斗折蛇行,明灭可见"。溪水两边的山坡上,树木茂密,枝干笔直,挺拔向上,阳刚雄健,与山顶遥相呼应,展现了画面的刚劲之美。画面左上角自题诗一首:"密树含烟暝,遥山过雨青。诗家无限意,都属水边亭。"

类　　型	纸本设色画
作　　者	文徵明
时　　间	明代嘉靖三十七年(1558年)
规　　格	纵73.3厘米,横28.4厘米
现收藏地	中国南京博物院

文徵明《浒溪草堂图》

类　　型	纸本设色画
作　　者	文徵明
时　　间	明代
规　　格	纵 26.7 厘米，横 142.5 厘米
现收藏地	中国辽宁省博物馆

《浒溪草堂图》描绘的是吴邑沈天民的浒溪草堂，既反映了草堂主人淡泊明志、不追逐名利的品格，又映射了主人热情好客的秉性，同时也折射出了画家本人的好恶。《浒溪草堂图》画法秀润，意境清幽，构图严谨，笔法细腻，设色明快。画面上描绘的是高木浓荫掩映草堂，群山环抱，清波蜿蜒，帆樯林立，榭阁屋宇错落。近处草堂敞轩，二高士案前对坐，正在高谈阔论；远山以石青晕染，近山则石青加赭石微抹，树干纯以赭石勾染，枝叶以石绿加石青点染，背光处加渴墨，显得更加郁郁葱葱。

文徵明《桃源问津图》

类　　型	纸本设色画
作　　者	文徵明
时　　间	明代
规　　格	纵 23 厘米，横 578.3 厘米
现收藏地	中国辽宁省博物馆

《桃源问津图》描绘远山冈峦，叠翠连绵，溪水横流，树木葱郁，屋舍村宇掩映其间，有老者山道边策杖观瀑沉思，有妇人携幼拄杖于院篱门口问路，屋内四男子席地而坐，饮酒高谈。画中线条粗细旋转富有变化，墨色浓淡干湿，层次丰富。根据文献的记载，文徵明一生当中大约创作有七件以"桃源"为主题的作品，其中四件署有年月。这件《桃源问津图》为其桃源主题作品中完成时间最晚的一件。

文徵明《溪桥策杖图》

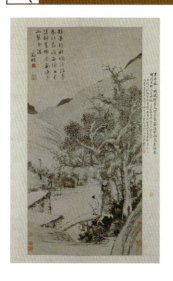

《溪桥策杖图》描绘古木森郁,山谷幽静,溪上水波不兴,一人伫立桥头,策杖观流。作品明显地带有取法"元四大家"中倪瓒、吴镇的痕迹,文徵明很好地将倪瓒细笔疏皴的山石和吴镇粗笔浓墨的树木结合在一起,用笔沉稳雄健,韵致醇厚,加上近景的细致刻画和远景的虚化表现,突出了文人优游山林、怡然自得的精神状态。

类　　型	纸本墨笔画
作　　者	文徵明
时　　间	明代
规　　格	纵 95.8 厘米,横 48.7 厘米
现收藏地	中国北京故宫博物院

文徵明《曲港归舟图》

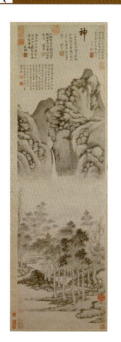

《曲港归舟图》描绘山间雨后的景象,云雾蒸腾,林木葱郁,笔墨工稳细润,意境清新幽静,是文氏细笔山水画的代表作。本幅画自题五言诗:"雨绝树如沐,云空山欲浮。草分波动处,曲港有归舟。"

类　　型	纸本墨笔画
作　　者	文徵明
时　　间	明代
规　　格	纵 115 厘米,横 33.6 厘米
现收藏地	中国北京故宫博物院

叶澄《雁荡山图》

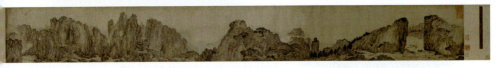

类　　型	绫本设色画
作　　者	叶澄
时　　间	明代嘉靖五年（1526年）
规　　格	纵35厘米，横290.3厘米
现收藏地	中国北京故宫博物院

　　《雁荡山图》描绘位于浙江省境内号称"东南第一山"的北雁荡山。画卷徐徐展开，一处处风景逐渐展现，按照画家以小字标出的各处风景的名称，包括"石门潭""章毅楼""石佛岩""石樑洞""灵风洞""罗汉洞""净明寺""蓼花峰""响岩"等。画家对景写生，笔底风景各具奇姿，虽仅是雁荡山的一部分，却已展现出它的奇秀特色和壮阔气势。画家行笔尖峭细劲，山间林木、点景人物乃至溪边乱石均刻画细致。山岩的外轮廓线方折挺劲，山体内部则将一种尖峭而锐利的短皴线与短促劲健的小斧劈皴相结合，同时以墨加色淡施晕染。繁密细劲的用笔与丰富的用色使画面气氛趋于活跃，极好地表现出雁荡山奇异、秀美的景色特征。远山空勾轮廓，染以花青，山间云气迷蒙，加强了画面的层次感。

陈道复《墨笔山水图》

　　《墨笔山水图》中近景绘有平坡古树，树下一人翘首远眺，远景高岩耸立，秀木成林，烟云缭绕，掩映着溪流的尽头。画家用笔写意韵味很浓，笔迹放纵老到、淋漓疏爽，细看似乎笔笔皆不经意，纵览全幅画却是结构严谨，墨色轻重有别、虚实得当。画面中清雅空幽、萧散闲逸的意境流露出来自文氏（文徵明）门下的师承传统。

类　　型	纸本水墨画
作　　者	陈道复
时　　间	明代嘉靖十六年（1537年）
规　　格	纵107.8厘米，横67.8厘米
现收藏地	中国北京故宫博物院

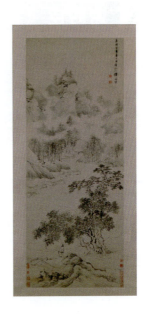

陈道复《山水图》

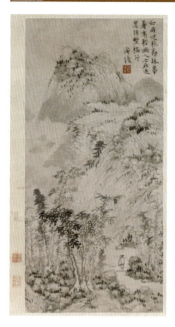

《山水图》的构图受黄公望影响,采用高远法行笔,以淡墨行草书法入画,点、写多于擦、染,用笔尖峭迅疾,笔意松秀洒脱。人物寥寥几笔形神已具,显示了画家寓繁于简、工于传情的艺术造诣。本幅画右上自题:"好雨迎秋节,林皋暑渐轻。幽人心在远,忽作野桥行。"

类 型	纸本墨笔画
作 者	陈道复
时 间	明代
规 格	纵 62.6 厘米,横 30 厘米
现收藏地	中国北京故宫博物院

谢时臣《暮云诗意图》

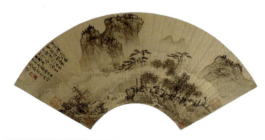

类 型	金笺墨笔画
作 者	谢时臣
时 间	明代嘉靖二十三年(1544年)
规 格	纵 18.5 厘米,横 50.7 厘米
现收藏地	中国北京故宫博物院

《暮云诗意图》描绘暮色笼罩下的百花潭烟云缭绕的景色。此画为水墨写意画,运笔飞写自如,气贯笔锋,刚健洒脱。用墨富有变化,浓淡相衬。构图虚实相应,物象间既层次清晰,又浑然一体。从右向左横贯画扇中部的云雾空灵、多变,既增加了画面的高远感,又增加了深远感,同时盘活了整幅画面的气韵,使之具有行云流水般的生气。

谢时臣《策杖寻幽图》

《策杖寻幽图》中山峰巍峨耸立，中间一条溪流将画面大体分为左右两段。山谷溪流上的桥梁暗示两山间道路畅通，画左侧林木掩映下一文士拄杖沿山道走来，点明"寻幽"主题。谢时臣的部分作品皆自题是仿元王蒙笔法而作，《策杖寻幽图》是他60岁时所作，在山石结构、笔墨皴法上还可以看到王蒙的影子，但与王蒙典型的精细密集的"牛毛皴"相比，画中山石皴法粗短松动，则明显是受到了沈周的影响所致。此画整体感强，皴法晕染能很好地融入山石整体的结构之中，构图饱满、笔墨苍润，体现出画家融合前人笔墨创造自己风格的实践意识。

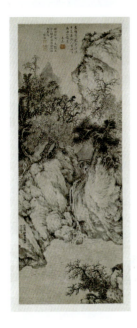

类　　型	纸本墨笔画
作　　者	谢时臣
时　　间	明代嘉靖二十五年（1546年）
规　　格	纵84.9厘米，横31.3厘米
现收藏地	中国北京故宫博物院

谢时臣《岳阳楼图》

谢时臣的《岳阳楼图》轴与元代界画大师夏永的《岳阳楼图》页一样，都是以岳阳楼为创作母题，但与夏永极力求工地描绘建筑主题的繁复华丽的画风迥然不同，谢时臣笔下的岳阳楼只是一座简略概括的二层崇楼，画面的绝大部分是弥漫的云雾和浩荡的湖水。画家刻意追求和表现的是岳阳楼"衔远山，吞长江"的开阔意境和气势，因此整幅画展现的不仅是建筑的鬼斧神工、大自然的壮丽秀美，更有文人画家的气度胸襟，不由得引发观者"先天下之忧而忧，后天下之乐而乐"的思古之情。由此可见明代建筑绘画在创作主旨、审美取向和表现手法上的发展变化。

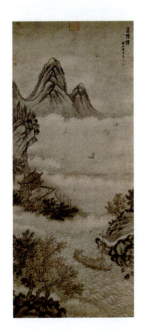

类　　型	纸本设色画
作　　者	谢时臣
时　　间	明代
规　　格	纵248厘米，横102.3厘米
现收藏地	中国北京故宫博物院

王问《隐宝界山图》

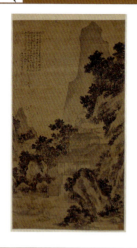

《隐宝界山图》描绘的是王问隐居无锡宝界山读书时的情景,为画家53岁时所作。画中所绘当为宝界山实景。筑于半山的房舍中,王问侧坐,正对景读书,屋前渔舟泊于岸边,充满生活气息。画家以浓墨绘杂树参差、纵横交错,不拘成法,茅屋数间则以工细的淡墨写出。用笔浑厚老练,笔墨轻重、浓淡、动静的对比与衬托都恰到好处。

类　型	纸本墨笔画
作　者	王问
时　间	明代嘉靖二十七年(1548年)
规　格	纵116厘米,横62.5厘米
现收藏地	中国北京故宫博物院

钱榖《虎丘前山图》

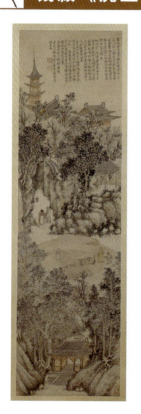

《虎丘前山图》描绘从二山门到山顶佛阁的景象。"千人石""剑池""双吊桶""虎丘寺塔"皆收入画中。从题诗上看,画家是着意表现秋天空林落木、清寂高旷的景致,借景抒情,传达出寻胜访幽的文人雅趣。此画不仅是虎丘山云岩寺的简单再现,而是画家根据画面需要将具有特征性的景物进行了重新安排,是意笔楼阁与文人山水紧密结合之作。如果去掉画面中虎丘寺塔等特殊性建筑物,则完全变成了一幅纯文人山水画。

类　型	纸本设色画
作　者	钱榖
时　间	明代隆庆元年(1567年)
规　格	纵111.5厘米,横31.8厘米
现收藏地	中国北京故宫博物院

钱榖《定慧禅院图》

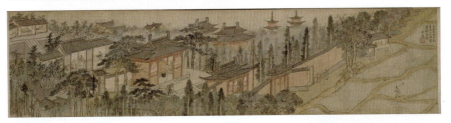

类　　型	绢本设色画
作　　者	钱榖
时　　间	明代
规　　格	纵 31.5 厘米，横 129.4 厘米
现收藏地	中国北京故宫博物院

定慧寺位于苏州著名的双塔附近，北宋著名诗人苏轼曾与定慧寺僧人有过深厚的交谊。明代正统五年（1440 年）所刻《东坡先生遗墨》碑跋文记载："苏文忠公两官杭州，复守湖州，往来湖州，未尝不至定慧寺，故寺中题咏独多。"《定慧禅院图》专门以寺院为表现对象，从山门到佛堂直至殿中的塑像都作了清晰的描绘，是一幅写实风格较强的作品，为后人研究明代寺院建筑的布局、形制、内部装置等提供了形象的资料。

文伯仁《云岩佳胜图》

《云岩佳胜图》描绘虎丘山云岩寺的实景，以率意之笔写虎丘之胜，从"二山门""千人石""双吊桶""剑池""石桥"直到山顶的佛阁和虎丘塔都一一收入画面。虽然与界笔楼阁相比显得简略，但作品以写生为基础，捕捉住了虎丘山的特征，其贴近现实生活的风格使观者从原无生命的建筑物中感受到熟悉和亲切的生活氛围，透过作品折射出画家热爱家园、拥抱自然的内心情感，这正是明代建筑绘画最可贵的价值所在。

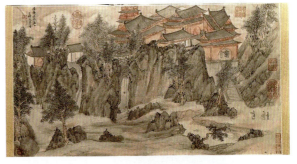

类　　型	绢本设色画
作　　者	文伯仁
时　　间	明代隆庆二年（1568 年）
规　　格	纵 31.1 厘米，横 63.6 厘米
现收藏地	中国北京故宫博物院

文伯仁《泛太湖图》

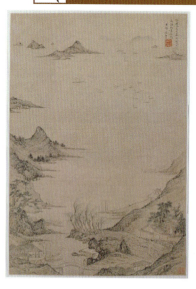

《泛太湖图》描绘画家从胥口泛舟太湖所见的景色，构图采用"平远法"，画面真实自然，着重表现辽阔的水面，与文氏常用的重叠塞实的布局有所不同，突显了太湖的浩渺。这种构图方式极好地突出了主题，展现出清旷幽远的意境。设色淡雅，为文派绘画的典型风貌。在笔墨表现方面，画家以文徵明的细笔画为基底，上追王蒙，山石用干笔勾勒、皴染，细劲缜密，有很强的个人风格特征，属于文伯仁的上乘之作。

类　　型	纸本设色画
作　　者	文伯仁
时　　间	明代隆庆三年（1569年）
规　　格	纵60.5厘米，横41.6厘米
现收藏地	中国北京故宫博物院

文伯仁《万壑松风图》

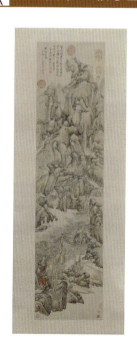

《万壑松风图》是文伯仁的"四万图"之一，自识："万壑松风。五峰山人文伯仁写。"画中绘有高峰巨嶂、松竹叠翠和隐庐数间，构图和笔墨、造型尽得元代王蒙的形与神。构图繁密而不拥塞，行笔细密却不琐碎，山路松声，云壑泉涌，满幅风动。气韵浑然一体，纯系文徵明一派的风韵。

类　　型	纸本设色画
作　　者	文伯仁
时　　间	明代
规　　格	纵104.7厘米，横25.8厘米
现收藏地	中国北京故宫博物院

仇英《玉洞仙源图》

《玉洞仙源图》描绘远离尘世的人间仙境,展现的是士大夫理想的隐逸环境。此画取景宏阔,结构严整,高山插入云霄,流水低回洞中,数重山峦脉络清晰,楼阁树石布置有序,境界显得既幽深又高远,复杂而不失明畅。人物刻画精细、位置显著,虽小而突出。在驾驭复杂场景、安排主次方面,反映出画家精深的造诣。笔墨、设色主要运用传统的青绿法,用细劲的线条勾勒轮廓,浓艳的石青、石绿渲染山色,同时融以细密的皴法,追求色调的和谐,在宗法南宋"青绿山水"大家赵伯驹的基础上有所变化。

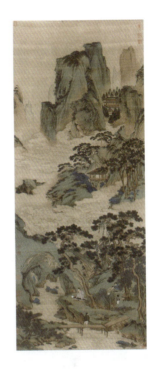

类　型	绢本设色画
作　者	仇英
时　间	明代
规　格	纵169厘米,横65.5厘米
现收藏地	中国北京故宫博物院

仇英《临溪水阁图》

仇英"初为漆工,兼为人彩绘栋宇,后徙而业画,工人物楼阁"。或许是出身的关系,其笔下的楼阁多用界笔,刻画精工,但与纯界画不同的是,仇英的绘画技艺同时受到职业画师和文人画家的双重影响。《临溪水阁图》是将文人山水与界笔水阁巧妙结合的作品,追求含蓄蕴藉的格调,着意塑造文人高士所欣赏的艺术形象。

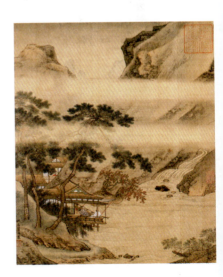

类　型	绢本设色画
作　者	仇英
时　间	明代
规　格	纵41.1厘米,横33.8厘米
现收藏地	中国北京故宫博物院

仇英《桃村草堂图》

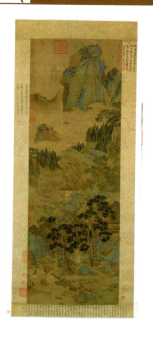

《桃村草堂图》是仇英师承南宋"二赵"（即赵伯驹、赵伯骕）风格的作品，描绘幽深静逸的隐居环境。草堂位于山坳，其后桃林一片，溪流出其下，一童子踞溪侧洗砚。更上则是高岭白云，丛树列布，意境幽深。画作富有诗意，画法精细工谨，细致入微。通幅大青绿着色，色彩艳丽深重。此画将滴翠的石绿、秀雅的淡赭、温润的墨色自然和谐地统一在一起，具有一种雅俗共赏的艺术效果。

类　　型	绢本设色画
作　　者	仇英
时　　间	明代
规　　格	纵150厘米，横53厘米
现收藏地	中国北京故宫博物院

仇英《莲溪渔隐图》

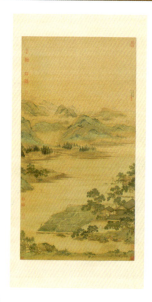

《莲溪渔隐图》描绘江南水乡景色，平远山水。画中有清溪水田，绿树成荫，岸边一院落，院外有高士携书童远眺，悠然自得，远处云山起伏，真实地再现了江南渔村恬静安乐的生活情景。布局清远疏旷，笔法工整而有潇洒之趣。画作未署年款，从作品款识和绘画风格分析，应为画家晚年精品之作。

类　　型	绢本设色画
作　　者	仇英
时　　间	明代
规　　格	纵126.5厘米，横66.3厘米
现收藏地	中国北京故宫博物院

第3章 山水画

仇英《归汾图》

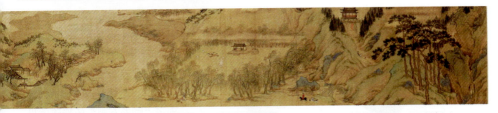

类　型	绢本设色画
作　者	仇英
时　间	明代
规　格	纵 26.9 厘米，横 124 厘米
现收藏地	中国北京故宫博物院

《归汾图》描绘山西汾河流域的风景。主人公着红袍官服，策马行进在路上，沿途丘陵起伏、垂柳成行，城阙、校场、村舍、板桥隐现其间。此画作小青绿画法，画法较为疏简。山石简勾略皴，用笔细劲而块面分明，并以轻淡的石青和浅浅的赭石加以渲染；树叶的勾勒、点染亦见疏放，敷色清淡。画中景色疏旷清远，线条尖劲简练，笔法工整中见简逸，色彩清丽中见明快。

宋旭《万山秋色图》

《万山秋色图》描绘层峦叠嶂逶迤而上，古木红叶遍植山谷之间，楼阁飞瀑掩映其中，山脚下溪水随路转，水流潺潺，溪畔小径上一文士策杖下山。此画采用高远式构图，布局疏密有致，设色清淡，水墨秀润，山顶多以"矾头"和杂树点缀，仿自董源。但此画山石多染少皴，杂木丰茂，造景气势险峻，笔法萧散，可见又受到五代关仝、范宽和元代黄公望等人的影响。

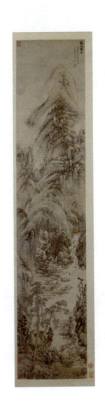

类　型	纸本设色画
作　者	宋旭
时　间	明代万历八年（1580 年）
规　格	纵 140.6 厘米，横 28.9 厘米
现收藏地	中国北京故宫博物院

宋旭《林塘野兴图》

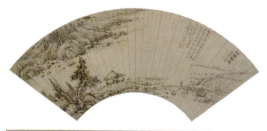

《林塘野兴图》仿佛是从一幅大画上截下的局部，其树林、稻田、坡地以及水域的画意均不完整，如此的构图，反而增强了观者的想象空间，达到了"画外有画"的特殊效果。画面用笔粗犷，不求形似，唯求达意，颇得沈周晚年画作沉郁苍茫的风韵。

类　　型	金笺墨笔画
作　　者	宋旭
时　　间	明代万历十四年（1586年）
规　　格	纵18.5厘米，横55.2厘米
现收藏地	中国北京故宫博物院

宋旭《城南高隐图》

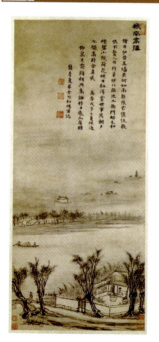

《城南高隐图》是宋旭为好友朱文山而作，而且是一幅纪实性的作品。画中庭院里的主人公是受画人朱文山，在小桥上行走之人即画家本人。宋旭将朱文山描绘成一位幽居城外的隐士，并以五株柳树暗喻其有晋代名士陶渊明之风骨。此画既反映了宋旭中晚期绘画的典型风格，也是代表晚明时期文人绘画艺术水平的佳作。在构图上，宋旭运用了传统的平远构图法，景物近大远小、近实远虚，具有较强的深远感，并营造了一处可居可游的幽雅境界。上方大段的自题诗书法潇洒秀逸、笔力雄劲，既充实了画面，也体现出明代文人画诗、书、画相结合的时代特色。

类　　型	纸本水墨画
作　　者	宋旭
时　　间	明代万历十六年（1588年）
规　　格	纵76.5厘米，横32.5厘米
现收藏地	中国北京故宫博物院

宋旭《五岳图》

《五岳图》分别绘制了五岳之中的"日观晴曦""太华清秋""融峰两色""恒塞积雪""二室争奇"等自然美景，作品采用浓淡相间、虚实对比的手法使画面层次分明。在构图上，画家运用了传统的平远构图法，景物近大远小、近实远虚，具有较强的深远感。画面用笔粗犷，潇洒秀逸，笔力雄劲，颇得沈周晚年画作沉郁苍茫的风韵。

类　型	绢本设色画
作　者	宋旭
时　间	明代
规　格	纵 24.9 厘米，横 75.9 厘米
现收藏地	中国北京故宫博物院

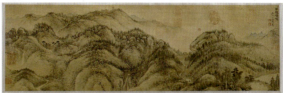
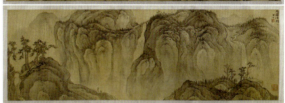
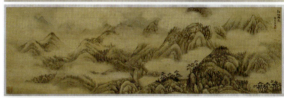
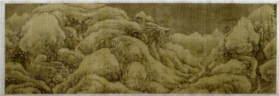
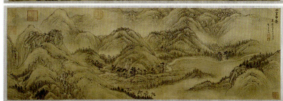

顾正谊《江岸长亭图》

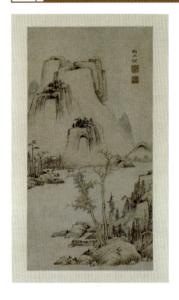

《江岸长亭图》描绘陂陀巨石、疏林孤亭、平湖如镜、远山层叠的景色，呈现出深秀幽静的美感。笔墨干冷，皴纹疏淡，构图清简。虽然借鉴了倪瓒的"一江两岸"式画风，但展现出师古而不泥古的新境界。画家将倪瓒"平水远山"的典型样式改为层岩方阔、山峦高远的构图，近景也由平坡变为山峰一角，山间点缀的小树丛、房舍，以及浅绛的设色等，都是此作与倪画不同之处，为清隽洁净的画面增添了平和清新之气，避免了倪画的枯淡冷寂之感。

类　　型	纸本设色画
作　　者	顾正谊
时　　间	明代
规　　格	纵 52.9 厘米，横 30.7 厘米
现收藏地	中国北京故宫博物院

蒋乾《赤壁图》

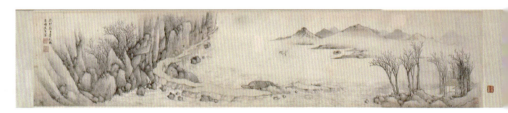

《赤壁图》是根据北宋文学家苏轼的千古名篇《后赤壁赋》绘制的。画面描绘文人游赤壁时的感慨，尽管历经改朝换代，江山依旧。此画意境深

类　　型	纸本设色画
作　　者	蒋乾
时　　间	明代万历三十一年（1603 年）
规　　格	纵 30.5 厘米，横 145.5 厘米
现收藏地	中国北京故宫博物院

远，构图采用俯视角度，赤壁位于画卷左端，陡峭险峻。山路盘绕其上，几位文人在赏景吟诗。画卷中段江面开阔，仙鹤在空中翱翔，岸边舟船上有一位文士闲坐，可能描绘的是苏轼。山水与人物活动情景交融。

宋懋晋《渔村帆影图》

《渔村帆影图》中，画面左侧山石兀立，河水曲折，帆舟竞驶，山脚屋宇错落，近景水畔两位高士谈笑风生，呈现出世外桃源之景。画家继承了传统画法并有所创新，形成了独特风格。山石采用短披麻皴法，以细笔勾皴，精微秀丽，青绿烘染，明快清雅。布局张弛有度，虚实相生，气象开阔，生动地表现出山川郁茂、千里之势的景象。据画史记载，宋懋晋绘画"富有丘壑"，指其山水画擅长构建名山大川，《渔村帆影图》充分展现了这一特点。

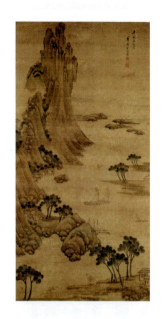

类 型	绢本设色画
作 者	宋懋晋
时 间	明代万历三十九年（1611年）
规 格	纵138厘米，横67.5厘米
现收藏地	中国南京博物院

宋懋晋《山水图》

《山水图》刻画的题材并非宋懋晋最擅长的崇山峻岭，而是初春时节各种树木的生命状态：有的枯木枝杈交错，有的新枝吐绿，有的枝繁叶茂。画家对树木观察细致，并能娴熟运用笔墨表现树木的枯荣之貌。画幅正中绘有茅屋，内坐一人，其悠然闲坐的状态是画家要表达的主题。这种反映文人野逸情怀的画作在晚明极为普遍。全幅画作工写结合，既有吴门画派的文人遗韵，又有松江画派的松秀明丽格调，与宋懋晋通常笔墨浑厚的画法相比，别具风貌。

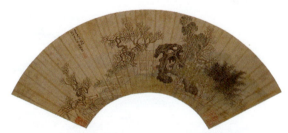

类 型	金笺设色画
作 者	宋懋晋
时 间	明代万历四十年（1612年）
规 格	纵16.7厘米，横54.8厘米
现收藏地	中国北京故宫博物院

宋懋晋《写宋之问诗意图》

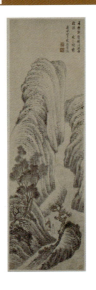

唐代宋之问的《春日芙蓉园侍宴应制》诗云:"芙蓉秦地沼,卢橘汉家园。谷转斜盘径,川回曲抱原。风来花自舞,春入鸟能言。侍宴瑶池夕,归途笳吹繁。"《写宋之问诗意图》描绘高山峡谷、湍急水流、盘旋山径、虬曲古木、高士游山,正符合诗意。此画主要采用五代董源画风,以"长披麻皴"表现山石质感,笔墨秀润,赋予造型雄壮的山川以润朗明媚之气。

类 型	纸本设色画
作 者	宋懋晋
时 间	明代万历四十八年(1620年)
规 格	纵107.2厘米,横32厘米
现收藏地	中国北京故宫博物院

董其昌《洞庭空阔图》

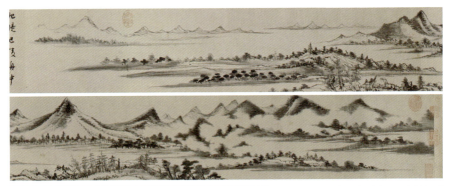

类 型	纸本墨笔画
作 者	董其昌
时 间	明代万历三十一年(1603年)
规 格	纵21.3厘米,横227.3厘米
现收藏地	中国北京故宫博物院

《洞庭空阔图》以墨笔画出洞庭湖景色,左虚右实,用笔生拙,劲力内敛。起首景画云烟弥漫,天水渺茫,山峰、平坡、树木若隐若现,主要运用米氏"点子皴"表现远山,淡墨点写小树。画的主题部分在中段,天高云淡,奇峰耸立,湖面辽阔,树木丛生,房屋掩映,意境深远且有生气。山石皴染并施,树木勾、写、染兼用,笔法多变。后段以寥寥几笔勾写山峰、树木,淡出画面,似余音绕梁,回味无穷。

董其昌《青绿山水图》

《青绿山水图》画面左虚右实，采用"S"形构图画危崖巨耸，给人以新奇感。崖下近树数株，湖水寂静无波，芦荻中点缀小舟，崖上松柏丛生。此画以石青、石绿敷染勾画，芦荻、渔舟用细笔勾出，树叶采用没骨法，浓淡融合，富有变化。山石用润笔连皴带擦，突出奇峰。整幅画墨色苍润，静穆清幽，为董其昌中期的得意之作。

类　　型	绢本设色画
作　　者	董其昌
时　　间	明代万历三十五年（1607年）
规　　格	纵117厘米，横46.1厘米
现收藏地	中国北京故宫博物院

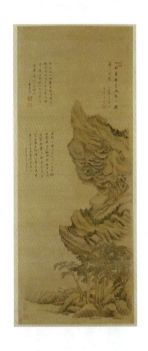

董其昌《高逸图》

《高逸图》是董其昌访旧友蒋道枢于练湖畔，与蒋氏泛舟荆溪时的即兴之作，令人联想到倪瓒弃家隐居太湖时的心境。此画采用倪氏笔墨技法，湖滨两岸的浅坡及山丘以干笔淡墨施以折带皴，行笔以侧锋为主，笔墨苍逸，极好地表达出倪画中萧散简远的意境，同时反映了董其昌晚年历经劫乱后的苍凉心绪。董其昌非简单仿古，近岸数株盘曲虬结的古木充分体现了其独特艺术创造力。画中的树点醒画面，突出作用。

类　　型	纸本墨笔画
作　　者	董其昌
时　　间	明代万历四十五年（1617年）
规　　格	纵89.5厘米，横51.6厘米
现收藏地	中国北京故宫博物院

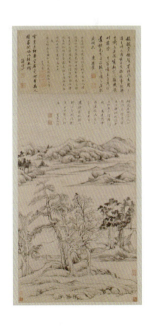

董其昌《夏木垂阴图》

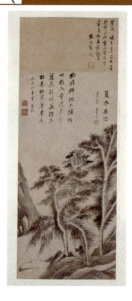

《夏木垂阴图》截取山坡一角，上有柳树、松柏共三株。树木主干苍劲高耸，枝叶繁茂。构图简洁饱满，用笔老辣迅疾，墨色浓淡得宜，生动表现林木枝叶纷披景象。以"长披麻皴"皴染山石，皴与染结合，加上浓重苔点，使青苔覆盖的山石具有湿润质感。墨色运用上，画面主要通过浓墨与留白对比，黑、白、灰关系明确，营造清爽明丽氛围，使观者感受夏日树荫凉爽。

类　　型	纸本墨笔画
作　　者	董其昌
时　　间	明代万历四十七年（1619年）
规　　格	纵91.3厘米，横44厘米
现收藏地	中国北京故宫博物院

董其昌《林和靖诗意图》

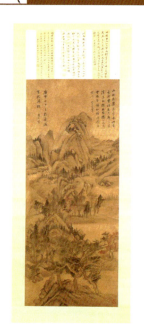

《林和靖诗意图》描绘峰峦重叠、林木葱郁，屋舍点缀其间。构图紧密，结合平远法与深远法，讲究开合起伏。干笔、湿墨并用，青绿、浅绛结合，画法多样。格调清秀精致，高逸淡雅，很好表现了林逋诗句的意境，是董其昌设色画的代表作。

类　　型	绢本设色画
作　　者	董其昌
时　　间	明代万历四十八年（1620年）
规　　格	纵154.1厘米，横64.3厘米
现收藏地	中国北京故宫博物院

董其昌《延陵村图》

延陵村因"唐人张从申碑"具有深厚的历史人文内涵。董其昌以此为题,旨在创造与石碑意趣相同的"古意"。《延陵村图》以鸟瞰角度取景,描绘延陵村全貌。构图内容丰富,通过山势转折、峰峦呼应及烟云留白营造广阔空间,展现延陵村地理风貌。山石画法结合勾勒与董源、巨然的"披麻皴",笔法精微。设色追求晋唐风韵,古雅淡泊。画家结合元人笔墨情趣与唐宋人的造型、意境,营造平淡典雅、天真朴拙的"古意",使延陵村显得真实且悠远,宁静清幽且古趣盎然。

类 型	绢本设色画
作 者	董其昌
时 间	明代天启三年(1623年)
规 格	纵78.5厘米,横30.2厘米
现收藏地	中国北京故宫博物院

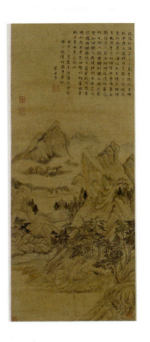

董其昌《佘山游境图》

《佘山游境图》是董其昌游览佘山(今江苏青浦)时创作的游记性山水画。画中山石连绵,群峰叠嶂,树木葱茏,山石圆浑秀润,呈雨后苔滑之状。远山坡石上,杂木丛生,为山石增添生气。山腰间层林叠翠,近处山石岸坡几棵穿天大树,枝叶茂密形成浓荫,为烈日下的崇山峻岭提供歇息之地,使观者领略林木垂阴之趣。两山间空旷地为宽阔江河,江水如镜。山石以淡墨勾皴,卧笔横锋点苔,圆浑秀润,画出山体凹凸形。远树以横笔点叶,概括取像,初看随意,细看章法俱备。

类 型	纸本水墨画
作 者	董其昌
时 间	明代天启六年(1626年)
规 格	纵98.2厘米,横47厘米
现收藏地	中国北京故宫博物院

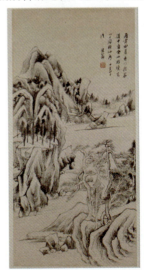

中国名画欣赏

董其昌《赠稼轩山水图》

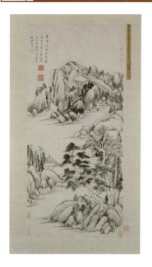

《赠稼轩山水图》构图取势平远,树石简繁相参,敛放有致。与同年画家所作《佘山游境图》相比,在笔势运转上更显刚健挺拔。渲染多用湿笔浓墨,墨气纵横,得草树、坡石蓊郁润泽之态。据题跋,此画为作者于天启六年所作,三年后赠赠瞿稼轩。"稼轩"是瞿式耜号。此画反映明末文人以诗文书画相契赏的风尚。

类　　型	纸本墨笔画
作　　者	董其昌
时　　间	明代天启六年(1626年)
规　　格	纵101.3厘米,横46.3厘米
现收藏地	中国北京故宫博物院

董其昌《仿巨然山水图》

《仿巨然山水图》近景画丘坡茅亭、高树疏林,中部为碧波平湖,远处绘峰峦苍莽、草木华滋。用笔松秀灵活,用墨清妍润泽,意境潇洒飘逸。画中自题仿巨然,但细观此画,除立意外,更多显现董其昌晚年秀逸潇洒的风格。

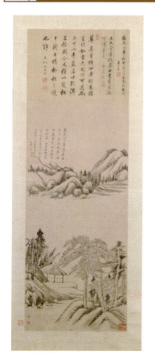

类　　型	纸本墨笔画
作　　者	董其昌
时　　间	明代天启七年(1627年)
规　　格	纵101.7厘米,横46.7厘米
现收藏地	中国北京故宫博物院

董其昌《岚容川色图》

《岚容川色图》以笔墨表现为主旨，意在聊写胸中丘壑。画家以娴熟笔墨技法阐释对自然山川的感悟，超越具体形貌，以形写神。画中景、境虽非真实描绘，但观者可从笔墨塑造中领略真山实水存在。

类　　型	纸本墨笔画
作　　者	董其昌
时　　间	明代崇祯元年（1628年）
规　　格	纵138.8厘米，横53.3厘米
现收藏地	中国北京故宫博物院

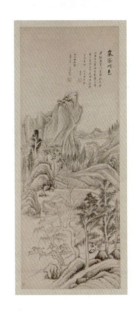

董其昌《董范合参图》

《董范合参图》描绘群峰耸峙、草木丰茂，幽谷间水阁屋舍掩映。采用范宽高远构图，层次丰富，气势恢宏。山峦皴法融合董源、范宽"点子皴"法，略加黄公望笔意，笔墨沉厚凝重。树木多取法董源《夏山图》，兼师倪瓒，勾点清润。虽自识"参合董、范"，但作品除董、范影响外，更多反映画家晚年山水画融汇诸家、自出机杼的面貌。

类　　型	纸本墨笔画
作　　者	董其昌
时　　间	明代崇祯六年（1633年）
规　　格	纵156.5厘米，横42厘米
现收藏地	中国北京故宫博物院

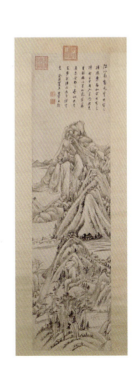

中国名画欣赏

董其昌《关山雪霁图》

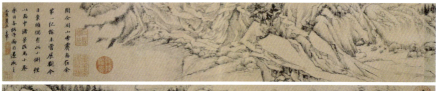

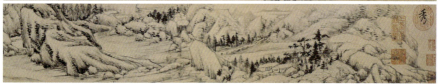

《关山雪霁图》是董其昌在观赏五代著名山水画家关仝所绘的《关山雪霁图》后创作的临古之作。这幅临作实际上并非雪景,而是采用了关仝的

类　型	纸本墨笔画
作　者	董其昌
时　间	明代崇祯八年(1635年)
规　格	纵13厘米,横143厘米
现收藏地	中国北京故宫博物院

画法。此画采用了平远和深远相结合的构图,在一小卷内画出连绵无际的山峦林壑,景物虽然拥塞,但墨色鲜润,用笔苍劲生拙,物象分明,达到了密而不塞的艺术效果。作品笔墨苍浑深厚,同时又有疏秀之致,兼具绚烂与平淡的旨趣。

董其昌《墨卷传衣图》

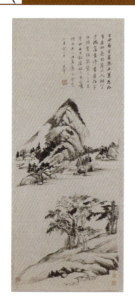

《墨卷传衣图》采用了倪瓒的二段式构图,简远平阔。近景画有坡石岸渚和几株枝叶葱郁的树木。中部通过留白手法表现平缓的湖水,缓缓过渡到远处的山岭和山下的村舍民居,呈现出一派温润清幽的江南丽景。此画用笔秀逸率真,精妙地运用了水墨的浓淡、干湿变化,并兼以黄公望的枯笔短皴勾擦山石,笔致浑厚润泽而不失苍率之趣,堪称董氏晚年山水画的佳作。

类　型	纸本水墨画
作　者	董其昌
时　间	明代
规　格	纵101.5厘米,横46.3厘米
现收藏地	中国北京故宫博物院

董其昌《疏林远岫图》

《疏林远岫图》是董其昌为同年袁可立所作。此画作为近景画，坡石错落，勾勒圆浑。坡上的疏林用笔简练却各具姿态。中景水面空旷，一山耸峙，在平远的构图上展现出险势。整幅画简洁朴拙，萧散空灵。董其昌在画的顶端赋诗题赠老友袁可立："挂冠神武觐庭闱，得奉朝恩意气归。圣主似颁灵寿杖，仙郎耐着老莱衣。"表达了对友人的敬意。

类 型	纸本墨笔画
作 者	董其昌
时 间	明代
规 格	纵 98.7 厘米，横 38.6 厘米
现收藏地	中国天津博物馆

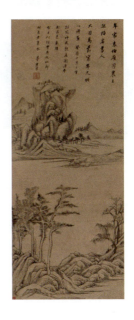

董其昌《葑泾仿古图》

董其昌的山水画学习了董源、巨然、黄公望、倪瓒等大师，不重视写实，而追求笔墨意趣，古雅秀润是其主要特点。《葑泾仿古图》古意森然而秀润，正体现了画家的艺术特点，用笔柔中带刚、中锋直皴。董其昌的山水画大体有两种面貌，一种是水墨或兼用浅绛法，此画作便属于这一种。另一种则是青绿设色，有时采用没骨法，较为少见。在《葑泾仿古图》中，既有董源、巨然、米芾、赵孟頫、黄公望、倪瓒乃至李唐的遗风余韵，又有董其昌自己的动人华彩。

类 型	纸本墨笔画
作 者	董其昌
时 间	明代
规 格	纵 79.72 厘米，横 30.25 厘米
现收藏地	中国台北故宫博物院

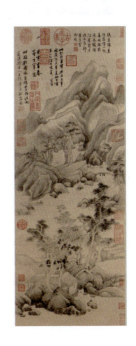

董其昌《仿倪山水图》

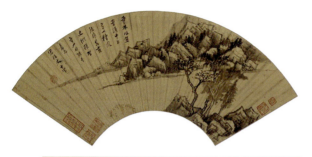

类　　型	金笺墨笔画
作　　者	董其昌
时　　间	明代
规　　格	纵 17 厘米，横 50.5 厘米
现收藏地	中国北京故宫博物院

《仿倪山水图》从构图到用笔均模仿倪瓒。构图采用了倪瓒标准的"一河两岸三段"模式，平波无浪的辽阔水域将近景的树木与远景的山峦分列两岸，使画面空间层次鲜明，又得平远之势。山石行笔模仿倪瓒的折带皴法，线条勾勒以侧锋为主，笔墨整体苍逸，表现出疏朗清雅而又超逸萧疏的意境。这种"简淡中自有一种风致"的意境正是董其昌对倪瓒画作最为欣赏之处，认为其"非若画史纵横习气也"。

董其昌《钟贾山阴望平原村景图》

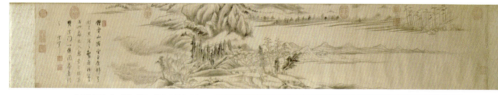

《钟贾山阴望平原村景图》画面层林参差，树木繁茂，山峦错落，青峰连绵，板桥卧波，屋舍隐现，远方云烟氤氲，湖天一色。画中山石用中锋细

类　　型	金笺墨笔画
作　　者	董其昌
时　　间	明代
规　　格	纵 28.2 厘米，横 252 厘米
现收藏地	中国北京故宫博物院

笔勾写轮廓，继以短笔浓点或卧笔长皴表现其阴阳向背。画树运笔率意，注重枝丫曲直姿态。构图平远开阔，呈现出江山无尽的悠远之趣。董其昌将历史上的山水画家分为南、北两个派系，自己崇"南"抑"北"，追求笔墨沉稳雅致。董氏以自己提倡的南方山水画名家惠崇、巨然的笔意绘制此画，愈发体现出从容恬静中蕴含的冲淡平和的文人气息。

董其昌《林杪水步图》

《林杪水步图》中疏林坡渚，江水平缓，谷壑幽深，山色森郁。"林杪不可分，水步遥难辨"之句出自唐代诗人皎然的五言绝句《望远村》，全诗如下："林杪不可分，水步遥难辨。一片山翠边，依稀见村远。"董其昌笔下的山水画晕染多于皴擦，得秀润华滋之态。布局不尚烦琐，简洁爽利，意境清幽雅致，使人观之心旷神怡。

类 型	纸本墨笔画
作 者	董其昌
时 间	明代
规 格	纵115.8厘米，横45.3厘米
现收藏地	中国北京故宫博物院

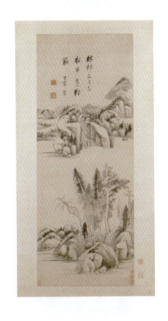

沈士充《山楼观稼图》

《山楼观稼图》描绘初春时节文士在高楼上眺望农夫驾犁荷锄耕作的田间情景。松江派画家的作品多为仿古、拟古之作，反映现实生活特别是农家情趣的作品十分难得。加之作者在背景的刻画上充分发挥其山水画家的优势，松秀参差的笔触、以浅赭为基调的赋色以及疏朗开阔的布局都恰到好处地烘托出温暖而欢快的情调，是中年时期的沈士充具有个人风格的代表作之一。

类 型	纸本设色画
作 者	沈士充
时 间	明代万历四十八年（1620年）
规 格	纵67.8厘米，横31.7厘米
现收藏地	中国北京故宫博物院

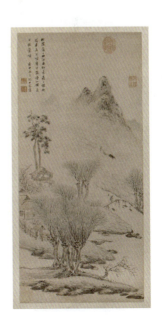

沈士充《寒塘渔艇图》

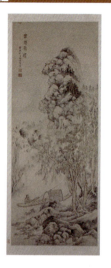

《寒塘渔艇图》描绘深壑幽谷中木叶尽脱,枯树丫杈交错,一位隐士驾舟穿行于湖上,舟中满载诗书、酒瓯,船篷上放着钓竿,隐士正停桡远眺。此画用笔多干毫枯墨,水分很少,赋色以浅绛色为主,突出了山石树木的萧瑟之气,表现了沈士充晚年淡设色山水的典型风格。

类　　型	纸本淡设色画
作　　者	沈士充
时　　间	明代崇祯三年（1630 年）
规　　格	纵 132 厘米，横 50.5 厘米
现收藏地	中国北京故宫博物院

沈士充《寒林浮霭图》

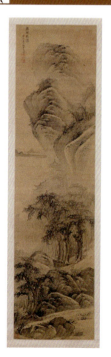

《寒林浮霭图》是一幅全景山水画,取景开阔,山高水远。前景画坡岸高树,雅士临江远眺；中景巨峰突起,陡然耸立；远景舟船重峦置于迷蒙的烟云之间,随水势渐远。此画承自李成、郭熙派系的意境与气势,笔法简劲,墨色秀润,树石勾染精细,设色清雅。

类　　型	绢本墨笔画
作　　者	沈士充
时　　间	明代崇祯六年（1633 年）
规　　格	纵 149.5 厘米，横 38.6 厘米
现收藏地	中国北京故宫博物院

朱端《烟江远眺图》

《烟江远眺图》是一幅全景山水画，取景开阔，山高水远。前景画坡岸高树，雅士临江远眺；中景巨峰突起，陡然耸立；远景舟船重峦置于迷蒙的烟云之间，随水势渐远。此画承自李成、郭熙派系的意境与气势，笔法简劲，墨色秀润，树石勾染精细，设色清雅。

类 型	绢本设色画
作 者	朱端
时 间	明代
规 格	纵168.2厘米，横107厘米
现收藏地	中国北京故宫博物院

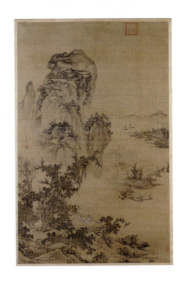

李流芳《檀园墨戏图》

《檀园墨戏图》近景画有空亭嘉木、溪岸渚石，远景为峰峦重叠，林木苍郁，笔法多变，墨气淋漓，意境清旷。近景的布局和树木的画法主要模仿倪瓒，只是笔墨远比倪瓒湿润，树干用意笔勾出、树叶用笔率意点写，笔法含蓄内敛。山石运用或平行或交叉的"披麻皴"绘画技法，用笔苍劲迅疾，并以饱含水分的淡墨晕染，颇得吴镇笔墨之神韵。

类 型	绫本墨笔画
作 者	李流芳
时 间	明代天启七年（1627年）
规 格	纵129厘米，横57.5厘米
现收藏地	中国北京故宫博物院

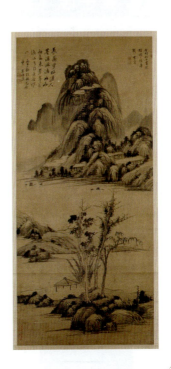

张瑞图《晴雪长松图》

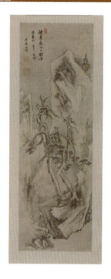

张瑞图书法、绘画兼精。书法得张旭、怀素神韵,与董其昌等并称"明末四大书家",但其书法风格则迥异于他人,风貌奇倔狂逸,后世称"瑞图书法奇逸,钟、王之外,另辟蹊径"。绘画则学黄公望,风格苍劲,点染清逸。他的画作大多是偶然兴至所作,故而传世作品甚少,其大幅画作的特点是笔墨粗放、构景空疏。此画墨笔绘清泉细石,苍松之上落满积雪,全幅画作面貌苍润,用笔皴染结合、勾点交错,笔力浑厚,足见张氏笔墨功力精到。

类　　型	纸本墨笔画
作　　者	张瑞图
时　　间	明代崇祯三年(1630年)
规　　格	纵136.3厘米,横43.3厘米
现收藏地	中国北京故宫博物院

崔子忠《藏云图》

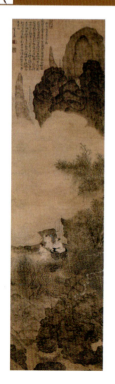

《藏云图》取材于唐代诗人李白的故事。相传李白居地肺山时,曾以瓶罂贮存山中的浓云带回居所,散之卧室内,得以"日饮清泉卧白云"。画中李白端坐四轮车上,初入深山,仰望山间蓊蓊郁郁的浓云似行似驻,变幻无端,面带讶异又若有所思。两童子分立左右,一人搭绳牵车,一人荷杖引导。山石树木皆用暗色,借以反衬画面中部大面积的白云。同时,又巧妙地借用水纹的画法以细线勾出波纹,或疏或密,表现出云雾强烈的流动性,以及"晴则如絮,幻则如人,行出足下,坐生袖中,旅行者不见前后"的种种变化。山石层叠而上,似方似圆,造型怪异;远山屈曲,如笋向天;老树遒劲盘旋,迥异凡尘,给人以静寂神秘之感。

类　　型	绢本设色画
作　　者	崔子忠
时　　间	明代
规　　格	纵189厘米,横50.2厘米
现收藏地	中国北京故宫博物院

倪元璐《仿米芾山水图》

《仿米芾山水图》是倪元璐为好友瞿式耜所作。画中峰峦起伏，烟岚云雾在山间出没，树木随风摇曳，屋舍殿宇隐现其中，环境清幽。虽是仿北宋米芾画法，但仍带有董其昌的影响，山石林木水墨苍劲淋漓，这是倪元璐师法古人，进而师法自然的艺术创新，为其画艺成熟时期的佳作。

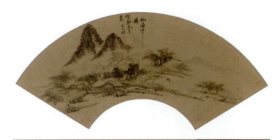

类　　型	金笺墨笔画
作　　者	倪元璐
时　　间	明代
规　　格	纵 17.8 厘米，横 52.8 厘米
现收藏地	中国北京故宫博物院

张宏《延陵挂剑图》

《延陵挂剑图》描绘的是"延陵挂剑"故事中季札来到徐国祭悼徐君的情景。画中以高远与深远相结合的构图，陵园体势开阔宏伟，背靠崇山峻岭，气势磅礴；设色沉稳，使画面整体氛围沉静肃穆，符合故事中环境的要求。画法工整细致，陵园内外树木品种多样，枝干和树叶的画法、设色各不相同；人物、马匹造型准确，生动传神。人物衣服染以朱红，使在画面中比例较小的人物显得突出，从而昭示主题。

类　　型	纸本设色画
作　　者	张宏
时　　间	明代崇祯八年（1635 年）
规　　格	纵 180.5 厘米，横 50 厘米
现收藏地	中国北京故宫博物院

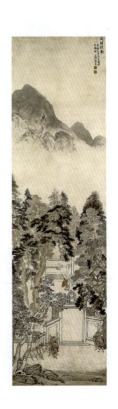

吴彬《千岩万壑图》

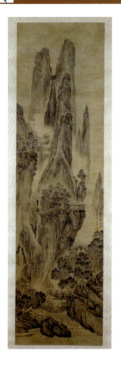

《千岩万壑图》描绘千岩万壑、层林飞泉、楼阁幻隐的景致,幽僻雄奇,超情入神,洞心骇目。画作构图繁缛而不迫塞,笔法严整清峭,山石以缜密细笔勾皴并用淡墨晕染,突出了山体的阴阳向背和突兀嶙峋。画面云气弥散在奇峰之间,墨色浓淡分出山间树木枝叶的前后层次,使整幅画作具有丰厚立体感。

类 型	绫本设色画
作 者	吴彬
时 间	明代
规 格	纵 170.5 厘米,横 46.7 厘米
现收藏地	中国北京故宫博物院

李在《山村图》

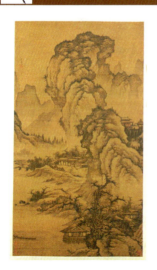

《山村图》描绘山间村落,巨峰如障,溪流坡岸,人物舟船,房屋俨然。此画取全景式山水,构图饱满,气势宏阔,皴笔细密扎实,墨韵浑厚。山石的"卷云皴"法和树木的"蟹爪枝"画法源自北宋郭熙,用笔粗放率意,兼具南宋马远、夏圭之意,这种融南宋、北宋于一体的画法是李在的本色面貌。画面以雄壮山川衬托村居生活之平和气息,颇具怡然闲适意趣。

类 型	绢本墨笔画
作 者	李在
时 间	明代
规 格	纵 135 厘米,横 76 厘米
现收藏地	中国北京故宫博物院

李在《阔渚遥峰图》

《阔渚遥峰图》曾被误定为北宋郭熙所绘，后在画面上发现李在的印记，得以正名。此画取全景式山水，气势宏阔，皴笔细密扎实、墨韵浑厚，画树木呈"蟹爪枝"状，从意境和笔法来看，与郭熙极为相似，是典型的北派山水面貌。

类　　型	绢本墨笔画
作　　者	李在
时　　间	明代
规　　格	纵 165.2 厘米，横 90.4 厘米
现收藏地	中国北京故宫博物院

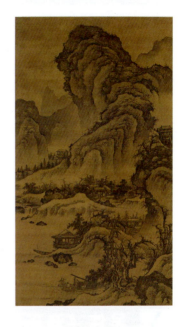

吴伟《松溪渔炊图》

《松溪渔炊图》中远山如屏，水烟渺茫，近景山崖峭壁，老松虬曲，溪岸泊船，一翁低头吹管助燃炉火，具有浓郁的世俗生活气息。此画法主要从南宋马远、夏圭而来，取一角之景，大斧劈皴山石，大片水墨渲染水面，人物衣纹方劲简练、笔锋迅疾外露。笔墨和线条独具粗劲力度、纵放气息，整幅画作表现的野逸之趣、透出的反雅谐俗之气，是吴伟的自家特点。

类　　型	绢本水墨画
作　　者	吴伟
时　　间	明代
规　　格	纵 122.8 厘米，横 75 厘米
现收藏地	中国北京故宫博物院

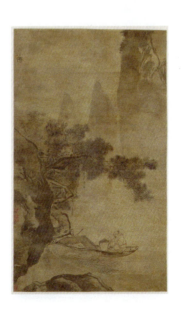

吴伟《松阴观瀑图》

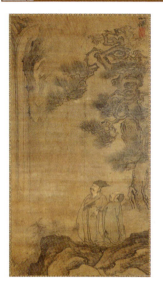

《松阴观瀑图》采用"半边式"构图,将主体人物及松树安排在画幅右侧,突出左侧瀑布飞溅直下的气势。画家以沉厚顿挫笔致描绘苍劲虬曲的松枝和睥睨万物的高士,墨气浓郁,笔力雄健,衬托和譬喻人物性格,与左侧长直线条取得视觉平衡。画家注重细节刻画,如人物五官、神态及手中诗卷,传达对放逸自由生活的憧憬。

类　　型	绢本设色画
作　　者	吴伟
时　　间	明代
规　　格	纵 164 厘米,横 87 厘米
现收藏地	中国北京故宫博物院

吴伟《渔乐图》

《渔乐图》描绘湖山相接、渔艇栖泊的港湾,布景简略,近处嶙峋山石、偃蹇老树、泊岸渔船;中景亘绵山峦、延伸沙碛;远处溟蒙峰岭。布局丰富多变,"S"形构图使近、中、远三景曲折起伏又虚实相生,诸景相互系连,不显迫塞,富有层

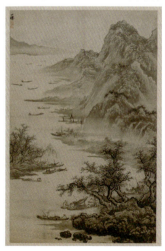

次感和深远感。整体境界开阔,气势雄伟,生动传达江南渔港之美。作品展现的渔乐生活真实可信,无论栖息者、垂钓者、闲话者,都是衣着朴素、形象淳厚的山村渔夫,而非飘洒闲逸的文人高士。渔港环境喧闹劳作或栖息场所,而非隐士向往的幽居怡情胜地。画面散发浓郁世俗气息,反映吴伟鲜明的艺术特色。

类　　型	绢本设色画
作　　者	吴伟
时　　间	明代
规　　格	纵 270 厘米,横 174.4 厘米
现收藏地	中国北京故宫博物院

王谔《江阁远眺图》

《江阁远眺图》中大江水云渺茫，靠岸边有殿阁一座，阁上一人面向江左眺望，面前方几上设花瓶、香炉、果盘，二童子侍立，屋内一童点烛，一童托盒走来。阁前水边有大石、芦苇、小船，一人卧船中，石上苍松古柏，石后山崖杂树，烟雾迷蒙。大江对岸有山峦、屋宇、庙塔，城门女墙环山，岸边停泊大小船二十余只，远山隐现云海间。画家描绘楼阁吸取南宋院体写实风格而纤巧富丽，树石山崖取马远大斧劈皴法，水纹以墨线勾描，画法工细。

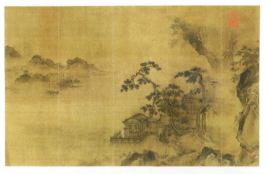

类　　型	绢本设色画
作　　者	王谔
时　　间	明代
规　　格	纵 143.2 厘米，横 229 厘米
现收藏地	中国北京故宫博物院

王谔《踏雪寻梅图》

"踏雪寻梅"是历代文人士大夫雅事，也是画家常用题材。《踏雪寻梅图》描绘主仆四人雪天前往深山寻梅。王谔被明代皇帝称为"今之马远"，此画画风验证了这一说法。画中山石棱角方硬，树干虬曲苍劲，山体、坡石多用"大斧劈皴"，构图上接近马远"马一角"特征。

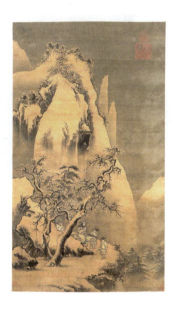

类　　型	绢本设色画
作　　者	王谔
时　　间	明代
规　　格	纵 106.7 厘米，横 61.8 厘米
现收藏地	中国北京故宫博物院

张路《山雨欲来图》

《山雨欲来图》描绘高山深壑、泉石溪流、云雾迷蒙、树枝摇曳,一幅大雨将至、风云突变情景。全幅以大笔泼洒,水分浓郁,用笔粗放不羁,水墨酣畅淋漓。山峰以大笔横点融成,外围轮廓呈现不规则犬牙般曲线,大胆用笔描绘特定环境中风雨交加自然景色。淡墨轻画远山,隐隐约约,给人以山外有山感觉。山脚下留白,云雾拉开空间距离。画家采用毛笔乱点手法画树叶,表现风雨中飘摇枝叶生动而有神韵。全幅画作除人物外,省略线条,以大块墨色渲染见长。

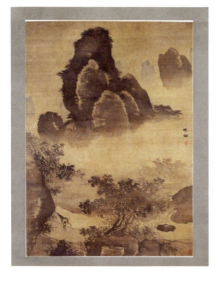

类　型	绢本设色画
作　者	张路
时　间	明代
规　格	纵147厘米,横105厘米
现收藏地	中国北京故宫博物院

张路《观瀑图》

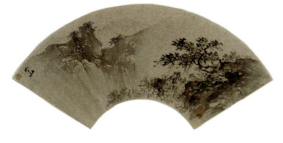

《观瀑图》描绘两人登山观瀑的情景。画中山石杂木以润墨表现,用笔奔放豪爽,线条方折顿挫,富于缓疾、浓淡变化,受宋元时期粗笔水墨一派及吴伟等人水墨写意画风影响。此画是张路山水题材作品中小而精之作。

类　型	金笺墨笔画
作　者	张路
时　间	明代
规　格	纵18厘米,横50.4厘米
现收藏地	中国北京故宫博物院

陈宗渊《洪崖山房图》

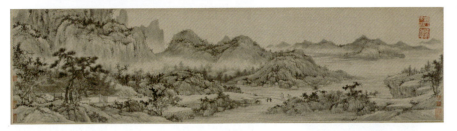

类　　型	纸本墨笔画
作　　者	陈宗渊
时　　间	明代
规　　格	纵 27.1 厘米，横 106.2 厘米
现收藏地	中国北京故宫博物院

《洪崖山房图》画面上山峦起伏，江面开阔，景色壮观，反映出江西一带的风貌特征。所画人物在画幅中占比较小，虽寥寥数笔，却姿态生动休闲，或展卷于堂上，或携琴访友，巧妙地突出了人物在画中的地位，增添了恬静安逸的情致，表现出文人优雅的生活环境和超凡出尘的意趣。画中的山石运用"荷叶皴"与"披麻皴"表现，线条多用中锋，自上而下拖长，错落有致，转折灵动。陈宗渊的画法继承了元代绘画风格，近似于王绂，意境清远、笔墨苍秀，其作品对了解"吴门"前期绘画的传承关系具有重要作用。

程嘉燧《孤松高士图》

《孤松高士图》描绘高士依孤松远眺、小童携琴相随以及青山与江水相隔之景。此画构图采用了倪瓒的"一江两岸"式，重点突出孤松与高士，点明了"高逸"的主题。山体采用疏散的"披麻皴"，带有元人笔意。人物神情凝重，刻画入微，笔法细腻舒朗。设色清雅，以花青入色，山色青翠、古松秀郁，整体画面呈现出儒雅清丽的韵致。

类　　型	纸本设色画
作　　者	程嘉燧
时　　间	明代崇祯四年（1631 年）
规　　格	纵 130.2 厘米，横 31.2 厘米
现收藏地	中国北京故宫博物院

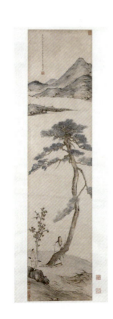

卞文瑜《一梧轩图》

《一梧轩图》描绘的是一梧轩及其周围的景色。画中深山幽谷,院落草堂,湖石环绕,小桥流水,鲜花盛开,荷萍点点,梧桐一株高高矗立。草堂内文士抚琴,童子侍立,屋外一只仙鹤似闻声起舞。山石皴法细密,苍劲润泽,梧桐花木树叶勾染精细,敷色清淡,枝叶穿插自然得体。整幅作品构图繁密严谨,笔法工致圆润,意境幽雅闲适。

类　　型	纸本设色画
作　　者	卞文瑜
时　　间	明代崇祯十年(1637年)
规　　格	纵100厘米,横44.5厘米
现收藏地	中国北京故宫博物院

赵左《望山垂钓图》

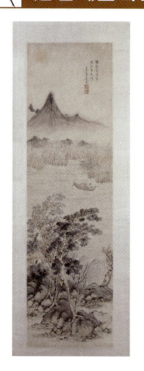

《望山垂钓图》表现了晚明文人生活,大致分为三个段落:下部绘临水土坡,林木掩映中隐现出草堂,屋中一士凭窗读书;中部湖水荡漾,芦苇丛中一人正持竿垂钓,扭头遥望远山的动作,表明其本意非在垂钓;上部山峰一座,所占位置有限,留有很大的空白。此画主要以水墨画成,墨色清润,浓淡干湿、焦渴枯润均控制得恰到好处;设色淡雅清丽,只用淡赭和花青等略加点染,使画面具有古雅恬淡之趣而无俗艳之态;笔法洒脱秀劲,写意处墨气淋漓,工整处细笔如丝,笔力劲健遒逸。人物造型简单,不求形似,寥寥数笔便神态俨然。

类　　型	纸本设色画
作　　者	赵左
时　　间	明代万历四十七年(1619年)
规　　格	纵132.3厘米,横38厘米
现收藏地	中国北京故宫博物院

赵左《秋林图》

《秋林图》是赵左晚年山水画的佳作,描绘晚秋湖山景色。画中远岫如带,平湖无波,曲水孤舟,瑟瑟丛林映照在落日余晖中,茅舍和渔舟中的高士静坐。构图以平远为主,山石多用"披麻皴",笔力劲秀,设色浅淡。

类　型	纸本设色画
作　者	赵左
时　间	明代万历四十七年(1619年)
规　格	纵67.5厘米,横32.2厘米
现收藏地	中国北京故宫博物院

赵左《长林积雪图》

《长林积雪图》描绘隆冬时节万木萧瑟、雪封山林的景色。近景中的松树及各种杂树的枝丫都为薄雪覆盖,冻结的湖岸边有远山隐现,林下茅屋中一位隐士笼袖临窗远眺,若有所待。画家以淡墨烘染绢地,用浓墨表现山石树木并覆以白粉,在岸脚处则以浅赭加白粉描画衰败的水草,突出寒冷瑟缩的气氛。此画用笔豪放,多迅疾侧锋,明显带有赵左晚年山水画的特点,是他尺幅相对较大的传世作品之一。

类　型	绢本设色画
作　者	赵左
时　间	明代
规　格	纵141.5厘米,横60.7厘米
现收藏地	中国北京故宫博物院

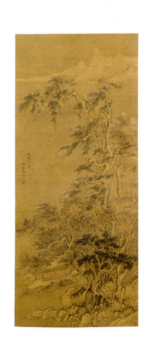

蓝瑛《溪桥话旧图》

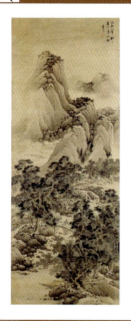

《溪桥话旧图》描绘层云出嶂,瀑飞泉涌,山峦走势如龙,气象高旷。山下松壑翻涛,渔翁扁舟泊岸,二高士憩坐石桥对语。作品仿元代王蒙的山水画法,山石以"披麻皴""荷叶皴"为主,用笔劲利秀爽,一丝不苟,松树层次丰富而笔墨细腻精谨,苔点布局疏落,云霭烘染得当,显示出蓝瑛早年对于传统的孜孜研习和初步的融会能力,是代表其早期山水为数不多的佳作。

类　　型	绢本设色画
作　　者	蓝瑛
时　　间	明代天启二年(1622年)
规　　格	纵172厘米,横61.3厘米
现收藏地	中国北京故宫博物院

蓝瑛《仿王蒙山水图》

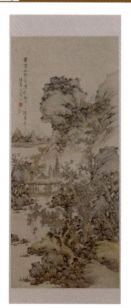

《仿王蒙山水图》以浅绛设色写秋景山水,巉岩峭壁之下,水阁隐士对语,丛树丹黄相间,营造出深秋温暖而略现萧瑟的意境。虽然蓝瑛在自题中称仿王蒙画法,但也参用了沈周的点染手法,笔致灵动跌宕,代表了蓝瑛山水画成熟时期的面貌。

类　　型	纸本设色画
作　　者	蓝瑛
时　　间	明代
规　　格	纵135厘米,横59.1厘米
现收藏地	中国北京故宫博物院

蓝瑛《云壑藏渔图》

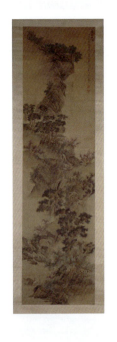

《云壑藏渔图》构图奇险,尤其是画幅的上半部,一段奇峭耸立的山峰嵯峨壮观,在危峙耸拔、呼之欲倒的险迫中,又具有"去天不盈尺"的崇高感,显示出画家较强的造景生势能力。蓝瑛在树木的表现上亦有较强的造型能力,能准确而生动地把握各种树木的形态特征,伸枝布叶,饶有情致。树叶的表现技法极为丰富,有以线勾双边的夹叶法,以墨直接卧笔横点的点叶法,还有松针勾簇、罩以淡彩的勾染结合法。山石皴法仿宋代李唐笔意,以粗犷的墨笔勾勒石之轮廓,以侧锋横擦的"小斧劈皴"皴擦石面,成功地显现出山岩凝重的质感。

类　　型	绢本设色画
作　　者	蓝瑛
时　　间	清代顺治十四年(1657年)
规　　格	纵369厘米,横98厘米
现收藏地	中国北京故宫博物院

蓝瑛《白云红树图》

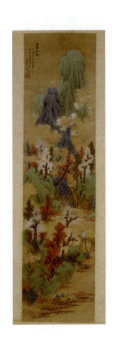

《白云红树图》是蓝瑛青绿重彩画的代表作。此画用没骨法以石青、石绿色画山石,用朱砂画小草,树叶也用浓艳的红、黄、青、绿没骨点出,云用白粉渲染。画面色彩浓重丰富,却又典雅清新。自识"张僧繇没骨法",实为画家自己独创的画风。

类　　型	绢本设色画
作　　者	蓝瑛
时　　间	清代顺治十五年(1658年)
规　　格	纵189.4厘米,横48厘米
现收藏地	中国北京故宫博物院

项圣谟《雨满山斋图》

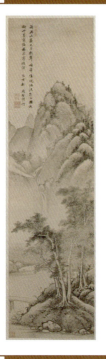

《雨满山斋图》描绘高山深壑,飞瀑清流,寺庙掩映在繁密的林木和耸峻的峰峦间,高士执杖步桥寻幽。山石取法元代黄公望,勾皴用笔浑厚质朴。树木的画法结合宋人笔意,枝干及叶片、苔点皆中锋运笔,苍秀沉着。画面意境深邃出尘。作者通过描写自己在暮秋山林中优游吟赏的活动,体现出明末文人士大夫厌倦仕途、隐居避世的心境。

类 型	纸本墨笔画
作 者	项圣谟
时 间	明代崇祯八年（1635年）
规 格	纵121.4厘米，横32.4厘米
现收藏地	中国北京故宫博物院

项圣谟《雪影渔人图》

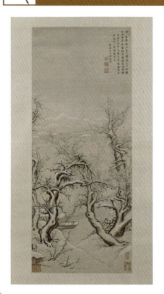

《雪影渔人图》中皑皑白雪覆盖下的四株老树粗壮挺拔,杈丫错落,树叶落尽,说明时当严冬。树下水边,一渔舟泊岸,渔夫身披蓑衣,头戴斗笠,持桨立船头。远处云山一抹,一望无垠。画中自题:"漫漫雪影耀江光,一棹渔人十指僵。欲泊林皋何处稳,宜随风浪酒为乡。崇祯十四年入夏大旱,忆春雪连绵,写此小景就题见志。无边居士项圣谟。"

类 型	纸本设色画
作 者	项圣谟
时 间	明代崇祯十四年（1641年）
规 格	纵74.8厘米，横30.4厘米
现收藏地	中国北京故宫博物院

项圣谟《听松图》

《听松图》是项圣谟于顺治七年重阳节与友人登高时为吟得佳句而绘。本幅自题:"偶寻鹿迹来游此,坐听松风亦爽然。庚寅登高日寓江城西郊,喜此二言,骤笔补图。项圣谟。"画中云崖雾涌,长松虬枝,高士临流吟赏。树石用笔浑厚沉着,人物线条圆秀朴拙,意境清旷高古,具有项圣谟山水人物画的典型风貌。

类 型	纸本墨笔画
作 者	项圣谟
时 间	清代顺治七年(1650年)
规 格	纵138.5厘米,横60厘米
现收藏地	中国北京故宫博物院

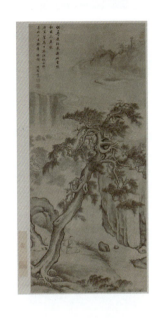

项圣谟《放鹤洲图》

《放鹤洲图》是项圣谟为友人朱葵石所画的作品。画面上,纵横交错的河道将田畴、村庄分割,农民往来耕作于其间,反映了长江下游低湿地带的风貌。画面左中部树木葱茏茂密,其间设置桥梁、屋宇、亭子、假山石和备用的画舫等,正是朱葵石别墅所在地。画面左下端有寺庙宝塔,上端城墙蜿蜒,则是嘉兴城。别墅与周围环境融为一体,布置讲究,而建筑并不炫耀豪华。项圣谟的这件作品不仅写实,而且表现出中国文人崇尚自然,即"仁者乐山,智者乐水"的思想。

类 型	绢本设色画
作 者	项圣谟
时 间	清代顺治十年(1653年)
规 格	纵65.5厘米,横53.7厘米
现收藏地	中国北京故宫博物院

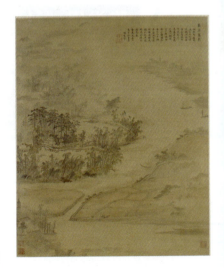

项圣谟《大树风号图》

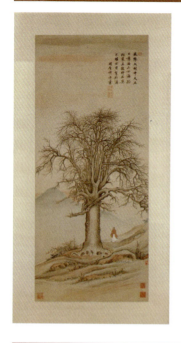

《大树风号图》是一幅寓意怀念故国的作品,是项圣谟在明朝灭亡以后创作的,表达了其对故国的怀念和寄托着的深沉哀思。画中近处陂陀上古树一株,参天独立,树下一老人携杖背向而立,仰首遥望远处青山和落日余晖,徘徊行吟,似不忍离去。古树的形象塑造鲜明独特,背景简练空旷,像是阅尽沧桑、饱经风雨,树叶虽经霜雪的摧残飘零罄尽,但却傲然挺立,有一种不可屈服的内在精神。整幅画面给人一种沉郁、悲愤、孤寂、苍凉之感。

类 型	纸本设色画
作 者	项圣谟
时 间	清代
规 格	纵 115.4 厘米,横 50.4 厘米
现收藏地	中国北京故宫博物院

陈洪绶《秋江泛艇图》

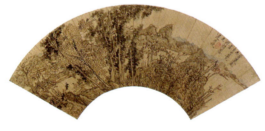

类 型	绢本设色画
作 者	陈洪绶
时 间	清代顺治二年(1645年)
规 格	纵 16.3 厘米,横 51.8 厘米
现收藏地	中国北京故宫博物院

《秋江泛艇图》描绘木叶丹黄的秋天景色和人物悠闲划艇的活动,展现出一种宁静清逸的意境,给人以远离尘俗之感。清初,陈洪绶面对明为清所灭、友人相继殉国的情境,深感亡国离乱之痛,产生了隐遁避世的情致。此画绘成后的第二年六月,他就在云门寺剃发为僧。《秋江泛艇图》中山石、树木法自蓝瑛,多以中锋行笔,笔致粗犷、点染生动,于雄浑中见朴拙蕴藉,加强了画面的视觉效果。

陈洪绶《黄流巨津图》

《黄流巨津图》是《陈洪绶杂画册》中的一幅,据署款"老迟"推断,此画是陈洪绶于1644年明朝灭亡以后所作。陈洪绶在明末进京和离京时曾两渡黄河,有感于黄河的雄伟,目识心记,绘就此作。在不大的尺幅上,画家以滔滔黄河中的一个渡口为描绘对象。画家着意表现黄河水的雄浑气势,以墨笔勾出浪花,复用白色渍染,用笔较实,线条劲健而略具装饰性,两岸景物相对虚化,使画面构成十分鲜明的虚实对比。

类　　型	绢本设色画
作　　者	陈洪绶
时　　间	清代
规　　格	纵30厘米,横25厘米
现收藏地	中国北京故宫博物院

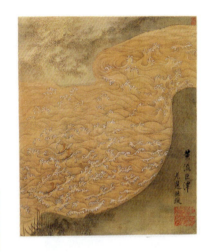

萧云从《雪岳读书图》

《雪岳读书图》采用高远法构图描绘层岩绝壁。布局丰满,但山间茂密树丛的蓬松枝叶使画面气脉贯通,虽然繁密却不压塞。山石形态较为方正坚硬,凹陷处的皴擦笔法精准;树木描绘亦极为细致,用笔细腻而流畅,勾勒树干纹理和树叶形态一丝不苟。画面底部巧妙地保留空白,以展现覆盖山石和树木枝干的厚雪。皑皑白雪在淡墨晕染的昏暗天空映衬下愈发清冷幽寂。近景的树根和石隙间偶尔露出几竿竹子,树枝染着淡黄,树叶分别着以朱红和深绿,这些细节让观者在寒冷冬日的肃杀气氛中隐约感受到即将绽放的生机,在各代雪景作品中别树一帜。

类　　型	纸本设色画
作　　者	萧云从
时　　间	清代顺治九年(1652年)
规　　格	纵125.3厘米,横47.7厘米
现收藏地	中国北京故宫博物院

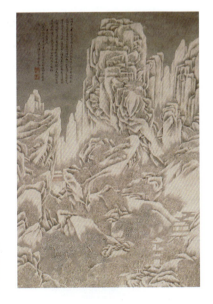

张学曾《仿北苑山水图》

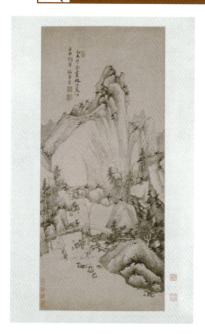

《仿北苑山水图》远处展现巨大的山石,用"披麻皴"技法描绘,山体和近处的树木、苔草点缀墨色,一座小桥蜿蜒而过。构图简朴遥远,富有意境。这里的"北苑"指的是五代时期南唐著名山水画家董源,因曾在北苑担任官职而得名。画面笔墨苍茫,仿佛吐纳北苑之气;干湿浓淡并用,画风平和清新,同时受到董其昌的影响。

类　　型	纸本墨笔画
作　　者	张学曾
时　　间	清代顺治十二年(1655年)
规　　格	纵93厘米,横41.5厘米
现收藏地	中国北京故宫博物院

张风《北固烟柳图》

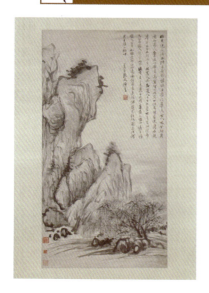

《北固烟柳图》中的山峰首先用淡墨渲染,然后用墨线勾勒山石轮廓,接着以自由笔法描绘,取代传统的皴擦方式。柳树枝条以细密有力的笔触勾勒,枝干和山石则用浓墨重笔处理,与山峰形成明显的疏密和虚实对比。画作笔墨自由流畅,展现出动与静的结合,超然脱俗的风韵。

类　　型	纸本墨笔画
作　　者	张风
时　　间	清代顺治十五年(1658年)
规　　格	纵83.5厘米,横44.5厘米
现收藏地	中国北京故宫博物院

王时敏《山水图》（一）

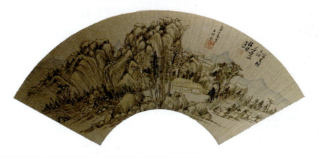

类 型	金笺设色画
作 者	王时敏
时 间	明代天启五年（1625年）
规 格	纵17.2厘米，横52厘米
现收藏地	中国北京故宫博物院

　　这幅《山水图》扇页以润笔为主，受明代董其昌影响，画仿元代黄公望，水墨与浅绛同染。构图疏密得当，并有高山与低谷的错落之分，于充实中不失空灵。山峦多以长线条皴擦，侧锋卧笔点苔，既得石体坚硬的质感，又不失山峦葱郁深秀的气韵，代表了王时敏早期山水画的典型风貌。

王时敏《长白山图》

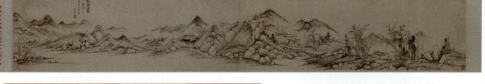

类 型	纸本墨笔画
作 者	王时敏
时 间	明代崇祯六年（1633年）
规 格	纵31.5厘米，横201厘米
现收藏地	中国北京故宫博物院

　　《长白山图》绘于王时敏42岁之时，是其早期代表作。据题跋可知，此画描绘的是"御史大夫张公"的别墅。该别墅坐落在山东邹平西南的会仙山，因山中云气常白，故又名"长白山"。王时敏在京居官期间，明王朝正处在摇摇欲坠的境地。《长白山图》所表现的正是王时敏等文人雅士对宁静幽雅的隐居环境的向往，反映出他们憧憬的理想生活和人品情操。此画用笔细润，墨色清淡，意境疏简，已脱去董其昌遗法，是画家逐渐形成个人画风期间的重要作品。

王时敏《秋山白云图》

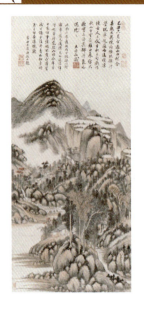

《秋山白云图》描绘烟云浩渺、林木葱郁的雨后山景。据款题而知,此画是王时敏有感于"三伏生秋"之意于盛夏的雨后仿元代黄公望笔意所作的秋景图。王时敏自明代崇祯五年(1632年)辞官归里后便潜心于对宋、元诸家绘画的研究,其中创作了大量摹仿黄公望的作品,此画便是其中一幅深得黄氏"浅绛"画风的力作。其笔法松秀灵动,色、墨富于变化而有层次,重叠交错的墨点更是将山形树貌有机地统一于高逸的境界中。

类 型	纸本设色画
作 者	王时敏
时 间	清代顺治六年(1649年)
规 格	纵96.7厘米,横41厘米
现收藏地	中国北京故宫博物院

王时敏《山水图》(二)

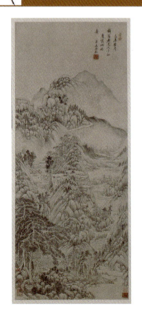

王时敏于顺治十二年(1655年)创作的这幅《山水图》中层峦叠嶂,民居错落。画面布局充实繁密,山石画法以黄公望为宗,于"披麻皴"后又用横点叠皴,或勾或点,各具风姿。笔法圆润,浓墨点苔。风格古朴高雅,具有大气淳厚之感。

类 型	纸本墨笔画
作 者	王时敏
时 间	清代顺治十二年(1655年)
规 格	纵117.5厘米,横48厘米
现收藏地	中国北京故宫博物院

王时敏《仿黄公望山水图》

《仿黄公望山水图》构图以视野开阔的平远法取势,远处山峦叠嶂,草木葱郁;近景则是平湖碧水,蜿蜒流淌。在水边、山坳处,房舍、板桥穿插其间,若隐若现,俨然一幅世外仙境,深得文人画淡泊清幽的审美意趣。画中景致虽多,却疏密有致、高低错落,于严谨的章法中展现出隽永的形式趣味,是王时敏晚年仿黄公望的佳作。

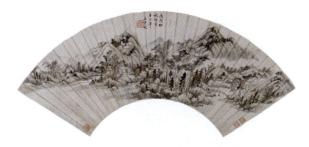

类　型	纸本设色画
作　者	王时敏
时　间	清代顺治十五年(1658)
规　格	纵 15.1 厘米,横 49.3 厘米
现收藏地	中国北京故宫博物院

王时敏《松壑高士图》

《松壑高士图》是王时敏为庆贺好友金俊明六十寿辰而精心创作的。画中特别强调了具有"长寿"象征意义的峰峦和松柏,以此寄托他对友人"寿比南山"的美好祝愿。画中的山石、树木以娴熟的笔墨皴擦点染,既显苍润浑厚,又不失清幽秀雅,深得董源、黄公望"平淡天真"的神韵。

类　型	纸本墨笔画
作　者	王时敏
时　间	清代顺治十八年(1661 年)
规　格	纵 79 厘米,横 47.8 厘米
现收藏地	中国北京故宫博物院

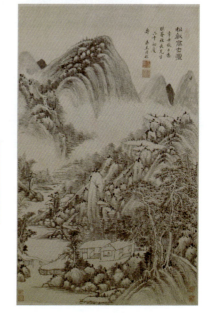

王时敏《落木寒泉图》

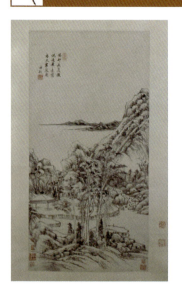

《落木寒泉图》是王时敏七十二岁高龄时的作品，描绘太湖秋高气爽的景象。画面布局简约，展现了平坡疏树与山麓茅亭的静谧之美。在技法上，他宗法倪瓒，山石树木的勾勒采用渴笔正锋侧出，转折处虽露锋芒，但笔墨浑然一体。而点叶与小树的画法则更接近黄公望的笔意，其苍厚蕴藉的风貌，正是王时敏晚年艺术风格的典型体现。

类　　型	纸本墨笔画
作　　者	王时敏
时　　间	清代康熙二年（1663年）
规　　格	纵83厘米，横41.2厘米
现收藏地	中国北京故宫博物院

王时敏《设色山水图》

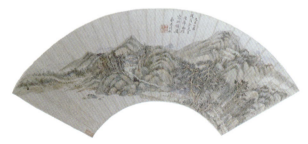

《设色山水图》采用全景式构图，生动地描绘清溪谷涧与繁林茂树的壮丽景象。从画法上不难看出，王时敏对元代黄公望笔意的深刻理解和熟练运用，并在此基础上进行了再创造。此画用笔细腻而朴拙，设色清润淡雅，皴染层次分明，将文人画的独特气质与工丽的设色山水巧妙地融为一体，营造出一种沉雄中不失萧散的意境，堪称王时敏晚年风格的代表作。

类　　型	纸本设色画
作　　者	王时敏
时　　间	清代康熙四年（1665年）
规　　格	纵15.7厘米，横49.8厘米
现收藏地	中国北京故宫博物院

王时敏《杜甫诗意图》

《杜甫诗意图》册是王时敏依据杜甫诗意，特意为其外甥董旭咸绘制的。王时敏作画时，极力主张恢复古法，反对随意出新意。无论是大轴巨幛还是扇页小品，他都力求"略不失古人面目"，对元代山水画大师黄公望更是极为折服，此册亦不例外。然而，在笔墨技法上，他并不局限于仿黄公望，还融汇了董源、巨然、王蒙等诸家之长，组合成自己独特的艺术面貌，与其他单纯摹古的作品相比，显得尤为生动随意。《杜甫诗意图》册共12开，每开均以隶书题写杜甫诗句两句。其中第一开以小青绿技法描绘夏日景色，采用小全景式构图，略学宋人风格，山崖壁立，茂树葱茏，飞瀑直泻。近景为长松翠竹，一渔人自溪中泊舟而归，背负渔网沿山径走向山坳中隐约可见的两间瓦屋，一片山明水秀，景色宜人。

类　　型	纸本设色画、纸本墨笔画
作　　者	王时敏
时　　间	清代康熙四年（1665年）
规　　格	纵39厘米，横25.5厘米
现收藏地	中国北京故宫博物院

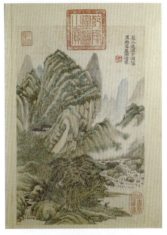

《杜甫诗意图》第一开

王时敏《仙山楼阁图》

《仙山楼阁图》是王时敏为友人陈静孚之母七十寿辰精心创作的。画面上峰峦叠嶂，林木葱郁，流泉蜿蜒，长松挺立。山谷间点缀着茅亭草舍，环境清幽雅致。此画采用全景式构图，运用散点透视法描绘景物，近景双松清晰挺拔，远景高山连绵巍峨，所绘内容寓意美好，十分契合祝寿的主题。在笔墨表现上，他继承了五代董源、巨然以及元代画家的笔墨传统，尤其深受黄公望画法的影响。

类　　型	纸本墨笔画
作　　者	王时敏
时　　间	清代康熙四年（1665年）
规　　格	纵133厘米，横63.3厘米
现收藏地	中国北京故宫博物院

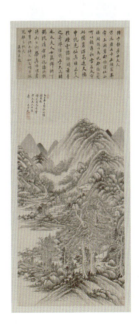

王时敏《虞山惜别图》

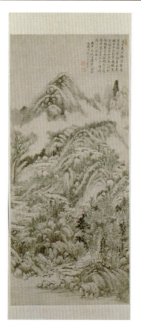

　　《虞山惜别图》是王时敏77岁时为送别福建烟草商戴瑞阳所作。此画取景于常熟城郊虞山，用笔苍劲老辣，颇具元代黄公望的笔意。山石采用"披麻皴"技法，苔点细密，皴染细腻，展现出一派山清水秀的江南风光。

类　　型	纸本墨笔画
作　　者	王时敏
时　　间	清代康熙七年（1668年）
规　　格	纵134厘米，横60厘米
现收藏地	中国北京故宫博物院

王时敏《山水图》（三）

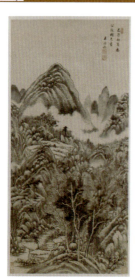

　　这幅《山水图》创作于王时敏78岁之时。其构图为王时敏常见的格局，峰峦叠嶂，林木丛生，溪流潺潺，小桥屋舍若隐若现，一派典型的江南山水景象。用笔古朴秀丽，布局深远，以"披麻皴"技法描绘山石，浓墨点苔，意境上接近黄公望的风格。

类　　型	纸本墨笔画
作　　者	王时敏
时　　间	清代康熙八年（1669年）
规　　格	纵135厘米，横63厘米
现收藏地	中国北京故宫博物院

王时敏《山楼客话图》

《山楼客话图》采用高远法构图,白云缭绕、瀑布飞泻、楼阁点缀于重峦叠嶂的林木之间,呈现出一派气象万千的苍郁景致。画幅右下方,一人静坐于山坞草堂内临窗读书,此景虽小,却巧妙地点明了"山窗读书"的主题,为山林景色增添了几分书卷气。此画以赭墨为主色调,单纯而深厚,滋润而清脱。从笔墨技法来看,复古意味浓厚,皴笔细密,通过多层次的皴染表现山体,墨色厚重,展现了画家"熟不甜、生不涩、淡而厚、实而清"的成熟艺术风貌。

类　型	纸本水墨画
作　者	王时敏
时　间	清代
规　格	纵115.7厘米,横51.7厘米
现收藏地	中国天津博物馆

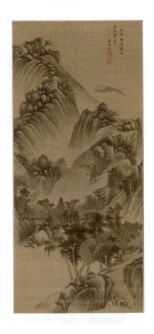

王时敏《南山积翠图》

《南山积翠图》巧妙地将画面分为远、中、近三景,并大量运用笔墨进行精细描绘。近景中松树挺拔,松枝翠绿,枝干姿态各异。画家巧妙地运用不同浓淡的墨色来表现松叶,使松树显得生机勃勃。中景山体更为险峻,重峦叠嶂。为烘托山石奇险之势,画家巧妙地将瀑布、雾霭穿插其间。瀑布顺流而下,隐没于山林深处;雾霭从远处飘来,宛如蛟龙出海。远景中,山峰如柱,气势磅礴,是整个画面的视觉中心。随着景深的推移,山脉愈发陡峭,以浓墨绘就的苍松也愈发繁茂。

类　型	绢本设色画
作　者	王时敏
时　间	清代
规　格	纵147厘米,横66.4厘米
现收藏地	中国辽宁省博物馆

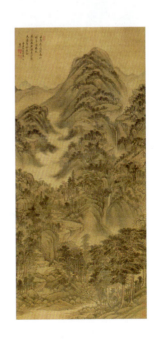

王铎《山水图》

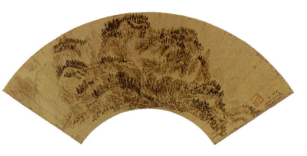

《山水图》扇页描绘了林木茂密的层峦叠嶂。画作构图繁复,然而密处却可通风,散乱中饶有法度,展现出北宋山水画的浑厚气势。用笔如同王铎的书法点画一般,线条长短、轻重、欹正变化多端,富有律动美感,给人以"飞腾跳踯"的视觉享受。

类　　型	金笺墨笔画
作　　者	王铎
时　　间	清代顺治六年（1649年）
规　　格	纵17厘米，横51.9厘米
现收藏地	中国北京故宫博物院

王铎《溪山紫翠图》

《溪山紫翠图》是王铎为其三弟王鑨所绘,采用高远法构图,远处雄峰峻岭,气势壮阔;中景飞瀑与烟岚交织,尽显空灵之美;近处碧树环绕流泉,生机盎然。图中二文士静坐石上观泉品茗,实则寓含了王铎希望与兄弟能安居世间、神游物外的深切愿望。上诗堂为王铎自题山水画论,左裱边附有乔崇修题跋一段。

类　　型	纸本墨笔画
作　　者	王铎
时　　间	清代顺治六年（1649年）
规　　格	纵95厘米，横36.4厘米
现收藏地	中国北京故宫博物院

王铎《仿董源山水图》

《仿董源山水图》是王铎六十岁时仿董源笔意而作。画面巧妙分为上、下两段,上段展现层峦叠嶂,山间溪流瀑布潺潺;下段则是巨树陂陀与水流相依,山峦与巨树间云气缭绕,若隐若现。王铎以草书笔法入画,笔力迅疾而不失法度,不求形似而求神似,辅以淡墨晕染,山石、陂陀间墨点浓淡相间,与草书线条的轮廓、皴法巧妙融合,展现出独特的艺术魅力。

类 型	绫本墨笔画
作 者	王铎
时 间	清代顺治八年(1651年)
规 格	纵186.8厘米,横51.2厘米
现收藏地	中国北京故宫博物院

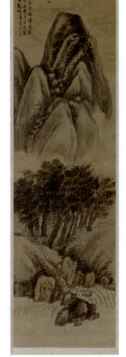

王鉴《四家灵气图》

《四家灵气图》是王鉴在游历武林期间,观赏"朱相国家所藏元四大家真迹"后挥毫创作的佳作。此画不仅体现了画家对"元四家"笔墨的潜心研习,更展现了他融会贯通后的综合运用能力。画面构图疏朗恬然,山石线条秀逸遒劲,墨点交叠厚重,整体透露出元代山水淡泊怡情的文人画格调。此画堪称王鉴仿"元四家"笔墨之集大成者。

类 型	纸本墨笔画
作 者	王鉴
时 间	清代顺治六年(1649年)
规 格	纵130厘米,横53.5厘米
现收藏地	中国北京故宫博物院

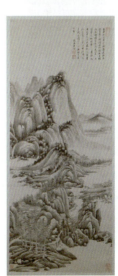

王鉴《九峰读书图》

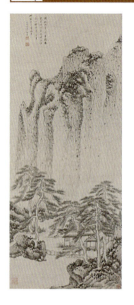

《九峰读书图》描绘崇山峻岭间，苍松挺立，平溪潺潺，一高士静坐于茅舍内读书的场景。其展卷吟诵的细微举止，巧妙地点明了"读书"的创作主题，寄托了画家的隐逸情怀。此画采用高远法构图，山脚松木以工整的线条精心刻画，展现了画家高超的以线造型能力。山顶处以浓墨戳点，灵活运用浑点、破竹点、胡椒点、破墨点等多种点法，增强了江南山峦湿润华滋、沉郁深秀的气象。山石脉络则采用元代王蒙典型的解索皴表现，拖墨而下，屈曲密集的线条与山石的陡峭走向相得益彰，进一步强化了山体的雄伟之势。

类 型	纸本设色画
作 者	王鉴
时 间	清代顺治六年（1649年）
规 格	纵142厘米，横57.5厘米
现收藏地	中国北京故宫博物院

王鉴《梦境图》

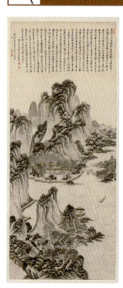

《梦境图》以宽阔的湖水为天然分界线，湖面之上，群峰突兀紧连，高耸入云，山势起伏扭转向远方伸展，隐约可见，宛如一道天然屏障横亘于画面之中。极顶陡峭，直插云霄，蔚为壮观。湖面之下，山势陡立，与对岸秀峰遥相呼应。山脚处，两座小亭屹立于大河之畔，古木参天，杂木成林，枝叶繁茂，郁郁葱葱。蕉林竹树间掩映着数间草屋、茅舍，其中一人踞坐窗前，悠然自得。宽阔湖面风平浪静，一位渔夫乘轻盈小舟垂钓其间，其悠闲之态更显潇洒。一座曲折小桥横跨两岸，连接着现实与梦境。画中人物、小舟虽小，但在浩渺的水面上，却增添了一股超凡脱俗的逸气。

类 型	纸本墨笔画
作 者	王鉴
时 间	清代顺治十三年（1656年）
规 格	纵162.8厘米，横68厘米
现收藏地	中国北京故宫博物院

第3章 山水画

王鉴《青绿山水图》

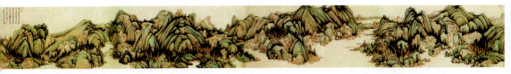

类　型	纸本设色画
作　者	王鉴
时　间	清代顺治十五年（1658年）
规　格	纵23厘米，横198.7厘米
现收藏地	中国北京故宫博物院

《青绿山水图》描绘山峦绵亘、林木参差的景象，大山小丘交织层叠，溪流湖泊蜿蜒其间，形成多个开合，整体结构严谨而空灵，细部处理笔笔不苟，既精到又不拘谨，巧妙地融合了"远望取其势"与"近观取其质"的技法，用笔老辣，色彩穠丽且清润，展现出明朗洁净的独特风格。

王鉴《仿大痴山水图》

《仿大痴山水图》循"S"形水路缓缓展开，一河两岸景致如画，笔墨技法炉火纯青，设色清丽脱俗，充分展现了江南山水沉郁深秀的自然风貌。画中山石、树木的勾染深受大痴（黄公望）画风影响，同时巧妙融入五代董源及宋代巨然的笔法精髓，彰显了王鉴晚年对古人笔墨的深刻理解和融会贯通。

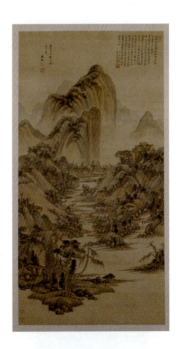

类　型	绢本设色画
作　者	王鉴
时　间	清代顺治十七年（1660年）
规　格	纵122.5厘米，横61.5厘米
现收藏地	中国北京故宫博物院

王鉴《山水图》

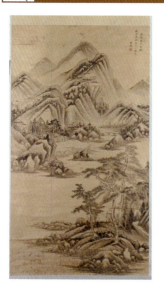

《山水图》作为"祝寿"题材画作,构图匠心独运:近景苍松挺拔,寓意常青不衰、福寿绵长;远景山峦起伏叠嶂,暗含寿比南山之意;中景清波碧水,曲折蜿蜒,不仅增添了画面的诗意,更将远、近景巧妙连接,使整幅画空间层次分明,又不失完整性。

类 型	纸本墨笔画
作 者	王鉴
时 间	清代康熙二年(1663年)
规 格	纵155.3厘米,横86.9厘米
现收藏地	中国北京故宫博物院

王鉴《仿叔明长松仙馆图》

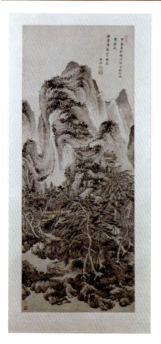

《仿叔明长松仙馆图》是王鉴晚年浅绛山水画的佳作。画面下方,近水之岩与长松交织,松涛阵阵似有声响,幽径隐现于松林深处,通向山中仙馆。仙馆四周碧树成荫,丘壑万千,青峰壁立,苍郁秀润。山腰处散布着几间茅屋,整幅画洋溢着郁郁葱葱的生机与清幽静谧的氛围,传达了士大夫超然物外、悠然自得的情怀。

类 型	纸本设色画
作 者	王鉴
时 间	清代康熙六年(1667年)
规 格	纵138.2厘米,横54.5厘米
现收藏地	中国北京故宫博物院

王鉴《仿梅道人溪亭山色图》

《仿梅道人溪亭山色图》是王鉴仿吴镇（梅道人）《溪亭山色图》之作。画中峰峦浑厚，枫林青柏相间，山间云气缭绕，营造出秋高气爽、心旷神怡的意境。构图疏密得当，远、近景相互映衬。笔法上承袭吴镇特色，略显粗犷而不失细腻，笔墨浑融，将吴镇笔法精髓展现得淋漓尽致。

类　　型	纸本墨笔画
作　　者	王鉴
时　　间	清代康熙六年（1667年）
规　　格	纵87.4厘米，横45.7厘米
现收藏地	中国北京故宫博物院

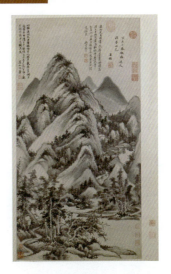

王鉴《远山岗峦图》

《远山岗峦图》描绘一幅山峦起伏、林木葱郁的壮丽景象。山林深处村屋隐现，清泉直泻而下。近处溪流清澈，水榭石堤相映成趣，意境深远。用笔秀丽而不失力度，皴染精到，滋润浑厚，气韵苍莽。构图繁而不杂，山石错落有致，笔法华润圆细，秀逸中见严谨，刚柔并济，浓淡相宜，展现出独特的艺术风采。

类　　型	绢本设色画
作　　者	王鉴
时　　间	清代康熙九年（1670年）
规　　格	纵151厘米，横66厘米
现收藏地	中国辽宁省博物馆

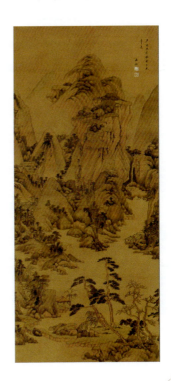

王鉴《夏日山居图》

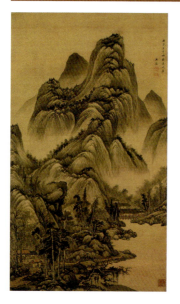

《夏日山居图》中一座巍峨高山在云气蒸腾中拔地而起,四周群峰环绕,主次分明,虚实相生,气脉相连。两岸林木葱郁,水阁回廊错落有致,茅屋庭院静谧安详。画面中,数位隐士或坐或立,或于屋中闲聊,或于院落纳凉,展现了清静闲适的山居生活。整幅画笔法秀密而不失灵动,墨色清淡中蕴含深意,闲逸之趣直追古人。

类 型	绢本设色画
作 者	王鉴
时 间	清代康熙十一年(1672年)
规 格	纵149.1厘米、横85.5厘米
现收藏地	中国南京博物院

王鉴《浮岚暖翠图》

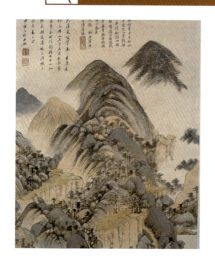

此幅《浮岚暖翠图》是王鉴仿黄公望同名之作,以精妙笔触描绘山林美景。"浮岚"轻拂山间,"暖翠"映衬山色,营造出山林间美好的景致。王鉴巧妙运用赭石、花青二色敷染,山石则兼采勾勒、没骨与米家"云山法"技法,构图繁复而不失条理,笔墨精雅细腻,堪称其山水画中的精品力作。

类 型	纸本设色画
作 者	王鉴
时 间	清代康熙十三年(1674年)
规 格	纵127.8厘米、横51.7厘米
现收藏地	中国南京博物院

王鉴《烟浮远岫图》

《烟浮远岫图》是王鉴晚年临仿之作，虽题为仿巨然风格，然巨然原作已佚。《烟浮远岫图》中，溪流蜿蜒贯穿画面中央，山石间杂树丛生，山石多采用"长披麻皴"技法绘制，其上点缀焦墨苔点。皴染细腻，墨色清润，设色淡雅，秋山之宁静沉寂跃然纸上。树法上，与巨然屈曲之态略有不同，此画树木多呈直干，分枝向下，与山脉走势相呼应，画面既丰富又整饬。此作既保留了巨然的雄浑气韵，又融入了明秀温润的独特韵味，彰显了王鉴个人的艺术特色。

类 型	纸本水墨浅设色画
作 者	王鉴
时 间	清代康熙十四年（1675年）
规 格	纵201.7厘米，横95.2厘米
现收藏地	中国南京博物院

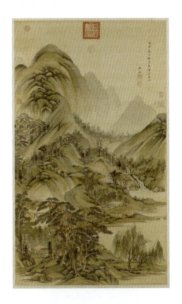

王鉴《溪亭山色图》

《溪亭山色图》为王鉴背临元代倪瓒同名作品之作。画中山石树木，以枯疏方折之笔勾勒，辅以淡墨渲染，尽显倪瓒笔墨精髓。此作不仅精准捕捉了倪瓒追求的自然淳雅、淡泊清高、不落俗套的精神境界，更展现了画家深厚的临摹功底及对倪瓒画风的深刻理解与精准再现。

类 型	纸本墨笔画
作 者	王鉴
时 间	清代
规 格	纵80.1厘米，横41厘米
现收藏地	中国北京故宫博物院

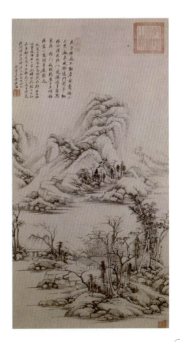

傅山《江深草阁图》

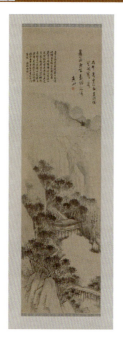

《江深草阁图》依据杜甫诗句"百年地辟柴门迥,五月江深草阁寒"绘制,画面展现临江草阁隐于山坳茂树之间,幽深而旷远,空寂无人。江水深邃清澈,危崖陡峭,板桥蜿蜒曲折,构图疏密有致,平中见奇,深刻传达了诗句中的阴寒意境。傅山虽以书法著称,但其绘画作品亦不容小觑,此画笔墨放纵而不失收敛,率性而不减厚重,疏散中蕴含着朴拙之美,是其"宁拙毋巧,宁丑毋媚"艺术主张的佳作。

类　　型	绫本墨笔画
作　　者	傅山
时　　间	清代康熙五年(1666年)
规　　格	纵176.7厘米,横49.5厘米
现收藏地	中国北京故宫博物院

程正揆《山水图》

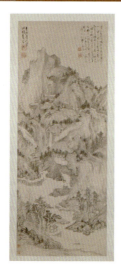

《山水图》是程正揆晚年力作,绘前景清溪水榭,后景层峦石壁,前疏后密,构筑出淡雅浑朴的画卷。画上自题:"青溪道人画于汕园旧居。"此作是程正揆遭革职后回归南京,隐居期间所作。其画受前明遗老髡残、龚贤等人审美观影响深远,作品中透露出浓厚的遗民意趣,通过清幽的山水意境抒发其隐逸的文人情怀。

类　　型	纸本墨笔画
作　　者	程正揆
时　　间	清代康熙十年(1671年)
规　　格	纵104.8厘米,横40.6厘米
现收藏地	中国北京故宫博物院

弘仁《松竹幽亭图》

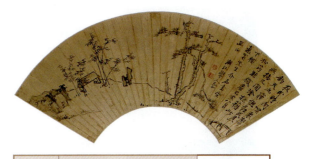

《松竹幽亭图》为弘仁下榻德翁先生处,晨起乘兴而作,意在"藉此松筠涤秽尘"。画中孤亭修竹,清幽小景,构图疏旷,营造出一种冷落荒疏、清静幽淡的氛围。弘仁多次游历黄山,对松石之美有独到见解,画中双松,一株盘曲纠结,一株挺拔瘦削,笔法疏秀轻快,墨气华润,生动展现了松树劲健潇洒的神韵。

类 型	金笺墨笔画
作 者	弘仁
时 间	清代顺治十六年(1659年)
规 格	纵 16.1 厘米,横 50.5 厘米
现收藏地	中国北京故宫博物院

弘仁《陶庵图》

《陶庵图》是弘仁与友人罗逸(字远游,歙县人)游黄山经潜口时,所绘汪尧德隐居之所。屋舍依山傍水,景致离尘幽美。弘仁运用"折带皴"与干笔渴墨表现山石,捕捉徽地山林之清幽冷峻;又以苍劲整洁的线条勾勒柳丝,增添生机盎然之趣。其洗练简逸的笔墨与汪氏简朴居所相映成趣,凸显了汪氏清高自守、乐在林泉的高洁气质。

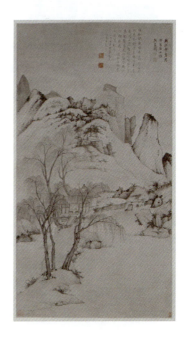

类 型	纸本墨笔画
作 者	弘仁
时 间	清代顺治十七年(1660年)
规 格	纵 99.1 厘米,横 58.3 厘米
现收藏地	中国北京故宫博物院

弘仁《黄海松石图》

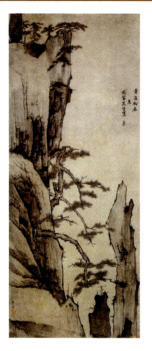

《黄海松石图》取黄山一景,悬崖峭壁之上,古松斜出,主干虬曲有力,枝条简约,松叶苍劲。峰顶杂松挺立,石间黑墨点苔,构图大胆,大疏大密,开合自如,展现了黄山松石奇绝天下的自然奇观。

类　　型	纸本淡设色画
作　　者	弘仁
时　　间	清代顺治十七年（1660年）
规　　格	纵198.7厘米,横81厘米
现收藏地	中国上海博物馆

弘仁《节寿图》

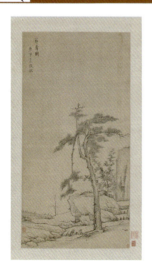

《节寿图》以苍松篁竹、涓涓流泉入画,"清闲淡远"是其显著特色。弘仁以极简之笔,勾勒出幽远安闲之境,构图简洁,无多余背景,仅以简约结构表达超尘脱俗之意境,此作堪称其此类风格的典范。

类　　型	绫本水墨画
作　　者	弘仁
时　　间	清代顺治十八年（1661年）
规　　格	纵102.2厘米,横51.5厘米
现收藏地	中国北京故宫博物院/台北故宫博物院

弘仁《幽亭秀木图》

《幽亭秀木图》是弘仁晚年寓居歙县五明寺期间所创作。其画风在倪瓒基础上有所变格,采用平远布局,近景展现坡岸与茅亭,亭前后松杉杂木挺拔耸立,刻意省略了浅水与远山,使前景成为画面的核心,强化了山石结构的展现,营造出一种平和而亲切的氛围。画中坡石运用倪瓒标志性的"折带皴"技法,笔触淡疏而骨力内含。树木的勾勒与点染同样简疏,中锋运笔,辅以复笔皴擦,看似简约实则蕴含丰润之感。

类 型	纸本水墨画
作 者	弘仁
时 间	清代顺治十八年(1661年)
规 格	纵 68 厘米,横 50.4 厘米
现收藏地	中国北京故宫博物院

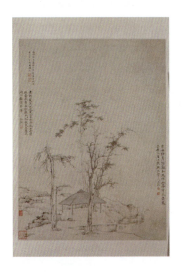

弘仁《仿倪山水图》

《仿倪山水图》是弘仁应王炜之请,专为吕应旸所作。此画在构图上汲取倪瓒"一河两岸"的经典布局,中景留白为水域,两岸则分别描绘起伏的山峦、空亭与秋木,整体画面在简约与疏旷中透露出弘仁孤傲清高的内心世界,堪称其艺术生涯的巅峰之作。

类 型	纸本设色画
作 者	弘仁
时 间	清代顺治十八年(1661年)
规 格	纵 133.1 厘米,横 62.7 厘米
现收藏地	中国北京故宫博物院

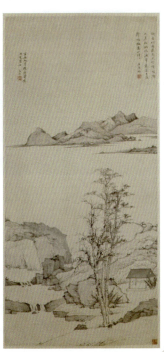

弘仁《西岩松雪图》

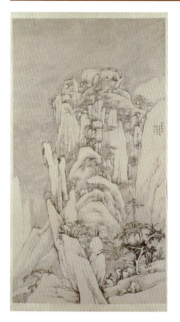

《西岩松雪图》以局部特写展现山峰之雄伟，主要采用勾勒技法描绘雪景，以"借地为白"的手法略加渲染，山石向阳面留白，背阴面施墨，树木则以浓墨勾勒。构图虽繁密，但笔法清健有力，意境高古。画面着重刻画了松树与白雪，两者皆象征高尚与纯洁，形象简洁而意境深远，展现了画家心灵净化后的艺术追求，给人以伟峻、静穆、圣洁之感。

类　　型	纸本墨笔画
作　　者	弘仁
时　　间	清代顺治十八年（1661年）
规　　格	纵192.5厘米，横104.5厘米
现收藏地	中国北京故宫博物院

弘仁《疏泉洗研图》

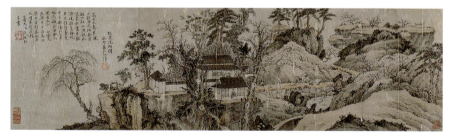

类　　型	纸本设色画
作　　者	弘仁
时　　间	清代康熙二年（1663年）
规　　格	纵19.7厘米，横69.7厘米
现收藏地	中国上海博物馆

《疏泉洗研图》构图严谨，笔法老练，画面洋溢着清逸宁静的气息。以两幢山居屋宇为中心，树木错落有致，修竹丛生，疏柳迎风轻摆。屋内幽静简朴，书斋氛围浓厚；屋外则是一老者倚窗远眺，屋宇周围丘壑相连，山顶松树挺立，茅亭半隐，泉水潺潺自东向西流淌。画面一角，一书生携童子于山涧洗砚，生动展现了文人雅士的生活情趣，极富生活气息。

弘仁《南冈清韵图》

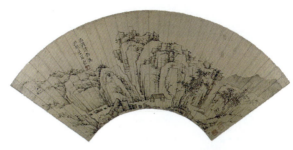

《南冈清韵图》构思精妙,画家通过层叠的山石构建出气势磅礴的石壁,巧妙推出友人洪起居士的敞轩,并以秋林响泉点染周围环境的古雅幽静。此画旨在彰显洪起居士的淡泊与高隐之志。山石勾勒为主,线条模仿倪瓒的折带皴,笔墨在瘦削中透出丰腴之感。

类　　型	金笺墨笔画
作　　者	弘仁
时　　间	清代
规　　格	纵17.6厘米,横50厘米
现收藏地	中国北京故宫博物院

髡残《苍翠凌天图》

《苍翠凌天图》中悬崖峭壁间曲径通幽,栅木院门掩映,林中瓦舍若隐若现,一人静坐案前,若有所思。沿曲径而上,古屋紧贴摩崖而建,营造出苍茫高古、幽深静谧的氛围。山路蜿蜒直上峰顶,周围奇峰峻岭连绵不绝,古树苍翠,涧谷飞泉如练,云雾缭绕。山石树木以赭石勾染,焦墨点苔,浓墨重彩,用笔放纵而不失法度。

类　　型	纸本设色画
作　　者	髡残
时　　间	清代顺治十七年(1660年)
规　　格	纵85厘米,横40.5厘米
现收藏地	中国南京博物院

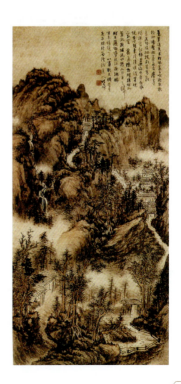

髡残《仙源图》

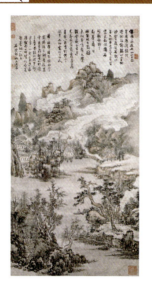

《仙源图》以黄山天都峰为题材，画风上溯"元四家"，尤受王蒙影响。构图饱满，线条清晰豪壮，墨色与色彩交融无间，画风苍劲浑厚，意境幽远旷达。画中景物与自题诗相互映衬，共同构建了一个人与自然和谐共生的理想世界。烟云留白技法与全景式构图，展现了与西方绘画截然不同的东方美学特色。

类　　型	纸本设色画
作　　者	髡残
时　　间	清代顺治十八年（1661年）
规　　格	纵84厘米，横42.8厘米
现收藏地	中国北京故宫博物院

髡残《禅机画趣图》

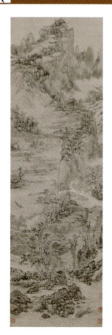

《禅机画趣图》构图高远而清远，用笔苍劲老辣，颇具黄公望之神韵。远山层峦叠嶂，云雾缭绕；中景扁舟数只，渔人独钓；近景则水榭房阁、坡岸乱石、溪边水草交相辉映，一板桥横跨两岸，一长者缓行过桥。整幅画面虽景物繁多，但布局疏密有致，浑然一体，气韵生动，展现了画家深厚的艺术造诣与高超的构图技巧。

类　　型	纸本水墨画
作　　者	髡残
时　　间	清代顺治十八年（1661年）
规　　格	纵125.7厘米，横31.4厘米
现收藏地	中国北京故宫博物院

髡残《雨洗山根图》

《雨洗山根图》以爽快的笔法画出雨后山川清新怡人的景色。画中突出表现林叶低垂、瀑布奔流、溪水浸润及云雾流动等和雨水密切相关的景象。构图繁密严谨,用笔娴熟苍健,意境悠远深邃。

类　　型	纸本墨笔画
作　　者	髡残
时　　间	清代康熙二年(1663年)
规　　格	纵103厘米,横59.9厘米
现收藏地	中国北京故宫博物院

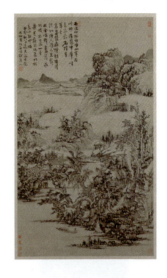

髡残《层岩叠壑图》

《层岩叠壑图》中山峦重重叠叠,画面结构紧凑而饱满,一条山路顺应山势自下而上蜿蜒前行,使得景物繁复而不显拥挤,布局精妙,营造出"奥境奇辟,幽深渺远,引人入胜"的艺术境界。画作采用干笔皴擦山石,浓墨点苔,气韵生动且浑厚。其用笔苍劲有力、老辣纯熟,墨色层次丰富,充分展现了髡残独特的绘画风格,堪称其成熟画风的典范之作。

类　　型	纸本设色画
作　　者	髡残
时　　间	清代康熙二年(1663年)
规　　格	纵169厘米,横41.5厘米
现收藏地	中国北京故宫博物院

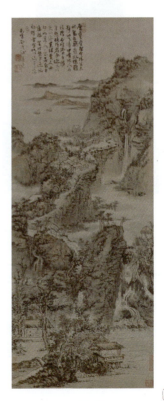

髡残《云洞流泉图》

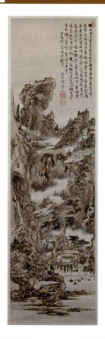

《云洞流泉图》描绘了髡残晚年居地南京城郊牛首祖堂山幽栖寺一带的自然风光。此画虽尺幅不大，却气势磅礴，构图严谨，虚实相生。繁密的山石与林木与空疏的云、水、天形成了鲜明的疏密明暗对比。运笔施墨张弛有度，粗犷中不失细腻，浓淡干湿相得益彰，整幅画一气呵成，意境幽邃高远。

类　　型	纸本设色画
作　　者	髡残
时　　间	清代康熙四年（1665年）
规　　格	纵110.3厘米，横30.8厘米
现收藏地	中国北京故宫博物院

髡残《溪阁读书图》

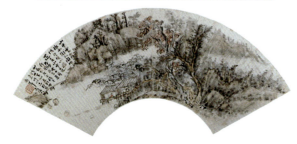

《溪阁读书图》是髡残离开山野行至武昌时，赠别友人"山长大居士（王岱）"之作。髡残自削发为僧后，长年隐居山林，得以深入观察自然之美，这不仅净化了他的心灵，也让他从真山实水中领悟到了绘画的真谛。此画以爽快的笔法描绘了雨后山川的清新景象，构图严谨而虚实互映，云、水、天与山石、林木的巧妙结合增强了画面的节奏感、空间感与

类　　型	纸本设色画
作　　者	髡残
时　　间	清代康熙七年（1668年）
规　　格	纵16.6厘米，横52厘米
现收藏地	中国北京故宫博物院

崇高感。《溪阁读书图》以酣畅淋漓的笔法，描绘了雨后山川的清新怡人景致。构图严谨，虚实相生，空灵的云、水、天与层峦叠嶂的山石、茂密的林木相互映衬，营造出疏密明暗的丰富变化，极大地增强了画面的节奏感、空间感及崇高感。

髡残《垂竿图》

《垂竿图》画面下方,一老者端坐于江边小舟之上,全神贯注地执竿垂钓。江的彼岸,山壑纵横,飞瀑流泉,山间云气缭绕,村庄若隐若现,景致分外宜人。画中树木错落有致,姿态万千,笔力古拙而遒劲。山峦则多用干笔皴擦,墨色交融,展现出浑厚之感。整幅画作以浅绛设色,笔墨清新凝练,意境幽远深邃,充分表达了画家对隐居生活的向往之情。

类　　型	纸本淡设色画
作　　者	髡残
时　　间	清代
规　　格	纵 290 厘米,横 131.5 厘米
现收藏地	中国北京故宫博物院

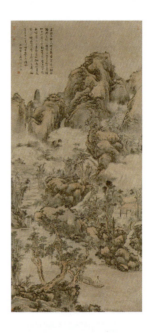

查士标《秋林远岫图》

《秋林远岫图》中两位隐士盘膝而坐,周围秋林杂木相依相偎,不仅营造出静谧脱俗的意境,更寓意着画家与友人之间深厚的君子之交。画中景由近及远,层层递进,极大地扩展了画面的空间深度,呈现出高远、深远的视觉效果。整幅画作笔法疏朗简约,用墨恬淡清雅,流露出一种风神懒散、超然物外的情趣,深得文人画"逸品"之精髓,是查士标的代表作之一。

类　　型	纸本设色画
作　　者	查士标
时　　间	清代康熙四年(1665 年)
规　　格	纵 116.5 厘米,横 51.3 厘米
现收藏地	中国北京故宫博物院

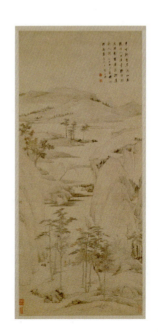

查士标《日长山静图》

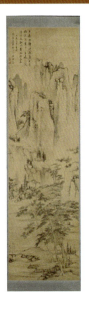

《日长山静图》中远景山峦巍峨耸立,如壁立千仞;近水岸边,长松杂树郁郁葱葱。一高士携童子漫步于桥上,悠然自得。画面布局采用高远法构图,笔法轻快疏秀,墨色温润含蓄,营造出一种荒寒清旷的意境。此画为画家在仿倪瓒风格基础上的创新之作,标志着其艺术风格的成熟。

类 型	绫本墨笔画
作 者	查士标
时 间	清代康熙十五年(1676年)
规 格	纵179.3厘米,横50.4厘米
现收藏地	中国北京故宫博物院

查士标《空山结屋图》

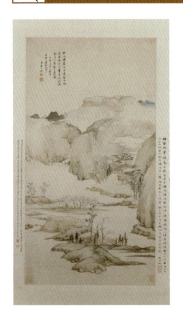

《空山结屋图》在构图上精心布局,注重远、中、近三景之间的物象聚散呼应,形成统一和谐的整体。近景与中景通过杂木、小桥、独舟、孤亭等细碎物象的散布,营造出"散状"效果;远景则通过厚实山体形成的石壁,将散落的近中景凝聚起来,同时近中景的灵动又打破了远景的沉闷,使画面更加生动。山石以直线勾勒轮廓,侧锋皴擦,疏朗清晰,再以淡雅古朴的赭石等色晕染,树叶表现方法多样,灵活多变,使得点景之树成为全画不可或缺的一部分。

类 型	纸本淡设色画
作 者	查士标
时 间	清代康熙二十二年(1683年)
规 格	纵98.7厘米,横53.3厘米
现收藏地	中国北京故宫博物院

查士标《溪山放牧图》

　　《溪山放牧图》描绘了一河两岸的空旷景致，溪岸平岗，溪水潺潺，平滩上牛马悠闲，牧人静坐，一人策马而来。此画构图简约，平远取势，用笔多侧锋，线条精细中见苍劲，富有变化与力度，是查士标学习倪瓒画风的重要代表作之一。

类　　型	纸本墨笔画
作　　者	查士标
时　　间	清代康熙二十五年（1686年）
规　　格	纵116.3厘米，横59.5厘米
现收藏地	中国北京故宫博物院

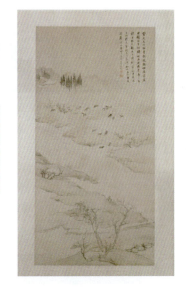

龚贤《清凉环翠图》

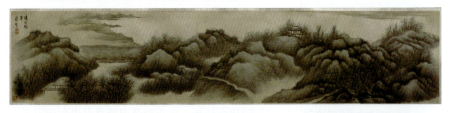

类　　型	纸本设色画
作　　者	龚贤
时　　间	清代
规　　格	纵30厘米，横144.5厘米
现收藏地	中国北京故宫博物院

　　龚贤晚年于南京清凉山购得数间瓦屋与半亩薄田，栽花植草，潜心创作，命名为"半亩园"。《清凉环翠图》即描绘其居所清凉山的真实景致，画面大江壮阔，古城环绕，山峦起伏，清凉台若隐若现于云雾间，构图平中见奇。设色以石绿为主，辅以花青大片晕染，色彩浓郁而沉稳，水墨淋漓。此画与藏于北京故宫博物院的《摄山栖霞图》卷在规格、尺寸、画法上均颇为相近，应为同时期作品。

龚贤《摄山栖霞图》

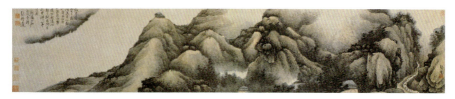

摄山与栖霞寺是南京名胜。龚贤以花青为主色调,通过皴擦与渲染展现山石向背、虚实变化,利用大片空白巧妙表现云气飘渺,与层层积染的山石、树木形成疏密对比,增强了画面的虚实层次。

类　　型	纸本设色画
作　　者	龚贤
时　　间	清代
规　　格	纵 30.3 厘米,横 151.8 厘米
现收藏地	中国北京故宫博物院

龚贤《云壑松荫图》

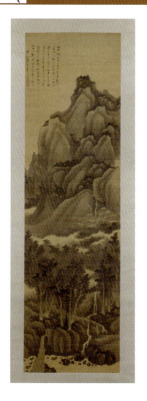

《云壑松荫图》以坡溪茂林为近景,崇山峻岭为远景,云雾缭绕其间,既作分隔又成自然连接。屋宇隐于山峦之下,松荫云气交相掩映。画中烟波浩渺,峰回路转,光影交错,宛如仙境。龚贤巧妙运用秋林、草屋、瀑布、烟霞等元素丰富画面,通过虚实对比展现空间结构的层次变化,于错落有致中呈现节奏韵律之美。山石采用积墨法绘制,繁复的积染与刻画展现了山石向背、虚实的块面体积,淡墨皴擦中透露出山石的阳光反射与远山轮廓,浓墨积染则让人感受到雨后苔石的清新与滑润。

类　　型	绢本设色画
作　　者	龚贤
时　　间	清代
规　　格	纵 174 厘米,横 49.4 厘米
现收藏地	中国北京故宫博物院

程邃《山水图》

《山水图》以山村冬景为题，茅屋数间，扁舟一叶，高士漫步其间，营造出荒寒静谧的氛围。全画虽以枯笔皴擦为主，却不显粗糙干燥，反而精微细腻，秀润可人，层次感丰富。老树枝丫用笔繁细，彰显画家深厚功力。

类 型	纸本墨笔画
作 者	程邃
时 间	清代康熙十五年（1676年）
规 格	纵79厘米，横42.5厘米
现收藏地	中国北京故宫博物院

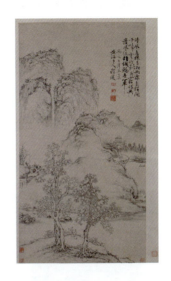

邹喆《山水图》

《山水图》描绘山涧谷地的幽静景象，渔舟横泊，高士临窗对谈，展现了隐居生活的悠然自得。邹喆在技法上既追求宋人写实的严谨，又吸收明代吴门画派的某些特点，融入个人见解，形成了独特的山水画风。此画布局精心，用笔尖劲有力，墨色浓淡相宜，变化多端，是邹喆的精心力作。

类 型	纸本设色画
作 者	邹喆
时 间	清代康熙十六年（1677年）
规 格	纵252.6厘米，横104.4厘米
现收藏地	中国北京故宫博物院

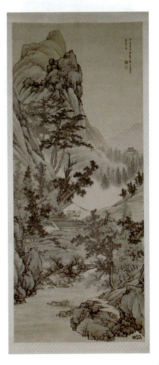

谢荪《青绿山水图》

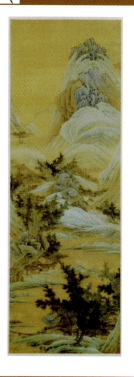

《青绿山水图》近景展现溪岸边错落有致的房舍，远景则是高山耸立，林木葱郁。画面构图深远而高远兼备，空间层次丰富多变。画家用笔精细工整，山石树木以石青、石绿点染，画风清新淡雅而又不失富丽堂皇。此画相较于传统青绿山水，更添一份清新明快之感，是谢荪山水画的杰出代表。

类 型	绢本设色画
作 者	谢荪
时 间	清代
规 格	纵 157.2 厘米，横 52.6 厘米
现收藏地	中国北京故宫博物院

王撰《仿子久山水图》

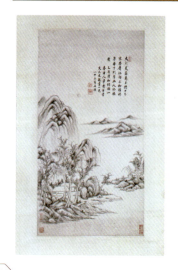

《仿子久山水图》是王撰晚年的作品。画中描绘杂木扶疏的平远景象，构图简约而疏旷，布局巧妙取势。运笔松秀自如，施墨干湿浓淡相宜，山石运用黄公望干笔皴擦技法，展现出沉郁古朴的韵味。画家自题诗于右上方："天削芙蓉万玉攒，十分寒思属征鞍。不知拥褐茅庵下，别有幽人冷眼看。乙酉清和偶仿一峰老人笔意并书文太史题画一绝。八十三翁王撰。"

类 型	纸本墨笔画
作 者	王撰
时 间	清代康熙四十四年（1705 年）
规 格	纵 72.7 厘米，横 38.2 厘米
现收藏地	中国北京故宫博物院

梅清《高山流水图》

《高山流水图》以奇伟山川为描绘对象,陡峭山石傲然矗立于群峰之间,如练瀑布自山壁奔腾而下,直指深渊。瀑布与山峦相互映衬,既点明了"高山流水"之主题,又营造出清幽旷远的意境。虽题款言及仿"石田老人笔意"(沈周),实则尽显梅清晚年粗笔皴擦、焦墨点苔、笔力苍劲之独特画风。

类　型	纸本墨笔画
作　者	梅清
时　间	清代康熙三十三年(1694年)
规　格	纵249.5厘米,横121厘米
现收藏地	中国北京故宫博物院

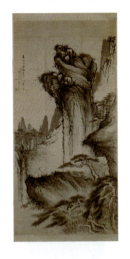

梅清《黄山朱砂泉图》

《黄山朱砂泉图》精心描绘黄山朱砂泉的秀美景色。构图上下呼应,上方低垂的山岩与下方挺拔的杂树遥相呼应,皆以粗笔横点绘出,墨气淋漓,展现了山林之苍郁深邃。朱砂泉则以淡墨细笔勾勒,简约线条勾勒出泉水之清澈流畅。不同物象施以各异笔法,既精准表现了景致特色,又彰显了画家技艺之娴熟多变。

类　型	绫本墨笔画
作　者	梅清
时　间	清代
规　格	纵185.2厘米,横56.7厘米
现收藏地	中国北京故宫博物院

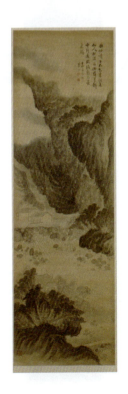

梅清《天都峰图》

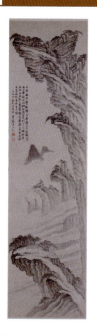

《天都峰图》中天都峰挺拔险峻，直插云霄，山间云雾缭绕，矮岩上古寺若隐若现，为林木所掩。画家以顶天立地之布局，配合山间浮云，侧面烘托出天都峰之雄奇险峻，避免直接描绘，增加了观者的空间感受。画面兼具雄浑与清秀，艺术感染力强烈。墨色浓淡相宜，更显画家技艺高超，画面和谐统一，无杂乱之感。

类　　型	纸本墨笔画
作　　者	梅清
时　　间	清代
规　　格	纵 184.2 厘米，横 48.8 厘米
现收藏地	中国北京故宫博物院

梅清《莲花峰图》

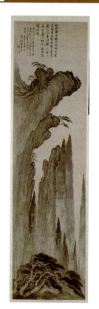

梅清一生七次寓居黄山脚下的汤泉，两次亲攀黄山，沉醉于其烟云变幻、奇伟瑰丽的景致之中，创作了大量黄山题材的作品。《莲花峰图》即描绘黄山三大主峰中最为高耸的莲花峰。画作构思奇巧，纵向取势，展现峰峦陡壑之苍秀。峰下群松环绕，更显诗意盎然。全画用笔雄健豪放，墨色浑厚而滋润。

类　　型	纸本设色画
作　　者	梅清
时　　间	清代
规　　格	纵 183.3 厘米，横 49 厘米
现收藏地	中国北京故宫博物院

梅清《白龙潭图》

《白龙潭图》以黄山北部松岩溪中的"五龙潭"之一——白龙潭为题材。构图精心布局,"顶天立地"式展现了瀑布的磅礴气势。几组繁茂松树点缀于瀑布两侧,避免了画面的直白单调,增强了画面的层次感与深度。瀑布两侧石壁以浓墨点染,其余部分留白处理,增加了画面的空间感与想象力。整体构图巧妙、笔法多变、墨色和谐,使得画面丰满而不杂乱。

类　　型	纸本设色画
作　　者	梅清
时　　间	清代
规　　格	纵183.1厘米,横48.9厘米
现收藏地	中国北京故宫博物院

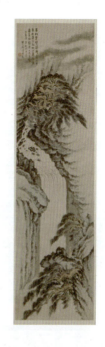

朱耷《秋林独钓图》

《秋林独钓图》描绘深秋时节,树木凋零,湖面静谧,高士独钓之景。空旷荒寂的意境中蕴含着作者对明朝故土的深切怀念。此画为朱耷57岁所作,时其笔墨特色尚未完全形成,深受元代倪瓒、黄公望及明代董其昌影响。构图上采用倪瓒"一河两岸"式布局,物象简洁疏朗,营造出荒寒萧瑟的氛围。山石轮廓以尖硬线条勾勒,略加皴染,于随意中见古雅。整体画风则透露出董其昌明洁秀逸、华姿润泽的艺术风格。

类　　型	纸本墨笔画
作　　者	朱耷
时　　间	清代康熙二十一年(1682年)
规　　格	纵197.5厘米,横57.3厘米
现收藏地	中国北京故宫博物院

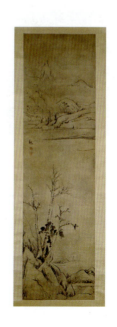

吴历《幽麓渔舟图》

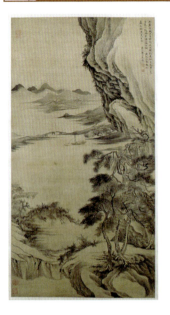

《幽麓渔舟图》描绘江南水乡之宁静景致。画幅右侧绘陡立山石与繁茂杂木；左侧则展现平静湖面与缥渺烟云。画家通过山脉逶迤、木桥伸展、树木侧斜及山石小路等元素巧妙连接左右景致，形成左虚右实的视觉平衡，展现出其高超的布景设势能力。

类　　型	绢本墨笔画
作　　者	吴历
时　　间	清代康熙九年（1670年）
规　　格	纵119.2厘米，横61.5厘米
现收藏地	中国北京故宫博物院

吴历《兴福庵感旧图》

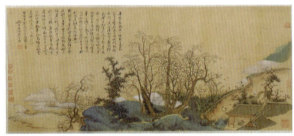

类　　型	绢本设色画
作　　者	吴历
时　　间	康熙十三年（1674年）
规　　格	纵36.3厘米，横85厘米
现收藏地	中国北京故宫博物院

《兴福庵感旧图》采用平远构图法，景物集中于画幅下端而上端留白。左上角画家长题识不仅填补了空白区域还丰富了画作内容。题识录诗志事与画面内容相得益彰诗书画三者融合一体形成了独特的艺术魅力。画中景物搭配和谐树木层次分明穿插自然，画面设色大胆，石绿、石青和白色，颇为浓重古艳却无俗媚之气。再加上画家的长题与画意配合紧密，相辅相成，画家的意趣表现十分完美。

吴历《松壑鸣琴图》

《松壑鸣琴图》是吴历中年时期的佳作。画家青年时代曾与季天球师从同邑人陈珉习琴,此画寄托了深深的怀旧之情。画中奇峰挺拔,涧泉飞溅,山谷间草亭内端坐三位雅士,其中一人轻抚琴弦,正是当年从陈氏学琴情景的真实写照。高岩飞瀑,寓意"高山流水,知音难觅"。彼时画家已历经丧母、丧妻之痛,内心孤寂,常怀出家之念,故而生发此怀旧之作。其山水画法追摹元代王蒙,笔墨间沉郁而苍秀。

类　　型	绢本水墨画
作　　者	吴历
时　　间	清代康熙十三年(1674年)
规　　格	纵103厘米,横50.5厘米
现收藏地	中国北京故宫博物院

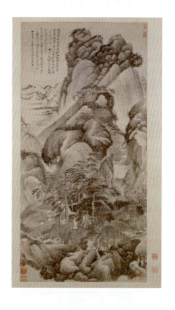

吴历《柳村秋思图》

《柳村秋思图》作为吴历晚年的代表作之一,被其好友金造士珍藏。画中聚焦于近景的柳树,柳叶以中锋运笔点染,细腻地表现出秋风中柳叶含烟带露的柔美姿态,同时通过水墨的浓淡变化,自然展现了柳叶交叠错落的景象,充分体现了吴历工细写实的艺术风格。

类　　型	纸本墨笔画
作　　者	吴历
时　　间	清代康熙四十一年(1702年)
规　　格	纵67.7厘米,横26.5厘米
现收藏地	中国北京故宫博物院

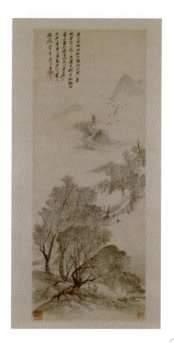

吴历《横山晴霭图》

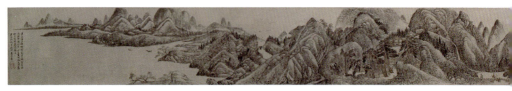

　　《横山晴霭图》是吴历研习元代王蒙画风之作,画中透露出苍茫超逸的气息。全幅多用干笔勾勒轮廓,粗笔皴擦,画面浑朴厚实,脉络清晰。由

类　　型	纸本设色画
作　　者	吴历
时　　间	清代康熙四十五年(1706年)
规　　格	纵22.8厘米,横157.3厘米
现收藏地	中国北京故宫博物院

于吴历早年旅居澳门,接触过西洋绘画,故此作中的群山呈现出明显的阴阳向背,仿佛晴日当空,群峰层叠推向远方,展现出独特的空间感。吴历作为中国山水画史上融合西洋绘画的先驱,《横山晴霭图》巧妙地吸收了西洋绘画注重明暗、讲究透视的技法,使之与传统中国画完美融合。

吴历《湖天春色图》

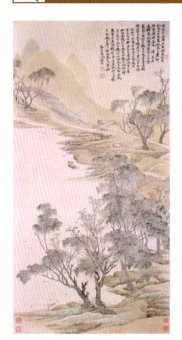

　　《湖天春色图》灵感源自北宋赵大年的"湖天春色"题材,是吴历结合个人创作经验与现实感受的杰作。此画描绘江南湖畔堤边初春的盎然生机,碧波荡漾,绿草如茵,柳枝轻摆,燕雀飞翔,白鹅嬉戏于湖面与树林之间。一条曲径蜿蜒沿湖岸伸展至远方,远山朦胧,若隐若现。整幅画以实景为基,春意融融,境界开阔。

类　　型	纸本设色画
作　　者	吴历
时　　间	清代
规　　格	纵123.5厘米,横62.5厘米
现收藏地	中国上海博物馆

吴历《拟古脱古图》

《拟古脱古图》虽仿元代王蒙山水,但在皴法上采用"长条披麻皴",与王蒙的"牛毛皴"有所区别,构图亦不似王蒙那般饱满。相较于王蒙峰峦重叠的画风,吴历的山水更贴近自然,真实感强烈。吴历巧妙融合前人技法,运笔严谨而厚朴,笔意高雅,气韵深长,展现出独特的艺术风貌。此作虽为仿古,却蕴含画家个人的创新与特色。

类 型	纸本墨笔画
作 者	吴历
时 间	清代
规 格	纵65.6厘米,横31.2厘米
现收藏地	中国北京故宫博物院

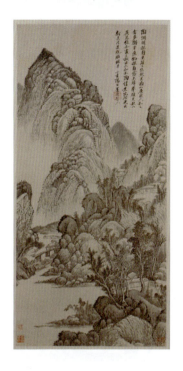

王翚《宿雨晓烟图》

《宿雨晓烟图》为王翚三十岁时的作品,用笔流畅而爽利,用墨淡雅且湿润。山峦以湿笔作"披麻皴",浓淡相宜,雨后的山峦与缭绕的烟岚被表现得淋漓尽致,笔墨虽简却灵动非凡。此作风格与其传世作品相比,显得尤为独特。

类 型	纸本墨笔画
作 者	王翚
时 间	清代顺治十八年(1661年)
规 格	纵48.8厘米,横33.5厘米
现收藏地	中国南京博物院

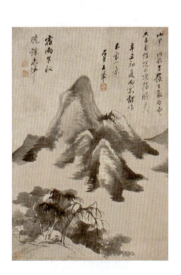

王翚《山窗读书图》

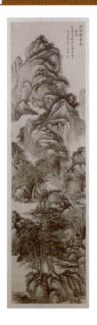

《山窗读书图》是王翚为庆贺友人王掞寒窗苦读、秋试中举而作,情感真挚。此画采用高远法构图,白云、瀑布、楼阁与重峦叠嶂的林木交相辉映,构成一幅苍郁壮丽的景致。画幅右下方,一人静坐于山坞草堂内临窗读书,此景虽小,却巧妙地点明了"山窗读书"的主题,为山林增添了几分书卷气。全画以元代画家王蒙细密繁复的笔法精心刻画,线条灵动而不失章法,浓淡墨色在交叠皴擦中层次分明。

类 型	纸本淡设色画
作 者	王翚
时 间	清代康熙五年(1666年)
规 格	纵160厘米,横42厘米
现收藏地	中国北京故宫博物院

王翚《溪山红树图》

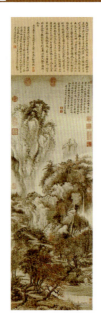

《溪山红树图》创作于王翚三十九岁之时,正值其艺术生涯的鼎盛期。此画以圆转重叠、突兀高耸的山峰为主体,山溪蜿蜒流淌,波光粼粼,两岸林木红翠相间,营造出深幽的秋日意境。山石以"牛毛皴"兼"解索皴"技法描绘,淡墨干笔擦染后,再以浓墨点苔,笔法松秀,墨色滋润,整体画面干净明洁。秋树红叶则以朱磦及赭石巧妙点染,再以浓墨和石绿相间衬托,显得特别灿烂生动。

类 型	纸本设色画
作 者	王翚
时 间	清代康熙九年(1670年)
规 格	纵112.4厘米,横39.5厘米
现收藏地	中国台北故宫博物院

王翚《仿黄公望山水图》

《仿黄公望山水图》是王翚步入中年时精心仿照黄公望浅绛山水笔意绘制之作，旨在祝贺王时敏之子王揆五十岁寿辰，并同贺王揆之子王原祁二十九岁高中进士之喜。此画细腻地展现了群山巍峨、叠嶂层叠、峡谷溪涧蜿蜒曲折之景，山腰的古刹及林间隐约可见的屋舍，透露出士人向往的隐逸情怀。画面采用"高远"构图，中远景尤为出彩，景致丰富而不失秩序，引人遐想。山石运用短线条皴擦，山脊则以落茄点横向点染，苔草以焦墨点缀，生动醒目。树叶则以墨晕与双圈设色，逸笔绘出，全幅青绿赭石与墨色交织，山林间洋溢着郁郁葱葱、明净清新的气息，既承袭了黄公望画格之神韵，又展现出超凡脱俗的意趣。

类　　型	纸本设色画
作　　者	王翚
时　　间	清代康熙九年（1670年）
规　　格	纵227.3厘米，横82.4厘米
现收藏地	中国北京故宫博物院

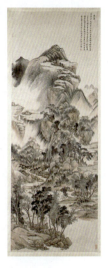

王翚《岩栖高士图》

《岩栖高士图》是王翚盛年时期的山水画代表作，构图严谨，意境深远而清幽。画面以"高远"法展现高岩深壑，长松挺立，平湖如镜，岩崖间古木虬曲，杂草丛生，山径曲折环绕，山泉叠瀑自峡谷涌出，汇入湖中。峡谷间，山馆水榭或隐于崖畔，或横跨流泉之上，近岸平坡松荫下，一人悠然仰坐，似在沉醉于这幽雅的湖光山色之中。

类　　型	纸本墨笔画
作　　者	王翚
时　　间	清代康熙十一年（1672年）
规　　格	纵122.7厘米，横31.5厘米
现收藏地	中国北京故宫博物院

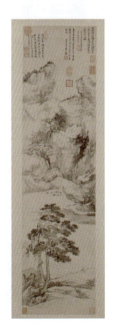

王翚《陡壑奔泉图》

《陡壑奔泉图》创作于王翚四十五岁,仿效王蒙画法,皴法细腻入微,墨色干湿相宜,层次分明,气韵生动。王翚早期画风清丽工致,晚年则趋于苍茫浑厚。其画作繁复细密,细笔皴擦,章法多变,他极力倡导"以元人笔墨,运宋人丘壑,而泽以唐人气韵,乃为大成"的艺术理念。

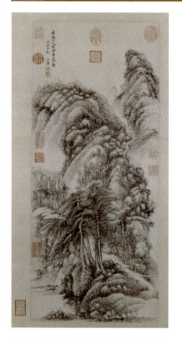

类　型	纸本水墨画
作　者	王翚
时　间	清代康熙十五年(1676年)
规　格	纵74.3厘米,横31.4厘米
现收藏地	中国北京故宫博物院

王翚《九华秀色图》

《九华秀色图》以崇山峻岭、林木葱茏为描绘对象。从题款可知,画中山石皴法与树木用笔承袭了"元四家"之一王蒙的遗风,然笔法更为灵动多变,彰显出画家独特的艺术风貌。此作充分展现了王翚晚年山水画的特色及其追求古意的笔墨意趣。

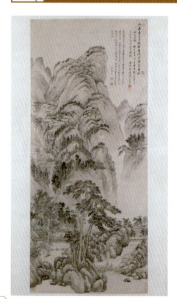

类　型	纸本设色画
作　者	王翚
时　间	清代康熙四十二年(1703年)
规　格	纵133.5厘米,横57.9厘米
现收藏地	中国北京故宫博物院

王翚《仿巨然烟浮远岫图》

《仿巨然烟浮远岫图》是王翚晚年仿照巨然同名作品创作的代表作之一。自康熙十二年（1673年）初见巨然《烟浮远岫图》后，王翚便频繁仿作，或自娱，或赠友留念。此画以纵向构图，山头处小块矾头点缀，为雄伟山峦增添灵动之韵。山谷间丛林茂密，为苍茫山峦注入勃勃生机。山石采用"大披麻皴"技法，线条明净淡雅，营造出云烟缭绕、意境深远的画面效果。

类 型	纸本墨笔画
作 者	王翚
时 间	清代康熙二十六年（1687年）
规 格	纵187厘米，横67.2厘米
现收藏地	中国北京故宫博物院

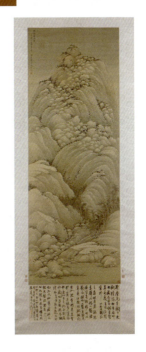

王翚《秋山万重图》

《秋山万重图》细腻描绘常熟虞山一带的深秋景致，奇幽非凡。画家自题七言绝句，赋予画面更深的诗情画意。此作虽为应酬之作，却无丝毫草率，画法上汲取黄公望浅绛山水之精髓，笔墨纯熟而细腻，画面古意盎然，又不失画家个人风格。王翚的"以元人笔墨，运宋人丘壑，而泽以唐人气韵，乃为大成"之理念在此画中得到了充分体现。

类 型	绢本设色画
作 者	王翚
时 间	清代康熙三十九年（1700年）
规 格	纵117.5厘米，横53.3厘米
现收藏地	中国北京故宫博物院

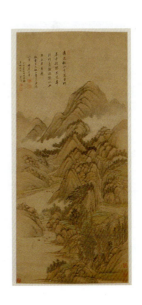

中国名画欣赏

王翚《秋树昏鸦图》

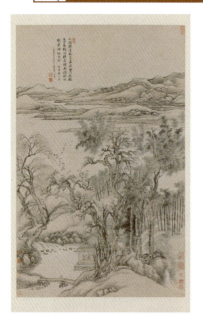

《秋树昏鸦图》构图巧妙，虚实相生，拓展了画面的空间层次，呈现出平稳淡远的意境。笔法娴熟老练，画风清丽而典雅，深得江南山水浑厚沉郁之精髓。画中寒鸦振翅盘飞，群鸦归巢的喧闹与秋林的沉寂形成鲜明对比，营造出"鸟鸣山更幽"的艺术氛围。题诗与画面相融，画家的思念之情与苍茫秋色交织，情与诗相得益彰。

类　　型	纸本设色画
作　　者	王翚
时　　间	清代康熙五十一年（1712年）
规　　格	纵118厘米，横74厘米
现收藏地	中国北京故宫博物院

王翚《夏五吟梅图》

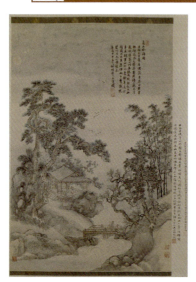

王翚创作《夏五吟梅图》时已届83岁高龄，然而整幅画面丝毫未显衰老之态，线条细若游丝、劲挺如铁，笔力老练纯熟，画风细润明快，巧妙融合了诸家笔法之精髓。构图布景更显画家胸有成竹之气势，景物配置自然写实，气度非凡。

类　　型	纸本设色画
作　　者	王翚
时　　间	清代康熙五十四年（1715年）
规　　格	纵90.7厘米，横60.1厘米
现收藏地	中国北京故宫博物院

王翚《虞山枫林图》

《虞山枫林图》中画幅上方的山峰奇峻而不显突兀，以横点淡青绿巧妙设色，营造出半暗半明的光影效果。山头和山腰间，杂树与花木丛生，郁郁葱葱。山峰间的平坡上，几间茅舍草亭错落有致，掩映于丛林之中。下方堤岸与坡石间，树木林立，枝干挺拔，枝叶色彩斑斓。地坡的画法运笔粗犷有力，焦墨点簇，略施勾皴，设以赭色，尽显阴阳向背之妙。

类　型	纸本设色画
作　者	王翚
时　间	清代
规　格	纵 146.4 厘米，横 61.7 厘米
现收藏地	中国北京故宫博物院

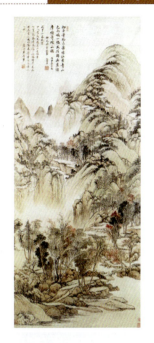

王翚《翠微秋色图》

《翠微秋色图》构图繁复，境界深远。近处丛林掩映，几株古树红叶如火，后排小树则以渴笔描绘，随风摇曳之态跃然纸上。中景主峰高耸入云，房屋瓦舍隐现其间，尽显北宋山水画之崇高气象。主峰之下，清泉潺潺，水流蜿蜒，形成飞瀑，正如"洞泉声沸石，其树势参云"所描绘。远方群山层峦叠嶂，红叶满山，秋意盎然。全图采用高远法构图，白云、瀑布、楼阁穿插其间，苍郁景致，气象万千。线条灵动而不失秩序，浓淡墨色在交叠皴擦中层次分明。

类　型	纸本淡设色画
作　者	王翚
时　间	清代
规　格	纵 63.5 厘米，横 36.3 厘米
现收藏地	中国北京故宫博物院

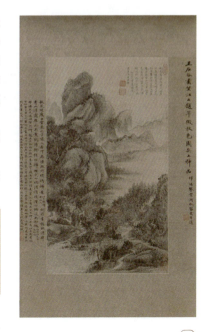

王翚《晚梧秋影图》

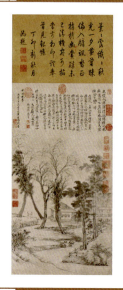

《晚梧秋影图》是王翚醉酒后即兴挥毫之作，画家摒弃了传统画法的束缚，以笔墨直抒胸臆，展现真性情，戏为造化留此景致。画中树木布局打破常规"攒三聚五"之法，而是依据自然之态，或直或曲或斜，一列排出，如雁行排列，巧妙分割画面空间为前疏后密两部分。前景清溪蜿蜒，景致疏朗；后景草堂为主，景致繁密，前后呼应，层次分明，别具一格。

类　　型	纸本设色画
作　　者	王翚
时　　间	清代
规　　格	纵109.49厘米，横42.76厘米
现收藏地	中国北京故宫博物院

王翚《庐山白云图》

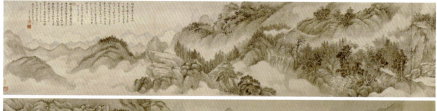

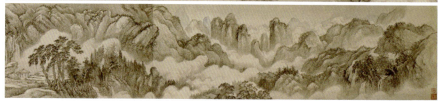

《庐山白云图》创作于康熙三十六年（1697年），画家时年六十六岁，为其晚年仿古佳作之一。画面峰峦叠嶂，云雾缭绕，瀑布、杂树、竹亭、

类　　型	纸本淡设色画
作　　者	王翚
时　　间	清代康熙三十六年（1697年）
规　　格	纵35厘米，横323.5厘米
现收藏地	中国北京故宫博物院

山石以浓密的"雨点皴"技法呈现，尽显关仝一路北方山水之风貌。全画工整细腻，秀润苍浑，深刻体现了关仝"笔简景少，气壮意长"的艺术精髓。

恽寿平《灵岩山图》

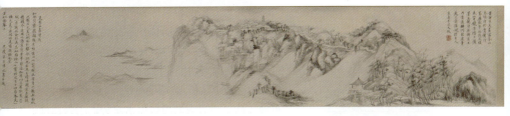

类　型	纸本墨笔画
作　者	恽寿平
时　间	清代康熙三年（1664 年）
规　格	纵 20.7 厘米，横 107.2 厘米
现收藏地	中国北京故宫博物院

　　恽寿平的山水画作品多源自游历所见，然其并非纯客观地再现自然，而是依据创作需要进行主观的审美提炼与概括。《灵岩山图》便是一例，画家运用远近、疏密、高低互衬的美学原理，巧妙地将灵岩山两侧的景致作陪衬性处理，以凸显主题，展现灵岩山的空灵秀美。此画无疑是恽寿平写景山水画中形式美与意韵美和谐统一的典范之作。

恽寿平《富春山图》

　　《富春山图》描绘林木葱茂、山峦起伏的雄秀景色。此画是恽寿平仿元黄公望《富春山居图》画意之作，线条勾勒粗犷，笔势潇洒而秀润。淡墨皴染，墨色透明而不失凝重，显现出恽寿平对黄公望笔墨技法的娴熟运用能力。

类　型	绢本设色画
作　者	恽寿平
时　间	清代康熙七年（1668 年）
规　格	纵 168 厘米，横 69.2 厘米
现收藏地	中国北京故宫博物院

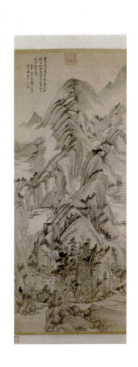

恽寿平《高岩乔木图》

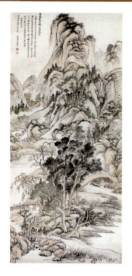

 《高岩乔木图》是恽寿平为前辈杨瑀精心创作,实为其山水画中的佳作。此画细腻描绘丛树繁茂、山峦重叠及木桥清溪交织的江南风光。虽自题为仿董源《溪山行旅图》之作,实则借古开今,抒发画家胸中丘壑。全画笔墨松秀,格调清新淡雅,布局巧妙,于宏观处把握山水之势,于细微处展现树石之趣,使得繁多物象既纷繁又和谐统一。

类　型	纸本设色画
作　者	恽寿平
时　间	清代康熙十三年（1674年）
规　格	纵217.3厘米，横97.2厘米
现收藏地	中国北京故宫博物院

恽寿平《晴川揽胜图》

 《晴川揽胜图》展现的是武汉江岸黄鹤楼一带的壮丽景色,画中楼阁巍峨、山峦起伏、丛林茂密、江舟悠荡。画面右侧以直线为主,林木挺拔密集,山峰峭立,形成紧密之势;左侧则以横线描绘沙渚平波,空旷无垠,左右对比鲜明,大疏大密,别具一格。运笔灵活自如,墨色浓淡相宜,层次分明,尽显画家深厚功底。

类　型	绫本设色画
作　者	恽寿平
时　间	清代
规　格	纵112厘米，横39.1厘米
现收藏地	中国辽宁省博物馆

恽寿平《高岩溅瀑图》

《高岩溅瀑图》中近景树木虽不多,却形态各异,古木虬枝与青藤相互缠绕,展现出条理性与清柔情调,皴笔细腻,刻画精到,仍不失光洁之感。中景泉水潺潺,岩石形态各异,芦荻丛竹点缀其间,自然分隔远中景,增强了画面的纵深感与空间感。全画追求自然天趣,体现了恽寿平一贯的平淡超逸审美意趣。

类 型	纸本淡设色画
作 者	恽寿平
时 间	清代
规 格	纵104.9厘米,横43厘米
现收藏地	中国北京故宫博物院

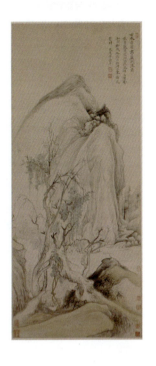

陈卓《山水楼阁图》

清初"金陵画派"中,陈卓以擅长建筑画著称。《山水楼阁图》虚构仙山幻境,楼台界画工整,结构严谨,刻画入微。山石树木亦以工笔重彩表现,展现出深厚的宋代院体画技巧。然因缺乏实景观察,景致虽工细华美,却略显生气不足。

类 型	绢本设色画
作 者	陈卓
时 间	清代
规 格	纵204厘米,横100厘米
现收藏地	中国北京故宫博物院

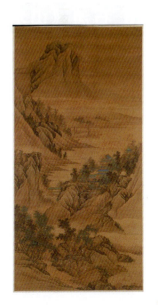

陈卓《天坛勒骑图、冶麓幽栖图》

《天坛勒骑图、冶麓幽栖图》卷以两幅作品呈现前朝旧都风貌,一绘明代天坛,一展清凉山鸟瞰金陵城景,寄托了画家对故国的深切怀念。全卷巧妙融合楼阁绘画与文人浅绛山水,意境清幽冷寂。建筑形象徒手绘制,既保持界笔楼阁的精准细腻,又融入文人意笔之气韵,展现了画家高超的写实技艺。此卷是研究天坛建筑原始形态及清初金陵城貌的珍贵资料。

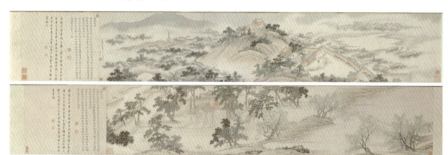

类 型	纸本设色画
作 者	陈卓
时 间	清代
规 格	纵 30.5 厘米,横 147.5 厘米;纵 30.5 厘米,154.3 厘米
现收藏地	中国北京故宫博物院

石涛《山水清音图》

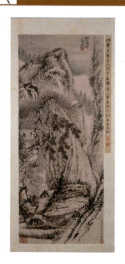

《山水清音图》以黄山为题材,描绘错落有致的山岩间奇松挺拔、飞泉湍急的景象。峭壁大岭间,新松夭矫,丛篁滴翠,水阁凉亭中,高士对坐桥亭,静参自然之妙。清泉潺潺,时而出山涧,时而隐石崖,整幅画面内容丰富而井然有序,近实远虚,阴阳相宜,章法严谨。

类 型	纸本水墨画
作 者	石涛
时 间	清代康熙二十四年(1685年)
规 格	纵 102.6 厘米,横 42.5 厘米
现收藏地	中国上海博物馆

石涛《细雨虬松图》

《细雨虬松图》与《山水清音图》风格迥异，展现了"细笔石涛"的独特魅力。笔法细劲而不失灵动，线条柔中带刚，融合劲硬方折与圆润旋转之美。山石以墨笔勾勒为主，少皴少点，设色淡雅清润，远山以朱青染就，夕阳返照之情致跃然纸上。

类　型	纸本设色画
作　者	石涛
时　间	清代康熙二十六年（1687年）
规　格	纵100.8厘米，横41.3厘米
现收藏地	中国上海博物馆

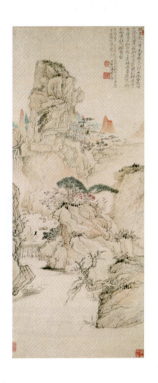

石涛《搜尽奇峰图》

类　型	纸本墨笔画
作　者	石涛
时　间	清代康熙三十年（1691年）
规　格	纵42.8厘米，横285.5厘米
现收藏地	中国北京故宫博物院

《搜尽奇峰图》开篇危崖层叠，中间群山环抱，尖峰峭壁直插云霄，奇峦怪石错落其间。山中溪流蜿蜒，汇入大江，卷尾一山孤悬江心，烟浮远岫，引人遐想。画面点缀苍松茂树、舟桥屋宇及人物活动，高士论道、骚人觅诗、游子轻棹、村民罱泥，人勤春早，山水更显生机盎然。

石涛《淮扬洁秋图》

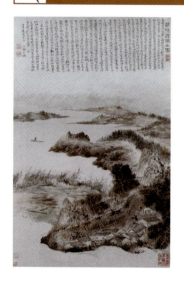

《淮扬洁秋图》描绘淮扬地区的秋日景致。秋水茫茫,芦苇摇曳,树丛中掩映着几间屋舍。红枫点缀其间,增添秋意。江面孤舟一叶,渔翁泛波,平添超然之感。画家运用"拖泥带水皴",连皴带擦,浓淡干湿并用,展现湿润沃疏的质感。满幅洒落的浓墨苔点,吸收采用了董源一派的皴法点土石,配合着尖笔剔出草丛,使整个画面萧森郁茂、苍莽幽邃。

类　　型	纸本设色画
作　　者	石涛
时　　间	清代康熙四十四年(1705年)
规　　格	纵89.3厘米,横57.1厘米
现收藏地	中国南京博物院

石涛《对菊图》

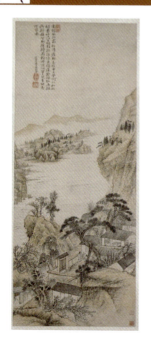

《对菊图》描绘双松虬结环绕的庭院内景,梅竹相映成趣,房舍错落有致。屋内,高士正专注地观赏秋菊,其品菊的举止栩栩如生,精准地点明了"对菊"的画作主题。庭院之外,迂回曲折的山峦与自远方缓缓而来的江水相互映衬,为这高士远离尘嚣的隐居之所增添了几分幽静与雅致。此画与石涛一贯的雄健豪放画风迥异,转而追求工整细腻的刻画,笔致或徐或疾,朱点、墨点富于节奏变化,自有一股苍莽之气蕴含其中。

类　　型	纸本设色画
作　　者	石涛
时　　间	清代
规　　格	纵99.5厘米,横40.2厘米
现收藏地	中国北京故宫博物院

石涛《陶渊明诗意图》

《陶渊明诗意图》是石涛依据东晋著名诗人陶渊明诗句所精心创作的图册。陶渊明作为田园诗的鼻祖,其诗作不仅展现了田园生活的宁静美好与自然和谐,更深刻流露出他在出仕与归隐之间徘徊不定的复杂情感。石涛对陶渊明避世独处、与世无争、乐天知命的人生态度深表赞赏,通过描绘陶渊明回归自然、淡泊名利、不与世俗同流合污的隐士形象,寄托了自己崇高的理想追求。《陶渊明诗意图》共十二开,以第二开《悠然见南山》为例,

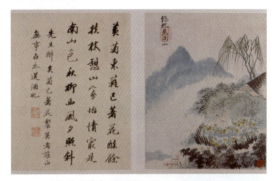

《陶渊明诗意图》第二开《悠然见南山》

类 型	纸本设色画
作 者	石涛
时 间	清代
规 格	纵27厘米,横21.3厘米(每开)
现收藏地	中国北京故宫博物院

画面结构精妙绝伦,人物刻画细腻入微。远山以墨笔晕染,山腰云雾缭绕,山脚若隐若现,营造出一种烟云缥缈、气韵生动的意境。这种中锋细勾与渍染相结合的技法,使得画面动静相宜、虚实相生,意趣盎然。

石涛《横塘曳履图》

《横塘曳履图》描绘疏林湖畔,一位高士曳杖独行的闲适场景。画家以"S"形湖堤为构图主线,通过近景树石的精细描绘,巧妙烘托出远山平湖的迷蒙空旷,使得画面在虚实交映间呈现出"咫尺千里"的深远意境。山石杂木以饱含水分的润墨点染,生动传神,展现了石涛卓越的笔墨驾驭能力。此画并非简单写生之作,而是石涛"搜尽奇峰打草稿"后胸中丘壑的自然流露,独具风貌,妙不可言。

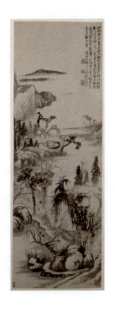

类 型	纸本墨笔画
作 者	石涛
时 间	清代
规 格	纵131.4厘米,横44.2厘米
现收藏地	中国北京故宫博物院

石涛《云山图》

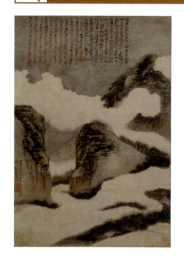

《云山图》作为石涛晚年的代表作之一,其构图新颖大胆、别出心裁,极尽含蓄深邃之美。画家摒弃了传统"三叠式"及北宋式构图法则的束缚,采用"截取法"直接截取自然景观中最精彩、最具代表性的片段入画。画中山体半隐半现于云雾之间,树木则以水墨渍染出云态万千,天空则以淡墨渲染出云层的轻盈与飘逸感。整幅作品充满了灵动与生机。

类　　型	纸本设色画
作　　者	石涛
时　　间	清代
规　　格	纵45.1厘米,横30.8厘米
现收藏地	中国北京故宫博物院

王原祁《仿富春山居图》

王原祁在52岁时创作了这幅仿效元代黄公望《富春山居图》笔法的作品。在布局位置、山脉走势以及笔墨运用上均展现了他深厚的艺术功底和卓越的创造力。他深谙黄公望画风精髓,在反复临摹中逐渐形成了自己独特的艺术风格。此幅仿作中,王原祁皴擦点染技法纯熟,笔墨运用自如,由淡至浓层层晕染,最终以焦墨提神醒目,给人以沉稳厚重之感。相较之下,其山体、景物更显厚重、严谨与细密。

类　　型	纸本墨笔画
作　　者	王原祁
时　　间	清代康熙三十二年(1693年)
规　　格	纵98.8厘米,横60.1厘米
现收藏地	中国北京故宫博物院

王原祁《送别诗意图》

《送别诗意图》以云峰林谷、树石葱郁为背景，营造出一种离愁别绪的氛围。据款识可知此画是王原祁为其乡前辈龚秉直所作。王原祁自幼受祖父王时敏熏陶，以临摹宋元古画为基，尤对黄公望笔意推崇备至。此画正是他仿学黄氏画法的成熟之作，笔墨古拙而不失灵动，色调淡雅而富有层次。细碎山石在繁复堆砌中构建出高古清幽的意境令人叹为观止。

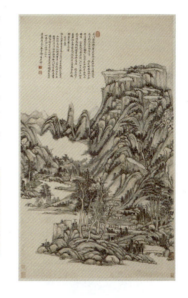

类　　型	纸本设色画
作　　者	王原祁
时　　间	清代康熙四十年（1701年）
规　　格	纵128.6厘米，横75.6厘米
现收藏地	中国北京故宫博物院

王原祁《溪山林屋图》

《溪山林屋图》自平远水面与远山缓缓展开画卷左侧逐渐深入崇山茂林之中。山间云雾缭绕细瀑清泉穿石越林楼台屋宇隐现其间。碧潭映书屋清雅静谧整幅画卷洋溢着清旷萧疏的气息。画家运笔虚和文秀置景平和虚灵墨色淡雅设色随境而变充分展现了元人山水画的精髓与神韵。

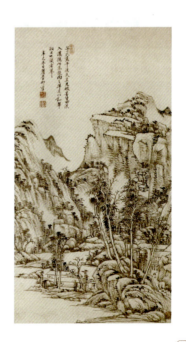

类　　型	纸本设色画
作　　者	王原祁
时　　间	清代康熙四十年（1701年）
规　　格	纵82.3厘米，横45.3厘米
现收藏地	中国南京博物院

王原祁《昌黎诗意图》

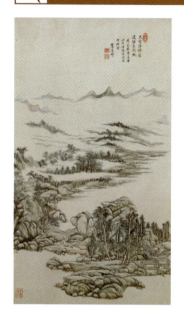

《昌黎诗意图》是依据唐代韩愈《南山诗》中"天空浮修眉,浓绿画新就"之句而精心创作的山水画。画中构图巧妙,分远、近景,远景着重描绘幻境般的烟云,大片留白与近景中具象的汀渚杂木形成鲜明虚实对比,这种由实至虚的表现手法不仅拓宽了画面空间,更赋予了画作朦胧的诗意,有力地凸显了创作主题。山石画法独具匠心,带有典型的王原祁画石风格,先以朴拙线条勾勒轮廓,再运用墨色连皴带染,通过墨的干湿、浓淡层次逐步浸染,最终达到清中求浑、浑中显清的闲逸境界。

类　　型	纸本设色画
作　　者	王原祁
时　　间	清代康熙四十一年（1702 年）
规　　格	纵 97.5 厘米，横 54.3 厘米
现收藏地	中国北京故宫博物院

王原祁《仿黄公望山水图》

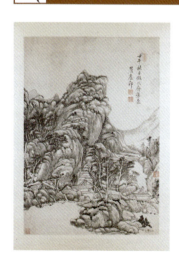

《仿黄公望山水图》描绘了一幅高山巍峨、杂木丛生、洲渚房屋交相掩映的壮丽山光水色。山石顶端留白巧妙,虚处笔迹似有似无,营造出岚光浮动、清幽宁静的意境。全幅笔墨苍劲老辣,于粗放中尽显物象之形,率意间气韵生动。王原祁自言此画仿效元代黄公望笔意,实则融合了王蒙、倪瓒等大家笔法,堪称王原祁融汇元人画格之佳作。

类　　型	纸本水墨画
作　　者	王原祁
时　　间	清代康熙四十一年（1702 年）
规　　格	纵 66.7 厘米，横 46 厘米
现收藏地	中国北京故宫博物院

王原祁《仿梅道人山水图》

王原祁自言此画仿效元代著名画家吴镇(梅道人)之画法,其笔墨秀劲多皴擦,构图中山峦高低错落,与传世吴镇"苍苍莽莽,有林下风"之作风格迥异,反而更接近于宋代董源、巨然的风貌。因此,王翚在题跋中也称此画"得董巨三昧"。《仿梅道人山水图》是王原祁在京任职"畅春园直庐"期间所绘,标志着他艺术生涯的成熟期。

类　型	纸本墨笔画
作　者	王原祁
时　间	清代康熙四十一年(1702年)
规　格	纵94厘米,横53.1厘米
现收藏地	中国北京故宫博物院

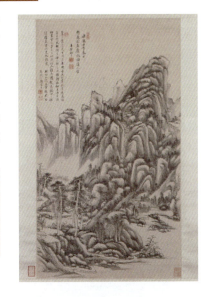

王原祁《仿倪黄山水图》

《仿倪黄山水图》中"倪黄"指的是元代画家倪瓒与黄公望。此画承袭倪瓒简约构图之画法,描绘水塘之畔,秋林饮霜的幽寂景致。大片留白与山石、树木相映成趣,营造出"远岫与云谷交接,遥天共水色交光"的意境。山石用笔宗法黄公望,沉着稳健,皴染兼施,生动展现了江南山峦的松软质感。由此可见,王原祁对倪黄画法有着深刻理解,并能自如地融入自己的创作中。

类　型	纸本水墨画
作　者	王原祁
时　间	清代康熙四十二年(1703年)
规　格	纵97厘米,横47.3厘米
现收藏地	中国北京故宫博物院

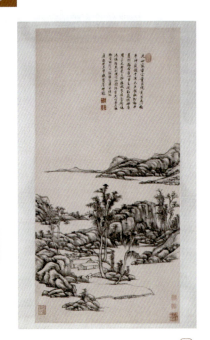

王原祁《仿王蒙山水图》

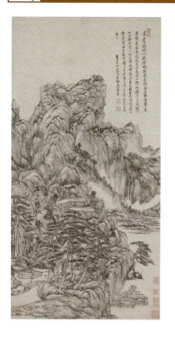

《仿王蒙山水图》采用高远法构图，崇山峻岭在雄奇之中透露出空灵之美。山石与树木间开合有致，通过多变的虚实呼应构筑出丰厚华滋的气象。王原祁自述此画创作始于"辛巳"，终于"乙酉"，历时四年方成。尽管非一挥而就，但凭借其深厚的传统笔墨功底和高超的设景造势能力，全幅笔致墨韵仍显浑然天成，是王原祁晚年仿王蒙山水而又独具风貌的代表作。

类　　型	纸本墨笔画
作　　者	王原祁
时　　间	清代康熙四十四年（1705年）
规　　格	纵91厘米，横46厘米
现收藏地	中国北京故宫博物院

王原祁《丹台春晓图》

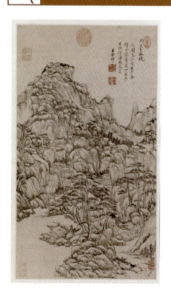

《丹台春晓图》是王原祁66岁时仿元代王蒙笔意创作的江南春色之作。画面构图饱满，气势雄浑，意境深幽。山石皴法承袭王蒙，而生拙的用笔与多层皴染则流露出作者"熟不甜，生不涩，淡而厚，实而清"的独特风格。

类　　型	纸本墨笔画
作　　者	王原祁
时　　间	清代康熙四十六年（1707年）
规　　格	纵54.6厘米，横30.5厘米
现收藏地	中国北京故宫博物院

王原祁《神完气足图》

《神完气足图》是王原祁仿董源、巨然山水之作,专为弟子明吉(即王原祁四大弟子之一的金永熙)而作。王原祁以"神完气足"为旨,教导明吉学习董、巨山水之精髓。他认为董、巨绘画具有"全体浑沦,气势磅礴"的特点,要达到此境,需章法通透、渲染分明,并能匠心独运、幻化出神,实属不易。此画全以块石堆叠成山,笔墨浑融而层次井然,以密不透风之态展现"神完气足"之境,是王原祁晚年为弟子精心准备的绘画范本与杰作之一。

类　　型	纸本墨笔画
作　　者	王原祁
时　　间	清代康熙四十七年(1708年)
规　　格	纵137.2厘米,横71.8厘米
现收藏地	中国北京故宫博物院

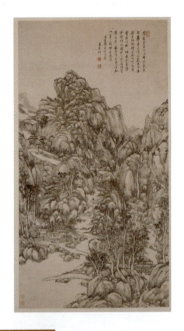

王原祁《仿王蒙秋山萧寺图》

《仿王蒙秋山萧寺图》细致描绘烟云缭绕、草木繁茂的江南美景。其笔墨深得元代画家王蒙繁密画风之精髓,并巧妙运用了王蒙干笔皴擦的技法,随着山形地貌的起伏变化,或作长线直皴,或做曲线弧皴,再辅以由淡至浓的墨色反复晕染。整幅作品洋溢着淡而厚、实而清的书卷气息,展现了山峦在风骨奇峭中蕴含的秀爽清润之美。

类　　型	纸本墨笔画
作　　者	王原祁
时　　间	清代康熙四十九年(1710年)
规　　格	纵96厘米,横46.7厘米
现收藏地	中国北京故宫博物院

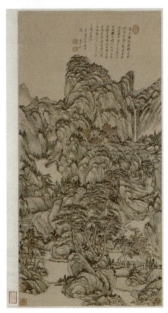

王原祁《松溪仙馆图》

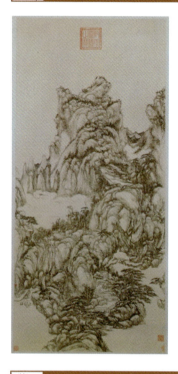

《松溪仙馆图》是王原祁在清宫廷供奉期间创作的代表作。画家汲取了元代王蒙密体画风的精髓，绘制了层峦叠翠、松林山舍、云雾缭绕的景致，营造出一个画家心中的理想仙境。画中多用干笔细皴，笔墨苍润有力。构图既严整又富有变化，浑然天成，展现出画家高超的艺术造诣。

类 型	纸本墨笔画
作 者	王原祁
时 间	清代
规 格	纵118.5厘米，横54.5厘米
现收藏地	中国北京故宫博物院

王原祁《仿李成烟景图》

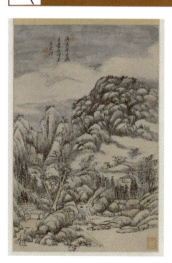

五代画家李成擅长描绘郊野平远旷阔之景，其画平远寒林，笔法简练，气象萧疏，善用淡墨。王原祁的《仿李成烟景图》则巧妙地呈现出一片山谷中的恬静景色。画面中，山路回环，平坡处点缀着一座小茅亭，不远处溪水蜿蜒流淌至桥下。过桥后可见数间村屋，环境幽美。远处云雾缭绕，峰峦若隐若现。王原祁虽自称仿李成烟景，实则融入自家手法，风格沉雄拙朴，独具一格。

类 型	纸本设色画
作 者	王原祁
时 间	清代
规 格	纵47厘米，横30厘米
现收藏地	中国北京故宫博物院

王原祁《仿吴镇山水图》

《仿吴镇山水图》描绘江南清幽的小景。在构图上，王原祁通过对山石杂木由近及远、由低至高的精心布局，有序地拓展了画境。在表现山石树木时，他精准地把握了吴镇善用湿笔的特点，并以饱含水分的润墨展现出山川林木的郁茂之景。笔墨淋漓雄劲，充分展现了吴镇山水画"苍苍莽莽，有林下风"的独特韵味。

类　　型	纸本墨笔画
作　　者	王原祁
时　　间	清代
规　　格	纵 141.7 厘米，横 51 厘米
现收藏地	中国北京故宫博物院

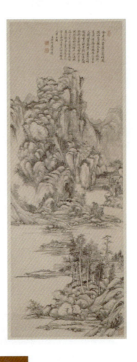

王原祁《仿黄鹤山樵山水图》

《仿黄鹤山樵山水图》以重峦叠嶂、流泉飞瀑为题材，展现了画家心目中的理想仙境。王原祁虽言此画仿自元人"黄鹤山樵"（即王蒙），实则是他集古人之大成之作。画中不仅融入了王蒙细密的笔墨技巧，还借鉴了五代董源和巨然气势雄伟、严整中求变化的构图方式，以及明代董其昌所倡导的书卷之气，营造出一种清疏秀逸的意境。此画充分展现了画家成熟期的山水画风貌和深厚的传统笔墨功底。

类　　型	纸本墨笔画
作　　者	王原祁
时　　间	清代
规　　格	纵 154 厘米，横 64.5 厘米
现收藏地	中国北京故宫博物院

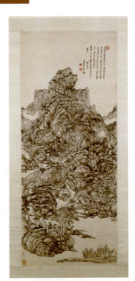

王原祁《卢鸿草堂十志图》

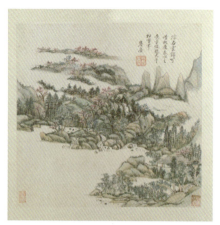

《卢鸿草堂十志图》第一开

《卢鸿草堂十志图》是王原祁根据唐代卢鸿《草堂十志图》的图意,分别仿宋、元诸家笔意重新创作的艺术佳作。由于卢鸿原作已失传,今仅存宋人临仿本与之相较甚异,因此此作可视为画家师其意而不师其迹的典范。该册无年款标记,但以其画笔之苍劲有力来看,应属画家晚年之作。册中共有十页画作,其中六开为设色作品,并兼用墨笔绘制而成。色、墨交融得恰到好处,整体显得浑然一体且清丽中不失苍厚之致,充分展现了画家毕生努力所形成的独特艺术风格。

类　　型	纸本设色画/纸本墨笔画
作　　者	王原祁
时　　间	清代
规　　格	纵29厘米,横29.5厘米(每开)
现收藏地	中国北京故宫博物院

王原祁《江乡春晓图》

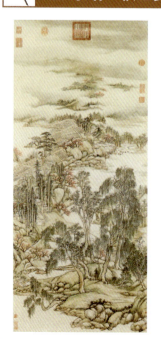

《江乡春晓图》充分展现了王原祁山水画的艺术特色。其以细腻轻松的笔触将江南水乡早春时节优美、祥和、安宁的景象描绘得惟妙惟肖。此画构图主要采用平远法布局景物位置或疏或密、虚实相生平中寓奇在不经意间透露出严谨的章法和隽永的笔墨形式趣味。画面中清溪曲折贯穿始终右下角溪流随坡岸转折渐次向上收拢最终消失于密集的溪石丛树掩映之中随后溪面又在画面中部蜿蜒而出逐渐伸展至远方形成一片开阔的水面。远处虚与近处实、画面上方疏朗与下方密集形成了鲜明的对比使得整幅画面充满了生机与活力。

类　　型	纸本设色画
作　　者	王原祁
时　　间	清代
规　　格	纵135厘米,横58.6厘米
现收藏地	中国苏州博物馆

第3章 山水画

王原祁《江国垂纶图》

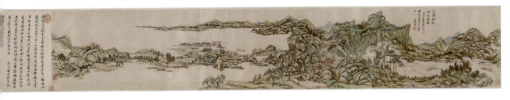

类　　型	纸本设色画
作　　者	王原祁
时　　间	清代
规　　格	纵26厘米，横146.1厘米
现收藏地	美国大都会艺术博物馆

《江国垂纶图》虽尺寸不大，但设色淡雅，用笔老练，是王原祁晚年以黄公望为宗，师法元代绘画，运用干焦墨层层皴擦的精妙之作。画面云山秀水，用笔秀雅脱俗，设色清淡圆润，笔墨与设色均达高妙之境。其用笔锋颖幻化，真率而意韵高古，生涩中更显纯粹。用色绛翠斑驳，是浅绛与青绿手法极致运用与融合的典范。画面中笔笔交叠、色色相浸之处，全然不拘小节，直抒天然真趣。

陈书《长松图》

陈书的山水画既有摹古之作，亦不乏写生佳作。她善于观察生活，热衷于表现自然之美。《长松图》便是陈书根据室外一株三百年古松所创作的写生山水画。全图用墨简练，独以石青加淡墨描绘，松色翠绿如玉，清凉宜人。表现手法上，近景写实，追求具象，水榭茅草顶边缘线条井然有序；远景则虚化处理，竹丛以墨点横排，远山淡墨皴染，山脉肌理、质感虽不明晰，却以"虚"衬"实"，更显近景之生动。

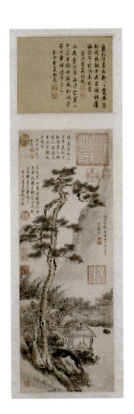

类　　型	纸本设色画
作　　者	陈书
时　　间	清代
规　　格	纵84.5厘米，横30.1厘米
现收藏地	中国北京故宫博物院

禹之鼎《溪山行旅图》

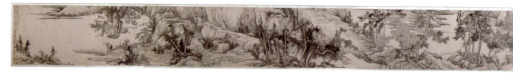

《溪山行旅图》是禹之鼎应翁嵩年之邀,仿文徵明笔法所绘,展现了翁氏夏日游览山水的情景,为禹之鼎罕见之鸿篇巨制。此画构图繁密深邃,

类 型	纸本设色画
作 者	禹之鼎
时 间	清代康熙三十九年(1700年)
规 格	纵34.8厘米,横309厘米
现收藏地	中国北京故宫博物院

用笔灵活多变,点、写、擦、勾、皴、染挥洒自如,干湿浓淡水墨互用,生动再现江南山水之美。主人公五官轮廓淡墨勾勒,色彩晕染,衣纹兰叶描轻重得宜,形象刻画出久居京城、宦海浮沉者对行旅之乐与闲居生活的向往。

王敬铭《山水图》

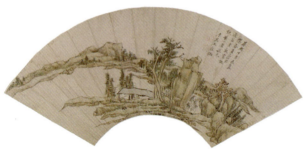

《山水图》是一幅融合倪瓒与黄公望绘画特色的小景山水设色之作。画家采用倪瓒"一河两岸"构图法绘近景屋石与远景山水,同时借鉴黄公望松动笔触与粗犷线条,以赭石为主色,使整幅作品古意盎然,别具风味。

类 型	纸本设色画
作 者	王敬铭
时 间	清代康熙四十六年(1707年)
规 格	纵16.4厘米,横46.7厘米
现收藏地	中国北京故宫博物院

焦秉贞《陶渊明归去来辞图》

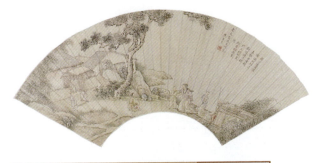

《陶渊明归去来辞图》依据陶渊明《归去来辞》文意,描绘陶氏辞官隐居,离船登岸受童仆欢迎之景。焦秉贞虽受西洋画技法影响,但在此作中,除茅屋结构略见透视外,西方画法痕迹不显,整体仍属中国传统人物山水画范畴。焦秉贞注重以形写神,将陶氏下船时的谨慎与童仆的恭敬神态刻画得栩栩如生。

类　　型	纸本设色画
作　　者	焦秉贞
时　　间	清代康熙四十七年（1708年）
规　　格	纵16.1厘米，横47.5厘米
现收藏地	中国北京故宫博物院

王翚《临赵孟頫水村图》

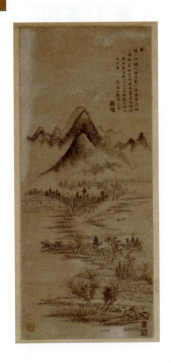

《临赵孟頫水村图》仿元代赵孟頫《水村图》卷,以平远法展现江南水乡宁静悠远的意境,追求"平淡天真"的艺术格调。画面自题:"点点沙鸥下渚田,荒荒渔舍隐溪烟。夕阳柳岸收渔网,秋水芦花放鸭船。康熙庚子秋八月二十日仿赵文敏公水村图。茶磨山樵者王翚。"王翚画法源自南派山水,远山运用"董巨"技法,唯苔点相较于赵孟頫略显呆板。王翚存世作品稀少,故此画尤为珍贵。

类　　型	纸本墨笔画
作　　者	王翚
时　　间	清代康熙五十九年（1720年）
规　　格	纵75.8厘米，横32.2厘米
现收藏地	中国北京故宫博物院

冷枚《避暑山庄图》

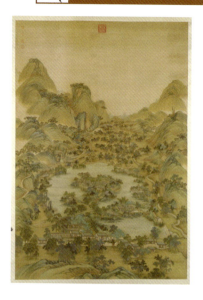

《避暑山庄图》以写实的手法描绘避暑山庄后苑部分及其四周的崇山峻岭。构图为鸟瞰式，自景区上方向下纵向取景，景致具体而微。设色以青绿着色和浅绛渲染相结合，冷暖色调和谐呼应，成功地营造出山庄静寂清幽的氛围。笔法灵活多变，山石树木或以干笔皴擦，或青绿烘染。建筑物的描绘，画家在传统的工笔界画基础上，又巧妙地吸收了欧洲的透视法，并将两者融合在一起，从而更科学、客观地表现出建筑物的物理结构，同时也加强了画面的纵深感。

类　　型	绢本设色画
作　　者	冷枚
时　　间	清代
规　　格	纵 254.8 厘米，横 172.5 厘米
现收藏地	中国北京故宫博物院

高翔《山水图》（一）

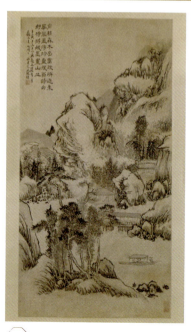

《山水图》描绘画家心中的理想隐居之地。画中山水秀美，草木葳蕤，枝叶繁茂，翠绿欲滴，山中茅舍若隐若现于翠竹环抱之中，象征着主人高洁的品格。近处湖面清澈宁静，游艇悠然荡漾其上。船夫稳坐船尾摇桨，船篷内三位文人雅士对坐，共赏美景，吟诗抒怀。此画山石勾勒简约而不失精致，笔法秀雅中略带方折，透露出弘仁笔意之韵，却更显清新明快、活泼灵动。山石皴法简约，以浓淡相宜的线条直接勾勒，树叶或圈或点，用笔轻松自然，彰显出石涛画风的影响。

类　　型	纸本墨笔画
作　　者	高翔
时　　间	清代康熙六十一年（1722 年）
规　　格	纵 79.7 厘米，横 41 厘米
现收藏地	中国北京故宫博物院

高翔《山水图》（二）

类　　型	纸本墨笔画
作　　者	高翔
时　　间	清代雍正二年（1724年）
规　　格	纵26厘米，横151.3厘米
现收藏地	中国北京故宫博物院

《山水图》卷中峰峦叠嶂，草木葱郁，江面辽阔，远处渔舟穿梭，勤劳作业。山间水畔，楼台亭榭静谧宜人，整幅画不以磅礴气势取胜，而以深情动人，细腻描绘画家熟悉的江南水乡景致。画面构图兼具写实性，令人倍感亲切。高翔巧妙融合写实与抒情，融入对家乡山水风情的深厚情感，以疏淡笔墨勾勒出一个充满生活意趣的"桃花源"。

陈枚《万福来朝图》

《万福来朝图》作为一幅祝寿佳作，画家匠心独运，在画面显著位置绘制了象征长寿的松树，并巧妙利用"蝠"与"福"的谐音，绘制万蝠朝松的盛景，寓意雍正皇帝福寿双全、吉祥如意。此画在继承宋代青绿山水的基础上，创新融入西洋画的高光、透视技法，虚实相生的构图既增强了画面的宏大气势，又丰富了空间层次。精细秀润的笔法不仅展现了山石的险峻与松树的繁茂，还生动描绘水波的灵动。全幅设色既艳丽又典雅，尽显宫廷绘画的雍容华贵。

类　　型	绢本设色画
作　　者	陈枚
时　　间	清代雍正四年（1726年）
规　　格	纵139.7厘米，横64厘米
现收藏地	中国北京故宫博物院

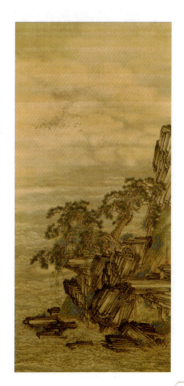

中国名画欣赏

陈枚《山水楼阁图》

《山水楼阁图》第一开

《山水楼阁图》共 12 开,对幅均附有乾隆皇帝题诗。陈枚受郎世宁影响,巧妙运用西洋画透视法,赋予物象立体之感。此图册以中西合璧的技法,完美展现了圆明园中西建筑与园林的和谐交融,引人无限遐想。咸丰十年(1860 年),圆明园惨遭英法联军焚毁,此册更显其珍贵的艺术价值。

类　　型	绢本设色画
作　　者	陈枚
时　　间	清代
规　　格	纵 31 厘米,横 25.3 厘米(每开)
现收藏地	中国北京故宫博物院

袁江《山水楼阁图》

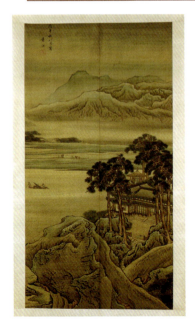

《山水楼阁图》中近景坡石高松,屋宇亭台错落有致,营造出幽深意境;中景水面宽阔,一叶扁舟悠然前行,动静相宜;远景山峦起伏,气势磅礴。全画用笔工整细腻,技法纯熟,色彩清丽脱俗,尽显袁江中晚年艺术风格的典型特征。

类　　型	绢本设色画
作　　者	袁江
时　　间	清代雍正四年(1726 年)
规　　格	纵 210 厘米,横 110.6 厘米
现收藏地	中国北京故宫博物院

袁江《观潮图》

《观潮图》是袁江早期佳作,生动描绘钱塘江大潮的雄浑壮观。钱塘江因地理优势而形成震撼人心的潮汐景象,观潮活动蔚为壮观。此画采用对角式构图,深受南宋马远、夏圭边角构图影响,山石楼阁聚于左下角,大片留白则用于展现汹涌的江潮与远山淡影,充分展现了江潮的磅礴气势。山石皴法借鉴北宋李成、郭熙之精髓,江水描绘细密严谨,承袭宋人余韵。

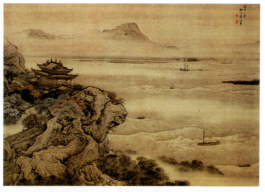

类 型	绢本设色画
作 者	袁江
时 间	清代
规 格	纵97厘米,横131厘米
现收藏地	中国北京故宫博物院

袁江《蓬莱仙岛图》

"蓬莱仙岛"源自中国古代神话,岛上宫殿金碧辉煌,奇花异草、珍禽异兽遍布,更有传说中的"不死之药"。《蓬莱仙岛图》是袁江以此神话为题材,融入个人艺术创意所绘的仙境图景。画面中云烟缭绕,仙雾缥缈,精美的楼阁、雄伟的山石与浩瀚的大海共同营造出画家心中的理想世界,令人心驰神往。

类 型	绢本设色画
作 者	袁江
时 间	清代
规 格	纵160厘米,横97厘米
现收藏地	中国北京故宫博物院

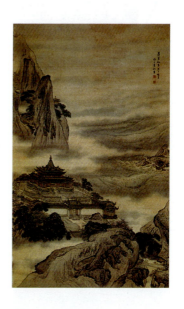

袁江《阿房宫图》

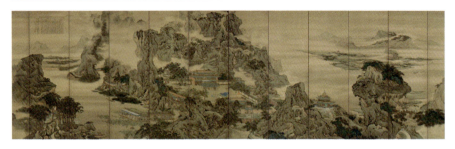

古代历史上著名的宫阙殿宇和民间传说中的阆苑琼楼，都是袁江笔下反复描绘的题材内容。《阿房宫图》即以秦始皇三十五年（公元前212年）

类 型	绢本设色画
作 者	袁江
时 间	清代
规 格	纵60.5厘米，横194.5厘米（每条）
现收藏地	中国北京故宫博物院

兴建的阿房宫为题。画家凭借自己深厚的古建知识和丰富的想象力，使一组组已逝的、带有神秘色彩的建筑得以重现。此画采用十二条通景屏的表现手法，充分利用画面的宽度与广度，再现了阿房宫当年的恢宏气势，将华贵绮丽的画风发挥到了极致。

袁江《梁园飞雪图》

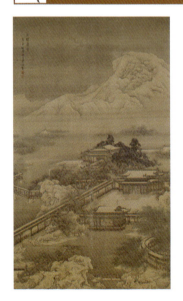

《梁园飞雪图》是袁江楼阁界画的代表作之一。他将梁园这座历史上著名的园林建筑巧妙地置于冬季雪景之中，庭院、屋顶、山石上均留白以表现厚厚的积雪，精美的殿堂在白雪的映衬下更显富丽堂皇。寒冷的气候并未削弱园内的热烈氛围，殿堂内灯火通明，歌舞升平，豪华盛宴正值高潮。画家以均匀挺直的线条勾勒出房屋的各个细部，繁密的斗拱、玲珑的窗格，展现了高超的界画技巧。同时，画家也注重周围环境与自然气氛的烘托，使得画面充满了诗一般的意境。

类 型	绢本设色画
作 者	袁江
时 间	清代
规 格	纵202.8厘米，横118.5厘米
现收藏地	中国北京故宫博物院

袁江《竹苞松茂图》

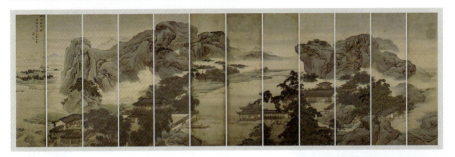

类　型	绢本设色画
作　者	袁江
时　间	清代
规　格	纵62.1厘米，横231.5厘米（每条）
现收藏地	中国北京故宫博物院

袁江的界画楼阁，无论大幅小幅，皆制作精工。尤其是其精心绘制的通景屏，景物连贯一体，气势宏伟。此幅"十二条通景屏"描绘画家理想中的仙山、楼阁、屋宇，为长松茂竹所环抱，将雄伟壮阔的"青绿山水"与富丽堂皇的楼阁建筑完美融合，既精细入微，又大气磅礴，极大地提升了传统界画的表现力和艺术感染力。

袁耀《邗江胜览图》

《邗江胜览图》是一幅纪实性作品，属袁耀早期佳作。清代中期，扬州作为江南地区的交通枢纽和商业重镇，繁华发达，同时也是文化艺术中心之一。画家采用俯视角度，将古扬州城北郊的景物尽收眼底。画面中，扬州城被群山河流环绕，近景、中景、远景层层展现，气势宏大。袁耀虽以描绘富丽堂皇的宫室楼阁著称，但在这幅纪实性作品中，却展现出了一种朴素而真实的风貌。其用笔技巧精湛，每一处细节都刻画入微，房屋、树木、舟船、桥梁、人物、车马等具体而生动，情趣盎然。

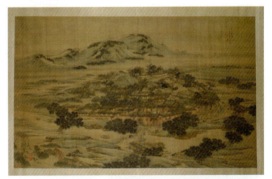

类　型	绢本设色画
作　者	袁耀
时　间	清代乾隆十二年（1747年）
规　格	纵165.2厘米，横262.8厘米
现收藏地	中国北京故宫博物院

袁耀《山庄秋稔图》

《山庄秋稔图》描绘山庄秋天的景色。村舍环绕于绿树丛中,茅庐内村人闲适自得;近处一牧童放牛于缓坡之上;远山高耸入云,突兀奇绝,烟云缭绕。设色青绿,构思精巧,结构准确,层次分明,展现了画家精湛的写实功力。

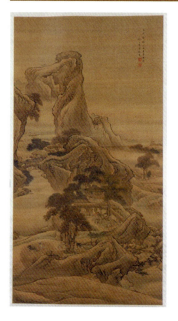

类　型	绢本设色画
作　者	袁耀
时　间	清代乾隆二十二年(1757年)
规　格	纵182.5厘米,横96.8厘米
现收藏地	中国北京故宫博物院

袁耀《汉宫春晓图》

《汉宫春晓图》虽名为汉代宫殿之景,实则表现的是画家想象中的仙山琼阁。宫阙殿宇富有装饰趣味而不失写实性。画中山石形貌奇异,繁皴与密斫浑然一体;其灵动的点染不仅显现出石质的坚硬质感,还增强了画面的动势;与工整精巧的宫阙楼阁形成粗放与华美、活泼与整齐的鲜明对比。

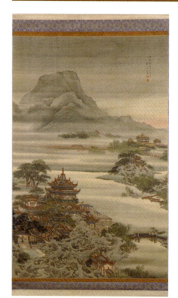

类　型	绢本设色画
作　者	袁耀
时　间	清代乾隆三十二年(1767年)
规　格	纵250厘米,横162厘米
现收藏地	中国北京故宫博物院

袁耀《山水楼阁图》

《山水楼阁图》是袁耀中年时期创作的大幅佳作。画作展现高山峻岭、山石陡峭、树木葱郁的景象;楼阁则华丽壮观,境界幽美。运笔严谨精到,山水以工笔画出,墨色浓淡相宜、明净雅致;意境恬淡宁静,别有一番韵致。

类　　型	绢本设色画
作　　者	袁耀
时　　间	清代
规　　格	纵 202.3 厘米,横 118.5 厘米
现收藏地	中国北京故宫博物院

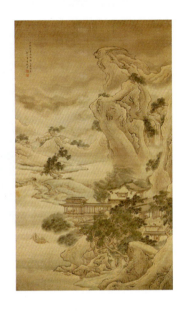

袁耀《竹溪高隐图》

《竹溪高隐图》采用"平远式"构图法,景致空阔平远。整幅画设色淡雅清新,充满诗意。山石以色染为主,石面平整少皴擦;树叶则以繁复的线条点染而成,叶片细碎多交叠;与石面形成"碎"与"整"的对比效果,丰富了视觉感受。画中小如豆许的高士与仙鹤既为冷漠的山石增添了色彩与生趣;又为典雅的建筑营造出了真实可信的空间感。

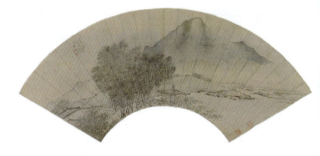

类　　型	纸本设色画
作　　者	袁耀
时　　间	清代
规　　格	纵 17.3 厘米,横 52.4 厘米
现收藏地	中国北京故宫博物院

中国名画欣赏

袁耀《九成宫图》

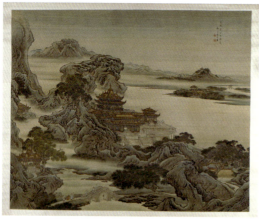

《九成宫图》以对角构图为主,建筑物在画面中所占比例虽不大,但画家巧妙地将其安排在观者的视觉中心位置,使其在山重水复的背景中尤为醒目。此作系根据著名诗人杜甫咏《九成宫》诗意想象而成。袁江、袁耀父子所绘历代宫阙虽各有典故,但样式多雷同,富有装饰趣味而无明显时代特征;画中人物服饰亦如此,虽为古装却难以确指具体朝代。

类　　型	绢本设色画
作　　者	袁耀
时　　间	清代
规　　格	纵189.7厘米,横230.7厘米
现收藏地	中国北京故宫博物院

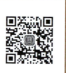

袁耀《山水四条屏》

　　《山水四条屏》是袁耀晚年的力作,所绘为扬州北郊的四处名胜景点,均为写生精品。"春台明月"绘就一派怡人春色,湖岸枝头新绿点点、垂柳依依,用笔细润秀媚,设色淡雅清新。"平流涌瀑"则展现夏日高树浓荫,茂林森森,以浓厚的墨色点染,画面华滋苍润。"万松叠翠"描绘秋时萧瑟之景,构图平远空明,远景山石简笔勾勒,林木萧疏,唯有常青的松树依旧叠翠如茵。"平冈艳雪"则绘冬季大地银装素裹,老梅傲立雪中,神态潇洒,枝干用笔老练苍劲,再以胭脂、白粉点染敷色,更显生机。画家巧妙地将瘦西湖两岸的亭台楼阁、名园胜景融入春、夏、秋、冬四季的大自然中,以传统界画的精湛技法,将扬州当时"两堤花柳全依水,一路楼台直到山"的繁荣景象真切而形象地展现在观者面前。

类　　型	绢本设色画
作　　者	袁耀
时　　间	清代
规　　格	纵57厘米,横66.1厘米(每幅)
现收藏地	中国北京故宫博物院

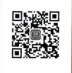

袁耀《蓬莱仙境图》

袁氏父子笔下描绘蓬莱仙境的作品众多,其中以袁耀所作的《蓬莱仙境图》最为壮观。画中山形脉络动感十足,突兀怪异;山石以鬼面皴法绘就,奇形怪状,层次丰富。华丽严整的宫殿与雄伟且富有动感的山水巧妙融合,浑然一体,形成画面中动与静、整齐与活泼的鲜明对比,气势磅礴。

类 型	绢本设色画
作 者	袁耀
时 间	清代
规 格	纵 266.2 厘米,横 163 厘米
现收藏地	中国北京故宫博物院

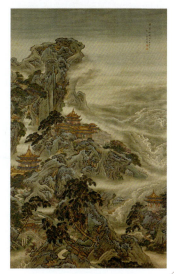

袁耀《山雨欲来图》

此画取意自唐代诗人许浑《咸阳城东楼》的诗句:"一上高城万里愁,蒹葭杨柳似汀洲。溪云初起日沉阁,山雨欲来风满楼。鸟下绿芜秦苑夕,蝉鸣黄叶汉宫秋。行人莫问当年事,故国东来渭水流。"画面描绘暴雨来临前乌云压顶、狂风肆虐下的景象。黑沉沉的浓云滚滚而来,弓曲的树木、低伏的庄稼、飘荡的小舟、逆风而行的农夫以及状貌扭曲、高耸险峻的山岩,共同为画面增添了戏剧性的紧张氛围和内在张力。画家创造性地运用富于动感的笔调,将静谧的楼阁穿插于动感十足的山水之中,构成诸多元素对比呼应而又和谐统一的画面,在动静之间达到了完美的平衡。

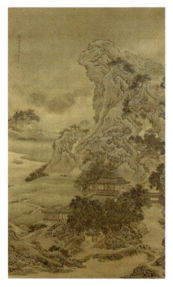

类 型	绢本设色画
作 者	袁耀
时 间	清代
规 格	纵 195.1 厘米,横 116.8 厘米
现收藏地	中国北京故宫博物院

袁耀《骊山避暑图》

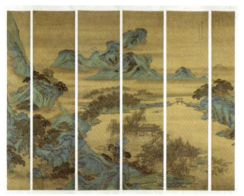

骊山位于今陕西省西安市临潼区城南,唐代在此建行宫,初名"温泉宫",唐玄宗李隆基时更名为"华清宫"。唐玄宗与宠妃杨玉环常在此避暑游玩,留下千古佳话。袁耀依据这段史实,充分发挥想象,绘成此幅巍峨壮观而又风光旖旎的画面。画中山石雄浑,楼阁建筑精巧,两者相互辉映,彼此衬托,展现出非凡的艺术魅力。

类 型	绢本设色画
作 者	袁耀
时 间	清代
规 格	纵 237 厘米,横 31.7 厘米 /57.4 厘米
现收藏地	中国北京故宫博物院

高凤翰《雪景山水图》

《雪景山水图》描绘山中雪霁后的景象。平冈山丘,层层深远,银装素裹,一片萧肃宁静之中,冈峦上的绿松、丛竹却在凛冽寒风中展现出勃勃生机,画面因此充满了活力。画家以浓墨染绢地烘托雪景,树木画法工细,敷色清雅,构图注重景物大小、疏密、虚实的变化,展现出高超的艺术造诣。

类　型	绢本设色画
作　者	高凤翰
时　间	清代雍正三年（1725 年）
规　格	纵 168.8 厘米，横 98 厘米
现收藏地	中国北京故宫博物院

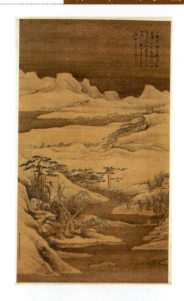

华嵒《天山积雪图》

《天山积雪图》以唐人远行边塞的诗意为创作背景。此画构图狭长,营造出天高地迥的视觉效果,以衬托人物孤寂的内心世界。设色雅致,色彩搭配与冷暖色调的对比均十分考究。人物与老驼的形象塑造在写实基础上巧妙运用夸张手法,人物前倾的动势与老驼富于人情味的表情相得益彰,使得主题更为突出。此画充分展现了华嵒独特的艺术构思和出众的绘画才能。

类　型	纸本设色画
作　者	华嵒
时　间	清代乾隆二十年（1755 年）
规　格	纵 159.1 厘米，横 52.8 厘米
现收藏地	中国北京故宫博物院

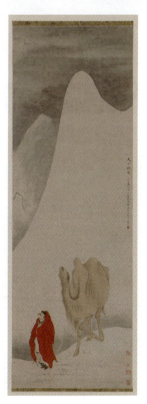

张宗苍《山水图》

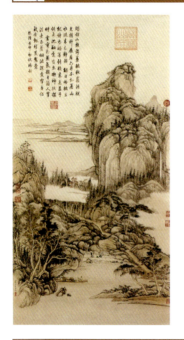

《山水图》是张宗苍担任宫廷画师期间的精心之作。画中山石经反复线条皴染再以焦墨点苔而成,繁复的林壑不失明爽之致;笔情墨韵间流露出苍郁秀雅之气,反映了画家成熟期的典型风格。乾隆皇帝对此画赞赏有加,特地将它收藏于塞外重要行宫避暑山庄,并亲自题诗三首以示恩宠。

类　　型	纸本设色画
作　　者	张宗苍
时　　间	清代乾隆十七年(1752年)
规　　格	纵143厘米,横75.6厘米
现收藏地	中国北京故宫博物院

王愫《岩畔垂纶图》

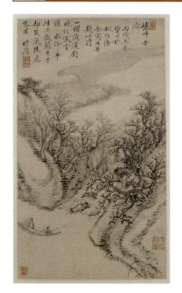

《岩畔垂纶图》以中景左右呼应的山石树木为布局重点,展示了水涧流溪之景。近景绘一士人独坐孤舟,垂纶而钓,点明了画作的主题。远景则绘浮动的烟云,其朦胧而空灵的形态,拓展了画面的进深空间。此画构图疏密得当,用笔遒劲凝重,墨色苍厚明润,彰显了画家深厚的笔墨功底。

类　　型	纸本水墨画
作　　者	王愫
时　　间	清代乾隆三十一年(1766年)
规　　格	纵47厘米,横27.5厘米
现收藏地	中国北京故宫博物院

方琮《秋山行旅图》

《秋山行旅图》是方琮的代表作之一。画中峰峦叠嶂，林木逢秋，溪流潺潺，小桥横跨，行人穿梭其间。整幅画面布局精妙，结构严谨，房舍及行旅商贾皆似元人遗风，实为雅俗共赏之典范。

类　　型	纸本设色画
作　　者	方琮
时　　间	清代乾隆三十七年（1772年）
规　　格	纵186.6厘米，横153.3厘米
现收藏地	中国北京故宫博物院

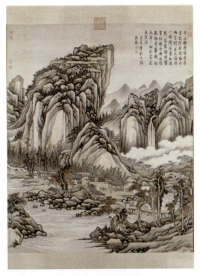

方琮《天保九如图》

《天保九如图》是方琮根据《诗经·小雅·天保》的诗意所绘。画中高山流水，旭日东升，屋内主人手持如意，正接受众人拜贺。画家以山冈、松树、如意、桃、鹤等富含"长寿吉祥"寓意的景物，为主人营造了一处可居可游的人间仙境。构图深远，画风承袭清初"四王"中王原祁所开创的"娄东派"传统。山石树木以干笔枯墨或汁绿色皴擦渲染，墨与色交织，展现出深远的意境与浑厚的气韵。

类　　型	绢本设色画
作　　者	方琮
时　　间	清代
规　　格	纵146.4厘米，横50.5厘米
现收藏地	中国北京故宫博物院

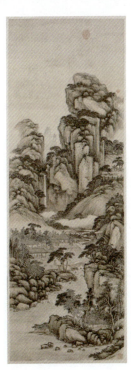

金农《月华图》

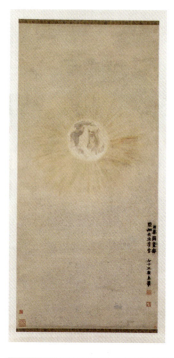

 《月华图》是金农晚年赠友之作。全画仅绘一轮满月,内中阴影凹凸,外缘则绽放出赤、橙、黄、绿、青、蓝、紫七色光芒。画面赋色简逸而纯净,却饱含画家深情。传统作品中,月亮常被赋予神话色彩,而在文人画中则多为补景。《月华图》独辟蹊径,以写实手法直接展现月光之华,以奇制胜。此作几无传统笔墨之法可循,阴影处理巧妙利用水墨在宣纸上的自然效果,与暖色调淡色光芒形成鲜明对比,更显月光之皎洁明亮。画家创作时心手合一,天趣自成,尽显非凡想象与创造力。

类 型	纸本设色画
作 者	金农
时 间	清代乾隆二十七年(1762年)
规 格	纵116厘米,横54厘米
现收藏地	中国北京故宫博物院

沈源《山水楼阁图》

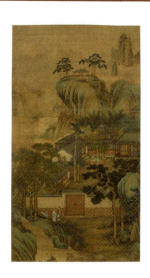

 清代宫廷内,受"海西法"影响的新型建筑画盛行一时,时称"线法画",即采用西洋焦点透视法,以增强建筑物在画面中的空间感与纵深感,追求卓越的立体效果。《山水楼阁图》中可见"线法画"之痕迹,虽受中国审美传统制约,西洋效果有所减弱,但与传统建筑画相比,画家对三维景物的表现能力已显著提高。

类 型	绢本设色画
作 者	沈源
时 间	清代
规 格	纵135厘米,横74.8厘米
现收藏地	中国北京故宫博物院

改琦《西溪探梅图》

《西溪探梅图》描绘高士乘舟沿溪而行，赏两岸梅花之盛景。根据自题可知，此画是改琦仿金农笔法，寓钱杜诗意而成，溪水表现尤为独到。烟云缭绕，隐没了西溪的边际，从而拓宽了水域的有限空间，引领观者思绪超越画框，步入"此时无声胜有声"的幽远境界。此画巧妙运用"巧借"手法，如轻舟映水、岸草微动暗示水波轻漾、白梅点染仿佛浪花飞溅，营造出丰富的视觉与情感体验。

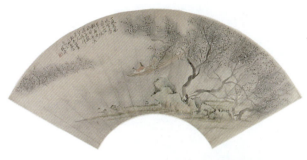

类　　型	纸本设色画
作　　者	改琦
时　　间	清代
规　　格	纵 19.2 厘米，横 54.9 厘米
现收藏地	中国北京故宫博物院

李世倬《皋涂精舍图》

静宜园"二十八景"中，玉华岫内藏玉华寺，寺中皇帝书屋名曰"皋涂精舍"。《皋涂精舍图》以俯瞰视角绘此景，建筑坐落于半山之间，四周群山环抱，气势磅礴。画家用墨简淡而不失润泽，皴笔短促而细密，精准捕捉北方山水之荒寒韵味。画面中心精心布局一组建筑，院落廊台井然有序，古木参天，修竹挺拔，尽显写实功力。

类　　型	纸本淡设色画
作　　者	李世倬
时　　间	清代
规　　格	纵 110.5 厘米，横 37 厘米
现收藏地	中国北京故宫博物院

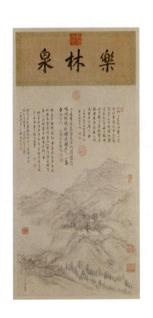

董邦达《静宜园二十八景图》

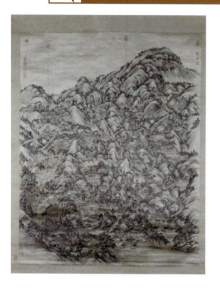

《静宜园二十八景图》详尽描绘香山静宜园的全景,共涵盖二十八处景致。该园始建于乾隆十年(1745年),于乾隆十二年(1747年)正式命名为"静宜园"。它依山而建,蜿蜒曲折,划分为多个区域,让人在漫步中领略到移步换景的奇妙。园内人造景观与自然风光和谐共生,相得益彰。此画笔触细腻,色彩清新雅致,营造出一种宁静幽远的氛围,既真实展现了树木山石的自然风姿,又赋予了观者无尽的美学享受。

类 型	绫本设色画
作 者	董邦达
时 间	清代
规 格	纵196厘米,横153.2厘米
现收藏地	中国北京故宫博物院

爱新觉罗·允禧《渔庄山舍图》

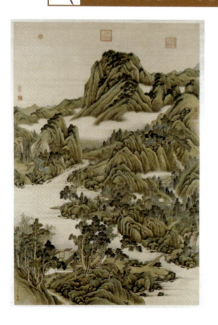

《渔庄山舍图》是一幅精工细作的青绿重彩。画面布局繁复而不失章法,描绘郁郁葱葱的林木、层层叠叠的青山,以及穿插其间的白云、湖水、草亭、屋舍、小桥等点缀其间,共同构成了一幅渔庄山舍间湖光山色的自然美景。整幅画以绿色为主调,皴擦渲染间透露出轻柔秀润的笔触,于平淡静谧中展现出丰富的自然气象与深远的审美意境。

类 型	绢本设色画
作 者	爱新觉罗·允禧
时 间	清代
规 格	纵189厘米,横124.7厘米
现收藏地	中国北京故宫博物院

张若澄《兴安岭图》

清朝的发祥地位于中国东北地区,因此大、小兴安岭及长白山等地深受清代帝王的重视。据史书记载,乾隆十四年八月七日(749年),乾隆皇帝行至都呼岱,次日攀登兴安大岭,并作诗以纪念此行。《兴安岭图》即为张若澄依据此诗意境所绘,图中巧妙展现了山巅行营,凸显了皇帝亲临兴安岭的盛况。画面中山势雄伟,林木葱郁,曲径通幽,云烟缭绕,完美契合了诗中对兴安岭壮丽景色的赞美。

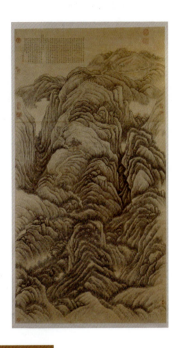

类 型	纸本设色画
作 者	张若澄
时 间	清代乾隆十四年(1749年)
规 格	纵176.3厘米,横91厘米
现收藏地	中国北京故宫博物院

张若澄《静宜园二十八景图》

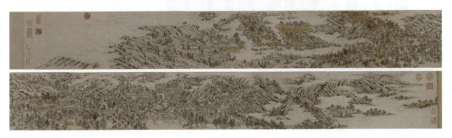

类 型	绢本设色画
作 者	张若澄
时 间	清代
规 格	纵28.7厘米,横427.3厘米
现收藏地	中国北京故宫博物院

《静宜园二十八景图》描绘香山静宜园内的二十八处景点,每处景点均配以精致的小字榜题。画家巧妙地将界画建筑与文人写意山水相融合,既体现了文人画深邃含蓄的审美趣味,又详尽展示了各景点的具体位置与布局。画中的建筑与山水多采用传统写意技法表现,这种技法是清代宫廷建筑画中独特的"意笔楼阁"形式。

张若澄《燕山八景图》

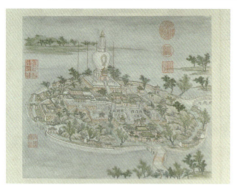

《燕山八景图》第一开

类　　型	绢本设色画
作　　者	张若澄
时　　间	清代
规　　格	纵34.7厘米，横40.3厘米（每开）
现收藏地	中国北京故宫博物院

《燕山八景图》册以北京城著名的"燕京八景"为主题创作，共8开，对幅均附有乾隆皇帝的题诗。这"燕京八景"历经金、元、明、清四朝，虽然景点相同，但名称却随时代变迁而有所不同。乾隆十六年，乾隆皇帝御制《燕山八景诗》，正式将八景定名为"琼岛春荫""太液秋风""玉泉趵突""西山晴雪""蓟门烟树""卢沟晓月""金台夕照""居庸叠翠"，这一命名沿用至今。《燕山八景图》册中，虽未使用界尺来刻画建筑，但对建筑特征的描绘却极为生动准确，表现手法既活泼又不失稳重，是画家对景写实的佳作。

徐扬《京师生春诗意图》

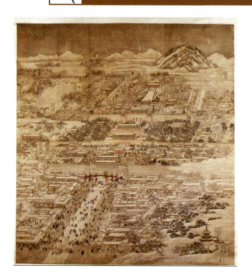

《京师生春诗意图》采用鸟瞰式构图方式，巧妙融合了中国传统的散点透视与欧洲焦点透视画法，全面展现了京师（今北京）的壮丽景象。画家自正阳门大街起笔，依次描绘紫禁城、景山、西苑、琼岛以及天坛祈年殿等标志性建筑和景观，仿佛将数百年前的北京城完整地呈现在观者眼前，为后人留下了极其珍贵的视觉资料。

类　　型	绢本设色画
作　　者	徐扬
时　　间	乾隆三十二年（1767年）
规　　格	纵256厘米，横233.5厘米
现收藏地	中国北京故宫博物院

徐扬《玉带桥诗意图》

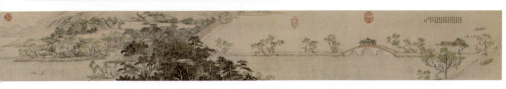

类　　型	纸本设色画
作　　者	徐扬
时　　间	清代
规　　格	纵 15.4 厘米，横 124 厘米
现收藏地	中国北京故宫博物院

《玉带桥诗意图》卷首即以玉带桥为起点，长堤横卧水面，波光粼粼，绿树轻摇，舟船穿梭其间，游客悠然自得。堤岸一端，长松苍翠，浓荫蔽日，其间隐约可见宫殿一隅。远处青山隐约，云雾缭绕，营造出一种幽雅静谧的氛围。此画并非乾隆时期清漪园的实景再现，而是依据御制玉带桥诗的意境创作而成。全图笔法松秀飘逸，超脱尘世，布局疏密有致，设色清雅宜人，独具韵味，颇显元人遗风。虽本应展现皇家园林的富丽堂皇，徐扬却以简淡笔触勾勒出一派近乎田园风光的景致，既契合诗意，又彰显了文人画家高雅独特的审美旨趣。

徐扬《山庄清话图》

《山庄清话图》描绘崇山峻岭，云雾缭绕，苍松翠柏，溪涧潺潺，柴门板桥，引领幽径。画中两位高士于书斋中清谈，意境深远。"高远式"与"鸟瞰式"构图巧妙结合，画面丰富多变，移步换景，清幽雅致。全图采用青绿山水技法，以石青、石绿等色精心晕染，增强了山石的立体感和光影变化，细腻描绘溪水的流动与活力。此作既具装饰性，又生动再现自然之美，展现了清代宫廷青绿山水画的独特风貌。

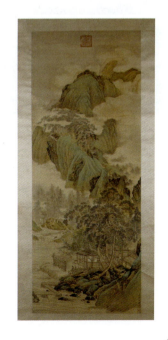

类　　型	绢本设色画
作　　者	徐扬
时　　间	清代
规　　格	纵 189.3 厘米，横 73.7 厘米
现收藏地	中国北京故宫博物院

谢遂《寒林楼观图》

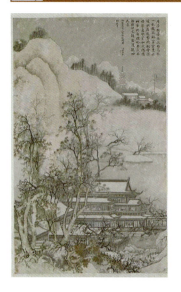

《寒林楼观图》是谢遂应乾隆帝之命,仿宋人同名画作之精品。此画描绘冬日雪后寒林萧瑟之景,透过稀疏林木,可见华美楼阁隐现。屋顶积雪厚重,屋内宾主欢聚,其乐融融。画家以界尺绘制房屋,笔法严谨工整,整幅作品设色淡雅,意境深远,颇得宋人神韵。

类 型	绢本设色画
作 者	谢遂
时 间	清代乾隆四十二年(1777年)
规 格	纵145厘米,横88厘米
现收藏地	中国北京故宫博物院

袁杓《绿墅堂图》

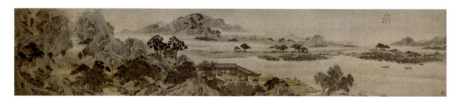

清代扬州地区涌现出一批专擅亭台楼阁界画的艺术家,袁江、袁耀父子尤为杰出,世称"袁氏画派"。袁杓承袭此派画风,其《绿墅堂图》虽改长轴巨屏为手卷形式,但技法上仍显袁氏父子之精髓。袁杓的建筑笔法较为豪放,设色淡雅朴素,背景山水则由动转静,更显自然平和。此作不仅展现了袁氏传派的艺术造诣,更在视觉效果上实现了由超凡脱俗向平实自然的转变。

类 型	绢本设色画
作 者	袁杓
时 间	清代乾隆四十三年(1778年)
规 格	纵41.8厘米,横207厘米
现收藏地	中国北京故宫博物院

罗聘《剑阁图》

《剑阁图》采用全景式构图,令人恍若置身蜀道之险峻。近景中商贾缓缓步入水畔茅店,店后山冈层叠,曲径通幽,绿树成荫。木桥上旅人策马而过,栈道蜿蜒于绝壁之上,与山间岚气相接。飞瀑如练,松柏苍翠,奇峰耸立,直插云霄。画面布局紧凑,山石以干墨皴擦,墨色深沉,笔法苍劲有力。峰顶轻抹淡赭,点缀青翠古木,既丰富了画面层次,又增添了蜀道奇景的秀美之气。

类 型	纸本设色画
作 者	罗聘
时 间	清代乾隆五十五年(1790年)
规 格	纵 100.3 厘米,横 27.4 厘米
现收藏地	中国北京故宫博物院

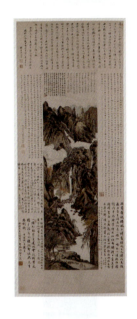

李寅《山水楼阁图》

《山水楼阁图》作为李寅的界画代表作,其师法两宋,秉承了宋人建筑画的严谨写实精神。李寅不仅精于界画技艺,更开创性地将山水与楼阁融为一体,形成了独特的艺术风格。他巧妙地将北宋李成、郭熙及南宋李唐、马远的山水技法融入界画之中,使山水背景在烘托作用的同时占据了重要位置,从而摆脱了界画早期的单调与机械感,赋予建筑物更为丰富的艺术表现力和感染力。

类 型	绢本设色画
作 者	李寅
时 间	清代
规 格	纵 143.5 厘米,横 51.5 厘米
现收藏地	中国北京故宫博物院

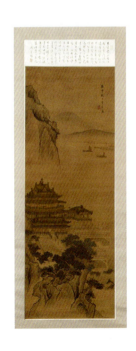

李寅《红楼夜宴图》

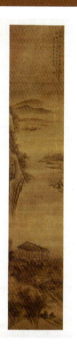

《红楼夜宴图》采用俯视鸟瞰构图法,将繁华景象尽收眼底并细腻呈现于观者眼前。李寅常在界画作品中题写与画面相关的诗词文字,展现出其深厚的艺术与文化修养。《红楼夜宴图》亦不例外,这些诗文不仅补充了画面意境,还激发了观者的历史联想,增强了作品的文学内涵,使作品兼具职业画家的精细工整与文人画家的抒情意趣。

类 型	绢本设色画
作 者	李寅
时 间	清代
规 格	纵 200 厘米,横 48.5 厘米
现收藏地	中国北京故宫博物院

李寅《仿郭忠恕山水楼阁图》

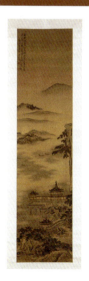

李寅的创作多取材于古代著名宫阙与民间传说中的仙境楼阁。《仿郭忠恕山水楼阁图》是以黄鹤楼为题材的作品。虽在细节上未必完全符合历史建筑的规制但在李寅的笔下这些建筑物被赋予了新的生命。他凭借深厚的建筑知识展开想象将历代绘画中的建筑形象巧妙融合创造出比例精准、结构严谨的艺术形象。其作品不仅是技艺的展现更是智慧与哲思的结晶为观者营造出一个可游、可居、可观的真实空间。

类 型	绢本设色画
作 者	李寅
时 间	清代
规 格	纵 201 厘米,横 48.5 厘米
现收藏地	中国北京故宫博物院

戴熙《忆松图》

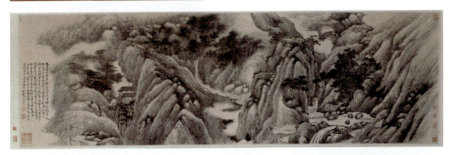

类　　型	纸本墨笔画
作　　者	戴熙
时　　间	清代
规　　格	纵 38.3 厘米，横 123.5 厘米
现收藏地	中国北京故宫博物院

《忆松图》描绘叠岭层峦与云遮雾绕的山林景致。山间长松虬曲，溪水潺潺，营造出一种雅静清幽的氛围。山石运用"披麻皴"技法，以墨色渲染，再加以浓墨皴擦、点苔、勾树，有效增强了画面的层次感。此画构图饱满，仅在题跋与云雾处巧妙透出空气感，令人赏心悦目。

奚冈《岩居秋爽图》

《岩居秋爽图》描绘了峰峦高耸、庭轩敞亮的江南秋日风光。奚冈的山水画在继承"元四家"精髓的基础上，又追溯至五代董源、巨然，并吸收明人董其昌及清人王原祁等大家的逸韵，最终自成一派。此作是他仿效黄公望笔意创作的，笔法清秀俊逸，色彩淡雅清新，意境深远悠长，深得黄公望画作中那份雅洁淡逸的韵味。

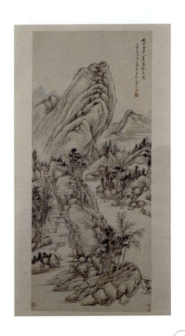

类　　型	纸本设色画
作　　者	奚冈
时　　间	清代嘉庆元年（1796 年）
规　　格	纵 113.5 厘米，横 48.5 厘米
现收藏地	中国北京故宫博物院

钱杜《紫琅仙馆图》

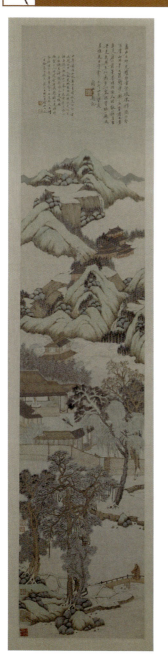

《紫琅仙馆图》原为赵孟頫之作,钱杜在京城有幸目睹真迹后,为友人月樵先生精心背临而成。此画意境清幽淡远,气氛安逸闲适,展现了文人心中理想化的幽居生活。画家通过对文人高雅生活环境的细腻描绘,深刻反映了他们的生活理想与高尚情操。此画虽源自赵孟頫原作,但钱杜用笔细密工整,人物与楼宇刻画入微,古拙之中又不失灵秀之气,彰显了他独特的艺术风格。其构图与着色则流露出吴门画派的影响,尤其是文徵明"细笔"画法的韵味。

类　　型	纸本设色画
作　　者	钱杜
时　　间	清代嘉庆二十四年(1819年)
规　　格	纵132厘米,横27.1厘米
现收藏地	中国北京故宫博物院

任熊《十万图》

《十万图》册是任熊晚年创作的十幅山水佳作之一,因每幅作品题目均以"万"字开头而得名,即"万卷诗楼""万点青莲""万峰飞雪""万笏朝天""万竿烟雨""万松叠翠""万林秋色""万壑争流""万丈空流""万横香雪",以寓至多尽善、完满俱足之意。该图册广泛取材于苏州太湖一带的自然风光,同时又不失想象与拓展,如"万笏朝天""万横香雪"取材于苏州天平山和香雪海,"万点青莲"则描绘杭州西湖美景,而"万丈空流""万竿烟雨"则是海岛与潇湘奇景的浪漫构想。任熊以"十""万"来概括天下美景与赏心乐事,作品笔法细腻入微,构思精妙绝伦,意境深邃悠远,且富含装饰趣味,于写实中融入浪漫情怀。尤其是他巧妙利用金笺纸的底色,使得青绿设色更加绚丽多彩,既浓艳华贵又不失雅致清新。

类 型	金笺设色画
作 者	任熊
时 间	清代
规 格	纵26.3厘米,横20.5厘米(每开)
现收藏地	中国北京故宫博物院

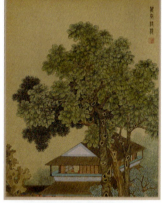

《十万图》第一开

任颐《云山策马图》

《云山策马图》源自李白《送友人入蜀》中的佳句"山从人面起,云傍马头生"而创作。画面生动展现了迎面而起的山峦与马头旁浮动的白云,精准图解了诗意之美,同时传达出山势的险峻与旅人勇往直前的探索精神。此画在构图上摒弃了传统山水画的"三远"法则,创新性地以"S"形山脊为主线,不仅突出了人、马的形象,还巧妙延伸了山峦的纵向走势,拓展了画作的空间层次,堪称任颐艺术成熟期的人物山水画代表作。

类 型	纸本设色画
作 者	任颐
时 间	清代光绪十二年(1886年)
规 格	纵135.5厘米,横65厘米
现收藏地	中国北京故宫博物院

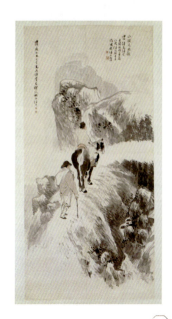

佚名《盘山静夜图》

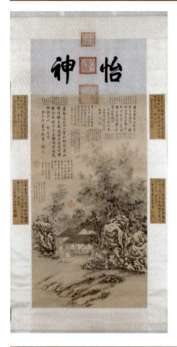

《盘山静夜图》以精细的笔触描绘一处隐于山石秀木之间的房舍。四周竹林葱郁、枝叶繁茂,与秀石枯木相映成趣。屋内正面设一床榻,榻旁高几之上摆放着清雅的供品。一人身着汉装,斜倚书函而坐,显得悠然自得。堂前开阔地带,一条小溪潺潺流过,共同营造出一个静谧幽雅的文人生活环境。画中人物实为乾隆皇帝,其面相庄严,面部刻画极为细腻,光影与凹凸感表现得极为精准,显然融入了西洋画法的精髓。而画中景物则运用传统的中国画技法精心绘制,中西合璧,别具一格。

类　型	纸本设色画
作　者	佚名
时　间	清代
规　格	纵 120.2 厘米,横 65.4 厘米
现收藏地	中国北京故宫博物院

佚名《颐和园风景图》

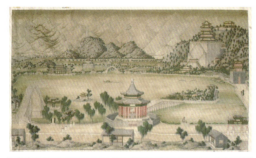

类　型	绢本设色画
作　者	佚名
时　间	清代
规　格	纵 187.5 厘米,横 374 厘米
现收藏地	中国北京故宫博物院

《颐和园风景图》选取了从颐和园昆明湖东南望向万寿山的独特视角,以广角镜头般的构图方式概括了颐和园最具标志性的景观,包括佛香阁、知春亭、铜牛、廓如亭、十七孔桥、玉带桥等。画面中亭台楼阁的屋顶敷色细腻多彩,黄、绿、灰各色交织;石桥栏柱等建筑细节描绘精准入微。尤为引人注目的是湖面上行驶的"小火轮"汽船,这一时代的新鲜玩物成为画面的点睛之笔。此画不仅真实反映了晚清颐和园的壮丽景象,还极富时代特色与历史价值。

第 4 章

花 鸟 画

　　花鸟画是以动植物为主要描绘对象的中国画传统画科，又可细分为花卉、翎毛、蔬果、草虫、畜兽、鳞介等支科。中国花鸟画集中体现了中国人与作为审美客体的自然生物的审美关系，具有较强的抒情性。它往往通过抒写作者的思想感情，体现时代精神，间接反映社会生活，在世界各民族同类题材的绘画中表现出十分鲜明的特点。

韩滉《五牛图》

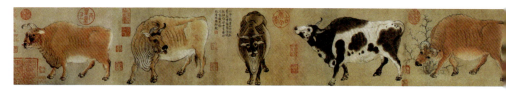

类　　型	黄麻纸本设色画
作　　者	韩滉
时　　间	唐代
规　　格	纵 20.8 厘米，横 139.8 厘米
现收藏地	中国北京故宫博物院

《五牛图》被誉为"中国十大传世名画"之一，同时也是现存最古老的纸本中国画。画中的五头牛自右向左一字排开，各具形态，姿态各异。韩滉运用粗壮有力的墨线勾勒牛的轮廓，生动展现了牛的强健、沉稳以及行动时的稳健步伐。尤其是他对牛的眼睛、鼻子、蹄趾、毛须等细节的精心描绘，更凸显了牛强健的筋骨和皮毛的质感之真实。画面在色彩运用上也独具匠心，两头深褐色与三头黄色的搭配，代表了典型的牛毛色泽，尽管仅使用两种颜色，却给人以丰富多变的视觉感受。"点睛"之笔实为画龙点睛，韩滉巧妙地将牛眼适当放大并细致刻画，使得五牛的瞳眸炯炯有神，达到了形神兼备的艺术高度。

韩干《照夜白图》

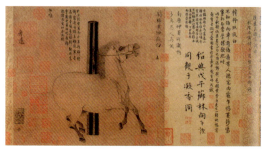

类　　型	纸本水墨画
作　　者	韩干
时　　间	唐代
规　　格	纵 30.8 厘米，横 33.5 厘米
现收藏地	美国大都会艺术博物馆

《照夜白图》以水墨线描技法完成，笔触简练而线条精细有力，精准勾勒出骏马的轮廓。在马的脖颈与四肢部分，韩干以淡墨巧妙晕染，增强了马匹的立体感。他运用铿锵有力的线条与笔墨，生动表现了马头、胸脯及蹄子的健壮之感。马身后部则以简约的弧线勾勒，方圆相济，赋予画面强烈的韵律感。画面的空白处理恰到好处，留给观者无限遐想空间，仿佛骏马即将挣脱束缚，驰骋于无尽的想象之中，达到了以少胜多的艺术效果。尽管画面整体气氛紧张而富有动感，但观者并不会因此感到恐惧，反而能深刻感受到画家深厚的表现力与巧妙的布局安排。

韩干《猿马图》

《猿马图》中竹石树林间，三猿嬉戏于枝间石上，其下绘有黑白双骏。此画寓意"马上封侯"，然其格调略显直白。韩干作品以线条简洁而表现力丰富著称，但《猿马图》中细节处理略显繁复，整体画面主次不够分明。两匹骏马重叠放置，缺乏生动的互动与呼应，相比之下，画面上半部分的猿猴部分更为精彩。

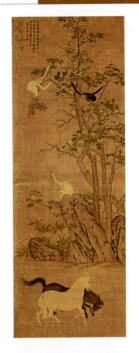

类　　型	绢本设色画
作　　者	韩干（有争议）
时　　间	唐代（也有说法为南宋仿作）
规　　格	纵 136.8 厘米，横 48.58 厘米
现收藏地	中国台北故宫博物院

徐熙《雪竹图》

《雪竹图》描绘江南雪后严寒中的枯木竹石景象。画面中，三竿粗竹挺拔而苍劲，弯曲或折断的竹竿与细嫩丛杂的小竹交织其间，更显情趣盎然、生机勃勃。徐熙在此画中打破了传统花鸟画勾线晕染的常规手法，除树叶叶筋外，其余部分均不见勾勒痕迹。他先用淡墨近乎水色地写出竹干、枝叶及杂树石头的大致形态，再以浓淡不一的墨笔和水笔在浅色调中巧妙绘出层次关系。待墨干后，用较重的墨沿物象轮廓晕染背景部分，使浅色物象在深色背景的衬托下显得格外洁白，巧妙地表现了积雪覆盖的景象。

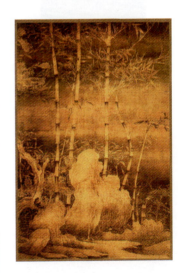

类　　型	绢本墨笔画
作　　者	徐熙
时　　间	五代南唐
规　　格	纵 151.1 厘米，横 99.2 厘米
现收藏地	中国上海博物馆

徐熙《玉堂富贵图》

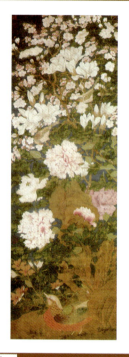

《玉堂富贵图》中玉兰初绽芳华于画面上方,海棠花飞艳溢彩,秀石之后几丛牡丹姹紫嫣红,一只野雉悠然徜徉其间。此画构图独特且意蕴深远,花与枝布满全幅而不显拥挤。画家以石青为底,用淡墨线勾出枝、叶、花的轮廓后敷以淡彩,湖石下更添野禽一只,画面饱满而不失空灵。这种满纸点染的构图处理展现了画家匠心独运与推陈出新的艺术追求。画家巧妙地将花枝、花朵挤出曲线形态,赋予画面以蓬勃的生命力。下端野禽的眼神炯炯有神,成为画面的视觉焦点之一,进一步增强了画面的空间感与张力。整幅画作洋溢着繁花似锦、满堂生辉的生机与活力。

类　　型	绢本设色画
作　　者	徐熙
时　　间	五代南唐
规　　格	纵112.5厘米,横38.3厘米
现收藏地	中国台北故宫博物院

徐熙《豆荚蜻蜓图》

《豆荚蜻蜓图》以长圆扇形呈现画面,绘有豆花之上栖息的一只黄褐色蜻蜓及微微下垂的枝叶。作品结构自然流畅、疏密有致且色彩丰富多样。蜻蜓的描绘尤为精细入微:其身体晕染工细至极;头部网眼与翅翼细致刻画并轻轻染色,展现出极高的清晰度和透明度;即便是透明的翅膀及其上的细小纹理也被细腻地表现出来。相比之下豆花则以简笔勾勒而成,野趣天成。蜻蜓身上的深色色斑与浅紫色的豆花形成鲜明对比,突出了画面主题。这一切都充分展现了画家在写实艺术方面所达到的高超境界。

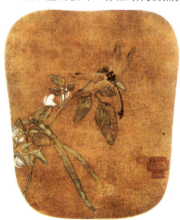

类　　型	绢本设色画
作　　者	徐熙
时　　间	五代南唐
规　　格	纵27厘米,横23厘米
现收藏地	中国北京故宫博物院

黄筌《写生珍禽图》

《写生珍禽图》运用细密的线条和浓丽的色彩,描绘大自然的众多生灵。在不大的绢素上,画家绘制了昆虫、鸟雀及龟类共24只,均以细腻而有力线条勾勒出轮廓,再施以重彩。这些动物造型准确、严谨,特征鲜明。每一只动物的神态都被画得栩栩如生,富有情趣,耐人寻味。两只麻雀,一老一小,相对而立,雏雀扑翅张口,嗷嗷待哺的神情惹人怜爱;老雀则低首而视,默默无语,似乎无食可喂,展现出一副无可奈何的模样。下端一只老龟,不紧不慢,一步步向前爬行,两眼注视前方,展现出"不达目的绝不罢休"的毅力。

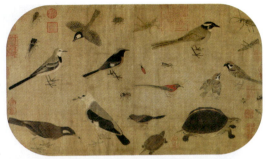

类 型	绢本设色画
作 者	黄筌
时 间	五代后蜀
规 格	纵41.5厘米,横70厘米
现收藏地	中国北京故宫博物院

黄筌《芳淑春禽图》

《芳淑春禽图》中右岸绿茵茵的草地上,两株柳树斜斜地伸出河面。一只黄鹂展翅,在空中翱翔。柳树上栖息着两只黄鹂,其中一只仰望空中,似乎正在欢迎飞返的伴侣;而另一只黄鹂转过头来注视树下,并准备好俯冲的态势,显得特别活泼可爱。柳树下,河面上一对野鸭并肩戏水,优哉游哉。这样的画面,"立宾主之位,定远近之势",构思巧妙。同时,四只黄鹂与双鸭的动静、高下,两株柳树的一直与一斜,一片柳叶的绿色与一丛桃花的红色等,构成了鲜明的对比,大大增强了观赏的层次性和丰富性。

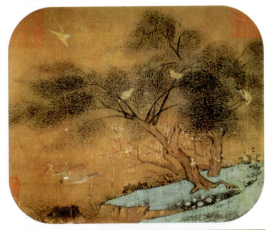

类 型	绢本设色画
作 者	黄筌
时 间	五代后蜀
规 格	纵22.3厘米,横25.6厘米
现收藏地	中国台北故宫博物院

黄筌《雪竹文禽图》

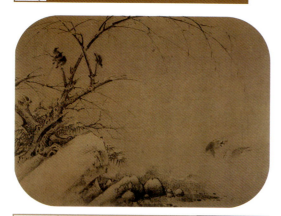

《雪竹文禽图》旧传为黄筌所作,但黄筌喜用勾勒填彩,设色较为浓艳,而《雪竹文禽图》画风野逸简淡,且没有画家名款,可能不是黄筌真迹,而是南宋画院画家的作品。《雪竹文禽图》将树、石等主要实景置于画面左侧,而江河与水鸭置于右侧。这种虚实相衬的布局,不仅显示出南宋独特的审美趣味,也展现了自然生态活泼灵动的特质。画家绘以梅、竹,以及成对的游禽与飞鸟,不仅点出了早春时序,更具有吉祥的祝福之意。

类　　型	绢本设色画
作　　者	黄筌(有争议)
时　　间	五代后蜀(也有说法为南宋仿作)
规　　格	纵 26.3 厘米,横 45.7 厘米
现收藏地	中国台北故宫博物院

黄居寀《山鹧棘雀图》

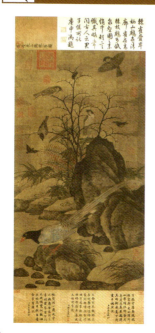

《山鹧棘雀图》中景物有动有静,配合得宜。此画不像单纯的山水画,也不像单纯的花鸟画,而是兼有两者特色,巧妙而自然地将两者融合在一起。荆棘、竹叶均用墨笔双勾,山鹧、雀鸟及荆棘、竹叶等的设色浓重艳丽。岩石、坡岸的画法也很精细,先勾勒皴擦,再着色填彩,以岩石的自然状态显现表面的凹凸有致。画面情景交融、野趣横生,工致中不乏灵韵。

类　　型	绢本设色画
作　　者	黄居寀
时　　间	北宋
规　　格	纵 97 厘米,横 53.6 厘米
现收藏地	中国台北故宫博物院

黄居寀《竹石锦鸠图》

《竹石锦鸠图》描绘秋天栎树凋零的景象，几只斑鸠或停栖在枝头，或在山石、水旁觅食啄饮。画面淡雅空灵。山石略加勾点，以皴笔擦出。竹丛栎叶皆以勾填法绘出。几只斑鸠姿态各异，刻画细致，质感丰厚。斑鸠平常多栖息在空旷的平野或树林，其生性机敏，接近相当不易。在这幅作品里，画家以精妙的画笔捕捉到斑鸠群集的画面，至为难得。《竹石锦鸠图》里虽有黄居寀善画之怪石，但其墨色浓淡对比强烈等南宋用笔特色，因此有人认为此作是后人假托黄居寀之名而作。

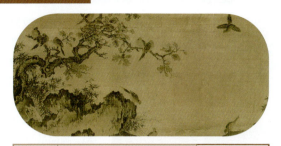

类　　型	绢本设色画
作　　者	黄居寀（有争议）
时　　间	北宋（也有说法为南宋仿作）
规　　格	纵 23.6 厘米，横 45.7 厘米
现收藏地	中国台北故宫博物院

惠崇《雁图》

《雁图》描绘汀岸一隅，五只雁栖息于芦苇丛下的岸边，四只在前，一只隐于坡岸之后。此画构图极其简洁，大致属于边角结构，芦苇、坡石、芦雁自右下角延伸开来，其余部分大片留白，形成清远空旷的意境。此画虽为僧侣画，但与宋代其他僧侣画（如牧溪）的率意及强调禅意不同，并未远离宋代的主流艺术风格。比如写实工细的芦雁和写意的坡石形成粗细对比，右下与左上在构图上的虚实对比，都是宋代院体画的基本表现手法。

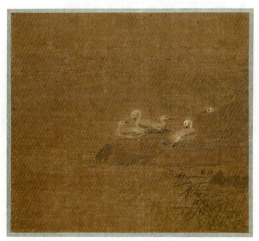

类　　型	绢本设色画
作　　者	惠崇
时　　间	北宋
规　　格	纵 29.3 厘米，横 32.1 厘米
现收藏地	日本东京国立博物馆

惠崇《秋浦双鸳图》

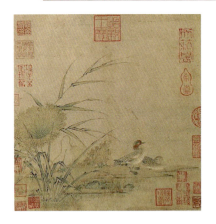

《秋浦双鸳图》右下角池塘边画有芦苇数株、败荷及野花丛草；中景处，有一对鸳鸯栖息于河沿边，雄者披着一身美羽昂首站立远望，似在护卫伴侣；雌者扭头栖息在侧旁，两只鸳鸯含情传神，绘声绘色。远处是岸际及开阔的天空，全画给人一种秋天虚旷潇洒的气氛，具有诗一般的意境。画幅虽小，但意境深远，近景清晰，远景迷蒙，构图恰如其分。画家根据不同对象，采取不同笔法，如芦苇以双勾画出，败荷则以点染画之，形成质感的对比。

类　　型	纸本浅设色画
作　　者	惠崇
时　　间	北宋
规　　格	纵 27.4 厘米，横 26.4 厘米
现收藏地	中国台北故宫博物院

崔白《寒雀图》

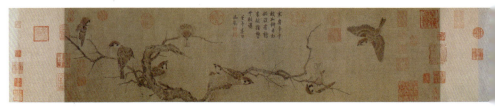

《寒雀图》描绘枯木及九只麻雀飞动或栖止其间的情景，九只小雀依飞鸣动静之态散落树间，自然形成三组。该画构图巧妙，布局得当，在动与静之间既有分割又有联系。画家以干湿兼用的墨色、松动灵活的笔法绘麻雀及树干。麻雀用笔干细，敷色清淡。树木枝干多用干墨皴擦晕染而成，无刻画痕迹，明显区别于黄筌画派花鸟画的创作技法。

类　　型	绢本设色画
作　　者	崔白
时　　间	北宋
规　　格	纵 25.5 厘米，横 101.4 厘米
现收藏地	中国北京故宫博物院

崔白《竹鸥图》

《竹鸥图》是一幅工笔兼写意画，画中几株新竹布置疏朗，采用工笔画法，线条一丝不苟，运笔直挺，一笔到位，无扭曲歪斜。再加上水墨晕染，显得新竹郁郁葱葱。鸥鸟形态生动，曲颈阔步向前，显得十分强劲有力。景物风势倾向与鸥鸟前进方向形成对比，更显出鸥鸟坚韧不拔的性格。从此画作可以看出崔白善于描绘与运动关联的花鸟生活，而非静止形象。

类　型	绢本设色画
作　者	崔白
时　间	北宋
规　格	纵 101.3 厘米，横 49.9 厘米
现收藏地	中国台北故宫博物院

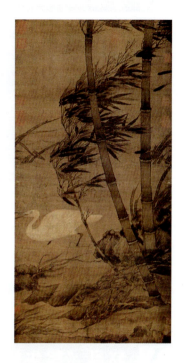

李公麟《五马图》

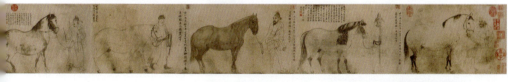

类　型	纸本墨笔画
作　者	李公麟
时　间	北宋
规　格	纵 29.3 厘米，横 225 厘米
现收藏地	日本东京国立博物馆

《五马图》以白描手法描绘五匹西域进贡给北宋朝的骏马，各由一名奚官牵引。画家在白描基础上微施淡墨渲染，辅佐线描表现力，使艺术效果更完善，体现文人画注重简约、儒雅和淡泊的审美观。每匹马后有黄庭坚题字，记录马之年龄、进贡时间、马名、收于何厩等，并跋称李伯时（公麟）所作。五匹马美名依次为"凤头骢""锦膊骢""好头赤""照夜白""满川花"。五位奚官中前三人西域装束，后两人为汉人。《五马图》对后世影响极大，成为鞍马人物画范本，被誉为"宋画第一"。

李公麟《临韦偃牧放图》

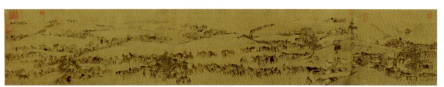

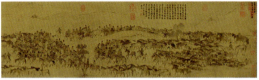

类　　型	绢本淡设色画
作　　者	李公麟
时　　间	北宋
规　　格	纵 46.2 厘米，横 429.8 厘米
现收藏地	中国北京故宫博物院

《临韦偃牧放图卷》母本为唐代韦偃精品，李公麟奉宋徽宗旨摹，基本保留原作面貌，表现马夫牧放皇家良驷壮观场景，共画1286匹马和143人，显示大唐帝国强盛。《临韦偃牧放图》以勾勒加淡色，线条为主，人马勾线洗练流畅、自然，显现李氏白描法本色。画风清劲雅洁，敷色精细，淳朴温润，十分优雅。全卷综合唐宋人马画雄伟气势与笔韵艺术技巧。

赵昌《写生蛱蝶图》

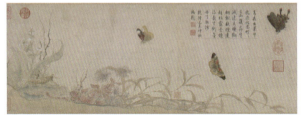

类　　型	纸本设色画
作　　者	赵昌
时　　间	北宋
规　　格	纵 27.7 厘米，横 91 厘米
现收藏地	中国北京故宫博物院

《写生蛱蝶图》描绘群蝶恋花田园小景。蛱蝶轻灵振翅，舞于画幅上半部；秋花枯芦摇曳于画卷底边。画家用双勾填色法描绘土坡、草丛、蛱蝶，勾线顿挫、粗细变化，墨色浓淡、轻重有别，敷色积染多层，蛱蝶翅翼色彩浓艳厚重，与植物色染草叶形成"轻"与"重"对比。蛱蝶形象传神，画家逼真刻画蛱蝶翼薄如绢纱质感、绚丽斑斓花纹和细如发丝须脚。传神笔墨展示画家深厚写生功底，使此画作成为研究古代蝶种形象资料。

赵佶《桃鸠图》

《桃鸠图》有"大观丁亥御笔"题记,丁亥年即 1107 年,赵佶 26 岁,早期作品。此画流传日本已久,作为宋徽宗真迹,一直受到良好的保护。《桃鸠图》誉为折枝花鸟画典型,画中桃花与枝叶勾勒精工,栖鸠动态自然生动,生漆点睛,卓有神采,整体色彩华丽。总的来看,色彩表现强烈视觉感受,细部轮廓线明确。

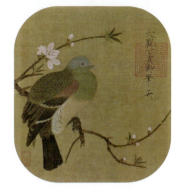

类 型	绢本设色画
作 者	赵佶
时 间	北宋大观元年(1107 年)
规 格	纵 28.5 厘米,横 27 厘米
现收藏地	日本

赵佶《瑞鹤图》

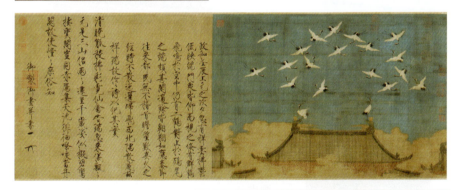

《瑞鹤图》打破常规花鸟画构图,花鸟与风景结合,营造诗意境界。鹤群与瓦顶占画面比例,殿顶几何形;下端宫殿非画面主体,但面积最大平面。屋顶居画面下方中央,屋檐离画幅两边距离对等,显大家大气风范。运用界画法描画结构精致结实,缥缈浮云拉开画面,澄蓝天超越上部局限。

类 型	绢本设色画
作 者	赵佶
时 间	北宋政和二年(1112 年)
规 格	纵 51 厘米,横 138.2 厘米
现收藏地	中国辽宁省博物馆

赵佶《竹禽图》

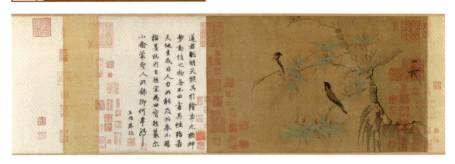

《竹禽图》描绘石崖伸出两根竹枝,两只禽鸟相对栖枝上,用笔细腻工整,但竹枝叶、棘条用色敷染,不勾勒,崖石画法显生拙笔。与《蜡梅山禽图》《五色鹦鹉图》双勾细笔画法不同,与《柳鸦芦雁图》《池塘秋晚图》画法也不一致。全画竹草崖石用写意画法处理,禽鸟用工笔画法绘制。粗细方法互助,显示宋徽宗绘画技艺高妙。

类 型	绢本设色画
作 者	赵佶
时 间	北宋
规 格	纵33.8厘米,横55.5厘米
现收藏地	美国大都会艺术博物馆

赵佶《鸲鹆图》

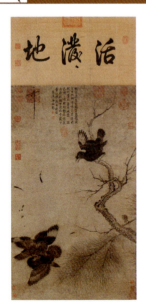

《鸲鹆图》描绘三只鸲鹆(八哥),两只激烈相斗,一只旁观。上方鸲鹆暂获优势,下方不甘示弱,回头狠啄对方向它伸来利爪,真实表现钩矩相搏、毛血飞洒激斗情景。鸟毛羽蘸墨丝毛、淡墨渲染,表现鸲鹆毛羽浓黑深厚感。松树鳞皮干笔圈出,略施淡墨。攒聚松针,尖细笔一根根画出。

类 型	绢本设色画
作 者	赵佶
时 间	北宋
规 格	纵88.2厘米,横52厘米
现收藏地	中国南京博物院

赵佶《五色鹦鹉图》

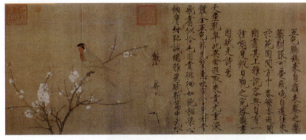

《五色鹦鹉图》有宋徽宗赵佶亲笔题词,历来归于宋徽宗名下,但当代学者认为实为当时画院职业画家之作,体现宋徽宗时期画院花鸟画创作水平。画家精心描绘鹦鹉侧身英姿,栖止盛开杏花枝头,心满意足,无忧无虑。与南宋花鸟画不同,画家无意夸张构图,或刻意制造画面装饰性与动态,而是不假造作,纯任天真,如实画出杏花、鹦鹉自然神姿风采。

类 型	绢本设色画
作 者	赵佶
时 间	北宋
规 格	纵53.3厘米,横125.1厘米
现收藏地	美国波士顿美术馆

赵佶《芙蓉锦鸡图》

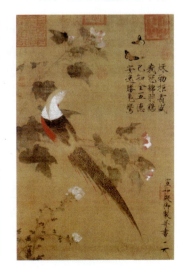

《芙蓉锦鸡图》色彩艳丽,典雅高贵,设色浓丽,晕染细腻,传达皇家雍容富贵气派。锦鸡用色上,面部和颈后羽毛铺以厚薄不同白色,提醒画面。颈部黑色条纹明亮,腹部朱砂亮丽灿烂。芙蓉设色淡雅,烘托羽毛鲜艳锦鸡,枝头绽开芙蓉花用明亮白色,鲜活亮丽。《芙蓉锦鸡图》诗、书画统一,构图创新。整幅画作层次分明,疏密相间,秋色中充满盎然生机,表现平和愉悦境界。

类 型	绢本双勾重彩工笔画
作 者	赵佶
时 间	北宋
规 格	纵81.5厘米,横53.6厘米
现收藏地	中国北京故宫博物院

赵佶《蜡梅山禽图》

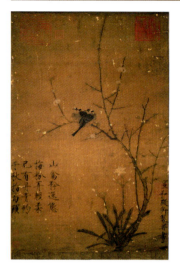

《蜡梅山禽图》构图简约,灵动有趣。画面蜡梅斜出,枝干山雀所压略弯,劲挺欲直伸,富弹性;一对山雀一正一背相互依偎,倚正相生。特色是,"瘦金体"右下题款和左下跋诗以及蜡梅根部两丛花草,弥补鸟在画中心比重较大显头重脚轻之弊。宋徽宗笔墨细致,兰草、梅树、花朵轮廓工细线条勾勒,枝干质感干墨渲染皴擦,花朵施以明艳黄色,典型院体工笔。疏朗梅枝,分明有文人画韵味。

类　　型	绢本设色画
作　　者	赵佶
时　　间	北宋
规　　格	纵 82.8 厘米,横 52.8 厘米
现收藏地	中国台北故宫博物院

赵佶《柳鸦芦雁图》

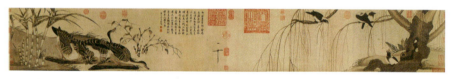

《柳鸦芦雁图》共分二段,前段画柳树和数只白头鸦。柳树枝干粗笔浓墨短条皴写,笔势壮,显浑朴拙厚,凹凸节宽自然。柳条直线下垂,流利畅达,运笔圆润健韧富弹性,墨色层次分明。白头鸦或靠根偎依,静观自得,或喃喃相语,寂静大地充满生机。鸟身浓墨,黝黑如漆。羽毛留白线,嘴舌淡红色点染,头腹敷以白粉,周围淡墨烘染,白头鸦衬托突出,神采奕奕。全幅笔墨醇和安谧,脱凡格,深得熙落墨之意韵。

类　　型	纸本淡设色画
作　　者	赵佶
时　　间	北宋
规　　格	纵 34 厘米,横 223.2 厘米
现收藏地	中国上海博物馆

赵佶《梅花绣眼图》

《梅花绣眼图》中梅枝瘦劲,枝上疏花秀蕊,绣眼立枝头,鸣叫顾盼,与清丽梅花相映成趣。景物不多,优美动人。画中梅花宫梅,宫中梅花人工修饰痕迹重。梅花画法精细纤巧,敷色厚重,富贵气息,风格趣味宫廷所好,代表皇家审美意味。

类 型	绢本设色画
作 者	赵佶
时 间	北宋
规 格	纵 24.5 厘米,横 24.8 厘米
现收藏地	中国北京故宫博物院

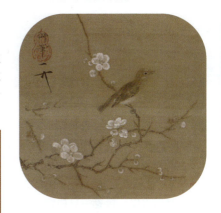

赵佶《枇杷山鸟图》

《枇杷山鸟图》中杷果实累累,枝叶繁盛。一只山雀栖于枝上,翘首回望翩翩凤蝶,神情生动。宋徽宗赵佶的花鸟画以设色为多,然而这幅画作纯以水墨勾染而成,格调高雅,略似没骨画效果,别具一种苍劲细腻的韵致,体现了赵佶多方面的绘画才能。

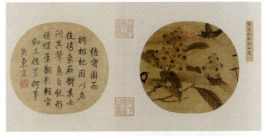

类 型	绢本墨笔画
作 者	赵佶
时 间	北宋
规 格	纵 22.6 厘米,横 24.5 厘米
现收藏地	中国北京故宫博物院

中国名画欣赏

赵佶《池塘秋晚图》

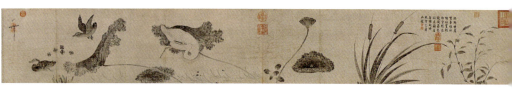

《池塘秋晚图》的构图以荷鹭为主体,将各种动植物分段逐次安排在画面上,此种布局为唐代以前所习见的构图形式。此幅卷首画红蓼与水蜡烛,

类 型	粉笺画
作 者	赵佶
时 间	北宋
规 格	纵33厘米,横237.8厘米
现收藏地	中国台北故宫博物院

暗示水岸。接着一只白鹭,分开双足,立于水中,作奋力迎风之姿,而荷叶倾斜,水草顺成一向,用以衬托白鹭充满张力的姿态。荷叶呈现不同程度的枯萎情态,有的绿意未褪,有的则已枯萎残破,墨荷与白鹭之间的颜色对比,增强了水墨色调的变化关系。后有鸳鸯,一翔一游,水面落花片片,加上红蓼、水蜡烛及枯荷装点出萧疏的秋色,白鹭的眼神、鸳鸯的动向还有往后延伸之势,令观者有意犹未尽之感。

赵佶《梅竹聚禽图》

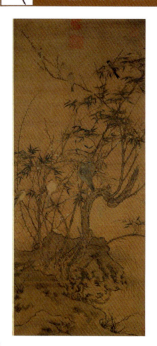

《梅竹聚禽图》构图严谨,且重视描绘物象的准确性,符合宋徽宗画院注重观察写生、讲究师承法度的标准,是一件能够代表"宣和体"的佳作。画面中央,画梅树一株,枝干弯曲而上,后方衬以翠竹棘条,有伯劳、绿鸠、鹌鹑等鸟禽栖身其间。整幅画的构图以"S"形屈曲的梅干来切割画面,并以成弧形交叉的竹棘增加动态感,布局虽繁密,但不零乱。画家成功地将画面物象和布局理想化,创造出一种超乎时空,传达永恒的完美意象。画中的主要物象均以双勾填彩的方式,生动地描绘出对象的色彩与体积感,给人一种平和端庄之美。

类 型	绢本设色画
作 者	赵佶(有争议)
时 间	北宋
规 格	纵258.4厘米,横108.4厘米
现收藏地	中国台北故宫博物院

扬无咎《四梅图》

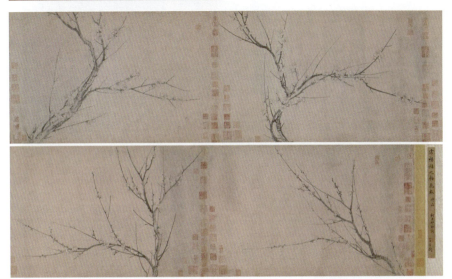

类 型	纸本墨笔画
作 者	扬无咎
时 间	南宋乾道元年（1165年）
规 格	纵37.2厘米，横358.8厘米
现收藏地	中国北京故宫博物院

《四梅图》描绘四枝梅花，分别表现其含苞待放、春梅初发、梅花盛开、纷谢凋零四个阶段，画家以写实的手法描绘梅花生长开放的全过程，画作具有淡雅、宁静、婉丽的特色。从自题中可知这幅画是画家应范端伯的要求于乾道元年七夕前一日所作，画家当时68岁。画家用梅花作为借景抒情的载体，一是为了再现自然之美，但更多的是表达自身的感受与体会，即借梅花表现自己的艺术修养和傲骨凌霜的品性，同时从整幅画中也能看出画家迟暮感伤的情感。

阎次平《四季牧牛图》

《四季牧牛图》共四幅。春牧绘春野柳坡，细草如茵，一童牧、二牛于其间。夏牧绘高树浓荫，芦池夏草，二童跨牛浮水而渡。秋牧绘霜叶满地，幼犊依偎于牝牛，牡牛缓步于旁，牝牛坐弄蟾蜍。冬牧绘雪地残草，寒风呼号，牧童牵牛而归。全幅画树木运笔粗简，画牛则精细勾勒，人物尤为生动。

类 型	绢本设色画
作 者	阎次平
时 间	南宋
规 格	纵35厘米，横99.7厘米
现收藏地	中国南京博物院

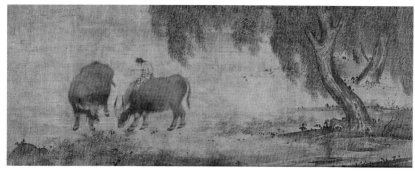
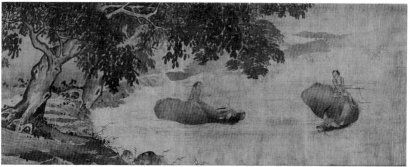
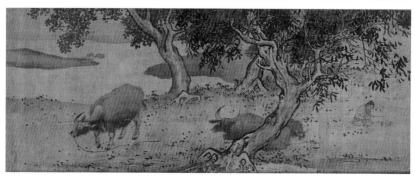
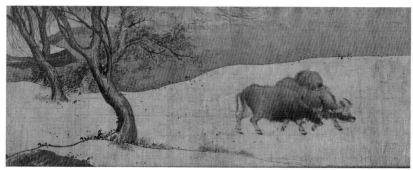

李迪《枫鹰锦鸡图》

《枫鹰锦鸡图》描绘坡石竹丛中的景象,其中一棵古枫拔地而起,枯枝上一只苍鹰正怒视着下方慌忙逃窜的雉鸡。画面上的山石树干用笔粗重,辅以水墨,表现出阴阳向背的清晰对比。树上的枝叶疏密有致,层次鲜明。枫叶和竹叶都采用双勾勒画,稍加点染。鹰和雉鸡的羽毛描绘精细,鹰的蓄势待发与雉鸡的仓皇胆寒都被刻画得十分准确生动。整幅画面给人以严谨结实、气魄宏伟之感。李迪在《枫鹰锦鸡图》中融合了李成、郭熙、李唐的山水画派和北宋院体"黄家富贵"的花鸟画法,在技法和形象方面有所应用。

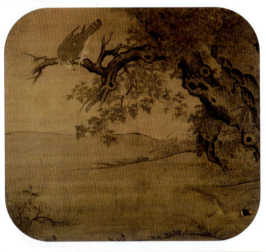

类 型	绢本设色画
作 者	李迪
时 间	南宋庆元二年(1196 年)
规 格	纵 189 厘米,横 209.5 厘米
现收藏地	中国北京故宫博物院

李迪《红白芙蓉图》

《红白芙蓉图》共两幅,原本是各自独立的册页,流传到日本后被改裱成一对挂轴。这幅作品代表了南宋院体花鸟画的最高水平。由于南宋花鸟画家中只有少数几位有署名,所以《红白芙蓉图》成为研究南宋花鸟画的重要资料。该作品一改北宋以来用坡石、花草、禽鸟等要素俱全的方式来表现宫苑小景的花鸟画技法,而是采用了折枝、局部和寻常花鸟

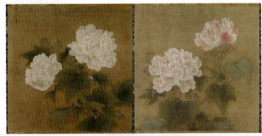

类 型	绢本设色画
作 者	李迪
时 间	南宋庆元三年(1197 年)
规 格	纵 25.2 厘米,横 26 厘米(单幅)
现收藏地	日本东京国立博物馆

来表现特定和瞬间的意境和情态,形成了构思新奇、主题鲜明、描绘生动、笔墨精妙和手法多样的风格,给人以清新优雅的感觉。

李迪《鸡雏待饲图》

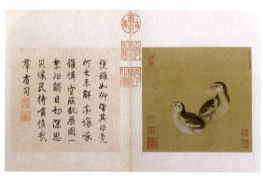

类　型	绢本设色画
作　者	李迪
时　间	南宋
规　格	纵 23.7 厘米，横 24.6 厘米
现收藏地	中国北京故宫博物院

《鸡雏待饲图》描绘两只雏鸡，一只卧着一只站立，都面向同一方向，屏气凝神，仿佛听见了母亲觅食的召唤，正欲奔去。画面描绘传神，将雏鸡嗷嗷待哺的情态表现得淋漓尽致，充分反映出温馨的农家情调。画家用黑、白、黄等细线密实地描绘出雏鸡毛绒的质感，生动地绘出雏鸡幼小可人的生动神态，体现了深厚的绘画功力。此画作为李迪晚年所画，构图极其简洁，无任何背景相衬，却捕捉住了鸡雏回眸刹那间的神情，动人心弦。

李迪《风雨牧归图》

《风雨牧归图》描绘风雨将作时，两个牧童赶牛回家的情景，是一幅具有风俗性质的小景山水画。画上的场景虽然简洁，却烘托出一个极为充实的情境，整个牧

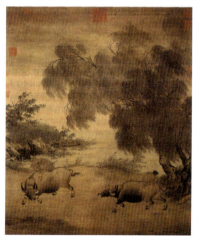

童、牛、大树、湖水、苇丛等景物都被置于忽来的风雨主题与气氛之中。因而画幅虽大、景物虽简，但仍显得充实而饱满。画中用墨、设色均轻淡细腻，很好地表现出两牛形体、骨肉的细微变化。此外，画中笔墨精细，有工有写，尤其是两头牛身上的细毛能一丝丝勾出，密而不乱，足见画家描绘事物的深厚功力，对整幅画面气氛的烘托也起到了很好的作用。

类　型	绢本浅设色画
作　者	李迪
时　间	南宋
规　格	纵 123.7 厘米，横 102.8 厘米
现收藏地	中国台北故宫博物院

李迪《猎犬图》

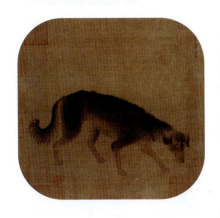

犬类作为专门的绘画题材最早出现在北宋《宣和画谱》中的"鸟兽"门。宋代不乏画犬的专家,如宫廷画家李迪、李嵩、赵永年等。此画描绘的是宫廷御用猎犬,步伐矫健而娴雅。画风追求工整写实、细腻华丽而又形神兼备的宫廷审美趣味,是宋代院体画的典型作品。

类 型	绢本设色画
作 者	李迪
时 间	南宋
规 格	纵 26.5 厘米,横 26.9 厘米
现收藏地	中国北京故宫博物院

马远《白蔷薇图》

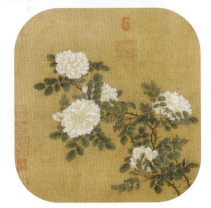

《白蔷薇图》中的白蔷薇花朵硕大,枝叶繁茂,光彩夺目。画家以细笔勾出花形,用白粉晕染花瓣,以深、浅汁绿涂染枝叶,笔法严谨,一丝不苟,画风清丽活泼,颇具生气,代表了南宋画院花鸟画的典型风貌。花的主枝由右下方向左上方斜向伸展,枝干劲挺,五朵盛开的白蔷薇分布于主枝两侧,偃仰扶疏、顾盼生情,平衡了整幅画面。花朵造型精准,设色明朗,笔法秀朗。整幅画面虽不复杂,但在主宾、错落、疏密的巧妙安排下,生机满纸,既有枝干斜向生长的动态美,又有花团锦簇的静态美。

类 型	绢本设色画
作 者	马远
时 间	南宋
规 格	纵 26.2 厘米,横 25.8 厘米
现收藏地	中国北京故宫博物院

中国名画欣赏

马远《梅石溪凫图》

《梅石溪凫图》描绘幽僻的崖涧,石壁上梅花盛开。一群野鸭在涓涓的溪水中或追逐嬉戏、或梳理羽毛、或振羽欲飞,其中一对幼凫伏在母凫的背上,十分动人。全幅兼工带写,构图简洁巧妙,所画石壁运用虚实相间的表现手法,使咫尺画面产生了旷阔之感。在用笔上也颇有特色,画山石用大斧劈破,爽利峭劲;作梅树用方折笔写拖枝之势,苍劲老辣,姿态横生;绘溪水则用细笔中锋,从而表现出微风吹拂,清波荡漾的意境。马远将自己的姓名以近似点苔的笔法藏在岩石左下部空白处,稍不留心就会让人误以为是点苔之笔,其构思的巧妙和独到由此可见一斑。

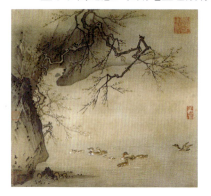

类　　型	绢本设色画
作　　者	马远
时　　间	南宋
规　　格	纵26.7厘米,横28.6厘米
现收藏地	中国北京故宫博物院

陈容《九龙图》

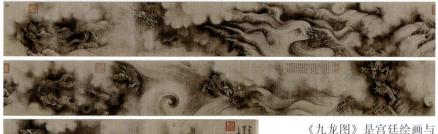

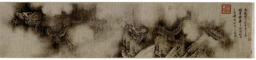

类　　型	纸本墨笔淡设色画
作　　者	陈容
时　　间	南宋
规　　格	纵46.3厘米,横1092.4厘米
现收藏地	美国波士顿美术馆

《九龙图》是宫廷绘画与文人画过渡时期的代表作,文人画家陈容创作,在中国古代绘画史上具有相当重要的价值和意义。《九龙图》前后均有作者的题记,诗、书、画结合,这是文人画与宫廷绘画的一个重要区别。同时,陈容的《九龙图》,也成为后续艺术家们画龙的经典范式,甚至连日本的龙画也受其影响。即便到现代,在日本龙的形象中,依旧能看到陈容的影子。《九龙图》中的龙深得变化之意,整幅画面九条龙分置于险山云雾和湍急的潮水之中,迥异之状跃然纸上。整幅画面浓、淡墨色的渲染恰到好处,干、湿变化也达到了浑然一体。

陈容《云龙图》

《云龙图》是南宋龙画的代表作,极具学术价值,被列为国家一级保护文物。《云龙图》用两幅绢拼成。画面绘一条四爪巨龙曲颈昂首腾跃于空,龙阔口长须、肘毛如剑,颀长的龙躯隐现于翻滚的云气之中,其笔力雄健,虚实相宜。画中的龙腾跃于太空,搅动云气,须目怒张,鳞爪锐利,势不可当。它是不屈不挠、视死如归,充满爱国主义精神的人民集体力量的化身。作为文人画家,画家在画幅右下角自题一诗,旗帜鲜明地显示了自己的政治立场。题、画相辅,更显得寓意深远、气势磅礴,令人叹为观止。

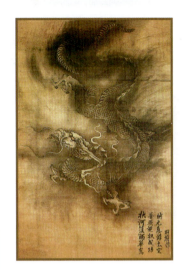

类 型	绢本水墨画
作 者	陈容
时 间	南宋
规 格	纵205厘米,横131厘米
现收藏地	中国广东省博物馆

梁楷《疏柳寒鸦图》

《疏柳寒鸦图》描绘枯柳疏枝上的两只乌鸦栖息于树干上,一只低头啄食,一只仰望高空,与远处的飞鸦呼应成趣,另有一只飞临树干。几枝败柳巧妙地烘托出冬季萧瑟的气氛,四只寒鸦形神各异。乌鸦头尾以浓墨点染,羽翼用焦墨勾写,腹部略敷白粉,更突出鸦头之黑,笔简神丰。梁楷的"减笔"画既带有文人的笔墨情趣,又能对物象高度概括,具有传神的效果,这在两宋花鸟画中是绝无仅有的。这种画法对元代的颜辉、明代的徐渭、清代的黄慎、近代的任伯年等著名画家都有较大的影响。

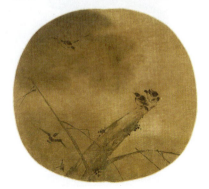

类 型	绢本设色画
作 者	梁楷
时 间	南宋
规 格	纵26.4厘米,横24.2厘米
现收藏地	中国北京故宫博物院

梁楷《秋柳双鸦图》

梁楷作画，以"减笔"闻名。《秋柳双鸦图》也不例外，寥寥几笔就生动地勾画出所表现物象的主要特征，描绘出花鸟的内在神韵。梁楷以渴笔焦墨绘一节断裂的枯柳，三两根枝条昂扬向上又飘拂而下，突兀地将整幅扇页中分为二，构图大胆，

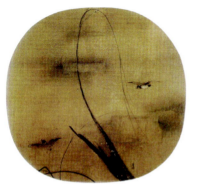

以奇制胜。大片空白处淡墨晕染出的薄云满月，给空谷春山平添了几分神秘之感。初升的月亮，惊起的两只山鸟奋飞呼鸣，打破了夜空的静寂，老柳虽然细弱，枝条却仍坚韧，使观者感受到自然生命的搏动。

类　　型	绢本设色画
作　　者	梁楷
时　　间	南宋
规　　格	纵 24.7 厘米，横 25.7 厘米
现收藏地	中国北京故宫博物院

李嵩《花篮图》

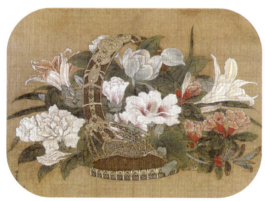

《花篮图》描绘一个编织精巧的竹篮，里面放满了各色鲜花，有秋葵、栀子、百合、广玉兰、石榴等，小小的花篮折射出繁花似锦的大自然——美丽、多样、蓬勃、朝气，让人看了之后感到十分亲切，也能感受到画家对自然、生命的热爱和关注。画幅虽然不大，但是描绘细腻具体，线条富有表现力，敷色艳丽雅致，构图稳定饱满。

类　　型	绢本设色画
作　　者	李嵩
时　　间	南宋
规　　格	纵 19.1 厘米，横 26.5 厘米
现收藏地	中国北京故宫博物院

林椿《果熟来禽图》

《果熟来禽图》以折枝画法发挥了小幅画的特长,画家以活泼的形式突出表现了枝叶、果实的色彩和禽鸟的情态。小鸟的动态用细劲柔和的笔致勾勒,蓬松的羽毛则以浑融的墨色晕染,木叶的枯萎、残损、锈斑,果子上被虫儿叮咬的痕迹都被一一描绘出来,可见画家从自然景致中"摄集花形鸟态"的高超写生能力。在构图上删繁就简,明洁奇巧,既保持了画院花鸟画"要物形不改"状物精微的写实精神,又表现出画家蕴藉空灵的审美追求。设色轻敷淡染,黄绿的叶子、淡红的果实、鹅黄的小鸟,分外和谐明丽。

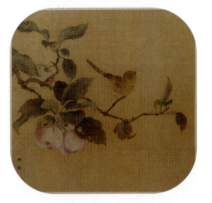

类　　型	绢本设色画
作　　者	林椿
时　　间	南宋
规　　格	纵 26.9 厘米,横 27.2 厘米
现收藏地	中国北京故宫博物院

林椿《葡萄草虫图》

《葡萄草虫图》描绘葡萄累累垂挂,蜻蜓、螳螂、蝈蝈、椿象伏于藤蔓绿叶间,画家以小幅的画面抒写了一幅生机盎然的田园景致。昆虫以双勾填彩法绘制,用线刚柔相济,既准确地勾勒出秋虫或动或静的各种体态和神情,又将昆虫翅膀的轻薄或外壳的坚硬等不同的质感表露无遗,显示出画家敏锐的观察力和精于细节表现的绘画功底。在色彩上,敷色轻淡,深得造化之妙,葡萄藤的藤尖点染红色以示其新生初发之嫩,叶子的边缘略以褐色渲染,表明叶片饱经浓霜重露之貌。这种合乎自然规律的晕染与其求实写真的线条相得益彰,具有宋代院体工笔画的鲜明特色。

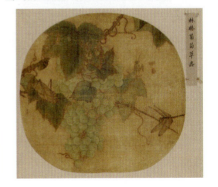

类　　型	绢本设色画
作　　者	林椿
时　　间	南宋
规　　格	纵 26.2 厘米,横 27 厘米
现收藏地	中国北京故宫博物院

林椿《枇杷山鸟图》

《枇杷山鸟图》描绘江南五月，成熟的枇杷果在夏日的光照下分外诱人。一只绣眼鸟翘尾引颈栖于枇杷枝上正欲啄食果实，却发现其上有一只蚂蚁，便回喙定睛端详，神情十分生动有趣。枇杷枝仿佛随着绣眼鸟的动作重心失衡而上下颤动，画面静中有动，妙趣横生。绣眼鸟的羽毛先以色、墨晕染，随后以工细而不板滞的小笔触根根刻画，表现出鸟儿背羽紧密光滑、腹毛蓬松柔软的不同质感。枇杷果以土黄色线勾轮廓，继而填入金黄色，最后以赭色绘脐，三种不同的暖色水乳交融，从而展现出枇杷果成熟期的丰满甜美。枇杷叶用笔致工整细腻的重彩法表现，不仅如实地刻画出叶面反转向背的各种自然形貌，且将叶面被虫儿叮咬的残损痕迹亦勾描晕染得一丝不苟，充分反映了宋代花鸟画在写实方面所达到的艺术水平。

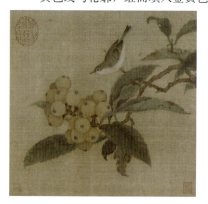

类　型	绢本设色画
作　者	林椿
时　间	南宋
规　格	纵 26.9 厘米，横 27.2 厘米
现收藏地	中国北京故宫博物院

赵孟坚《墨兰图》

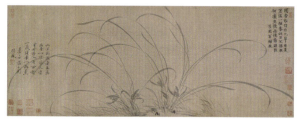

类　型	纸本水墨画
作　者	赵孟坚
时　间	南宋
规　格	纵 34.5 厘米，横 90.2 厘米
现收藏地	中国北京故宫博物院

《墨兰图》描绘墨兰二株，呈放射状的长叶参差错落，分合交叉，俯仰伸展。画中运笔柔中带刚，花朵及兰草叶均一笔点画，土坡用飞白笔轻拂，略加点苔。兰叶皆用淡墨，花蕊墨色微浓，变化含蓄，形成墨色对比。画虽为水墨，但格调高雅，"远胜着色"。

赵孟坚《水仙图》

《水仙图》着笔简洁而韵味无穷。画中水仙花开，清新可人，叶片舒展而不零乱，飘逸潇洒，并将画面分割成五部分，花蕊处于中心偏上位置，引人注目。花瓣以尖细之笔勾勒轮廓，再染白粉，花蕊以橘黄点染，设色淡雅清逸。

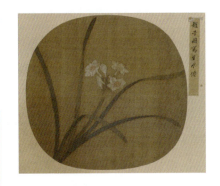

类　型	绢本设色画
作　者	赵孟坚
时　间	南宋
规　格	纵 24.6 厘米，横 26 厘米
现收藏地	中国北京故宫博物院

朱绍宗《菊丛飞蝶图》

《菊丛飞蝶图》描绘丛菊盛开，花分红、白、蓝、紫四色，构图繁复，灿若文锦。虽是篱边野景，却饶有富贵典雅气象。蜜蜂逐花而至，蛱蝶上下翻飞，为画面增添了动感。花瓣、叶片的勾染皆极为精工，花心用白粉点染，立体感很强，望似凸出于绢素之上。

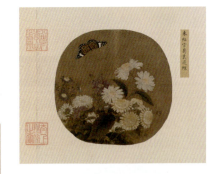

类　型	绢本设色画
作　者	朱绍宗
时　间	南宋
规　格	纵 23.7 厘米，横 24.4 厘米
现收藏地	中国北京故宫博物院

法常《水墨写生图》

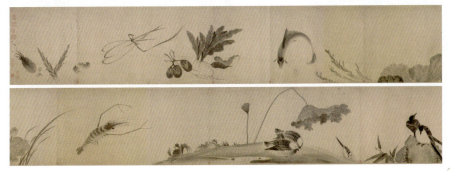

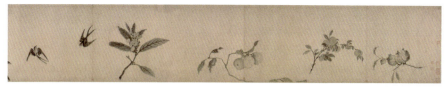

《水墨写生图》所绘折枝花果、禽鸟、鱼虾及蔬果,笔墨简淡,平平常常,在画幅上随随便便地摆放在一起,看来就是最为常见的与我们现实生

类　　型	纸本水墨画
作　　者	法常
时　　间	南宋
规　　格	纵 47.3 厘米,横 814.1 厘米
现收藏地	中国北京故宫博物院

活息息相关的景象,但是卷中墨色的氤氲、排列的错综、变化的神奇,却又分明深蕴着禅机。这些平常物象的背后是不着笔墨的大片空白,这种"知白守黑""计白当黑"的处理,使得画面中本不相关联的事物各自相对独立又可合而为一,画意更为完整而富于张力,给观者以想象的空间,正所谓"于无画处皆成妙境"。整幅作品充满着一种宁静、自省、淡泊的内在精神,使观者有"万物静观皆自得"的会心感受,耐人寻味。

马麟《橘绿图》

《橘绿图》中橘子由绿转黄,满压枝头。画家以粗细匀整的用笔流畅地勾画出橘叶的外形轮廓,并以黄绿色填涂叶面,叶片虽然不多,但其充满生命力的色彩为画面增添了几许活力,而侧、转、反、正的种种姿态又为全幅带来灵动的节律。橘子的画法一改平涂晕染,直接以笔着色粉戳染成形,从而生动地表现出橘皮粗糙不平的质感。虽然画作历经磨损,许多白色粉点已经剥落,并露出了黄色的绢底,但仍然可见马麟的非凡技艺。

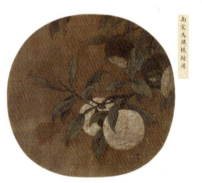

类　　型	绢本设色画
作　　者	马麟
时　　间	南宋
规　　格	纵 23 厘米,横 23.5 厘米
现收藏地	中国北京故宫博物院

马麟《层叠冰绡图》

《层叠冰绡图》中所画两枝梅花据称为"绿萼梅",是梅花中的名贵品种。枝干细秀劲挺,花朵繁密俏媚,皆以双勾填色法绘之。画法精细,层次鲜明,枝干的转折、花朵的向背,处理得面面俱到。花瓣外沿和背面又厚施白粉加以强调,将梅花冰清玉洁、如纱似绢的姣美形象表现得极其完美。

类　　型	绢本设色画
作　　者	马麟
时　　间	南宋
规　　格	纵 101.7 厘米,横 49.6 厘米
现收藏地	中国北京故宫博物院

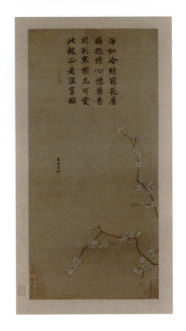

陈居中《四羊图》

《四羊图》中山羊的形态描绘准确,体现了画家深厚的写生功底,如小山羊跳跃、抵撞的姿态,老山羊前蹄收缩、双耳上竖的细部动作,甚至翻转的双角,均表现得一丝不苟,体现了宋代院体绘画精工细致、刻画入微的风格特征。整幅画毫无板滞之气,画家抓住表现对象的主要特征,舍弃琐碎的细节,运用不多的笔墨和写意的手法,追求言简意赅的艺术效果。

类　　型	绢本设色画
作　　者	陈居中
时　　间	南宋
规　　格	纵 22.5 厘米,横 24 厘米
现收藏地	中国北京故宫博物院

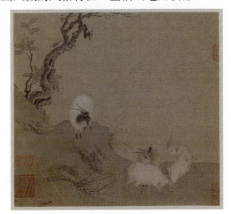

李安忠《晴春蝶戏图》

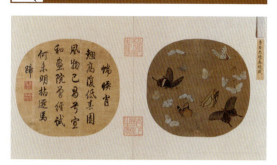

类　　型	绢本设色画
作　　者	李安忠
时　　间	南宋
规　　格	纵23.7厘米，横25.3厘米
现收藏地	中国北京故宫博物院

《晴春蝶戏图》描绘体态雍容华丽的凤蝶、娇小素净的粉蝶等蛱蝶15只和胡蜂一只，或平展双翼，或振翅飞舞，在明媚的春光下宛若俏丽的花团漫天绽放，形象生动地体现出"蝶戏"的创作主题。在蜂、蝶的塑造上，勾勒与渲染浑然一体，先以极细而淡的线条勾勒轮廓，然后再"随类赋彩"，或以粉白、土黄多层积色，或在墨线中填重彩，晕染工细而色泽丰富，展现出蛱蝶翅翼的绚烂之美。对幅有清代乾隆皇帝御题七言诗一首。

马兴祖《疏荷沙鸟图》

《疏荷沙鸟图》中所绘残败的荷叶表明了时当秋日，荷塘的一角，一枝枯瘦的莲蓬横出画面，鹡鸰栖止于莲梗上，侧首注视着上方的一只小蜂，其凝神专注的

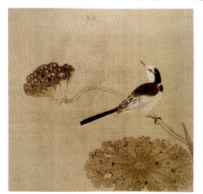

神态刻画得惟妙惟肖。莲梗两端的鹡鸰与莲蓬巧妙地平衡了画面，而鹡鸰目向小蜂的视线则带动观者的视线落于画面上方，这种布局使画面显得既稳定又生动。此画格调典雅，用笔精致，画风细腻，荷叶枯黄的斑点和细小的筋脉均描绘得一丝不苟。

类　　型	绢本设色画
作　　者	马兴祖
时　　间	南宋
规　　格	纵25厘米，横25.6厘米
现收藏地	中国北京故宫博物院

毛益《榴枝黄鸟图》

《榴枝黄鸟图》描绘深秋时节，石榴成熟，绽开表皮，露出累累果实。石榴叶已由绿变黄，有的枯萎，有的被虫蛀蚀，表现出秋日的萧瑟。一只肥硕的黄鹂衔着小虫栖于榴枝上，悠然自得。黄鹂的羽毛经淡赭、黄色晕染后再用白线勾勒，近于"没骨"画法。石榴枝叶赋色对比鲜明。

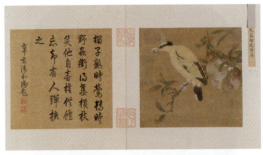

类　　型	绢本设色画
作　　者	毛益
时　　间	南宋
规　　格	纵 24.6 厘米，横 25.4 厘米
现收藏地	中国北京故宫博物院

佚名《霜柯竹涧图》

《霜柯竹涧图》描绘山间冬季景色，天阴欲雪，霜柯临水，柯下溪涧奔流，水花飞溅，远处竹林葱茏。两只山鸟栖于枝头，眺望远方，将观赏者的目光引向画外，从而收到画尽而意无穷的艺术效果。画中老柯、丛竹运笔刚劲，水花、鸟羽笔触轻柔，流水奔腾不息，山石巍峨不动，使画面形成刚柔相济、动静对比的艺术效果。

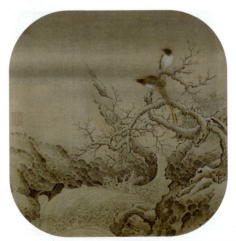

类　　型	绢本设色画
作　　者	佚名
时　　间	南宋
规　　格	纵 27.5 厘米，横 26.8 厘米
现收藏地	中国北京故宫博物院

佚名《霜柏山鸟图》

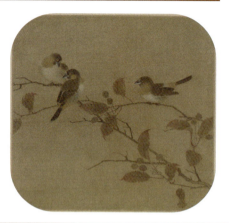

类　型	绢本设色画
作　者	佚名
时　间	南宋
规　格	纵 24.2 厘米，横 25.4 厘米
现收藏地	中国北京故宫博物院

　　《霜柏山鸟图》描绘乌桕一枝，叶片稀疏，经霜之后叶尖微微泛红。果实满挂枝头，表明时值深秋。三只文鸟姿态各异，栖于枝头。树枝用浓墨一笔画出，以赭色勾描叶脉与细枝。树叶、小果采用没骨画法。叶之辗转向背、枝之曲折横斜，描绘得都很细致。文鸟以中锋细笔丝出羽毛，其身体不同部位分别用白粉、赭石、浓淡墨轻染，细腻写实。构图疏朗、动静结合，设色艳而不俗。

佚名《秋树鸲鹆图》

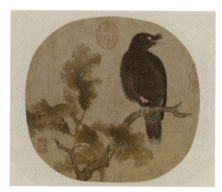

类　型	绢本设色画
作　者	佚名
时　间	南宋
规　格	纵 25 厘米，横 26.5 厘米
现收藏地	中国北京故宫博物院

　　《秋树鸲鹆图》描绘秋日里一只鸲鹆栖于桐树之上，利爪紧握枝干，扭颈侧目似在谛听。鸲鹆目光锐利，体态丰满，尾翼整洁，羽毛黑亮，而树叶则满布虫蚀，拘挛蜷曲，颜色枯黄。构图奇崛突兀，迥异常品。鸟为纯黑一色，故全身皆用墨染，然不同部位之毛羽的质感、层次均表现无遗。蚀朽的树叶在画家高超的技法下"化腐朽为神奇"，勾描晕染，层次丰富。

佚名《霜筱寒雏图》

《霜筱寒雏图》描绘五只文鸟集于枯棘上，姿势各异，神态如生。枯棘下的竹枝色黄叶疏，点明了瑟瑟秋意。画家将聚集四只文鸟的重心着落于画面中心偏左的位置，而将另一只文鸟绘于右侧高处的棘枝上以分散重心，但它回眸向下的眼神与另外四只相呼应，如此布局使画面错落有致而重心突出。文鸟的描绘先勾出轮廓，再用细劲的笔锋绘出羽毛，并施以淡墨、赭石等色，渲染出绒毛的质感；竹叶使用双勾法，然后渲染；竹竿采用白描法；荆棘则一笔画出，显得苍劲老到。

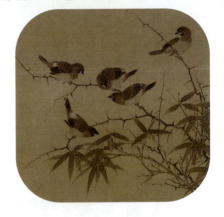

类　型	绢本设色画
作　者	佚名
时　间	南宋
规　格	纵28.1厘米，横28.7厘米
现收藏地	中国北京故宫博物院

佚名《瓦雀栖枝图》

《瓦雀栖枝图》中从左向右伸出海棠一枝，果实散挂枝头，树叶已染秋霜，间杂红、黄、绿色，斑斓可爱，惜叶、果有些已遭虫蚀。海棠枝头栖息着瓦雀五只，其中四只或缩颈养神、或整理羽毛，姿势各异，神态安适，唯中间一只发现头顶树叶上落有小蜂，故昂首注目，张口欲啄，小蜂似发现险情，翘尾开牙，准备应对。此画面静中寓动，张弛有致，深合画理。

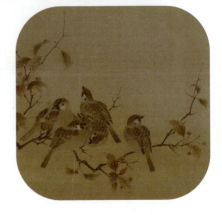

类　型	绢本设色画
作　者	佚名
时　间	南宋
规　格	纵28.6厘米，横29.1厘米
现收藏地	中国北京故宫博物院

佚名《乌桕文禽图》

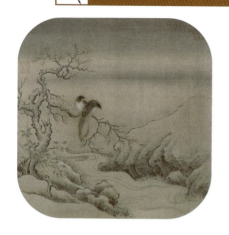

《乌桕文禽图》描绘雪后溪边,天色晦暝,老梅初放。树栖绶带鸟一双,毛羽绚烂。树下溪流湍急,水花飞溅。岸石上覆盖积雪,画家以水墨烘染阴天,以白粉表现积雪,以流畅的曲线描绘流水,最为独特的是为了表现溪岸岩石为水冲蚀形成的蜂窝之状,另创皴法,前此未见。

类　　型	绢本设色画
作　　者	佚名
时　　间	南宋
规　　格	纵 27.5 厘米,横 26.9 厘米
现收藏地	中国北京故宫博物院

佚名《松涧山禽图》

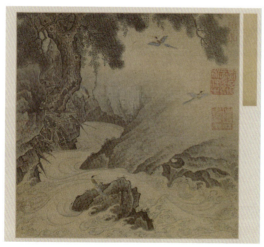

《松涧山禽图》画风工整细腻,用笔苍秀劲健,展现了自然界生机勃勃的景象。画中古松苍劲,枯藤缠绕,怪石嶙峋,山泉奔流而下,水花飞溅。山鹊或凌空飞鸣,或栖止啄食于山涧之中、树石之上,形象生动。松干用浓墨画出,松针以花青勾染,竹叶采用严谨的双勾填色法描绘,而山石则用淡青加墨皴染,使之富有坚硬的质感。

类　　型	绢本设色画
作　　者	佚名
时　　间	南宋
规　　格	纵 25.3 厘米,横 25.3 厘米
现收藏地	中国北京故宫博物院

佚名《鹡鸰荷叶图》

《鹡鸰荷叶图》中荷塘里枯枝断茎,一片残败的荷叶向上斜出,翻卷的叶面,布满虫蚀的痕迹,一只鹡鸰停驻其上,双爪紧握荷茎,扭颈俯视,神情专注,为萧瑟的深秋平添了几许生气。鸟羽刻画细腻,先用色渲染,然后以极细之笔勾出,笔法生动秀逸。构图疏密有致,动静结合。

类　　型	绢本设色画
作　　者	佚名
时　　间	南宋
规　　格	纵 26 厘米,横 26.5 厘米
现收藏地	中国北京故宫博物院

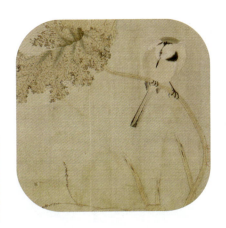

佚名《白头丛竹图》

《白头丛竹图》描绘小竹数竿,青翠嫩绿,两只白头鹎栖于枝头,一只低头梳理羽毛,一只遥视前方。竹用双勾填彩画法,笔墨缜密严谨,色调沉着。白头鹎用淡彩层层晕染,再以尖毫细笔绘出绒羽,刻画准确,富有毛绒的质感。

类　　型	绢本设色画
作　　者	佚名
时　　间	南宋
规　　格	纵 25.4 厘米,横 28.9 厘米
现收藏地	中国北京故宫博物院

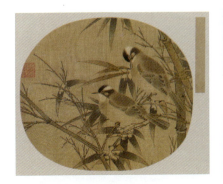

佚名《驯禽俯啄图》

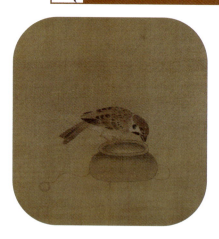

《驯禽俯啄图》中一只麻雀立于浅蓝色敞口瓷罐上,低头欲啄罐沿。麻雀身系红绳,绳端拴一圆环,表示已被擒获豢养。麻雀属难以驯化之鸟,画面中的瓷罐内虽有白米,雀却不食,表达了"向往自由生活"的心愿。画家先以尖细之笔画出麻雀的轮廓、羽绒,再用浓墨、淡赭点画出翅膀、尾羽和眼目。

类　　型	绢本设色画
作　　者	佚名
时　　间	南宋
规　　格	纵 25.7 厘米,横 24.1 厘米
现收藏地	中国北京故宫博物院

佚名《溪芦野鸭图》

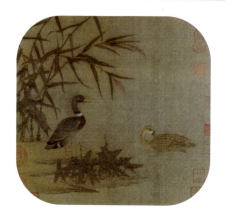

《溪芦野鸭图》描绘溪边芦苇、茨菰丛生,枝繁叶茂,生机勃勃。雄鸭在岸边单足站立小憩;雌鸭于水中回首梳羽,姿态闲适,气度雍容。此画意在表现一种祥和安定的气氛,应是南宋画院点缀升平之作。构图成熟简练,画面左中部为芦苇所荫蔽,给人安全之感;右上方则留出一片水面,启人遐思,以免闭塞。敷色精细写实,雄鸭毛羽的表现尤见功力。

类　　型	绢本设色画
作　　者	佚名
时　　间	南宋
规　　格	纵 26.4 厘米,横 27 厘米
现收藏地	中国北京故宫博物院

佚名《绣羽鸣春图》

《绣羽鸣春图》描绘一只美丽的山鸟,单足立于太湖石上,神情凄楚,啼鸣不止,右爪不安地刨动。细观乃知其被一细绳系于石上,失去了自由。太湖石的皴染较为粗疏,与小鸟翎毛之精细形成对比,主次分明。周围不设衬景,更显鸟之孤独。禽类本无表情,画家借鉴人类眼睛的画法表现其心理,堪称妙笔。

类　　型	绢本设色画
作　　者	佚名
时　　间	南宋
规　　格	纵 25.7 厘米,横 24.1 厘米
现收藏地	中国北京故宫博物院

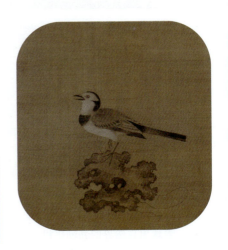

佚名《梅竹双鹊图》

《梅竹双鹊图》描绘绿竹丛中逶迤伸出白梅两枝,清丽冷艳。两只鸲鹆栖于枝头,翘首顾盼。鸟羽用细笔勾描,然后以墨、或淡彩晕染,近似"没骨法"。梅花用白粉和淡黄色勾填,层次丰富。竹叶用双勾法勾勒轮廓,再染以花青、汁绿、赭石等色。

类　　型	绢本设色画
作　　者	佚名
时　　间	南宋
规　　格	纵 26 厘米,横 26.5 厘米
现收藏地	中国北京故宫博物院

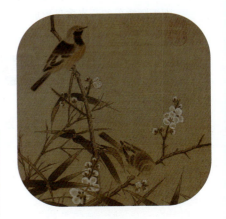

佚名《红梅孔雀图》

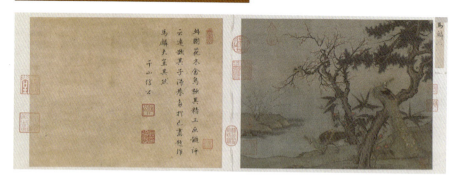

《红梅孔雀图》描绘溪边春色，通过近景与远景的搭配，表现出自然界的勃勃生机。画中一树梅花盛开，周围伴有山茶、古柏、翠竹、迎春等植物。

类　　型	绢本设色画
作　　者	佚名
时　　间	南宋
规　　格	纵 24.4 厘米，横 31.6 厘米
现收藏地	中国北京故宫博物院

一对孔雀，雄孔雀栖息于树干上，正在梳理羽毛；雌孔雀在岸边悠然觅食。孔雀的羽毛色彩斑斓，与周围的花木共同构成了一片绚烂的春光。此画布局繁密而有序，设色富丽而不艳俗。梅花、柏树枝干使用焦墨勾皴，展现出苍劲古朴的质感，与周围细腻娇美的花卉禽鸟形成鲜明对比。画幅右侧题有"马麟"的细款，但细察周围有挖痕，推测该题款可能是从别处移来。

佚名《写生草虫图》

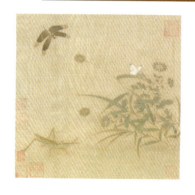

《写生草虫图》画面右侧绘有野生花草，狗尾草、紫菀等植物穿插其中。一只菜粉蝶落在花上吸取花蜜，蜻蜓在空中徐徐低飞，蚱蜢准备跳跃，整幅画面充满动感。三只昆虫在画面上构成等边三角形，平衡了丛生野草所带来的重心偏倚，使画面结构更加稳定。野草和花叶使用花青加汁绿勾填，花朵采用"没骨法"绘制，昆虫则工写结合，形态逼真。

类　　型	绢本设色画
作　　者	佚名
时　　间	南宋
规　　格	纵 25.9 厘米，横 26.9 厘米
现收藏地	中国北京故宫博物院

佚名《海棠蛱蝶图》

《海棠蛱蝶图》描绘阳春三月，蛱蝶在海棠花枝间翩翩起舞。画家着重表现海棠在春风中摇曳生姿的瞬间，花朵偃仰向背，叶片翻卷辗转，枝干呈现出"S"形的曲张姿态。通过有形的花叶，成功地渲染出了无形的醉人春风和隽永的春意。画中花瓣先用墨笔双勾轮廓线，中锋行笔，线条圆润流畅。然后在花瓣外侧上部略点胭脂红，随即以清水将色彩晕染开，最后罩上一层白粉，为海棠花增添了妩媚的意韵。叶片使用工整的双勾填色笔法表现，画家根据叶片受光照程度的不同而填染以石绿、墨赭等颜色，充分展现出叶片"清如水碧，洁如霜露"的美感，显示出画家细致的观察力和深厚的写实功底。

类　　型	绢本设色画
作　　者	佚名
时　　间	南宋
规　　格	纵25厘米，横24.5厘米
现收藏地	中国北京故宫博物院

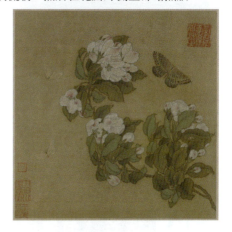

佚名《青枫巨蝶图》

《青枫巨蝶图》左下方伸出嫩绿色的枫树一株，枝叶婆娑。一只赭黄色巨蝶从右上侧凌空飞来，与枫叶构成平衡的对角关系。更有鲜红色的瓢虫伏于枫叶之上，十分俏皮。画风高度写实，细致入微。画法特点：一是细线勾勒，笔若游丝，使蝶与枝、叶的形态极为轻倩灵秀；二是设色淡雅明快，红、绿、黄对比鲜明，给人以清新脱俗之感，不落浓艳俗套。

类　　型	绢本设色画
作　　者	佚名
时　　间	南宋
规　　格	纵23厘米，横24.2厘米
现收藏地	中国北京故宫博物院

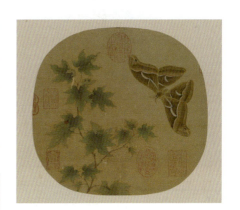

佚名《群鱼戏藻图》

《群鱼戏藻图》描绘五尾小鱼欢快地游弋于荇藻之间。鱼身采用"没骨法"墨染而成,其光滑、细腻而富于弹性的质感表现得非常充分,线条圆浑流畅;黑脊与白肚之间过渡自然;口、眼、鳍、尾之刻画逼真而具立体感。鱼的游向各异,远近分明,荇藻轻灵而富于动感,构图生动活泼,是宋人画鱼的名作。

类　　型	绢本设色画
作　　者	佚名
时　　间	南宋
规　　格	纵 24.5 厘米,横 25.5 厘米
现收藏地	中国北京故宫博物院

佚名《荷蟹图》

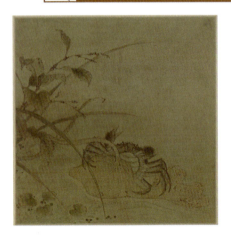

《荷蟹图》画面意境生动,题材别出心裁,为宋人写实画作的典范。画中残败的荷叶枯黄斑驳,半浸于水中,一只雌蟹挥螯伏于叶上。潺潺流水中生长、漂浮着红蓼、蒲草、浮萍、水藻等,其叶片边沿均已泛黄,显示出时已临秋,荷叶的颓势与雌蟹的鲜活形成强烈的对比。画面刻意求真,荷叶用双勾夹叶法描绘,叶之叶筋、斑纹及茳上的小刺都刻意求工,雌蟹用笔缜密严谨。

类　　型	绢本设色画
作　　者	佚名
时　　间	南宋
规　　格	纵 28.4 厘米,横 28 厘米
现收藏地	中国北京故宫博物院

佚名《蓼龟图》

《蓼龟图》描绘溪水岸边的景象,泥坡碎石间红蓼吐艳,野菊轻绽。一只老龟缓缓爬上坡岸,未及出水,便被蓼花上的小蜂所吸引,驻足昂首仰望,后足仍浸于池中,展现出悠闲自在、与世无争的神态。用笔兼工带写,红蓼、乌龟以中锋细笔勾描,小草、花蕊用小写意法,工写结合,笔法灵活多样,设色淡雅清秀。

类　　型	绢本设色画
作　　者	佚名
时　　间	南宋
规　　格	纵28.4厘米,横28厘米
现收藏地	中国北京故宫博物院

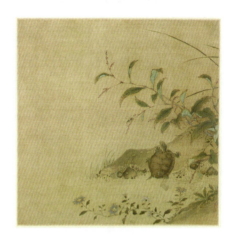

张珪《神龟图》

《神龟图》为张珪传世孤本,构图简洁,设色妍美,画风近院体。画面右下方临水沙滩上绘有乌龟一只,仰首,口中喷出一股云气,祥云中显现一轮红日。衬景是广阔的水面和沙丘,使画面平添了神秘之感。此画运笔工整细腻,龟之甲纹描画得一丝不苟。

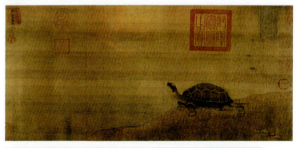

类　　型	绢本设色画
作　　者	张珪
时　　间	金代
规　　格	纵26.5厘米,横53.3厘米
现收藏地	中国北京故宫博物院

中国名画欣赏

赵霖《昭陵六骏图》

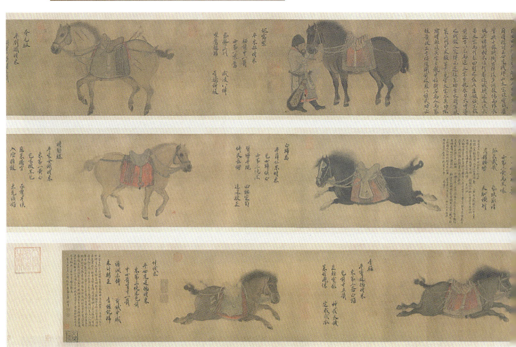

　　《昭陵六骏图》是依据唐太宗"昭陵六骏"石刻而绘，全卷分六段，每段画一马，旁有题赞。骏马的形态既忠于原作，又发挥了绘画之长，通过

类　型	绢本设色画
作　者	赵霖
时　间	金代
规　格	纵27.4厘米，横444.9厘米
现收藏地	中国北京故宫博物院

遒劲的笔法和精微的设色，将马匹的毛色表现得更加真实自然，战骑驰骋疆场的雄姿也刻画得十分生动。无论是奔驰、腾跃，还是徐行、伫立，都能曲尽其态。从画风看，此画明显吸收了汉族艺术传统，继承了唐和北宋时代的画马技法，尤多唐代韩干遗韵。造型准确朴拙，线描柔和匀细，设色浓重沉厚，渲染富有质感。

李衎《修篁树石图》

李衎曾遍游东南山川林薮,出使过交趾(今越南),深入竹乡观察各种竹子的生长状况,是一位既具深厚传统功力,又注重师法自然的画家。《修篁树石图》描绘修竹与树石,修竹清秀流畅,层石形制奇异,树枝则枯涩古拙,杂以兰花野草,共同构筑了此画幽雅明快的意境。

类 型	绢本墨笔画
作 者	李衎
时 间	元代延祐六年(1319 年)
规 格	纵 152 厘米,横 100 厘米
现收藏地	中国南京博物院

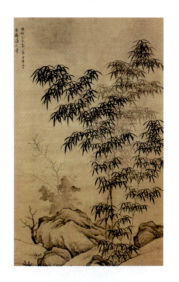

钱选《八花图》

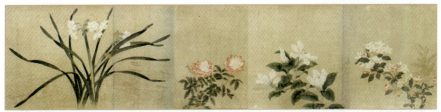
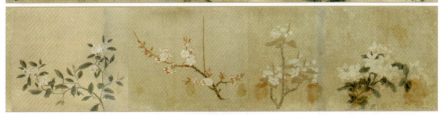

类 型	纸本设色画
作 者	钱选
时 间	元代
规 格	纵 29.4 厘米,横 333.9 厘米
现收藏地	中国北京故宫博物院

《八花图》采用分段法描绘海棠、梨花、杏花、水仙、桃花、牡丹等花卉,每种相对独立,合之又成为整体。八种花卉各具姿态,偃仰向背绝无雷同;笔致柔劲,一丝不苟;敷色清雅,浓淡相宜。整幅画作精工而不滞板,细腻而不纤巧。

高克恭《墨竹坡石图》

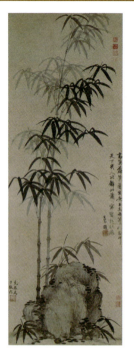

《墨竹坡石图》是一幅典型的文人墨竹画，也是高克恭的代表作。此画描绘秀石一块，竹二株生于石后，一浓一淡，笔法沉厚挺劲，墨气清润，结构谨严。竹叶自然下垂，生动地展现了竹子在烟雨中挺秀潇洒的姿态。

类　　型	纸本水墨画
作　　者	高克恭
时　　间	元代
规　　格	纵 121.6 厘米，横 42.1 厘米
现收藏地	中国北京故宫博物院

赵孟頫《二羊图》

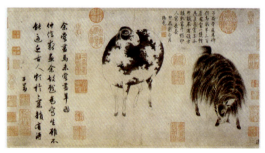

《二羊图》是赵孟頫除马以外唯一绘有走兽的作品。画中一羊低头吃草，一羊昂首瞻望，周围没有背景。右面的山羊张口睁目，尾巴上翘，身体朝向画面左侧而头部转向右侧，背部线条自然弯曲，羊毛轻软直长，描绘工细。左面的绵羊昂首而立，身躯朝左，头部右侧毛卷而短。全幅纯用水墨画出，却显出色斑斓之状。

类　　型	纸本水墨画
作　　者	赵孟頫
时　　间	元代
规　　格	纵 25.2 厘米，横 48.4 厘米
现收藏地	美国弗利尔美术馆

赵孟頫《葵花图》

赵孟頫提倡作画贵有古意,对唐至北宋的绘画风格多有摹仿。《葵花图》采用了五代西蜀黄筌父子的"黄体"——勾勒填彩的画法,线条细劲,敷色明净。因从现实生活中"写生"而来,秋葵花姿态生动,比"黄体"更富有生机。此幅画画面简洁,笔法细润,风韵高雅,体现了赵孟頫所追求的古意与高华,是其早年花鸟画的代表作品。

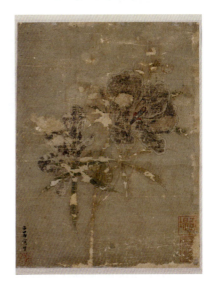

类　　型	纸本设色画
作　　者	赵孟頫
时　　间	元代
规　　格	纵31厘米,横23.8厘米
现收藏地	中国北京故宫博物院

赵孟頫《幽篁戴胜图》

《幽篁戴胜图》细致描绘幽篁的细枝,其上停驻着一只戴胜鸟,正回首顾盼。此画笔触精细,既承袭了南宋院体画的意境,又融入了画家独特的细腻渲染,使得画面清雅和谐,构图简约而不失明快。画中没有繁复的背景修饰,唯见一枝修长的竹子自画面右侧斜逸而出,竹节分明,根部点缀着几片竹叶,顶端则叶落枝留,更显疏朗之美。竹枝自右下角蜿蜒至左侧顶端,在近中央处与戴胜鸟交织,巧妙构成了画面的视觉焦点。在画面的右侧,戴胜鸟栖于枝头,回首左顾,长喙微张,目光炯炯,头顶翎毛高耸,显得精神焕发。其颈部环绕着一圈黑白相间的羽斑,双翅与尾翎修长且色彩斑斓。画家以精湛的笔触,将戴胜鸟的形神展现得生动逼真。

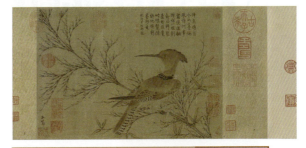

类　　型	纸本设色画
作　　者	赵孟頫
时　　间	元代
规　　格	纵25.4厘米,横36.1厘米
现收藏地	中国北京故宫博物院

中国名画欣赏

赵孟頫《竹石幽兰图》

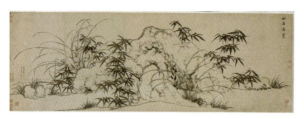

类　　型	纸本水墨画
作　　者	赵孟頫
时　　间	元代
规　　格	纵28厘米，横400厘米
现收藏地	美国克利夫兰博物馆

《竹石幽兰图》下部展现坡石景象，坡石横亘连绵，起伏有致，其间除竹石幽兰外，还点缀着各式小花小草，为坡石增添了几分生机。平坡与山坳处，兰草丛生，叶片舒展自如，穿插交错间展现出婀娜之姿，洋溢着盎然的生命力。花瓣轻点其上，疏落有致，既俏丽又自然。画中兰叶与花瓣的描绘，巧妙融入了书法笔意，一笔一折间尽显挺转、粗细、断续、收纵之变，生动展现了对象的质感与风韵。坡石间幽竹丛生，遍布山坡，山石则以"飞白"技法勾勒轮廓，皴擦亦用此法，更显苍劲。丛竹随风轻摆，用笔刚健圆润，生机盎然，竹叶的浓淡、疏密、前后、左右，皆各具特色。兰花簇簇，繁茂而富有生机，用笔则显得滋润淡雅，凸显了兰花柔韧婉顺的特质。

赵孟頫《古木竹石图》

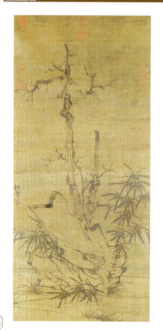

赵孟頫的《古木竹石图》在继承文同、苏轼等大家的基础上，巧妙地将书法用笔融入绘画之中，践行其"书画同源"的理念，即以书入画。其名句"石如飞白木如籀，写竹还于八法通"对后世影响深远。《古木竹石图》正是这一理论的实践之作，以书法的"飞白"技法描绘山石与枯木，章法简洁而笔法苍劲洒脱，透露出不凡的力度。竹子的描绘则流畅自然，以"个"字或"介"字法一笔一画撇捺而出，既有力道又不失含蓄，极富笔墨情趣，展现了文人画家的独特风韵。

类　　型	绢本墨笔画
作　　者	赵孟頫
时　　间	元代
规　　格	纵108.2厘米，横48.8厘米
现收藏地	中国北京故宫博物院

任仁发《二马图》

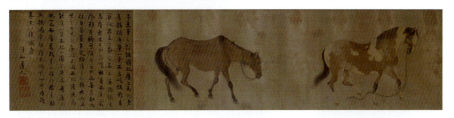

类　　型	绢本设色画
作　　者	任仁发
时　　间	元代
规　　格	纵 28.8 厘米，横 142.7 厘米
现收藏地	中国北京故宫博物院

《二马图》中前马壮硕丰腴，昂首挺胸，步伐轻盈，尾巴高高扬起，显得自信而惬意；后马则瘦骨嶙峋，肋骨毕现，低头前行，步履维艰，尾巴紧缩，透露出疲惫与无力。画家以高度写实的手法，通过精细的勾勒与生动的色彩赋予马匹以鲜活的生命力，同时这幅作品也隐含着深刻的讽刺意味，揭示了社会监督机制缺失下腐败滋生的现象。

任仁发《秋水凫鹥图》

《秋水凫鹥图》描绘双鸭在湖边嬉戏的温馨场景。画面右上方，数只鸟儿栖息于斜出的海棠枝头；左下方，一鸭在湖畔悠然梳羽，另一鸭则在湖中欢快游弋。湖畔竹菊丛生，为整个画面增添了勃勃生机。此画为任仁发少有的花鸟画佳作，笔触细腻，色彩艳丽，颇具南宋院体画之风范。

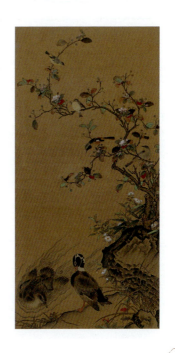

类　　型	绢本设色画
作　　者	任仁发
时　　间	元代
规　　格	纵 114.3 厘米，横 57.2 厘米
现收藏地	中国上海博物馆

吴镇《墨竹坡石图》

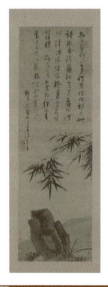

《墨竹坡石图》以平坡与拳石为背景,竹枝斜垂而下。平坡以淡墨晕染,拳石则以重墨勾勒轮廓并辅以浓淡相间的墨色皴染,笔墨间透露出浑厚与苍润。画面上方的竹枝斜斜插入画面之中,不仅增添了"意在画外"的深远意境,还与坡石的倾斜之势相呼应,使得整个画面在欹斜中求得平衡与稳定。整幅作品展现了画家高超的布局与构图技巧。

类　　型	纸本墨笔画
作　　者	吴镇
时　　间	元代
规　　格	纵 103.4 厘米,横 33 厘米
现收藏地	中国北京故宫博物院

顾安《幽篁秀石图》

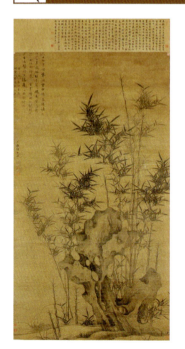

《幽篁秀石图》描绘数竿青竹在清风晨露中绰约多姿的倩影。顾安在创作上致力于展现竹子"清且真"的独特韵味。"清"寓意竹子不卑不亢、清高脱俗的内在品质,这正是元代文人画家所崇尚的君子风范;"真"则强调竹子清瘦隽永、坚韧不拔的外在形态,凸显了竹画艺术的写实精髓。画中竹子以淡墨勾勒竹竿,浓墨点染竹叶,墨色深浅交错,虚实相生,极大地增强了画面的层次感和空间感。竹叶的描绘遵循赵孟𫖯的"写竹还须八法通"理念,巧妙运用书法中的"捺"法起收笔,叶根叶尖均见笔锋,展现了竹叶错落有致、随风摇曳的自然之美。画中的湖石则以墨色点染,晶莹剔透,与竹子的秀润娴静相得益彰。

类　　型	绢本墨笔画
作　　者	顾安
时　　间	元代
规　　格	纵 184 厘米,横 102 厘米
现收藏地	中国北京故宫博物院

柯九思《清閟阁墨竹图》

《清閟阁墨竹图》描绘两株修竹的风姿,左侧一竹繁茂挺拔,竹节清晰可辨,竹竿坚韧有力,竹叶以书法"撇"法绘就,墨色浓重,多呈上扬之势,且密集簇拥,几乎遮蔽了竹枝,整体向左倾斜,更显生动。右侧嫩竹则笔直向上,竹叶以幼嫩和阴影面为主,更衬托出左侧竹子的苍翠与浓密。湖石周围幼竹丛生,与高竹茂叶遥相呼应,构成了一幅和谐的画面。

类 型	纸本墨笔画
作 者	柯九思
时 间	元代至元四年(1338年)
规 格	纵 132.8 厘米,横 58.5 厘米
现收藏地	中国北京故宫博物院

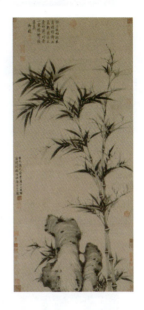

倪瓒《梧竹秀石图》

《梧竹秀石图》中湖石矗立,高梧疏竹相映成趣。树干与秀石的描绘虽看似匆匆而就,实则以阔笔湿墨展现了梧叶的苍润与淋漓,虽言"逸笔草草,不求形似",实则深得墨趣之妙,别具一格。画家自题诗云:"贞居道师将往常熟山中访王君章高士,余因写梧竹秀石奉寄仲素孝廉,并赋诗云:高梧疏竹溪南宅,五月溪声入坐寒。想得此时窗户暖,果园扑栗紫团团。"此诗此画,相得益彰。

类 型	纸本墨笔画
作 者	倪瓒
时 间	元代
规 格	纵 96 厘米,横 36.5 厘米
现收藏地	中国北京故宫博物院

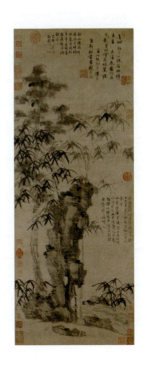

倪瓒《竹枝图》

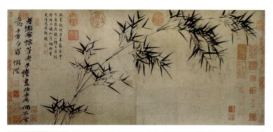

《竹枝图》中竹干与枝节形态逼真,竹叶偃仰疏密安排巧妙,生机勃勃。由此可见,倪瓒并非真的不求形似,而是在形似的基础上追求更高的神似境界,强调笔墨的逸趣,借以抒发个人情怀。画中用笔峭劲而不失灵动,看似随意实则苍劲有力,深得墨竹画萧散清逸之精髓。唯有"胸中有成竹"且技艺高超者,方能创作出如此佳作。

类　型	纸本墨笔画
作　者	倪瓒
时　间	元代
规　格	纵 34 厘米,横 76.4 厘米
现收藏地	中国北京故宫博物院

王渊《桃竹锦鸡图》

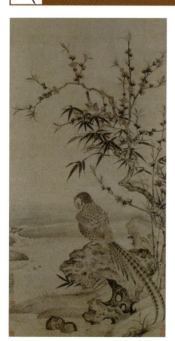

王渊的《桃竹锦鸡图》巧妙融合了工整的双勾线条与细腻的水墨渲染,形成了独具特色的兼工带写技法。此画以墨代色,既继承了五代黄筌"黄家富贵"的工笔设色传统,又体现了文人画重墨轻色的审美取向。画家运用水墨皴擦、晕染等多种技法,笔触稳健而不失灵动,水墨层次丰富多变,透明感十足,即便全幅未施色彩,亦显典雅端丽,意境深远,清幽雅致。

类　型	纸本墨笔画
作　者	王渊
时　间	元代至正九年(1349 年)
规　格	纵 102.3 厘米,横 55.4 厘米
现收藏地	中国北京故宫博物院

第4章 花鸟画

盛懋《松石图》

《松石图》是一幅祝寿之作，画面以一株古松为主体，几乎占满整个画幅。松树枝干下垂，松针细劲有力；树下坡石秀润，溪水潺潺，荆棘点缀其间，背景留白，更显空灵。画法工稳而不失灵动，笔墨苍劲浑厚中透露出刚猛之气，同时又不失水墨的滋润与洒脱。松树以淡墨皴染树干，浓墨点苔，增强了其厚重感与真实感；松针则以细笔浓墨勾勒，笔法挺劲爽利，既有南宋院体画之风韵，又融合了画家个人的工写相兼特色，独树一帜。坡石的描绘则以水墨晕染为主，浓墨点苔，皴擦并用，形态生动，为画面增添了无限生机。

类　型	纸本水墨画
作　者	盛懋
时　间	元代至正十九年（1359年）
规　格	纵77.4厘米，横27.2厘米
现收藏地	中国北京故宫博物院

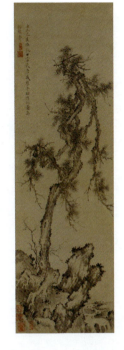

边景昭《昭竹鹤图》

《昭竹鹤图》中一对仙鹤姿态优雅，轩昂高洁，于翠竹间悠然自得。画家以工细的笔法细腻描绘仙鹤之姿，高超技艺使得笔触与物象完美融合，仙鹤洁白轻盈的羽毛片片分明，仿佛轻浮于画面之上，令观者不禁屏息凝视。仙鹤的头颈与尾羽处巧妙运用重墨，加之鹤顶一抹丹红，更显醒目。至于翠竹，则以墨笔双勾后敷以色彩，全图设色对比鲜明，整体画风承袭了边景昭的典型风格，既保留了五代黄筌及宋代画院花鸟画的富贵气韵，又洋溢着浓郁的宫廷气息。

类　型	绢本设色画
作　者	边景昭
时　间	明代
规　格	纵180.4厘米，横118厘米
现收藏地	中国北京故宫博物院

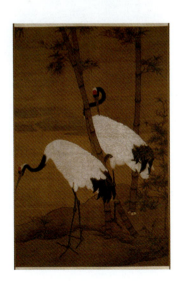

中国名画欣赏

边景昭、王绂《竹鹤双清图》

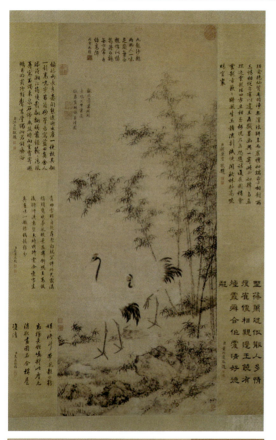

《竹鹤双清图》描绘两只仙鹤在竹林间悠然漫步的场景。此画为边景昭与王绂联袂之作,边景昭专攻仙鹤,而王绂则擅长画竹。边景昭,作为明代宫廷花鸟画的杰出代表,其画风深受宋代院体工整富丽之影响,并巧妙融合了文人画的精髓。王绂则是明代前期画竹大家,其墨竹技艺承自北宋文同等前辈,于竹画史上具有承前启后的重要地位。此画中,边景昭所绘仙鹤造型优美,气度非凡,笔墨简放而不失工细,色彩淡雅,与王绂笔下清润秀挺的墨竹相得益彰,共同营造出一种清新脱俗的艺术氛围,堪称职业画家与文人画家合作的典范。

类 型	绢本设色画
作 者	边景昭、王绂
时 间	明代
规 格	纵109厘米,横44.6厘米
现收藏地	中国北京故宫博物院

王绂《墨竹图》

《墨竹图》中,王绂以墨笔挥洒,绘就三株挺拔之竹,干梢挺立,枝叶随风轻摆,尽显潇洒飘逸之态。竹叶润泽,叶尖微垂,宛如含雨带露,生机勃勃。王绂以画山水竹石闻名遐迩,尤擅墨竹,被誉为明代"开山手"。《墨竹图》在继承元人画法的基础上自出新意,无论是出枝布叶,均笔笔有章法而不拘泥于成规。画中竹竿圆劲有力,枝叶秀挺,竹叶之正侧、向背、顾盼、俯仰,皆通过笔触的宽窄直曲与书法的巧妙结合而自然呈现。墨色干湿浓淡、笔触大小疏密,巧妙构建了竹丛的空间感与立体感。整幅画运笔流畅简洁,造型生动传神,洋溢着一种清新脱俗的神韵。

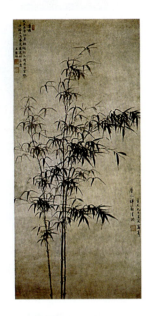

类　　型	纸本墨笔画
作　　者	王绂
时　　间	明代建文三年(1401年)
规　　格	纵113.8厘米,横51.3厘米
现收藏地	中国北京故宫博物院

孙隆《芙蓉鹅图》

《芙蓉鹅图》细致描绘池塘边一只大鹅昂首而立,身旁芙蓉盛开、湖石相伴的景象。芙蓉花叶采用先点后勾法绘制,墨色与色彩交织相映;太湖石则以"没骨法"渲染,自然生动。鹅的描绘则融合了没骨与勾勒技法,淡墨勾勒轮廓与羽毛,淡彩渲染花色,朱棕赭石点染喙与掌,造型严谨,笔致细腻。整幅画并未拘泥于细节的堆砌,而是从整体出发,着重展现白鹅与芙蓉的生动神韵。画家巧妙地将写意与写实、没骨与勾勒、水墨与淡彩融为一体,形成了和谐统一的画面效果,这种创新画法源于宋元以来水墨写意花鸟技法的发展演变,是孙隆在写意花鸟画领域的独特贡献。

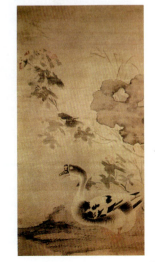

类　　型	绢本设色画
作　　者	孙隆
时　　间	明代
规　　格	纵159.3厘米,横84.1厘米
现收藏地	中国北京故宫博物院

孙隆《雪禽梅竹图》

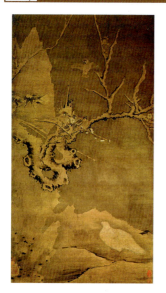

在花鸟题材的作品中,雪景的表现并不多见,因冬季景色相对单调,给绘画带来一定挑战。《雪禽梅竹图》别出心裁,以一枝雪中绽放的古梅为主体,枝头麻雀欢鸣,几朵淡雅的梅花、几片尚绿的竹叶与活泼的小鸟共同点缀着冬日的萧瑟雪景,为画面增添了勃勃生机与活力。

类　　型	绢本设色画
作　　者	孙隆
时　　间	明代
规　　格	纵 116.5 厘米,横 61.2 厘米
现收藏地	中国北京故宫博物院

夏昶《墨竹图》

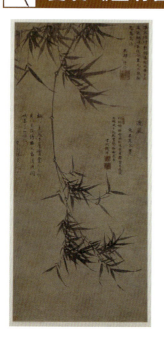

《墨竹图》中描绘竹叶纷披、临风摇曳的景致。画中翠竹以楷法运笔起收,既有笔墨的厚重感,又赋予了画面潇洒清润的气质。竹叶布局错落有致,落墨即成,不见复笔,通过墨色的浓淡变化巧妙区分前后层次,使得画面层次分明。竹节用笔劲健有力,竹竿瘦劲而竹叶丰腴,笔势变化多端,挺劲中不失潇洒。整幅画布局新颖,气息清新,片片竹叶在风中摇曳生姿,充分展现了"迎风"的意境之美。

类　　型	纸本墨笔画
作　　者	夏昶
时　　间	明代
规　　格	纵 116 厘米,横 52.3 厘米
现收藏地	中国北京故宫博物院

戴进《葵石蛱蝶图》

　　《葵石蛱蝶图》描绘一株盛开的蜀葵,其旁双蝶翩翩起舞。在戴进的作品集中,工笔设色花鸟实属罕见。此画笔触细腻,色彩清新脱俗,既保留了宋代院体花鸟的精细入微,又巧妙融入了元代钱选没骨设色的文雅韵味。画面下方,湖石纹理粗犷,凹凸错落,与细腻的花卉草虫形成鲜明对比,增添了几分野趣。

类　　型	纸本设色画
作　　者	戴进
时　　间	明代
规　　格	纵 115 厘米,横 39.6 厘米
现收藏地	中国北京故宫博物院

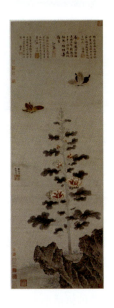

沈周《枇杷图》

　　"谁铸黄金三百丸,弹胎微湿露。从今抵鹊何消玉,更有饧浆沁齿寒。"苏州洞庭的枇杷自古享有盛名,苏州画家沈周更是对枇杷情有独钟,认为品尝枇杷如同享用黄金丸般美妙,是大自然对吴地人民的特别恩赐。沈周不仅爱吃枇杷,更擅长画枇杷。《枇杷图》便是其得意之作,以淡墨勾勒,几片叶子、一串串枇杷果和几根短枝自左上倾斜而下,翠绿的叶子映衬着金黄的果实,冷暖色调对比鲜明,枝叶果实疏密相间,充满生机与趣味,是明代文人写意花鸟画的典范。

类　　型	纸本设色画
作　　者	沈周
时　　间	明代
规　　格	纵 133 厘米,横 36.6 厘米
现收藏地	中国北京故宫博物院

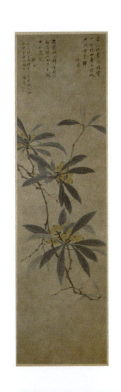

沈周《辛夷墨菜图》

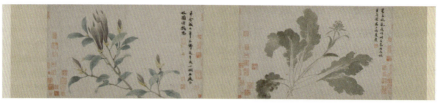

类　　型	纸本设色画（第一段）/纸本墨笔画（第二段）
作　　者	沈周
时　　间	明代
规　　格	纵 34.9 厘米，横 58.8 厘米（每段）
现收藏地	中国北京故宫博物院

　　《辛夷墨菜图》卷巧妙分为两段。第一段采用"没骨法"绘制折枝辛夷，以苍劲古朴的笔触勾勒花卉枝干，通过不同水分的色墨展现花瓣叶片的层次与质感，色泽浓淡相宜，层次丰富。再以重墨细笔勾勒叶筋，构图疏密得当，设色清雅秀丽，富有韵味。第二段则采用干笔飞白、水墨渲染及重墨点写等技法，生动再现了一棵普通白菜的鲜活形态，笔触粗放而率性，转折自然流畅，墨色变化多端，展现出极高的艺术造诣。

沈周《乔木慈乌图》

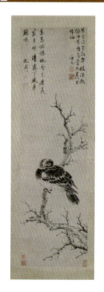

　　《乔木慈乌图》中，沈周以淡墨湿笔描绘冬季老树的枯枝，浓墨干笔勾勒寒鸦栖息之态，羽毛瑟缩，尽显冬日萧瑟。沈周在水墨写意花鸟领域的探索与贡献，不仅在于他成功地在生纸上创作并树立了独特的笔墨风格，更在于他将深厚的书法功底融入画中，中锋用笔，转折自如，以墨代彩，层次丰富多变，同时将花鸟的自然形态、文人的诗意情怀以及笔墨的讲究完美融合，成为传统绘画的典范。

类　　型	纸本墨笔画
作　　者	沈周
时　　间	明代
规　　格	纵 100.2 厘米，横 29 厘米
现收藏地	中国北京故宫博物院

沈周《雏鸡图》

《雏鸡图》构图简洁，仅绘一只墨笔写意的雏鸡。雏鸡背部羽毛以湿润的墨色渲染，体形轮廓则以简约的墨线勾勒，虽为写意之作，却细腻地表现了物象的立体感。两翅以淡墨细笔描绘，角度与比例恰到好处。整幅画虽题材单一，但笔韵内敛传神，雏鸡稚嫩的体态跃然纸上，展现了沈周摆脱元人摹古束缚后，将个人情感融入笔墨的高超境界。

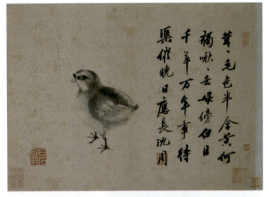

类 型	纸本墨笔画
作 者	沈周
时 间	明代
规 格	纵 28.1 厘米，横 37.6 厘米
现收藏地	中国北京故宫博物院

林良《锦鸡图》

林良的《锦鸡图》以一对锦鸡为主角，辅以麻雀、布谷、斑鸠等鸟类，以及坚实的山岩、飘摇的细竹和丛生的灌木，共同构建了一个生机勃勃的自然世界。林良以粗犷的笔墨赋予富贵禽鸟以野逸之态，将水墨写生的灵动与宫廷画的写实严谨巧妙结合，开创了新的审美风尚，对明代宫廷画产生了深远影响。

类 型	绢本设色画
作 者	林良
时 间	明代
规 格	纵 155 厘米，横 92.6 厘米
现收藏地	中国北京故宫博物院

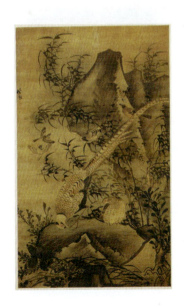

林良《雪景鹰雁图》

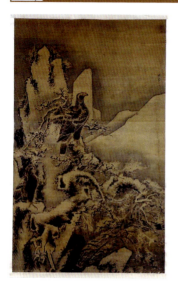

《雪景鹰雁图》中双鹰傲然立于悬崖古木之上，白雪覆盖的树梢与岩顶营造出荒寒冷寂的氛围，双鹰的刚毅勇猛更显突出。芦苇丛中的大雁等禽鸟似乎感受到危险，展翅欲逃。整幅画造型简洁有力，笔法奔放不羁，形神兼备，展现了画家高超的艺术表现力。

类　　型	绢本墨笔画
作　　者	林良
时　　间	明代
规　　格	纵299厘米，横180厘米
现收藏地	中国北京故宫博物院

林良《孔雀图》

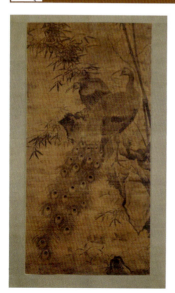

《孔雀图》中雌雄孔雀立于石上，旁有修竹数竿。与常见的工笔重彩孔雀不同，林良此作纯用水墨，用笔粗犷而简约，仅在孔雀的头颈和尾羽处作精致勾勒，通过"墨分五色"的丰富变化，使黑白水墨也呈现出绚丽多彩的效果。竹石背景更添清雅野逸之趣。

类　　型	绢本墨笔画
作　　者	林良
时　　间	明代
规　　格	纵155.3厘米，横78厘米
现收藏地	中国北京故宫博物院

林良《芦雁图》

《芦雁图》描绘一双大雁飞降池塘的生动场景,扇动的翅膀激起层层波纹,芦草随风摇曳。画家纯用水墨,以块面笔触塑造物象,笔墨简练而形态精准,体现了其高度成熟的水墨写意技法。明代姜绍书在《无声诗史》中称赞林良:"画着色花果、翎毛极其精巧。取水墨为烟波出没凫雁嚵唼容与之态颇见清远。运笔遒上,有类草书,能令观者动容"。

类 型	绢本墨笔画
作 者	林良
时 间	明代
规 格	纵138厘米,横69.8厘米
现收藏地	中国北京故宫博物院

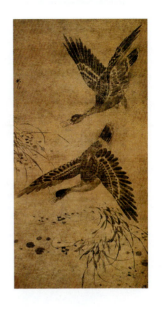

林良《雪景双雉图》

《雪景双雉图》描绘雌雄双雉憩息于积雪的岩边。雉,即雉鸟,亦称雉鸡,常栖息于丘陵林野之间,雄鸟拥有修长的尾羽,其羽毛色彩斑斓,成为花鸟画家们青睐的绘画对象。林良的这幅作品并未刻意展现雉鸟羽毛的华丽,而是着重描绘它们生长的自然环境之美。他以浓墨迅疾地勾勒山石与树枝,水墨与淡彩交融,绘出雉鸟,笔触中既有劲健之力,又不失工秀之美。

类 型	绢本设色画
作 者	林良
时 间	明代
规 格	纵131厘米,横58厘米
现收藏地	中国北京故宫博物院

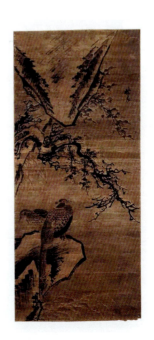

吕纪《桂菊山禽图》

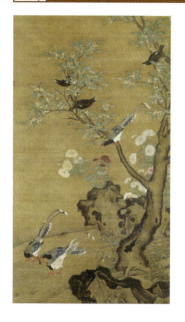

《桂菊山禽图》巧妙融合了工笔重彩花鸟与写意树石的技法。画中所绘的绶带鸟、八哥、桂花与秋菊,皆为祥瑞、珍稀之物,寓意富贵长寿与君子之德,鲜明地反映了皇家艺术的审美追求与高雅旨趣。画面不仅真实再现了生物的自然风貌,更深刻寓意其中。桂树树干粗壮,枝叶繁茂,金桂盛开,仿佛能嗅到阵阵芳香;石边丛菊花,红黄粉白,争奇斗艳;枝头八哥对鸣,尽显其善鸣之性;绶带鸟身姿曼妙,深蓝羽毛格外耀眼。花鸟的绚丽色彩与生动情态,共同营造出喜庆欢快、吉祥华美的氛围。

类　　型	绢本设色画
作　　者	吕纪
时　　间	明代
规　　格	纵 192 厘米,横 107 厘米
现收藏地	中国北京故宫博物院

吕纪《残荷鹰鹭图》

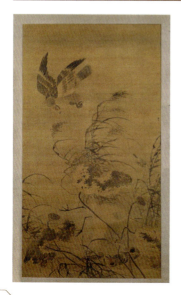

《残荷鹰鹭图》捕捉了秋日荷塘中的紧张瞬间,苍鹰俯冲而下,欲搏白鹭,白鹭则急遁苇丛,力图逃脱。众鸟或惊飞四散,或惊声尖叫。劲风摇曳芦苇残荷,更添几分肃杀之感。画家精准把握禽鸟的自然特性,赋予画面戏剧化的情节,使观者心生紧张,感受到强烈的感染力。写意笔法下的枯荷,栩栩如生,展现了画家高超的水墨控制能力。

类　　型	绢本水墨画
作　　者	吕纪
时　　间	明代
规　　格	纵 190 厘米,横 105.2 厘米
现收藏地	中国北京故宫博物院

吕纪《榴葵绶鸡图》

《榴葵绶鸡图》描绘深秋时节,石榴树上果实累累,引来群鸟嬉戏。绶带鸟欢歌于枝头,而树下,秋葵与菊花竞相绽放,色彩斑斓。雄鸡昂首挺胸,雌鸡则匍匐花间,画面既显院体画之工整富丽,又不失写意画之随意洒脱。鸡的描绘采用勾写结合,淡墨勾勒轮廓,淡彩晕染,雄鸡尾羽以饱含水分的墨笔加淡汁绿绘成,质感逼真,爪子则以蛤白色勾点,细腻入微,极具写实精神。构图繁复而不失秩序,色彩丰富而和谐,湖石、花叶之淡绿与雄鸡之暗赭红相互映衬,美不胜收。

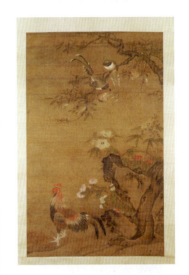

类　　型	绢本设色画
作　　者	吕纪
时　　间	明代
规　　格	纵 200.8 厘米,横 105.5 厘米
现收藏地	中国北京故宫博物院

吕纪《竹禽图》

《竹禽图》构图简洁,一竿修竹自左下斜出,贯穿画面,主干挺拔,侧枝纤细,叶片疏密相间,尽显宋元文人画竹之神韵。两只喜鹊枝头欢歌,寓意吉祥平安。作品构图清晰,风格清新脱俗,采用小写意笔法,设色淡雅,与吕纪其他富丽堂皇的作品风格迥异。

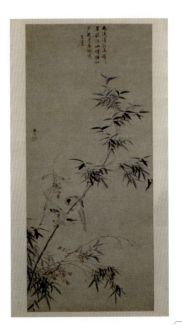

类　　型	绢本设色画
作　　者	吕纪
时　　间	明代
规　　格	纵 467.7 厘米,横 148.5 厘米
现收藏地	中国北京故宫博物院

吕纪《鹰鹊图》

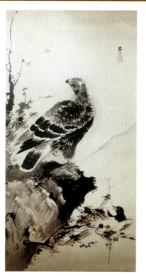

《鹰鹊图》描绘一只苍鹰屹立于岩顶,目光被两只飞舞的蜜蜂所吸引,而一旁的喜鹊则趁机展翅欲飞。画家笔触粗犷而富有韵律,展现了简率纵逸的笔墨情趣。吕纪的花鸟画不仅追求形似,更擅长捕捉禽鸟间的微妙关系与瞬间动态,营造出紧张激烈的氛围,打破了传统花鸟画唯美的装饰性,赋予了作品新的艺术生命。

类　　型	纸本设色画
作　　者	吕纪
时　　间	明代
规　　格	纵 120.7 厘米,横 61.5 厘米
现收藏地	中国北京故宫博物院

孙艾《木棉图》

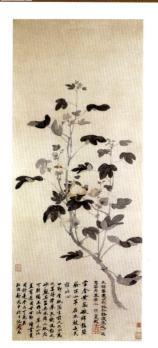

《木棉图》构图简洁明快,以没骨法绘制木棉一枝,枝干挺拔,分枝清晰,枝叶繁茂,花朵或盛开、或含苞、或半开半合,形态各异。棉叶翻转多姿,工稳中蕴含静态之美,花团锦簇间尽显细致入微的状物之功。画面设色淡雅,格调清新脱俗,展现了画家高超的技艺与审美情趣。

类　　型	纸本设色画
作　　者	孙艾
时　　间	明代
规　　格	纵 75.4 厘米,横 31.5 厘米
现收藏地	中国北京故宫博物院

孙艾《蚕桑图》

　　《蚕桑图》描绘桑树的一枝干，桑叶上数条蚕儿正悠然取食。桑叶采用"没骨法"绘制，叶面以花青渲染，叶背则略加赭石，增添层次。枝干则先勾勒轮廓，后填以赭石色，整体风格清疏淡雅。画下附有沈周题诗："生纸写生，前人亦少为之，甚得舜举天机流动之妙。"诗情与画意相互映衬，更添韵味。

类　　型	纸本设色画
作　　者	孙艾
时　　间	明代
规　　格	纵65.7厘米，横29.4厘米
现收藏地	中国北京故宫博物院

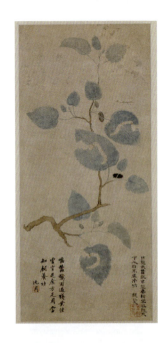

缪辅《鱼藻图》

　　《鱼藻图》的画法近承边景昭，远溯宋代院体，工笔设色，细腻写实而又充满生机。鱼身鳞片无论大小，均用细笔精心勾勒，再层层渲染色彩，依据鳞片自然的光影变化，前深后浅，细腻至极。连鱼鳃上的细微纹路也一丝不苟，展现了画家深厚的写生功底。全图虽用工笔重彩，却无丝毫板滞之感，水波起伏，动感十足，仿佛鱼儿正在水中自由穿梭，水草则以浓淡相宜的墨色表现，随水势渐隐，情景逼真。

类　　型	绢本设色画
作　　者	缪辅
时　　间	明代
规　　格	纵171.3厘米，横99.1厘米
现收藏地	中国北京故宫博物院

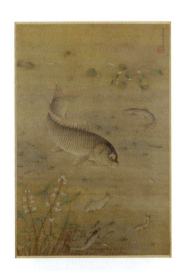

徐霖《菊石野兔图》

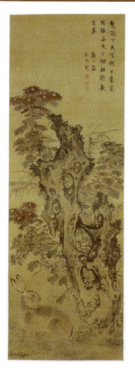

《菊石野兔图》是一幅兼工带写的佳作。画面中,一块形态奇特的湖石占据了主要位置,其后野菊与翠竹丛生,枝叶繁茂。石下,一只野兔蹲踞草丛,昂首回望,双耳挺立,目光炯炯。此画构图紧凑,全景式布局,景物聚焦于一点,浓墨重彩间尽显充实与浓郁。湖石勾皴繁复劲健,竹叶双勾潇洒,野菊勾花点叶,色彩淡雅。野兔刻画工细而不失生动,造型准确,质感与动感并存,颇具北宋崔白遗风。

类 型	绢本设色画
作 者	徐霖
时 间	明代
规 格	纵160厘米,横52厘米
现收藏地	中国北京故宫博物院

汪肇《柳禽白鹇图》

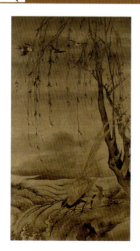

《柳禽白鹇图》中溪边柳丝轻拂,桃枝斜逸,四只燕子展翅掠过,春意融融。溪水潺潺,白鹇雌雄并立,雄者展翅望水,雌者则被燕鸣吸引,仰首凝望。相较于汪肇的粗犷山水,此画更显工整细腻,白鹇、燕子及景致晕染精细,而下垂柳枝仍隐约透露出画家不羁的个性。全图注重墨色层次,背景淡墨晕染,远山近石融为一体,树石轮廓焦墨勾勒,自然融入墨色之中,飞燕与白鹇则兼用勾染技法,自然和谐。

类 型	绢本设色画
作 者	汪肇
时 间	明代
规 格	纵190厘米,横103厘米
现收藏地	中国北京故宫博物院

唐寅《墨梅图》

《墨梅图》中枯笔焦墨勾勒出梅枝的苍劲虬曲，皴擦纹理尽显老辣。花朵则以浓淡相宜的水墨点染，花蕊细笔勾勒，笔法刚健而清逸，展现了梅花清丽脱俗的气质。画面中央梅花风姿绰约，右上题诗洒脱，左下印章工稳，三者和谐共生，相得益彰。

类　　型	纸本墨笔画
作　　者	唐寅
时　　间	明代
规　　格	纵96厘米，横36厘米
现收藏地	中国北京故宫博物院

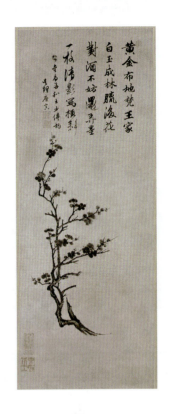

文徵明《漪兰竹石图》

类　　型	纸本水墨画
作　　者	文徵明
时　　间	明代嘉靖二十二年（1543年）
规　　格	纵30.5厘米，横1361.6厘米
现收藏地	中国辽宁省博物馆

《漪兰竹石图》以兰竹山石为主题，兰花为主体，层层铺展。兰花点簇随意，穿插有序，姿态各异，粗细、挺转、断续、收放之间变化无穷，无一雷同。文徵明巧妙融入山水意境，怪石、古松、劲草、洲渚错落其间，配景得宜，情景交融。

文徵明《枯木疏篁图》

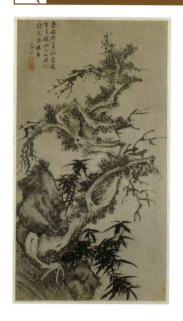

《枯木疏篁图》描绘古松虬曲如龙,老干新枝,尽显岁月沧桑;疏竹则翠色欲滴,丛生纷披。画家运用深厚的书法功底,尤其是行草书的雄放笔力,以湿润淋漓的墨色挥洒自如,既表现了雨后竹树的清新与秋意,也透露出画家内心的安逸与闲适,是文徵明盛年粗笔绘画中的佳作,笔墨个性鲜明,诗意盎然。

类 型	纸本墨笔画
作 者	文徵明
时 间	明代
规 格	纵 88.2 厘米,横 47.8 厘米
现收藏地	中国北京故宫博物院

陈淳《洛阳春色图》

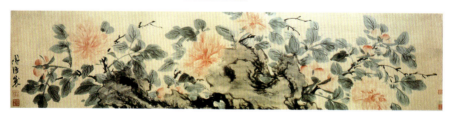

《洛阳春色图》以湖石牡丹为题,色墨并施,花卉采用没骨写意,湖石则枯笔勾皴,淡墨涂抹,浓墨点缀,整体艳丽而不失清新。此画为画家 57 岁时的作品,展现了其后期笔墨简练酣畅、刚健而不失细腻的艺术风格。

类 型	纸本设色画
作 者	陈淳
时 间	明代嘉靖十九年(1540 年)
规 格	纵 26.5 厘米,横 111.2 厘米
现收藏地	中国南京博物院

陈栝《写生游戏图》

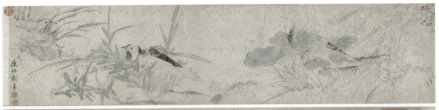
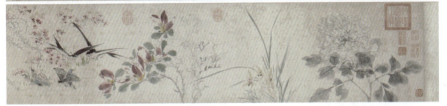

类　　型	纸本设色画
作　　者	陈栝
时　　间	明代
规　　格	纵 29.8 厘米，横 252 厘米
现收藏地	中国北京故宫博物院

　　《写生游戏图》是陈栝的写生佳作，自右至左绘有牡丹、兰花、玉兰、桃花、荷花、水仙等九种花卉，花间穿插飞燕、蝴蝶、鱼虾、鸳鸯等生灵。花卉运用没骨与双勾技法，鸟儿则以意笔勾勒，生动活泼，充满自然野趣。

陈道复《瓶莲图》

　　《瓶莲图》以行草书作写意花卉，荷花清雅脱俗，花叶舒展自如。此作为画家醉后遣兴之作，故笔墨酣畅淋漓，不拘成法。题跋词句与书法皆放逸出尘，展现了陈氏晚年诗画自适、人书俱老的艺术境界与文士风流。

类　　型	纸本墨笔画
作　　者	陈道复
时　　间	明代嘉靖二十二年（1543 年）
规　　格	纵 156.4 厘米，横 55.4 厘米
现收藏地	中国北京故宫博物院

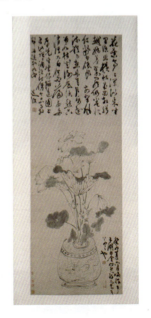

陈道复《葵石图》

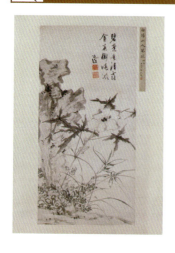

《葵石图》中一枝秋葵斜倚而出,花朵绽放,叶片稀疏而清爽。根部杂草、嫩竹参差错落;背景湖石起伏多皱,与秋葵相映成趣。画家运用水墨写意技法,用笔跌宕顿挫、自然流畅,展现出"逸笔草草"的独特韵味。画面形象简练而笔墨放逸,开创了水墨大写意花卉画的新风尚,较之"吴派"前辈有质的飞跃。画上题诗抒发了画家的感怀,增添了画面诗意。狂草字体亦与作画的笔致相协调,互为映衬。诗书画的结合,使作品更富文人画的意趣。

类 型	纸本水墨画
作 者	陈道复
时 间	明代
规 格	纵 68.6 厘米,横 34 厘米
现收藏地	中国北京故宫博物院

陈道复《梅花水仙图》

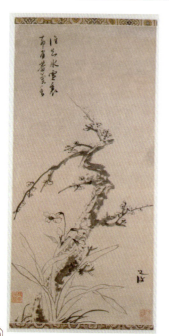

《梅花水仙图》中梅花占据画面主体位置,枝干向四周伸展,与水仙相互呼应。画家运用顿挫、飞白等笔法表现梅枝的苍劲与肆意之美;梅花则以淋漓的水墨挥洒而出,生动逼真。水仙则以简笔勾勒而成,清丽脱俗。整幅画作在笔势、线条、墨色等方面均随物象变化而巧妙运用与变化,展现出错落有致的节奏感与韵律美。

类 型	纸本墨笔画
作 者	陈道复
时 间	明代
规 格	纵 72.8 厘米,横 35 厘米
现收藏地	中国北京故宫博物院

陈道复《牡丹花卉图》

《牡丹花卉图》以淡墨逸笔勾写盛开的牡丹花头及枝叶形态各异、生动自然。画家通过深浅不一的墨色变化表现出牡丹在春风中摇曳生姿的优美形态。画面上部行草书自题诗表达了画家不慕繁华、甘于清静、孤芳自赏的高洁情操与心境。

类 型	纸本墨笔画
作 者	陈道复
时 间	明代
规 格	纵 54.8 厘米，横 30.8 厘米
现收藏地	中国北京故宫博物院

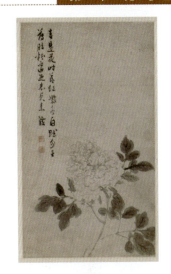

王穀祥《花卉图》

《花卉图》中几株灵芝与挺立的湖石相映成趣，桂花盛开，香气仿佛溢于画表。画家以浓墨点苔，对桂花树与灵芝的刻画尤为细腻，墨色渲染浓淡相宜，层次分明，生动地展现了桂花繁茂盛开的景象。此画笔法精到、布局严谨，显然深受文徵明画风的影响。从画家本人及文徵明的题诗中可以得知，此画乃是为庆贺"芝室"先生于秋闱（即科举考试）中取得佳绩而作。当时，文人以绘桂花来祝贺"折桂"之人的风尚颇为盛行。此画的巧妙之处在于，画家不仅描绘了灵芝与山石，这些元素与受画者的字号"芝室"形成谐音，更通过刻意展现恣意绽放的折枝桂花，使得整幅画作寓意深远，生动地传达出"芝室折桂"的美好祝愿，以及对芝室"最先折桂，君领风骚"的诚挚贺喜。

类 型	纸本墨笔画
作 者	王穀祥
时 间	明代嘉靖二十八年（1549 年）
规 格	纵 107. 厘米，横 31.5 厘米
现收藏地	中国北京故宫博物院

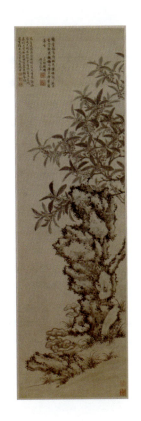

周天球《墨兰图》

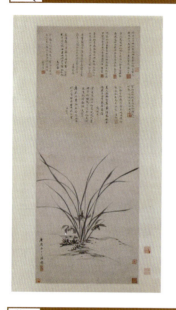

《墨兰图》精心描绘墨兰一束,姿态婀娜多姿,洋溢着勃勃生机。兰叶潇洒自如,穿插有序;花瓣随意点簇,展现出淡雅秀美的气质。行笔间多转折,中、侧笔锋巧妙互换,笔势一波三折,既有挺拔之姿,又有婉转之态,断续有致,收放自如,整体显得清爽而秀雅,变化多端,生动地再现了兰草的质感与风韵,格调清新幽雅,令人赏心悦目。

类 型	纸本墨笔画
作 者	周天球
时 间	明代万历八年(1580年)
规 格	纵83厘米,横33.5厘米
现收藏地	中国北京故宫博物院

徐渭《黄甲图》

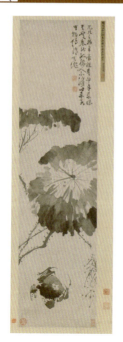

《黄甲图》中肥阔的荷叶已显凋零之态,一只螃蟹悠然爬行其间,画面留出大片空白,给人以秋水长天的遐想。构图简洁而洗练,布局清新奇巧,别具一格。画中的水墨巧妙地加入了适量胶质,有效防止了水墨的过度渗散,这正是此作的独特之处。荷叶以淋漓的墨色绘就,而螃蟹则仅寥寥数笔,看似随意挥洒,实则浓淡枯湿、勾抹点染等多种笔法兼施,形状虽略显夸张,却极富笔情墨趣。画上自题诗云:"兀然有物气豪粗,莫问年来珠有无。养就孤标人不识,时来黄甲独传胪。"诗意诙谐幽默,耐人寻味。

类 型	纸本墨笔画
作 者	徐渭
时 间	明代
规 格	纵114.6厘米,横29.7厘米
现收藏地	中国北京故宫博物院

徐渭《水墨牡丹图》

《水墨牡丹图》中牡丹花头采用蘸墨法点绘花瓣，内深外浅，中部浅淡而周边深邃，层次分明。点成花头后，趁湿以重墨点花蕊，增添了几分生动与立体感。整幅画在布局与笔墨上均显得泼辣豪放，气势磅礴，立意鲜明。水墨运用得润泽而富有变化，虽为水墨所绘，却透露出富贵庄严的气息，是徐渭的代表作之一。

类　　型	纸本墨笔画
作　　者	徐渭
时　　间	明代
规　　格	纵109.2厘米，横33厘米
现收藏地	中国北京故宫博物院

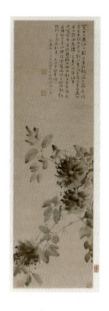

徐渭《梅花蕉叶图》

《梅花蕉叶图》采用独特的"半边式"构图，将梅花与芭蕉巧妙地集中于画幅左侧，仅以小块湖石点缀于画心底部，于欹侧之中求得平衡之美。全画以淡墨渲染背景，营造出暮色沉厚的雪景氛围。蕉叶与梅花均以舒缓的细笔淡墨勾勒点写，不求形似而重在神似，略具大意而韵味无穷，充分展现了画家自信不逊前贤、"大叶尽胜摩诘雪"的孤高个性与卓越创作水平。

类　　型	纸本墨笔画
作　　者	徐渭
时　　间	明代
规　　格	纵133.7厘米，横30.4厘米
现收藏地	中国北京故宫博物院

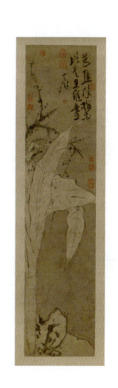

徐渭《水墨葡萄图》

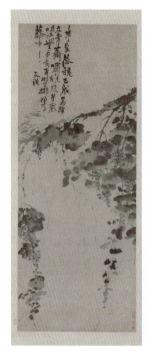

《水墨葡萄图》描绘一架葡萄藤蔓,叶片茂盛,藤蔓缠绕,果实累累,一派丰收景象。画家以草书笔法入画,行笔豪迈而不失法度,叶与果则以淡墨调和胶矾挥洒而出,墨气淋漓酣畅,产生了极佳的晕散效果,令人叹为观止。本幅自题诗曰:"半生落魄已成翁,独立书斋啸晚风。笔底明珠无处卖,闲抛闲掷野藤中。"此诗出自《徐文长集三》卷十一,是徐渭常于作画时题写的诗作之一,字里行间流露出作者一生不遇、坎坷痛苦的心境以及对艺术不懈追求的执着精神。

类　　型	纸本墨笔画
作　　者	徐渭
时　　间	明代
规　　格	纵 165.4 厘米,横 64.5 厘米
现收藏地	中国北京故宫博物院

徐渭《四季花卉图》

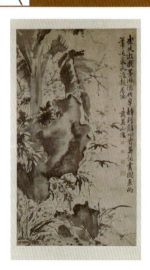

《四季花卉图》描绘藤花、梅、芭蕉、牡丹、秋葵、竹、水仙、兰等多种花草树木,并巧妙地点缀以大块湖石。画中花草皆以草书笔法挥写,不仅深刻体现了作者一贯标榜的"不求形似求生韵"的艺术追求,还通过其独特的题画风格,将胸中郁结的愤懑之气寄托于诗文之中,以"老夫游戏墨淋漓,花草都将杂四时。莫怪画图差两笔,近来天道毂差池"之句,巧妙讽喻世事,赋予了传统花卉画以深刻的社会寓意和独特的思想深度。

类　　型	纸本墨笔画
作　　者	徐渭
时　　间	明代
规　　格	纵 144.7 厘米,横 81 厘米
现收藏地	中国北京故宫博物院

周之冕《竹鸡图》

《竹鸡图》描绘一只公鸡在竹林间草坡上觅食的场景,发现猎物后,公鸡抖擞精神,后腿蓄势待发,意欲一举擒拿,画面生动传神。整幅作品墨气湿润,笔意秀挺,公鸡虽小写意手法绘就,但其体态神韵,尤其是身体随地势前倾、蓄势待发的动态,被表现得淋漓尽致,形神兼备,充分展现了周之冕在写意花鸟画领域的深厚造诣。

类　　型	纸本墨笔画
作　　者	周之冕
时　　间	明代嘉靖二十一年(1542年)
规　　格	纵 158 厘米,横 47.2 厘米
现收藏地	中国北京故宫博物院

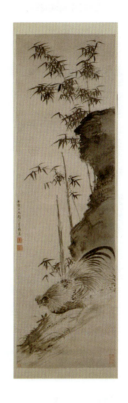

周之冕《双燕鸳鸯图》

《双燕鸳鸯图》是一幅兼工带写的佳作,画家精准捕捉了花卉与禽鸟的特点,双燕与鸳鸯的体态神韵被描绘得生动逼真,笔法细腻而不失清秀,设色鲜艳而不失雅致,完美融合了工笔与写意的精髓,再次印证了周之冕在写意花鸟画领域的卓越成就。

类　　型	绢本设色画
作　　者	周之冕
时　　间	明代
规　　格	纵 186.2 厘米,横 91.2 厘米
现收藏地	中国北京故宫博物院

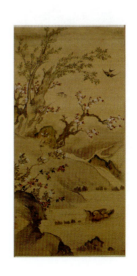

王维烈《菱塘哺雏图》

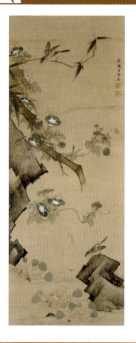

《菱塘哺雏图》描绘菱塘一角的温馨场景，一对黄鹂在断竹上筑巢，其中一只正细心哺喂三只雏鸟，另一只则立于石上捕捉蜻蜓，生活气息扑面而来。画中花竹采用双勾填彩技法，细致工整，意趣横生，展现了画家高超的绘画技艺和敏锐的观察力。

类　　型	绢本设色画
作　　者	王维烈
时　　间	明代
规　　格	纵 106.2 厘米，横 40.7 厘米
现收藏地	中国南京博物院

孙克弘《玉堂芝兰图》

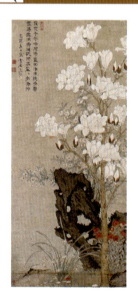

《玉堂芝兰图》中拳石之旁，玉兰与兰花竞相绽放，争奇斗艳。花与石的画法均极为工细，玉兰花通过多次用粉轻染分出浓淡层次，再以工笔勾勒，花瓣的肥厚白嫩跃然纸上。枝干则以双勾填色并施以皴擦，质感十足。山石则以淡墨勾轮廓，浓淡墨多次晕染，层次分明，质感丰富。整幅画设色明丽温润，层次细腻，变化微妙，展现出一种典雅端丽之美。

类　　型	纸本设色画
作　　者	孙克弘
时　　间	明代万历三十七年（1609 年）
规　　格	纵 135 厘米，横 59 厘米
现收藏地	中国北京故宫博物院

孙克弘《耄耋图》

《耄耋图》巧妙捕捉了一猫仰头注视空中飞蝶、意欲捕捉的瞬间，寓意深远。猫蝶谐音耄耋，象征着长寿与吉祥。画面构图简洁明快，无多余背景衬托，蝶与猫形成鲜明的上下、动静对比，增添了画面的趣味性和深意。猫以墨彩重绘，毛发以粗毫勾勒，形态准确生动；蝶则以水墨绘出，勾染结合，简约而传神。

类　　型	纸本水墨画
作　　者	孙克弘
时　　间	明代
规　　格	纵 139.5 厘米，横 47 厘米
现收藏地	中国北京故宫博物院

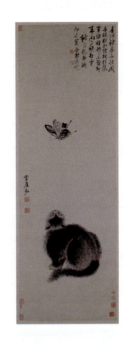

马守真《兰竹水仙图》

《兰竹水仙图》中马守真以其娴熟的笔墨技巧，勾勒出清风吹拂下兰、竹摇曳生姿的动人景象。作为以画兰著称的江南才女，马守真自号"湘兰"，她在兰、竹的创作中，不拘泥于外在形态的精细刻画，而更注重表现其内在的精神气质和个人的逸气情怀。因此，她的作品在用笔、施墨及构图上虽看似随意，实则内藏机巧，韵味悠长。

类　　型	纸本墨笔画
作　　者	马守真
时　　间	明代
规　　格	纵 83.5 厘米，横 47.2 厘米
现收藏地	中国北京故宫博物院

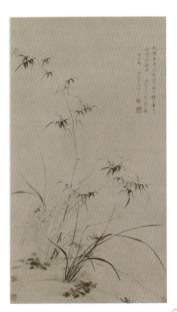

中国名画欣赏

陈洪绶《荷花鸳鸯图》

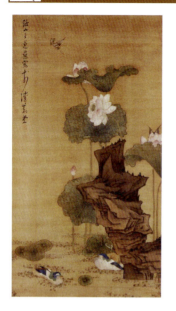

《荷花鸳鸯图》以"出淤泥而不染,濯清涟而不妖"的荷花为主题,画中花朵清丽脱俗,有的含苞待放,有的初绽芳华,有的怒放争艳,姿态万千;枝叶带露,娉婷婀娜,随风轻摆;湖石则雄奇壮观,棱角分明,厚重而沉稳。空中,两只彩蝶翩翩起舞;水面,一对鸳鸯悠然戏水,打破了碧水的宁静。尤为生动的是,一只青蛙隐伏于石后荷叶之上,弓身欲捕甲虫,为画面增添了几分生机与意趣,展现了画家敏锐的观察力和精湛的状物技巧。

类 型	绢本设色画
作 者	陈洪绶
时 间	明代
规 格	纵183厘米,横98.3厘米
现收藏地	中国北京故宫博物院

陈洪绶《梅石图》

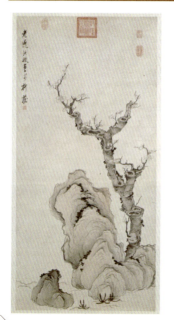

《梅石图》以古拙奇特的造型展现了一拳石耸立的景象,旁侧伴生一株历经风霜、枝干被截去许多的老梅树,枝头几朵梅花傲然绽蕾展瓣。构图简约而不失洗练,物象间相互衬托与对比,相得益彰。画石时,以线勾出圆润外形,淡墨渲染增其质感;画梅则运用浓墨与枯笔勾勒,线条古拙方硬,透露出金石般的韵味,深刻体现了老梅饱经沧桑的古朴气息。

类 型	纸本墨笔画
作 者	陈洪绶
时 间	明代
规 格	纵115.2厘米,横56厘米
现收藏地	中国北京故宫博物院

米万钟《竹石菊花图》

《竹石菊花图》用笔遒劲圆活,充满生机。竹叶的浓淡、疏密、前后、左右布局巧妙,各具风姿。竹旁数枝菊花绽放,绿叶相衬,更显葳蕤生机。菊花采用"勾花点叶"法,淡墨点叶,浓墨勾筋,墨色变化丰富,既滋润又淡雅。湖石以墨笔勾勒,玲珑剔透,连勾带染,展现出灵秀之气。石下土坡平缓,幽草傍地而生,纤细柔美。整幅画面洋溢着恬淡、清雅的诗意氛围。

类 型	绢本墨笔画
作 者	米万钟
时 间	明代崇祯元年(1628年)
规 格	纵180.2厘米,横54厘米
现收藏地	中国北京故宫博物院

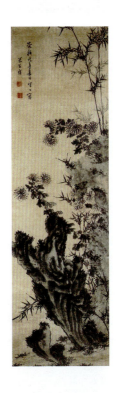

王时敏《端午图》

《端午图》是王时敏为端午节创作的节令画,也是其较为罕见的墨笔花卉作品,创作于晚年。画中描绘菖蒲、蜀葵、玉簪及蔷薇等初夏时令花卉,色彩斑斓,生机盎然。民间习俗中,端午节常以菖蒲、艾草编结以避蚊虫,故菖蒲成为节日的象征之一。此画笔墨简练洁净,清新古雅,营造出吉祥喜庆的节日氛围。

类 型	纸本墨笔画
作 者	王时敏
时 间	清代康熙十五年(1676年)
规 格	纵100.8厘米,横40.1厘米
现收藏地	中国北京故宫博物院

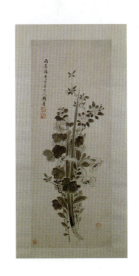

邹喆《墨艾图》

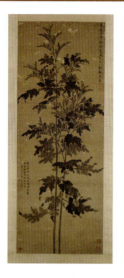

《墨艾图》以墨笔绘制艾草,运笔浓淡相宜,墨色变化巧妙营造出空间感。艾草在中国民间寓意"驱邪",邹喆作为文人画家,巧妙地将这一风俗元素融入画中,使作品既保留了文人绘画的雅致,又增添了风俗画的活泼与贴近时令的特点,韵味十足。

类　　型	纸本墨笔画
作　　者	邹喆
时　　间	清代
规　　格	纵 126.5 厘米,横 47.3 厘米
现收藏地	中国北京故宫博物院

傅山《墨荷图》

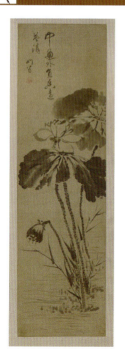

《墨荷图》描绘暮秋池塘景象,采用"泼墨法"绘制荷叶数茎,墨色浓郁,水汽淋漓。荷花与莲蓬则以细笔中锋勾勒,形态简洁而意境深远,婆娑生姿,透露出枯秀并存的韵致。下方溪流潺潺,细苇汀草丛生,一派恬静祥和之景。画上题句引自周敦颐《爱莲说》,借以表达画家以荷花自喻,高洁磊落的人格风范。此画虽未署年款,但据其题字风格,应为晚年率性写生之作。

类　　型	绫本墨笔画
作　　者	傅山
时　　间	清代
规　　格	纵 142 厘米,横 40.5 厘米
现收藏地	中国北京故宫博物院

第 4 章 花鸟画

弘仁《松梅图》

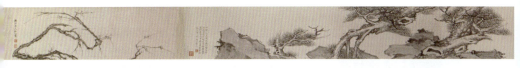

类　　型	纸本设色画（前段）/纸本墨笔画（后段）
作　　者	弘仁
时　　间	清代顺治十三年（1656年）
规　　格	纵 27.8 厘米，横 269.7 厘米（前段）/纵 27.8 厘米，横 86.7 厘米（后段）
现收藏地	中国北京故宫博物院

　　《松梅图》构图分为前后两段，前段展现虬龙般盘曲的苍松与棱角分明的怪石，松石以粗犷霸悍的笔触和淋漓酣畅的墨色表现，尽显弘仁晚年豪放洒脱的艺术风格。简洁的构图中透露出诗意的空寂之感；后段则为水墨梅花，梅枝如曲铁般苍劲有力，婉丽中不失刚毅不屈之气。整体画面以简约的格局、精谨的笔墨，营造出一种纯净、幽旷而又俊逸的意境。

虞沅《芍药八哥图》

　　《芍药八哥图》描绘两只八哥栖息于假山之巅，遥望远方，仿佛在深情呼唤同伴。画家巧妙运用墨色深浅渲染八哥的羽毛，通过墨色的微妙变化展现出丰富的层次感，同时，点、染、丝毛等技法被精准运用，将八哥翅膀、腹部、尾部及头部羽毛的不同质感刻画得栩栩如生，两只八哥形态各异，生机勃勃，跃然纸上。在画面的整体布局上，该画亦独具匠心，巨大的假山占据了画面的主体，山体微微向左倾斜，而左下角的两块小山石则巧妙地起到了支撑作用，营造出一种化险为夷的稳定视觉效果。山石轮廓以卷云状勾勒，虽略显规整却不失流畅之美。假山上，盛开的芍药花朵硕大，色彩艳丽雅致；左下方的小湖石上，几朵虞美人怒放，其鲜艳的红色格外引人注目，与芍药的粉红相互辉映，共同绘就了一幅春意盎然的美丽画卷。

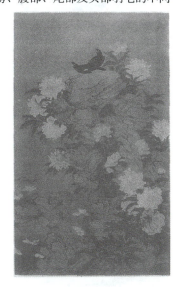

类　　型	绢本设色画
作　　者	虞沅
时　　间	清代
规　　格	纵 155 厘米，横 92 厘米
现收藏地	中国扬州博物馆

朱耷《古梅图》

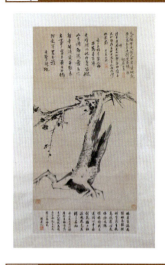

《古梅图》中一株古梅树傲然挺立,根部裸露无土,树干中空,旁枝上数朵梅花竞相绽放,展现了顽强的生命力。依据画中的自题诗"梅花画里思思肖",可知此画是朱耷效仿宋代遗民画家郑思肖画兰不著土,以象征国土沦丧之意的作品,深切表达了他对明朝的深切怀念。画中笔触苍劲有力,线条粗犷且充满转折变化,墨色枯润相间,极具表现力。

类 型	纸本墨笔画
作 者	朱耷
时 间	清代康熙二十一年(1682年)
规 格	纵96厘米,横55厘米
现收藏地	中国北京故宫博物院

朱耷《水木清华图》

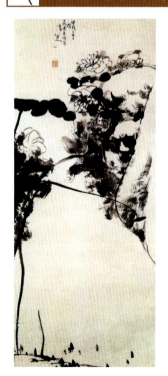

《水木清华图》是朱耷大写意花鸟画的代表性作品,创作于1694年,时年朱耷已届69岁高龄,正值其画风成熟、创作达到巅峰之际。此画承袭了朱耷一贯的奇险构图,画面左侧寥寥数笔勾勒出几片荷叶,或重墨泼洒,或大写意挥洒,荷梗孤傲而苍劲,形态曲折而舒展,荷叶则轻盈柔美。与之相对的是一块倒悬的危石,仅以简练的勾皴表现,石上芙蓉凌顶绽放,自然天成。画面下方留白,营造出上实下虚、似无物却意境深远的艺术效果。整幅画作墨气淋漓,用笔如游龙走蛇,尽显朱耷独特的绘画风格。

类 型	纸本墨笔设色画
作 者	朱耷
时 间	清代康熙三十三年(1694年)
规 格	纵120厘米,横50.6厘米
现收藏地	中国南京博物院

第4章 花鸟画

朱耷《猫石图》

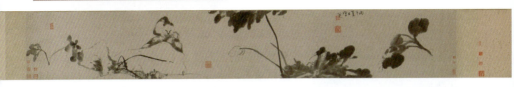

类　　型	纸本水墨画
作　　者	朱耷
时　　间	清代康熙三十五年（1696年）
规　　格	纵34厘米，横218厘米
现收藏地	中国北京故宫博物院

《猫石图》构图简洁明快，描绘一只白猫蹲踞于石巅之上，拱背缩身，与山石融为一体，闭目养神，仿佛对周遭的荷花、兰花等美景毫不在意。朱耷巧妙地运用了象征与隐喻的手法，将这只心静如水的猫视为自己在清王朝统治下超然物外、隐遁避世的自我写照。画中荷叶及无名花草以泼墨法绘就，墨色淋漓，与白描勾勒的猫、石形成鲜明对比，通过色调的深浅变化丰富了画面的空间层次，使得整幅作品既充实饱满又不失空灵之感。

朱耷《杨柳浴禽图》

《杨柳浴禽图》画面上部大面积留白，仅在左侧以秃笔勾勒出几枝随风轻摆的柳丝，虽显干涩苍老，却别有一番韵味。下部，一树干斜倚，其上立一乌鸦，造型独特，一爪挺立，一爪蜷缩，低头梳理羽毛，白眼朝天，姿态中透露出一种孤傲与不羁。树下巨石稳固支撑，更添树身凌空之感，乌鸦似处危境，引人遐想。朱耷仅以十二笔勾勒柳枝，便占据了画面上部，既展现了杨柳老干新枝的质感，又生动表现了枝条迎风的姿态，传递出早春特有的寒意与生机。整幅画构图简洁而不失丰富，情调高古，令人回味。

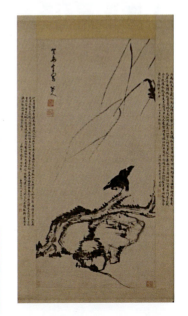

类　　型	纸本墨笔画
作　　者	朱耷
时　　间	清代康熙四十二年（1703年）
规　　格	纵119厘米，横58.4厘米
现收藏地	中国北京故宫博物院

朱耷《芦雁图》

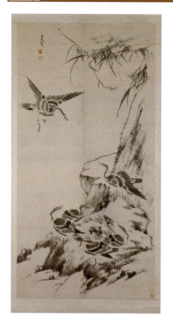

《芦雁图》描绘六只芦雁在水边飞、鸣、行、止的瞬间,形态各异,动静相宜,栩栩如生。芦雁背部羽毛的处理尤为精妙,淡墨晕染后趁湿点以浓墨,使得羽毛的柔软细密与厚重感跃然纸上。山石描绘老辣,青苔点染随意而不失章法,与芦雁身上的墨点相互呼应,整幅画面酣畅淋漓,气韵生动。

类　　型	纸本墨笔画
作　　者	朱耷
时　　间	清代
规　　格	纵 221.5 厘米,横 114.2 厘米
现收藏地	中国北京故宫博物院

朱耷《枯木寒鸦图》

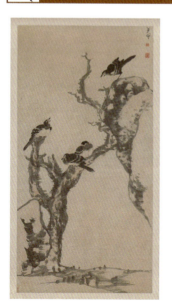

《枯木寒鸦图》描绘隆冬景象,四只寒鸦孤独地栖息于残石败枝之上。寒鸦羽毛以淡墨晕染后罩以浓墨,浓淡交融间,羽毛的柔软与细密尽显无遗。眼眶一笔圈成椭圆,重墨点睛之处,白眼向人的神态跃然纸上,透露出鸟儿孤傲不群的气质,恰似作者坚韧不屈、磊落不羁的写照。

类　　型	纸本墨笔画
作　　者	朱耷
时　　间	清代
规　　格	纵 178.5 厘米,横 91.5 厘米
现收藏地	中国北京故宫博物院

朱耷《荷石水鸟图》

《荷石水鸟图》中河塘里两株荷花亭亭玉立，荷叶茎或曲或直，向上伸展，构图新颖独特。其中一株荷叶因叶茂茎弱而下折，斜倾于画面左中，增添了几分生动与趣味。孤石上的水鸟，造型精准，神态生动，一脚弯曲站立，一脚蜷曲上提，缩颈凝望，仿佛沉浸在自己的世界中，意境清旷，透露出作者的悲凉情感与孤高性格。

类　　型	纸本墨笔画
作　　者	朱耷
时　　间	清代
规　　格	纵 127 厘米，横 46 厘米
现收藏地	中国北京故宫博物院

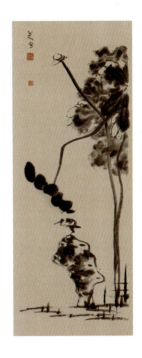

马荃《花蝶图》

马荃《花蝶图》中奇石耸立，杂草与萱草共生，虞美人盛开于石上，娇艳欲滴。蝴蝶翩翩起舞，花间小憩，一派生机勃勃的景象。奇石以淡墨勾勒晕染，浓墨点苔，石青点缀，质感鲜明。花与蝶则以工笔淡彩绘就，色彩雅丽，温润清新，给人以美的享受。

类　　型	绢本设色画
作　　者	马荃
时　　间	清代
规　　格	纵 97 厘米，横 47.1 厘米
现收藏地	中国南京博物院

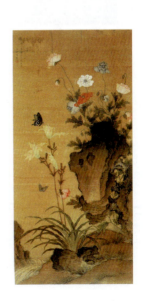

唐艾、恽寿平《红莲绿藻图》

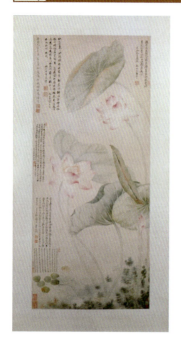

《红莲绿藻图》是唐艾与恽寿平合作庆祝王翚四十寿辰所作。唐艾绘荷花，恽寿平画荇藻，均采用"没骨法"，展现出轻盈飘逸、湿润清新的美感。荷花与荇藻形神兼备，微风拂过，仿佛能嗅到淡淡的清香。整幅画风格清新淡雅，令人心旷神怡。

类　型	纸本设色画
作　者	唐艾、恽寿平
时　间	清代康熙十年（1671年）
规　格	纵135.7厘米，横59厘米
现收藏地	中国北京故宫博物院

恽寿平《双清图》

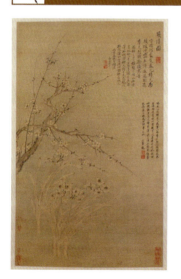

《双清图》以淡花青晕染绢地，衬托出梅花与水仙的清雅。梅树苍干繁枝，横斜而出，花瓣以墨笔圈线勾勒，线条雅秀雄健，生机盎然。水仙则承南宋赵孟坚白描笔韵，叶片用笔变化多端，花儿姿态各异，美不胜收。画家以多变的表现技法成功展现了梅花、水仙的暗香浮动之美，整幅画追求自然天趣，平淡超逸，体现了恽寿平一贯的审美追求。

类　型	绢本设色画
作　者	恽寿平
时　间	清代康熙二十七年（1688年）
规　格	纵88.5厘米，横54厘米
现收藏地	中国北京故宫博物院

恽寿平《蓼汀鱼藻图》

《蓼汀鱼藻图》是恽寿平触景生情创作的写生佳作。此画构图简约,不设远、中、近景之别,仅聚焦于青山园池的一角,蓼花、翠竹与湖石共同营造出一种典雅而平和的意境,数尾游鱼悠然自得的神态更为整幅画面增添了几分生动与意趣。在技法表现上,恽寿平采用了他独具匠心的"没骨"画风,即摒弃传统轮廓线勾勒,转而以色彩直接点染物象。竹、芦、蓼叶及水藻被施以浓淡相宜的花青、淡赭、浅红等色彩,每片叶均一笔呵成,摆脱了轮廓线的束缚,使得物象更显摇曳生姿,生动自然。湖石则以淡花青为主色调,通过大量水分的晕染,虽无干笔勾线与枯笔皴擦,却赋予了湖石一种玲珑剔透、温润如玉的美感,倍增其秀润之姿。

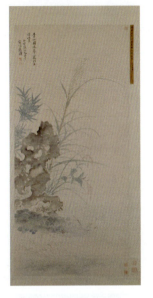

类　　型	纸本设色画
作　　者	恽寿平
时　　间	清代
规　　格	纵 135 厘米,横 62.6 厘米
现收藏地	中国北京故宫博物院

恽寿平《松竹图》

《松竹图》所描绘的松、竹、石,皆是文人画家钟爱的题材。恽寿平晚年自号"白云溪外史",题画诗首句"徒倚白云外"实为实景写照。"盘桓陶径深"则援引自陶渊明的《归去来辞》,表达了画家追慕陶渊明,渴望归隐白云溪畔的情怀。画中的松竹苍劲而不失秀丽,整幅画面所展现的明洁秀逸,正是画家晚年悠然自得、淡泊名利心境的真实写照。

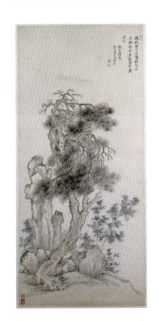

类　　型	纸本设色画
作　　者	恽寿平
时　　间	清代
规　　格	纵 135.8 厘米,横 61.3 厘米
现收藏地	中国北京故宫博物院

恽寿平《桃花图》

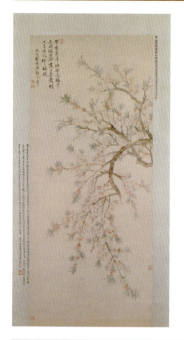

《桃花图》自题诗云:"习习香熏薄薄烟,杏迟梅早不同妍。山斋尽日无莺蝶,只与幽人伴醉眠。"画中,一枝繁花似锦的桃花斜倚入画,笔法轻快疏朗,设色淡雅清新,充分展示了"没骨法"点染物象的独特韵味,既表现了桃花的娇艳、叶片的柔美,又巧妙捕捉了春光下桃花含烟带雾、"习习香熏薄薄烟"的诗意画面。

类 型	纸本设色画
作 者	恽寿平
时 间	清代
规 格	纵 133 厘米,横 55.5 厘米
现收藏地	中国北京故宫博物院

石涛《梅竹图》

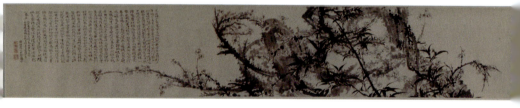

《梅竹图》选用宋代珍贵的罗纹纸,石涛先在纸上挥毫题诗,随后再添绘梅竹,与诗文相映成趣。这种诗文与画作的巧妙结合,不仅增添了文人

类 型	纸本墨笔画
作 者	石涛
时 间	清代康熙四十五年(1706年)
规 格	纵 34.2 厘米,横 194.4 厘米
现收藏地	中国北京故宫博物院

画的书卷气,更展现了石涛在绘画之外深厚的诗文功底与精湛的书法技艺。画中的梅竹,或细笔勾勒,或阔笔挥洒,线条方圆结合,秀拙相生。多样的笔法与酣畅淋漓的施墨,在半生半熟的纸质上达到了湿润而不洇漫的绝佳效果,堪称石涛晚年写意画中的精品之作。

石涛《墨荷图》

《墨荷图》描绘了荷塘的勃勃生机。构图上疏密有致,荷叶、茨菰、莲蓬、蒲草相互掩映,构建了层次丰富的空间感。用墨技巧炉火纯青,浓淡干湿、枯润相生,充分展现了石涛对笔墨的精湛把控能力。

类　　型	纸本墨笔画
作　　者	石涛
时　　间	清代
规　　格	纵 90.2 厘米,横 50.4 厘米
现收藏地	中国北京故宫博物院

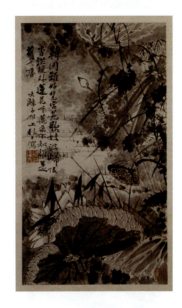

石涛《高呼与可图》

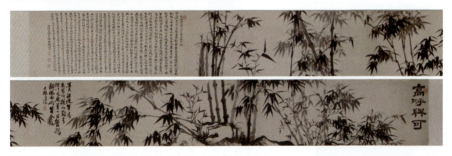

类　　型	纸本墨笔画
作　　者	石涛
时　　间	清代
规　　格	纵 40.2 厘米,横 518 厘米
现收藏地	中国北京故宫博物院

《高呼与可图》中的竹树,全然以水墨绘就,老干新篁,疏密相间,纵横交错,各展风姿。石涛巧妙利用长卷的广阔空间,营造出一种起伏跌宕的流动感与张弛有度的节奏感,充分发挥了水墨艺术寄情于景、寓情于物的独特魅力。山石以大笔侧锋扫出,落墨即成竹叶,不见复笔,干湿浓淡,笔墨纷披,于无法中见法度。整幅画面逸宕飞动,饱含撼人心魄的血性与真情,仿佛能令人耳闻风雨之声,实乃石涛"借笔墨写天地万物而陶泳乎我"艺术主张的生动实践。

石涛《竹菊图》

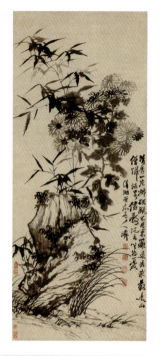

《竹菊图》深刻体现了石涛"化"的艺术理念,以及"略无纪律而纪律自在其中"的创作特色。画面左下角,湖石挺拔而立,直插画幅左中部。石下兰花数茎,清幽吐芳,湿润空气中香气四溢。山石间与顶端,花草点缀其间。湖石之后,两竿新竹耸立,竹叶伸展至画面顶端,交叠穿插,姿态万千。其后更有一株菊花依石而生,与新竹相互穿插,花朵盛开,枝叶繁茂,共同构成了一幅和谐共生的画面。

类 型	纸本水墨画
作 者	石涛
时 间	清代
规 格	纵 114.3 厘米,宽 46.8 厘米
现收藏地	中国北京故宫博物院

禹之鼎《桐禽图》

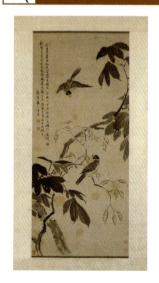

《桐禽图》以大写意手法描绘几枝桐树及栖息其上的两只飞鸟。树枝错落有致,穿插自然。一鸟啄食桐籽,回首顾盼;一鸟展翅欲飞,凌空而来。画面左虚右实,左侧高飞的小鸟与左上方的题记不仅平衡了画面构图,更为整幅作品增添了几分灵动与生机。画家以劲健的粗笔勾勒树干,笔断意连;树叶则先以深浅不一的墨点出,再以浓墨勒出叶筋。小鸟则以淡墨勾轮廓,继而染出躯干,最后用焦墨点睛、画翅,用笔雄健多变,用墨层次分明,厚而不腻、轻而不浮,展现出极高的艺术造诣。

类 型	纸本墨笔画
作 者	禹之鼎
时 间	清代康熙三十四年(1695 年)
规 格	纵 109.5 厘米,横 48 厘米
现收藏地	中国北京故宫博物院

冷枚《梧桐双兔图》

《梧桐双兔图》中野菊遍地,桂花馨香四溢,高大的梧桐树下,两只肥硕的白兔惬意地在草地上嬉戏。双兔刻画写实,造型既准确又生动,皮毛细腻地逐一描绘,展现出柔软的质感。兔目巧妙地点以白色高光,使得眼神活灵活现,瞬间焕发神采。山石运用折带皴法方正勾勒,于坚硬之中透露出峻峭之美。构图精心布局,疏密相间,设色巧妙融合冷暖色调对比,整幅作品既大气秀美,又不失富丽堂皇,显然受到了西洋绘画技法的影响,展现出康熙朝宫廷绘画的独特风貌。

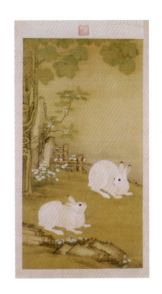

类　　型	绢本设色画
作　　者	冷枚
时　　间	清代
规　　格	纵 176.2 厘米,横 95 厘米
现收藏地	中国北京故宫博物院

高凤翰《荷花图》

《荷花图》描绘荷塘的秋日风光,荷花在秋风中轻轻摇曳,若俯若仰,似显似藏。荷叶有的以浓墨泼洒,彰显勃勃生机;有的则以赭色晕染,透露出秋日的萧索与凋败。整幅画在墨与彩的和谐交融中,生动再现了满池风动、"接天莲叶无穷碧"的壮丽景象。画家以洒脱不羁的笔墨,抒发了自己内心的豪放情怀。

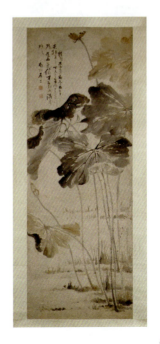

类　　型	纸本设色画
作　　者	高凤翰
时　　间	清代雍正五年(1727 年)
规　　格	纵 172 厘米,横 62 厘米
现收藏地	中国北京故宫博物院

高凤翰《莲塘清供图》

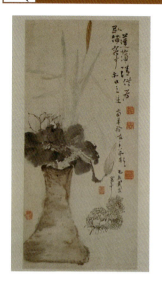

《莲塘清供图》描绘莲荷与蒲草数枝优雅地插于瓶中,作为端午节清供之用。根据款识"己未"可知,此画为高凤翰56岁时的佳作。当时他因风痹症失去右臂功能已两年,却以左手创作出这幅作品,笔墨华滋,敷色淡雅,信手勾勒间刚柔并济,展现出一种独特的奇拗超逸的艺术风格。

类 型	纸本设色画
作 者	高凤翰
时 间	清代乾隆四年(1739年)
规 格	纵88厘米,横40.6厘米
现收藏地	中国北京故宫博物院

高凤翰《雪景竹石图》

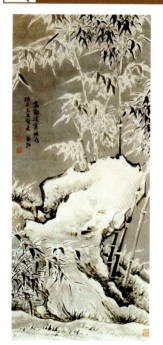

《雪景竹石图》描绘湖石耸立、秀竹披雪、寒草伏地的冬日景象,意境萧散而深远。淡墨轻染,营造出阴沉的冬日天气,清冷之感跃然纸上。画石时以染代皴,赋予其丰富的质感;写竹则行笔流畅快捷,浓淡相宜,妙趣横生。古人常以兰竹寄托高洁脱俗的情怀,此画借幽篁凌寒傲雪之姿,深刻刻画了其耐寒耐热、抗冰雪的坚贞品格,堪称佳作。

类 型	纸本设色画
作 者	高凤翰
时 间	清代
规 格	纵140厘米,横62厘米
现收藏地	中国北京故宫博物院

边寿民《芦雁图》

《芦雁图》生动地捕捉了秋雁间温情互唤的温馨场景。画面采用纵式构图,画家在近景处巧妙地布置了一株高大的芦苇,其纵向形态有效加强了上下两只秋雁之间的联系,成为贯穿画面物象的自然纽带。芦、雁以泼墨写意手法绘就,笔墨准确生动,充分展现了画家深厚的写生功底和卓越的艺术表现力。

类　　型	纸本设色画
作　　者	边寿民
时　　间	清代雍正十年（1732年）
规　　格	纵128.5厘米，横48.5厘米
现收藏地	中国北京故宫博物院

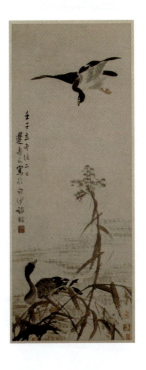

边寿民《晴沙集影图》

《晴沙集影图》作为边寿民画芦雁的代表作,仅绘芦苇丛边二雁,却展现出悠闲宁静、姿态生动自然的意境。画家用笔洗练娴熟,墨色深浅变化自如,充分反映了他长期与雁朝夕相处、观察入微的深厚功底,达到了"自与心会,画与神契"的至高境界。

类　　型	纸本设色画
作　　者	边寿民
时　　间	清代
规　　格	纵166.3厘米，横93.6厘米
现收藏地	中国北京故宫博物院

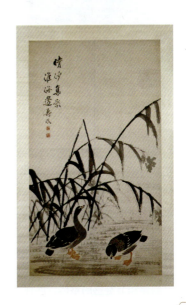

蒋廷锡《芙蓉鹭鸶图》

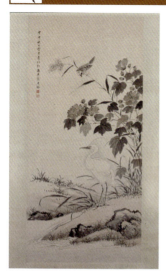

《芙蓉鹭鸶图》描绘芙蓉花烂漫绽放的溪水岸边,鹭鸶极目远眺的景致。画中不同的物象被施以不同的笔法:芙蓉花、叶以没骨法写意而成,墨气淋漓洒脱;鹭鸶以白描勾出,线条匀整流畅,笔致细腻工整。这种精细与粗放相呼应的笔法代表了蒋廷锡工写结合的花鸟画风。

类　　型	纸本墨笔画
作　　者	蒋廷锡
时　　间	清代康熙四十三年(1704年)
规　　格	纵127.7厘米,横60.5厘米
现收藏地	中国北京故宫博物院

蒋廷锡《塞外花卉图》

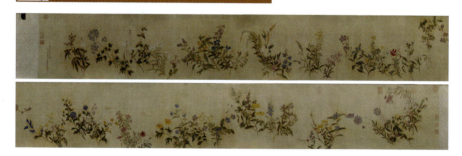

《塞外花卉图》是蒋廷锡精心绘制的写生长卷,细腻地描绘他在塞外亲眼所见的66种花草,题材新颖独特,有效弥补了明清时期花草绘画题材多

类　　型	绢本设色画
作　　者	蒋廷锡
时　　间	清代康熙四十四年(1705年)
规　　格	纵38厘米,横511.2厘米
现收藏地	中国北京故宫博物院

集中于中原而忽略塞外风貌的不足。画面刻画逼真,写实性强,点染设色精准地保留了花草的原貌,为后人研究康熙朝塞外花草物种提供了宝贵的视觉资料。画家在创作过程中,巧妙运用折枝花卉间位置的高低错落、墨色与色彩浓淡深浅的巧妙变化,以及精细的勾描与均整的设色等多元技法,成功地将原本独立无连的物象融合成一个富有韵律和节奏感的整体,展现了画家深厚的艺术表现力与精湛的写实技巧。

华嵒《秋树八哥图》

《秋树八哥图》描绘溪野间八哥的欢快场景，它们或悠然栖于红枫枝头，或盘旋而下，或于水中嬉戏鸣唱，画面充满生机。笔法上，画家勾染并施，以简约而传神的笔触精准捕捉了八哥的各种体态，充分展现了画家高超的笔墨技巧与丰富的艺术想象力。

类 型	纸本设色画
作 者	华嵒
时 间	清代雍正十一年（1733年）
规 格	纵161厘米，横87.9厘米
现收藏地	中国北京故宫博物院

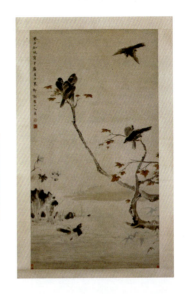

华嵒《桃潭浴鸭图》

《桃潭浴鸭图》是华嵒61岁时的作品。画中虬曲盘旋的桃树枝干上，粉红色的桃花竞相绽放，姿态万千，宛如锦绣；三两枝初绽嫩叶的柳条轻拂清澈潭水，随风摇曳的柳梢不时触动水面，激起层层涟漪，引得潭中野鸭回首顾盼。此画采用华嵒独具匠心的小写意技法绘就，桃花、柳条与岸边小草虽用笔简练，但色彩搭配和谐，浓淡相宜，行笔间张弛有度，春意盎然之感扑面而来。画家对野鸭毛羽、姿态的细腻刻画，更是彰显了他捕捉自然情趣并巧妙融入作品的非凡能力，令人观之清新悦目，心旷神怡。

类 型	纸本设色画
作 者	华嵒
时 间	清代乾隆七年（1742年）
规 格	纵271.5厘米，横137厘米
现收藏地	中国北京故宫博物院

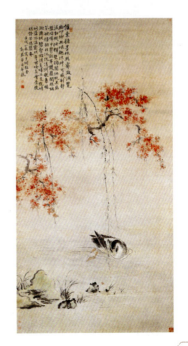

华嵒《八百遐龄图》

《八百遐龄图》中柏树挺拔高大,枝干盘曲伸展,树上八哥飞鸣对唱,热闹非凡;树下萱花竞相盛开,一片生机盎然。整幅画寓意"遐龄长寿",洋溢着春意盎然与祥瑞之气。画家根据不同物象特性,灵活运用多种笔法:八哥造型生动写实,以工写结合的笔墨精心刻画;柏叶细碎交叠,直接以青绿、浓墨点戳而出;山石方硬坚实,以浓墨大写意手法晕染;萱花则俏丽多姿,采用"没骨法"表现其柔美。全幅作品在精致之处更显工细而不失笔情墨趣,写意之处用笔洒脱而又含蓄蕴藉,充分展示了华嵒在花鸟画领域的非凡造诣及对笔墨技法的精湛运用。

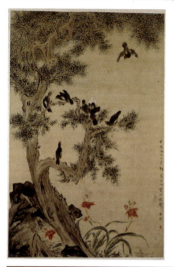

类 型	绢本设色画
作 者	华嵒
时 间	清代乾隆十九年(1754年)
规 格	纵211厘米,横133厘米
现收藏地	中国北京故宫博物院

华嵒《海棠禽兔图》

《海棠禽兔图》作为华嵒晚年的代表作,画家巧妙地运用拟人化手法,将鹦鹉按捺不住的欣喜与黑兔胆小好奇的神态刻画得栩栩如生。在技法上,华嵒汲取了恽寿平淡雅清丽没骨花卉的精髓,并广泛涉猎诸家之长,最终形成了自己鲜明的个人风格。此画结构新颖别致,笔法巧妙融合了宋人工笔花鸟的细腻工致与写意花鸟的秀逸洗练,敷色活泼生动。海棠以胭脂及白粉点染,树叶则运用石青、石绿等色,其间穿插微带白黄色的大叶,色彩浓丽而湿润。黑兔的墨色变化微妙丰富,浓淡之间展现了柔软疏松的质感,与树木花卉的暖色调和谐统一,营造出花香鸟语、春意盎然的氛围。

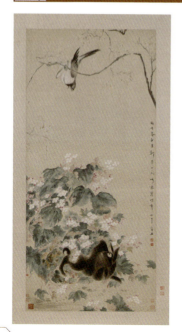

类 型	绢本设色画
作 者	华嵒
时 间	清代乾隆二十一年(1756年)
规 格	纵135.2厘米,横52.8厘米
现收藏地	中国北京故宫博物院

华嵒《秋树斗禽图》

《秋树斗禽图》描绘一株古树,枝头藤萝缠绕,黄叶随风飘落,尽显深秋景象。一只黑色的八哥倒挂枝头,目光紧盯正在空中激烈争斗的另外两只鸟类,这一情节设计生动有趣,为画作增添了浓厚的生活气息和动态美感。此画用笔灵活清新,枯枝、藤萝以率性写意的笔法绘就,而鸟类则采用兼工带写的技法,虚实结合,堪称华嵒大写意画的佳作。

类　型	纸本设色画
作　者	华嵒
时　间	清代
规　格	纵 117 厘米,横 54.3 厘米
现收藏地	中国北京故宫博物院

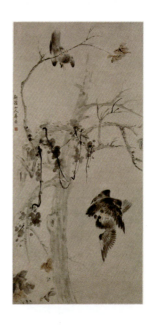

华嵒《蔷薇山鸟图》

《蔷薇山鸟图》描绘春光明媚时节,一只山鸟栖息于蔷薇枝头,高声鸣唱的场景。其清脆的鸣声不仅使静态的画面充满生机,更生动地诠释了"花气晴熏日,鸟声娇战春"的诗意。此画笔墨松秀灵动,设色清丽淡雅,造型自然传神,构图简约而不失空灵之美,充分展现了画家在小写意花鸟画领域的深厚造诣和俊逸清新的艺术风格。

类　型	纸本设色画
作　者	华嵒
时　间	清代
规　格	纵 127.1 厘米,横 55.5 厘米
现收藏地	中国北京故宫博物院

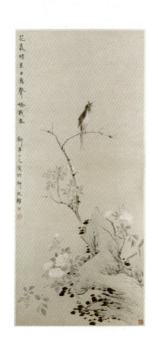

华嵒《牡丹图》

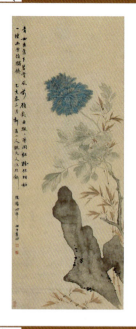

《牡丹图》中一块倾斜入画的湖石旁,一枝牡丹独自绽放,蓝色的花朵格外妖娆,宽大的叶子茁壮成长,周围环绕着黄色的竹子。技法上,画家以细线精心勾勒叶脉,淡绿色晕染的叶片更显立体生动,整体画面色彩丰富而和谐。

类　　型	纸本设色画
作　　者	华嵒
时　　间	清代
规　　格	纵128.8厘米,横49.5厘米
现收藏地	中国天津博物馆

汪士慎《梅花兰石图》

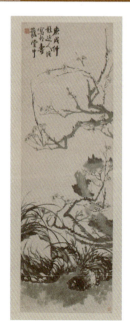

《梅花兰石图》创作于汪士慎45岁艺术成熟期,描绘春风中兰叶翻飞、梅花初绽的美丽景致。拳石、梅树与丛兰均以豪放的笔墨一气呵成,淋漓酣畅的墨气与梅兰蓬勃的生命力相得益彰。梅花以工细的线条勾勒而出,俏丽的花姿不仅展现了梅树的清幽典雅,更蕴含了"空里疏香"的深远诗意。

类　　型	纸本墨笔画
作　　者	汪士慎
时　　间	清代雍正八年(1730年)
规　　格	纵138.4厘米,横44.4厘米
现收藏地	中国北京故宫博物院

汪士慎《梅花图》

《梅花图》描绘一株生机盎然的梅树，盛开的梅花洁白无瑕，交错的枝干扶摇直上，展现了梅花作为花中君子"不恋世间佳丽地，独上寒山称骄子"的高洁气质。此画中，梅花以淡墨勾勒轮廓，线条工细入微；梅干则以浓墨挥洒而就，墨气淋漓。枝干与花之间巧妙地形成了黑与白的鲜明对比，使得简约的画面不失丰富的层次变化。

类　型	纸本设色画
作　者	汪士慎
时　间	清代雍正十三年（1735年）
规　格	纵93.4厘米，横52.9厘米
现收藏地	中国北京故宫博物院

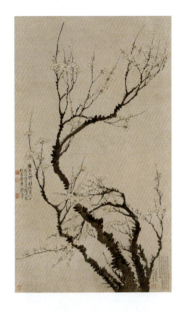

汪士慎《春风香国图》

《春风香国图》描绘梅、兰、竹、白牡丹四物。位"四君子"之列的梅、兰、竹是文人画中常见的元素，用以象征文人雅士的高洁情操；而牡丹，虽常见于宫廷绘画，寓意富丽华贵，但在此画中却与前三者和谐共生，展现了汪士慎独特的创意。全画围绕"香"字展开，描绘春天生机勃勃而又冷艳清丽的景象。汪士慎笔下，春天并非百花争艳，而是以一种幽静雅致的方式展现，梅枝、幽篁、兰花乃至白牡丹，都透露出幽雅含蓄之美。画面中，墨笔与牡丹枝叶的绿色及白色花朵共同构建了淡雅的冷色调，而红色的兰花则成为点睛之笔，为清冷疏秀的画面增添了一抹生动活泼的气息。

类　型	纸本设色画
作　者	汪士慎
时　间	清代乾隆五年（1740年）
规　格	纵95厘米，横60.2厘米
现收藏地	中国北京故宫博物院

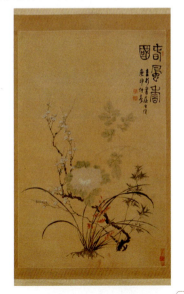

汪士慎《春风三友图》

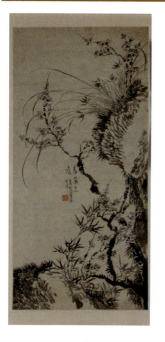

《春风三友图》在布局上匠心独运,突出了一种"生长的动势"。画面采用半边取景法,右下部分绘有两块倾斜的岩石,石上野草浓密,一株梅树自石缝间顽强生长,枝丫高耸,梅花盛开。树下坡石上,几丛嫩竹随风轻摆,竹干向右倾斜与梅树交错呼应。巨石顶端,一丛幽兰倒垂而下,兰叶柔韧,与梅花交相辉映。三者或呼应、或交错,看似构图不稳,实则通过巧妙的安排达到了平衡。画面中心的行楷款识不仅平衡了画面,也是其重要组成部分。此画以挥写为主,极少皴染,笔意清秀,墨色妍雅,给人以神清气爽的视觉享受。

类　　型	纸本墨笔画
作　　者	汪士慎
时　　间	清代
规　　格	纵 77.5 厘米、横 37.9 厘米
现收藏地	中国北京故宫博物院

李鱓《松藤图》

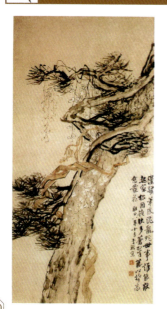

《松藤图》作为李鱓写意画的代表作,充分展现了他以抒发个人性情为特点的画风。画面上,苍老的松干与赭色藤萝相互缠绕,构图精心,设色淡雅,用笔苍劲有力,泼墨淋漓而又不失章法,整体感极强。李鱓擅长用水,使得画面仿佛刚完成一般湿润清新。

类　　型	纸本设色画
作　　者	李鱓
时　　间	清代雍正八年(1730年)
规　　格	纵 124 厘米、横 62.6 厘米
现收藏地	中国北京故宫博物院

李鱓《芭蕉竹石图》

《芭蕉竹石图》是李鱓48岁时的佳作,标志着其写意画风的逐渐成熟。画中芭蕉、竹石、月季杂卉均为庭园景致,也是元明以来文人画家偏爱的题材。芭蕉以粗笔泼墨挥洒而出,浓淡相宜,气势磅礴而不失规矩;嫩竹则以双勾白描勾勒,笔法灵动而不失工致;柱石粗勾轮廓,皴法老辣,赭色晕染,映衬前景蕉竹;月季杂卉笔致细腻,设色淡雅,为画面增添了丰富的细节与生机。李鱓巧妙地融合了水墨写意与工笔设色两种技法,展现了文人优雅闲适的生活意趣。

类　型	纸本设色画
作　者	李鱓
时　间	清代雍正十二年(1734年)
规　格	纵195.8厘米,横104.7厘米
现收藏地	中国北京故宫博物院

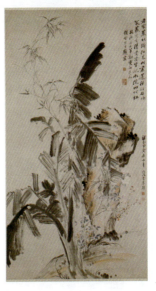

李鱓《荷花图》

《荷花图》是李鱓57岁时的佳作,代表了他成熟的画风。此画描绘夜雨过后的荷花,出淤泥而不染,枝叶错落有致,清新脱俗。用笔奔放雄浑,挥洒自如;用墨浓淡相宜,淋漓尽致地渲染出雨后荷塘的朦胧美与水汽蒸腾的意境。画面上方的题诗与下方的荷叶相互呼应,既补充了画面内容,又通过诗意延伸了画面的意境,实现了诗、书、画的完美融合。

类　型	纸本墨笔画
作　者	李鱓
时　间	清代乾隆八年(1743年)
规　格	纵136.5厘米,横46.1厘米
现收藏地	中国北京故宫博物院

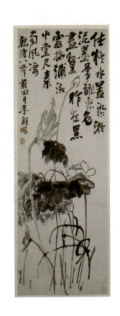

石海《九如图》

《九如图》全卷无背景,仅绘九块形态各异的太湖石,每石之侧均钤有画家自刻印章,其中有"一日三秋""有益""一月四十五日""百忍""此中有真意""今雨""石海"等,另有一方画押。石头设色浓丽,形态万千。画家用笔兼工带写,收放自如。九块石头寓意深远,源自《诗经·小雅·天保》中的"九如"之语,借此连缀九个"如"字,祈愿"福寿绵长",因此推测此画专为某人祝寿而精心创作。

类　　型	绢本设色画
作　　者	石海
时　　间	清代乾隆十六年(1751年)
规　　格	纵28.3厘米,横237.5厘米
现收藏地	中国北京故宫博物院

李世倬《桂花月兔图》

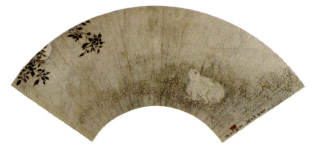

《桂花月兔图》构思精妙,画面主体为一只白兔,其仰首凝视之态,引领观者视线至左上角,那里桂叶掩映下露出一弯明月,巧妙点出中秋佳节,同时寓意白兔、桂花与明月间流传的美好传说。白兔形象栩栩如生,憨态可掬,隽秀可爱,展现了画家深厚的笔墨造型功力。

类　　型	纸本淡设色画
作　　者	李世倬
时　　间	清代雍正六年(1728年)
规　　格	纵16.7厘米,横49.4厘米
现收藏地	中国北京故宫博物院

金农《墨梅图》

《墨梅图》布局错落有致,枝蕊交错,俯仰相顾,和谐统一于画面之中,给人以繁复而不失劲健,清新而又生机勃勃之感。此画用笔以书法入画,凝重而不失灵动,宛如屋漏之痕,折钗之股。树干运用墨染技法,再以浓墨点苔,突出老干沧桑。花朵清晰可辨,花瓣以"圈花法"淡墨轻染,花蕊处则以重墨点缀,整体呈现出纯雅脱俗、清气满溢的韵味。枝干与花朵之间浓淡对比鲜明,更显梅花之丽质。

类 型	纸本墨笔画
作 者	金农
时 间	清代乾隆二十二年(1757年)
规 格	纵117厘米,横43.6厘米
现收藏地	中国北京故宫博物院

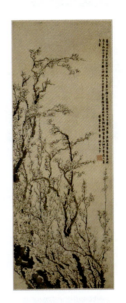

金农《玉壶春色图》

《玉壶春色图》是金农晚年为其同乡前辈龚翔麟所作,以早春二月"江路野梅"为题材。画中截取梅树老干一段,直贯画幅中央,顶天立地,布局新颖独特。画家以大笔铺展枝干,小笔勾勒花瓣,繁枝密蕊,穿插自如。枝干以饱含水分的淡墨挥写,再以浓墨点苔,生动展现老梅凌寒傲霜之姿。

类 型	绢本设色画
作 者	金农
时 间	清代乾隆二十七年(1762年)
规 格	纵131厘米,横42.5厘米
现收藏地	中国南京博物院

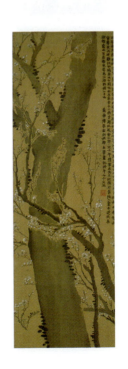

黄慎《荷鹭图》

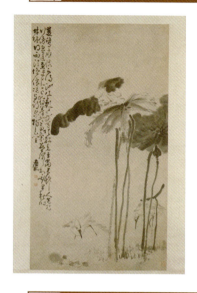

《荷鹭图》描绘雨后荷塘中双鹭嬉戏觅食的场景。画中荷花数茎挺立,枝叶劲健,花瓣娇艳欲滴,仿佛有暗香浮动。两只白鹭轻盈降落,谨慎地踏入水面,画家以此细节巧妙传达出"水满池"的意境,用笔极简而意趣盎然。荷叶用笔豪放不羁,墨色浓重,展现出荷叶肥厚、风摇不动的旺盛生命力。在硕大浓郁的荷叶映衬下,白鹭以淡而轻的笔触勾勒,更显其轻盈稚嫩,惹人怜爱。

类 型	纸本墨笔画
作 者	黄慎
时 间	清代
规 格	纵130.2厘米,横71.2厘米
现收藏地	中国北京故宫博物院

黄慎《芦花双雁图》

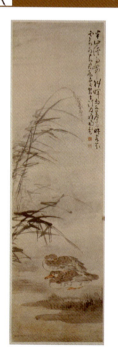

《芦花双雁图》借秋日芦花与远飞的大雁之景,抒发对远方亲友的深切思念。浩渺江面以水墨层层晕染,渐远渐淡,营造出深远意境。芦叶笔触狂放,融入草书韵味,迅疾有力,其间浓墨点醒个别枝叶,更添风雨欲来之感。大雁形态精准,笔墨简练而意趣盎然,着重神情刻画,展现了画家高超的写实与造型能力。

类 型	纸本设色画
作 者	黄慎
时 间	清代
规 格	纵211厘米,横61厘米
现收藏地	中国北京故宫博物院

高翔《梅花图》

　　《梅花图》布局匠心独运，一枝红梅傲然挺立于画面中央，两侧题诗错落有致，舒展的梅枝巧妙平衡画面。梅干瘦劲嶙峋，透出风骨之美；梅花清幽淡雅，散发阵阵幽香。画家高翔受弘仁影响，用笔简洁，惜墨如金，同时融入隶书笔意的行书，瘦硬劲健，与梅花之简瘦秀雅相得益彰。

类　　型	纸本设色画
作　　者	高翔
时　　间	清代
规　　格	纵 88.8 厘米，横 44.7 厘米
现收藏地	中国北京故宫博物院

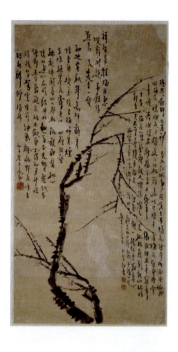

郎世宁《百骏图》

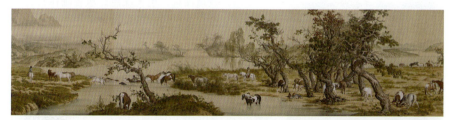

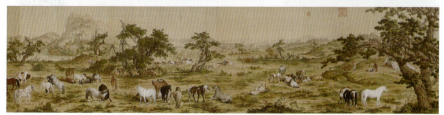

《百骏图》作为中国十大传世名画之一,由意大利画家郎世宁创作,他巧妙地将中国画法与西法融合,开创了"中西合璧"的新风格,对明清时期以水墨为主流的山水、花鸟画产生了重大冲击与推动。长卷中骏马形态各异,或站或卧,嬉戏觅食,自由舒闲,配以精致写实的人物、山水、草木,共同构建了一个生动逼真的世界,激发观者无限遐想。画家更运用西画透视与光感技巧,精细描绘花卉形态与神态,增强了画面的立体感与真实感。

类 型	绢本设色画
作 者	郎世宁
时 间	清代
规 格	纵94.5厘米,横776.2厘米
现收藏地	中国台北故宫博物院

郎世宁《白鹰图》

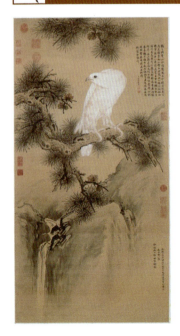

《白鹰图》中主体白鹰以细腻白粉描绘,融合欧洲绘画技法,注重解剖结构与光影效果,展现其翘首殷望的生动姿态;而背景松石则纯以中国传统写意笔墨呈现,清涧石岩,傲松挺立,两者对比鲜明,艺术构思独特,表现手法隽永,情景交融,意境深远,引人深思。尽管画作带有欧洲画法元素,但其内核仍深深植根于中国传统文化的土壤之中,白鹰、松树、巨石等物象均富含传统寓意,象征强壮、长寿、平安与吉祥。

类 型	绢本设色画
作 者	郎世宁
时 间	清代乾隆十六年(1751年)
规 格	纵122.25厘米,横64.79厘米
现收藏地	中国台北故宫博物院

郎世宁《嵩献英芝图》

《嵩献英芝图》是郎世宁专为雍正皇帝寿辰所绘的祝寿图。画中白鹰立于石上,目光炯炯,利喙弯曲,爪抓石紧,栩栩如生。右侧老松盘曲,树干斑驳,松枝掩映,藤萝缠绕,松根石缝间灵芝丛生,形态逼真。左侧坡石之上,急湍溪流顺势而下,水花四溅,生动展现了自然界的勃勃生机。整幅作品展现了郎世宁扎实的素描功底与高超的明暗处理能力。

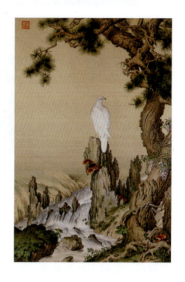

类 型	绢本设色画
作 者	郎世宁
时 间	清代雍正二年(1724年)
规 格	纵242.3厘米,横157.1厘米
现收藏地	中国北京故宫博物院

郎世宁《午瑞图》

《午瑞图》是一幅具有欧洲静物画风格的作品,青瓷瓶内插着蒲草叶、石榴花与蜀葵花,托盘上散落着李子、樱桃与粽子,节日氛围浓厚,暗示其绘制于中国传统端午节。构图上,物品聚散有序,形成稳定的正三角形布局;绘制手法上,则巧妙运用色彩深浅与光影明暗变化,尤其是瓷瓶上的"高光"处理,展现出西方油画技巧,令人耳目一新。

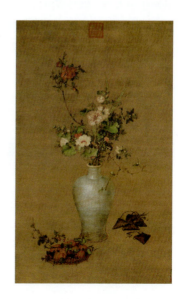

类 型	绢本设色画
作 者	郎世宁
时 间	清代雍正十年(1732年)
规 格	纵140厘米,横84厘米
现收藏地	中国北京故宫博物院

郎世宁《郊原牧马图》

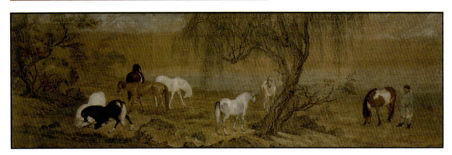

《郊原牧马图》,又称《八骏图》,描绘了八匹骏马在郊外旷野中自由徜徉,姿态各异,或悠闲躺卧,或挺立眺望,或低头吃草,或嬉戏玩耍,放牧

类 型	绢本设色画
作 者	郎世宁
时 间	清代
规 格	纵51.2厘米,横166厘米
现收藏地	中国北京故宫博物院

者则在一旁树下休憩观赏。郎世宁巧妙融合西方绘画技巧,追求物象的体积感与立体感,将马匹的生动姿态与毛发光泽细腻呈现,栩栩如生,令人叹为观止。此风格独特,为中国艺术史上"海西画派"之典范。画中背景树木、山石、花草均通过明暗变化展现形态,据此推测,此画应创作于郎世宁在雍正年间之时,因至乾隆朝,其画作中人物、鞍马多由自己绘制,而背景则常由中国画家补全。

郎世宁《花鸟图》

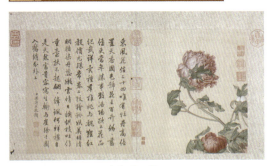

《花鸟图》第一开

《花鸟图》是郎世宁精心创作的图册,共10开,每开分别描绘牡丹、兰花、罂粟、萱草、荷花、梅花等花卉之艳丽,以及蝶舞鸟鸣之生动。构图上承袭中国传统花鸟画精髓,以虚衬实,突出主体。技法上,则充分发挥欧洲绘画对明暗与透视的注重,以精细笔触刻画花瓣、叶片与鸟羽的质感与体积,展现出与传统中国花鸟画截然不同的艺术风貌。

类 型	绢本设色画
作 者	郎世宁
时 间	清代
规 格	纵32.6厘米,横28.6厘米(每开)
现收藏地	中国北京故宫博物院

第4章 花鸟画

艾启蒙《十骏犬图》

《十骏犬图》是专为乾隆皇帝宫中饲养的欧洲纯种猎犬而作。艾启蒙运用西方素描技法与解剖学原理，以短细笔触精准描绘猎犬健美体态与皮毛质感，极具写实性。每幅画对开均标注犬名，对研究宫廷御用犬具有重要史料价值。画中衬景山水则由中国画家精心绘制。

《十骏犬图》第一开

类 型	纸本设色画
作 者	艾启蒙
时 间	清代
规 格	纵24.5厘米，横29.3厘米（每开）
现收藏地	中国北京故宫博物院

余穉《端阳景图》

《端阳景图》通过细腻刻画动植物，生动展现端阳时节大地回暖、万物复苏的景象。画中，牡丹、野菊等花卉竞相开放，青蛙、蟾蜍、蜻蜓等动物在春光中欢跃，一派生机勃勃。此画为余穉在宫廷任职期间所作，线条工整流畅，设色典雅富丽，装饰性强。动植物造型精准且富有生命力，展现了画家高超的写实技巧。

类 型	绢本设色画
作 者	余穉
时 间	清代
规 格	纵137.3厘米，横68.8厘米
现收藏地	中国北京故宫博物院

余省《牡丹双绶图》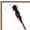

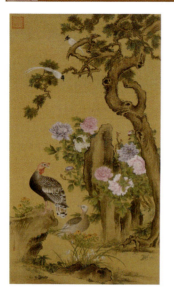

《牡丹双绶图》中苍松、太湖石、牡丹、绶带鸟、吐绶鸡、水仙、菊花、绿竹等物象交相辉映,通过谐音与寓意,巧妙传达"富贵长寿""富贵吉祥"的美好愿望。绘画技法兼工带写,牡丹花团锦簇,居于画面中心,成为构图焦点。

类　　型	绢本设色画
作　　者	余省
时　　间	清代
规　　格	纵 174.6 厘米,横 97.8 厘米
现收藏地	中国北京故宫博物院

郑燮《墨笔竹石图》(一)

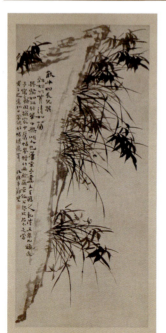

《墨笔竹石图》是郑燮赠友之作,画中竹之坚韧、兰之清雅、石之稳固,共同喻示"饮牛四长兄"之高尚品格。兰竹置于峭壁间,相互映衬,生机盎然。画法上,竹以隶书笔法力透纸背,兰则以草书之纵逸挥洒,岩石则以侧锋勾勒,简笔皴染,三者和谐共生。题款与书法更添画面稳重与内涵。

类　　型	纸本墨笔画
作　　者	郑燮
时　　间	清代乾隆五年(1740 年)
规　　格	纵 127.6 厘米,横 57.7 厘米
现收藏地	中国北京故宫博物院

郑燮《兰花图》

《兰花图》中兰花三丛，浓墨兰叶纵横交错，淡墨兰花点缀其间，花心以浓墨点睛，幽香四溢。构图上，兰花错落有致，兰叶相互呼应，整体感强。题跋安排独具匠心，打破常规三角形构图，增添艺术趣味。

类　型	纸本墨笔画
作　者	郑燮
时　间	清代乾隆十八年（1753年）
规　格	纵96.3厘米，横48.2厘米
现收藏地	中国北京故宫博物院

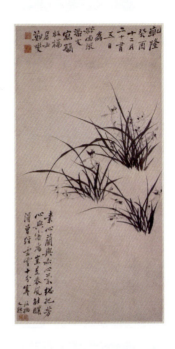

郑燮《仿文同竹石图》

《仿文同竹石图》虽仿文同之竹，却融入郑燮个人理念。画中岩石陡峭，翠竹静立，枝节疏朗，既展现翠竹之秀劲，又传达画家画竹之独特见解，为其晚年佳作。题跋中，郑燮明确阐述了自己与前人创作理念的不同之处。

类　型	纸本墨笔画
作　者	郑燮
时　间	清代乾隆二十七年（1762年）
规　格	纵208.1厘米，横107厘米
现收藏地	中国北京故宫博物院

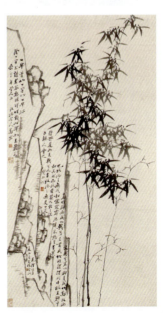

郑燮《竹石图》

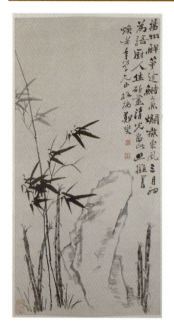

郑燮所绘之竹,形态万千,笔墨技法变化无穷。即便是寥寥数竿竹枝,亦能展现新竹之鲜嫩、驼竹之古朴、凤尾竹之婀娜、晴日下竹之清新,以及盆景、庭院、山野、水乡中竹之各异风情,赋予观者丰富的美感体验。《竹石图》中两竿翠竹瘦劲挺拔,枝叶随风摇曳,尽显萧疏清逸之姿。竹下配以山石与竹笋数根,巧妙衬托出春日竹笋勃发的生机与郁茂,自然之趣跃然纸上。

类 型	纸本墨笔画
作 者	郑燮
时 间	清代
规 格	纵 120 厘米,横 59.7 厘米
现收藏地	中国北京故宫博物院

郑燮《竹兰石图》

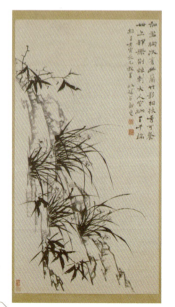

《竹兰石图》描绘兰竹在悬崖峭壁上顽强生长、生机盎然的景象,构图新颖,不落窠臼。兰竹以灵动之姿打破石壁的单调,使画面层次丰富,变化多端。石壁的平整又使纷繁的兰竹得以统一,繁而不乱,井然有序。笔法率性,墨色润泽,实为郑燮竹兰石画中的代表作。

类 型	纸本墨笔画
作 者	郑燮
时 间	清代
规 格	纵 123 厘米,横 65.4 厘米
现收藏地	中国北京故宫博物院

郑燮《墨竹图》

郑燮画墨竹，多为写意之作，一挥而就，生活气息浓厚。无论枯竹新篁，丛竹单枝，或是风中雨中之竹，皆能展现其变化之妙。《墨竹图》中，竹之高低错落，浓淡相宜，枯荣有致，每一笔都透露出画家的精妙构思。郑燮所画怪石，先勾勒其轮廓，再以少许横皴或淡墨轻染，从不点苔，造型如石笋般方劲挺峭，直插云霄。竹石相交，更添奇趣，给人以"强悍""不羁""天趣淋漓，烟云满幅"之感。郑燮所绘兰花，多为山野之姿，以重墨草书之笔，挥洒自如，尽展兰花烂漫之天性。花叶一笔点画，花朵如蝴蝶纷飞，笔法洒脱秀逸，既取法石涛又有所创新。

类　　型	纸本水墨画
作　　者	郑燮
时　　间	清代
规　　格	纵138厘米，横38厘米
现收藏地	中国扬州博物馆

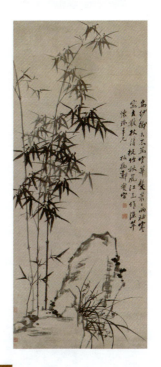

郑燮《墨笔竹石图》（二）

郑燮最喜画竹，也最擅长表现各种环境下不同形态的竹子。这幅《墨笔竹石图》描绘了在清风中摇曳的劲竹与石相伴而生的画面。构图简洁，笔法健挺洒脱，于写意之中见写实功底，将竹之高洁素雅、坚韧不屈的物性尽现笔底。

类　　型	纸本墨笔画
作　　者	郑燮
时　　间	清代
规　　格	纵160.9厘米，横81.8厘米
现收藏地	中国北京故宫博物院

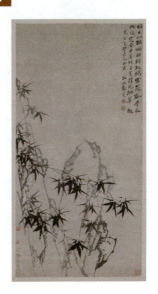

郑燮《梅竹图》

竹是郑燮最擅长表现的题材，他能精准捕捉竹枝竹叶在风中摇曳的动态与神韵，并形象生动地表现出来。同时，竹之高洁坚韧亦映射出郑燮刚直不阿的人品。郑燮画梅的作品仅此一幅，但凭借其深厚的艺术功底，梅之表现同样挥洒自如。花瓣以中锋运笔，形状方圆各异，自然流畅的圈线勾勒出花儿旺盛的生命力。梅与青竹相互映衬，各展其美。

类　　型	纸本墨笔画
作　　者	郑燮
时　　间	清代
规　　格	纵 127.8 厘米，横 31.3 厘米
现收藏地	中国北京故宫博物院

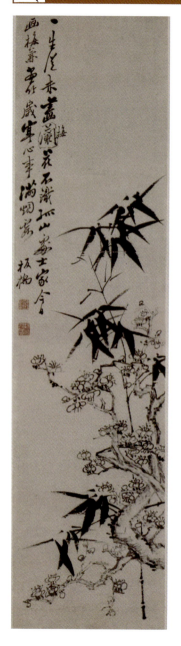

李方膺《潇湘风竹图》

《潇湘风竹图》描绘风中之竹与高大奇石相映成趣，竹干挺拔有力，枝干冲出画面，气势非凡。画家以浓墨绘就弯曲的小竹篁及随风起舞的枝叶，与下方稳坐的巨石形成鲜明对比，更加凸显竹在风中摇曳不定的生动景象。

类　　型	纸本水墨画
作　　者	李方膺
时　　间	清代乾隆十六年（1751年）
规　　格	纵168.3厘米，横67.7厘米
现收藏地	中国南京博物院

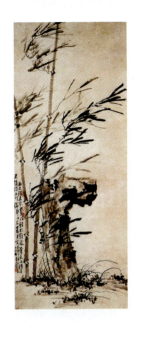

李方膺《竹石图》

《竹石图》采用"截取"的方式描绘墨竹下半段，展示竹子高大茂盛的气势。三竿墨竹破石而出，坚韧挺拔。画家"于难处夺天工"，选取竹叶在狂风暴雨肆虐的瞬间捕捉典型形象，打破传统画竹之法，认为"画竹之法须画个，画个之法须画破"，大胆以秃笔直扫，表现竹叶倾斜之态，叶尖扁方，用笔横涂竖抹，脱略恣肆，展现狂风之威势。整幅作品声势并茂，情感充沛，令人身临其境，是李方膺画竹的代表作品之一。

类　　型	纸本墨笔画
作　　者	李方膺
时　　间	清代乾隆十八年（1753年）
规　　格	纵139.5厘米，横54.5厘米
现收藏地	中国北京故宫博物院

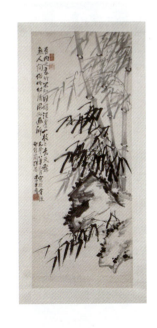

李方膺《墨笔古松图》

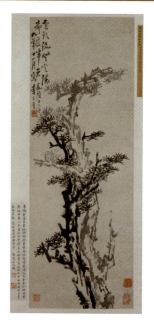

《墨笔古松图》是"扬州八怪"之一李方膺晚年的代表作品，图中描绘古松一株，姿态挺健，仿佛一位饱经沧桑的老人迎风而立。整幅画布局简洁，笔法苍劲有力，意境深邃，展现了画家刚正不阿的个性。

类　　型	纸本墨笔画
作　　者	李方膺
时　　间	清代乾隆十九年（1754年）
规　　格	纵123厘米，横43.6厘米
现收藏地	中国北京故宫博物院

李方膺《墨梅图》

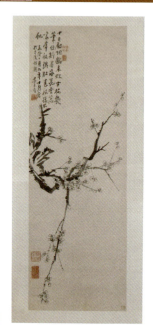

《墨梅图》中的折枝梅花极具个性特征，梅枝"豪气横生"，梅花圆润潇洒，暗香浮动，疏影横斜，别有一番孤高冷峻的风度。画面左上方题诗曰："十日厨烟断米炊，古梅几笔便舒眉。冰花雪蕊家常饭，满肚春风总不饥。"李方膺罢官后以卖画为生，生活清贫，画中的题诗反映了他忍饥挨饿仍坚持作画的乐观精神。

类　　型	纸本墨笔画
作　　者	李方膺
时　　间	清代乾隆十九年（1754年）
规　　格	纵125.6厘米，横42.9厘米
现收藏地	中国北京故宫博物院

李方膺《游鱼图》

《游鱼图》中春水初生，欢腾的鲤鱼在河水间竞相穿梭，它们或直冲入水底，或悠闲地徜徉于水面，摇头摆尾，展鳍跳跃，尽情享受着春天河水复苏带来的喜悦。画面生动传神，充满情趣。画家用笔洗练，虽未直接描绘背景，却让人透过温和的春水仿佛看到了江南明媚的春日景象，达到了"意到笔不到，景在画外"的艺术境界。

类　型	纸本墨笔画
作　者	李方膺
时　间	清代
规　格	纵123.5厘米，横60厘米
现收藏地	中国北京故宫博物院

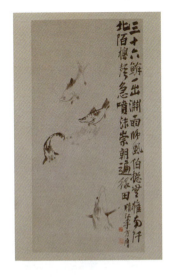

蒋溥《月中桂兔图》

《月中桂兔图》以墨笔绘圆月，月中玉兔以干笔描绘皮毛，焦墨点睛，形象生动可爱。桂树则以墨笔勾勒枝、叶，笔法细腻老练。桂花则以橘黄色点染，其温暖的色调为冷月寒宫增添了几分暖意。全图布局紧凑，色墨运用巧妙，极富情趣。画作题诗中"冰轮""兔轮""广寒""重轮"等词汇，均为月亮与玉兔的隐喻，以诗歌的形式烘托画面主题，巧妙地将诗、书、画三者融为一体，将月中玉兔、桂树的优美传说演绎得淋漓尽致。

类　型	纸本设色画
作　者	蒋溥
时　间	清代乾隆二十三年（1758年）
规　格	纵99.3厘米，横43.5厘米
现收藏地	中国北京故宫博物院

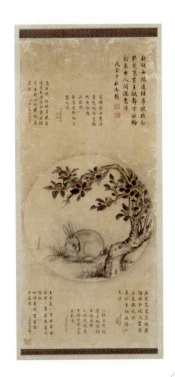

邹一桂《桃花图》

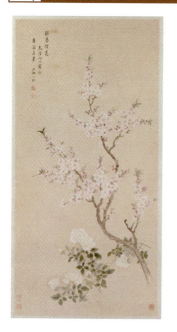

《桃花图》描绘的是一株在月季的映衬下斜入画面的桃树。全图笔法轻快疏秀,设色淡雅清丽,花之娇艳、叶之柔美,充分展现了桃树的独特魅力。画家不刻意求工、求似,唯求自然天趣,透露出平淡超逸的审美意趣,既表现了春回大地时桃花含烟带雾的诗意之美,又蕴含着富贵长春的吉祥寓意。

类 型	纸本设色画
作 者	邹一桂
时 间	清代乾隆三十一年(1766年)
规 格	纵120.2厘米,横58.9厘米
现收藏地	中国北京故宫博物院

邹一桂《牡丹兰蕙图》

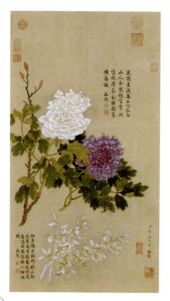

清代,每逢新春佳节,擅长绘画的朝廷词臣往往会进献"岁朝图",以向皇帝恭贺新年,《牡丹兰蕙图》便是此类作品的代表。画中牡丹竞相绽放,枝叶向背分明,花朵以淡粉色敷染,边缘用重粉晕染,花蕊则以明亮的黄色点出,更显庄重典雅。细笔勾勒、精心染就的兰蕙柔弱生姿,仿佛有暗香浮动,韵味悠长。画上还附有乾隆皇帝御笔行书题写的御制诗二首。

类 型	纸本设色画
作 者	邹一桂
时 间	清代
规 格	纵83.4厘米,横44厘米
现收藏地	中国北京故宫博物院

罗聘《墨梅图》

《墨梅图》描绘图中傲风凌寒的梅花竞相盛开，展现出一派生机勃勃的景象。花瓣或仿元赵孟頫的"水墨法"以墨晕染，或仿元王冕的"空圈法"以线勾勒，无色晕染的花瓣在交叠辉映中，自有一种"不要人夸好颜色，只留清气满乾坤"的高洁气质，这正是罗聘仿南宋葛长庚梅画所追求的清绝意韵。

类　型	纸本墨笔画
作　者	罗聘
时　间	清代乾隆四十四年（1779年）
规　格	纵125.5厘米，横42.5厘米
现收藏地	中国北京故宫博物院

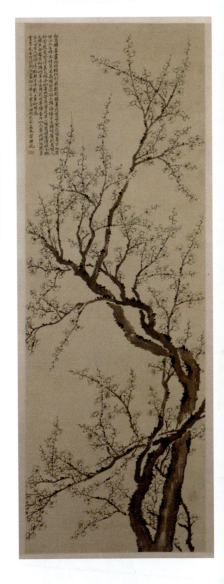

罗聘《双色梅花图》

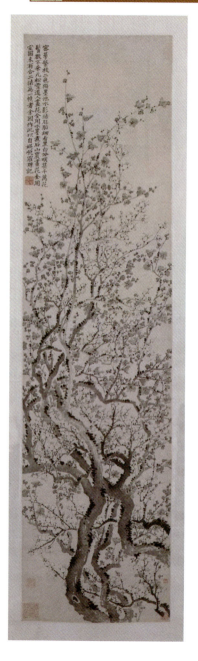

《双色梅花图》描绘盘曲出枝的梅树,其上梅花盛开,绚烂如珠似锦,展现出一派欣欣向荣的春日景致。据款题所示,此画乃罗聘汲取元代赵孟𫖯的"水墨法"与王冕的"空圈法"精髓所绘。花瓣或淡墨轻染,或以线条精妙双勾,黑白二色梅花交相辉映,故此得名"双色梅花图"。此作彰显罗聘对传统梅画技法的学习不拘一格,广纳博采,终能融会贯通,自成一家,成为"扬州画派"中梅画领域的杰出代表,以繁花密枝的构图、古拙质朴的笔法及秀逸典雅的审美格调著称。

类型	纸本墨笔画
作者	罗聘
时间	清代
规格	纵 126.6 厘米,横 32.7 厘米
现收藏地	中国北京故宫博物院

任熊《夹竹桃鸡图》

《夹竹桃鸡图》是任熊《花卉四条屏》系列中的佳作之一，其余三幅分别为《桃柳双燕图》、《紫藤图》与《菊石图》。在此图中，夹竹桃枝干挺拔，花朵娇艳欲滴，婀娜多姿；一只山鸡悠然自得地栖息于山石之上，神态安详。画面色彩淡雅，花与鸡相映成趣，和谐共生。山石轮廓多用中锋勾勒，转折清晰，墨色变化自然流畅。鸡羽以大笔点染，夹竹桃花叶色彩鲜明，为画面增添了丰富的层次感和空间感。

类　　型	纸本设色画
作　　者	任熊
时　　间	清代咸丰三年（1853年）
规　　格	纵140.7厘米，横32.7厘米
现收藏地	中国北京故宫博物院

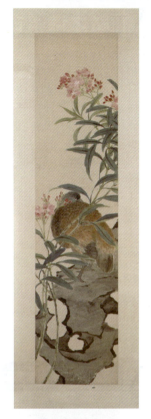

赵之谦《墨松图》

《墨松图》巧妙融合了篆、隶、草三体的书写技法于松树绘制之中，笔触圆润浑厚，与赵之谦的书法风格相得益彰。树干、枝条及松针均以草书笔法挥洒，承继了文人画豪放不羁的传统。画上的行书落款笔力雄浑，金石韵味与松木画法相互映衬，妙趣横生。

类　　型	纸本墨笔画
作　　者	赵之谦
时　　间	清代同治十一年（1872年）
规　　格	纵176.5厘米，横96.5厘米
现收藏地	中国北京故宫博物院

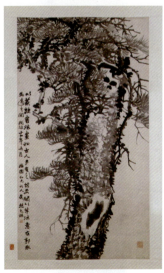

赵之谦《古柏灵芝图》

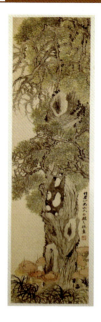

《古柏灵芝图》描绘一株历经沧桑的参天柏树,树干粗壮,疤痕累累,诉说着岁月的故事。繁茂的枝叶交叠成荫,绿意盎然,彰显着顽强的生命力。树下,低矮的灵芝茁壮成长,生机勃勃。此画以刚劲有力的书法技法勾勒枝干,焦墨皴擦,生动刻画了古树的雄伟姿态。叶片及树下青草、灵芝则仿效恽寿平的"没骨法"点染,笔触灵活,神韵兼备,与树干的刚劲形成鲜明对比,营造出多层次的视觉体验,是赵之谦以书入画的典范之作。

类　　型	纸本设色画
作　　者	赵之谦
时　　间	清代
规　　格	纵140.8厘米,横37.8厘米
现收藏地	中国北京故宫博物院

赵之谦《菊石雁来红图》

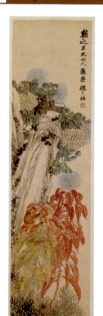

《菊石雁来红图》汇聚了菊花、绣球、雁来红等文人墨客钟爱的花卉题材,寓意高雅。菊花象征清净高洁,绣球寓意淡雅脱俗,雁来红则展现孤傲清新之风。赵之谦巧妙地将三者融于一画,笔墨精良,枝条以书法笔法绘出,宽博淳厚,水墨交融,色彩既艳丽又脱俗。赵之谦以擅长的北碑行书题字,与画面和谐统一。

类　　型	纸本设色画
作　　者	赵之谦
时　　间	清代
规　　格	纵139.6厘米,横37.5厘米
现收藏地	中国北京故宫博物院

赵之谦《牡丹图》

《牡丹图》中一块大石旁边生长了一株牡丹,花朵盛开,富丽堂皇,尽显华贵之气。此画为赵之谦典型风格的代表作,花朵运用没骨与双勾技法相结合,行笔流畅,强调"写"的意趣而非单纯"描"的形态。设色浓丽而不失清新,水、墨、色交融自然,石块墨色深重,质感强烈。鲜艳的色彩与放逸的笔法相结合,于富丽堂皇中透出粗犷豪放之气。画面布局上密下疏,形成鲜明对比,共同构成了一幅和谐统一的画面。

类　　型	纸本设色画
作　　者	赵之谦
时　　间	清代
规　　格	纵 174.5 厘米,横 90.5 厘米
现收藏地	中国北京故宫博物院

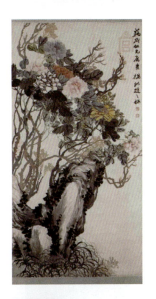

爱新觉罗·载淳《管城春满图》

《管城春满图》以折枝梅花、松树盆景等静物为主角,背景留白,给人以无限遐想空间。此画为爱新觉罗·载淳(即清朝同治皇帝)所作,虽其幼年即位,在位时间短暂,但此画仍可见其绘画技艺之一斑。画中景物写实生动,寓意吉祥美好,虽技法略显稚拙,却流露出纯真与即兴创作的乐趣。

类　　型	纸本设色画
作　　者	爱新觉罗·载淳
时　　间	清代
规　　格	纵 62.5 厘米,横 31.3 厘米
现收藏地	中国北京故宫博物院

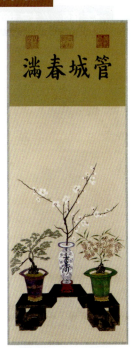

任颐《风柳群燕图》

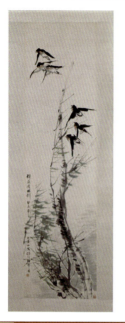

《风柳群燕图》是一幅精妙展现春风中群燕嬉戏场景的小品画,同时也是任颐运用以实托虚技法成功捕捉"风"之韵味的典范之作。虚无缥缈、难以捉摸的风,通过小燕振翅高飞与柳叶翩翩起舞的生动形态,被刻画得既具象又充满生命力,不仅赋予了"风"以可视化的形象,更深刻凸显了画家"轻柳爱风斜"的诗意主题。从构思的巧妙到笔墨的精妙,无不彰显画家在绘画创作成熟阶段的卓越艺术造诣。

类 型	绢本设色画
作 者	任颐
时 间	清代光绪九年(1883年)
规 格	纵152.5厘米,横40厘米
现收藏地	中国北京故宫博物院

任颐《棕榈鸡图》

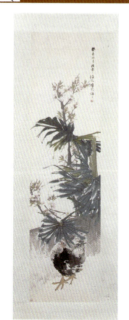

《棕榈鸡图》描绘竹篱外桃花盛开,棕榈大叶掩映之下,公鸡悠然自得的漫步姿态,其神态显得高傲而自信。此画充分发挥了小写意花鸟画在写实与传神方面的独特魅力,鸡毛以浓墨精心渲染,鸡尾则以迅疾的干笔皴擦而成,设色明丽清透,展现出近似西洋水彩画的绚丽效果。这种巧妙融合中国传统水墨与西洋绘画技法的尝试,极大地满足了当时社会各阶层的审美需求,实现了雅俗共赏的艺术效果。

类 型	纸本设色画
作 者	任颐
时 间	清代光绪九年(1883年)
规 格	纵152.5厘米,横40厘米
现收藏地	中国北京故宫博物院

任颐《桃石图》

《桃石图》以篮中鲜桃与方硬顽石为题材，寓意长寿吉祥，深受人们喜爱。画中桃实以红绿二色巧妙晕染，于简约中见丰腴之美，鲜美诱人。顽石则以墨线勾勒，侧锋皴擦，既显古朴又不失雄浑之气。桃篮与石的布局巧妙相依，前者稳固倾斜的石体，后者则以挺拔之姿映衬低矮的桃篮，增强了画面的层次感和节奏感，展现出画家高超的构图布局能力。

类　型	纸本设色画
作　者	任颐
时　间	清代光绪十三年（1887年）
规　格	纵149.4厘米，横80.6厘米
现收藏地	中国北京故宫博物院

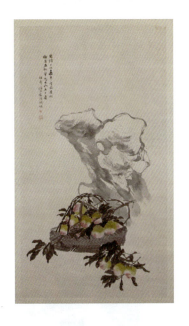

任颐《芭蕉狸猫图》

《芭蕉狸猫图》描绘芭蕉、狸猫。芭蕉叶以浓墨中锋勾勒，线条流畅圆润，极富表现力。叶面采用花青、石绿、明黄等色，以饱含水分的手法晕染，色与水自然融合，呈现出丰富的色彩层次，生动再现了芭蕉叶鲜活的生命力。狸猫的形象虽无繁琐细节，但寥寥数笔即点染出其在静谧中的专注与嬉戏时的顽皮，彰显了画家敏锐的观察力和深厚的笔墨功底。

类　型	纸本设色画
作　者	任颐
时　间	清代光绪十四年（1888年）
规　格	纵181.4厘米，横94.8厘米
现收藏地	中国北京故宫博物院

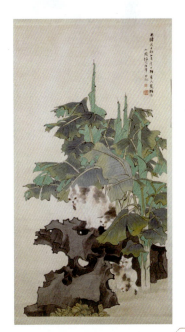

任颐《凌霄松鼠图》

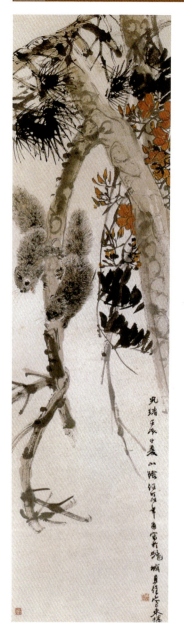

《凌霄松鼠图》中老松以赭石淡写,淡墨晕染,凌霄花则以写意手法勾花点叶,自然生动。而松鼠则以短细线条精细描绘,皮毛质感与明暗变化细腻入微,浓墨点睛并巧妙留白以表现高光,使松鼠形象灵动活泼,跃然纸上。

类　型	纸本设色画
作　者	任颐
时　间	清代光绪十八年(1892年)
规　格	纵163.5厘米,横46.5厘米
现收藏地	中国南京博物院

任颐《花荫小犬图》

《花荫小犬图》作为任颐中年时期的代表作，描绘一只白色京巴犬蜷卧于海棠树下的悠闲场景，享受着午后的宁静与美好。画中的京巴犬虽非宫廷贵胄，却洋溢着自由与欢乐的气息，在任颐的笔下，它自由自在地穿梭于花丛之中，充分展现了自然界的和谐与生机，画面洋溢着浓厚的自然情趣，令人心旷神怡。

类 型	纸本设色画
作 者	任颐
时 间	清代
规 格	纵180厘米，横47.5厘米
现收藏地	中国北京故宫博物院

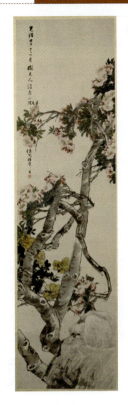

任颐《月夜山鸡图》

《月夜山鸡图》中巨石以淡墨勾勒，赭色轻描石上丛草，竹子工写结合，生动自然。山鸡则以短粗线条精细刻画皮毛质感，浓淡设彩巧妙呈现其立体感，使得山鸡神态栩栩如生。整幅画运笔奔放而不失细腻，设色淡雅清新，构图在平稳中寻求变化，静谧中蕴含动感，令人赞叹不已。

类 型	纸本设色画
作 者	任颐
时 间	清代
规 格	纵111.2厘米，横55.4厘米
现收藏地	中国北京故宫博物院

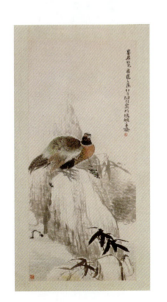

任颐《幽鸟鸣春图》

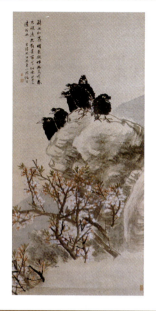

《幽鸟鸣春图》描绘春季桃花烂漫的景象,几只寒鸦立于巨石之上,仿佛正迎接春天的到来。桃树用笔豪放,以点粉随意挥洒;花蕊则以细毫精致勾勒,神韵充盈枝头;花萼以艳色点缀,营造出热烈的气氛。山石结合了点簇、勾勒与晕染技法,展现出厚重的质感。寒鸦通过墨色的微妙变化,生动地表现出其质感。背景渲染巧妙地融汇了西洋水彩的画法。整幅画笔墨简逸而放纵,设色淡雅明快,温馨宜人,风格清丽脱俗。

类 型	绢本设色画
作 者	任颐
时 间	清代
规 格	纵137.5厘米,横64.8厘米
现收藏地	中国南京博物院

虚谷《五瑞图》

《五瑞图》是为庆祝端午节而创作。画中蜜桃、枇杷、百合等皆是日常生活中常见的花果,给人以朴素而亲切的感觉。画中瓷瓶与百合采用勾染法描绘,线条简练,造型精准;花卉、蜜桃及枇杷则运用"没骨法"表现,层层渲染,增强了花果的层次感和质感。画面设色润泽鲜艳,又不失淡雅清新的韵味。

类 型	纸本设色画
作 者	虚谷
时 间	清代光绪三年(1877年)
规 格	纵177.8厘米,横46.3厘米
现收藏地	中国北京故宫博物院

虚谷《瓶菊图》

《瓶菊图》是一幅瓶插秋菊的小品画。此画构图匠心独运,巧妙布局,高低错落的瓶壶与"S"形走势的秋菊使画面充满动感,形成了多层次的节奏变化。设色淡雅清新,笔法灵活娴熟,堪称虚谷晚年花卉画的代表作。

类　型	纸本设色画
作　者	虚谷
时　间	清代光绪八年(1882年)
规　格	纵 126.2 厘米,横 57.7 厘米
现收藏地	中国北京故宫博物院

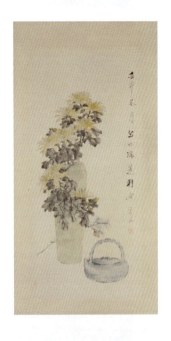

虚谷《梅鹤图》

《梅鹤图》展现了梅鹤双清的雅致景致。苗壮的梅树,其交错穿插的细枝与星星点点的花朵打破了画面的宁静,营造出深远的空间感。画家在梅树干上精心绘制了两只仙鹤,它们淡然闲适的神态为画面增添了祥和的生机,其平整的造型也统一了原本可能显得细碎的画面,展现了画家巧妙的构思与化零为整的功力。

类　型	纸本设色画
作　者	虚谷
时　间	清代光绪十七年(1891年)
规　格	纵 248.7 厘米,横 121.1 厘米
现收藏地	中国北京故宫博物院

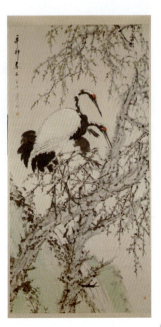

虚谷《紫藤金鱼图》

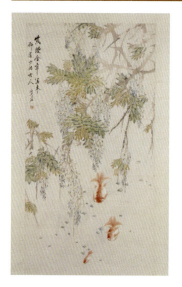

《紫藤金鱼图》描绘紫藤花盛开的季节,数尾金鱼悠然游弋的美景。紫藤的花叶以色彩直接点染而成,饱满的水分赋予了它们鲜活的生命力。藤蔓则以断续顿挫的侧锋表现,笔断意连,展现出隽永的笔墨韵味。金鱼形态简练而夸张,虽以红彩勾勒,却不失动人的情趣。此画以清逸冷隽的风格彰显了画家独特的艺术魅力。

类　　型	纸本设色画
作　　者	虚谷
时　　间	清代
规　　格	纵 125 厘米、横 66 厘米
现收藏地	中国北京故宫博物院

陆恢《雄鸡图》

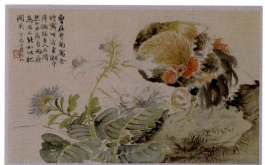

《雄鸡图》描绘白百合、紫菊花数枝交相辉映,在花朵掩映的湖石上,一只雄鸡正侧首觅食。花石与雄鸡主要采用"没骨法"绘制,渲染清丽,赋色淡雅。画中雄鸡灵活警觉的姿态透露出其健壮与机敏,形象真实而传神。陆恢巧妙地结合了物象的真实体态与精妙传神的写意手法,展现了物象形神兼备之美,使画面饱满且气韵生动。

类　　型	绢本设色画
作　　者	陆恢
时　　间	清代光绪二十三年(1897年)
规　　格	纵 28.2 厘米、横 45.1 厘米
现收藏地	中国北京故宫博物院

吴昌硕《紫藤图》

《紫藤图》描绘藤叶凌空倚势,宛若龙翔凤舞的壮观景象。藤条盘绕回曲,缠石数重。画家以狂草般的笔法娴熟挥洒,一气呵成。此画追求"画气不画形"的境界,体现了书法中气贯神通的审美意趣。这种以书入画的独特风格开辟了新的艺术道路,对近现代中国画的创作产生了深远的影响。此外,此画施墨浑厚沉稳而又淋漓酣畅,构图不拘一格,巧于布局设势。挥洒之间妙趣横生,生动的笔墨赋予了紫藤勃勃的生机与活力。

类 型	金笺设色画
作 者	吴昌硕
时 间	清代光绪三十一年(1905年)
规 格	纵163.4厘米,横47.3厘米
现收藏地	中国北京故宫博物院

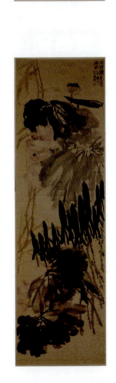

吴昌硕《荷花图》

《荷花图》以荷塘小景入画。荷叶采用泼墨法绘制,墨色五彩纷呈,浓淡相宜;荷花则以胭脂加水晕染而成,展现出娇艳欲滴的姿态。此画构图饱满而不失空灵之感,层次鲜明而富有变化,画风新颖独特。

类 型	纸本设色画
作 者	吴昌硕
时 间	清代光绪三十一年(1905年)
规 格	纵163.4厘米,横47.5厘米
现收藏地	中国北京故宫博物院

吴昌硕《玉兰图》

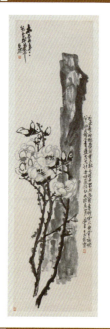

《玉兰图》细腻描绘玉兰花依傍岩石绽放的景致。白描勾勒的玉兰与墨色晕染的山石形成了鲜明的黑白对比,二者相互映衬、虚实交融。玉兰与山石皆采用金石篆籀的笔法入画,浑厚老辣的笔触与简率疏野的写意花鸟画风格巧妙融合,共同营造出一种"豪放而不失馨香"的绮丽画面,与画中苍劲有力的书法相互辉映,更显生动。

类　　型	纸本设色画
作　　者	吴昌硕
时　　间	清代宣统元年(1909年)
规　　格	纵174.8厘米,横47.5厘米
现收藏地	中国北京故宫博物院

吴昌硕《牡丹水仙图》

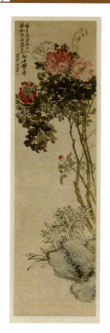

《牡丹水仙图》中,牡丹采用"没骨积染法"精心刻画,笔触流畅飘逸,水、墨、色三者和谐交融,生动地展现了牡丹蓬勃的生命力和那份既高贵又不骄矜、艳丽而不俗气的独特神韵。水仙则运用"白描双勾法"描绘,其纯净无色的叶片与牡丹的浓艳形成鲜明对比,展现出一种"洗尽铅华见真章"的淡雅之美。牡丹与水仙的生机盎然共同营造了一种喜庆而祥和的氛围,完美传达了画家借此画"祈愿长辈健康长寿"的美好主题。

类　　型	金笺设色画
作　　者	吴昌硕
时　　间	清代
规　　格	纵174.7厘米,横47.5厘米
现收藏地	中国北京故宫博物院

吴昌硕《岁朝清供图》

《岁朝清供图》由蜡梅、水仙、蒲草、秀石等物巧妙组合而成，并精心布置于花瓶、花盆等器物之内，以象征案头的清雅供品。画面中的物品高低错落、安排有序，采用右高左低的对角线构图方式，左上角与右下角分别题有款识并钤有印章，这是吴昌硕花卉画中常见的构图布局。此画挥洒自如，真情自然流露于笔端。画中，高颈古瓶中一枝红梅傲然挺立，翠绿的水仙与纷披的蒲草相映成趣，笔法既俊逸又洒脱，充满了清逸雅淡的气息。在用墨与设色上亦颇为讲究，墨色浓淡相宜，色彩既俏丽又鲜艳，雅致与妍丽并存。尤其是双勾敷色的水仙花，更是展现了吴昌硕晚年运笔遒劲古拙、独特的艺术风格。

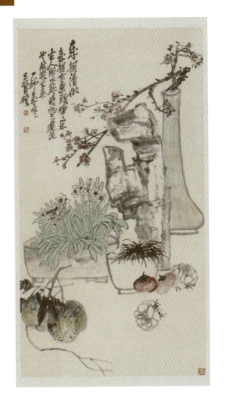

类　　型	纸本设色画
作　　者	吴昌硕
时　　间	1915 年
规　　格	纵 151.6 厘米、横 80.7 厘米
现收藏地	中国北京故宫博物院

参考文献

[1] 邵琦. 中国画文脉 [M]. 上海：上海书店出版社，2023.

[2] 马帅. 图解中国名画 [M]. 北京：中国华侨出版社，2017.

[3] 李霖灿. 中国名画研究 [M]. 杭州：浙江大学出版社，2014.

[4] 柳旭. 通赏中国名画 [M]. 长春：长春出版社，2014.

[5] 颜海强. 中国名画欣赏 [M]. 长春：长春出版社，2011.